计 算 机 科 学 丛 书

原书第4版

信息可视化

设计感知

[美] 柯林·魏尔（**Colin Ware**）著

张加万 译

Information Visualization

Perception for Design, Fourth Edition

机械工业出版社

CHINA MACHINE PRESS

Information Visualization: Perception for Design, Fourth Edition
Colin Ware
ISBN: 9780128128756
Copyright © 2021 Elsevier Inc. All rights reserved.
Authorized Chinese translation published by China Machine Press.
《信息可视化：设计感知（原书第 4 版）》（张加万 译）
ISBN: 9787111750970
Copyright © Elsevier Inc. and China Machine Press. All rights reserved.

北京市版权局著作权合同登记 图字：01-2020-6839 号。

图书在版编目（CIP）数据

信息可视化：设计感知：原书第 4 版 /（美）柯林·魏尔（Colin Ware）著；张加万译 . —北京：机械工业出版社，2024.3
（计算机科学丛书）
书名原文：Information Visualization: Perception for Design, Fourth Edition
ISBN 978-7-111-75097-0

I. ①信… Ⅱ. ①柯… ②张… Ⅲ. ①视觉设计 Ⅳ. ① J062

中国国家版本馆 CIP 数据核字（2024）第 072096 号

机械工业出版社（北京市百万庄大街22号　邮政编码100037）
策划编辑：朱　劼　　　　　　　责任编辑：朱　劼
责任校对：杨　霞　张　薇　　责任印制：张　博
北京联兴盛业印刷股份有限公司印刷
2024 年 5 月第 1 版第 1 次印刷
185mm × 260mm · 23.5印张 · 595千字
标准书号：ISBN 978-7-111-75097-0
定价：199.00元

电话服务　　　　　　　　　　　网络服务
客服电话：010-88361066　　　　机 工 官 网：www.cmpbook.com
　　　　　010-88379833　　　　机 工 官 博：weibo.com/cmp1952
　　　　　010-68326294　　　　金 书 网：www.golden-book.com
封底无防伪标均为盗版　　　　　机工教育服务网：www.cmpedu.com

2021 年，接到翻译这本书的任务时，我心里是非常忐忑的。一方面是教学科研任务繁忙，担心因为工作节奏问题耽误书的正常出版，另一方面对能否高质量翻译好这本可视化经典著作没有把握。

拿到书稿，我尝试着利用连续时间翻译了前两章，发现除了可视化专业内容之外，书中所涉及的大量感知、认知的内容是翻译难点。

幸运的是，我每年都给博士研究生开设"可视分析"专业课，2021 年秋季学期选这门课的博士生对本书翻译给予了积极支持，大家利用课余时间，分章进行翻译，很快完成了各章初稿翻译。经过检查，发现初稿中存在各章术语使用不一致的问题。为了解决这些问题，我又组织从事相关研究的博士、硕士研究生以章为基本单位，再独立翻译了一遍。这样就有了两个结果：一个选课同学翻译版，一个实验室研究生翻译版。我们将各章术语表翻译后作为基准，进行两个版本的对齐和择优。经过大家的共同努力，基本解决了各章之间术语翻译不一致的问题，完成了初稿翻译并于统稿后交稿。

第 1 章由张加万、杨俊洁、陈诺、石睿智共同完成，第 2 章由张梁昊、张加万共同完成，第 3 章由魏天祥、丰博达共同完成，第 4 章由魏天祥完成，第 5 章由郝巧红、赵英全共同完成，第 6 章由陈诺、赵俊庭共同完成，第 7 章由石睿智、刘天灵共同完成，第 8 章由贾世超、宋轶航共同完成，第 9 章由李泽宇、王海池共同完成，第 10 章由王腾、张鸿程共同完成，第 11 章由陈俊奇、贾世超、李泽宇共同完成，第 12 章由张梁昊、李泽宇、褚荣和共同完成。

在这里，对各位参与本书翻译的同学表示感谢！

张加万，2024 年 3 月，北洋园

前言

Information Visualization: Perception for Design, Fourth Edition

近年来认知神经科学取得了快速进展。2000年本书第1版面世时，对于人类如何进行视觉思考还没有统一的模型。在此之后，出现了预测认知（predictive cognition）理论，为本版的后面几章提供了更新、更坚实的理论基础。现在人们首先认为大脑是一个预测引擎。例如，关于人类如何预测未来和记住过去的相关理论已经得到统一。为了回忆过去，人类不是简单地像视频回放一样将其从记忆中提取出来，而是使用少量记忆片段加上对世界的认知模型的相关因素，构建一个与可能发生了的事情相似的场景。预测未来使用了相似的机制，不同的是此时基于当前拥有的知识和相同的世界认知模型构建了一个可能的未来场景。我们记住过去是为了预测未来，对应的神经机制也是相同的。另外，认知过程以分布式形式进行，且将大脑功能与认知工具（如可视化）相结合的思想成了主流。我们都是认知的电子人。新版为了反映这个新的理解，重新编写、重新组织、扩展了相应的章节。其中，第10章是关于交互的，第11章是关于视觉思考过程的，第12章是关于有效思考工具设计的。

除了上述大的修改，本版进行了系统的修订和更新，以反映最新的研究进展。很多地方修改不大，要么是替换了插图，要么是替换了相关研究的简短描述。另外一些地方，整节进行了重写以反映当前对这个话题的思考，例如关于叙事的章节。

下面让我讲一讲这本书的由来。1973年，我获得了视觉心理学的硕士学位，但对过于侧重用学术性方法研究感知问题而感到沮丧。受20世纪60年代末和70年代初自由传统氛围的启发，我决定成为一个艺术家，以另外一种方法对感知问题进行探索。不过，在经历了三年不是很成功的尝试后，尽管对艺术家拥有了更深刻的认识，也对他们更为尊重，并且对呈现信息的方式和观察信息的方式间的关系越发感兴趣，但我还是抱着愧疚的心理回归了学术领域。在多伦多大学获得感知心理学博士学位之后，我仍然困惑于下一步应该做什么。我通过滑铁卢大学及另外一个学位进入了计算机科学领域，之后一直从事数据可视化相关的工作。因此，本书可以看作我持续尝试在对感知进行科学化研究与传递有意义的信息之间取得平衡的直接结果。从"形式应该服从功能"的角度来说，这是一本关于艺术的书。它也是一本关于科学的书，因为感知科学可以告诉我们，到底什么样的模式是最容易被人感知的。

可视化为什么会引起人类的兴趣？这是因为人类的视觉系统是一个集超强能力与敏锐性于一体的模式发现者。眼睛与大脑的视觉皮质一起构成了一个大规模并行处理器，为通往人类认知中心提供了最高带宽的通道。在信息处理的最高层，感知和认知是密切相关的，这解释了为什么"看到"（see）和"理解"（understand）是同义词。然而，视觉系统有其自身的规则。我们可以很容易地看到以某种方式呈现的模式，但如果换一种呈现方式，就看不到它们了。例如，将goggle这个词放到与其一起显示的图片的底端比放到顶端更容易让这个词被看到，尽管这个词相同的部分在两种放置方式下都是可见的，且图底比图顶有更多无关的"噪声"。适用于此的规则显然是，当缺失的部分被解释为前景对象时，更容易推测背景字母片段间的连续性。更一般化的观点是：当数据以某种方式呈现时，其模式更容易被感知。如果我们能够理解感知如何工作，那么我们拥有的知识就可以转换成用于信息显示的指南。按照基于感知的规则，我们可以这样呈现数据：突出显示更重要、更具知识性的模式。如果不

遵守这些规则，将导致我们的数据无法理解甚至存在误导。

这是一本讲述感知科学如何帮助我们实现可视化的书籍。关于我们所看到的是如何被发现的，存在一个信息的金矿，视觉研究人员对此有超过一个世纪的深入研究。本书旨在从这些大量的研究文献中提取出适用于高效信息显示的设计准则。

有多种研究可视化的方式。可以从艺术学校的图形设计传统中研究它，也可以从计算机图形学角度将它作为与显示数据所需的算法相关的领域进行研究，还可以将它视为符号学的一部分——符号系统的构建方法来研究。这些都是有效的方法，但基于感知的科学方法的独特之处是提供比难以预测的设计时尚更强的设计规则，并构建于相对稳定的人类视觉系统结构之上。

心理学家和神经科学家在感知方面的研究在过去三十年取得了巨大进步，对于我们如何看待感知是与数据可视化相关的，可能会有很多说法。然而这些观点大都以难以理解的语言形式发表在非常专业的杂志上，只有从事研究的科学家才能获得。涉及人类感知的研究文献浩如烟海。每个月都会发表数百篇新的文章，其中很多文章与信息显示应用有关。不管是为了避免错误还是为了跟上最原创的方案，这些信息对我们设计更好的显示方案都至关重要。本书旨在让非科学家也能研究这门科学及其应用。它适合致力于高效显示数据的任何人群，并为以下受众特别设计：专门从事可视化工作的多媒体设计人员、工业和学术界的研究人员、致力于进行高效信息显示的人士。本书呈现了大量关于不同视敏度、阈值、人类视觉基本特性的技术信息，也包含专门的指南和推荐。

本书依据自底向上的感知规则来组织内容。第 1 章提供了一个通用的概念框架和基于视觉科学方法的理论背景。后续 4 章讨论了所谓的低层视觉感知元素：颜色、纹理、运动和形式元素。这些视觉基本单元告诉我们如何设计捕获注意力的特征，以及能够让一个物体与另外一个物体迥然不同的最佳数据编码方式。后面各章继续讨论如何感知数据中的模式，先是二维模式感知，然后是三维空间感知，并对可视化设计、数据空间导航、交互技术和视觉问题求解等都做了详细讨论。

下面介绍一下本书的思路：一般而言，每章的模式是先描述人类视觉系统的某些方面，再将这些信息应用到可视化的某些问题中。第 1 章是后续章节知识构建的基础。不过，为了学习某个特定主题，随机阅读也是可以的。需要时，缺失的背景信息也可通过以下简述得到。

第 1 章 基于人类感知的可视化设计使用的概念框架。主要讲清楚了关于感官表示的主张的本质，特别强调了感知理伦家吉布森的研究。这个分析用来定义基于设计的方法和基于感知科学的方法之间的差异。该章提供了抽象数据类型的分类方法，作为将数据映射成可视化表达的基础。

第 2 章 该章主要讨论与感知输入有关的基础理论。以光的物理学和光与环境中物体的交互作为开篇。中心概念包括光到达特定视点时的结构、光阵携带的与交互有关的物体和表面信息。接着讨论视觉光学的基础和一些问题，例如我们能够分辨多少细节等。讨论了人类视敏度测量方式并用于显示设计。

讨论的应用包括三维环境的设计、视觉显示系统需要多少像素、像素更新的速度、对虚拟现实显示系统的需求、使用图形和文本可以显示多少细节，以及弱目标的检测。

第 3 章 视觉系统并不测量环境中的光量，而是测量光线和颜色的变化。该章介绍了大脑如何使用这些信息去发现环境中物体表面的特性。这与数据编码和显示系统的设置等问题息息相关。

讨论的应用包括将显示集成在一个观察环境中、目标被检测到的最小条件、创建用于编

码数据的灰度等级的方法、对比效果引发的错误等。

第 4 章 该章从受体和三原色理论开始，介绍颜色视觉的科学。然后介绍颜色测量系统和颜色标准。随后给出 CIE 标准的标准公式和 CIELUV 的均匀颜色空间，进而介绍了拮抗理论（opponent theory），以及使用光亮度和色度显示数据的方式。

讨论的应用包括颜色测量和规范、颜色选择界面、颜色编码符号、科学数据的颜色映射、颜色还原，以及用于多维离散数据的颜色等。

第 5 章 介绍了一种视觉显著性的"探照灯"模型，用于描述眼球移动（用于扫描信息）的方式。该章主要介绍将视觉图像分解成颜色、形式、运动等元素的大规模并行处理过程。预注意处理理论应用于区分一个数据对象与另外一个数据对象的关键问题。还讨论了使数据可以被整体感知或者可分感知的编码方法。

讨论的应用包括快速理解的显示、信息编码、使用纹理进行数据编码、符号学设计、多维离散数据显示。

第 6 章 该章关注过程，大脑借之将世界分成区域、查找连接、结构以及原型物体。这些都被转化成一系列用于信息显示的设计指南。

讨论的应用包括数据的显示（以便可以感知模式）、信息布局、图、节点连接图和分层显示。

第 7 章 渐渐地从在二维基于屏幕的布局中显示信息转向在三维虚拟空间中显示信息。该章介绍了不同的空间线索和感知它们的方式。后半章讲解一系列空间任务以及相关联的感知问题。

讨论的应用包括三维信息显示、立体显示、二维或三维可视化的选择、三维图观察和虚拟环境等。

第 8 章 该章回顾了基于图像的和基于三维结构的对象感知理论。介绍了对象显示这一使用虚拟对象进行信息组织的方法。

讨论的应用包括图像数据的呈现、使用三维结构组织信息、显示对象等。

第 9 章 大脑处理视觉信息和语言信息的方式不同，所用的脑区也不同。它们有着各自的优势，在一个展示方案中常常组合使用。该章解决了什么时候使用视觉表达和语言表达，以及如何对两种信息进行连接，并讨论了如何构建视觉叙事。

讨论的应用包括图像和文字的集成、视觉叙事、视觉编程语言、有效图表等。

第 10 章 定义了主要的交互循环。在此框架中，讨论了低级数据操作、对数据视图的动态控制、数据空间导航等。

讨论的应用包括使用可视化发现数据中的模式。

第 11 章 该章对涉及使用可视化进行思考的认知系统进行了概述。这些过程部分发生在计算机中，部分发生在用户的视觉大脑中。计算机的输出是用户视觉系统处理过的一系列视觉图像。用户的输出是一系列认知行为，例如点击一个物体或者移动一个滑块，这引发了计算机对可视化进行某种形式的改变。

讨论的应用包括使用可视化进行问题求解、交互式系统的设计、创造等。

第 12 章 介绍了产生认知上有效可视化的设计方法学。方法包括七步。第一步是高层级的认知任务描述，第二步是数据清单，第三步是认知任务的细化，第四步是识别适合的可视化类型，第五步是为提升认知效率而应用视觉思考设计模式（*VTDP*），第六步是原型开发，第七步是评估。该章大部分用于讲解 *VTDP*。该章描述了已经凸显价值的交互式可视化方法，以及与这些可视化方法的使用、应用指南相关的感知和认知问题。设计模式提供了设计交互

时解决感知和认知问题的方法，尤其是与视觉思考过程中关键瓶颈有关的问题，例如有限的视觉工作记忆容量。同时提供了用视觉查询概念根据感知词汇进行符号学问题推理的方式。

这对可视化设计而言是激动人心的时刻。生成可视化使用的计算机技术已经到了可以使用笔记本计算机、平板计算机甚至手机产生复杂数据交互视图的阶段。新闻媒体如《纽约时报》在其在线编辑器中包含了交互可视化。朝着越来越多视觉信息发展的趋势在加速，可帮助我们处理海量和复杂信息体系的新型可视化技术正爆发式涌现。这些创造性的阶段不会持续很久。随着新技术的出现，经常是很快就会迸发出创造性设计，进而标准化的力量将使新的方法成为传统方法。毋庸置疑，现在刚刚出现的很多可视化技术在不久的将来会成为常规工具，甚至粗制滥造的设计会成为工业标准。为了感知和认知进行的设计可以帮助我们避免这样的错误。如果能使用我们在视觉思考方面积累的知识，我们将可以为有效推理数据创造更有效的认知工具。

我希望借此机会感谢帮助我完成本书的人们。影响我思考感知和可视化最多的人是 Donald Mitchell、John Kennedy 和 William Cowan。通过与 Larry Mayer 以及很多我的同事，特别是 Kelly Booth、Dave Wells、Scott Mackenzie、Jennifer Dijkstra、John Kelley 和 David Wiley 一起开发绘制海洋地图的新工具，我收获颇多。与能提供数据和有趣的可视化问题的科学家与工程师一起工作，使得数据可视化学科具有无限价值。我也很有幸与聪明睿智的研究生和研究助理一起研究了可视化相关的项目，他们是 Daniel Jessome、Richard Guitard、Timothy Lethbridge、Sean Riley、Serge Limoges、David Fowler、Stephen Osborne、Dale Chapman、Pat Cavanaugh、Ravin Balakrishnan、Mark Paton、Monica Sardesai、Cyril Gobrecht、Justine Hickey、Yanchao Li、Kathy Lowther、Li Wang、Greg Parker、Daniel Fleet、Jun Yang、Graham Sweet、Roland Arsenault、Natalie Webber、Poorang Irani、Jordan Lutes、Irina Padioukova、Glenn Franck、Lyn Bartram、Matthew Plumlee、Pete Mitchell 以及 Dan Pineo。这里谈到的很多想法都有他们的心血，是在其想法的基础上精化后才有的。

Peter Pirolli、Leo Frishberg、Doug Gillan、Nahum Gershon、Ron Rensink、Dave Gray 以及 Jarke van Wijk 给出了很多有价值的建议，帮助我修改了本书手稿。我还想感谢 Morgan Kaufmann 出版社的编辑，包括 Diane Cerra、Belinda Breyer 以及 Heather Scherer 等。由于 Morgan Kaufmann 被 Elsevier 收购，因此 Nate McFadden 和 Beth LoGiudice 在出版过程中为我提供了大量帮助。最后感谢我的夫人 Dianne Ramey，她阅读了四遍书稿，读了书稿中的每个单词，使书稿可读性更好，她是我一直前行的动力。

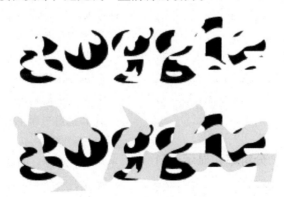

图　当叠加的长条可见时，词 goggle 更易读［根据 Nakayama、Shimono 和 Silverman（1989）的作品重绘］

目　录
Information Visualization: Perception for Design, Fourth Edition

译者序

前　言

第 1 章　数据可视化应用科学的基础 ……… 1
可视化步骤 ……………………………… 3
基于感知的实验符号学 ………………… 4
图形的符号学 …………………………… 4
　图像可以是任意的吗 ………………… 5
感官与任意符号 ………………………… 6
　感官表示的特性 ……………………… 8
　关于感官表示的测试主张 …………… 10
　任意表示 ……………………………… 10
　任意惯例符号的研究 ………………… 11
吉布森的供给理论 ……………………… 12
感知处理的模型 ………………………… 14
　步骤 1：从视觉场景中提取底层
　　　　特征的并行处理 ……………… 14
　步骤 2：模式感知 …………………… 15
　步骤 3：视觉认知 …………………… 15
可视化的成本和收益 …………………… 16
数据类型 ………………………………… 17
　实体 …………………………………… 18
　关系 …………………………………… 18
　实体和关系的属性 …………………… 18
　数据维度：一维、二维、三维等 …… 18
　数据质量 ……………………………… 18
　不确定性 ……………………………… 19
　可作为数据的操作 …………………… 19
元数据 …………………………………… 20
结论 ……………………………………… 20

第 2 章　环境、光学、分辨率和显示 … 21
环境 ……………………………………… 21
　可见光 ………………………………… 21
　生态光学 ……………………………… 22

光流 ……………………………………… 23
纹理表面和纹理梯度 …………………… 24
表面绘制模型 …………………………… 24
眼睛 ……………………………………… 27
　视角定义 ……………………………… 28
　晶状体 ………………………………… 29
　光学和增强现实系统 ………………… 30
　虚拟现实显示器中的光学 …………… 32
　色差 …………………………………… 32
　受体 …………………………………… 33
　简单视敏度 …………………………… 33
　视敏度分布与视野 …………………… 34
　大脑像素和最佳屏幕 ………………… 36
　空间对比灵敏度函数 ………………… 39
　视觉压力 ……………………………… 42
最佳显示 ………………………………… 43
　走样 …………………………………… 43
　点数 …………………………………… 44
　超视敏度和显示 ……………………… 44
　最佳显示的时间要求 ………………… 45
结论 ……………………………………… 45

第 3 章　明度、亮度、对比和恒定性 … 47
神经元、感受野和亮度错觉 …………… 47
　同时性亮度对比 ……………………… 50
　马赫带 ………………………………… 50
　Chevreul 错觉 ………………………… 51
　图阅读中的同时性对比和错误 ……… 51
　计算机图形学中的对比效果和伪影 … 51
　边缘增强 ……………………………… 52
光亮度、亮度、明度和伽马值 ………… 54
　恒定性 ………………………………… 54
　光亮度 ………………………………… 55
　显示细节 ……………………………… 56

亮度 ································ 56
显示器的伽马值 ····················· 57
适应性、对比和明度恒定性 ············· 57
对比和恒定性 ······················· 58
纸上和屏幕上的对比 ················· 58
表面明度的感知 ························ 59
明度差和灰度 ······················· 60
对比锐化 ··························· 61
显示器照明和显示器周围 ················ 62
结论 ································· 64

第4章 颜色 ·········· 65

三色视觉理论 ·························· 66
色盲 ······························· 67
颜色测量 ····························· 67
三原色变换 ························· 69
色度坐标 ··························· 70
色差和均匀颜色空间 ················· 72
拮抗理论 ····························· 74
命名 ······························· 75
跨文化的命名 ······················· 75
独特的色调 ························· 75
神经生理学 ························· 75
分类颜色 ··························· 76
颜色通道的属性 ························ 76
空间灵敏度 ························· 76
立体深度 ··························· 78
运动灵敏度 ························· 78
形状 ······························· 78
颜色外观 ····························· 79
显示器周围 ························· 79
颜色恒定性 ························· 80
颜色对比 ··························· 80
饱和度和彩度 ······················· 80
棕色 ······························· 81
颜色在可视化中的应用 ··················· 82
应用1：颜色规范界面和颜色空间 ········· 82
用于选择颜色的颜色空间 ··············· 82

颜色命名和采样系统 ················· 84
调色板 ····························· 84
应用2：颜色标签（标称编码）··········· 84
应用3：数据地图的伪颜色序列 ·········· 89
均匀性和解析能力 ··················· 90
整体特征解析能力 ··················· 93
感知单调性、光亮度和形状感知 ········· 93
螺旋颜色图 ························· 94
间隔伪颜色序列 ····················· 94
用颜色图表示零值 ··················· 94
适用于色盲人群的序列 ··············· 95
双变量颜色序列 ····················· 95
应用4：颜色还原 ····················· 97
结论 ································· 99

第5章 视觉显著性：查找和读取 数据图示符 ·········· 100

眼球运动 ····························· 101
适应 ······························· 101
眼球运动控制回路 ··················· 101
V1、通道和调谐受体 ··················· 102
视觉通道理论 ······················· 104
形式和纹理元素 ····················· 104
用于精细区分的差异机制 ··············· 107
视觉搜索特征图、通道和经验 ········· 107
预注意处理和易于搜索 ··················· 108
注意力和期望 ······················· 111
高亮显示和不对称性 ················· 113
使用特征组合编码 ··················· 113
使用冗余属性编码 ··················· 113
什么是不容易找到的：特征的连接 ···· 114
高亮显示两个数据维度：可见的 连接 ····························· 114
整体和可分维度：图示符设计 ·········· 116
受限分类任务 ······················· 117
加速分类任务 ······················· 118
整体-可分维数对 ··················· 119
表示数量 ····························· 120

长度、面积和体积···········121

感数·····················122

单调性···················123

表示绝对数量·············123

多维离散数据：统一表示与多通道···123

星形和须形···············125

探照灯隐喻与皮质放大·········125

有效视野·················125

隧道视觉、压力和认知负荷···126

运动在吸引注意力中的作用···126

作为用户中断的运动·······127

结论························128

第6章　静态与动态的模式·········129

格式塔理论··················130

邻近性···················130

相似性···················131

连通性···················132

连续性···················132

对称性···················133

闭合性和公共区域·········134

图形和背景···············137

更多关于轮廓的理论·······138

表征矢量场：感知方位和方向···139

比较二维流可视化技术·····140

显示方向·················142

显示速度····················143

动画的二维流可视化·······144

纹理：理论和数据映射·········144

信息密度的权衡：不确定性原则···146

纹理的主要感知维度·······146

纹理对比效果·············147

视觉纹理的其他维度·······148

标称纹理编码·············148

花边·····················149

将纹理用于单变量和多变量映射

显示·····················150

定量纹理序列·············153

用均匀的颜色感知透明度·······154

连续线图中的感知模式·····155

多维离散数据中的感知模式·····155

模式感知与深度学习·········159

启动·····················161

节点连接图的视觉语法·········162

地图的视觉语法·············166

运动中的模式···············168

运动中的形式和轮廓·······169

运动框架·················169

表示运动·················170

对因果关系的认知·········170

动画运动的感知·············171

用简单的动画来丰富图表的内容···172

模式发现的过程·············172

第7章　空间感知·············174

深度线索理论···············174

透视线索·················175

图像中的二元深度感知·····177

从错误视点看的图片·······177

鱼缸虚拟现实·············179

遮挡·····················179

来自着色的形状···········180

着色模型·················180

垫层图···················182

表面纹理·················183

投射阴影·················184

环境遮挡·················186

基于相似大小的距离·······186

景深·····················187

眼适应···················187

运动产生的结构···········188

眼球会聚·················189

立体深度·················189

立体显示器的问题···········190

帧抵消···················191

会聚 - 聚焦问题···········191

远处的物体 ·········· 192
制作有效的立体显示器 ·········· 192
独眼缩放 ·········· 193
虚拟眼间距 ·········· 193
人工空间线索 ·········· 195
深度线索组合 ·········· 196
基于任务的空间感知 ·········· 198
在三维图中跟踪路径 ·········· 199
判断表面形态 ·········· 201
共形纹理 ·········· 202
显示表面的指南 ·········· 204
双变量映射——照明和表面着色 ·········· 205
确定三维空间中的点的模式 ·········· 206
确定三维路径的形状 ·········· 207
判断物体的空间定位 ·········· 208
判断自身在环境中的相对移动 ·········· 208
选择和定位特定物体 ·········· 209
判断"向上"方向 ·········· 210
感到"身临其境" ·········· 211
结论 ·········· 212

第 8 章　视觉对象与数据对象 ·········· 213
基于图像的对象识别 ·········· 213
搜索图像数据库 ·········· 214
监控视频和生活日志 ·········· 214
可视化的可记忆性 ·········· 215
用于最佳识别的对象大小和模式大小 ·········· 215
启动效应 ·········· 217
基于结构的对象识别 ·········· 217
几何子理论 ·········· 217
剪影 ·········· 219
对象显示和基于对象的图 ·········· 220
几何子图 ·········· 221
三维图示符 ·········· 223
人脸 ·········· 223
对文字和图像进行编码 ·········· 225
心理图像 ·········· 226
标签和概念 ·········· 227

物体分类 ·········· 227
能动观点 ·········· 228
典型视图与对象识别 ·········· 228
概念制图 ·········· 230
概念图和思维导图 ·········· 230
标志性图像、文字和抽象符号 ·········· 232
静态连接 ·········· 234
场景和场景要点 ·········· 234
启动、分类和痕迹理论 ·········· 234
结论 ·········· 235

第 9 章　用于解释的图像、叙事和手势 ·········· 236
语言的本质 ·········· 236
手语 ·········· 236
语言是动态且随时间分布的 ·········· 238
视觉编程是个好主意吗 ·········· 238
少儿视觉编程 ·········· 239
图像、句子和段落 ·········· 240
图像和文字之间的连接 ·········· 241
整合视觉、语言和叙事进程 ·········· 241
将文字与图中的图形元素连接起来 ·········· 241
在口头演讲中手势作为连接手段 ·········· 242
指示功能 ·········· 243
象征性的手势 ·········· 243
富有表现力的手势 ·········· 244
动画展示和静态展示 ·········· 244
用于解释的视觉叙事 ·········· 245
导言和初始框架 ·········· 247
持续重构和叙事过渡 ·········· 247
在叙事序列中控制注意力 ·········· 248
引导注意力的电影手段 ·········· 248
动画图片 ·········· 249
视觉修辞手法与不确定性的表示 ·········· 250
结论 ·········· 253

第 10 章　与可视化进行交互 ·········· 254
数据选择和操作循环 ·········· 254

选择反应时间 ………………… 254

二维定位与选择 ………………… 255

悬停查询 ………………… 256

路径跟踪 ………………… 256

双手交互 ………………… 257

技能学习 ………………… 257

控制兼容性 ………………… 257

探索和导航循环 ………………… 258

运动和视点控制 ………………… 259

路径发现、认知地图和真实地图 …… 259

参考系 ………………… 260

以自我为中心的参考系 ………………… 260

以异己为中心的参考系 ………………… 262

地图定向 ………………… 263

三维界面的空间导航隐喻 …… 264

放大的视图 ………………… 267

具有较少文字隐喻的界面 ………………… 267

非隐喻空间导航的界面 ………………… 268

变形技术 ………………… 269

快速缩放技术 ………………… 270

魔术棱镜 ………………… 271

与非空间数据的非隐喻交互 ………………… 272

向下钻取概述 ………………… 272

向下钻取认知行为的成本层次 …… 272

交叉视图刷选 ………………… 273

动态查询 ………………… 273

广义鱼眼视图 ………………… 274

网络缩放 ………………… 274

网络中的近邻高亮显示 ………………… 275

表格操作 ………………… 276

平行坐标图或散点图矩阵 ………………… 277

结论 ………………… 277

第 11 章　使用可视化的方式
思考问题 ………………… 279

认知系统 ………………… 279

执行预测的大脑 ………………… 280

记忆和注意力 ………………… 281

工作记忆子系统 ………………… 282

视觉工作记忆容量 ………………… 282

用于视觉比较的视觉工作记忆 …… 283

变化盲视 ………………… 286

空间信息 ………………… 287

注意力 ………………… 287

警觉 ………………… 289

注意力切换和中断 ………………… 290

可视化和心理图像 ………………… 290

对象文件、相干字段和要点 …… 291

长期情景记忆和世界建模 ………………… 292

概念 ………………… 292

知识形成 ………………… 293

知识泛化 ………………… 294

认知偏差和自动处理 ………………… 295

使用认知工具进行意义构建 …… 296

视觉认知系统组件回顾 ………………… 300

一般认知 ………………… 300

工作记忆 ………………… 300

长期记忆 ………………… 300

视觉查询 ………………… 300

认知行为 ………………… 301

第 12 章　设计认知高效的可视化 …… 302

处理过程 ………………… 302

第一步：高层级的认知任务描述 …… 302

第二步：数据清单 ………………… 302

第三步：认知任务的细化 ………………… 303

何人，何物 ………………… 303

何地 ………………… 303

何时 ………………… 304

如何：何人、何物、何地和何时
的组合 ………………… 304

为什么 ………………… 304

第四步：识别合适的可视化类型 …… 304

图 ………………… 305

地图 ………………… 307

网络图 ………………… 307

组合体 ················ 308

第五步：为提升认知效率而应用视觉思考

设计模式 ················ 309

视觉监视 ················ 310

监视的特点 ················ 310

认知工作流程 ················ 310

向下钻取 ················ 311

对层次结构向下钻取的限制 ················ 312

找出中小型网络中的局部模式 ················ 312

先播种后生长 ················ 314

大型信息空间中的模式比较 ················ 315

缩放 ················ 315

放大窗口 ················ 316

快照图库 ················ 316

智能网络缩放 ················ 316

跨视图刷选 ················ 317

动态查询 ················ 318

基于模型的交互式规划 ················ 319

选择要实现的交互设计模式 ················ 320

第六步：原型开发 ················ 320

第七步：评估 ················ 321

结论 ················ 321

书籍推荐 ················ 321

可视化通用类 ················ 321

用户界面设计类 ················ 322

感知类 ················ 322

认知类 ················ 322

可视化编程入门类 ················ 322

参考文献 ················ **324**

数据可视化应用科学的基础

科学作家约翰·霍根（John Horgan，美国《科学美国人》专栏作家）在《科学的终结》（*The End of Science*）一书中声称，除了一些细枝末节的扫尾工作之外，科学已经终结。他举了一个与物理学相关的好例证。物理学科中剩下的深层次问题，可能涉及如何利用全体恒星生成巨量能量。类似地，生物学有 DNA 和遗传学作为基础，现在面临着无聊且烦琐的、通过错综复杂的调控通路将基因映射成蛋白质的问题。霍根没有意识到的是，认知科学有很多基础问题没有解决，尤其知识的构建和存储机制仍然是一个悬而未决的问题。霍根其实采用了以物理学为中心的科学观，认为物理学是科学的皇后，然后依次是化学、生物学，而心理学压根不被视为一门科学。在这个颇受信服的科学观中，认为社会学是与占星术相当的存在。这样的态度是短视的。化学构建于物理学之上，使我们能够理解材料；生物学构建于化学之上，使我们能够理解有机活体的复杂性；心理学构建于神经生理学之上，使我们能够理解认知的过程。在每一个层次上都有一门独立的学科，其复杂性和难度高于下面的学科。很难想象一个价值尺度，在这个尺度上，思维机制没有亚原子粒子的相互作用有趣、重要。那些认为心理学是伪科学的人没有注意到一点，在过去的几十年里，大脑结构和认知机制的识别取得了长足进步，这使人类能够创造出如今存在的庞大的知识体系。但我们需要更进一步，要意识到使用能够辅助思考的工具比单靠自身思考在认知上更强有力，这一点早已被证实。人工制品如纸和笔，以及写作和绘画等技术，千百年来都作为认知工具为人类使用。

就如 Hutchins（1995）所指出的，思考并不是全部或者大部分都在人脑中进行的。很少有智力工作没有眼睛和耳朵的参与。大多数认知过程是一种与认知工具、笔和纸、计算器、越来越多的基于计算机的智力支持以及与信息系统的交互。认知大多时候也不能只靠计算机来完成，它作为一个过程出现在包含许多人和许多认知工具的系统中。从科学产生之始，图表、数学符号、写作就成了科学家的必备工具。现在我们有很多强大的交互式分析工具，如 Matlab、Tableau、S-PLUS，以及各种数据库。整个基因组学和蛋白质组学都构建于计算机存储与分析工具之上。学校系统的社会组织、大学、学术期刊、会议也明显是支持认知活动的。

工程、银行业、商业、艺术中的认知过程也是通过分布式认知系统，以类似的方式在执行。在每种情况下，思考都是在个体间的互动中发生的，期间会使用认知工具，会在社交网络中进行操作。因此，认知系统理论是一个比心理学涵盖范围更为宽泛的学科，也是作为最有趣、最复杂，也更基础、更重要的科学出现的。

可视化是认知系统中一个愈发重要的组成部分。视觉显示（visual display）为从计算机到人类的信息传送提供了最高带宽的通道。事实上，我们通过视觉获得的信息要远超其他感官通道的总和。大脑中用来分析视觉信息的 200 亿左右神经元为人类提供了一个有效的模式发现机制，成为我们认知活动最基础的组成部分。完善认知系统常常意味着数据搜索的优化，使得我们可以更加容易地看到重要的模式。一个使用基于计算机的视觉思考工具的人就是一个认知系统，在此系统中，人类的视觉系统作为关键的组成部分之一是一个灵活的模式

查找器，与一个自适应的决策制定认知机制耦合；算力和计算机的海量信息资源是另一个关键组成部分，与万维网耦合。数据分析程序自身以可执行的形式，封装了很多已经完成分析子任务的个体的思考过程。交互式可视化是两个关键组成部分的接口，夯实这个接口可以切实提高整个系统的性能。

Little、Fowler 和 Coulson 于 1972 年提到：直到最近，术语"可视化"才意味着在意识中构建一个视觉图像。现在的可视化则更像数据或者概念的图形表示。因此，可视化已从意识的一个内部构建变为支撑决策制定的外部人为因素。可视化作为认知工具实现功能的方式正是本书的主题。

数据可视化最大的一个优点是：如果数据呈现方式好，则可以得到大量能够快速诠释的信息。图 1.1 显示了使用多波束回声测深仪对帕萨马科迪湾进行部分扫描的可视化结果，这个海湾位于美国缅因州和加拿大新不伦瑞克省之间，其所在的芬迪湾是世界上潮汐最高的地方。这个结果对大约一百万的测量数据进行了可视化。通常这类数据以等高线和定点测量航海图表形式呈现，但当转换成高度场数据，并通过计算机图形学技术进行显示时，之前在图表上不可见的很多事物就变得可见了。在此图中可以迅速发现一种称为"麻点"的特征模式，很容易看到它们组成了直线。另外还可以看出数据中的很多问题。线性的波纹状（未与麻点对齐）是数据中的错误，这是没有考虑测量时所在船舶的摇晃导致的。

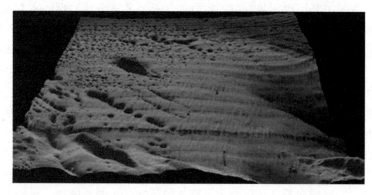

图 1.1 帕萨马科迪湾可视化（数据来自加拿大水文服务）

帕萨马科迪湾图像强调了可视化的多个优点。

- 可视化提供了对海量数据进行理解的能力，使得可以瞬间理解百万测量数据中的重要信息。
- 可视化可以有效感知预料之外的新特征。这证实了图 1.1 的可视化结果中麻点显示成直线的事实。模式的感知常常是新发现的基础。在这个案例中，麻点与地质断层的方向是对齐的，这为麻点的出现给出了一个原因，即它们可能源于气体的释放。
- 可视化常常能快速突出数据问题。可视化一般不仅可以揭示数据自身相关的事情，而且可以揭示数据收集的方法。通过适当的可视化，数据中的错误和人为因素常常凸显出来。正因如此，可视化对于质量控制而言具有重要价值。
- 可视化使得可以同时理解数据中的大尺度和小尺度特征。这点尤其在允许感知连接局部特征的模式方面具有独特价值。
- 可视化支持假设的形成。例如，图 1.1 中的可视化结果引发了麻点如何形成的问题，直接启发了一篇研究这些特征的地质学意义的论文（Gray、Mayer 和 Hughes Clarke，1997）。

可视化步骤

数据可视化流程包含四个基本步骤，以及若干个反馈回路，可结合图 1.2 进行理解。以下为四个步骤。

- 数据收集和存储。
- 预处理：将数据转换成容易操作的形式。常常使用某种形式的数据精简来得到一个特定的方面。数据探索是改变当前观察的数据子集的过程。
- 将选取的数据映射成视觉表示，这是通过计算机算法在屏幕上生成图像完成的。用户的输入可以变换这个映射、强调数据子集或者转变视角。通常这在用户自己的计算机上完成。
- 人类感知和认知系统（感知器）进行处理。

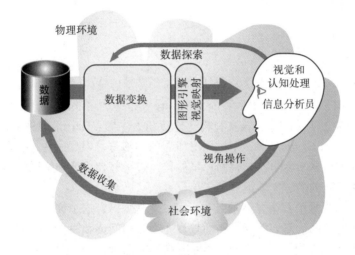

图 1.2　可视化流程

最长的反馈回路是数据收集。数据寻找者，例如科学家或者股票市场分析员，可以选择收集更多的数据来跟进一个有趣的线索。数据探索回路控制可视化之前的计算预处理。分析员可能觉得如果在可视化之前对数据进行某种变换，则它会失去自身的意义。有时这是从海量数据中查找一个重要的小块子集的过程。最后，可视化过程自身可以具有很强的交互性，例如在三维数据可视化中，科学家可以"飞"到一个有利的观察点来更好地理解新出现的结构。另外，可以用计算机的鼠标交互地选择最感兴趣的参数范围。

物理环境和社会环境都与数据收集的回路有关。物理环境是数据源，社会环境确定了收集什么数据以及解释这些数据的细微和复杂方式。本书中，重点放在数据、感知，以及可以应用可视化结果的各种任务上，对于算法，则只讨论那些与感知有关的。稍作保留的是，将计算机视作产生交互式图形的通用工具。这意味着一旦我们为特定任务确定了可视化数据的最佳方式，就假定可以构建生成恰当图像的算法。

关键问题是如何最好地转化数据使人们可以理解并据此做出最优决策。在对人类感知和如何在实践中应用其进行细致分析之前，我们必须先建立概念基础。这样讨论的目的是建立一个理论框架，其中关于可视化结果"有视觉上有效"或"是自然的"的主张能以可测试的预测形式确定下来。

基于感知的实验符号学

本书讨论可视化的应用科学。基于的理念是，好的可视化的价值是使我们能够发现数据中的模式，因此模式感知的科学可以为设计决策提供基础，但"可视化可以基于科学"的声明可能会引发争论。让我们换一个视角，有些学者认为可视化可以理解为一种经学习的语言，而不是科学。本质上，这样的论断正如接下来所述。可视化是关于图表以及图表如何传达某种意义的。图表由符号组成，符号基于社会交互。通常认为符号的意义根据惯例形成，是在人与人的沟通过程中建立的。图表可以很随意，很大程度上与在纸上写字一样有效——我们需要学习语言的惯例用法，我们学得越好，语言就越清晰。因此，一个图表最终可以与另外一个一样好，这是代码学习问题，它们遵从的感知定律很大程度上不相关。这个视角与传统符号学领域强烈的哲学倡导有关。虽然这不是本书引用的观点，但它可以帮助我们定义视觉研究哪部分可以帮助我们设计更好的可视化流程，以及哪部分我们可以明智地咨询在艺术院校接受过培训的图形设计师。

图形的符号学

研究符号及符号如何传达意义的学科被称为符号学。这门学科最早由美国的 C. S. Peirce 提出，后来被法国哲学家和语言学家 de Saussure（1959）在欧洲发扬光大。符号学主要由哲学家以及那些基于实例而非正式实验构建论点的人主导。Bertin（1983）所著的《图形符号学》（*Semiology of Graphics*）一书试图对所有的图形符号根据这些符号表达数据的方式进行分类。该书大部分基于他自己的判断，虽然是经过很好训练的和敏感的判断，但借鉴的感知理论或者科学研究的参考文献不多。

常常有人认为视觉语言很容易学习和使用，但视觉语言这个词对我们到底意味着什么？显然不是本页所阐述的。需要接受多年的教育才能掌握阅读和写作，掌握一些图表需要花的时间也差不多一样长。图 1.3 显示了三个可声称是视觉语言的示例。第一个视觉语言的例子基于洞穴壁画，我们很容易能解释其中人类的形象，并推测人们正在用弓和箭来猎鹿。第二个例子是一个示意图，显示了人和计算机在一个虚拟环境系统中的交互。图中的大脑是一个简化的图形，是很少人可以直接感知的解剖结构的一部分。其中的箭头显示了数据流，是一种任意约定，正如图中的文字一样。第三个例子是数学公式，除了得到相关知识传授的少数人，这对大多数人而言完全晦涩难懂。

图 1.3　三个图形，都可以被视为可视化数据

这些例子明显证明了有些视觉语言相比其他而言更容易"读"。但这是为什么？简单的原因可能是我们对于洞穴壁画图像中的内容有较多经验，而对数学符号的经验更少，也可能是与公式相比我们更加熟悉洞穴壁画所表达的概念。

对可视化设计拥有科学基础这一观念最大的威胁来自 Saussure。他定义了一个任意性原理，并应用于符号及符号要表达事物之间的关系。Saussure 还是一个结构主义哲学家和人类学家组织的创始成员，尽管他们在许多基本问题上存在分歧，但在普遍坚持真理与其社会背景相关的观点上是一致的。在一个文化背景下有意义的东西在另外一个文化背景下可能毫无意义。垃圾桶作为删除的视觉符号只对那些知道垃圾桶如何使用的人有意义。谴责文化帝国主义和智力傲慢的思想家，诸如 Levi-Strauss、Barthes、Lacan 等，隐含地应用我们的智力来将其他文化背景打上"原始"的标签。结果，他们发展了所有意义都是相对于文化背景的理论。事实上，意义由社会构建。他们声称我们只能在自己的文化背景下使用自己的语言工具来解释另外一个文化背景。语言是沟通的惯用方式，其中符号的意义是通过习惯建立起来的。他们的观点是没有一个表示比另外一个"更好"。所有表示都有价值，所有表示对理解和同意其含义的人都有意义。由于将可视化作为沟通方式完全合理，因此他们的论断究其本质源自一种观点，即存在以为更好的表示建立特定指南为目标的可视化的应用科学。我们拒绝这样的观点，并认为有可能存在一个崭新的符号学，它不基于符号可以是任意的这一哲学声明，而基于科学事实。

图像可以是任意的吗

图像和图表是纯粹地符合惯例还是具有某些特性的感知符号，已经成为很多科学研究的主题。进行证据审查时一个好的起点是图像感知。20 世纪，在坚持认为图像与词汇一样完全任意的人们，与坚持认为图像与其表达事物间有着某种相似度的人们之间存在一个争论。这个争论对于此处的理论而言至关重要。如果连"现实的"（realistic）图像也不包含感官语言，就不可能声明一个图表或者其他可视化结果在感知上获得了更好的设计。

唯名论哲学家 Goodman（1968）对图像存在相似度的观点进行了猛烈抨击：

> 简而言之，现实的表示并不依赖于模仿、幻觉或信息，而是依赖于输入。几乎所有图像都可以表示任意事物。也就是，给定图像和物体，往往有一个表示系统——相关性计划——在此系统中图像可以表示这个物体。

对于 Goodman 而言，现实的表示是一个关于惯例的问题，它"取决于表示模型的刻板程度，以及标注和标注的用途变得多么一般"。Bieusheuvel（1947）表达了类似观点：图像，尤其是打印在纸张上的图像，是一个高度惯例化的符号，在西方文化中长大的孩子都已学会如何解释。这些观点从字面价值来看，使得某种可视化本就比另外一种更好或更自然的说法失去了有意义的基础，因为即使是现实的图像也必须是经过学习的。这意味着所有数据的图形表示同等有效，因为必须学习它们的惯例。如果我们接受这样的观点，则设计视觉语言的最佳方式是尽早构建图形惯例然后遵守这些惯例，而不管这些惯例是什么，只要服从这些惯例就可以减少学习新惯例的时间。

为了支持唯名论的论断，大量人类学家报告了人们第一次见到某些图像时的困惑表达。比如，一个荒野地带的人将一张照片翻来覆去，试图理解其中灰度的阴影效果（Herskovits，1948）。Kennedy（1974）认真回顾和分析了我们是否需要学习才能看图像的相关证据。

他对认为图像和其他视觉表示完全任意的观点进行了反驳。在本段开头所提的报告中，Kennedy 主张这些人是惊讶于技术而非不能解释这些图像。毕竟，照片是人创造的了不起的东西。一个人出于好奇将照片翻来覆去希望看到的是，是否反面也有某些有意思的信息。

这里有两个与唯名论观点相悖的研究，同样表明人们不受训练就可以解释图像。Deregowski（1968）报告了赞比亚偏远地区的成年人和孩子们对图形艺术所知甚少，但这些人可以很容易地将真实玩具与玩具动物的图像相匹配。在另外一个非凡而不同的实验中，Hochberg 和 Brooks（1962) 在没有图像的房间中将女儿养育到两岁，她没有阅读过图画书，房间墙上也没有图像。两人虽不能完全阻断女儿看房间外的图像，但他们从不向她暗示图像的存在或者图像表示了什么东西。所以，这个孩子没有任何社会输入以让她知道图像与某种含义有关。但最后测试这个孩子，要求她去识别素描画和黑白照片中的物体时，发现她描述了大量合理的词汇。尽管她缺乏解释图像方面的教导，但她几乎每次回答都是正确的，这表明对图像的基本理解不是一个学来的技巧。

即便如此，人们仍然不能完全理解图像尤其是素描画如何没有歧义地表示事物。显然，肖像画是存在于纸上的符号模式。从物理上感觉，它完全不同于其诠释的鲜活的生命。最可能的解释是，在视觉处理的某些阶段，一个物体的图像轮廓与物体本身激活了相类似的神经过程（Pearson、Hanna 和 Martinez，1990）。有很多事实证明这个观点貌似是合理的，早期视觉处理的一大重要产物是从视觉矩阵中提取线性特征。这些特征是物体的视觉边界，或者素描画中的线条。这些机制的本质问题将在第 6 章进行讨论。

对于图表或者非图像可视化，显然这样的机制将起到更大的作用。图 1.3b 与现实世界中任意场景在任意测量系统下都不相同。尽管如此，我们仍可以认为其中很多元素的构建方式是符合感知原因的，这也使得这个图很容易解释。例如很容易理解连接多个组成部分的线条，这是因为大脑的视觉皮质包含为寻找这些连续线条而精心设计的机制。其他可能的用来展示连接性的图形表示就没有那么有效。图 1.4 显示了表示实体间关系的两个不同图示，左边中的连线就比右边中的符号更加有效。

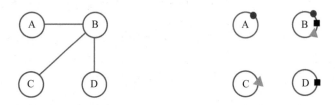

图 1.4　两种显示相同实体关系集合的图形方法

感官与任意符号

本书中，"感官"（sensory）这个词用来指代通过使用大脑的感知处理能力而不需要学习就能产生表达力的可视化过程的符号和各个方面。"任意"一词则用来定义必须要通过学习才能掌握的表示，因为这样的表示没有感知基础。例如，写下的 dog 一词与任意实际动物都没有感知关系。可能很少有图形语言包含完整的任意性惯例，而且没有哪个是完全感官性的。然而，感官与任意的区别是非常重要的。如果设计得好，则感官表示更加有效，这是因为它们与神经处理的第一阶段匹配得更好。对于任何人而言，一个圆都表示一个有限的区域。不同于此，任意性惯例是从文化中衍生力量，因此依赖于个体独特的文化环境。

　　视觉表示是好是坏取决于它们与视觉处理的匹配度多高这一理论，最终基于的观点是人类的视觉系统已经演化成了能够感知物理世界的特殊结构。这否定了视觉系统可以适应任意宇宙的观点。曾经获得广泛认可的是大脑在生下来时是无差异的神经网络，可以通过自行配置感知任意世界，不管这个世界有多奇怪。按照这个理论，即使一个新生的婴儿生下来时所在世界的光线传播遵循完全不同的规则，这个婴儿也仍将学会"看"的本领。部分原因是这种观点来自以下事实：所有皮质脑组织看起来或多或少都相同，呈均匀的粉灰色，因此被认为在功能上没有区别。这样的白板观点已经被推翻，因为神经学家开始认识到大脑有很多特别的区域。图 1.5 显示了大脑中涉及视觉处理的不同部位间的主要神经通路（Distler、Boussaoud、Desmone 和 Ungerleider，1993）。虽然大部分功能我们还不清楚，但这个图对几十名研究人员的工作进行了总结，表示了一项惊人的成就。这些结构在高等级灵长类动物和人类中都存在。大脑显然不是无差异的一团，而更像具有高带宽网络连接的高度专业化的并行处理机器集。整个系统不断进化，从我们居住的世界中提取信息，而不是从具有完全不同物理属性的其他环境中提取信息。

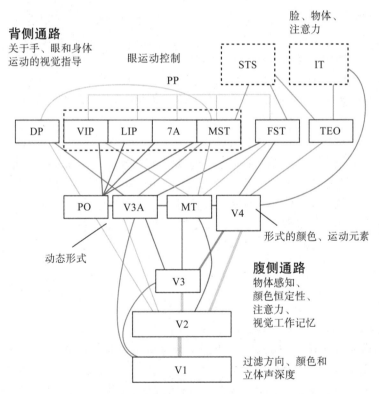

图 1.5　猕猴的主要视觉通路。图中对视觉系统的结构复杂性进行了表示，本书中将引用其中很多区域。V1 到 V4：视觉区域 1～4。PO：顶枕区。MT：颞中区。IT：下颞皮质〔根据 Distler 等（1993）重绘〕

　　视觉系统需要一些基本元素才能正常发展，例如在一个只有垂直条纹的环境中培育的老鼠，将长出有利于检测垂直边缘的扭曲的视觉皮层。尽管如此，发展正常视觉所需的基本元素在极异常环境之外都能出现。不断完善的神经系统与日常现实的相互作用导致产生了或多或少标准的视觉系统。这一点都不奇怪，日常的世界具有所有环境共有的特性。所

有地球上的环境都由拥有清晰表面、表面纹理、表面颜色以及各种形状的物体组成。物体具有时间上的持久性——它们不会随机出现和消失，除非有特别的原因。在更具体的层面，光线沿着直线传播，并以某种方式从物体表面反射出去。重力原理一直在发挥作用。给定日常世界的这些普适特性，事实是不管文化环境差异如何，我们发展出的视觉系统本质上几乎一样。

猴子甚至老鼠都具有与人类类似的视觉结构。例如，图 1.5 就是猕猴的视觉通路，一系列证据显示人类具有与之相同的结构。第一，人类和动物的解剖结构中能够识别出相同的区域。第二，人类和动物在特定失明模式下指向的是具有相同功能的相同区域，例如如果大脑的 V4 区域受损，则将导致患者全色盲（Milner 和 Goodale，1995；Zeki，1992）。这些患者只能感受灰色阴影，而不能回忆在受损前感受的颜色。猴子大脑皮层也是在 V4 区域处理颜色。第三，新的成像技术，例如正电子发射体层成像（PET）和功能磁共振成像（fMRI）技术显示人类及猕猴在响应颜色与运动模式时激活的区域是相同的（Beardsley，1997；Zeki，1992）。这点的重要启示是，由于具有相同的视觉系统，所以我们观察世界的方式是相同的，或者至少是相似的，故而相同的视觉设计对我们都是有效的。

可视化的感官方面通过进行精致设计以刺激视觉感官系统来获得表达力，而任意、惯例方面的表达力来自它们被学习得多好。感官表示和任意表示在研究方式方面差异巨大。对于前者，我们可以应用感官神经科学严密的实验技术；对于后者，可视化和视觉符号可以使用结构主义社会科学派生出的不同解释技术来进行研究。对于感官表示，我们还可以做出超越文化和种族边界的声明。基于通用感知处理系统的声明同样应用于除了色盲等明显例外的所有人类。

可视化中所用符号的感官和社会方面的区别对于研究方法学也具有实践影响。没有必要花费大量精力开展复杂和高度聚焦的实验来研究只在本年流行的事情。然而，从长远来看，如果我们能够研究出适用于多种类型视觉表示的通用规律，那么努力是有价值的。要接受感官和任意编码的差别，我们就必须承认大多数可视化是混合性的。在显而易见的情况下，它们包含图像和文字，但在很多情况下，表示的感官和任意方面是很难分开的。在学习的惯例和流水线处理之间复杂交错。二者之间的边界没有我们想的那么清晰，但我们有很多方法可以区分不同类型的编码。

感官表示的特性

接下来对感官表示的重要特性进行总结。

- **不需培训即可理解**。感官编码是不需要额外的培训就可以感受其含义的符号。通常，听众只需要理解沟通意图，例如一眼就可以看出图 1.6 中有一个奇怪的螺旋结构。即使这个视觉表示表达了一个事实上不可见的物理过程，人们也还是能够理解它的外形细节，因为使用了人工渲染技术使得其看上去像一个三维的实体物体。我们的视觉系统生来就可以感知三维表面的形状。
- **拒绝其他标记**。很多感官现象，例如图 1.7 中的错觉，虽然是错觉但客观存在。我们可以告诉大家上下两条线的长度相同，但大家可能还是会觉得不同。当图表中出现这样的错觉时，很有可能会产生误解。当前观点认为重要的是，虽然感知到的某些方面与我们认为的事实矛盾，但仍被视为事实，例如使用连线来连接两个概念上不相连的物体是非常糟糕的想法，因为这与深度感知隐喻相矛盾。

图 1.6　正在扩张的化学反应波阵面的可视化结果（Cross 等，1997）。尽管这个过程对我们大多数人而言是陌生的，但我们很容易可以感受到这个结构的形状

图 1.7　左面的 Muller-Lyer 错觉图中，上方的水平线看上去比下方的要长。右面的图中，矩形看上去有点走形

- **感官即时性**。对某些感官信息的处理是以流水线方式进行的，非常迅速。我们可以用非常自然的并行处理方式来对信息进行呈现。这一点在图 1.8 中得到了很好的说明，这里显示了 5 个完全不同的纹理区域。左边的 2 个区域非常难以分开，T 字母和颠倒的 T 字母看上去像处在同一个区域。有倾斜 T 字母的区域容易与旁边有颠倒 T 字母的区分。有圆圈的区域最容易区分。视觉系统将世界划分成不同区域的方式称为分割，有事实证明这是早期快速处理系统的一个功能。

图 1.8　5 个纹理区域。有些区域很容易彼此区分［摘自 Beck（1966）］

- **跨文化有效性**。感官编码一般可以跨越文化边界被理解，这些边界可以是国界或者不同用户群体间的边界。当一些群体将感知编码任意用在与自然解释相矛盾的用途时，就会发生其中感知编码被误解的实例。这种情况下，对特定模式的自然反应事实上就会出错。前面的分析可以给出我们的第一个指南：

【G1.1】设计数据的图形表示时需要考虑人类的感官能力，使得可以快速感知重要的数据元素和数据模式。

如何准确地做到这一点是本书的主要话题，我们从两个基本的原理开始。

【G1.2】表示重要数据的图形元素应该比表示不重要数据的图形元素在视觉上更加可区分。

重要的信息应该容易被找到。现在很容易理解视觉查找的神经基础，就如我们观察到的一样，它允许我们以某种精度确定哪些单元相比其他更加好找。

【G1.3】更大的数值型量应表示成更能区分的图形元素。

这通过将图形元素设计得更大、颜色更生动或者纹理性更强等来实现。这样要求的基础是语言或者文字中的非视觉性想法其实也是植根于感官隐喻的（Pinker，2007）。

请注意，G1.2 和 G1.3 建议使用相同类型编码（视觉区分）的目的是不同的，这将导致设计冲突。同样，有时某些东西量大并不一定特别重要。比如，如果我们用完了一种重要资产（假设是油箱中的汽油），那么将需要把这么小的数值量通过某种方式尽可能表示得在视觉上可以区分。最终，决定如何使用视觉编码原理的是一个设计问题。在任何复杂的设计问题中，基于感知的最佳编码方案都不可能对每个信息片段进行编码，这是因为有些图形资源（如亮色）可能已经被使用过，只有可能为相对简单的情况提供基于感知的设计指南。当需求非常复杂时，做出正确选择和聪明地使用图形资源是设计师的任务。例如，在油箱问题中，可以采用一个额外但视觉上显著的设备，即用一盏闪烁的灯来表示缺油了。

关于感官表示的测试主张

研究感官表示和任意表示的方法学完全不同。一般来说，研究感官表示可以使用与视觉研究人员和生物学家一样的科学方法。研究任意惯例表示最好使用社会科学，如社会学和人类学的方法，这方面哲学家和文化评论家有所贡献。有些工作提出了用于视觉研究和人因工程的技术的详细信息，这些工作来自 Palmer（1999）和 Wickens（1992）。

任意表示

看待感官表示与任意表示区别的一种方式是从时间这个维度观察两种模式的发展过程。感官代码是我们的视觉系统百万年演化的结果。任意惯例表示（例如数字系统）是过去千年中出现的，很多只发展了几十年。高性能的交互式计算机图形学大大提高了我们创造新代码的能力。我们现在可以非常灵活和高精度地控制运动和颜色。基于这个原因，我们当前正见证新图形代码发明的爆炸式增长。

任意代码的定义是社会构建的。dog 这个词之所以有意义是因为所有人就其含义达成了一致，并把这个含义教给自己的孩子。carrot 这个词也是如此，只是人们还一致认可这个词的另外一个意思⊖。从这个意义上讲，词是任意性的，它们可以互换而不会导致差别，只要表达的含义与我们第一次遇到它们时表达的一致。任意视觉代码经常被科学家和工程师为新出现的问题构建绘图惯例时采用。例子包括电子学中的电路图、化学中用于表示分子的图，以及软件工程中的统一建模语言（UML）等。当然，很多设计师可以凭借直觉使用感知正确的代码形式，但这些图的很多方面完全是惯例式的。任意代码具有以下特性。

- **难以学习**。一个孩子在已经掌握了口语的情况下，也经常需要花费上千小时学习阅读和写作。字母的图形代码及组合规则需要花大量精力去学习。中文字符集也被认为比

⊖ carrot 除了胡萝卜还有诱饵的意思。——译者注

罗马字符集更难以使用。

- **容易忘记**。没有熟记的任意惯例信息很容易被忘记。同样任意代码容易相互影响，感官代码则较难忘记。
- **植根于文化和应用**。不同的文化创造了各自完全迥异的符号集。我实验室中有一个学生正在研究对计算机软件中的变化进行可视化的应用，她用绿色表示删除的实体、用红色表示新的实体。我告诉她一般红色会用来表示警告，绿色一般表示更新，所以可能将代码反过来更适合。她抗议并解释在自己的国家绿色一般是死亡的符号，而红色常用于表示幸运和好运等。

很多图形符号是临时的，与一个地区的文化或者应用有关。想想街头文化中的涂鸦，抑或互联网上正出现的成百上千的新图标。这些倾向于用很少的语法结构或者压根不用语法结构来传递意义以绑定符号与某形式化结构。另外，在很多情况下，任意表示可以是几近通用的，具有与其用途相关联的细致语法。图 1.9 中的阿拉伯数字在全世界使用广泛。即使创造出感知意义上更有效的代码，所付出的努力也是白费。为空军或者海军图表设计新符号论的设计师只能在现有符号范围内工作，这是因为已经为形成标准投入了大量努力。我们拥有很多已经标准化的、使用良好且深深融入工作实践的可视化技术，试图改变这些技术是愚蠢的行为。在很多应用中，好的设计就是标准化设计。

图 1.9　表示前 5 个数字的两种方法。下面的代码更容易学习，但扩展起来更不容易

惯例符号系统之所以长久存在，是因为它们深深植根于我们思考问题的方式中。对于很多地理学家而言，地形等高线地图是理解地球表面相关特征的理想方式。他们经常拒绝加了明暗处理的计算机图形表示，即使这种表示对于大多数人而言看上去更加直观、更加容易理解。等高线地图深深植根于地图文化和训练中。

- **形式上强有力**。构建的任意图形表示可以包含形式化定义的、强有力的语言。数学家已经发明了成百的图形语言来表示和传达他们的概念。数学在形式化、严格地传递抽象概念上的表达能力无可匹敌。但是，数学语言也非常难以学习（至少对大多数人而言）。显然，用视觉代码表达事物并不意味着它容易理解。

前面的分析产生了第四个指南：

【G1.4】图形符号系统应该在应用内和应用间都进行标准化。

不过，重要的是，图形符号系统在第一次被设计出来的时候是感知有效的。

任意惯例符号的研究

适用于研究任意符号的方法学与适用于研究感官符号的差别很大。心理物理学家解决的问题很集中、领域很窄，用他们的研究方法在一个文化语境下研究可视化是完全不适合的。对于任意符号的研究人员而言，一个更加适合的方法论来自倡导"深描"的人类学家［如Geertz（1973）］的研究工作。这种方法基于谨慎的观察、文化的熏陶，以及为保持"社会形式的分析需要将具体社会事件和偶然事件与……绑定"所付出的努力。同样借鉴社会科学，Carroll 及其合作者（1989）发展了理解复杂用户界面的方法，他们称之为"器物分析"

（artifact analysis）。在这种方法中，用户界面（大概等同于可视化技术）被视为器物，当作与人类学家研究的带宗教或者实践性质的文化器物一样的东西来研究。在这样的环境中，谈不上进行形式化实验，即使真进行了，也将毋庸置疑地改变所研究的符号。对于研究人员不友好的是，符号的感官方面和任意方面在很多表示中相互交织，虽然在此将它们作为不同类别讲解，但其边界非常模糊。毋庸置疑，文化影响认知，我们知道的越多，我们感知的东西就越多。纯粹的感官代码或者任意代码的实例可能并不存在，但这不意味着分析是无效的，只是简单地意味着对于任意给定的例子而言，我们必须小心翼翼地确定视觉代码的哪些方面属于哪一类别。

综上所述，我们对于可视化如何工作的科学理解还处于非常初级的阶段。有很多关于可视化和视觉传达的内容更像手艺而非科学。对于可视化的设计者而言，如同感知心理学中的训练一样，艺术和设计中的训练至少是有用的。对于那些希望做好的设计的人而言，通过案例来研究设计是非常适合的，但感知科学可以为我们的设计准则提供科学基础，同样为了显示之前没有尝试过的数据，可以向我们建议全新的设计理念和方法。

吉布森的供给理论

伟大的感知理论家吉布森（J. J. Gibson）利用其关于生态光学、供给、直接感知的理论从根本上改变了我们对感知的思考方式。本书将讨论这些理论概念的各个方面。我们从供给理论（吉布森，1979）开始。

吉布森强调我们感知是为了对环境起作用。感知是为行动而设计的。吉布森将可感知的可能性称作行动可供给，他的理论的一个奠基石是可以用一种直接和即刻的方式感知到供给。供给不是从感官线索中推理而来的。这个理论从可视化的视角看很明显具有吸引力，因为大多数可视化的目的是制定决策。从行动的角度思考感知要比思考相近的光斑是如何影响彼此外观的（经典心理物理学家的典型做法）更加有用。吉布森大多数的研究工作站在了与那些认为我们必须如几何学一样，需要自底向上处理感知的理论学家相对立的一面。吉布森之前的理论学家倾向于站在原子视角观察世界。他们认为我们应该先理解光线的每一个点如何被感知，再继续研究光线对如何交互。渐渐地，自底向上构建理论层次，我们才能最终理解人们如何感知我们所生活的充满生机的、动态的视觉世界。吉布森采用了一个极端不同的、自顶向下的方法，他认为我们不是感知光线上的每一个点，而是对行动的可能性进行感知。例如，为走路感知路面、为拉取感知把手、为导航感知空间、为操作感知工具等。

一般来说，我们的整个进化是朝着感知有用行动可能性的方向发展的。在支持这个观点的实验中，Warren（1984）表明人们拥有可以准确判断楼梯"可爬性"的能力，这些判断是根据每个人腿的长度做出的。吉布森的供给理论和直接感知理论紧密联系。他认为我们是直接和即刻感知环境供给性的，而不是通过将我们感觉的事实进行拼凑间接得来。

将供给性的概念平移到用户界面领域，我们可以构建以下准则：一个好的用户界面具有可以使用户任务变得简单的供给性，例如如果我们有一个在三维空间中移动物体的任务，就应该有一个明确的把手，用来旋转和举起物体。图 1.10 显示了来自 Houde（1992）的三维物体操作界面的设计。当选中一个物体时，将显示"把手"，可将物体举起来或者旋转。这些把手的作用通过图解变得更为显式，其中"抓取的手"体现了供给性。

如果按字面意思采用吉布森的理论则有可能引入一些问题。根据吉布森的理论，供给性是我们直接感知的环境的物理特性。大多数理论家不同于吉布森，将感知认作一个非常主动

的过程。他们认为大脑根据感官事实不断地预测环境的特性，并不断更新和测试这些预测。吉布森反对这种观点，并认为我们的视觉系统进化得能够感知视觉世界，除了非常复杂的情况，我们都能准确感知。他倾向于强调视觉系统作为一个整体存在，而不是将感知过程分解成不同的部分和操作。他用"发出回响"（resonate）这个词来描述视觉系统响应环境特性的方式。这个观点影响巨大，彻底改变了视觉研究人员对感知的思考方式。尽管如此，今天很少有人以纯粹形式接受这个观点。

图 1.10　用于表示交互可能性的动画线索［来自 Houde（1992），经授权复制］

在应用吉布森的直接感知方法制定可视化工作方式相关的理论时有三个问题。第一个问题，虽然环境感知是直接的，但通过计算机图形学来进行数据可视化显然是间接的。通常在数据和其表示之间有很多处理层。在某些情况下，数据源有可能是微观或者不可见的。数据源有可能是十分抽象的，例如股票市场数据库中的公司统计。在这些情况下直接感知是没有意义的。

第二个问题，任何图形用户界面中都没有明显的物理供给。说屏幕上的一个按钮"提供"按压功能的方式与一个平坦表面提供走路功能的方式相同，是对供给理论的过度扩展。首先，现实世界中的按钮是否可供按压并不是很明显。其次，在有些文化中，会将这些小图案感知为相当无聊的装饰。显然，按钮的使用是任意性的。我们必须学习什么时候按压这些按钮，会在真实世界中做一些有趣的事情。在使用计算机时，感知和行动的连接也是很不直接的。例如，我们必须使用鼠标、光标或者另外一个按钮来识别到一个按钮的图像可以"按压"。这与在物理世界中直接交互相差甚远。

第三个问题，是吉布森对视觉机制的拒绝。举一个例子，我们对颜色的多数认知建立在多年对感知机制的实验、分析和建模上。彩色电视和很多其他显示技术都基于对这些机制的理解。拒绝认可视觉机制的重要性就等同于认为视觉研究的多数是不相关的一样。整本书遵循的前提是理解感知机制是为可视化设计师提供合理设计准则的基础。现代预测感知理论是最后两章的基础。

除了这些保留问题之外，吉布森的理论几乎影响了本书的全部。粗略构建的供给概念，站在设计视角看至关重要。这个理念指引我们构建需以某种适宜和有用的方式进行操作的用户界面。我们有必要为实现转动而设计一个虚拟的把手、为实现按压而设计一个虚拟的按钮。如果这些组件能够有机组成在一起工作，那这将是在感知上明显的，可能通过在不同物

体之间定义插口（socket）实现组件的有机组成，该插口能够将一个组件与另外一个组件固定在一起。这正是 Norman 在其著名的书籍 *The Psychology of Everyday Things*（1988）中倡导的设计方法。尽管如此，屏幕上的组件只能以间接感知的形式提供供给。它们借用了我们用图像进行表达的能力，或者日常世界的供给能力。因此，我们可以从供给理论获得启发来生成好的设计，但在构建可视化的应用科学方面，我们不能对这个理论抱过高的期望。

感知处理的模型

本节将介绍一个人类视觉系统的简化信息处理模型。如图 1.5 所示，视觉系统中有很多子系统，我们应该一直小心以免过度泛化。一个整体性的概念模型仍然是有用的，可以为更细节的分析提供一个起点。图 1.11 给出了一个三步骤感知模型的示意性概述。在步骤 1 中，并行处理信息以提取环境的基本特征。在步骤 2 中，模式感知的主动过程抽取结构，将视觉场景分成具有不同颜色、纹理和运动模式的区域。在步骤 3 中，信息精简成少量存储于视觉工作记忆中的物体，通过注意力主动机制形成视觉思考的基础。

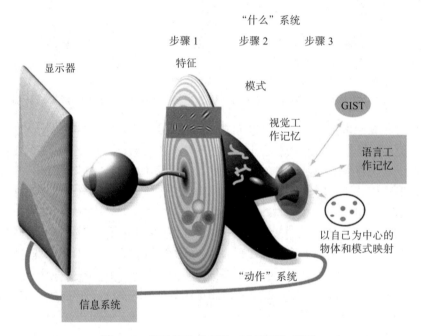

图 1.11　视觉信息处理的三步骤感知模型

步骤 1：从视觉场景中提取底层特征的并行处理

视觉信息首先接受眼睛中和大脑后面主视觉皮层中神经元大阵列的处理。有选择地将单个神经元与特定种类的信息，例如边界的方向或者光束的颜色等相关联。在步骤 1 的处理中，数以十亿计的神经元并行工作，从视野的各部分中同步提取特征。Treisman（1985）将结果描述成特征映射的集合。这个并行处理步骤不管我们喜欢与否都持续进行，大多独立于我们选择的关注内容（虽然不是我们所看的）。这个过程也非常快速。如果希望人们能够快速理解信息，则需要用这种方式呈现信息，从而使其容易被大脑中大量、快速的计算系统检测到。步骤 1 中的重要特征包括：

- 快速并行处理；
- 特征、方向、颜色、纹理、运动模式的提取；
- 简要存在于符号库中信息的瞬时特性；
- 自底向上、数据驱动的处理；
- 基于视觉任务需求，转向特征抽取机制；
- 作为显示器上元素视觉显著性的信号基础。

步骤2：模式感知

在视觉分析的步骤2中，快速主动的过程将视野分解成区域和简单模式，例如连续的等高线、相同颜色的区域、相同纹理的区域等。运动模式也非常重要，虽然在可视化中常常忽略将运动作为信息代码使用。视觉处理的模式查找步骤非常灵活，同时受步骤1中海量的可用信息，以及由视觉查询驱动的自顶向下的注意力行动的影响。Marr（1982）将这个步骤的处理称为2-1/2D草图。Rensink（2002）将其称为原型对象通量（proto-object flux），以强调其动态本质。步骤2处理包括以下重要特征：

- 较慢的串行处理；
- 对形成抽取自特征映射的物体和模式至关重要的、自顶向下式的注意力；
- 少量模式（1～3个）绑定在一起，在自顶向下的注意力模式下保持1s或2s；
- 物体识别和受视觉引导的手部运动的通路不同（感知和行动通道）。

在模式处理通路上有一个主要的分叉，一个分支引导物体感知，另外一个分支引导大脑中控制行动的部分。这就是双视觉系统理论的基础：一个系统负责运动和行动，称之为"行动系统"；另外一个负责物体识别，称之为"什么系统"。

步骤3：视觉认知

在更高层次，我们感知到更多的就是我们所做事情的属性、我们需要解决的问题而不是实际进入我们眼睛中的是什么。

为了能够使用外部可视化，我们构建需通过视觉搜索策略解决的视觉查询序列。在这个层次，视觉工作记忆中一个时刻只能记忆很少的物体，它们是通过可以给视觉查询提供解决方案的一些可用模式和存储在与任务相关的长期记忆中的信息构建的。例如，如果我们使用道路地图来查找一条路线，则视觉查询以将触发一个查询以连接两个视觉符号（表示城市）的红色等高线（表示主要公路）。

将视觉系统描述为处理步骤的集合暗示着视觉信息只能从步骤1流向步骤2再到步骤3。当一个新图像在我们眼前的屏幕上闪烁时，或者我们移动眼睛去看之前没有看过的世界时，这是信息流动的唯一路径。然而，紧跟着向上流动的信息，会有一个自顶向下的信号巩固和增强前面步骤中发生的事情。整个系统基于心理预测和什么才是对自己最重要的，持续地自顶向下进行调整。进一步，在下一次注视（fixation）中我们的眼睛看向哪儿取决于我们当前的视觉查询和我们刚刚获取的信息。

这个现象一般称为注意力。注意力涉及整个视觉系统的一个多侧面普适的处理过程集合。即使在步骤1中，特征映射也受制于注意力，被调节到对我们需要查找什么更加敏感的方向上。眼动实际上是重新分配注意力的行为。

本书中一个更加极端的想法是注意力的影响可以通过巧妙的交互式可视化设计从脑外向

世界传播，导致屏幕上高亮显示我们感兴趣的信息。

视觉处理步骤之上是与其他子系统的接口。视觉物体识别过程与大脑的语言子系统相衔接，从而使得文字可以与图像相关联。行动系统与运动系统相衔接来控制肌肉运动。

感知的三步骤模型是本书前 7 章组织的基础。我们按照从处理的早期步骤到晚期步骤的顺序展开介绍。后续章节更偏向于将系统作为一个整体看待，以及认为视觉思考以过程的形式发生，还将讨论感知与其他认知过程的接口，其中有些与语言和决策制定有关。

可视化的成本和收益

交互式可视化设计的最终目的是对应用进行优化，从而使得它们可以帮助我们更有效地开展认知任务。对一个系统进行优化需要我们至少掌握某种价值的概念。我们之所以使用可视化，是因为它们可以帮助我们更快更好地解决问题，或者它们可以让我们学习新的东西，以及这些活动一般具有经济价值。下面的分析基于 Jarke van Wijk（2006）关于可视化价值的经济模型，但在某些重要的方面稍有不同。Jarke van Wijk 认为知识获得是可视化的价值所在，而我们认为一个更加宽泛的概念——认知工作才是。因为可视化可以在很多常规任务中帮助我们，如在股票市场中执行交易、按照食谱来做饭、使用一台收银机等都涉及认知工作，其中很多任务都可以用视觉思考的形式来完成。快餐店的收银机上面有很多专用的与薯片、饮料以及多种三明治的不同组合有关的按钮。通过正确的布局和图形设计，一个工人不用多少培训就可以很快地处理订单。另外一个原因是使用可视化工具产生了重大科学发现。不管在哪种情况下，认知工作都是有经济价值的。这不是要否定有时我们就是为了知识本身而追求知识，并且很难为某个特定的洞察视角确定价值。但如果我们是要比较视觉思考工具的生产成本与使用它的价值，那么在公式的两端必须使用相同的单位，而金钱是最明显的价值象征。由于很难量化知识的价值，因此一个高度细节化的分析是没有意义的，那为什么要增加我们不能量化的变量呢？总而言之，从一阶近似中可以获得有用的洞察。

可以从两个重要的视角来分析可视化：开发者视角、用户视角。

基本的用户成本是：

（用来学习使用可视化的时间 × 用户时间的价值）+（完成工作花费的时间 × 用户时间的价值）

用户收益是：

完成的认知工作 × 工作的价值

这里有一些直接的启示。

【G1.5】如果有两个或两个以上的工具可以执行相同的任务，则选择单位时间内完成最有价值的工作的那个工具。

这个道理非常明显的指南是本书大多数内容的基础，因为在很多场合下我们需要考虑用于相同目的的相同数据的其他视觉表示。有效的可视化允许人们更快地查找重要模式，因此可以在更短的时间内完成任务。

【G1.6】对于新的设计方案，当预计的收益远大于学习使用它们的成本时才考虑使用它们。

学习解释一个新的数据表示或者一个新的交互模型需要很多精力。有时不值得去学习一个新工具，尤其在该工具的使用次数不确定的情况下。

人们会使用多种不同的思考工具，这些工具在某些方面存在不一致，比如执行不同命令完成同样的操作，以及用不同视觉符号表示相同数据类型，有关于学习和持续使用的认知成本。

【G1.7】除非新设计的收益远大于不一致带来的成本，否则采用那些与其他常用工具一致的工具。

这条指南对于负责创新方案的设计师是极端不友好的。这常常意味着很多东西看上去很明确，独立来看具有明显的优越性，但事实上完全没用。

现在看看开发者的公式。

基本开发者成本是：

设计并实现一个认知工具的成本＋市场成本＋生产成本＋服务成本

开发者收益是：

（卖掉的单位数量×每单位的价格）＋（维护合同的收入）

对于计算机软件而言，生产成本其实是 0，服务成本由维护工作产生。利润可以这样近似：

利润＝（卖掉的单位数量×每单位的价格）－（创建成本＋市场成本）

显著的收入可以通过销售很多廉价的商品或者销售少量贵重的商品获得。一个大容量的可视化例子是大家每天使用的气象图。一个定制的、高价值的可视化例子是控制宇宙飞船的工具。由于工具开发者往往用他们的精力换取利润，因此为设计付出多少精力应与提前付的款相关。

【G1.8】花在开发工具上的精力应当与期望产生的利润成正比。这意味着小市场定制方案只为高价值认知工作开发。

必须意识到这个简单的利润模型常常不实用，因为很多人生成可视化是为了学术，而不是受利润驱使，甚至不是为了提高认知工作的效率。对于学术界，大多数情况下，价值不是基于经济回报，而是基于所发表想法衡量的。发表学术论文能够延长工作任期，提高认知，最终获得更高的工资。虽然最终目的也与经济有关，但创新性和一定水平的复杂性是让论文发表更重要的需求，而非这个方法是不是真的优秀。学术工作常常会产生没有价值的方法，但有些时候会产生一些更加商业性的行为永远做不出来的发明。

数据类型

如果可视化研究的目的是将数据转化为在感知上高效的视觉形式，并且如果我们将做出某些一般性的声明，则我们必须要讲一讲进行可视化时与数据类型有关的东西。从有用但远没到令人满意地步的角度看，颜色编码对于股票市场符号而言是好的，纹理编码对于地质图是好的。能够定义更为宽泛的信息类型，例如连续量地图（标量场）、连续流场（矢量图）以及分类数据是极其有用的，然后就可以做一些一般性声明，例如"颜色编码对于分类信息是好的""运动编码对于高亮显示选定的数据是好的"。如果我们可以给出这些通用性声明的感知原因，我们就有了可视化的应用科学。

不幸的是，数据分类是一个大难题，它与知识的分类密切相关，我们抱着诚惶诚恐的态度谈论这个话题。下面使用一些后续章节中我们发现有用的概念，讲述对数据类型的一种非形式化分类。我们并不认为这个分类是特别意义重大的或者面面俱到的。

Bertin（1977）提出两种基本的数据类型：数据值和数据结构。一个相类似的想法是将数据分为实体和关系。实体是我们希望可视化的物体，关系用来定义一个实体与另外一个实体相关联的结构和模式。有时关系是显式提供的，有时会发现关系恰恰是可视化的目的。我们也可以谈论一个实体或一个关系的属性，例如可以将颜色看作苹果的一个属性。实体、关系、属性的概念在数据库设计中有很长的历史，而在系统建模领域直到最近才被采用。但是，我们将扩展这些概念，使它们不止应用于原来存储在关系数据库中的数据类型。在可视化中，有必要处理更加复杂的实体，我们也很感兴趣于观看这些复杂的结构化关系，即没有被实体－关系模型表达的数据结构。

实体

实体一般是人们感兴趣的物体。人可以是实体，飓风可以是实体，鱼和鱼塘都可以是实体。如果方便，一组事物也可以看作一个实体，例如一群鱼。即使是抽象的哲学概念也可以是实体。

关系

关系构成了关联实体的结构，可能有很多种类的关系。一个轮子与车之间具有"部分和全部"的关系。企业的一个员工可以与另外一个员工有监督关系。关系可以是结构化的和物理性的，例如房子与其很多组成部件的关系，也可以是概念性的，例如商店与其顾客之间的关系。关系可以是因果性的，例如当一个事件导致另外一个发生时，也可以是纯时间上的，例如两个事件之间的间隔。

实体和关系的属性

实体和关系都有属性。一般来说，当一个事物是某个实体的特性并且认为很难独立思考其时，可以称其为属性（相对实体自身）。因此，苹果的颜色是苹果的一个属性，水的温度是水的一个属性，持续时间是旅行的一个属性。定义什么应该是实体，什么应该是属性有时不是很直接。例如，员工的工资可以看作员工的一个属性，但我们也可认为钱的数量自身是一个实体，在这种情况下我们就必须定义员工实体与钱总量实体之间的关系。

数据维度：一维、二维、三维等

实体的一个属性可以有多个维度。属性可以是一个单一的标量，例如一个人的体重，也可以是一个向量，例如人行进的方向。张量是高阶的量，用来描述方向和剪切力，例如正在受到挤压的材料具有张量属性。我们可以有标量场、向量场、张量场属性。地球的引力场是地球的一个三维属性。事实上，它是一个三维的向量场属性。如果我们只对地球表面重力的强度感兴趣，则它是一个二维的标量属性。经常用术语"地图"来描述场这种类型的场，因此我们会谈论重力地图或者温度地图。

数据质量

对数据可视化方法按照它们能够表达的属性的质量进行描述常常是可取的。一种考虑数据质量的有用方式是统计学家 Stevens（1946）定义的数尺度分类法。按照 Stevens 的方法，有四个测量层次：名义测量、序数测量、间隔测量以及比率尺测量。

- **名义测量**：这是标注函数。水果可以分类为苹果、桔子、香蕉等。将水果排列成顺序序列一般没有意义。有时对数值用这样的方法，例如公共汽车前面的数字往往只是纯名义值，标识正在行驶的公共汽车的路线。
- **序数测量**：包含的数字用来对序列中的内容进行排序。可以说某一个物品在另外一个物品之前或者之后，物品在队列或者列表中的位置就是一个序数质量。当我们让人们对某组事物（电影、政治候选人、计算机）按喜好进行排序时，我们就正在要求他们创建一个序数尺度。
- **间隔测量**：当我们有一个间隔测量尺度时，有可能派生出数据值之间的间隙。航班的出发时间与到达时间就是按照间隔尺度定义的。
- **比率尺测量**：对于比率尺，我们可以充分使用实数的表达能力。我们可以做出声明如"物体 *A* 有物体 *B* 的两倍大"。物体的质量是按照比率尺定义的。使用比率尺默认将 0 值作为参考值。

实践中，只有三个层次被广泛应用，且以可能不太一样的形式出现。可视化中常常考虑的典型、基本的数据种类受计算机程序需求的影响很大。它们是以下三种。

- **分类数据**：像 Stevens 的名义测量类型。
- **整数数据**：像 Stevens 的序数测量，是离散和顺序的。
- **实数数据**：结合了间隔测量和比率尺测量。

不确定性

在科学和工程中常为原始数据或者派生数据附加一个不确定性属性。估计不确定性是工程实践的一个主要工作，虽然难以实现，但在可视化中显示不确定性十分重要。问题是一旦数据被表示成视觉物体，它就拥有了书面上具体的质量，让人认为它就是准确的。

可作为数据的操作

实体 – 关系模型可以用来描述大多数类型的数据，但是它没有考虑施加于实体和关系上的操作。我们倾向于认为操作与数据自身有某些不同，不管是实体、关系还是属性。下面是一些常见的操作：

- 数值数学运算——乘法、除法、对数变换等；
- 将两个列表合并成一个更长的列表；
- 取一个数值的相反数；
- 使实体或者关系成立（例如一个数值集合的平均值）；
- 删掉一个实体或者关系（婚姻破裂）；
- 对一个实体进行某种变换（蝶蛹变蝴蝶）；
- 用其他物体形成一个新物体（馅饼是用苹果和油酥糕点烘烤而成）；
- 将一个单一实体分成其组成部分（拆解一台机器）。

很多情况下，这些操作自身形成了一种我们希望描述的数据。化学包含一个庞大的、将某些操作应用到其他化合物组合时会产生的化合物分类。这些操作可以形成要存储的数据的组成部分。有些操作很容易可视化，例如两个实体的合并可以很容易地表示成显示两个合并（视觉合并）成一个实体的视觉物体。其他操作很难用任何可视化来表示，例如一个计算机程序的逻辑结构细节使用编写好的代码表示更好，相比图表，它更具有自然语言的基本

特性。

操作和过程常常对可视化提出特别困难的挑战。很难在一个静态图表中有效表示操作，在视觉语言创建中这尤其是一个难题。另外，使用动画使得通过一种快速可理解的视觉形式表达至少某些操作具有了可能性。

元数据

元数据是关于谁收集了数据、数据经历了什么变换、数据的不确定性是什么的数据。随着我们一步一步尽力理解数据，一定会出现某些成果。我们可以发现变量间的相关性或者数据值的聚类。我们可以假设某些非立即可见的潜在机制，结果是出现理论实体，就像原子、光子、黑洞，以及物理中的基本构成。随着更多的证据积累，理论实体看上去越来越真实，但它们几乎只能通过间接方式来观察。元数据可以是任何类型。它可以包括新的实体，例如物体标识好的类别；新的关系，例如假定的不同实体间的交互；新的规则。我们可以在数据上施加复杂的结构关系，例如树数据结构或者有向无环图，或者我们可以发现它们已经在数据中存在。

元数据的可视化和非元数据的可视化提出了相同类型的挑战，因为元数据最终由实体和关系，以及不同类型的从名义到实际的数值组成，且元数据可以有复杂的结构。用图形表示元数据是非常具有挑战的，因为这样无可避免地会增加复杂度，但表示的问题本质上是相同的。正因如此，本书不将元数据可视化作为一个单独的话题进行讨论。

结论

可视化将视觉研究应用于数据分析的实际问题中，这与工程将物理学应用于工厂建设的实际问题中几乎是完全一样的。就像工程对物理学家具有影响，使得他们越来越关注一些像半导体技术的领域一样，我们希望数据可视化这个应用科学的发展能够鼓励视觉研究人员加强他们在解决三维空间和任务导向感知等问题方面的努力。因为良好设计的分析工具具有感知和认知效率，因此理解这些事情有客观的实践价值。随着可视化的重要性增加，科学方法的获益也在增加，但没有时间可以浪费了。相关人员正在持续开发新的符号系统来满足社会日益增加的对数据的依赖。一旦系统开发出来，它们将和我们共处很长时间，所以我们需要尽力将它们做好。

我们已经介绍了感官符号和任意惯例符号间的主要区别，这是一个困难的、人为的区分。尽管如此，区分还是必要的。如果没有视觉处理的基本模型来支持好的数据表达，则所有的视觉表示都将是任意的，最终可视化的问题将归结为构建一致符号的问题。

与认为一致性是唯一重要的准则相反，本书的视角是所有人拥有几乎相同的视觉系统。这个视觉系统已经进化了千万年，使得生物在自然环境中去感知和行动。虽然视觉系统非常灵活，但它被调整为接收以某种方式，而不是其他方式表示的数据。如果可以理解这个机制如何工作，我们就可以创造出更好的显示器和更好的思考工具。

环境、光学、分辨率和显示

　　我们可以把世界看作一种信息显示。每个物体的形状都隐含着它的用途，比如工具或建筑材料，它还可能被视为一个需要绕开的障碍物。每一个复杂的表面都揭示了其组成材料的特性。生物通过运动无意或有意地表达它们的意图。自然界中的细节层次几乎是无限的，人们必须同时对大小物体做出反应，但方式不同：对大的物体，如原木，可以做椅子或桌子；对小的物体，如人手大小的石头，可以用作工具；对更小的物体，如沙粒，则使用很少。从进化的角度说，人的视觉系统被设计得能从环境中提取有用的信息，从中吸取的经验可以引导设计更好的可视化。

　　计算机的视觉显示仅是一个被划分成规则网格的矩形平面，该网格由一些有颜色的点组成。鉴于它与我们所生活的世界几乎没有什么相似之处，故它作为信息显示的成功程度令人惊讶。本章关注的是以更广阔的视角看待环境，并从中了解如何显示信息，以及研究如何将同样的信息从平面显示器上提取出来。首先讨论视觉环境的一般属性；然后介绍视觉的主要感觉器官——眼睛的晶状体和受体系统；最后，应用眼睛的基本能力来分析创建最佳显示设备时固有的问题。

　　这一分析层次涉及许多显示问题。如果想让虚拟物体看起来真实，人们应该如何模拟光与该物体表面的交互作用？什么是最佳显示设备以及如何评价当前的显示设备？人们能看到多少细节？人们能看到多微弱的目标？人类眼睛的晶状体系统有多好？这是一个基础性章节，介绍了许多视觉研究的基本术语。

环境

　　可视化设计的一个策略是转换数据，使其看起来像一个通用的环境——一种数据概览。因此我们需要将在理解真实环境的过程中获得的技能迁移到理解数据上。这并不是说用合成的树、花和起伏的草坪来表示数据，这是少见且荒唐的。但用桌子、文件柜、电话、书和通讯录创建合成的办公室似乎不那么荒唐，而且已经在许多计算机界面中实现了。只是，这样设计的空间使用率仍然很低，目前存在更好的方法，有更基本的因素使得理解环境的特性比简单模仿更重要。

　　当试图理解感知时，思考感知的目的是有用的。进化论告诉人们，视觉系统必然有存在价值。从这个角度看，人们可以把涵盖更广的有用技能作为理解视觉机制的背景，这些技能如导航、觅食（和信息查找一样是一个优化问题）、使用工具（这取决于物体形状的感知）。

　　接下来从光开始对视觉环境进行简要介绍。

可见光

　　感知涉及理解光的模式。如图 2.1 所示，可见光在电磁波谱中只占很小的一部分。有些动物，如蛇，可以看到红外线，而某些昆虫可以看到紫外线。人类只能感知 400～700nm 范围内的光［在视觉研究中，波长一般以 10^{-9}m（即 nm）为单位进行表示］。波长小于 400nm

的波段有紫外光和 X 射线等。波长超过 700nm 的波段有红外光、微波和无线电波。

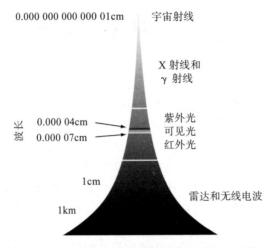

图 2.1　可见光只是电磁辐射光谱中的一小部分

生态光学

　　描述视觉环境最有用且广泛的框架是由吉布森提出的生态光学。吉布森从根本上改变了人们看待视觉世界中感知的方式。他没有像其他视觉研究人员那样专注于视网膜上的图像，而是强调对环境表面（第一个关键概念）的感知。下面的引文生动地说明了他是如何打破传统的空间感知方法的，该方法基于的是含点、线和面的经典几何结构。

　　　　表面是实在的，平面不是。表面有纹理，平面没有。表面不会完全透明，平面会。表面是人可以看到的，平面只能被可视化。

　　　　纤维是直径很小的细长物体，例如电线或者线头，纤维不应与几何上的线混为一谈。

　　　　在表面几何中，两个平面的连接处要么是边要么是拐角。在抽象几何中，两个平面相交之处是线。

　　假设视觉系统的一个关键功能是提取表面的属性，那么大部分人类的视觉处理过程就变得容易理解了。作为我们与物体之间的主要媒介，表面对于我们理解环境中交互和操作的潜力（即第 1 章介绍过的供给性）是至关重要的。

　　吉布森的生态光学中第二个关键概念是环境光阵。为了理解环境光阵，考虑一下光从某些光源（如太阳）进入环境后发生了什么。当光与石头、草、树和水等各种物体相互作用时，会被吸收、反射、折射和衍射。以这种方式考虑，环境是一个非常复杂的矩阵。光子向四面八方传播，包含不同的波长混合，并以各种方式极化。这种复杂性无法模拟，然而从环境中任何特定静止点的角度看，到达该点的光的结构中都包含着关键信息。这种巨大简化得到的就是上文所提的环境光阵。这个阵列包含了到达一个特定点的所有光线，因为它们在空间和时间上是有结构的。图 2.2 展示了这个概念的特点。

　　计算机图形学的大部分工作可以看作建模环境光阵。因为光与物体表面的相互作用是非常复杂的，因此不可能直接建模整个环境，但是环境光阵提供了简化的基础，可以应用在光

线追踪等任务中，以便实现近似估计。如果能捕捉到穿过一个玻璃长方体以各自路径到达同一静止点的一束光线的结构，人们就有可能将其在屏幕上重现（见图 2.2）。

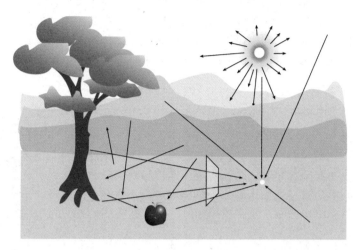

图 2.2　环境光阵术语描述了从各个方向到达环境中某一点的光的球形阵列。模拟穿过玻璃
　　　　长方体的光线子集的颜色是计算机图形学的主要目标之一

光流

　　环境光阵是动态的，随着视点的移动或物体的移动而时刻变化。当进入静态环境时，一个典型的视觉流野就会出现。图 2.3 显示了一个视野因向前运动而向外扩展的例子。有证据表明，视觉系统包含解释这种流模式的过程，这些过程对于理解动物（包括人类）如何穿越空间、躲避障碍物以及往往如何感知物体的布局非常重要。图 2.3 中的流模式只是一个非常简单的例子，如果人们在前进的时候眼睛注视着某样东西，模式就会变得更加复杂，用来解释流模式的感知机制也会变得复杂。这里的关键点是，由于世界的视觉图像是动态的，所以对运动模式的感知可能与对静态世界的感知一样重要，尽管人们对它的理解还不那么透彻。

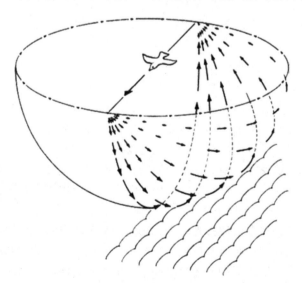

图 2.3　当观察者注视着前方移动时，视觉信息的流模式会扩展［来自吉布森（1979），授权后重绘］

纹理表面和纹理梯度

吉布森指出，表面纹理是物体的基本视觉属性之一。在视觉术语中，表面只是一束未成形的光，除非它是有纹理的。纹理在许多方面对感知至关重要。物体的纹理可帮助人们看到物体的位置和形状。更一般一些，供人们行走、奔跑和爬行的地面的纹理在判断空间的距离和其他特性时是很重要的。从图 2.4 可以看出，地面的纹理产生了在空间感知中很重要的典型纹理梯度。

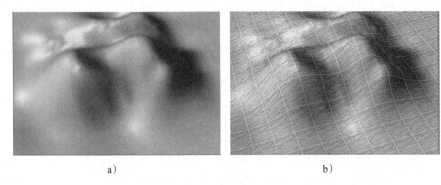

a) b)

图 2.4 具有（图 a）和不具有（图 b）表面纹理的波浪形表面

当然，表面本身是无限变化的。木桌和虎猫的表面有很大的不同。一般来说，大多数表面都有明确定义的边界，漫反射的、云状的物体除外。也许正因为如此，人们很难将不确定的数据可视化为点云。目前，大多数计算机可视化将物体显示为光滑且无纹理的。这可能是因为在大多数可视化软件包中，纹理还不容易实现，而且计算机屏幕最近才能以高分辨率显示不明显的纹理。也许可视化设计师们遵循了一般美学原则——在展示中避免不相关的装饰（Edward Tufte 的经典短语"图表垃圾"），从而没有在设计中纹理化表面，但纹理表面不是图表垃圾，尤其是在三维可视化中。即使人们以完全相同的方式赋予所有的物体纹理，纹理也仍可以帮助人们感知表面的方向、形状和空间布局等。纹理不需要太花哨或者太突兀，但是当人们想要一些东西看起来像三维表面时，它至少应该有一点纹理。纹理也可以用于编码信息，但使用不显眼的纹理将需要比大多数显示器更好的像素分辨率。

表面绘制模型

自然界的表面千变万化，错综复杂。细小纹理的反射模式不规则，所以反射光的数量和颜色随着光照角度与观察角度的变化而变化。然而，有一个简单的模型可以近似许多常见的材质。这个模型可以通过一幅有光泽的画来理解。如图 2.5 所示，这幅画中有颜料颗粒嵌入或多或少透明的介质中。一些光从有光泽介质的表面反射出来，颜色不变。大部分光穿透介质，被颜料颗粒选择性地吸收，颜色改变。根据这个模型，光与表面间有三种重要的直接相互作用，接下来会逐个介绍。此外的第四个相互作用与部分物体投射阴影相关，它揭示了关于物体形状的更多信息（参见图 2.6）。

- 朗伯着色。对于大多数材质，光能穿透表面并与介质中的颜料相互作用。这些光根据颜料的颜色被选择性地吸收和反射，其中一些光通过表面散射到环境中。如果有一个完全哑光的表面，则表面的亮度只取决于入射光和表面法线之间夹角的余弦值。这被称为朗伯模型，现实世界中很少有材质具有这种特性，它在计算上非常简单。朗伯表

面可以从任何角度观察，表面的颜色看起来都是一样的。图 2.6a 显示了一个只有朗伯着色的表面。朗伯着色是用着色的方式表示表面形状的最简单方法，但非常有效。

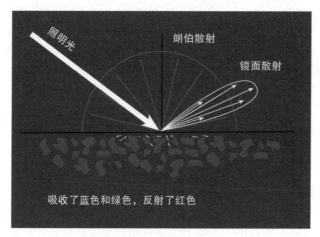

图 2.5　使用光与表面相互作用的简化模型的计算机图形学应用很多。镜面反射是光直接从表面反射而不投射到下面的颜料层

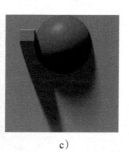

<center>a)　　　　　　　　　　b)　　　　　　　　　　c)</center>

图 2.6　a）只有朗伯着色。b）朗伯着色、镜面着色和环境光着色。c）朗伯着色与镜面着色、环境光着色和投射阴影

- 镜面着色。光从一个表面直接反射叫作镜面反射，体现为人们在有光泽物体上看到的亮点。镜面反射遵循光学原理：反射角等于入射角。通过在微观水平上模拟不同程度的粗糙度，使镜面光稍微扩散，可以模拟高光泽、亚光泽或蛋壳饰面等。表面反射的镜面光保持了光源的颜色，它不受底层颜料的影响。因此，人们会从红色汽车表面看到白色的亮点。镜面反射取决于视点，这点不同于朗伯着色。观察方向和光源的位置都会影响亮点出现的位置。图 2.6b 显示了一个同时具有朗伯着色和镜面着色的表面。
- 环境光着色。环境光是从环境中除了实际光源以外的任何地方照亮一个表面的光。在现实中，环境光和场景本身一样复杂。然而，在计算机图形中，环境光通常被简单视为常量，这就像假设一个物体位于一个灰色均匀的房间。辐射度技术（Cohen 和 Greeberg，1985）非常好地建模了环境光的复杂性，但它很少用于可视化。将环境光建模为常量的一个结果是，在投射阴影区域无法通过着色获得形状信息。在图 2.6b 和 c 中，环境光是通过假设表面上所有点反射恒定数量的光来模拟的。环境光同时被镜面反射和非镜面反射。
- 投射阴影。一个物体既可以投射阴影到自身，也可以到其他物体。如图 2.6c 所示，投射阴影极大地影响了物体的感知高度。

根据这个简化模型，向特定视点反射的光量 r 的数学表达式如下：

$$r = a + b\cos(\theta) + c\cos^k(\alpha)$$ （2.1）

其中，θ 是入射光与表面法线的夹角，α 是反射光与视图向量的夹角，a、b、c 分别代表环境光、朗伯光和镜面光的相对数量。指数 k 用于控制光泽度。一个较大的 k，如 50，用它建模的表面会非常光亮，而一个较小的值，如 6，会得到亚光外表。注意这是一个简化的处理，只提供对光与表面交互方式的最粗略的近似，但它在创建真实场景时是有效的，只需要进行小的修改以模拟颜色，就可以广泛应用于计算机图形中。对于大多数可视化目的来说这已经足够了。这个表面 – 光交互模型和其他模型被广泛地用在和现实图像合成相关的计算机图形书籍中。更多信息可以在 Shirley 和 Marschner（2009）的工作中或任何其他标准计算机图形书籍中找到。

有趣的是，这些简化的假设可能嵌入了人们的视觉系统。当人们通过着色信息估计表面形状时，大脑可能会假设一个类似的模型。在某些情况下，在环境中使用更复杂的光建模实际上不利于人们对表面形状的理解。

图 2.7 和图 2.8 展示了简化光照模型的结果。图 2.7 显示了有光泽的叶子，表明简化模型至少代表了一些非合成物体。在这张图片中，光亮表面上的镜面亮点是白色的，因为光照是白色的。来自叶片色素沉着的非镜面光是绿色的。作为数据可视化的一种工具，镜面反射可以有效地可视化精细的表面特征，如玻璃上的划痕。这种效果如图 2.8 所示，其中网格线在镜面反射区域最为明显。镜面在揭示表面微粗糙度的细微差别方面同样有用。非镜面的朗伯反射能更有效地给出表面形状的整体印象。

图 2.7 注意在有光泽的叶子上镜面光的颜色是光源的颜色

图 2.8 镜面光可以反映表面结构的精细细节，取决于视点

不同的光照模型包含不同信息，据此给出如下指南。

【G2.1】使用朗伯着色反映光滑表面的形状。

【G2.2】使用镜面着色反映精细的表面细节。移动光源或旋转物体，以便镜面光从关键区域反射。

【G2.3】考虑使用投射阴影来反映大尺度的空间关系。只有当阴影和投射对象之间的联系很清楚，并且附加信息的价值超过它所遮挡的信息时，才应该创建阴影。

空间信息的另一个来源可能是进入物体间隙的环境光。这被称为环境光遮挡，因为在凹体深处，一些环境光被物体的其他部分遮挡（Tarini、Cignoni 和 Claudio Montani，2006）。可以使用环境光遮挡来得到一个复杂分子的形状（图 2.9）。

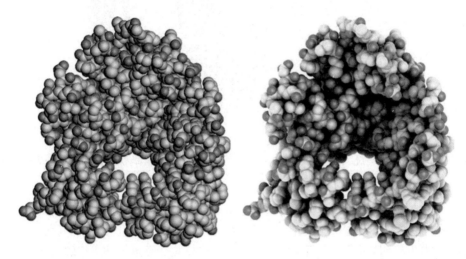

图 2.9　在左边的分子中，只有单个原子被遮挡。在右边的分子中，由于外部原子的遮挡，到达分子内部的环境光减少了

【G2.4】在光照模型中，对于无法根据着色推理形状信息的物体，应用环境光遮挡来支持二维形状感知对象。

简单来讲，可以发现对有机体有用的很多信息都与物体本身相关，与它们在空间中的布局以及它们表面的特性有关。正如吉布森的论证，在理解表面是如何被感知的时，人们必须理解光到达眼睛时是如何形成结构的。本节讨论了两种类型的结构化方法，一种是到达视点的环境光阵中的结构，当我们移动时该结构同时具有静态模式组件和动态模式流；另一种是由于光与表面的相互作用而产生的更详细的光结构。在数据中，渲染技术的目标是更好地传达重要信息，而不是获得栩栩如生的真实感。

眼睛

人类的眼睛，就像照相机一样，包含一个可变焦距透镜（晶状体）、一个光圈（瞳孔）和一个传感器（视网膜）。图 2.10 说明了这些部分。晶状体在视网膜上聚焦一个微小的倒置的世界图像。虹膜起到可变光圈的作用，帮助眼睛适应不同的光照条件。有些人觉得很难理解，图像是颠倒的，那人们如何正确地看待这个世界？正确的思考方法是采用计算视角。人们无法感知视网膜上的东西，知觉是通过复杂的神经计算链形成的。一个控制计算机并不关心哪个方向朝上，图像的反转是大脑计算问题中最小的一个。

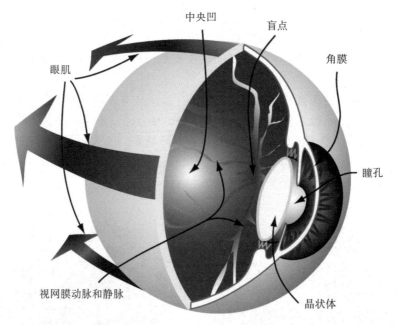

图 2.10　人类的眼睛。重要的特征包括视觉最敏锐的中央凹；瞳孔，这是一个圆形的孔，
　　　　光线通过它进入眼睛；两个主要的光学组件——晶状体和角膜；控制眼球运动的
　　　　大眼肌，盲点，这是由于视网膜动脉进入眼球的地方缺乏受体造成的

人们不应该把眼睛和照相机类比得太深。就像摄影，只需要把照片复制到眼睛后面，就能把你的朋友拍得和看到的一模一样；任何人都可以成为伟大的肖像画家。然而，艺术家们需花费数年时间学习透视几何和解剖学，并不断练习技能。经过了几千年的时间，直到希腊艺术的黄金时代，艺术家们才发展出画自然人物的适当添加阴影和透视缩短的技能。此后，该技能在很大程度上再次失传，直到 15 世纪的文艺复兴时期。然而，在眼睛背面的图像中，一切都完美地成比例并遵从透视规则。很明显，人们不"看"视网膜上有什么。意识感知处在处理链的更上层，在后期阶段，视网膜图像的大部分简单属性已经丢失。

视角定义

视角是定义眼睛特性和早期视觉特性的一个关键概念。如图 2.11 所示，视角是观察者眼中看到物体对应的角度。视角通常以角度、角分和角秒来定义。（1 分是 1/60 度，1 秒是 1/60 分）。

图 2.11　物体的视角是从眼睛的光学中心测量的

作为一种有用的近似方法，在一臂的长度处观察拇指指甲时，其视角大约为 1 度。还有一个事实是，从 57cm 处看 1cm 的物体大约对应 1 度的视角，57cm 是对人们看到计算机显

示器的距离的一个合理近似值。使用以下公式计算视角：

$$\tan\left(\frac{\theta}{2}\right) = \frac{h}{2d} \tag{2.2}$$

$$\theta = 2\arctan\left(\frac{h}{2d}\right) \tag{2.3}$$

晶状体

人的眼睛有一个复合晶状体。其中有两个关键元素：角膜的弯曲前表面和似水晶的晶状体。结点（nodal point）为复合晶状体的光学中心，它位于距视网膜约 17mm 处。从眼睛到物体的距离通常是从角膜处测量的，但从光学角度来看，最好是估计结点与物体的距离（见图 2.11）。下面的公式描述了一个简单晶状体的成像特性：

$$\frac{1}{f} = \frac{1}{d} + \frac{1}{r} \tag{2.4}$$

式中，f 是晶状体的焦距，d 是到被成像物体的距离，r 是到形成的图像的距离。如果焦距单位是米，则晶状体的光焦度是焦距的倒数（$1/f$），单位是屈光度。因此，一个 1 屈光度晶状体的焦距为 1m。人体晶状体系统的 17mm 焦距相当于 59 屈光度的光焦度。从公式（2.3）中得到这一点，考虑在无限远处观察一个物体（$d = \infty$）。

对于第一次近似，复合晶状体的光焦度可以通过把各组件的光焦度相加来计算。人们用下列公式求两组件复合晶状体的焦距：

$$\frac{1}{f_3} = \frac{1}{f_1} + \frac{1}{f_2} \tag{2.5}$$

其中 f_3 是 f_1 和 f_2 结合的结果。

在人眼的复合晶状体中，大部分的光焦度（约 40 屈光度）来自角膜的前表面，其余部分来自可变焦距晶状体。当晶状体周围的睫状肌收缩时，晶状体呈现一个更凸和更有力的形状，附近的物体就会聚焦。年幼的孩子有非常灵活的晶状体，能够在 12 屈光度或更多的范围内调节，这意味着他们可以聚焦到近至 8cm 的物体。然而，眼睛随着年龄的增长变得不那么灵活，大约每 10 年降低 2 屈光度，到 60 岁几乎变得完全刚性（Sun 等人，1988），因此人在大约 48 岁的时候需要老花镜，此时只有一点儿屈光度可调节了。

晶状体的景深是当眼睛被调整到一个特定的距离时聚焦物体的范围。人眼景深随瞳孔的大小而变化。但是假设有一个 3mm 的瞳孔，人眼聚焦在无限远的地方，则 3m 到无限远之间的物体都在焦内。景深通常可以描述为在图像没有明显变模糊的情况下发生的光焦度变化。3mm 的瞳孔大约对应 1/3 屈光度。

假设景深为 1/3 屈光度，一只眼睛聚焦在距离 d（以 m 为单位）处，那么眼睛将会聚焦范围

$$\left[\frac{3d}{d+3}, \frac{-d}{d-3}\right] \tag{2.6}$$

内的物体。举例说明，对于一个聚焦在 50cm（大概是正常显示器的观察距离）处的观察者，一个物体在屏幕前约 7cm 或屏幕后 10cm 时，才可能会出现失焦。在虚拟现实显示中，通常使用透镜将屏幕的虚拟焦距设置为 2m。这意味着在 1.2～6.0m 的范围内，都可以很好地模

拟景深效果，但是这实现困难并且计算成本高昂。无论如何，当前虚拟现实显示的高像素都不支持人们将图像建模得模糊到接近这个分辨率。

表 2.1 给出了给定 3mm 瞳孔，在不同观察距离下的焦距范围。关于景深随瞳孔直径变化的更详细建模，请参考 Smith 和 Atchison（1997）的著作。

表 2.1 在不同观察距离下的景深

观察距离	近	远
50cm	43cm	60cm
1m	75cm	1.5m
2m	1.2m	6.0m
3m	1.5m	无限远

光学和增强现实系统

增强现实（AR）系统将计算机图形的图像叠加在现实世界上。这使得能够在原位将数据可视化，例如，将医疗数据可视化叠加到活人身上的适当位置。为了实现这种真实和虚拟图像的混合，必须准确地知道观察者的视点，并且本地环境中物体的位置和形状必须存储在控制计算机中。有了这些信息，标准计算机图形技术就可以直接应用于绘制叠加在真实世界图像上的三维图像。要获得正确的透视效果很容易，其中最难解决的问题是准确测量观察者眼睛的位置，这是精确配准，以及设计轻便、不失真和便携光学系统的必要条件。

图 2.12 展示了一个实验性的增强现实系统，在这个系统中，外科医生可以看到大脑中突出显示的脑部肿瘤以便制订手术计划或安排活检针（Grimson 等人，1999）。考虑到外科医生完成这项任务面临的困难，这样的应用将会有非常大的好处。增强现实的其他应用包括飞机维修，机械师可以看到指令和结构图叠加在真实的机器上；战术军事显示中，飞行员或坦克驾驶员可以看到在地形上叠加的友方或敌对目标的指示；购物时，潜在购买物的信息将出现在商品旁边。在每一种情况下，视觉数据都叠加在真实物体上，以补充用户可用的信息，并使决策制定变得更好、更迅速。这些数据可以是手写文本标签或复杂的符号。

图 2.12 增强现实技术已经应用在了医学领域的实验中。图为将肿瘤影像叠加在患者头部
（来自 Grimson 等人，1999）

在许多增强现实系统中，用一种叫作分光镜的设备将计算机图形学生成的图像叠加到环

境中。分光镜实际上不是用来分割，而是将来自现实世界的图像与那些呈现在小型计算机显示器上的图像结合起来。结果就像一张双重曝光的照片。典型的分光镜允许大约一半的光通过，一半的光被反射。图 2.13 说明了这种显示器的主要光学元件。

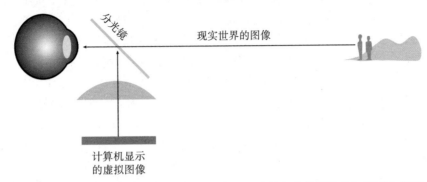

图 2.13　在增强现实显示中，使用分光镜将计算机图形学生成的图像叠加到现实环境中。这种效果就像给环境覆盖上一个透明层。计算机图像的焦距取决于所用晶状体的光焦度

因为光学元件通常是固定的，所以在增强现实系统中，只有一个深度满足在其处计算机生成的图像和现实世界的图像都在焦内的条件。这可能是好事也可能是坏事。如果现实世界和虚拟世界的场景都在焦内，将更容易同时感知它们。当这样可行时，应专注于将虚拟图像的焦平面设置在真实图像的典型深度处。然而，有时我们希望计算机图像在感知上与现实世界的图像保持不同。例如，说明书中的透明文本层可能会呈现在透明显示器上（Feiner、MacIntyre、Haupt 和 Solomon，1993）。如果焦距不同，则用户可以选择聚焦文本或图像，并通过这种方式有选择地关注其中之一。

【G2.5】在增强现实系统中，与外部物体相连的增强图像应该具有相同的焦距。

【G2.6】在增强现实系统中，当增强图像不需要与外部物体连接时，增强图像的焦距应该更近，这样可以减少视觉干扰。这不适用于不擅长或没有能力改变眼睛焦点的老年用户。

有证据表明，焦点会导致飞机平视显示器（HUD）中的距离估计出现问题。在这些显示器中，虚拟图像设置在光学无限远处，因为通常通过驾驶舱屏幕只能看到遥远的物体。除此之外，实验表明观测者倾向于聚焦到比 HUD 的无限远更近的距离，这可能会导致高估到环境中物体的距离（Roscoe，1991）。这可能是一个严重的问题，根据 Roscoe 的说法，它至少是美国空军发生的大量（每月一次）致命"受控飞行撞地"事故的部分原因。

头戴式显示器（HMD）有许多其他的光学和感知问题。一个问题是渐进式眼镜镜片的复杂光学与 HMD 光学不兼容。对于渐进式眼镜，光学光焦度从镜片的顶部到底部都是不同的。此外，人们通常使用眼睛和头部的协调运动来对环境进行视觉搜索，而 HMD 不允许通过头部运动来改变凝视的方向。通常，当眼睛向一侧运动的角度很大时，头部运动实际上首先开始。Peli（1999）认为，偏离中心线以外 10 度以上的侧视是非常不舒服的。使用 HMD 时，图像随头部移动，因此补偿性的头部运动将无法消除不适。

【G2.7】使用 HMD 阅读文本时，文本区域的宽度不能超过 18 度的视角。

另一个问题是，透明的 HMD 通常只戴在一只眼睛上，双眼竞争的效果意味着部分视觉世界和 HMD 图像很可能同时出现和消失（Laramee 和 Ware，2002）。一个人戴着这种设备走在人行道上很可能会撞向灯柱。

虚拟现实显示器中的光学

与之前讨论的透明增强现实显示器不同，虚拟现实（VR）显示器将屏蔽真实世界。虚拟现实系统设计师只需要关心计算机生成的图像，但向用户呈现正确的景深信息仍是高度可行的。理想情况下，用户注视的物体应该是锐聚焦的，更远或更近的物体都会存在适当模糊。在帮助人们将想要关注的对象与环境中的其他对象区分开来时，聚焦是很重要的。大多数计算机图形基于的是光线透过一个点状瞳孔的假设，就像在针孔照相机中一样，但瞳孔的直径有几毫米，因此来自环境中物体的光线具有轻微不同的角度，这很难用单个平面屏幕来模拟。一种叫作光场显示的新技术可以解决这个问题。光场显示的原理是根据人眼晶状体的焦距，再现光线从环境中的物体到达视网膜的方式。最简单的方法也许是通过在不同的焦平面（它们在光学上组合在一起）上使用多个屏幕，来创建多个焦距。这种显示的优点是，当眼睛重新聚焦时，处在适当深度的物体将以一种自然的方式显得更锐利或失焦。图 2.14 中的示例系统为每只眼睛提供了两个屏幕，结果是两个景深相融合，但更多的屏幕将提供更好的场深度信息（Huang、Chen 和 Wetzstein，2015）。提供景深信息的其他方法是在一个甚高分辨率的显示器前使用微透镜阵列（Burke 和 Brickson，2013）。

图 2.14 光场显示是解决虚拟现实显示中探索正确景深问题的一种方法。在这里展示的系统中，两个屏幕提供两个不同的焦平面。图像是光学组合的（来自 Huang 等人，2015。经授权重用）

色差

人眼不校正色差。色差是指不同波长的光在眼睛内聚焦在不同距离处。短波长的蓝光比长波长的红光更容易折射。典型的显示器在大约 480nm 处有一个蓝色荧光粉峰，在大约 640nm 处有一个红色峰，并且需要一个光焦度为 1.5 屈光度的透镜来使蓝色和红色聚焦在相同的深度，这种模糊会导致人们伸手去拿老花镜。如果我们聚焦在红色荧光粉产生的光斑

处，相邻的蓝色斑块将明显失焦。由于色差的原因，在构建精细模式时不宜在黑色背景上使用纯蓝色荧光粉。纯蓝色文本在黑色背景上几乎无法阅读，特别是当附近有白色或红色文本吸引聚焦机制时。添加少量的红色和绿色会缓解这个问题，因为这些颜色会提供光亮度边缘，从而感知地定义颜色边界。

眼睛的色差可以引起强烈的深度错觉效应（Jackon、MacDonald 和 Freeman，1994），尽管实际的机制仍然未知。如图 2.15 所示，蓝色文本和红色文本都叠加在黑色背景上。对于大约 60% 的观察者来说，红色看起来更近，30% 的人看到的与此相反，剩下的 10% 看到颜色处于同一平面。在幻灯片演示中利用这一点是很常见的，具体是将背景设置为深蓝色，这使得白色或红色的字母在大多数人看来很突出。

图 2.15　色彩实体视觉。对大多数人来说，在黑色背景上，红色比蓝色看起来更近

受体

晶状体将图像聚焦在由感光细胞组成的马赛克形状的受体细胞层上，该层称为视网膜。这种细胞有两种类型：视杆细胞，在低光水平下非常敏感；视锥细胞，在正常的光水平下非常敏感。人眼中大约有 1 亿个视杆细胞，只有 600 万个视锥细胞。视杆细胞最适合夜视，对正常白天视力的贡献远小于视锥细胞。来自视杆的输入集中在大区域，数千根视杆致力于通过视神经中的一根纤维传递信号。它们非常敏感，在日光下会因负担过重而有效地关闭，因此大多数视觉研究人员忽略了它们对正常日光视力的微小贡献。

中央凹是视网膜中央的一个小区域，只有视锥细胞密集分布在其中，这里正是视觉最敏锐之处。中央凹的视锥细胞间隔约 20～30 角秒（每度 180）。在这片中央的小区域里，聚集着超过 10 万个视锥细胞，对应 1.5～2 度的视角。虽然通常将中央凹描述为 2 度的感受野，但只有在该区域的中心 0.5 度处才能获得最大的细节分辨率。请记住，1 度大约是拇指指甲在一臂远处的大小。图 2.16 为中央凹中的受体马赛克，排列不规则但大致呈六边形模式。

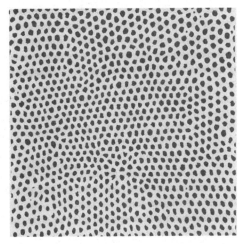

图 2.16　中央凹中的受体马赛克

简单视敏度

视敏度用于衡量人们看到细节的能力。视敏度在显示技术中很重要，因为它让人们知道所能感知的信息密度的极限。图 2.17 总结了一些基本的视敏度知识。

图 2.17 中的视敏度测量表明，人们在 1 角分以上具有区分能力，比如区分两条不同的直线。这与中央凹中心处受体的间距大体一致。对观察者来说，要想看到两条线是不同的，它们之间的空白应该在一个受体上，因此观察者应该只能独立感知到约两倍于受体间距的线。然而，也有一些超视敏度，游标视敏度和立体视敏度就是两个例子。超视敏度衡量的是一种比基于简单受体模型更精确地感知世界视觉特性的能力。之所以能够实现超视敏度，是

因为后受体机制能够整合来自多个受体的输入，从而获得比单个受体更好的分辨率。一个很好的例子就是游标视敏度，衡量判断两个细线段是否共线的能力。这可以达到超过 10 角秒的惊人准确度。为了知道能有多准确，一个普通的计算机显示器大约每厘米有 40 个像素（图像元素）。我们可以执行精确到 1/10 像素的游标视敏度任务。

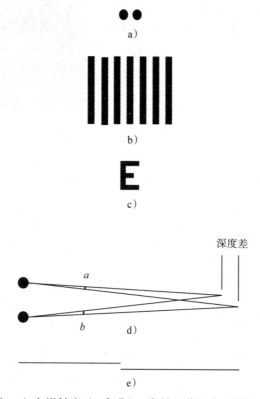

图 2.17 视敏度基础。a）点视敏度（1 角分）：衡量区分两个不同的点目标的能力。b）光栅视敏度（1～2 角分）：衡量从均匀的灰色块中区分明暗条纹模式的能力。c）字母视敏度（5 角分）：衡量区分字母的能力。斯内伦视力表是衡量这种能力的标准方法。20/20 视力意味着 90% 的时间可以看到 5 角分的字母。d）立体视敏度（10 角秒）：衡量区分深度的能力，是用两个角度（a 和 b）之间的差值来衡量的。e）游标视敏度（10 角秒）：衡量看两个线段是否共线的能力。

神经后处理可以有效地结合来自两只眼睛的输入。Campbell 和 Green（1965）发现，与单眼观察相比，双眼观察可以提高 7% 的视敏度。他们还发现对比灵敏度提高了 $\sqrt{2}$。后一项发现具有重要意义，因为它支持大脑能够完美地汇集来自两只眼睛的信息的理论，尽管受体之间有三或四个突触连接，并且来自两只眼睛的信息可以在第一点处相结合。Campbell 和 Green 的研究结果表明，人们应该能够利用眼睛在空间和时间上整合信息的能力，从而感知比显示设备实际可用的更高分辨率的信息。实现高于设备分辨率的一种技术是反走样（antialiasing）。此外，人眼的时间整合能力可以得到利用。这就是为什么一组视频帧的质量比任何一帧都高。

视敏度分布与视野

直视前方，双臂向两边伸直，当摆动手指时，我们能同时看到两只手。这告诉人们两

只眼睛加在一起提供了略大于 180 度的视野。人们只有在手指移动时才能看到手指，这一事实也反映了人们对周围的运动敏感度要比静态敏感度高。图 2.18 显示了视野，以及大致的双目重叠三角形区域，在该区域内两眼均可接收输入。没有更多重叠的原因是鼻子挡住了视线。视敏度在这个视野的分布是非常不均匀的。如图 2.19 所示，中央凹外的视敏度急剧下降，在离中央凹 10 度处，人们只能分辨大约 1/10 的细节。

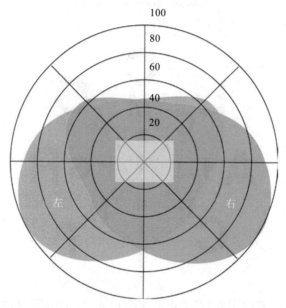

图 2.18　直视前方时的视野。左右野的不规则边界是由鼻子和眉脊等面部特征造成的。中央蓝绿色区域为双目重叠区域，中间长方形是保持正常观看距离时显示器或智能手机覆盖的区域。它向不到 0.5% 的视野提供视觉信息

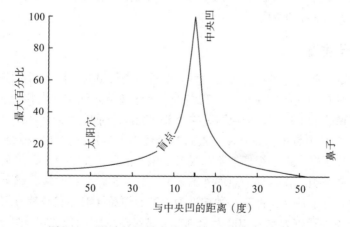

图 2.19　眼睛的视敏度从中央凹向两侧迅速降低

　　正常的视敏度测量是一维的，能够衡量我们区分两个点或两条平行线的能力，并量化为点之间或线之间距离的函数。但是，如果人们考虑到每单位面积内可以感知的总点数，则根据平方反比定律这个测量结果会下降。实际上，人们只能看到距中央凹 10 度区域内 1% 的点数。换句话说，在视野中央，人们可以分辨出大头针上的大约 100 个点。在视野边缘，人

们只能分辨出拳头大小的物体。

　　Anstis（1974）制作的视力图生动地表现了视敏度的这种变化，如图 2.20 所示。如果看图的中心，每个字母都是完全不同的。为了绘制这张图，Anstis 测量了在距中央凹许多不同角度处可以看到的最小字母。在这个版本中，每个字母的大小大约是最小可分辨大小（视力为 20/20 时）的 5 倍。Anstis 发现，最小可分辨字母的大小可以用简单函数近似：

$$字母大小 = 0:0.046e \tag{2.7}$$

其中 e 是距中央凹的角度（以视角的度为单位）。

图 2.20　由 Anstis（1974）开发的视力图。当中心固定时，每个字母的大小大约是可感知的
最小可分辨大小的 5 倍。这适用于任何观看距离（由 Stuart Anstis 提供）

　　这种视敏度随距中央凹的角度的变化来自于一种叫作皮层放大的东西。视区 1（V1）是大脑皮层接收眼睛信号的主要区域。V1 中整整一半的神经元致力于处理来自视觉中心 10 度的信号，这代表大约 3% 的视野。

大脑像素和最佳屏幕

　　因为大脑中的空间与计算机屏幕上的均匀像素布局得极为不同，所以需要一个新的术语来描述大脑用来处理空间的图像单元。我们将这种图像单元称作"大脑像素"。尽管大脑中有许多区域的图像映射不均匀，但视网膜神经节细胞最能捕捉大脑像素的"想法"。

　　视网膜神经节细胞是将信息从眼球通过视神经向上传送到皮质的神经元。如图 2.21 所示，每一个都汇集了来自许多视杆细胞和视锥细胞的信息。在中央凹，单个的神经节细胞可能负责单个的视锥细胞，在再远一点的外围区域，每个神经节细胞接收成千上万视杆细胞和视锥细胞的信息。每个神经元都有一种被称为轴突的神经纤维，它携带着来自每个神经节细胞的信号，每根视神经中大约有 100 万个轴突。神经节细胞涵盖的视觉区域被称为感受野。Drasdo（1977）发现视网膜神经节细胞的大小可以用公式来近似：

$$感受野大小 = 0.006 (e+1.0) \tag{2.8}$$

其中 e 同公式（2.7）。注意，当需要用很多大脑像素来分辨字母表中字母等的字符时，方程（2.8）与（2.7）非常相似。假设需要一个 7×7 的大脑像素矩阵来表示一个字符，这使上述两个公式接近一致。

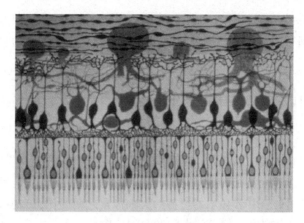

图 2.21 视网膜由受体和几层神经元组成。在这幅图的顶部，像大章鱼一样的神经元是视
网膜神经节细胞。每一个细胞都整合了来自许多受体的信息，并将信息传递给大脑

鉴于大脑像素大小的极端变化，我们来讨论视觉效率，进而需要回答一些问题。什么
样的屏幕大小能够提供屏幕像素和大脑像素的最佳匹配？当人们通过一些头戴式虚拟现实显
示器看到广角屏幕时会发生什么？进入大脑的信息是更多还是更少？当看着个人数字助理的
小屏幕，甚至是手表大小的屏幕时会发生什么？回答这些问题的一种方法是模拟大小不同但
像素数量相同的屏幕刺激了多少大脑像素。为了使比较公平，人们应该保持观看距离不变。
图 2.22 展示了在查看平面显示器时出现的两种低效类型。在中央凹，每个屏幕像素对应许
多大脑像素，因此我们认为拥有更高分辨率的屏幕肯定有助于中央凹。然而情况是相反的，
因为屏幕像素比大脑像素多得多。从某种意义上说我们是在浪费信息，因为大脑无法理解细
节，人们很容易可以少用一些像素。在模拟不同屏幕大小下的视觉效率时，可以通过简单地
将受屏幕图像刺激的视网膜神经节细胞相加，计算出受屏幕刺激的大脑像素总数量（TBP）。

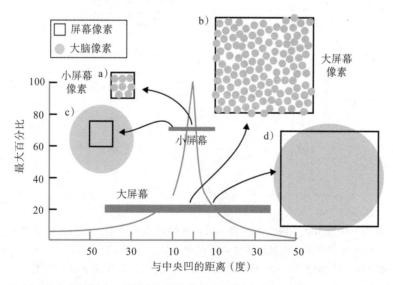

图 2.22 具有相同像素数量和不同视觉低效区域的不同大小的屏幕。a）对于小屏幕，中心凹
中心的每个屏幕像素对应 10 个大脑像素。b）大屏幕的情况更差，因为在中央凹的
中心，每个屏幕像素对应 100 个大脑像素。c）在小屏幕显示的边缘，屏幕像素小于
大脑像素。d）在距中央凹 10 度的位置，大屏幕上的屏幕像素和大脑像素近似匹配

我们还可以计算唯一受刺激的大脑像素（USBP）的数量。当人们看低分辨率屏幕时，许多大脑像素会得到相同的信号，因此是冗余的，不能提供额外的信息。为了计算 USBP，使用以下公式：

$$USBP = TBP - 冗余的大脑像素 \qquad (2.9)$$

为了度量所使用显示器的效率，可以取 USBP 与屏幕像素（SP）的比。这种度量称为显示效率（DE）：

$$DE = USBP/SP \qquad (2.10)$$

如果有一个完美的匹配，即一个屏幕像素对应一个大脑像素，那么显示效率将是 1.0，或者 100%，但这是不可能的，因为屏幕像素是均匀分布的，而大脑像素不是。

最后，人们可能对 USBP 和显示器覆盖的大脑像素之间的比感兴趣。视觉效率（VE）可以告诉人们在屏幕区域获得唯一信息的大脑像素的比例：

$$VE = USBP/TBP \qquad (2.11)$$

图 2.23 对当改变屏幕大小时 TBP 和 USBP 发生的变化进行了数值模拟。它基于 Drasdo（1977）的模型，假设在 50cm 的恒定观看距离下，1000×1000 的阵列里有 100 万平方像素。它考虑到靠近大屏幕边缘的像素距离较远，而且要斜着看，因此在视觉上比中心的像素要小。事实上，视觉面积按照 $\cos^2(\theta)$ 递减，θ 是距中央凹的角度。为了说明目的，图中给出了参考显示宽度（相当于一个常规显示器的）和一个单独的 CAVE 墙显示（Cruz-neira、Sandin、DeFanti、Kenyon 和 Hart，1992）。CAVE 是一种虚拟现实显示系统，其中参与者站在一个立方体的中心，每面墙都是一个显示屏幕。在图 2.23 中，已经通过使用等效视角将大小归一化到标准观看距离。因此，在 1m 处观看一个 2m 的 CAVE 相当于在 50cm 处观看一个 1m 的显示器（假设两者有相同的像素数量）。

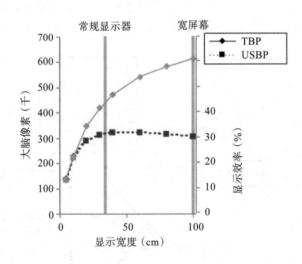

图 2.23 在一个具有 100 万像素的屏幕上进行数值模拟的结果，模拟目的是展示随着屏幕大小的增大有多少大脑像素受到了刺激。显示效率（右侧）给出了唯一影响视觉系统（唯一大脑像素）的屏幕像素的百分比，并且只适用于下方的曲线

对 100 万像素显示器的模拟得出了许多有趣的结论。尽管常规显示器在人们正常观看它的情况下只覆盖了人们视野的 5%～10%，但它刺激了人们大脑近 50% 的像素。这意味着，即使有甚高分辨率的大屏幕，也不会有非常多的信息进入大脑。图 2.23 显示，USBP 在接近

常规显示器的宽度时达到峰值，显示效率为30%，随着屏幕变大而有所下降。考虑到人们的视野是一种宝贵的资源，则除了计算机图形之外，人们可能还希望看到其他东西，这就证实了目前计算机屏幕的大小适合大多数任务。现代智能手机的像素与大脑中央凹中心的像素近似一对一匹配。值得注意的是，尽管它们只占据了0.5%的视野，但仍然刺激了大约1/4的大脑像素。

有一种观点认为，对于许多任务来说，视野的中心甚至比大脑像素的高度聚集所显示的更重要。寻找信息的一种自然方式是使用眼球运动将信息带到视野中心，在这里我们看得最好。副中央凹可能是模式感知的最佳部位，这是一个直径约6度的区域，以中央凹为中心。这本书中的大多数图和表都大致呈副中央凹大小。边缘区域无疑在态势感知和预警中具有重要作用，但当寻找支持决策制定的视觉模式时，相对较小的副中央凹区域最为关键。

在撰写本文时，StarCAVE可能是目前可用的分辨率最高的完全沉浸式显示器。它是一个五边形的房间，有弯曲的墙，总共有6800万像素的投影，每只眼睛对应3400万像素。相较之下，一个顶级显示器在撰写本文时有1500万像素，一个高质量智能手机显示有大约200万像素。

StarCAVE和CAVE是唯一可以填满眼睛视野的显示。这使得它们非常适合模拟建筑空间，或者用作其他需要现场感的模拟器应用。现场感是追求虚拟现实真实感的人使用的一个术语，用来描述虚拟物体和空间看起来真实的程度。

但在数据可视化中，现场感通常并不重要，当人们希望了解细胞的结构或分子的形状时，身处其中并没有帮助。人们需要退后。为了更好地观察细胞的结构，它应该填满副中央凹而不是整个视野，理想情况下，最重要的信息会落在中央凹。

大脑获取新信息的方式是平均5度左右的快速眼动。在StarCAVE中，当人们做这样的眼动时，副中央凹区域因为分辨率低，只能再刺激10%的大脑像素。在正常观看距离下，使用高分辨率显示器，眼运至少会在副中央凹内产生60%的新信息。最终，重要的是获取新信息所需的时间和精力。与中等大小的高分辨率屏幕相结合的交互方法可能比低分辨率的沉浸式屏幕更高效。它们还占用更少的用户工作环境，成本也不高。

【G2.8】使用中等视角（如40度）的高分辨率显示器进行数据分析。当屏幕在桌面上并且离用户很近时它适用于单独的数据分析，当屏幕更大和更远时它适用于协作的数据分析。

【G2.9】使用环绕屏幕来获得虚拟空间中的现场感。这在交通工具模拟和一些娱乐系统中很有用。

空间对比灵敏度函数

图2.24所示的简单模式已成为测量人类视觉系统基本特性最有用的工具之一。这种模式被称为正弦波光栅，因为它的亮度在一个方向上呈正弦变化。有五种方式可以改变这种模式：

- 空间频率（每度视角的光栅条数）
- 朝向
- 对比（正弦波振幅）
- 相位角（模式的横向位移）
- 被光栅模式覆盖的视觉区域

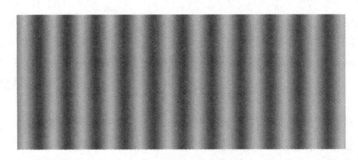

图 2.24 正弦波光栅

光栅的光亮度由下列方程定义，

$$L = 0.5 + \frac{a}{2}\sin\left(\frac{2\pi x}{\omega} + \frac{\phi}{\omega}\right) \qquad (2.12)$$

其中 a 是对比（振幅），ω 是波长，ϕ 是相位角，x 是屏幕上的位置。L 表示在 [0, 1] 内的输出光电平，假设显示器是线性的。

正弦波光栅的一种用法是测量眼睛／大脑系统对可检测的最低对比的灵敏度，并观察对比是如何随空间频率变化的。对比定义为：

$$C = \frac{L_{\max} - L_{\min}}{L_{\max} + L_{\min}} \qquad (2.13)$$

其中 L_{\max} 为光亮度峰值，L_{\min} 为最小光亮度，C 为对比。其结果称为空间调制灵敏度函数。

图 2.25 展示了旨在让你直接看到自己视觉系统的灵敏度高频下降的模式。它是一种正弦调制的条纹模式，空间频率从左到右发生变化，对比从上到下发生变化。在 2m 的位置看这张图，你将看到对高频模式自己的灵敏度是如何降低的。离它近点看时，还可以看到低频下降。

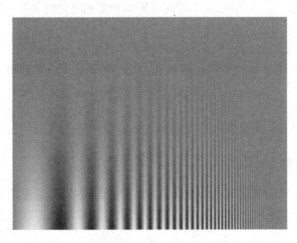

图 2.25 光栅模式的空间频率从左到右变化，对比在垂直方向上变化。可以分辨的最高空间频率取决于观看模式的距离

人的空间对比灵敏度随空间频率变化显著变化，在高值还是低值处都下降。人们对亮条和暗条模式最为敏感，它们每度大约出现两或三个周期。图 2.26 显示了三个不同年龄组的典型曲线。年轻人对每度出现大约 60 个周期的精细光栅的灵敏度会降至零。随着年龄的

增长，人们对更高的空间频率变得越来越不灵敏。这不仅是说人们能分辨的最精细的细节会随着年龄的增长而衰退。实际上，人们会对每度出现超过一个周期的模式都变得不那么灵敏。

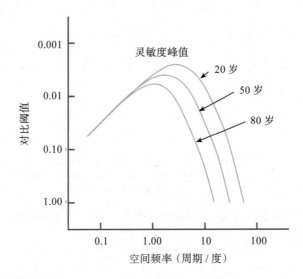

图 2.26　该图横纵轴都是对数，展示了对比灵敏度随空间频率的变化而变化，给出了三个年龄组的函数。人们随着年龄的增长对更高空间频率的灵敏度会降低

　　灵敏度低频衰减的实际影响之一是许多投影仪的投影效果非常不均匀，但这没有引起人们注意。一般投影仪在屏幕上的显示会有 30% 或更多的变化（它通常在中心最亮），即使它显示的是一个理应均匀的视野，但是因为人们对这种渐变（低频的变化）不敏感，所以没有注意到质量差。低空间频率灵敏度的下降也可能阻碍人们对大视野中呈现的大型空间模式的感知。

　　大多数视敏度测试，比如字母或点视敏度，实际上是对高频分辨率的测试，但这可能并不总是最有效的测量对象。在对飞行员的测试中，经证明低频对比灵敏度对于他们在飞行模拟器中的表现实际上比简单的视敏度更重要（Ginsburg、Evans、Sekuler 和 Harp，1982）。

　　视网膜上的视觉图像在时间和空间上都是变化的。可以测量视觉系统的时间灵敏度，就像测量空间灵敏度一样。这涉及取一个模式（例如图 2.24 中的），并使它在一段时间内高低来回振荡。这种时间振荡通常是用正弦函数来实现的。当使用这种技术时，人类视觉的空间和时间灵敏度都可以被绘制出来。一旦这样做了，很明显空间频率灵敏度和时间频率灵敏度是相互依赖的。

　　图 2.27 显示了闪烁光栅的对比阈值，它是光栅的时间频率和空间频率的函数（Kelly，1979）。这表明，当光栅闪烁频率在 2～10 周期 / 秒（Hz）之间时，灵敏度最佳。有趣的是，当一个模式在 5～10Hz 之间闪烁时，灵敏度的低频衰减要小得多。如果人们只对能够检测数据中是否存在模糊模式感兴趣，则让图像的这些分量以 7～8Hz 的频率闪烁将是呈现它们的最佳方式。然而，还有许多其他的原因可以解释为什么这不是好办法。人类对闪烁频率的是灵敏度极限约为 50Hz，这就是电脑显示器和灯泡闪烁频率更高的原因。

　　当对视觉系统的时空频率分析扩展到对颜色分析时，人们发现色度空间灵敏度要低得多，尤其是对于快速变化的模式。

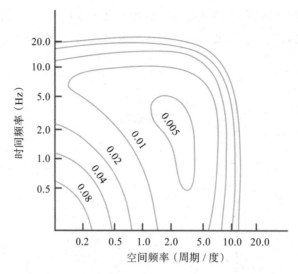

图 2.27　人类时空阈值面等值线图。每条线代表了一种对比，在其处可以检测到特定空间和时间频率的组合

视觉压力

　　1997 年 12 月 17 日，日本一家电视台取消了一部充满动作场面的卡通片的播出，因为其中明亮的画面导致 700 多名儿童抽搐，甚至呕血。主要的原因为计算机生成的图形产生了重复闪烁的灯光。孩子们坐得离屏幕很近，这加剧了有害影响。颜色鲜艳且重复的大视野闪光对一些人来说是非常有压力的。

　　这种被称为模式诱发性癫痫的疾病已经被报道和研究了几十年。最早报告的一些病例是由直升机旋翼叶片闪烁引起的，这导致需要对飞行员进行预筛检。在对这一现象的广泛研究中，Wilkins（1995）得出结论，空间和时间频率的一种特定组合尤其有害身心：空间频率大约为 3 周期 / 度的条纹模式和大约 20Hz 的时间频率最有可能诱发易感个体的癫痫发作。图 2.28 显示了一个可能引起视觉压力的静态模式。不良影响也随着模式的整体变大而增加。然而，视觉压力可能并不局限于患有某种特定疾病的个体。Wilkins 认为，条纹模式会对大多数人造成视觉压力。他以普通文本为例，说明了一种可能导致问题出现的模式，因为它是横向条纹布局的，并指出某些字体可能比其他字体更糟糕。

图 2.28　一种会导致视觉压力的模式。从 40cm 远的位置看，条纹的间距大约是每度 3 个周期

【G2.10】在视觉显示中应避免使用高对比的光栅模式。尤其应避免使用高对比的闪烁光栅模式或闪烁速率在 5～50Hz 之间的任何模式。

最佳显示

眼睛中心的视锥受体间隔为20～30角秒，这意味着每厘米180像素对于几乎所有的可视化都足够了（假设显示器距离眼睛56cm）。撰写本文的时候在高质量的智能手机和平板计算机上可以达到这个目标，一些计算机显示器也接近了。

既然每厘米180像素就足够了，为什么制造商还要生产每英寸1200点（每厘米460点）或更多的激光打印机呢？有三个原因：走样、灰度等级和超视敏度。前两个原因本质上是技术性的，而不是感知性的，但都值得讨论，因为它们对感知有重要的影响。这个问题对大多数显示设备都很重要，而不仅是对打印机。

走样

当用一个规则模式对另一个规则模式进行采样，且这两个模式拥有不同的空间频率时，就会产生走样效应。图2.29说明了用间距略大于波长的像素矩阵采样黑白条纹模式时会发生什么。假设在每个像素中心采样输入的条纹模式，结果模式将具有更大的间距。走样会造成各种各样的不良影响。那些本应由于超出了人眼的分辨能力而不可见的模式会变得全部可见。与原始数据无关的模式可能以莫尔条纹的形式出现。这就是视网膜上的受体细胞马赛克（图2.16）除了在小块外排列不规则的原因。还有一种走样效果如图2.30所示，当使用大一些的像素绘制该图上方显示的线时，它将变成阶梯状。问题是，每个像素在单个点上对线进行采样。这个点要么在线上，在这种情况下像素是黑色的；要么不在线上，在这种情况下像素是白色的。反走样技术可以解决这个问题，比如取每个像素所代表的光模式的平均。结果在图2.30的下方。与简单地增加显示器中的像素数量相比，适当的反走样可能是一种更划算的解决方案。有了它，低分辨率的显示器可以和高分辨率的显示器一样有效，但它需要额外的计算。此外，全彩图像需要对三个颜色通道进行适当的反走样，而不仅是对亮度等级。

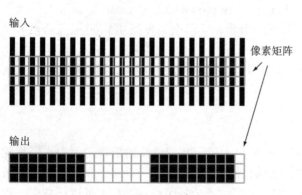

图2.29　通过像素采样的条纹模式

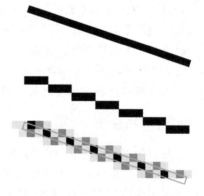

图2.30　用反走样技术解决走样

在数据可视化中，走样有时是有用的。例如，使用走样比不使用走样更容易判断屏幕上的一行是否完全水平（图2.31）。由于人们能够看到非常小的行错位（游标视敏度），因此能清楚地看到走样导致的微小误差。图2.29所示的空间频率放大可以作为一种技术来放大某些类型的规则模式，使本不可见的细微变化可见。在光学中，走样用于判断镜子和透镜的球形度。

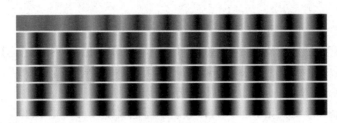

图 2.31 在不同的采样方案下（都相对于原始正弦频率），正弦波显示为一组灰度等级图像。
在上方的组中，利用所有样本的均值来重构信号。在下方利用的是线性插值

走样的数学分析需要基于信号传输的基本定理——奈奎斯特极限（Gonzalez 和 Woods，1993）。人们常常错误地认为，奈奎斯特极限的结论当是采样频率至少是原始信号中包含的最高频率的两倍时，可以基于采样重构信号。然而，这只针对频率有用，对振幅则不然，并且只对无限长的信号序列有效。

图 2.31 中为纯正弦波，用灰度图像表示，分别以在空间频率原始信号空间频率的 2.05、3.05、4.05、5.05 和 6.05 倍时的采样表示同样的数据。为了合理展示，需要使用比奈奎斯特极限大得多的频率采样。

【G2.11】为了合理展示特征样本，采样的频率要至少为感知这些特征所需的最高空间频率的 5 倍。

点数

人们在激光打印机上需要每英寸 1200 点的主要原因是激光打印机的点要么是黑色的，要么是白色的；为了表示灰色，必须使用许多点。本质上，一个像素是由许多点组成的。例如，一个 16 × 16 的点矩阵可以用来生成 257 个灰度级别，因为有 0 到 256 个点可以是黑色的。在实际操作中，方块不会被使用，因为这会导致走样问题。为了改善走样效应，人们在对点的分布中使用了随机性，误差会从一个块传递到相邻的块。大多数图形教科书提供了对这些技术的介绍（例如 Foley、van Dam、Feiner 和 Hughes 的工作，1990）。事实上，灰色是由黑白点模式构成的，这意味着激光打印机的分辨率实际上是每英寸 1200 点仅适用于黑白模式。对于灰色模式，分辨率至少要低 10 倍。

【G2.12】无论在哪儿，都尽可能反走样可视化。尤其在显示规则的模式、精细的纹理，或狭窄的线条时应使用反走样。

超视敏度和显示

超视敏度解释了为何人们希望拥有高分辨率显示器。超视敏度的出现是因为人类视觉系统可以整合来自多个视网膜受体的信息，从而提供比受体更好的分辨率。例如，游标视敏度可以实现超过 10 秒弧的分辨率。然而，实验表明，反走样可以在游标视敏度任务中获得超视敏度表现。这涉及判断小于单个像素的细线排列的差异。图 2.32 显示了一个实验的数据，实验的目的是确定如果对线条进行反走样处理，游标视敏度是否可以达到高于像素分辨率的效果。在标准的游标视敏度测试中，受试者判断一条垂直线高于还是低于另一条，如图 2.17d 所示，其中用的是横向错位的垂直线。实验的目的是确定多小的错位位移可以被感知。在我们的研究中，一条线的水平位移量在 1 像素和 –1 像素之间的范围内随机变化。在我们选择的观看距离处，这个范围对应于 ±30 角秒。受试者被问的问题是下一行是否在上

一行的右边，正确的百分比是根据大量试验计算出来的。按照惯例，游标视敏度的定义是25% 正确表现和 75% 正确表现之间差异的一半。图 2.32 中展示了走样和反走样的结果。实际阈值是 x 轴上每个范围的一半。因此，图 2.32 展示了走样直线的 15 秒弧游标视敏度阈值（30 秒 × 0.5）和反走样直线的 7.5 秒弧阈值（15 秒 × 0.5）。该数据表明，在适当的反走样处理下，可以获得更好的性能。

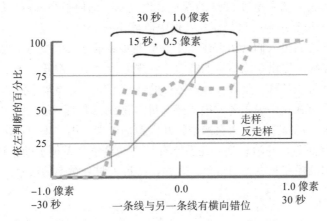

图 2.32　实验结果表明，通过反走样可以提高游标视敏度的灵敏度。阈值定义为 25% 和 75% 的阈值区间，按照水平差异的一般来定义

最佳显示的时间要求

正如完美显示器的空间需求可以被评估一样，时间需求也可以评估。大多数人所能感知的分辨率极限是 50Hz，因此显示器具有 50～75Hz 的刷新率似乎是足够的。然而，时间走样现象在计算机图形很常见。车轮效应是最常被注意到的（西方电影中的车轮似乎倾向于朝错误的方向旋转）。当图像刷新率较低时，时间走样尤其明显，而且在数据可视化系统中，即使屏幕以 60Hz 或更快的速度刷新，常见的动画图像每秒也仅更新大约 10 次。结果就是将一个运动的物体分解成一系列离散的物体。有时单个对象将表现为多个对象。为了纠正这些问题，可以使用时间反走样。在单个动画帧中，可能会通过移动像素来移动图像的一部分。正确的反走样解决方案是根据所有移动物体在帧中出现的比例为每个像素着色。因此，如果刷新率为 60Hz，程序必须计算每 1/60 秒被移动物体影响的每个像素的平均色。这种技术通常被称为运动模糊。在实际操作中，它的计算成本很高，而且很少有人这样做，除非是为电影行业创建高质量动画。虽然走样效果会在视觉上产生干扰，有时还会产生误导。但随着计算机的速度越来越快，人们可以期待反走样在数据可视化中得到更广泛的应用。

结论

与丰富的视觉世界相比，计算机屏幕的确是简单的。但在如此有限的设备上取得如此大的成就非常了不起。在现实世界，人们通过着色、景深效果和纹理梯度来区分感知到的精细的纹理和丰富的表面结构。而计算机屏幕只产生二维的颜色数组。在本章开始时介绍了吉布森提出的环境光阵，尽管存在着一定的缺点，但它为理解显示器的成功奠定了基础。给定一个特定的观察角度（如 20 度左右），显示器能够再现环境光阵中对感知来讲最重要的方面（但不是全部）。在颜色领域，仅用三种颜色就可以有效地再现人类敏感的许多色域，而以纹

理梯度或者其他空间线索为形式的空间信息在一定程度上也可以在显示器上再现。但是，显示器在再现精细纹理方面存在问题。实际的像素图案提供的纹理在视觉上可能与为显示而设计的纹理冲突。当使用者希望使用纹理作为表现形式时，这是一个严重的缺陷。

在正常的观察距离下，显示器只能刺激大约 5%～10% 的视野。这并不是一个严重的问题，因为在人类的视觉处理过程中，中心视野具有更高的权重。事实上，从正常的观看距离看屏幕中心，会刺激大脑中超过 50% 的视觉处理机制。即使是高分辨率屏幕的智能手机，也会刺激至少 25% 的视觉系统，这是模式处理中最重要的 25%。

目前的显示器无法满足人们希望创建人工虚拟现实显示器来呈现视觉数据的愿景。其中原因之一就是显示器缺乏提供景深信息的能力。在现实世界中，眼睛必须重新聚焦在不同距离的物体上。因为这与在屏幕上呈现计算机图形的情况不符，会混淆人们的空间处理系统。

幸运的是，数据可视化中最重要的模式感知机制是在二维而不是三维中运行的。虽然假设交互是三维的更好，但是造成了大量的金钱和资源的浪费，因此虚拟现实方法在数据可视化方面的价值还有待证明。好消息是，几乎所有重要的事情都无须求助新技术就可以实现。此外，显示器分辨率的提高具有相当价值，现在正接近人眼分辨率的极限。

明度、亮度、对比和恒定性

生活在一个灰色的世界里会很无聊，然而在 99% 的时间里我们都能相处得很好。从技术上讲，我们可以将颜色空间划分为一个光亮度（灰度）维度和两个色度维度。光亮度（luminance）维度是能感知的最基本的维度。理解它可以帮助我们回答一些实际问题，例如如何将数据映射到灰度？在单位面积上可以显示多少信息？在单位时间内可以显示多少数据？灰度会产生误导吗？（答案是"是"。）

为了理解灰度的应用，我们需要解决其他更基本的问题：一束光有多亮？什么是白？什么是黑？什么是中性灰？这些问题听起来很简单，解决起来却很复杂，能引导我们了解许多基本的感知机制。事实上，我们的眼睛中有感光受体，这似乎是一个很好的切入点，但单个受体的信号所反映的信息很少。将信息从眼睛传递到大脑的神经不会传递落在视网膜上的光量，而是会以信号告知大脑相对的光量：一束特定的光与相邻的光束有何不同，或者一束特定的光在上一刻是如何变化的。在视网膜和初级视觉皮质的早期阶段，处理视觉信息的神经元并不像测光计那样工作，而是扮演着变化计的角色。

差值信号并不是明度和亮度所特有的，这是早期感觉处理的普遍特征，在本书中我们将会一次又一次地遇到它。这些潜在的影响对于我们感知信息时采用的方式至关重要。事实上，把差值（而不是绝对值）传递到大脑解释了对比错觉这一概念，对比错觉可能导致从可视化信息中"读取"数据时出现重大错误。差值信号也意味着明度的感知是非线性的，这暗含着信息的灰度编码。但是，对偶尔出现的不准确的感知进行过多的赘述，并不能公正地描述数百万年的进化。视觉在早期阶段是非线性的这一事实并不意味着所有的感知都是不准确的。相反，我们通常可以对环境中表面的明度做出相当复杂的判断。本章展示了简单的早期视觉机制如何帮助我们的大脑做相当复杂的事情，比如无论光照级别如何，都能正确地感知物体的表面颜色。

本章也是颜色视觉介绍的第一部分。光亮度可以看作三个颜色维度中的一个，尽管是最重要的一个。单独讨论这个维度让我们有机会用一个更简单的模型（这将在第 4 章扩展为一个完整的三色通道模型）来检验颜色的许多基本概念。我们首先介绍神经元的特性，包括视觉感受野的概念，以及一些可以用简单的神经模型解释的显示失真效应。本章的主要内容是讨论光亮度（luminance）、明度（lightness）和亮度（brightness）的概念，以及这些概念对数据显示的影响。

本章的实践课程与使用灰度编码将数据值映射到灰度值的方式有关。本章详细讨论了由于同时性对比而可能发生的各种感知错误。更根本的是，视觉系统为什么出现这些错误给出了一个常规的教训。神经系统的工作原理是计算几乎每一个层面的差值信号。这个教训是，可视化并不适合表示精确的绝对数值，而是适合显示随时间变化而变化或者有差别的模式，而眼睛和大脑对这些模式极其敏感。

神经元、感受野和亮度错觉

神经元是大脑中信息处理的基本回路。在某些方面，它们就像晶体管，只是要复杂得

多。就像计算机的数字电路一样，神经元通过离散的电脉冲做出响应。与晶体管不同的是，神经元与数百甚至数千个其他神经元相连。我们关于神经元行为的大部分知识来自单细胞记录技术，这种技术将一个微小的微电极插入活体动物的大脑细胞中，当细胞的各种模式显示在其眼前时，就可以监测细胞的电活动。这项研究表明，大多数神经元始终处于活跃状态，通过与其他细胞的连接发出电脉冲。根据向动物展示的视觉模式，当神经元兴奋或受到抑制时，放电的速率会增加或减少。神经科学家经常在他们的实验室中设置放大器和扬声器，以便他们可以听到被探测细胞的活动。这种声音就像盖革计数器的咔嗒声，当细胞兴奋时变快，当细胞受到抑制时变慢。

眼睛本身包含相当多对信息的神经处理过程。眼内的数层细胞最终形成视网膜神经节细胞。这些神经节细胞通过一个名为外侧膝状核的中转站将信息经由视神经发送到大脑后部的主要视觉处理区域，如图 3.1 所示。

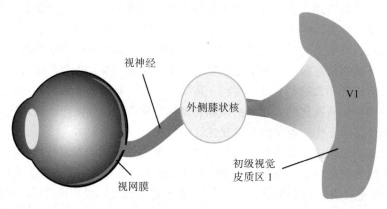

图 3.1　来自视网膜的信号沿着视神经传递到外侧膝状核，并且从那里分布到很多区域，主要分布在位于头后部的初级视觉皮质区 1

细胞的感受野是指细胞对光线做出响应的视觉区域。这意味着落在视网膜上的光线模式会影响神经元的响应方式，即使它可能会从受体中移除许多突触。视网膜神经节细胞由圆形的感受野组成，它们可以在中心处，也可以偏离中心。在中心处细胞的活动如图 3.2 所示，当这种细胞在其感受野的中心受到刺激时，它会以更快的速度发出脉冲；当细胞在感受野的中心以外受到刺激时，它发出脉冲的速度比正常速度低，并被称为受到抑制。图 3.2 还显示了受明亮的边缘刺激的一组神经元的输出。该结构在边缘明亮的一侧会输出增强的响应，在边缘暗淡的一侧会输出减弱的响应，在高度均匀的区域会输出介于这两种响应之间的响应。由于受抑制区域的光线较少，因此细胞在明亮的一侧不那么受抑制，放电更多。

同心圆感受野的一个广泛使用的数学描述是高斯差分模型（通常称为 DoG 函数）：

$$f(x) = \alpha_1 e^{-\left(\frac{x}{w_1}\right)^2} - \alpha_2 e^{-\left(\frac{x}{w_2}\right)^2} \tag{3.1}$$

在这个模型中，细胞的放电速度是两个高斯函数之间的差值。其中一个高斯函数代表细胞感受野中心，另一个代表细胞感受野外周，如图 3.3 所示。变量 x 表示到感受野中心的距离，w_1 定义了中心的宽度，w_2 定义了外周的宽度。兴奋或受抑制的量由振幅参数 α_1 和 α_2 给出。DoG 函数和同心圆感受野是侧抑制（lateral inhibition）作用的一个例子，刺激感受野边缘的受体会侧抑制中心的响应。

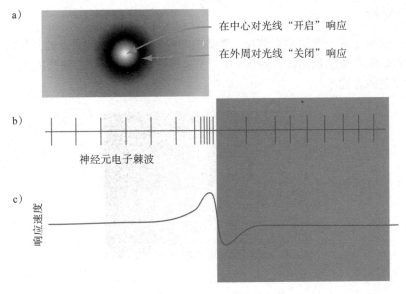

图 3.2　a）在中心处简单外侧膝状细胞的感受野结构。b）当细胞从一个亮区移动到一个暗区时，神经放电的速度只在边缘亮的一侧增加，在暗的一侧降低。c）细胞活性水平的平滑图

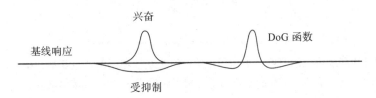

图 3.3　感受野的高斯差分模型

　　我们可以轻松计算出 DoG 类型的受体对不同模式的响应。我们既可以认为模式越过细胞感受野，也可以认为整个 DoG 细胞阵列的输出在模式上排成一行。我们使用计算机模拟任一操作，会发现 DoG 感受野可以用来解释各种亮度对比效果。

　　在赫尔曼栅格错觉中，如图 3.4 所示，黑点出现在亮线的交叉处。这是因为两个方块之间的空间受的抑制更少，所以它们看起来比交叉点的区域更亮。

图 3.4　赫尔曼栅格错觉。我们认为之所以在两条线的交叉点处能看到黑点，是由于位置 a 处的感受野外围的光比位置 b 处感受野外围的光受到了更多抑制

同时性亮度对比

同时性亮度对比这个术语用来解释一种普遍的现象，即深色背景下的灰色块看起来比浅色背景下的相同灰色块颜色更浅。图 3.5 说明了这种现象以及用同心圆拮抗式感受野的 DoG 模型预测该现象的方式。

图 3.5　同时性亮度对比示意图。上面图中第一行为灰度相同的灰色矩形，第二行为灰度相同的浅灰色矩形。下面图中说明了应用于此模式的 DoG 滤波器的效果

马赫带

图 3.6 显示了马赫带效应。在亮度均匀的区域与光亮度变化的交界处，可以看到亮带。一般来说，马赫带出现在亮度分布的一阶导数突然发生变化的地方。图 3.6c 中下方的曲线显示了 DoG 模型是如何模拟这个现象的。

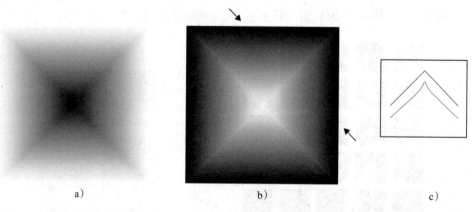

a)　　　　　　　　　　b)　　　　　　　　　　c)

图 3.6　马赫带效应的示意图。a) 和 b) 内部三角形之间的边界处有明显的明暗马赫带。c) 红色曲线表示两个箭头之间的实际亮度分布，蓝色曲线显示了 DoG 滤波器如何模拟可见的亮带

Chevreul 错觉

当生成如图 3.7 所示的一系列灰色带时，这些灰色带的一边看起来比另一边更暗，即使它们的亮度是均匀的。图 3.7 中的右图显示，这种视觉错觉可以用神经感受野的 DoG 模型来模拟。

图 3.7　Chevreul 错觉。右图中上方的楼梯模式显示了测量的明度，我们的感知能通过 DoG 模型近似得到。下方的曲线显示了楼梯模式可通过 DoG 滤波器模拟

图阅读中的同时性对比和错误

在读取使用灰度显示的定量（值）信息时，同时性对比效果会导致较大的判断错误（Cleveland & McGill，1983）。例如，图 3.8 显示了北大西洋部分地区的重力图，其中重力场的局部强度以灰色阴影编码。我们在一项实验中用以这种方式编码的数据来测量对比效果，发现了平均占整体规模 20% 的重大错误。在这种情况下，对比来自灰度本身的背景和任何指定采样点周围的区域。第 4 章讨论了更好的方案，即使用颜色和明度缩放来显示标量图。

ABCDEFGHIJKLMNOP

图 3.8　北大西洋部分地区重力图。使用图例读取灰度图时会发生重大错误［摘自 Ware（1988）。经许可复制。］

【G3.1】应避免使用灰度作为表示多个（2 到 4 个）数值的方法。

计算机图形学中的对比效果和伪影

马赫带以及一般对比效果带来的一个后果是，它们往往会突出计算机图形学中使用的常见着色算法的缺陷。光滑的表面通常使用多边形来显示，为了简单和加快计算机图形渲染过

程，多边形越少，绘制对象就越快。这导致了视觉伪影，因为视觉系统增强了多边形边缘的边界。图 3.9 显示了应用于由四边多边形构建的球体的三种不同着色法。

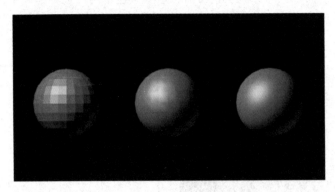

图 3.9 计算机图形学中使用的三种不同的着色法。左侧的均匀着色法属于 Chevreul 错觉。中间的 Gouraud 着色法会产生马赫带。右侧的 Phong 着色法生成的结果看起来很平滑，即使它基于相同数量的面

- **均匀着色法** 通过考虑入射照明和表面相对于光的方向，计算从每个多边形面反射的光，然后用结果颜色均匀地填充整个面。扫描以这种方式建模的对象，会显示颜色的逐步变化。这些步被夸大，就产生了 Chevreul 错觉。
- **Gouraud 着色法** 着色值不是为多边形面计算的，而是为面之间的边缘计算的。这是通过在面相交的边界处平均表面法线来完成的。由于在渲染过程中绘制了每个面，因此颜色会在面边界之间进行线性插值。扫描整个对象，我们能看到跨多边形颜色的线性变化，在面相交的梯度上有突然的过渡。马赫带出现在这些小平面边界上，增强了不连续性。
- **Phong 着色法** 与 Gouraud 着色法一样，表面法线在多边形面边界处计算，不同之处是此时表面法线是在边缘之间被插值。结果得到亮度的平滑变化，没有明显的马赫带。

边缘增强

侧抑制可以被视为边缘检测过程的第一阶段，它用信号表示环境中边缘的位置和对比。一个结果是可以创建伪边，对于在物理上具有相同明度的两个区域，通过在它们之间设置一条向两侧逐渐变暗的边可使它们看起来不同（见图 3.10）。大脑进行感知插值，使得整个中心区域看起来比外周区域颜色更亮。这被称为"Cornsweet 效应"，得名于首个描述它的研究者 Cornsweet（1970）。

与常规线条不同，Cornsweet 风格的轮廓具有清晰的内外部。在某些可视化过程中，有界区域的内部和外部可能会变得不清楚，尤其是在边界复杂的情况下。图 3.11 表明 Cornsweet 轮廓可以解决这个问题，它不定义复杂区域，而是用颜色或纹理进行填充。

【G3.2】考虑使用 Cornsweet 轮廓而不是简单的线条来定义复杂的有界区域。

边缘的增强也是一些艺术家会使用的一种重要技巧。考虑到颜料的动态范围有限，因而这是一种使对象更加清晰的方法。图 3.12 中给出的例子来自 Seurat 的沐浴者画。在可视化中也可以使用相同的方法，使感兴趣的区域变得清晰。图 3.13b 是节点链接图的表示，它已对背景做了调整以使关键子图更加清晰。这种方法有时被称为晕圈。

光亮度分布

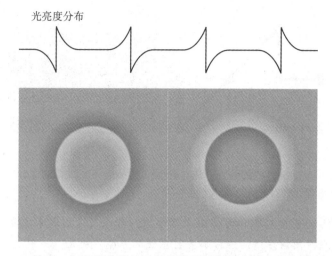

图 3.10 Cornsweet 效应。上面的曲线显示了横跨下面图的水平光亮度分布。圆中心的区域
看起来比外周区域颜色更亮，即使它们的着色实际上是相同的。这表明大脑在很大
程度上是根据边缘对比信息来构建表面颜色的

图 3.11 很难看出 × 是在有界区域的内部还是外部。使用 Cornsweet 轮廓可以更快地看到
解决方案

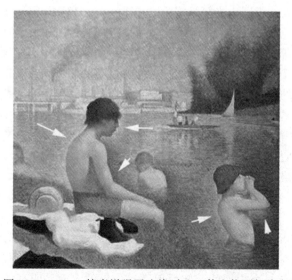

图 3.12 Seurat 特意增强了边缘对比，使人物更加清晰

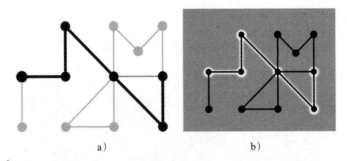

图 3.13 突出显示节点链接图的两种方法。a) 降低网络中不太重要的部分的对比。b) 通过
　　　　　晕圈来增强背景对比，以强调重要部分

【G3.3】考虑将调整光亮度对比作为突出显示方法。可以通过减少不重要元素的对比或局部
　　　　调整背景来应用该方法，以增加关键区域的光亮度对比。

值得一提的是，导致视觉清晰的不是光量，而是基于背景产生的光亮度对比的量。白底
黑字和黑底白字一样清晰。

光亮度、亮度、明度和伽马值

对比效果可能会在数据的呈现中造成令人烦恼的问题，但更深入的分析表明，它也可以
用来揭示引起正常感知的机制。对比机制如何使我们能够在所有非异常情况下准确感知环境
是以下讨论的主要主题。在计算机显示器中，严重的错觉对比效果大多源自于显示器的性能
不佳，而不是视觉系统有什么问题。

现在很明显的是，一束特定光的感知亮度几乎与来自该束光的光量无关，因为我们可以
用光度计测量它。因此，一个看似简单的问题"那束光有多亮？"一点也不简单。为了理解
其中的一些问题，我们从生态学的角度出发，然后考虑感知机制，最后讨论可视化的应用。

恒定性

为了生存，我们需要能够操纵环境中的物体并确定它们的属性。一般来说，关于光照量
的信息对我们用处不大。正因为光照是视觉的先决条件，我们才需要知道我们看到的光是因
为阴天来临而昏暗，因为正午阳光而明亮。我们真正需要了解的是物体，比如食物、工具、
植物、动物、其他人等，我们可以从物体的表面特性中找到很多关于物体的信息。特别地，
可以获得物体的光谱反射特性的信息，我们称之为颜色和明度。人类视觉系统进化得可以提
取物体表面特性相关的信息，但通常以丢失进入眼睛的光线的质量和数量信息为代价。这种
现象，即我们体验的是有色表面而不是有色光的事实，被称为颜色恒定性。当我们谈论物体
表观的整体表观反射率时，它被称为明度恒定性。通常使用三个术语来描述光量的一般概
念：光亮度、亮度和明度。在展开更多的描述前，先了解如下简单定义。

- **光亮度**　它是最容易定义的，指来自某个空间区域的测量光量，测量单位有坎德拉每
 平方米等。在这三个术语中，只有光亮度是可以物理测量的，另外两个术语是心理
 变量。
- **亮度**　通常是指来自光源的感知光量。在以下讨论中，它仅用于指代被感知为自发光
 体的事物。有时人们会谈论明亮的颜色，但鲜艳或饱和是更适合的术语。
- **明度**　通常是指一个表面的感知反射率。白色的表面是明亮的，黑色的表面是暗淡

的。颜料的色调是明度的另一个概念。

光亮度

　　光亮度根本不是感知量，它是一个物理量，用于定义电磁光谱可见区域内的光量。与明度和亮度不同，光亮度可以直接从科学测量仪器中读出。光亮度是由人类视觉系统的光谱灵敏度函数加权的光能测量值。

　　我们对 450nm 波长的光的敏感度比对 510nm 波长的光的灵敏度低得多，很明显，当我们考虑用人类观察者测量光的水平时，这种灵敏度差异是很重要的。人体光谱灵敏度函数如图 3.14 所示，并且表 3.1 中以 10nm 为间隔给出了该函数的取值。该函数称为 $V(\lambda)$ 函数，其中 λ 代表波长。它是由国际照明委员会（CIE）维护的国际标准。$V(\lambda)$ 函数表示标准人类观察者的光谱灵敏度曲线。为了求出光的光亮度，我们对光能分布 $E(\lambda)$ 与 $V(\lambda)$ 的 CIE 估计值进行积分。

$$L = \int_{400}^{700} V_\lambda E_\lambda \delta\lambda \qquad (3.2)$$

图 3.14　CIE $V(\lambda)$ 函数表示人眼对不同波长光的相对灵敏度

表 3.1　$V(\lambda)$ 函数

λ（nm）	灵敏度	λ（nm）	灵敏度	λ（nm）	灵敏度
400	0.0004	510	0.5030	620	0.3810
410	0.0012	520	0.7100	630	0.2650
420	0.0040	530	0.8620	640	0.1750
430	0.0116	540	0.9540	650	0.1070
440	0.0230	550	0.9950	660	0.0610
450	0.0380	560	0.9950	670	0.0320
460	0.0600	570	0.9520	680	0.0170
470	0.0910	580	0.8700	690	0.0082
480	0.1390	590	0.7570	700	0.0041
490	0.4652	600	0.6310	710	0.0010
500	0.3230	610	0.5030	720	0.0005

当乘以适当的常数时，结果是光亮度 L，单位为坎德拉每平方米。请注意，我们在测量光时必须考虑很多技术问题，例如测量仪器和样本的配置。Wyszecki 和 Stiles（1982）写了一篇很好的参考文献。显示器的蓝色像素颜色在大约 450nm 处有一个峰值，这与数据显示直接相关。从表 3.1 可以看出，在这个波长下，人类的灵敏度仅为绿色范围内最大灵敏度的 4%。人眼的色差意味着显示器的蓝光通常会失焦。事实上，我们对频谱的这一部分也不敏感，这是为什么不使用显示器的纯蓝色表示文本和其他详细信息的另一个原因，尤其是在黑色背景下。

$V(\lambda)$ 函数非常有用，因为它与单个视锥受体灵敏度函数的组合灵敏度非常匹配。使用 $V(\lambda)$ 函数测量扩展过程第一阶段的光亮度效率是合理的，该扩展过程最终使我们能够感知有用的信息，例如表面明度和表面形状。从技术上讲，它定义了所谓的光亮度通道的灵敏度如何随波长变化。

光亮度通道是视觉研究中的一个重要理论概念，被视为大多数模式感知、深度感知和运动感知的基础。在第 4 章中，相比于颜色处理色度通道，我们将对光亮度通道的属性进行更详细的讨论。

显示细节

正如空间调制灵敏度函数（参见图 2.26）所示，细节越精细，所需的对比就越大。

【G3.4】当使用精细细节（如纹理变化、小尺度模式或文本）表示信息时，模式与其背景之间的光亮度对比率至少为 3∶1。

这一规则由国际标准化组织（ISO）准则（ISO 9241，第 3 部分）推广而来，适用于文本，但它只是最低要求。ISO 继续推荐 10∶1 的对比率对文本是最佳的，对任何细节的显示也是如此。当然，这严重限制了可以使用的颜色范围，但如果细节很关键，这其实也无济于事。

亮度

亮度这个术语通常是指发光源发出的感知光量。它涉及在发暗的显示器中对指示灯亮度的感知，这种显示器如飞机驾驶舱和变暗的船舶舰桥上的夜间仪表显示器。感知亮度是灯发出的光量的非线性函数。Stevens（1961）推广了一种称为量值（magnitude）估计的技术，以提供一种测量简单感觉的感知影响的方法。在量值（magnitude）估计中，对受试者施加刺激，例如让其独立地观察一束光，并要求其为这个刺激指定一个标准值来表示它的亮度（例如 10）。随后，让受试者观察其他的光束，这同样是独立进行的，并要求他们根据自己设定的标准值为这束光指定亮度值。如果一束光看起来比参考样本亮一倍，它的值就是 20；如果它看起来只有一半亮，则它的值为 5，以此类推。Stevens 发现，一系列的感觉量都可以用一个简单的幂定律来描述：

$$S = aI^n \tag{3.3}$$

这条定律表明感知的感觉 S 与刺激强度 I 的 n 次方成正比。已经发现幂定律适用于多种类型的感觉，包括响度、气味、味道、重量、力和触觉。幂定律适用于计算在黑暗中看到的光的感知亮度。

$$感知亮度 = 光亮度^n \tag{3.4}$$

但是，n 的值取决于光束的大小。对于 5° 视角的圆形光束，n 为 0.333，而对于点光源，

n 接近 0.5。

这些发现实际上只适用于在黑暗中相对独立地观察的光。尽管它们与要在暗室中查看的控制面板的设计有一些实际相关性，但在更复杂的显示中必须考虑许多其他因素。在我们继续考虑这些感知问题之前，有必要了解一下计算机显示器（monitor）的设计方式。

显示器的伽马值

大多数可视化结果是在显示器屏幕上生成的。任何人如果真想在感知上用相同的步骤生成这样的结果，或是进行一般的色彩还原，就必须掌握计算机显示器的属性。物理光亮度与阴极射线管（CRT）显示器上输入信号的关系可以由伽马函数近似：

$$L = V^{\gamma} \tag{3.5}$$

其中 V 是用来驱动显示器中电子枪的电压，L 是光亮度，γ 是一个经验常数，在不同显示器之间变化很大（值的范围为从 1.4 到 3.0）。

显示器的非线性属性并非偶然存在，它是由早期的电视工程师创建的，目的是充分利用可用的信号带宽。正如 Stevens 所观察的，人类视觉系统在相反方向上是非线性的，因此工程师们使电视屏幕也呈非线性。例如，2.0 的伽马值将正好抵消 0.5 的亮度幂函数指数，从而导致显示器中电压和感知亮度之间产生线性关系。图 3.15 说明了这一点。Apple CRT 显示器的伽马值约为 1.8，而个人计算机的伽马值约为 2.2。在当前 LCD 和 OLED 的显示器世界中，模拟伽马已经让位于数字 sRGB 标准。其中一部分是一个接近伽马值 2.2 的函数。

图 3.15　a）在计算机显示器上，亮度增加的速度比输入值快。b）显示器的感知亮度以相反的方式变化。c）这两种影响互相抵消

适应性、对比和明度恒定性

视觉系统的一项主要任务是提取关于物体明度和颜色的信息，不管光照和观察条件变化有多大。光亮度与感知明度或亮度完全无关，这一点怎么强调都不为过。在一个晴朗的日子把一张白纸放在阳光充足的地方，用光度计对准它，我们可以很容易地测量出每平方米反射光的值 1000cd。一个典型的"黑色"表面反射约 10% 的可用光，即每平方米反射大约 100cd。现在把光度计带进一个办公室，对着一张白纸，我们可能会测量出大约每平方米反射 50cd。因此，在阳光明媚的海滩环境中，黑色物体向眼睛反射的光可能比办公室中的白纸反射的多得多。即使在相同的环境中，铺在木板路下的白纸也可能比阳光下的黑纸反射更少的光（更暗）。然而，我们可以轻松地区分黑色、白色和灰色（达到明度恒定性）。

图 3.16 说明了我们遇到的光照水平范围，从明亮的阳光到月光。正常室内的人工照明水平约为 50lx。（lx 结合 $V(\gamma)$ 函数对入射照明进行度量。）在夏季晴朗的一天，光照水平可以

轻松达到 50 000lx。除了在晴天进入室内时的短暂适应期外，我们几乎完全没有注意到这种巨大的变化。值得注意的是，我们的视觉系统几乎可以在整个范围内实现明度恒定性，在阳光明媚的白天或在夜晚，我们都可以分辨一个表面是黑色、白色还是灰色。

图 3.16 眼睛 / 大脑系统能够在大范围的光照水平下工作。阳光明媚的海滩上可用光的量是
　　　　　光线昏暗房间内可用光量的 10 000 倍

　　明度恒定性的第一阶段机制是适应性。水平不变性的第二个阶段是侧抑制。这两种机制都能帮助视觉系统分析光照量和颜色的影响。

　　适应性在明度恒定性中的作用是直截了当的。眼睛中受体和神经元的敏感度变化有助于计算出整体光照水平。一种机制是受体本身中光色素的漂白。在高光照水平下，更多的光色素被漂白，受体变得不那么敏感。在低光照水平下，光色素再生，眼睛恢复敏感度。这种再生可能需要一些时间，这就是为什么当进入一个没有明亮阳光的黑暗房间时，我们会短暂失明。对非常昏暗的光线（例如月光），产生最大敏感度可能需要长达半小时的时间。除了受体敏感度的变化外，眼睛的虹膜也会打开和关闭，这可以调节进入瞳孔的光量，但与受体敏感度的变化相比，这是一个不那么重要的因素。一般来说，适应性允许视觉系统调整对环境光照水平的整体敏感度。

对比和恒定性

　　对比机制，例如前面讨论的同心圆拮抗式感受野，通过以信号传递光照水平的差异，帮助我们实现恒定性，特别是在物体的边缘。考虑图 3.17 所示的简单桌面环境，图片中右侧的台灯让一张木桌拥有了不均匀的照明，桌子上放着两张纸。靠近灯的纸是灰色的，因为它接收更多的光，所以它反射的光与离灯远的白纸一样多。在原始环境中，人们很容易分辨哪张纸是灰色的，哪张是白色的。同时性对比可以帮助解释这一点。因为白纸相对于其背景比灰纸相对于其背景更亮，所以在这个例子中，造成对比的机制与图 3.5 中的相同，也有助于做出准确的判断。桌子和纸上的照明分布类似于图 3.5 中所示的分布，不同之处在于本例中的对比度不会导致错觉，还能帮助我们实现明度恒定性。

纸上和屏幕上的对比

　　这里有一个微妙之处值得探索。对比和恒定性效果在纸上的再现往往不如在实验室中的令人信服。看看图 3.17，读者可能会不太信服，这两张纸看起来或许没什么不同，但你可以用自己的台灯和纸来做这个实验。在一张不透明的硬纸板上打上两个孔用作遮罩，以比较

灰色和白色纸的亮度。在这些真实的观察条件下，通常不可能感知真实的相对光亮度，仅可以感知表面明度。但假如拍摄现场照片，如图 3.17，效果就不那么强烈了，打印质量不佳的灰色图像会更弱。这是为什么呢？答案在于图片的双重性。照片本身有一个表面，在某种程度上，我们感知的是摄影颜料的实际灰度水平，而不是其描绘事物的灰度水平。再现效果越差，我们就越能看到印刷在纸上的真实颜色。深度感知和透视图片会产生相关效果。在某种程度上，我们可以看到所描绘环境的表面平整度和三维（3D）布局。

图 3.17　这两张纸被图片右侧的台灯照亮，这使得从灰纸反射的光量与从白纸反射的光量大致相同

计算机显示器中的对比错觉通常要糟糕得多。在大多数屏幕上，除了像素的均匀模式外，没有精细的纹理。此外，屏幕是自发光的，这也可能会混淆我们的明度恒定性机制。在实验室中研究同时性对比的科学家通常使用完全均匀的无纹理场，并获得极端的对比度效果。毕竟，在这种情况下，唯一的信息是光束之间的差异。计算机生成的虚拟现实图像介于真实世界的表面和实验室中使用的用来准确感知明度的人造无特征光束之间。

如何判断明度取决于图像的设计和呈现方式。一方面，可以在暗室中设置显示器，使其显示无特征的灰色光束，在这种情况下，简单的对比效果将占主导地位。然而，如果显示器用来模拟环境的一个非常真实的 3D 模型，则可以获得表面明度恒定性，具体取决于真实度、显示质量和整体设置。要获得真正的虚拟现实，屏幕表面就应该消失，为此，一些头戴式显示器包含漫射屏幕，可以模糊屏幕的像素和点阵。

表面明度的感知

虽然适应性和对比都可以被看作为明度恒定性服务的机制，但它们还不够。最终，这个感知问题的解决方案可以涉及感知的各个层面。另外三个因素似乎特别重要。第一个因素是在判断明度时，大脑必须以某种方式考虑光照方向和表面方向。远离光的平坦白色表面反射的光比朝向光的平面反射的光要少。图 3.18 展示了被观察的两个表面，一个背向光，一个朝向光。在这种情况下，人们仍然可以做出合理准确的明度判断，这表明我们的大脑可以同时考虑光照方向和空间布局（Gilchrist，1980）。

第二个重要因素是大脑似乎使用场景中最亮的物体作为一种参考白色来确定所有其他物体的灰度值（Cataliotti & Gilchrist，1995）。下一小节将讨论这一点，但首先我们必须简要提及光泽高光（glossy highlight）的作用，虽然人们对其了解甚少，但这一点显然很重要。

图 3.18 在进行表面明度判断时，大脑可以考虑这样一个事实，即背对光的表面比朝向光的
　　　　　表面接收的光少

　　在某些情况下，镜面反射和非镜面反射的比例是很重要的，这是第三个因素。图 3.19
包含一张其中所有东西都是黑色的图片，以及一张其中所有东西都是白色的图片。如果我们
把它们想象成在黑暗房间里投影的幻灯片，那么很明显黑色图片上的每个点都比房间周围的
环境更亮。当一个物体是明亮的图片时，我们怎么能感知它是黑色的？在这种情况下，区分
黑色和白色的最重要因素是镜面反射光和非镜面反射光之间的比例。在全黑的世界里，镜面
与非镜面光的比例要比全白世界里的大得多。

a)　　　　　　　　　　b)

图 3.19 a）其中所有东西都是黑色的。b）一切都是白色的

明度差和灰度

　　假设我们希望使用灰度显示地图信息。例如，我们可能希望说明一个地理区域内人口密
度的可变性，或者绘制一张如图 3.8 所示的重力图。理想情况下，对于这类应用，我们希望
有一个灰度（间隔尺度）可使数据值的相等差显示为感知上等距的灰度步长，这种尺度称为
均匀灰度。由于对比效果，灰度可能不是编码此类信息的最佳方式（色阶通常更好），但这
个问题确实值得关注，因为它使我们能讨论一些与感知尺度相关的基本和相当普遍的问题。

　　撇开对比效果不谈，明度差的感知取决于场景中明度差的大小。我们考虑一种极端情况，即可以区分 2 个灰度值的最小差。一个心理物理学的基本定律适用于这种情况，这被称为韦伯定律，以 19 世纪物理学家 Max Weber 的名字命名（Wyszecki & Stiles，1982）。韦伯定律指出，假设有一个光亮度为 L 的背景，在其上叠加一个更亮一点（$L + \delta L$）的斑块，那么使这一微小增量可见的 δ 值与整体光亮度无关。因此，$\delta L/L$ 是常数。通常，在最佳观察条件下，如果 δ 大于约 0.005，则我们可以检测到更亮的斑块。换句话说，我们只能检测到大约 0.5% 的亮度变化。大多数计算机图形学是用 256Gy 这个级别（8 位）完成的，这还不足以创建一个平滑的灰色序列，该序列的亮度从最暗变化到最亮（后者亮度为前者的 100 倍），并且具有不可检测的步长。韦伯定律只适用于微小的差值。当判断灰色样本之间的巨大差值时，许多其他因素将变得更明显。

　　有一个典型的实验程序用于研究巨大的差值，要求受试者选择介于其他两个值之间的灰度值。CIE 已经综合大量此类实验的结果得出了统一的灰度标准。相应公式包括参考白色的概念，而许多其他因素仍然被忽略。下面的一对式子近似了相对光亮度和感知明度之间的关系。

$$\text{若 } \gamma / \gamma_n > 0.088\ 56，\text{则 } L^* = 116(\gamma / \gamma_n)^{1/3} - 16，\text{否则 } L^* = 903.296(\gamma / \gamma_n) \qquad (3.6)$$

其中 γ 是被判断颜色的光亮度，γ_n 是环境中参考白色的光亮度，参考白色通常是将大部分光反射到眼睛的表面，L^* 是一个近似统一的灰度值。在这个尺度上相等的测量差值近似于相等的感知差。通常假设 $\gamma / \gamma_n > 0.08$ 是合理的，因为即使是黑色墨水和织物也会反射百分之几的入射光。油漆和照明行业使用该标准来指定颜色宽容量等内容。式（3.6）是 CIELUV 统一色彩空间标准的一部分，这在第 4 章中有更详细的描述。

　　统一的明度和颜色尺度只能提供粗略的近似值。因为许多因素从根本上改变了明度的感知，而式（3.6）并没有考虑这些因素，如感知照明、光滑表面的镜面反射和局部对比效果，因此无法达到获得完美灰度的目标。这样的公式只能看作有用的近似。

对比锐化

　　另一个使灰度值失真的感知因素称为对比锐化（参见 Wyszecki & Stiles，1982）。通常当样本与背景颜色相似时，感知的差值会更大。图 3.20 显示了在不同灰色背景下的一组相同灰度。注意尺度是如何在背景的灰度值上划分的。术语"锐化"是指在交叉点可以区分更细微的灰度值的方式。统一灰度公式未考虑锐化。

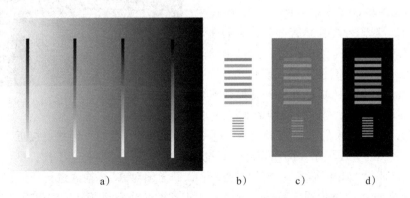

图 3.20　图 a 中所有的灰色条带都是一样的。当灰度值接近背景灰度值时，灰度值之间的感知差会增强，这种效果称为锐化。图 c 中灰色晶格的灰度差与在白色图图 b 或黑色图图 d 背景下相比更明显，这是另一个锐化的例子

【G3.5】如果一个小物体边界内细微的灰度级变化是重要的，则在物体与其背景之间创建低
光亮度对比。

显示器照明和显示器周围

在一些可视化应用中，表面明度和颜色的准确感知至关重要。一个例子是使用计算机显
示器显示墙纸或织物样品供客户选择。对于图形设计师来说，准确感知颜色也很重要。要做
到这一点，不仅需要校准显示器使其准确显示指定的颜色范围，还必须考虑影响用户眼睛适
应状态的其他因素。显示器周围的颜色和亮度对于确定屏幕对象的显示方式非常重要。房间
照明产生的适应效果同样重要。

显示器周围的灯光应该如何设置？用于视觉显示的显示器仅占据视野的中心部分，因此
眼睛的整体适应状态至少由所在房间的照明来维持。这意味着从房间墙壁和其他表面反射的
光量不应与来自屏幕的光量相差太大，尤其是在屏幕不大的情况下。在进行观察的房间里保
持一个合理的高强度照明还有其他原因，比如要让其中的人能够记笔记和看到其他人；长时
间待在昏暗的工作环境中，会导致人抑郁和工作满意度降低（Rosenthal，1993）。高强度室
内照明的一个副作用是，一些光落在显示器屏幕上，会散射回眼睛，从而降低图像质量。事
实上，在正常的办公条件下，从显示器屏幕进入眼睛的光中有 5% 到 20% 会间接来自室内
光，而不是来自发光屏幕像素。使用投影仪的情况更糟，因为白色投影仪屏幕必然具有高反
射率，这意味着它将反射室内照明。

【G3.6】理想情况下，当设置显示器查看数据时，屏幕后面的浅色墙壁应反射与来自显示器
的光水平相当的光量。面向屏幕的墙壁应具有低反射率（中至深灰色），以减少显示
器屏幕的反射光量。灯的位置应确保其光不会被显示器屏幕反射。

【G3.7】为投影系统布置房间时，应确保投射到投影仪屏幕上的室内光最少。可以通过挡板
来实现，能防止屏幕受到直接照射。低反射率（中到深灰色）的墙壁也是可取的，
因为墙壁会散射光，其中一些光不可避免地到达了屏幕。

图 3.21 给出了一个显示器，其正面有阴
影。虽然这是一个相当极端的例子，但其效果
说明是显而易见的。当室内光落在屏幕上时，
整体对比性会降低。

现代 LCD 和 OLED 比早期的 CRT 颜色更
黑（反射的环境光较少），尽管如此，它们通常
仍会反射 1.5% 到 2.0% 的室内光，这是很显著
的。图 3.22 显示了当对图形输入颜色值（范围
为 0~1）首先根据 sRGB 标准进行转换，然后
根据 CIE 计算 L^* 的公式进行转换时发生的情

图 3.21　左边有阴影的显示器

况。当在显示器输出中加入相当于参考白色 1.5% 的环境常数时，结果更接近于估计的感知
明度（L^*）之间的直线关系。简而言之，假设用户在开着灯的办公室工作，则可以得到出色
的线性灰度（假设 CIE 标准是一个很好的模型），而无须对 RGB 输入进行任何校正。

用一张白纸盖住显示器屏幕的一部分，在正常的工作条件下（房间里有灯），你可能会
发现白纸的白色与显示器屏幕的白色有很大的不同。纸张可能看起来相对蓝或黄，屏幕可能
看起来更暗或更亮。显示器的颜色和周围环境中物体的颜色之间经常有很大的差异。

图 3.22　蓝色曲线显示了根据 CIE 模型，显示器电子枪电压转化为亮度的方式。添加 1.5% 的环境光会产生实际上更线性的红色曲线

　　为了营造一种计算机生成的颜色可与房间中的颜色相媲美的环境，房间应具有标准的光照水平和光源颜色。对显示器应仔细校准和平衡，以便显示器的白色与屏幕旁的白纸相匹配。此外，只允许少量光落在显示器屏幕上。

　　图 3.23 显示了计算机显示设置，使显示器上显示的虚拟环境中的照明与显示器周围的真实环境中的照明相匹配。这是通过使用包含特殊遮罩的投影仪照亮显示器周围的区域来实现的。该遮罩是定制的，因此光投射在显示器外壳和计算机周围的桌面上，没有任何光落在包含图片的屏幕部分。另外，调整了虚拟环境中光的方向和颜色，使之与投影仪发出的光完全匹配，还创建了模拟投射阴影以匹配投影仪的投射阴影。按此设置，可以创建一个虚拟环境，其模拟的颜色和其他材料属性可以直接与房间中物体的颜色和材料属性进行比较。（这项工作由 Justin Hickey 和作者完成。）

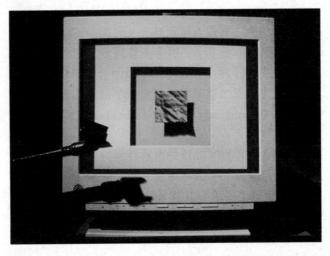

图 3.23　设置了一个投影仪，包含一个专门设计的遮罩，这样就不会有光线照射到包含图像的显示器屏幕部分。如此一来，显示器上显示的虚拟环境中的照明与显示器框架和支架上的室内照明紧密匹配

结论

一般来说，使用灰度颜色对数据进行分类编码（标称尺度）并不是一种特别好的方法。对比效果降低不准确性，视觉系统的光亮度通道是感知（特别是形状感知）的基础，所以使用灰度编码浪费感知资源。然而，理解亮度和明度感知很重要，因为它们指出了所有感知系统的基础问题。其中一个基本问题是在光照水平可以在六个数量级间变化的视觉环境中，感知如何有效地工作。在进化过程中得出的解决方案是一个基本上忽略照明水平的系统。这可能看起来有点夸张，毕竟，我们当然可以分辨明媚的阳光和昏暗的房间照明之间的区别，但我们几乎没有意识到光照水平的变化大约是 2 倍。例如，在一个用两个灯泡照明的房间里，只要将烧坏的灯泡隐藏在漫反射的环境中，人们通常就不会注意到它烧坏了。

本章提出的一个基本观点是低级视觉处理的相对性质。一般来说，位于视觉通路早期的神经细胞对绝对信号没有响应，它们会对空间和时间的差值做出响应。在视觉系统的后期阶段，可以出现更稳定的感知，如表面明度的感知，但这仅是因为复杂的图像分析考虑了光位置、投射阴影和物体方向等因素。明度感知的相对性质有时会导致错误，但这些错误主要是由于简化的图形环境干扰了大脑实现表面明度恒定性的尝试。导致对比错误的机制也是我们可以感知数据值的细微变化，并能在背景光水平变化的情况下找出模式的原因。

在为可视化结果选择背景和周围环境时，光亮度对比是一个特别重要的考量。选择背景的方式取决于什么是重要的。如果物体的形状很重要，则应选择与前景物体形成最大光亮度对比的背景。如果看重是否能看到灰度水平的细微变化，那么锐化效果表明选择处于灰度水平中间范围的背景将有助于我们看到更多重要的细节。

光亮度只是颜色空间的一个维度。第 4 章将把该一维模型扩展为三维颜色感知模型。然而，光亮度通道是特殊的。我们不能没有光亮度感知，却可以理所应当地没有颜色感知。黑白电影和电视的历史性成功证明了这一点。后面的章节描述了在光亮度通道中编码的信息如何在精细细节感知、通过阴影辨别物体形状、立体深度感知、运动感知以及模式感知的许多方面起到基础作用。

颜　色

1997 年夏天，我设计了一个实验来测量人类追踪三维图形中连接部分之间路径的能力。然后，按照我的常规做法，我进行了一项试点研究，以查看实验是否构建良好。不幸的是，第一个接受测试的人是在我实验室工作的研究助理。他完成这项任务的难度比预期的要大得多——以至于我重新考虑了这个实验，没有尝试更多的试点对象。几个月后，我的助手告诉我，他刚刚做了视力检查，验光师断定他是色盲。这就解释了实验的问题所在。虽然这与颜色感知无关，但在我的实验中我已经将目标标记成了红色。因此，他很难找到它们，这使得剩下的任务变得毫无意义。这个故事的妙处在于，我的助手 21 年来都不知道自己察觉不到许多颜色差异。这种情况并不少见，它强烈表明颜色视觉对日常生活并不是那么重要。事实上，颜色视觉与大部分正常视觉无关。它不能帮助我们确定物体在空间中的布局、它们如何移动或它们的形状是什么。可以毫不夸张地说，颜色视觉在现代生活中基本上是多余的。尽管如此，颜色在数据可视化中非常有用。

颜色视觉确实有一个关键的功能，即可以帮助我们看破伪装，有些东西在视觉上与周围环境的区别仅在于它们的颜色不同。这并不奇怪，因为这种复杂的能力肯定提供了一些进化优势。图 4.1 展示了一个特别重要的例子。如果我们有颜色视觉，则可以很容易地看到隐藏在树叶中的樱桃，否则分辨它们将变得更加困难。颜色还告诉我们很多关于物体材质属性的有用信息。这对判断食物的状况是至关重要的，比如这水果熟不熟？这肉是新鲜的还是腐烂的？这是哪种蘑菇？颜色对于制造工具也很有用，比如据其可判断石头类型。显然，这些可能是生死攸关的决定。在狩猎采集社会中，男性是猎人，女性是采集者。在人类进化的很长一段时间里，可能都是这种分工，这可以解释为什么色盲的主要是男性。如果他们是采集者，他们很可能会吃毒浆果——这是一种选择性劣势。而在现代社会，这些技能的价值要低得多，这也许就是色觉缺陷常常被忽视的原因。

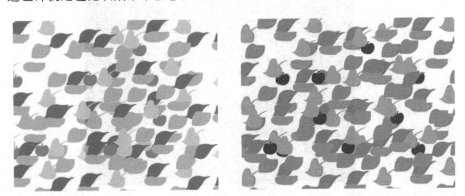

图 4.1　拥有颜色视觉更容易找到樱桃

颜色在生态上所起的作用表明它可以用于信息显示。把颜色看作物体的一种属性而不是主要特征是有用的。它非常适合标记和分类，但不适合显示形状、细节或空间布局，本章详

细阐述了这些要点。本章的前半部分介绍颜色视觉的基本理论，为其应用奠定基础。后半部分包含一组需要有效使用颜色的四个可视化问题，这些都与颜色选择界面、颜色标记、用于映射的伪颜色序列、颜色还原以及用于多维离散数据的颜色有关。每个都有自己的特殊需求集。读者可结合实际直接跳到应用部分，仅在需要时了解技术介绍。

三色视觉理论

关于颜色视觉最重要的事实是，我们的视网膜上有三个不同的颜色受体，统一叫作视锥，它们在正常的光水平下都是活跃的——因此有三色视觉。我们也有视杆，在低光水平下敏感，但除了最暗的光外，它们在所有光下都会受到过度刺激，以至于它们对颜色感知的影响可以忽略不计。因此，为了理解颜色视觉，我们只需要考虑视锥。也有女性含四种视锥的例子，但只有在极少数情况下，她们的大脑才能利用额外的能力并看到更多颜色（Jordan、Deeb、Bosten 和 Mollon，2010）。我们大多数人只有三个受体这一事实是人类颜色视觉具有基本三维性的原因。颜色空间这个术语是指在三维空间中颜色的排列。在这一章中，我们将讨论一些为不同目的而设计的颜色空间。从一种颜色空间转换到另一种颜色空间有时需要进行复杂的转换，但所有的颜色空间都是三维的，而这种三维性最终来源于三种视锥类型。这就是电视屏幕上有三种不同颜色液晶（红、绿、蓝）、我们在学校里学的有三种基本涂料颜色（红、黄、蓝）的原因。这也是打印机至少有三种颜色的油墨用于彩色印刷（青、品红和黄）的原因。工程师应该庆幸人类只有三种颜色受体。一些鸟类，例如鸡，有多达 12 种不同的颜色敏感细胞，这意味着鸡用电视机需要 12 种不同颜色的像素！

图 4.2 显示了人体视锥灵敏度函数，展现了三种不同类型的受体（S、M 和 L）如何吸收不同波长的光。很明显，M 和 L 这两个受体的函数分别在 540nm 和 580nm 处达到峰值，它们的重叠程度相当大，S 受体的更加明显，在 450nm 处达到峰值灵敏度。S 受体吸收光谱中蓝色部分的光，灵敏度低得多，这是我们不应该在黑色背景上以纯蓝色显示文本等详细信息的另一个原因（色差原因已在第 2 章中讨论过）。

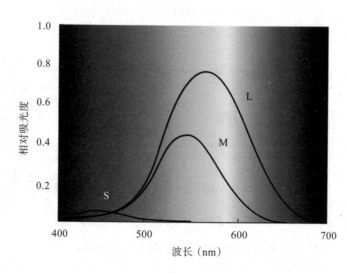

图 4.2　视锥灵敏度函数。这些颜色只是光谱色调的粗略近似（S 表示短波视锥灵敏度，M 表示中波视锥灵敏度，L 表示长波视锥灵敏度）

由于只有三种不同的受体涉及颜色视觉，所以仅用三种不同颜色（通常称为三原色）的光混合，就可以匹配特定的一束彩色光。目标光束可能由完全不同的光谱组成，但这并不重要。唯一重要的是，匹配的三原色是平衡的，可以产生与匹配的光束相同的视锥受体响应。图 4.3a 展示了由三个视锥受体的响应形成的三维空间。

色盲

使用颜色进行信息编码的一个不幸结果是创造了一类新的残疾人。色盲已经使一些求职者失去了某些工作资格，例如电话线维修工人，因为电线有无数的颜色；例如飞行员，因为需要区分带颜色的灯。有大约 10% 的男性和大约 1% 的女性存在某种形式的颜色缺陷。最常见的缺陷是缺乏长波灵敏视锥（红色盲）或中波灵敏视锥（绿色盲）。红色盲和绿色盲都导致无法区分红色和绿色，这意味着有这些缺陷的人很难看到图 4.1 中的樱桃。描述颜色缺陷的一种方法是指出正常颜色视觉的三维颜色空间坍缩为了二维空间，如图 4.3b 所示。

图 4.3　a）由三种视锥对彩色光的响应定义的视锥响应空间。b）在有常见颜色缺陷的情况下，空间会变成二维的

颜色测量

我们可以用不超过三种原色光的光混合来匹配任何颜色，这一事实是比色法的基础，对于任何希望为还原某色而精确指定颜色的人来说，了解这一技术领域至关重要。

我们可以用下面的方程来描述一种颜色：

$$C \equiv rR + gG + bB \qquad (4.1)$$

其中，C 是要匹配的颜色，R、G 和 B 是用来创建匹配的主光源，r、g 和 b 代表每个主光源的数量。符号 \equiv 用来表示感知上的匹配，也就是说样本和红、绿、蓝（rR，gG，bB）三原色的混合色看起来完全一样。图 4.4 说明了这个概念。三台投影仪射出的光束有重叠。在图中，光束只是部分重叠，以便说明混合效果，但在颜色匹配实验中，它们会完全重叠。为了与淡紫色的样本相匹配，对投影仪进行了调整，使红色和蓝色投影仪发出大量光，绿色投影仪发出少量光。

RGB 三原色构成了颜色空间的坐标，如图 4.5 所示。如果这些原色物理上是由颜色显示器的荧光粉颜色形成的，这个空间就定义为显示器的色域。一般来说，色域是指可以由设备产生或由接收器系统感知的所有颜色的集合。

图 4.4 颜色匹配设置。a）将三台投影仪的光线组合在一起时的结果。黄光是红光和绿光的混合光。紫光是红光和蓝光的混合光。青光是蓝光和绿光的混合光。白光是红光、绿光和蓝光的混合光。b）通过调整红、绿、蓝三色光的比例，可以匹配任何其他颜色

图 4.5 由三原色光形成的三维空间。通过改变每个原色光的光量可以得到任何内部颜色

显然，必须对这种表述加以限制。到目前为止，我们假设原色是红、绿和蓝，但如果我们选择其他原色——例如黄、蓝和紫，会怎样？我们没有任何规则说明它们必须是红、绿和蓝。我们怎样用黄、蓝、紫光的组合再现一片红光？事实上，我们只能再现位于三原色色域内的颜色。黄色、蓝色和紫色的色域较小，这意味着如果使用它们，那么可以再现的颜色范围更小。

式（4.1）中定义的关系为线性关系，因此如果我们把左边的光量增加一倍，那么可以把每一个三原色的光量增加一倍，且这个匹配仍然会成立。为了简化数学计算，引入负光的概念也很有用。因此，我们可以允许这样的表达式：

$$C \equiv -rR + gG + bB \qquad\qquad (4.2)$$

虽然这个概念可能是荒谬的，因为负光在自然界中是不存在的，但事实上，它在以下情况下是实用的。假设我们有一种不能匹配的彩色光，因为它在三个主光源的色域之外，此时我们仍然可以通过在样本中加入部分原色来实现匹配。具体地，如果测试样本和 RGB 原色的投影如图 4.4 所示，则可以旋转其中一台投影仪并将其光添加到样本的光中。

如果红色投影仪被这样重新定向，那么我们会有

$$C + rR \equiv gG + bB \tag{4.3}$$

这可以改写为

$$C \equiv - rR + gG + bB \tag{4.4}$$

一旦我们允许原色值为负值，就可以声明任何颜色的光都可以与任何三个原色进行加权和匹配，其中每个原色在视锥空间是独特的。三原色甚至不需要匹配实际的颜色，事实上，最广泛使用的颜色标准是基于非物理三原色的，正如我们将看到的。

三原色变换

从颜色混合的角度来看，三原色是任意的——没有要求必须使用红、绿、蓝。实现比色法的基础是具备从一组原色变换为另一组原色的能力，这使我们可以自由选择想要的任何一组原色。我们可以选择显示器的液晶色调、三种不同颜色的激光或一些假设的灯作为三原色，我们甚至可以选择以人类视锥受体的灵敏度为基础的原色。给定用于指定颜色的标准方法（通过使用标准的三原色集），我们可以使用原色变换在任意数量的不同输出设备上创建相同的颜色。

我们现在有了颜色测量和规范系统的基础。为了说明颜色规范是如何工作的，在介绍更抽象的概念之前，我们有必要考虑一下如何用真实的灯实现它。红灯、绿灯和蓝灯应该精确地按照规范制造，并安装在仪器中，这样落在标准白色表面上的红光、绿光和蓝光的量就可以通过调整三个校准的刻度盘来设定，一个灯对应一个刻度盘。这种每个都包含成套彩灯的相同仪器，将被送到世界各地的颜色专家那里。然后，为了给使用标准仪器的人一个精确的颜色规范，我们只需要调整刻度盘来进行颜色匹配，并将刻度盘的设置发送给那个人。接收者可以调整他自己的标准灯来再现颜色。

当然，这种方法虽然在理论上是合理的，但并不是很实用。标准的原色灯很难维护和校准，而且非常昂贵。尽管如此，我们可以运用这一原理，创建一套基于人类受体特征定义的抽象主灯，这就是颜色规范系统的工作原理。

任何颜色标准中都有的一个基本概念是标准观察者。这是一个假想的人，他的颜色灵敏度函数被视为全人类的典型。这个想法假设每个人都有相同的受体功能。事实上，尽管人类对不同颜色的灵敏度并不完全相同，但除了具有颜色障碍的人之外，大家都很接近。最严格的颜色规范是使用 CIE 颜色标准系统制定的，基于的是 1931 年以前的标准观察者测量结果。颜色测量仪器包含玻璃滤光片，这些滤光片是根据人类标准观察者的规范制造的。它的优点之一是，玻璃滤光片比灯更稳定。

CIE 系统使用一组称为三刺激值的抽象观察者灵敏度函数，可以认为它们是一组抽象的受体并标记为 XYZ。它们由实际测量的灵敏度变换而来，因其数学特性而被选择。该系统的一个重要特征是三刺激值 Y 与光亮度相同。

图 4.6 展示了由 CIE 系统的 XYZ 三刺激函数创建的颜色空间。可以实际感知的颜色表示为完全包含在由轴定义的正空间内的灰色空间。可以由一组三色光（例如红色、绿色和蓝色显示器荧光粉颜色）产生的颜色由 RGB 轴内的金字塔形空间定义，这就是显示器的色域。X、Y 和 Z 轴是 CIE 的原色，它们在物理可实现的色域之外。

基于标准观察者的 CIE 三刺激系统是迄今为止使用最广泛的测量彩色光的标准。因此，当需要精确的颜色规范时，应该使用这个标准。因为显示器是一个有三个原色的发光设备，

所以用 CIE 坐标来校准显示器是相对简单的。如果在一台显示器（如 CRT）上产生的颜色要在另一台显示器（如 LCD）上再现，则最好的程序是首先将颜色转换为 CIE 三刺激值，然后将其转换到第二台显示器的原色空间中。

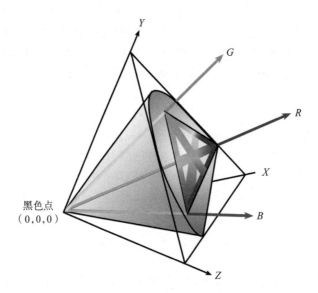

图 4.6 *X*、*Y* 和 *Z* 轴代表 CIE 标准的虚拟原色。在这些轴定义的正空间内，可感知颜色的
色域表示为一个灰色的实体。可以通过红、绿、蓝显示器原色创建的颜色由 *R*、*G*、
B 轴所围成的金字塔定义

表面颜色的规范远比灯的规范困难，因为必须考虑光源，而且与灯不同的是，颜料颜色是不可叠加的。由于光与颜料相互作用的方式复杂，因此混合颜料产生的颜色很难预测。表面颜色测量的处理超出了本书的讨论范围，尽管稍后我们将处理与颜色还原相关的感知问题。

色度坐标

XYZ 坐标所代表的三维抽象空间对于指定颜色很有用，但很难理解。将明度或光亮度信息视为特殊信息是有充分理由的。在日常对话中，我们经常把某物的颜色和它的明度称为不同的、独立的属性。因此，要是有一种测量方式可以定义颜色的色调和鲜艳程度，而忽略光量，则将是非常有用的。色度坐标正是通过对光量进行归一化具有了这种属性。

要将三刺激值转换为色度坐标，可使用

$$x = X / (X + Y + Z)$$
$$y = Y / (X + Y + Z) \qquad\qquad (4.5)$$
$$z = Z / (X + Y + Z)$$

因为 $x + y + z = 1$，所以只用 x 和 y 值就足够了。通常用光亮度（Y）和 x、y 的色度坐标 (x, y, Y) 来指定一种颜色。从 x、y、Y 到三刺激值的逆变换是

$$X = Y_{x/y}$$
$$Y = Y \qquad\qquad (4.6)$$
$$Z = (1 - x - y)Y / y$$

图 4.7 显示了 CIE 的 x 和 y 色度图，并以图形方式说明了与之相关的一些色度概念。以下是色度图的一些有用和有趣的特性。

（1）如果在色度图中用两点来代表两种颜色的光，那么这两种光的混合光的颜色将总是位于这两点之间的直线上。

（2）在色度图中，任何三种光的集合都可以指定一个三角形。该三角形的角是由三种光的色度坐标给出的，其中的任何颜色都可以通过三种光的适当混合产生。图 4.7 用典型的显示器 RGB 原色说明了该点。

（3）光谱轨迹是纯单色（单波长）光的色度坐标集。所有可实现的颜色都落在光谱轨迹内。

（4）紫色边界是连接红光（拥有最长可见波长，约为 700nm）和蓝光（拥有最短可见波长，约为 400nm）的色度坐标的直线。

（5）等能白光（等量混合了所有波长的光）的色度坐标是 (0.333, 0.333)。但是，当为某些应用指定白光时，通常需要的是 CIE 标准光源之一。CIE 规定了一个数字，对应于日光的不同阶段，其中最常用的是 D65。D65 是在阴天的情况下对日光的仔细近似。它也恰好非常接近直射阳光和落在水平表面的来自天空其他地方的光的混合光。D65 也对应于 6500 开尔文的黑体散热器。D65 的色度坐标为 (0.313, 0.329)。另一种 CIE 标准光源对应于由典型的白炽钨丝光源产生的光，这是光源 A（色度坐标为 (0.448, 0.407)，它比正常日光要黄得多。

（6）饱和度是衡量一个色调的纯度的标准。它经常被非正式地用来指代鲜艳程度。但是，即使颜色很暗，看起来并不鲜艳，也可以有很高的饱和度。一个关于感知鲜艳度的科技术语是彩度。这是颜色科学中最令人困惑的术语之一，因为彩度在希腊语中只指"颜色"，而正如我们所看到的，"色度"表示颜色平面中的任何变化。

（7）一种颜色的互补波长是通过在该颜色和白色之间画一条线并推算出相反的光谱轨迹而产生的。将一种颜色和它的互补色相加就会产生白色。

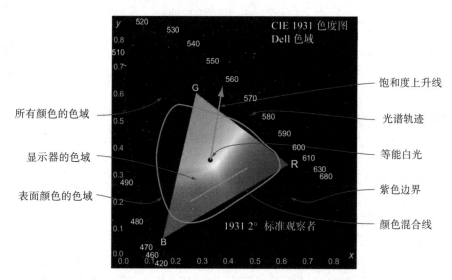

图 4.7　添加了各种有趣特征的 CIE 色度图。彩色三角形代表计算机显示器的色域。所示的颜色仅为近似结果

一个广泛使用的关于显示器原色的颜色标准称为 sRGB。sRGB 的色度坐标见表 4.1。

表 4.1 sRGB 标准的色度坐标

	红	绿	蓝
x	0.64	0.30	0.15
y	0.33	0.60	0.06

当使用计算机显示器生成一种颜色时，由一系列红色、绿色和蓝色设置形成的 CIE 三刺激值可通过以下公式计算：

$$\begin{bmatrix} X \\ Y \\ Z \end{bmatrix} = \begin{bmatrix} \dfrac{x_R}{y_R} & \dfrac{x_G}{y_G} & \dfrac{x_B}{y_B} \\ 1 & 1 & 1 \\ \dfrac{z_R}{y_R} & \dfrac{z_G}{y_G} & \dfrac{z_B}{y_B} \end{bmatrix} \begin{bmatrix} Y_R \\ Y_G \\ Y_B \end{bmatrix} \tag{4.7}$$

其中，(x_R, y_R, z_R)、(x_G, y_G, z_G) 和 (x_B, y_B, z_B) 是特定显示器原色的色度坐标，Y_R、Y_G 和 Y_B 是每个荧光粉为正转换而成的特定颜色产生的实际光亮度值。请注意，对于一个特定的显示器，转换矩阵将是恒定的，只有 Y 会发生变化。

为了在 CIE 三刺激值定义的显示器上产生特定的颜色，只需要求逆矩阵并给显示器的红、绿、蓝电子枪各创建一个适当的电压。当然，为了确定必须指定的实际值，有必要按发光亮度校准显示器的红、绿、蓝输出，并应用伽马校正。完成此操作后，显示器可以被视为具有一组特定原色的线性颜色创建设备，其中原色具体取决于显示器的荧光粉。关于显示器校准的更多信息，可查阅参考文献，也可以购买自我校准的显示器，除了最苛刻的应用外，它足以满足所有的要求。

色差和均匀颜色空间

有时，若有一个颜色空间，在这个空间里，相等的感知距离在空间中的距离也是相等的，将很有用。以下是三个应用。

- **颜色宽容度规范** 当制造商希望从供应商那里订购一个彩色部件，如汽车的塑料模具时，有必要指定接受该部件的颜色宽容度。这种宽容度只有基于人类的感知才有意义，因为最终是由人们来决定车门饰板是否与汽车内饰相匹配的。
- **颜色编码规范** 如果我们需要一组颜色来在可视化中将数据编码为符号，则我们通常希望这些颜色是明显不同的，以便它们不会被混淆。均匀颜色空间提供了确保这一点的方法。
- **地图的伪彩色序列** 许多科学地图使用颜色序列来表示有序的数据值。这种技术被称为伪彩色，广泛用于天文学、物理学、医学成像和地球物理学。理论上，均匀颜色空间可以用来在颜色序列中创造出感知上相等的步骤，尽管正如我们将看到的，为涂料工业设计的均匀颜色空间做得很差。

CIE 的 XYZ 颜色空间离感知上的均匀还很远，然而在 1978 年，CIE 提出了两个由 XYZ 颜色空间转化而得的均匀颜色空间，它们被称为 CIELAB 和 CIELUV 均匀颜色空间。之所以有两种颜色空间而不是一种，是因为不同的行业（例如涂料行业）已经采用了其中一种标准。此外，这两个标准具有一些不同的属性，这使得它们适用于不同的任务。这里只介绍 CIELUV 公式，它通常被认为更适合于指定大的色差。然而，使用 CIELAB 色差公式进行的

测量是值得注意的。Hill、Roger 和 Vorhagen（1997）使用 CIELAB 估计出，在颜色显示器的色域内有 200 万到 600 万种可辨别颜色。

CIELUV 公式如下：

$$L^* = 116(Y/Y_n)^{1/3} - 16$$
$$n^* = 13L^*(u' - u'_n)$$
$$v^* = 13L^*(v' - v'_n)$$

（4.8）

其中，

$$u' = \frac{4X}{X + 15Y + 3Z} \qquad u'_n = \frac{4X}{X_n + 15Y_n + 3Z_n}$$
$$v' = \frac{9X}{X + 15Y + 3Z} \qquad v'_n = \frac{4X}{X_n + 15Y_n + 3Z_n}$$

（4.9）

u' 和 v' 是 x、y 色度图的投影变换，旨在产生感知上更均匀的颜色空间。X_n、Y_n 和 Z_n 是参考白色的三刺激值。为了测量色差 ΔE_{uv}^*，可使用以下公式：

$$\Delta E_{uv}^* = \sqrt{(\Delta L^*)^2 + (\Delta u^*)^2 + (\Delta v^*)^2}$$

（4.10）

CIELUV 系统保留了 XYZ 三刺激值和 x、y 色度坐标的许多有用特性。

u^* 和 v^* 图如图 4.8 所示，它的正式名称是 CIE 1976 均匀色品标度图，或 UCS 图。由于 u^* 和 v^* 是一个投影变换，因此保留了一个有用的特性，即两种颜色的混合色将位于 u^* 和 v^* 色度坐标之间的一条线上。（值得注意的是，这不是 CIELAB 均匀颜色空间的属性。）

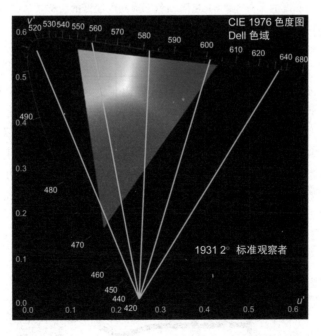

图 4.8　CIE Lu^*v^* UCS 图。从图的下部辐射出来的线被称为蓝色盲混涌线。沿着这些线条不同的颜色仍然可以被绝大多数色盲个体分辨出来

u^* 和 v^* 值改变了 u^* 和 v^* 相对于样本明度 L^* 定义的从黑色到白色距离的比例（L^* 依赖于 Y_n，即应用环境中的参考白色）。原因很简单，颜色越深，我们能看到的就越少。在极限

状态下，只有一种颜色，即黑色。ΔE_{uv}^* 的值为 1，是极限可分辨差别（JND）的近似值。

更准确的均匀颜色空间，如 CIEDE2000（Luo、Cui 和 Rigg，2001），最近才发展起来。然而，它们要复杂得多，而且通常不适合于数据可视化的问题，因为它们只为大面积的颜色块而设计。均匀颜色空间的功能就介绍完了。诸如同时性对比、适应性和阴影效应等因素可以从根本上改变颜色的外观，从而改变颜色空间的形状。

最重要的是，我们对大色块之间的色差要比小色块敏感得多，均匀颜色空间是为大色块辨别而设计的，但可视化中使用的大多数符号都相当小。当色块很小的时候，感知的色差也更小，在黄 – 蓝方向上尤其如此。最终，对于非常小的样本，会出现小视野蓝色盲症，即无法区分黄 – 蓝方向上不同的颜色。图 4.9 分别显示了白色背景上大色块的两个例子和同一组颜色的小色块的两个例子。在较大的色块中，低饱和度的颜色很容易区分。为了满足数据可视化以及对小符号和图案进行感知的需求，有人修改了标准均匀颜色空间（Stone 等，2014；Ware 等，2017）。这些将在本章的应用部分进行讨论，那里会提供指南。

图 4.9　a）相同饱和度的大样本。b）相同颜色下饱和度较低的大样本。c）相同颜色和饱和度的小样本。d）相同颜色下饱和度较低的小样本

拮抗理论

19 世纪晚期，德国心理学家 Ewald Hering 提出了这样一个理论：有六种基本的颜色，这些颜色在视觉感知上沿黑 – 白、红 – 绿和黄 – 蓝（Hering，1920）三个轴成对（拮抗式）排列。近年来，这一原则已成为现代颜色理论的基石，并得到了各种实验证据的支持（有关评论，请参见 Hurvich，1981）。现代拮抗理论有一个完善的生理学基础：来自视锥的输入在经过受体后立即被处理成三个不同的通道。光亮度通道（黑 – 白）基于的是来自所有视锥的输入。红 – 绿通道基于的是长波长和中波长视锥信号的差异。黄 – 蓝通道基于的是短波长视锥信号与其他两个视锥信号之和的差异。图 4.10 说明了这些基本联系。拮抗理论有许多科学证据。这些都是值得研究的，因为它们提供了有用的见解。

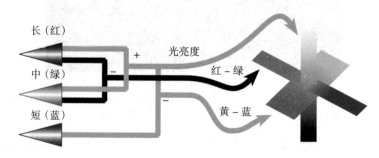

图 4.10　在颜色拮抗模型中，视锥信号被转换为光亮度（黑 – 白）、红 – 绿和黄 – 蓝通道

命名

拮抗颜色理论预测某些颜色名称不应该同时出现。我们经常使用颜色术语的组合来描述颜色，例如黄绿色或绿蓝色。该理论预测人们永远不会使用红绿色或黄蓝色，因为这些颜色在拮抗颜色理论中是对立的（Hurvich，1981）。实验已经证实了这一点。

跨文化的命名

人类学家 Berlin 和 Kay（1969）对许多文化中的 100 多种语言进行了深入的研究，结果表明，不同文化中的原色词具有明显的一致性（图 4.11）。在只有两个基本颜色词的语言中，原色词总是黑色和白色；如果有第三种颜色，则该颜色总是红色；第四和第五种是先黄色后绿色，或者先绿色后黄色；第六种总是蓝色；第七种是棕色。之后是粉色、紫色、橙色和灰色，没有特定的顺序。这里的关键是前六种颜色定义了拮抗模型的主轴。这提供了强有力的证据，证明这些名称的神经基础是先天的。否则，我们可能会期望找到将石灰绿或绿松石作为基本颜色术语的文化。跨文化证据强烈支持这样一种观点，即某些颜色——特别是红色、绿色、黄色和蓝色——在编码数据方面远比其他颜色更有价值。

图 4.11　根据 Berlin 和 Kay（1969）的研究，这是全世界语言中颜色名称的出现顺序。这个顺序是固定的，只是有时黄色出现在绿色之前，有时相反

独特的色调

黄色有一些特别之处。如果让受试者控制设备来改变一束光的光谱色调，并告知他们调整设备直到结果是纯黄色，既不带红色也不带绿色，则他们会非常准确地做到这一点。事实上，他们的精度通常在 2nm 以内（Hurvich，1981）。

有趣的是，有很好的证据表明有两种独特的绿色。大多数人将纯绿色的波长设定在 514nm 左右，但约有三分之一的人在 525nm 左右看到纯绿色（Richards，1967）。这可能就是为什么有些人对绿松石色有争议，即有些人认为它是绿色的一种，而有些人认为它是一种蓝色。

同样重要的是，当整体光亮度水平改变时，独特的色调不会发生很大变化（Hurvich，1981）。这证明了色度感知和光亮度感知确实是相互独立的。

神经生理学

神经生理学研究已经在猴子的初级视觉皮层中分离出了一些类别的细胞，这些细胞完全

具有拮抗理论所要求的对立属性。其中存在红－绿和黄－蓝的对立细胞，其他类型的对立细胞似乎不存在。

分类颜色

有证据表明某些颜色在某种意义上是规范的，这类似于哲学家柏拉图的形式理论。柏拉图提出，存在理想的物体，如理想的马或理想的椅子，真正的马和椅子可以根据它们与理想的马和椅子的差异来定义。在颜色命名中似乎也有类似的操作。如果一种颜色接近于理想的红色或理想的绿色，它就更容易被记住和命名。介于两者之间的颜色，如蓝灰色或石灰绿，人们就不太容易记住。

最近的一项在线调查从 10 000 名讲英语的参与者中征集了颜色名称。（多洛雷斯实验室的实验，见 https://datahub.io/dataset/colournames）。结果由 Chuang、Stone 和 Hanrahan（2008）分析得出，部分分析如图 4.12 所示。在此图中，矩形的大小表示特定颜色命名的一致性。有代表红色、绿色、黄色、蓝色、棕色、灰色等的清晰色块，与 Berlin 和 Kay 的颜色命名一致。在这些色块之间是较小的矩形，表明人们对这些颜色缺乏一致的命名。尽管这些结果极大地支持拮抗颜色理论，但不能完全用它们来解释该理论。Sayim、Jameson、Alvarado 和 Szeszel（2005）的一项研究强烈表明，大脑中至少有两种不同的颜色表示，一种是感知性的，来自对全人类或多或少都通用的神经生理学；另一种是语义性的，部分基于语言和文化习惯，部分基于潜在的神经生理学。

颜色通道的属性

从数据可视化的角度来看，颜色通道的不同属性对颜色的使用有着深刻的影响。最显著的差异是两个色度通道和光亮度通道之间的差异，尽管这两个色度通道之间也有差异。

单独在光亮度通道上显示数据很容易，它受到仅通过灰色阴影从黑色变化到白色的图案的刺激。但是，通过仔细校准（必须专为个别受试者定制），可以构建仅针对红－绿或黄－蓝通道变化的图案。这种图案的关键是它的组成颜色必须在光亮度上没有差异，被称为等光亮度图案。通过这种方式，可以探索色度通道的不同属性，并与光亮度通道的性能进行比较。

空间灵敏度

红－绿和黄－蓝两种色度通道的细节都远远少于黑－白通道（Mullen，1985；Poirson 和 Wandell，1996）。图 4.13 表示红－绿、黄－蓝和光亮度通道的空间灵敏度曲线。可以看出，红－绿和黄－蓝空间灵敏度比光亮度的灵敏度下降得更快。这强化了已经提出的观点：当数据中的特征要显示为小图案时，光亮度的变化绝对是至关重要的。当考虑颜色映射数据中的小符号和小特征时，我们处理的是更高的空间频率，其中光亮度通道的灵敏度是色度通道的许多倍。正因如此，纯粹的色差并不适合显示所有种类的精细细节。图 4.14 用等光亮度背景上的彩色文字说明了这个问题。在图中文字和背景之间只有色差的部分，文字变得非常难阅读。

图 4.12　跨颜色空间的等光亮度切片上的颜色。矩形的大小代表颜色命名的一致性［经许可改编自 Chuang 等人的工作（2008）］

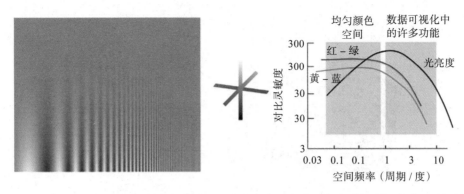

图 4.13 左图：通过一个图案说明了对于由光亮度定义的高空间频率和低空间频率的图案，
人类的空间对比灵敏度是如何下降的。右图：人类对不同颜色通道的图案灵敏度是
空间频率的函数（改编自 Mullen，1985）。注意，两个轴都是对数尺度

图 4.14 蓝色渐变背景上的棕色文字。请注意，尽管有很大的色差，但在光亮度相等的地
方，阅读文字是较为困难的。棕色是一种深黄色，所以这些颜色在蓝 – 黄通道上有
所差异

【G4.1】当在不同颜色的背景上用颜色显示小符号、文字或信息的其他详细图形表示时，一
定要确保与背景的光亮度对比。本指南是 G3.4 的一个变体。

立体深度

在仅有颜色通道不同的立体对中看到立体深度似乎是不可能的，或者至少是非常困难的
（Gregory，1977；Lu 和 Fender，1972）。这是因为立体深度感知基于的主要是光亮度通道的
信息。

【G4.2】确保足够的光亮度对比，以定义对感知立体深度很重要的特征。

运动灵敏度

如果创建的图案与其背景等光亮度且仅包含色差，那么该图案运动时，会发生奇怪的
事情。移动的图案看起来比在白色背景下以相同速度移动的黑色图案要慢得多（Anstis 和
Cavanaugh，1983）。运动感知似乎主要基于来自光亮度通道的信息。

【G4.3】确保足够的光亮度对比，以定义对感知移动目标很重要的特征。

形状

我们非常善于根据表面的阴影来感知其形状，然而当阴影从光亮度渐变转化为纯粹的色

度渐变时，我们对表面形状的印象就会大大减少。对形状和外形的感知似乎主要是通过光亮度通道来处理的（Gregory，1977）。

【G4.4】当应用阴影来定义曲面的形状时，应使用足够的光亮度（而非色度）变化。这是对G2.1的补充。

　　尽管小的形状不应该由纯粹的色差边界来定义，但这并不适用于大的形状，如图4.15中的 R，它可以被清楚地看到。即便如此，如果加上一个光亮度差的边界线，则无论该边界线多细，R 的形状都会被更清楚地感知。这也有助于区分形状的颜色。

图 4.15　如果提供一个光亮度对比边界，那么即使是大的形状也能看得更清楚

【G4.5】如果使用几乎等光亮度的颜色定义大区域，则请考虑使用（与区域颜色）具有较大光亮度差的细边界线来帮助定义形状。

　　总结这组属性，红－绿和黄－蓝通道在几乎所有方面都不如光亮度通道。这对数据显示的影响是很明显的。纯粹的色差不应该用来显示物体的形状、物体的运动或细节信息（如文本）。从这个角度看，颜色似乎无关紧要，当然是信息显示的次要方法。然而，当涉及信息编码时，使用颜色来显示数据类别通常是最佳选择。要了解原因，我们就需要超越迄今为止我们一直在考虑的基本流程。

颜色外观

　　颜色（不是光亮度）处理看起来并不能帮助我们理解环境中物体的形状和布局。颜色不能帮助猎人准确地瞄准箭，不能帮助我们根据着色得到形状，从而我们看到的是一块黏土或面包团。当我们伸手去抓东西时，颜色并不能使用立体深度来引导我们的手。但是颜色对食物的采集者很有用，他们通常通过颜色来区分水果和浆果。

　　颜色创造了一种物体的视觉属性，如这是一种红色的浆果，那是一扇黄色的门。颜色名称被用作形容词，因为颜色被视为物体的属性。这体现了颜色在可视化中一个最重要的作用，即信息的编码。视觉对象可以代表复杂的数据实体，颜色可以自然地对这些对象的属性进行编码。视觉系统中颜色处理的目标是排除光照的影响，让我们看到物体的表面颜色。对于颜色外观的一般模型，结合对比度等各种因素，可以考虑使用 CIECAM02（Moroney 等，2002）。

显示器周围

　　一束光的 *XYZ* 三刺激值在物理上定义了一种颜色，但并没有展现该颜色将如何出现。根据环境中的周围颜色以及一系列空间和时间因素，相同的物理颜色看起来可能非常不同。如果希望保留颜色外观，就必须密切关注周围的条件。在基于显示器的显示中，一大片标准化的参考白色将有助于确保颜色外观的保留。当颜色被还原在纸上时，在标准灯下观察将有

助于保持其外观。在颜色外观至关重要的油漆和纺织行业，会使用标准的观察池（viewing booth）。这些观察池包含标准的照明系统，其中照明系统可以设置得接近日光或设置为标准的室内照明物，如温暖的钨丝灯泡或冷 LED 灯。

颜色恒定性

表面明度恒定性机制可以推广到三原色的感知上。色度适应和色度对比都会发生，并在颜色恒定性中起作用。视锥受体的差异适应功能帮助我们忽略了环境中照明的颜色。当有彩色照明时，不同种类的视锥受体的灵敏度会发生独立的变化，因此当照明包含大量蓝光时，短波长视锥变得相对不如其他视锥灵敏。这样做的效果是改变了中性点（在该点三种受体处于平衡），这样必须从表面反射更多的蓝光才能使其看起来是白色的。当然，这种对照明的削减，正是颜色恒定性所必需的。在日常生活中，有一个证据可以证明颜色适应是有效的，那就是没有多少人意识到老式钨丝灯与日光相比有多黄。这种适应的后果是，我们不能看到绝对的颜色，当彩色符号出现在不同颜色的背景上时，它们的表面色调会发生变化。

颜色对比

色度对比的发生方式与明度对比效果的相似。图 4.16 显示了一个颜色对比的错觉。已有研究表明，对比效果可以扭曲彩色编码地图的读数（Cleveland 和 McGill，1983；Ware，1988）。对比效果理论上可以通过颜色拮抗通道中的活动来解释（Ware 和 Cowan，1982）。然而，与明度对比一样，对比的产生机制的最终目的是通过凸显色块和背景区域之间的差异来帮助我们准确地看到表面颜色。

图 4.16　颜色对比错觉。椭圆都是相同的颜色，但右侧看起来更粉，左侧看起来更蓝。你看的时间越长，差异就会越大

从显示器工程师和彩色显示器用户的角度来看，颜色是相对于它们的整体环境被感知的，这一事实有一个令人高兴的结果，那就是可使眼睛对不良的颜色平衡相对不敏感。试着将电脑屏幕上的图像与打印出来的相同图像进行比较。个别的颜色无疑会有很大的不同，但整体的印象和传达的信息将大部分被保留下来。这是因为相对颜色要比绝对颜色重要得多。

饱和度和彩度

在用日常语言描述颜色外观时，人们以相当不精确的方式使用了许多术语。除了使用

石灰绿、淡紫色、棕色、淡蓝色等颜色名称外，人们还使用鲜艳、明亮、强烈等形容词来描述那些看起来特别纯的颜色。由于这些术语的使用如此多变，因此艺术家和科学家们用技术术语"饱和度"来表示颜色在观察者看来有多纯或多鲜艳。高饱和度的颜色是纯的，低饱和度的颜色则接近于黑色、白色或灰色。如深橙色（看起来像棕色）和深绿色这样的深色，即使它们可能拥有同样的饱和度，也会被视为不太鲜艳。来自色度学的技术术语"彩度"指的是颜色的感知鲜艳性。这是一个糟糕的术语，因为它可能与色度（所有的颜色变化）相混淆，它来自一个仅意味着"颜色"的希腊术语。由于这些原因，更经常非正式地使用饱和度。图 4.17a 说明了彩度的概念。对于中等明度的颜色，饱和度和彩度的含义基本相同。

　　彩度等值线源自心理物理学实验（Wyszecki 和 Stiles，1982）。图 4.17b 显示了在 CIE 色度图中绘制的等饱和度值。这些源自人类感知研究的等值线表明，在显示器上有可能获得比黄色、青色或紫色值更高的红、绿、蓝饱和度的颜色。图 4.17c 显示了计算机图形中常用的色调－饱和度－值（HSV）转换中的饱和度等值线（不是从感知中得出的）（Smith，1978）。比较这两张图，令人惊讶的是，具有相同 HSV 饱和度的两种颜色甚至不会具有近乎相等的感知饱和度。特别是，显示器上的纯红色、纯绿色和纯蓝色比纯青色、品红色和黄色在感知上更饱和。为了获得一组感知上同样饱和的颜色，必须将我们的色域限制在图 4.17b 中的等值线 6 内，这意味着要放弃大量有用的 RGB 颜色空间，包括最鲜艳的颜色，所以这通常是不可取的。

图 4.17　a）色调、明度和彩度的概念。b）三角形表示使用计算机显示器获得的色域，以
　　　　 CIE 色度坐标绘制。轮廓显示了感知上确定的彩度等值线。c）使用 HSV 颜色空间
　　　　 创建的饱和度等值线，也绘制在色度坐标中

　　利用更强的视觉效果应该用来显示更大的数值型量这个一般原则，我们可以为彩度在颜色编码中的使用建立一个指南。因为彩度的可辨别等级很少，并且当背景可变时可能会出现对比效果，因此只能可靠地判断少数几个彩度等级。

【G4.6】如果使用颜色彩度来编码数值型量，则使用更大的彩度来表示更大的数值型量。避免使用彩度序列对四个以上的值进行编码。

棕色

　　棕色是最神秘的颜色之一。棕色是深黄色。人们会谈论浅绿色或深绿色、浅蓝色或深蓝色，却不谈论深黄色。当黄色和橙色附近的颜色变暗时，它们会变成橄榄绿色和棕色。与红色、蓝色和绿色不同的是，棕色需要在附近的某个地方有一个参考白色才能被感知到。棕色看起来与橙色或黄色有质的不同。

在一个黑暗的房间里不存在独立的棕色光，但是当黄色或黄橙色被明亮的白色周围时，棕色就出现了。与可视化相关的是，如果为了颜色编码而设计颜色集，例如设计成蓝色集、红色集、绿色集和黄色集，那么在黄色集的情况下，棕色可能不会被识别为集合成员。

颜色在可视化中的应用

到目前为止，本章主要介绍了色觉和颜色测量的基本理论。现在我们将重点转移到颜色的应用上，只有在需要时才会引入新的理论。我们将研究四个不同的应用领域，每一个领域都提出了一系列不同的问题，并且每一个领域都从人类对颜色感知的分析中受益。我们将利用这些应用来制定指南，并继续发展理论。

应用 1：颜色规范界面和颜色空间

在数据可视化软件、绘图应用程序和 CAD 系统中，让用户选择自己的颜色通常是必不可少的。有多种方法可以解决这个用户界面问题。比如，给用户一组控件并让他指定三维颜色空间中的一个点、一组可供选择的颜色名称，或者一个预定义颜色样本的调色板。

用于选择颜色的颜色空间

在计算机上实现颜色界面最简单的方法是给人一个控件，以调整显示器上的红、绿、蓝三色光的数量，使之混合成一块颜色。控件可以采用滑块的形式，或者让用户简单地输入三个数字。这样就可以直接访问图 4.5 所示的 RGB 颜色立方体中的任何一点。然而，尽管它很简单，但许多人仍会困惑，例如大多数人不知道要得到黄色，就必须把红光和绿光加在一起。计算机图形中许多得到最广泛使用的颜色界面都基于 HSV 颜色空间（Smith，1978），这是从 HSV 坐标到 RGB 显示器坐标的简单转换。在 Smith 的方案中，色调通过往红色，黄色（＝红色＋绿色），绿色，青色（＝绿色＋蓝色），蓝色，紫色（＝蓝色＋红色），红色序列中插值来表示可见光谱的近似值。饱和度是指给定显示器原色极限后，从白－灰－黑轴上的中性显示器值到可能的最

图 4.18　这张图显示了色调和饱和度，基于 Smith（1978）对显示器原色的转换

纯色调的距离。图 4.18 显示了如何基于显示器原色的 HSV 转换在两个维度上布局色调和饱和度，色调在一个轴上，饱和度在另一个轴上。如图 4.17c 所示，HSV 仅为感知上相等的色度等值线创建了最粗略的近似值。值是对黑－白轴的称呼。一些基于 HSV 的颜色规范界面允许用户用三个滑块来控制色调、饱和度和值变量。

因为颜色研究表明光亮度通道与色度（红－绿、黄－蓝）通道非常不同，所以在颜色规范界面中将光亮度（或明度）维度与色度维度分开是个不错的选择。此外，由于色度通道是整体性感知的，因此通常最好将各种色调和饱和度的选择布局在一个平面上，但不能像图 4.18 所示的那样，因为这使中性色占用了太多的空间，而且不能反映从颜色拮抗通道衍生的颜色空间的感知结构。图 4.19 提供了一些更好的布局选择。所有这些都是对计算机显

示器产生的颜色约束、产生一个整洁几何空间的愿景，以及为与光亮度通道正交的颜色平面产生一个感知上有意义的表示这一目标的妥协。

【G4.7】在用来指定颜色的界面中，考虑将红－绿和黄－蓝通道的信息布局在一个平面上。使用一个单独的控件来指定光亮度维度。

一种常见的界面方法是为黑－白维度提供单个滑块控制，并将两个拮抗的颜色维度布局在一个色度平面上。在平面上布局颜色的想法由来已久。例如，色环是 Rood（1897）为艺术家创作的颜色教科书的一个特征。随着计算机图形的发明，创建和控制颜色变得更加简单，并且现在可以使用多种布局颜色的方法。

图 4.19　四种不同的几何颜色布局的样本，每一种都体现了一个色度平面的概念。a）色环。b）三角形。c）正方形。d）六边形

图 4.19a 显示了一个色环，其中红色、绿色、黄色和蓝色定义了相互对立的轴。在过去的一个世纪里已经设计了许多这样的色环。它们的区别主要在于外围颜色的间距。

图 4.19b 显示了一个颜色三角形，显示器的原色——红色、绿色和蓝色在三个角上。这种颜色布局很方便，因为它具有一个特性：两种颜色的混合色将位于它们之间的一条线上（假设正确校准）。然而，由于线性插值，只有非常弱的黄色出现在红角和绿角之间（50% 红，50% 绿）。显示器上最强烈的黄色来自于红色和黄色都处于最亮状态的位置。

图 4.19c 显示了一个颜色正方形，在两对对角处有拮抗的原色红－绿和黄－蓝（Ware 和 Cowan，1990）。

图 4.19d 显示了一个颜色六边形，在六个角处有红色、黄色、绿色、青色、蓝色和品红色。这通过单六边形颜色模型表示了一个色度平面（Smith，1978）。六边形表示法的优势在于，它使显示器原色（红色、绿色、蓝色）和打印原色（青色、品红色和黄色）在外围都有了突出的位置。

为了从这些色度平面选一个创建一个颜色界面，有必要让用户从色度平面中挑选一个样本，并通过光亮度滑块或其他一些控件来调整其明度。在一些界面中，当光亮度滑块被移动时，整个色度平面会根据当前选定的水平变得更亮或更暗。对于那些对实现颜色界面感兴趣的人来说，可以通过查阅 Foley、van Dam、Feiner 和 Hughes（1990）的文献找到一些实现颜色几何图形的算法。读者可能会想，为什么不使用均匀颜色空间来创造更均匀的颜色，但一般情况下是不会这样做的，大概是因为颜色平面会产生奇怪的形状。图 4.19 中的环、正方形和六边形牺牲了感知上的均匀性，从而更好地利用了屏幕空间。

对颜色设计界面的另一个有价值的补充是在不同颜色的背景上显示颜色样本的方法。这使设计者能够了解对比效果如何影响特定颜色样本的外观。

【G4.8】在用于设计可视化颜色方案的界面中，考虑提供一种在不同背景下显示颜色的方法。

最佳颜色选择界面的问题并没有得到解决。未有实验研究表明一种控制颜色的方法明显优于另一种（Douglas 和 Kirkpatrick，1996；Schwarz，Cowan 和 Beatty，1987）。然而，Douglas 和 Kirkpatrick 提供的证据表明，对颜色空间中被调整颜色的位置进行良好的反馈有

助于这一过程。

颜色命名和采样系统

事实上,能被人们普遍认同的颜色名称太少了,人们对颜色的记忆非常差,这表明按名称选择颜色除了最简单的应用外没有任何用处。人们对将红色、绿色、黄色、蓝色、黑色和白色作为标签有共识,但仅此而已。尽管如此,人们还是有可能记住相当多颜色名称,并在受控条件下准确使用它们的。油漆店在展示数百个各种各样的样本时,通常配有标准光源和标准背景。在这种情况下,专家可以记住和使用多达1000种颜色名称,但许多名称是特殊的。对于我们大多数人来说,并不能精确定义灰褐色、嘉年华红和樱草色对应的颜色。

自然颜色系统(NCS)是一个标准化的颜色命名系统,是在 Hering 的拮抗颜色理论(1920)基础上发展起来的。NCS 在瑞典开发,在英国和其他欧洲国家获得广泛使用。在 NCS 中,颜色的特征取决于它们包含的红色、绿色、黄色、蓝色、黑色和白色的量。如图 4.20 所示,红色和绿色、黄色和蓝色分别位于两个正交轴的两端。介于中间的"纯"色位于圆周上,通过拆分100个任意单位赋予这些颜色数字,因此黄橙色的值可能是 Y70R30,即 70 份黄色和 30 份红色。通过给颜色分配介于 0 到 100 之间的黑度值,可以赋予其在黑白轴上的独立值。还有一个颜色属性——强度(大致对应于彩度),描述了颜色距离灰度轴的距离。例如,在 NCS 中,颜色"春天的幼虫"变成了 0030-G80Y20,扩展为了黑度 00、强度 30、绿色 80 份、黄色 20 份(Jackson、MacDonald 和 Freeman,1994)。NCS 系统将颜色几何图形的一些优点与合理直观和精确的命名系统结合在了一起。

图 4.20　NCS 环,定义在黑色和白色之间。除了"纯"拮抗颜色原色之外,还显示了两个示例颜色名称。

NCS 有时用于定义油漆和设计行业中使用的物理油漆样本集。在北美洲,Pantone 和 Munsell 等竞争系统被广泛使用。Pantone 系统广泛应用于印刷行业。Munsell 系统提供了一组标准色卡,旨在表示三维网格中的相等感知间距,这些色卡提供了均匀颜色空间的物理实现(Munsell 色片和观察池可以通过商业途径获得,Pantone 产品也是如此)。NCS、Pantone 和 Munsell 系统最初的设计目的是精心印刷用来提供参考颜色的纸样,但这些系统的计算机界面已被开发为插图和软件设计包的一部分(Rhodes 和 Luo,1996)。

调色板

当用户只需要一小组标准化颜色时,提供调色板是解决颜色选择问题的一个好方法。通常情况下,颜色选择调色板是按照之前定义的某个颜色几何图形有规律地排列的。为用户提供开发个人调色板的工具是很有用的,这样就可以在一些可视化显示中实现颜色风格的一致性。
【G4.9】为了支持对易于记忆和具有一致性的颜色编码的使用,考虑为设计师提供调色板。

应用 2:颜色标签(标称编码)

假设我们需要一个可视化,其中颜色符号代表来自不同行业的公司——红色代表制造

业，绿色代表金融业，蓝色代表零售业，等等。这种标签的技术名称是标称信息编码。标称编码不一定是可排序的，它只是必须被记住和识别，或者与图例中的识别标签相匹配。颜色对于这种编码非常有效，因为颜色往往是被分类感知的。但是，设计一套好的标签是一个复杂的问题，颜色感知的许多方面都是相关的。

- **足够的区分度**　一个均匀颜色空间，如 CIELUV、CIELAB 或 CIEDE2000，可以用来确定紧挨着的两种颜色之间的感知差异程度。人们可能会认为，基于其中一个空间的算法可以用来简单地选择一组相距最远的颜色，但大多数颜色方案设计问题对于此来说太复杂了，背景色、符号大小和特定应用的颜色语义都必须考虑在内。许多研究人员和本书的先前版本都建议，正确的方法是创建一组最为不同的颜色，但实际上只需要颜色足够清晰，以便快速、明确地与图例相匹配即可。

我们对大色块之间的差异远比对小色块之间的更敏感。Stone 等人（2014）的工作已经展示了如何用 CIELAB 的均匀颜色空间来为足够的颜色差异提供指导，其中考虑了符号大小。他们的方法是在计算小符号的颜色对之间的差异时，降低 CIELAB 中 a（红 – 绿）和 b（黄 – 蓝）项的权重。一般来说，颜色编码的区域越大，颜色越容易区分，所以当对大区域（例如，地图区域）颜色编码时，颜色应该是低彩度（饱和度）的并且彼此之间只有微小的差别。用颜色编码的小标记应该有强烈且高饱和度的颜色，以拥有最强的区分性，这使得可以在背景区域中感知到小而鲜艳的用颜色编码的目标。图 4.21 显示了设计来对背景地图上的大区域进行编码的颜色示例。图 4.22 显示了一组用于对小符号编码的颜色。Tableau10 是 Tableau 数据可视化软件使用的 10 种颜色。这些颜色很有特色，即使用于小符号和线条时，它们也绝不是能产生的最独特的颜色。有关对 Tableau10 和其他一些精心设计的颜色集的评估，请参阅 Gramazio 等人（2017）的工作成果。

图 4.21　大区域颜色，例如可用作背景图的颜色，即使饱和度非常低也仍可区分。以上四种颜色是用于大面积编码的 Tableau 调色板的一部分

图 4.22　用于着色符号的 Tableau10 颜色集。如需准确表示，请参阅 Tableau 网站（屏幕颜色永远不会在纸上准确再现）

- **与背景的光亮度对比**　在许多显示器中，用颜色编码的对象可以出现在各种背景上。与背景颜色的同时性对比可以极大地改变颜色外观，使一种颜色看起来像另一种颜色。这是为什么建议只使用一小组颜色编码的原因之一。减少对比效果的方法是在用

颜色编码的对象的周围放置白色或黑色的细边界线。我们不应该只利用与背景的色差来显示颜色编码。除了色差之外，还应该有一个明显的光亮度差。图 4.23 在不同的背景下用不同的颜色说明了这一原则。

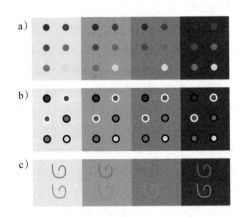

图 4.23 a）请注意，六个符号组成的集合中至少有一个在每个背景下都不明显。b）添加一个光亮度对比的边界线可以确保在所有背景下都比较明显。c）显示用颜色编码的线条尤其能说明问题

以下是创建可识别符号时应遵循的基本指南。

【G4.10】在对小符号进行颜色编码时，使用更高彩度（更鲜艳）的颜色。

【G4.11】确保足够的区分度以清楚地区分符号集中的符号。不要过分追求最大的区分度。

【G4.12】使用低彩度颜色对大区域进行颜色编码。一般来说，浅色最好，因为高明度区域的颜色空间比低明度区域的更大。

【G4.13】当对大的背景区域进行颜色编码，并且该区域会与小的符号重叠时，应考虑对背景使用所有低彩度、高值（柔和）的颜色，并对重叠的符号使用高彩度的深色。

【G4.14】对于用颜色编码的小符号，既要保证与背景有光亮度对比，又要保证与背景的色差较大。

【G4.15】如果颜色符号可能与背景的某些部分几乎是等亮度的，则请为颜色添加具有高对比光亮度值的边界线。例如，在黄色符号周围添加黑色或在深蓝色符号周围添加白色。

图 4.24 说明了 G4.13。高彩度的深色符号覆盖在由浅色和低彩度颜色组成的背景上。相反的情况看起来很糟糕。

- **可命名性与分类** 正如图 4.12 所示，有些颜色比其他颜色更容易命名和记忆。Tableau10 中使用了 Berlin 和 Kay 可命名颜色集中的颜色并非巧合。在颜色类别之间的边界附近的颜色也可能被错误标记。

【G4.16】考虑对用颜色编码的符号使用可命名的颜色，例如红色、绿色、黄色、蓝色、棕色、粉紫色和灰色。

- **颜色语义** 在对符号进行颜色编码时，有时必须考虑颜色的含义。一些常见的命名惯例是绿色 ={ 走，安全，利润，植被 }，红色 ={ 炎热，生气，危险，经济损失 }，蓝色 ={ 寒冷，水，忧郁，冷静的 }。然而，重要的是要记住，这些惯例不一定是跨文化边界的。在中国，红色意味着生命和好运，而绿色有时意味着死亡。颜色的组合也

可以有情感的特质。Bartram、Patra 和 Stone（2017）发现，某些调色板被可靠地评价为冷静的、严肃的、好玩的或值得信赖的。这些在图 4.25 中有所说明。

图 4.24　左边是一张地图，用低彩度的浅色进行区域编码，用高饱和度的深色进行城镇符号和线性特征编码。右边显示了一个更糟糕的解决方案，用高彩度颜色编码区域和用低彩度颜色编码城镇符号与线性特征。这里使用 ColorBrewer2（http://colorbrewer2.org）生成的地图

图 4.25　具有不同情感品质的不同颜色集。来自 Bartram 等人的工作（2017）

- **色盲**　因为有大量的色盲人群，所以可能需要使用即使是色盲的人也可以区分的颜色。回顾一下，大多数色盲的人不能分辨在红 - 绿方向上不同的颜色。如图 4.8 所示，几乎每个人都可以区分黄 - 蓝方向变化的颜色。沿着径向线分开的颜色可以被大多数色盲的人分辨出来。不幸的是，这大大减少了可供选择的设计，因为黄 - 蓝通道解析特征的能力最低。

【G4.17】要创建一组可以被大多数色盲个体区分的符号颜色，则请确保黄 - 蓝方向的变化。

- **数量** 尽管颜色编码是显示类别信息的一种很好的方式，但只有少量的颜色编码（例如，Healey 估计在 5 到 10 个编码之间）可以被迅速感知。Healey（1996）只使用了相同光亮度的颜色，虽然没有必要这样做。有了光亮度变化，可以获得较大的颜色集（Szafir 等人，2014）。

【G4.18】如果需要可靠识别，则请勿使用超过 10 种颜色的编码符号，特别是当符号要在不同的背景下使用时。

- **色系** 有时将颜色编码分组为色系是很有用的，实现方式可以是使用色调作为标识色系成员的主要属性，次要属性则映射为饱和度和明度的组合，图 4.26 说明了一些例子。一般来说，我们不能期望在每个色系中都使用超过三个的不同颜色等级。经典的红、绿、蓝色调是定义色系时的好类别。理想情况下，色系成员在饱和度和明度方面都有不同。

图 4.26　色系有时能够区分类别更广的颜色。最有特色的是这些颜色在饱和度和明度上都有变化

- **用于高亮显示的颜色** 高亮显示的目的是使显示的一小部分与其他部分明显不同。相同的原则适用于在显示器中高亮显示文本或其他特征。图 4.27 说明了两种用于黑底白字的文字高亮显示的方法。一种是将字体从黑色改为彩色。使用这种方法时，关键是要保持与背景的光亮度对比，必须使用高饱和度的深色来保持文本的可读性。另一种是改变背景。在这种方法中，应该使用低饱和度的浅色。同样的原则也适用于其他小符号。

a）必须使用与背景具有光亮度对比的高饱和度颜色改变字母颜色，以高亮显示文本。

b）

```
import java.applet.Applet;
import java.awt.Graphics;
import java.awt.Color;

    public class ColorText extends Applet
{
        public void init()
{
                red = 100;
                green = 255;
                blue = 20;
}

        public void paint (Graphics g)
{
                Gr.setColor(new Color(red, green, blue));

                Gr.drawString("ColoredText". 30,50);
}

        private int red;
        private int green;
        private int blue;

    }
```

图 4.27　高亮显示黑色文本的两种不同方法。a）使用相对较深的、高饱和度的颜色改变文本本身。b）使用低饱和度的浅色改变文本背景。两者都保持了光亮度对比

【G4.19】当通过改变字体的颜色来高亮显示文本时，重要的是保持与背景的光亮度对比。在白色背景下，应使用高饱和度的深色来改变字体的颜色。

【G4.20】当通过改变背景颜色来高亮显示文本时，如果文本是白底黑字，则应使用低饱和度的浅色。黄色是个例外，因为它既是浅色，也具有高饱和度。

应用 3：数据地图的伪颜色序列

几乎每份报纸和每个天气网站上都有一张地图，其中各地区用不同的颜色来显示预测温度。红色用于显示炎热的天气，蓝色用于显示寒冷的天气，其他颜色排列在两者之间。通常使用彩虹的颜色，即蓝色，青色，绿色，黄色，橙色，红色。

伪颜色序列是用一连串的颜色来表示连续变化的地图值的技术，其结果有时被称为等值区域图。该方法被广泛用于天文辐射图、医学成像和许多其他科学应用。地理学家用一个良好定义的颜色序列来显示海拔高度——低地总是显示成绿色，这让人联想到植被，随着比例尺继续向上，会经过褐色，并在山峰处变成白色。

数据可视化中最常用的编码方案是一个接近物理光谱的颜色序列，如图 4.28 所示。虽然这个序列在物理学和其他学科中经常使用，并且有一些有用的特性，但它不是一个感知序列。这可以通过以下测试来证明。给某个人一些灰色油漆碎片，并让他按顺序排列，他会很高兴地按从深到浅或从浅到深的顺序进行排序。给同一个人红色、绿色、黄色和蓝色的油漆碎片，仍要求他按顺序排列，结果则会不同。对大多数人来说，这个要求并不是特别有意义，他们甚至可能使用按字母顺序排序的方式。这表明整个光谱在感知上并不是有序的，尽管它的一小部分是有序的。例如，从红到黄、从黄到绿、从绿到蓝的部分在红 – 绿和黄 – 蓝通道上都是单调变化的（它们连续增加或减少）。图 4.28 说明了彩虹颜色图的一些不良品质。虽然它用眼花缭乱的条纹来表示数据，但并没有提供重要的含义。

图 4.28　低切应力与动脉粥样硬化有关。在左侧，用普遍存在的彩虹颜色图表示分支动脉中的剪切应力数据。看到此图的大多数人会认为红色区域有问题，这是错误的。此外，图像中呈现的各种不同的色带实际上没有任何意义。右侧的图像呈现了一个更清晰的画面。红色区域有问题，颜色越深，情况越差（图片来自 Ian Campbell，经许可转载）

图 4.29 显示了七种不同的颜色图。其中许多都是常用的，但哪些是最好的？用于什么目的？我们将根据使用伪颜色地图的四个基本任务、相关的感知理论和实验结果来回答这两个问题。

任务 1：解析特征。特征解析是指我们感知特征存在的能力，并且不同颜色图在此属性方面的差异很大。这是一个基本的性质，因为如果一个特征不能被看到，那它显然不能被解释。

灰色带：一个均匀的灰色颜色图。

Viridis 图：具有良好均匀性的颜色图。若使用色键，则相比灰色带更准确。

绿 – 红图：几乎等光亮度的绿 – 红颜色图。
不是一个好的选择但理论上很有趣。

冷 – 暖（CW）图：来自 Moreland 的有争议的颜色图。

扩展的冷 – 暖（ECW）图：来自 Samsel 的有争议的颜色图。
有极强的特征解析能力，因为它把光亮度范围增加了一倍。

彩虹图：一个很可笑的颜色图。该版本来自 Paraview 软件。

热成像图：有时用于热成像的颜色图。根据光亮度变化解析令人头疼但突出的特征。

图 4.29　文中讨论的一组七种不同的颜色图

　　任务 2：识别模式。我们不可能知道所有与模式有关的任务，因为科学家可能感兴趣的模式数量几乎是无限的。但在科学分析中，有一些简单且有点通用的模式任务，如识别高点和低点、区分正负特征，以及比较梯度。更复杂的任务可以包括定位鞍点、拉长的特征、类似特征的链以及许多其他只有领域科学家才会认为重要的模式。

　　任务 3：从色键中读取值。在大多数情况下，与颜色映射的数据伴都带有一个色键，这个色键将颜色与数据值相关联。一个简单的例子是查看天气图以确定特定位置的预测最高温度。通常可视化是关于感知模式的，但有时我们只想知道会有多热。

　　任务 4：对区域进行分类。有时颜色图旨在高亮显示特定的感兴趣区域，同时降低其他区域的视觉显著性。一种特别简单的分类形式是二元分类，即温度比正常情况更高或更低。在全球平均温度地图中，通常会分别使用红色和蓝色表示高于和低于长期平均值的数据。另一种是，对于某些现象有一个定义的阈值。图 4.30 显示了北大西洋的海洋表面温度，用黄色和橙色阴影突出了容易产生飓风的区域（温度高于 27℃）。

　　现在我们将注意力转向与这些任务相关的颜色图的感知特性。它们主要分为三类：颜色图的均匀性和解析能力、感知单调性、光亮度（特别注意），以及序列中颜色分类的快速程度。

均匀性和解析能力

　　特征解析是模式感知的基础，如果无法看到某个特征，则无法对其进行解释。图 4.31 显示了一个模式，旨在说明颜色图的特征解析能力如何随颜色序列变化。它在一个简单的数据带上添加了斜的正弦曲线特征。相比之下，这些特征从顶部到底部呈指数级增加。每列特

征顶部不能再被感知的点体现了该部分颜色图的特征解析能力。左右两幅图像的数据是相同的，唯一不同的是颜色图。可以看出，彩虹颜色图的解析能力是非常不均匀的，中间非常糟糕（特征条似乎只向上延伸了一小段距离），但左右两端很好（特征条延伸得更高）。与之相比，注意 Viridis 颜色图，所有的特征条似乎都在相同的高度淡出，这表明该颜色图对于特征解析任务来说确实是均匀的。

海洋表面温度（℃）

-2　　　　　16.5　　　27.8　　　35

图 4.30　这张颜色图突出了北大西洋的某些地区，这些地区的气温在一年中的特定时间有利于飓风的形成（由 NOAA 提供）

图 4.31　设计了一个测试模式，旨在揭示不同颜色图的特征解析能力。左边的彩虹图非常不均匀，右边的 Viridis 图非常均匀

均匀颜色图通常定义为在其整个范围内具有相同感知步长的颜色图。大多数研究人员

（例如，Robertson 和 O'Callaghan，1988）使用均匀颜色空间模型作为实现均匀性的一种方式。不幸的是，标准的均匀颜色空间只能为最大模式提供良好的特征解析建模基础。问题是，与通过 CIELAB、CIELUV、CIEDE2000 或其他空间预测的情况相比，即使对于中等规模的特征，我们对红－绿和黄－蓝的色度差也远不如对光亮度差敏感。

图 4.32 显示了图 4.29 中七种不同颜色图的特征解析能力曲线，这些是使用类似于图 4.31（Ware，2017）所示的模式进行测量的。有几点很明显。

1）抛去其他错误不看，彩虹图其实是极其不均匀的。事实上，这个图在其中心部分的特征解析能力比两端大约低 20 倍。

2）与彩虹图相比，Viridis 图和灰色带等颜色图的解析能力要均匀得多。

3）红－绿图相当均匀，但解析能力很低。

4）Samsel 的 ECW 图除最中心的地方外，其他地方具有非常好的整体解析能力，但即使在中心处它也比大多数其他颜色图好。

5）Moreland 的 CW 图解析能力低，尤其是中间部分。

6）热成像图具有极高的解析能力。

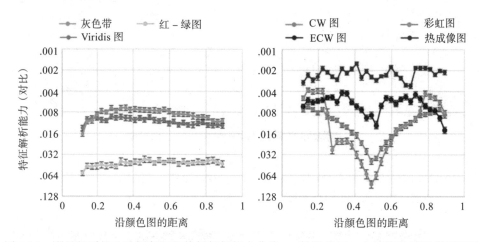

图 4.32 测量得到的七种颜色图的特征解析能力曲线。x 轴给出了一个特征被感知所需的数据对比量。这些测量是在视觉角度大约为 3 个周期／度的空间模式下进行的，在这个范围内，红－绿和黄－蓝模式的解析能力很弱

这些结果大多可以用红－绿和黄－蓝颜色通道的低模式灵敏度来解释。红－绿图之所以差，是因为它的光亮度变化最小。这也是彩虹图和 CW 图表现不佳的原因。ECW 图表现良好的原因是它两次覆盖了光亮度范围。热成像图将这种逻辑发挥到极致，它的光亮度上下起伏很多次，它具有最强的整体解析能力，尽管它将导致非常混乱的图像。

人们可能会认为，大多数有用的信息是以较低的空间频率编码的，但事实并非如此。信号理论的一个基本事实是，较高的空间频率比较低的频率携带更多的信息。可以修改 CIELAB 的均匀颜色空间，以正确模拟不同颜色图的解析能力，只需在计算色差时降低红－绿和黄－蓝通道的权重即可。

最近的研究表明，如果红－绿和黄－蓝通道的贡献被大大降低权重，那么均匀颜色空间可以很好地估计不同颜色图的解析能力（Ware 等人，2017）。对于空间频率高于 1 个周期／度的模式，权重必须降低到其正常值的 15%。

【G4.21】要创建具有良好特征解析能力的颜色图，请确保整个范围内的光亮度变化。如果需要最强的解析能力，则颜色图可以从深到浅再转换几次（尽管这会导致解释上的问题）。

整体特征解析能力

整体特征解析能力是沿颜色序列长度解析特征的综合能力。给定一个合适的均匀颜色空间，整体解析能力就是该空间中颜色图轨迹的长度体现的（Bujack）。只要适当，任何颜色图都可以通过调整其轨迹上的颜色点的间距而变得均匀。

感知单调性、光亮度和形状感知

感知单调性是指颜色序列存在明确的顺序，最重要的排序基于光亮度进行。因为光亮度通道有助于我们看到形状，所以使用灰度序列应该比使用纯色序列（没有光亮度变化）更易看到形状，而且实验研究已经证实灰度图对形状感知的效果要好得多（Kindlmann、Reinhard 和 Creem，2004；Rogowitz 和 Treinish，1996；Ware，1988）。尽管如此，对包含伪颜色地图的论文的调查发现，超过 50% 的论文使用物理光谱的近似——彩虹图作为颜色序列（Borland 和 Taylor，2007）。相同论文认为，彩虹序列"通过混淆、掩盖和主动误导，阻碍了这项（有效传达信息的）任务"。

我们可以在颜色空间的任何方向上进行排序。图 4.33 说明了感知单调性对于形状感知的重要性。在该图中，人工数据简单地从左到右线性递增，成套的波纹图案叠加在这上面。经观察，这些图案的形状与 Veridis 图中一致。此外，它们也与红 - 绿图中一致，但看起来暗得多。用双端颜色图显示，则左边是明亮的，右边是暗淡的，两边不一致。用热成像图显示，则结果是混乱的，特征非常清楚，但很难分辨波纹在每一点上是凸起还是凹陷的。

图 4.33 在该图中，人工数据具有从左到右递增的背景斜坡。叠加在这上面的是波纹图案。请注意，在上面两个颜色图中，波纹是一致的。下面两个中的则不是

【G4.22】为了获得一致的形状感知，请创建一个从一端到另一端光亮度单调变化的颜色图。

- **对比度和准确性** 在使用色键读取地图值时，同时性对比效果会造成很大的误差。对那些光亮度或饱和度有变化，但色调没有变化的序列来说尤其如此（Ware，1988）。色调有变化的颜色序列可以被更准确地读取。请注意，这些并不能消除光亮度对比效果，但对比效果往往会被抵消。

- **分类** 某些情况下，颜色图用于使不同区域在视觉上显得不同（图 4.30）。颜色分类的问题与之前描述的关于作为标签的颜色的问题相同。这里没有必要重复这些问题。但是当颜色用于分类时，需要一个灵活的颜色分配工具（Samsel）。在这种情况下，颜色图设计的目标不是获得感知平滑度和均匀性，而是在数据图中创建独特的区域。

螺旋颜色图

一些作者建议，为了清晰起见，颜色序列应该构成一条穿过感知颜色空间的直线，例如 CIELUV 或 CIELAB（Robertson 和 O'Callaghan，1988；Levkowitz 和 Herman，1992）。更好的选择可能是设计一个序列，循环使用各种色调，每一种都比前一种更浅。有时这被称为螺旋颜色序列，因为可以视其为在颜色空间中向上螺旋。这样的序列结合光亮度单调性的优点，可以显示形状和细节，减少对比效果引起的误差并从色键中准确读取值（Ware，1988；Levkowitz 和 Herman，1992；Kindelmann 等人，2004）。

【G4.23】如果正确感知形状并从色键中读取值是很重要的，则在光亮度上升或下降的趋势下，循环使用各种色调。

间隔伪颜色序列

间隔序列的特点是，其中每个单位步长代表在整个序列范围内显示的特征的幅度相等的变化。在颜色方面，建议使用均匀颜色空间，其中相等的感知步长对应于相等的度量步长（Robertson 和 O'Callaghan，1988）。等高线地图（不是颜色序列）是显示间隔序列的传统方式。等高线地图以极高的精度显示相同高度的图案或其他物理属性，但使用它们来理解地形或能量场的整体形状需要相当多的技巧和经验。为了照顾不熟练的地图阅读者，等高线可以有效地与伪颜色序列相结合，如图 4.34a 所示。更好的是如图 4.34b 所示的阶梯式伪颜色序列。

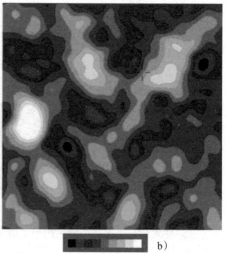

a) b)

图 4.34 a) 尽管大多数应用必须添加数字标签，但此处等高线可以显示数据中的相等间隔。
b) 与平滑混合的序列相比，使用色键可以更可靠地读取离散步中的颜色序列

用颜色图表示零值

比值序列是一个有真零值的间隔序列，这意味着数量的比值很重要，有可能看到一个

值是另一个值的两倍。在一个颜色序列中表达这一点是一个很高的要求。没有任何已知的可视化技术能够精确地传达比值，然而可以设计一个序列，以有效地表达零值和大于及零的数字。Brewer（1996a，1996b）称这种序列为发散序列，Spence 和 Efendov（2001）称其为双极序列。这种序列通常使用一个或多个拮抗通道上的中性值来代表零，使用（在一个或多个通道上）发散的颜色来代表正量和负量。例如，灰色代表零，越来越红的颜色代表正量，越来越蓝的颜色则代表负量。在一项目标检测研究中，Spence 和 Efendov（2001）发现红 – 绿序列是最有效的，这证实了与黄 – 蓝通道相比，这个通道的信息承载能力更强。

图 4.35 中的示例显示了 SmartMoney.com 提供的股票市场地图。面积表示市值，光亮度用来编码过去一年价值变化的幅度，红色和绿色用来编码收益和损失。该网站还为用户提供了黄蓝编码选项，适合大多数色盲用户使用。

图 4.35　一个颜色序列，黑色代表零值。越来越正的值由越来越多的红色来表示。越来越负的值由越来越多的绿色来表示。该地图本身是一种树状图（Johnson 和 Shneiderman，1991）

【G4.24】为了表示零值，构建一个双端颜色图，中间是中性颜色，如白色或黑色。

适用于色盲人群的序列

某些颜色序列不会被患有常见色盲，即红色盲和绿色盲的人感知到，这两种情况都导致无法区分红色和绿色。大多数在黑到白或黄到蓝（这包括绿到蓝和红到蓝）维度上变化的序列对患有色盲的人来说仍然是清晰的。Meyer 和 Greenberg（1988）对为常见的色盲形式设计的颜色序列进行了详细分析。

双变量颜色序列

因为颜色是三维的，所以使用伪颜色序列显示两个甚至三个维度是有可能的（Trumbo，1981）。事实上，这在卫星图像中是很常见的，其中光谱的不可见部分被映射到显示器原

色——红色、绿色和蓝色。

虽然这种映射很容易实现并且对应于显示设备（通常有红色、绿色和蓝色荧光粉）的能力，但这种方案并没有将数据值映射到感知通道。一般来说，最好是将数据维度映射到感知颜色维度。比如：

变量一→色调

变量二→彩度

或

变量一→色调

变量二→明度

图 4.36 给出了 Brewer（1996a，1996b）的一个双变量颜色序列的例子，它将一个变量映射为黄蓝变化，将另一个映射为明暗变化和彩度变化的组合。它存在一个常见问题，即低彩度的颜色难以区分。

图 4.36　一个双变量的着色方案，对一个变量使用彩度和明度，对另一个变量使用黄 – 绿 –
　　　　蓝的色调变化（由 Cindy Brewer 提供）

需要注意的是，双变量颜色图难以阅读是出了名的。Wainer 和 Francolini（1980）对一个为美国人口普查数据设计的颜色序列进行了经验评估，发现它基本上是无法理解的。一种解决方法是应用均匀颜色空间，Robertson 和 O'Callaghan（1986）讨论了如何做到这一点。但是，独特性意味着有些东西不可解释，我们似乎无法以高度可分离的方式解读不同的颜色维度。

伪颜色序列不是显示二维标量场的唯一方法。一般来说，当目标是在同一张地图上显示两个变量时，最好是用视觉纹理、高度差或另一个通道来显示一个变量，用颜色来显示另一

个变量，以这种方式将数据维度映射到感知上更可分离的维度。将标量场映射到人工高度，并使用标准计算机图形技术用人工光源对生成的表面进行着色是另一种选择。

在制作颜色序列时需要考虑许多因素，以显示数量而不会产生明显的失真，这使得任何预定义的颜色集都不太可能完全适合特定的数据集和可视化目标。为了显示整体形状和细节，并提供从色键中读取值的能力，通常需要故意使用非均匀序列来强调数据中的某些特征。为特定数据范围分配更多的颜色变化将使其具有视觉强调性和能更好地区分范围内的值。一般来说，实现有效的颜色序列的最好方法是把一个好的颜色编辑工具交给既了解数据显示要求又了解颜色序列构造相关的感知问题的人（Guitard 和 Ware，1990）。

应用4：颜色还原

颜色还原的问题本质上是将颜色外观从一个显示设备（如计算机显示器）转移到另一个设备（如一张纸）。在一张纸上能够还原什么颜色取决于照明的颜色和强度等因素。北方的日光比直射阳光或钨丝灯要蓝得多，这两种光都非常黄，因此受到艺术家的青睐，卤素灯则更均衡。另外，显示器的颜色只能在印刷油墨的能力范围内还原。因此，使用标准的测量系统，如 CIE 的 *XYZ* 三刺激值直接还原颜色既不可能也没有意义。

视觉系统的建立是为了感知颜色之间的关系而不是绝对值，由于这个原因，解决颜色还原问题的方法在于尽可能地保留色彩关系，而不是绝对值。以某种方式保留白点也很重要，因为白色在判断其他颜色时起着参考作用。

Stone、Cowan 和 Beatty（1988）描述了一个色域映射的过程，目的是在一个设备和另一个设备之间的转换中保持颜色外观。一个设备所能产生的所有颜色的集合被称为该设备的色域。显示器的色域比彩色打印机的色域（大致为图 4.7 所示的表面色域）要大。Stone 等人描述了以下一组启发式原则，以创建从一个设备到另一个设备的良好映射。

（1）保留图像的灰度轴，在显示器上被视为白色的颜色应该成为在纸上被视为白色的任何颜色。

（2）希望有最大的光亮度对比（黑色到白色）。

（3）很少的颜色位于目标色域之外。

（4）色调和饱和度的变化应该最小。

（5）颜色饱和度的整体提高比降低要好。

图 4.37 以二维方式说明了为实现色域映射原理而设计的一组三维几何变换实际上是什么。这个例子中展示的过程是从显示器图像到纸质硬拷贝的转换，但同样的原则和方法适用于其他设备之间的转换。

- **校准**　第一步是在公共参考系中校准显示器和打印设备。两者都可以用 CIE 三刺激值来表征。彩色打印机的校准必须假设一个特定的光源。
- **范围缩放**　为了使源图像和目标图像的光亮度范围相等，显示器的色域围绕黑点进行缩放，直到显示器上的白色与目标打印机上的纸张白色具有相同的光亮度。
- **旋转**　我们在显示器上感受到的中性白和在打印纸上感受到的中性白可能非常不同，这取决于照明情况。一般来说，在打印的图像中，白色是由纸张的颜色定义的。显示器白通常定义为将红、绿、蓝显示器原色设置为最大值时产生的颜色。为了使显示器白等同于纸张白，旋转显示器色域以使白色轴共线。
- **饱和度缩放**　因为在显示器上可以实现无法在纸上还原的颜色，所以对显示器色域围

绕黑白轴进行径向缩放，以使显示器色域处于印刷色域的范围内。最好保留一些位于目标设备的范围之外的颜色，然后简单地将它们截断到印刷油墨色域边界上最接近的颜色。

图 4.37　说明由 Stone 等人（1988）定义的在两个设备之间进行色域映射的基本几何操作。

出于多种原因，并非总是可以自动应用这些原则。不同的图像可能有不同的缩放要求：一些图像可能由柔和的颜色组成，不应过于鲜艳，而另一些图像可能含鲜艳的颜色，必须加以截断。

Stone 等人采用的方法是设计一套支持这些转换的工具，使受过培训的技术人员很容易产生一个好的结果。然而，这个复杂的过程对于现成的打印机和常规彩色打印来说是不可行的。在这些情况下，打印机驱动程序将包含启发式设计，以产生一般令人满意的结果。它们将包含有关显示原始图像的显示器的伽马值和处理过饱和颜色的方法等内容的假设。有时，设备中的启发式设计会导致问题。在我们的实验室中，我们通常发现有必要以稍微柔和的颜色开始可视化过程，以避免在录像带或纸张还原中出现过饱和的颜色。

在颜色还原中还有一个重点是输出设备显示平滑色彩变化的能力。视觉系统中的神经侧

向抑制倾向于将平滑的颜色渐变中的微小人工边界放大为马赫带，这种灵敏度使得在没有伪影的情况下显示平滑的阴影图像变得困难。由于大多数输出设备不能还原显示器所能产生的1600万种颜色，因此在生成色点图案的技术上付出了相当大的努力，以创造平滑颜色变化的整体印象。使点看起来是随机的对于避免走样伪影很重要。除非小心谨慎，否则颜色还原的伪影会在科学图像中产生虚假的图案。

结论

对在可视化中使用颜色的研究比对其他任何感知问题的都要多，尽管如此，重要的研究经验还是相对较少，而且大多可以从拮抗理论中推导得出。颜色有两个色度通道（红－绿和黄－蓝）和一个光亮度通道，由于色度通道的空间分辨率低，因此对小符号应该用高饱和度的颜色；由于拮抗通道存在色度对比，因此我们只能期望可以可靠地识别少数几个颜色符号。对比效果也使得较大的区域在一般情况下应该有不太强烈的颜色。

在一章里完全分开讨论颜色是不可能的。颜色影响可视化的每一个方面，并且在其他许多章节都有提及，尤其是第 5 章，会在其他信息编码方法的上下文中讨论颜色。

视觉显著性：查找和读取数据图示符

假设一家大型银行发生了危机，因为一位名叫乔治的员工在高风险的股票交易中损失了数十亿美元。我们需要根据一张显示公司管理层级的组织结构图，来找出负责乔治活动的副总裁。这个问题可以通过直观的视觉思考过程来解决。首先，对代表乔治的方框进行视觉搜索，然后沿着线条和方框的链向上视觉追踪，直到到达副总裁级别。

另一个例子：假设我们正在看一座博物馆建筑的平面图，我们希望找到一家咖啡店。我们将咖啡店的符号定位在平面图侧面的钥匙上，然后进行视觉搜索，直到在平面图上找到这个符号。这个更复杂的视觉思考过程将需要找到一条从我们现在所在的地方到咖啡店的路线。

在这两个例子中，核心活动都可以用两个步骤来描述。

第一步：在人的头脑中形成视觉查询，与要解决的问题有关。

第二步：执行显示的视觉搜索，以找到解决查询的模式。

视觉查询可以有许多不同的形式，但总是涉及重新表述部分问题，以便可以通过视觉模式搜索找到解决方案。要找到的视觉模式小到可以是特定形状或颜色的符号，大到可以是任意复杂或不易察觉的视觉模式。在所有情况下，理解什么能使模式容易被找到对于确定查询的执行效率都是至关重要的，以及什么能提高搜索效率是本章和下一章的中心主题。为了解释这一点，我们将具体化 G1.1 和 G1.2，并在此重申，以省去回顾的必要。【G1.1】设计数据的图形表示时需要考虑人类的感官能力，使得可以快速感知重要的数据元素和数据模式。【G1.2】表示重要数据的图形元素应该比表示不重要数据的图形元素在视觉上更加可区分。

在理解如何解决视觉查询的过程中，我们将更深入地了解如何最好地设计数据可视化中最常用的两个东西，即图形符号和图示符。图形符号是表示实体的图形对象。地图上的咖啡店符号就是一个例子。如果它看起来像一个咖啡杯，那么它是一个图标符号。其他示例包括统计图中用于表示数据点的非标志性三角形和正方形。设计用于高效搜索的符号时需要使每个符号在视觉上都不同。本章将介绍实现这一目标的方法。

符号具有纯粹的名义功能，图示符也代表定量值。图示符是一种图形对象，设计来表示某个实体并传达该实体的一个或多个数值型属性。对于股票交易所的股票信息，图示符的颜色可以用来表示市盈率，图示符的大小可以用来表示增长趋势，图示符的形状可以用来表示公司类型（方形表示科技股、圆形表示资源股等）。良好设计的图示符除了易于找到外，还支持快速和准确地解析与所表示的序数、间隔或比率量有关的视觉查询。

视觉搜索是视觉系统设计的基本内容之一，它涉及整个视觉系统。搜索的很大一部分是眼睛在场景周围移动以获取信息，但正如我们将看到的，它还涉及大脑中每个视觉部分的重新调整以满足查询任务的需要。在一次注视中会有一种心理内部扫描，测试一些视觉模式的查询解析特性。在介绍整个过程之前，我们将从一些关于眼球运动的基本事实开始，然后讨论使某物成为眼球运动目标的因素。

眼球运动

移动我们的眼球会使视觉环境的不同部分在高分辨率的中央凹上成像，在中央凹我们可以看到事物细节。眼球运动是频繁的。例如，当你阅读这一页的时候，你的眼球每秒会做2～5次跳动运动，称为扫视，每一次运动都可以被视为视觉搜索的基本行为。

眼球运动有三种重要类型。

- **扫视运动**。在视觉搜索任务中，眼睛快速地从一个注视点移动到下个注视点。注视时间一般在200～400ms之间，扫视运动需要20～180ms，取决于移动的角度。当眼球移动超过20度时，头部也会随之移动，这可能需要半秒或更长时间（Hallett，1986；Barfield、Hendrix、Bjorneseth、Kaczmarek和Lotens，1995；Rayner，1998）。一个人扫描一个场景的典型扫视长度约为5度视角。阅读时典型的扫视长度为2度（Land和Tatler，2009）。人们在使用可视化时所进行的典型的扫视长度取决于显示器的设计和尺寸，但对于设计良好的显示器，我们可以预计它在2～5度的范围内。一般来说，视觉搜索对于更紧凑的显示效率会更高，因为眼球运动角度更小、速度更快。

【G5.1】为了最大限度地降低视觉搜索的成本，应使可视化显示尽可能紧凑，与视觉清晰度兼容。为了提高效率，信息节点的排列应使平均扫视角度不超过5度。

- **平滑追踪运动**。当一个物体在视野中平稳移动时，眼球有能力锁定并跟踪它，这被称为平滑追踪运动。这种能力还使我们能够在注视感兴趣物体的的同时，做出头部和身体的运动。
- **趋同运动（也称为会聚运动）**。当一个物体向我们移动时，我们的眼球会聚在一起。当它离开时，眼球分开。会聚运动可以是扫视的，也可以是平滑的。

扫视性的眼球运动据说是弹道式的。这意味着，一旦大脑决定转换注意力并做出眼球运动，加速和减速眼球运动的肌肉信号就被预先编程，在扫视过程中不能调整眼球的运动。在这种眼球运动中，我们对视觉输入不太敏感，这被称为扫视抑制（Riggs、Merton和Mortion，1974）。这意味着，如果某些事件碰巧是在我们移动眼球时发生的，那么它们很容易被忽略。当我们考虑向计算机操作员发出事件警报的问题时，这一点很重要。

扫视抑制的另一个含义是大脑通常在处理一系列快速的离散图像。我们的这种能力正越来越多地被电视广告所利用，在电视广告中，每秒不止一次的视频剪辑已经变得司空见惯。更一般地说，看东西时的断续性意味着我们一眼看到的东西是非常重要的。

适应

当眼球移动到与观察者距离不同的新目标时，它必须重新聚焦或适应，以便新目标在视网膜上清晰成像。适应响应通常需要大约200ms。然而，随着我们年龄的增长，适应能力下降，眼睛重新聚焦的能力必须通过更换眼镜来实现。对于双焦或渐变镜片的使用者来说，这个能力通过移动头部使瞳孔和被注视物体之间有不同的镜片来实现。还有一种解决方案是使用激光手术，使一只眼睛有近焦点，另一只眼睛有远焦点。在这种情况下，焦点的改变是通过将注意力从一只眼睛的输入转移到另一只眼睛来实现的。这是一项必须学会的技能。

眼球运动控制回路

可以把看东西看作一系列永无止境的认知行为，每个行为都有相同的过程：做一次眼球运动，获取一些信息，解读这些信息，并计划下一次眼球运动。短期认知目标随着新信息的

获取而不断更新。图 5.1 总结了该过程的主要组成部分。第一步是构建搜索查询并借助它完成手头上的任务，这些查询通常由要找到的简单模式的认知结构组成。下一步是对模式进行视觉搜索。

图 5.1　视觉搜索过程

但是，在不知道目标位置在何处的情况下，大脑如何准备眼球运动呢？我们怎么知道下一步该去哪里？根据 Wolfe 和 Gancarz（1996）的理论，本文采用了启发式策略。首先，通过主要在初级视觉皮质 V1 区进行的并行处理操作，生成整个视野的一组特征图。每个特征图都用于描述一种特定的特征，例如垂直轮廓、特定大小的斑点或者特定的颜色。对每个图都根据当前任务进行加权。如果我们正扫视人群，寻找我们认识的穿着黄色雨衣的人，那么特征图会突出显示黄色斑点。接下来，眼球运动按顺序执行，先访问可能性最大的目标区域（由特征图定义），再访问下一个可能性最大的区域。对眼球运动也根据与当前焦点的距离以及其他策略因素进行加权。

三个因素决定了什么是容易找到的。

- **先验显著性**。某些模式比其他模式更能激发特征图中的神经活动。
- **自上而下的显著性修改**。根据我们要寻找的内容，自上而下的机制会重新调整特征图，以增加它们对某些特征的灵敏度。例如，我们可能希望找到一个几乎垂直的细长符号。垂直方向特征图将获得更高的灵敏度。
- **场景要点**。这与特征图关系不大，与经验的相关性更大。现在重要的一点是，大脑能够非常快速地识别正在观察的场景类型（商店内部、开放式景观、城市街道），从而激活适合视觉场景的视觉搜索策略（Oliva、Torralba、Castelhano 和 Henderson，2003）。如果一种可视化类型是众所周知的，那么眼球运动策略将会被自动激活。这是我们反复使用某种特定的可视化风格后会掌握的技能的一部分。

在本章中，我们研究了与搜索便利性相关的低级感知机制，这些机制主要发生在初级视觉皮质（V1 和 V2)。场景要点和整体策略的知识将在后面介绍。

V1、通道和调谐受体

经过视网膜的初步处理后，视觉信息通过外侧膝状核（LGN）的神经连接传递到视神

经，并经过皮质中的几个处理阶段。皮质中首先接收视觉输入的区域简称为视觉区域 1（V1）和视觉区域 2（V2）。从 V1 输出的大部分信息会传递到 V2，这两个区域的处理加起来占视觉处理的 40% 以上（Lennie，1998）。神经处理能力非常强大，因为 V1 和 V2 中的几十亿个神经元专门用于分析来自两只眼睛的视神经的 200 万个神经纤维的信号。这使得对整个视野的颜色、运动、纹理和形式元素的输入信号进行大规模并行处理成为可能。正是在这里，定义了视觉和数据显示的基本词汇表。

信号在到达 LGN 时，就已经被同心圆感受野分解了，这些感受野将信号转换成红 - 绿、黄 - 蓝和黑 - 白差。然后，这些信号被传递到 V1，在那里处理稍微复杂一点的模式。

图 5.2 来源于 Livingston 和 Hubel 绘制的的图（1988），该图总结了 V1 和 V2 中处理的神经结构和特征。理解这张图要注意的一个关键概念是调谐感受野。视网膜和 LGN 中细胞的单细胞记录会暴露具有独特同心圆感受野的细胞，据说这样的细胞被调整到一个特定模式——黑色包围的白色斑点或白色包围的黑色斑点。一般来说，调谐滤波器是一种对某种模式响应强烈而对其他模式响应较少或根本不响应的设备。在初级视觉皮质中，一些细胞只响应特定位置和方向的细长斑点，另一些细胞对特定位置的以特定速度向特定方向移动的斑点反应最强烈，还有一些细胞对颜色做出选择性响应。

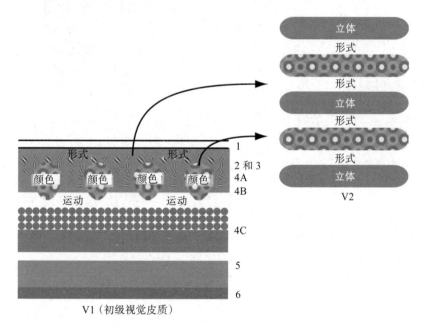

图 5.2　初级视觉皮质结构［重绘自 Livingston 和 Hubel（1988）］

V1 和 V2 中的细胞可以根据以下特性进行不同调整：
- 形式的局部元素：方向和大小（带光亮度）。
- 通过拮抗通道机制产生颜色（两种类型的信号）。
- 局部立体深度元素。
- 局部运动元素。

视觉区域 V1 和 V2 将这些特征处理为一组空间"地图"。这些特征是并行处理的，因此视觉空间的每个部分都同时根据其视觉属性进行分解。然而，这些地图是高度扭曲的，因为中央凹在皮质的空间远比视觉外围区域的大。在中央凹所处的皮质区域，感受野要小得

多。在这个系统中，对于视觉空间中的每个点，神经元都被调整得具有许多不同的方向、许多不同种类的颜色信息、许多不同的运动方向和速度，以及许多不同的立体深度。

请注意，我们在这里讨论的 V1 是包含一个单独的视野图，但事实上它包含一组半独立的特征图，所有这些特征图在空间上是共注册的。

视觉通道理论

可以认为在 V1 和 V2 中处理的不同类型的信息构成了一组视觉"通道"（先不考虑立体深度处理），图 5.3 显示了基本的通道结构。在最高层次，信息通过视觉通道或听觉通道进行处理。视觉分支被细分为形式、颜色和运动这些元素，且每一个都被进一步细分。虽然我们已经在第 4 章讨论了颜色通道，但再次强调光亮度处理的特殊作用是很重要的。光亮度通道是形式（形状）、纹理和运动元素的感知基础，而红 – 绿和黄 – 蓝通道并不携带形状、纹理或运动信息，或者至少它们只携带微少的信息。

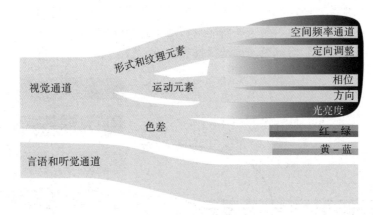

图 5.3　基本通道概览。在最高层次，我们区分视觉信息和听觉信息。视觉信息进一步分为
形式、纹理、运动和颜色等元素，这些通道可以进一步细分，像图中这样

从设计角度来看，通道的重要性在于，不同通道上的信息容易在视觉上分离，即通过一种注意力的行为，我们可以选择关注一个或另一个通道中的信息，而同一通道上的信息很容易融合，很难分离。在分离通道上显示的信息之间的干扰也较少。

【G5.2】使用不同的视觉通道显示在概念上不同的数据方面。

形式和纹理元素

大量的电生理和心理物理实验表明，V1 和 V2 包含大量的神经元阵列，它们在视野的每个点处过滤方向和大小信息，尽管在中央凹附近具有更高的分辨率。这些信息是形式感知（通过轮廓感知和其他高级机制）和纹理感知的基础。这些神经元既有优选的方向又有优选的大小（据说它们具有方向和空间调节能力）。它们要么是弱颜色编码的，要么没有颜色编码，仅对光亮度模式做出响应。

一个广泛用于描述这些神经元感受野特性的简单数学模型是 Gabor 函数（Barlow，1972；Daugman，1984）。Gabor 函数有两个成分，如图 5.4 所示，分别是余弦波和高斯包络。将它们相乘，得到的函数对特定方向的条形和边响应强烈，对条形的边或与该方向成直角的边则完全没有响应。粗略地说，这可以被视为一种模糊的条形检测器。它有一个清晰的方向

和一个激发中心，两侧是抑制条。相反类型的神经元也存在，这种神经元具有抑制中心和围绕在旁的激发条，以及其他变体。

图 5.4　V1 感受野的 Gabor 模型。将左上图的余弦波光栅乘以右上图的高斯包络，得到下图所示的二维 Gabor 函数。结果是激发中心两侧各有一个抑制条

数学上，Gabor 函数具有以下形式（为便于解释而简化）：

$$R = C\cos\left(\frac{\boldsymbol{O}x}{S}\right)\exp\left(-\frac{x^2 + y^2}{S}\right) \tag{5.1}$$

参数 C 给出了 Gabor 函数的振幅或对比度值，S 通过调整余弦波光栅的波长和高斯包络的衰减率给出了 Gabor 函数的总体大小，\boldsymbol{O} 是定向余弦波的旋转矩阵。可以添加其他参数来将函数定位在空间中的特定位置，并调整高斯大小与正弦波长的比值，然而方向、大小和对比度在人类视觉处理的建模中最为重要。

在一篇有影响力的论文中，Barlow（1972）提出了一套原则，这些原则对指导我们理解人类感知产生了影响。其中的第二条，被称为"第二条法则"，为 Gabor 模型提供了一个有趣的理论背景。在这条法则中，Barlow 断言视觉系统在空间位置域和空间频率域同时得到优化。Gabor 探测器最佳地保留了空间信息（信息在视觉空间中的位置）和定向频率信息的组合。可以认为单个 Gabor 探测器被调整到了一个小的方向和大小信息包处，在空间中的任何位置都可以定位该包。Daugman (1984) 用数学方法证明了 Gabor 探测器满足 Barlow 法则的要求。

这个模型可以解释许多关于低层感知的事情。Gabor 型探测器用于检测物体边界的轮廓（形状感知），检测具有不同视觉纹理、立体视觉和运动感知的区域。Gabor 型探测器产生了一系列基本属性，所有更复杂的模式都是基于这些属性构建的。视觉处理的这个步骤也决定了一些基本规则，这些规则使得模式在所有后续的处理层次上都具有独特性。

Gabor 函数所做的一件事就是根据不同的空间频率处理图像的各个部分，这就引出了空间频率通道的概念。它们是形状通道的子通道，用于编码纹理和形状元素。空间调谐曲线的半宽约为周期变化（在正弦波中）的 3 倍，空间频率通道的总数约为 4。Wilson 和

Bergen(1979）使用掩蔽技术确定了这些值，这种技术基本上确定了一种信息对另一种信息的干扰程度。空间频率通道的估计结果如图 5.5 所示。将空间频率通道看作更宽的形状通道的子通道是有用的。

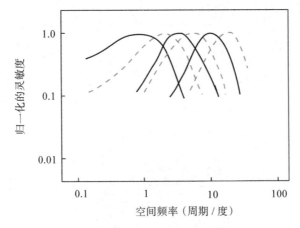

图 5.5　Wilson 和 Bergen（1979）空间通道

单个 Gabor 型神经元在方向上也会受到广泛调谐。方向调谐看起来大约是 30 度（Blake 和 Holopigan，1985），因此相互之间方向差异超过 30 度的物体将更容易区分。方向也可以被视为形状通道的一个子通道。

我们将要讨论的感知通道可能没有一个是完全独立的，尽管如此，有些信息的处理方式确实比其他信息的更加独立。一个独立于另一个通道的通道与该通道是正交的。在这里将这个概念应用于 Gabor 探测器携带的空间信息。

由于所有信息都是通过空间频率通道传递的，因此必须根据各种信息的频率分量和方向，尽可能将它们分开。

图 5.6 显示了随机视觉噪声模式顶部的字母，该模式具有从低到高的空间频率范围（Solomon 和 Pelli，1994）。这些字母很难感知，因为背景中有与字母相似的空间频率分量。这是空间频率子通道之间视觉干扰的一个例子。

图 5.6　在具有与字母相似的空间频率分量的视觉噪声顶部，更难感知字母的位置（来自 Solomon 和 Pelli，1994。经许可转载）

用于精细区分的差异机制

Gabor 型探测器非常广泛的空间和方向调谐意味着我们不应该能够区分小的方向差异，但事实显然不是这样。当人们有足够的时间时，他们可以区分比短暂曝光时更小得多的差异。给定时间，Gabor 模式的可区分大小差约为 9%，可区分方向差约为 5 度（Caelli 和 Bevan，1983)。这些分辨率比通道调谐函数所预测的要低得多。神经差异机制可以解释更高的分辨率。对更精细区分的解释使用的是差异机制，这是一种更高级的过程，可以使单个受体的输出更敏锐。该机制基于抑制性。如果一个神经元具有来自一个神经元的兴奋性输入和来自另一个神经元的抑制性输入，并且两者调谐略有不同，那么产生的差异信号对空间调谐的敏感性远高于任何一个原始信号中。这种锐化在神经系统中很常见，会出现在颜色系统、边缘检测和大小比较中。图 5.7 说明了这个概念。神经元 A 和 B 对某些输入模式都有相当广泛的调谐，和有些重叠的响应函数。神经元 C 有来自 A 的兴奋性输入和来自 B 的抑制性输入。结果是 C 对 A 和 B 在交叉点上的差异高度敏感。

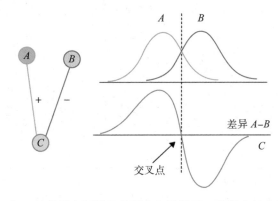

图 5.7　神经元 A 和 B 的信号之间的差异是由与神经元 C 的兴奋性和抑制性连接产生的

差异机制解释了为什么视觉系统对差异非常敏感，而对绝对值不敏感。它还解释了对比效应，因为如果通过侧抑制使其中一个信号变得不那么敏感，交叉点就会移动，但这种精细区分比基本的低级响应处理得更慢。因此，为了快速找到目标，重要的是目标的方向要有 30 度或更大的差异，大小要有两倍的差异。

视觉搜索特征图、通道和经验

总而言之，因为不同种类的视觉属性是单独处理的，所以可以认为它们大致在 V1 级别上构成了一组特征图。这些图覆盖了整个视野，而且对于其中的很多图，每一个都基于不同类型的特征。有红色图、绿色图、垂直方向图、水平方向图、垂直运动图和水平运动图等。

当我们寻找某样东西时，一个目标特征属性集是由特征图中的各种特征组成的（Eckstein、Beutter、Pham、Shimozaki 和 Stone，2007）。眼球运动将被定向到与目标属性最匹配的特征图区域，图 5.8 说明了这一概念。图中左边是一组符号，右边是它在一些特征图中的显示方式。对红色物体的搜索会产生三个候选目标，对黑色物体的搜索会产生另外三个不同的目标。搜索一个左倾的形状会产生两个强目标和两个弱目标（三角形符号的斜边会产生弱信号，这对该搜索过程产生了一定程度的干扰）。

图 5.8 左边显示的符号通过一组特征图进行处理，结果将引导眼球运动

基于我们目前学到的，我们可以得出一些可以应用于符号集设计的经验。底层的特征属性是至关重要的。

【G5.3】为了获得最大的可见性，应使符号在空间频率、方向和颜色方面相互区别。

【G5.4】为了获得最大的可视性，应使符号在空间频率、方向和颜色方面与背景模式不同。

图 5.9 用一些散点图的例子说明了 G5.3 和 G5.4。左边的图形使用了许多绘图包中存在的典型符号形状。正方形和圆形并不十分不同，因为它们的差异是以高空间频率编码的（见图 2.25）。如果符号被放大，它们会更加不同。中间和右边的其他例子有更加不同的空间子通道分量。

图 5.9 特征通道可用于使符号彼此更加不同。除了更不同的形状外，右边的图形还使用了冗余颜色编码

关于低层处理机制的另一种思考方式是把它们视为定义一个特征空间。这个空间的维度和特征的类型一样多，例如 4 个大小维度、6 个方向维度、2 个色度通道维度以及未知数量的运动维度。增加特征空间中符号之间的间距将增加它们的不同性。

预注意处理和易于搜索

神经科学只能告诉我们是什么让形状与众不同，因为尽管这个领域正在迅速发展，但每一项发现都需要付出巨大的努力。不可避免地，神经科学理论落后于人类观察者使用心理物理学方法进行直接实验的结果。心理物理学是研究人类对在物理上定义的刺激的反应的学

科。在许多实验中，人类观察者被问及一个特定的形状是否以其他形状的模式在他们眼前短暂闪现。这些研究引出了预注意处理这一概念，这是关乎我们如何理解视觉独特性的核心（Treisman，1985）。

最好用一个例子来介绍预注意处理。为了计数图 5.10a 显示的数字表中的 3，需要依次扫描所有的数字。要计数图 5.10b 显示的 3，只需要扫描红色数字。这是因为颜色是预注意处理好的。对某些简单的形状或颜色似乎一眼就能与它们的周围相区分（后面也称这为弹窗效应）。这背后的理论机制被称为预注意处理，是因为早期研究人员认为它一定发生在有意识注意之前，尽管更现代的观点认为注意是不可分割的，我们之后将回到这一点讨论。从本质上说，预注意处理决定了哪些视觉对象会引起我们的注意，并且在下一次注视中很容易找到（Findlay 和 Gilchrist，2005），因此事先注意是这种现象的一部分。尽管这个术语具有误导性，但由于它被广泛采用，我们将继续使用它。在任何情况下，这个术语所描述的现象都是非常真实的和至关重要的。

```
45929078059772098775972655665110049836645
27107462144654207079014738109743897010971
43907097349266847858715819048630901889074
25747072354745666142018774072849875310665
```

a)

```
45929078059772098775972655665110049836645
27107462144654207079014738109743897010971
43907097349266847858715819048630901889074
25747072354745666142018774072849875310665
```

b)

图 5.10　预注意处理。a）要计数此数字表中的 3，需要依次扫描这些数字。b）要计算此表中的 3，只需扫描红色数字 3，因为它们一眼就能看出来

一个典型的实验旨在研究是否预注意到某个模式是与众不同的，这个实验涉及测量反应时间，以便在一组称为干扰符号的其他符号中找到目标——例如，在一组其他数字中找到 3。如果处理是预注意的，那么不管有多少分散注意力的非目标，找到目标所花费的时间应该是一样快的。因此，如果用找到目标的时间与干扰符号的数量作图，结果应该是一条水平线。图 5.11 显示了一个典型的结果模式。圆圈说明了来自视觉目标的数据，该视觉目标可能与干扰符号不同。在图 5.10 所示的数字序列中检测是否有红色数字所需的时间与黑色数字的数量无关。图 5.11 中的 × 显示了处理一个非预注意的显著特征的结果。在这种情况下，反应时间随着干扰符号数量的增加而增加，这暗示了顺序处理。斜率的梯度产生了视觉系统以毫秒为单位处理每个项目的时间。这种实验的结果并不总是像图 5.11 所显示的那样完美清晰。有时对于被认为受到预注意的特征，会有一个小的但仍然可以测量的斜率。根据经验，认为任何处理速度超过每项 10ms 的东西都是预注意的。非预注意目标的典型处理速度为每项 40ms 或更多（Treisman 和 Gormican，1988）。

为什么这很重要？在显示信息时，能够"一目了然"地显示事物通常很有用。如果你希望人们能够立即识别地图上的某些标记为 A 型，就应该以一种预注意的方式将其与所有其他标记区分开来。实际上，已经有数百个实验来测试各种特征是否被预注意处理过。图 5.12 说明了一些结果。方向、大小、基本形状、凸度、凹度和一个物体周围的附加框等都是预注

意处理的。然而，两条直线的连接处没有经过预处理，两条直线的平行度也没有经过预处理，所以在图 5.12 的最后两个框中找到目标比较困难。

图 5.11 预注意处理模式的典型结果。圆圈表示感知与周围环境不同的物体的时间。在这种情况下，处理时间与无关对象（干扰符号）的数量无关。× 显示处理非预注意目标的时间随着干扰符号数量的增加而增加

图 5.12 这里给出的大多数预注意的例子都可以通过初级视觉皮质中神经元的处理特性来解释

这有可能会误解心理物理学研究的发现，并针对每种不同形状提出一种新型探测器。举一个例子，可以通过预注意将曲线与直线区分开来。尽管如此，认为早期视觉中存在曲线探测器也可能是一个错误。这可能仅是因为细胞对长直线段的反应不会被曲线强烈地激发。当然，实际上可能存在早期视觉曲率检测器，只是证据必须仔细权衡。对于所有表现出弹窗效应的物体，提出一种新的探测器类型并不是一个好主意。一个致力于寻找最简约解释的科学原则，即奥卡姆剃刀，适用于此。

同样重要的是，要注意并非所有的预注意效应都同样强烈，有不同程度的弹出。一般来说，最强烈的效应是基于颜色、方向、大小、对比、运动或闪烁的，这与神经心理学的发现相一致。基于诸如线曲率等的效应往往较弱。此外，也有不同程度的差异。大的色差比小的色差更容易弹出。一些弹出效应是在没有指令的情况下发生的，很难被忽略，如图 5.11 中的红色 3 和闪烁点，但其他标记为"预注意"的模式需要相当多的注意力才能被看到。因此，不应该从字面上理解预注意这个术语，因为必须使用我们已经讨论过的调谐机制来初始化相关属性。

预注意处理的一个更现代的观点是，这些属性可以指导注意力的部署（Wolfe 和 Horowitz，2004）。换句话说，我们的大脑可以利用这些属性来决定下一步要看什么。它们决定了找到某样东西的难易程度。Wolfe 和 Horowitz 回顾了大量关于预注意处理的文献，提出了五个类别，涉及视觉属性如何指导视觉搜索。表 5.1 给出了前三个类别。他们分类为"毋庸置疑的属性"，与图 5.3 所示的主要通道相同。其他类别的属性应该被视为高亮显示的不太可靠的基础。但是，请记住，这些属性不是全部或没有全部。一个小的颜色差异不如一个大的曲率明显，即使颜色是一个更强的线索整体。

表 5.1　指导视觉搜索的不同属性类别

毋庸置疑的属性	很可能的属性	可能的属性
颜色	光亮度开始（闪烁）	照明方向（着色）
运动	光亮度极性	光泽度
方向	游标偏移量	扩展
大小	立体深度	数量
	图片深度线索	纵横比
	形状	
	线终端	
	闭合	
	曲率	
	拓扑状态	

改编自 Wolfe 和 Horowitz 的作品（2004）。

【G5.5】在易于搜索的弱线索之前使用强的预注意线索是至关重要的。

注意力和期望

根据 Arien Mack 和 Irvin Rock（1998）的一本书，大多数关于注意力的研究都存在一个问题，那就是几乎所有的感知实验（除了他们自己的）都要求在设计本身中就要有注意力。

作者有一个观点。通常情况下，受试者被要求坐下来密切关注显示屏，并在某些特定事件发生时按下一个按键作为回应。这不是日常生活。通常我们很少注意周围发生的事情。为了更好地理解当我们没有准备好进行实验时我们是如何看到东西的，Mack 和 Rock 进行了一系列费力的实验，每个实验只需要一次观察。他们让受试者看一个十字架 1s，然后报告其中一只手臂的长度变化。到目前为止，这和大多数其他的感知研究一样，但真正的测试是当他们在十字架附近闪烁一些没有告知受试者会出现的东西时，受试者很少看到这种意想不到的模式，即使它离他们在显示屏上看到的十字架非常近。Mack 和 Rock 只能对每个受试者做一次这样的实验，因为一旦受试者被问及是否看到了新的模式，他们就会开始寻找"意想不到的"模式。虽不得不使用数百个受试者，但结果是值得的，它们告诉我们当我们寻找其他东西时，我们可能会看到多少东西。答案是，不多。

事实上，大多数受试者并没有看到大量的意想不到的目标，这告诉我们，除非我们有寻找某种东西的需求，并且对这种东西的样子有一个模糊的概念，否则不会感知太多。在大多数系统中，短暂的、意想不到的事件会被忽略。Mack 和 Rock 最初从他们的研究结果中声称，没有注意力就没有感知，然而由于他们发现受试者通常会注意较大的物体，所以他们被迫放弃这种极端的立场。

哪一个视觉维度在预注意时更强、更突出，这个问题不能用简单的方法来回答，因为它总是取决于特定特征和背景的强度。例如，Callaghan（1989）将颜色和方向作为一个预注意线索进行了比较。结果表明，对彩色的预注意力取决于彩色斑块的饱和度、大小以及与周围颜色的差异程度。所以这不仅涉及颜色和方向，还涉及颜色和集合中其他颜色的区别。同样，线条方向的预注意程度取决于线条的长度、与周围线条的不同程度以及线条模式与背景的对比度。图 5.13 显示了斜线如何从一组垂直线中弹出。当同一条斜线在一组不同方向的直线中时，即使目标和干扰符号在方向上的差异一样大或更大，也很难看到它。从这个例子中可以清楚地看出，随着干扰符号种类的增加，预注意符号变得越来越不明显。在满是鸽子的天空中很容易发现一只鹰，这主要是因为它有不同的运动模式，但是如果天空中有更多种类的鸟类，鹰将更难以被发现。

图 5.13 左侧图中右倾斜的条将弹出，右侧则不然。然而，与左侧的干扰符号相比，右侧的大多数干扰符号的方向与目标方向的差异更大

研究表明，目标与非目标的差异程度以及非目标与非目标之间的差异程度是决定某事物是否预先引起注意的两个重要因素（Duncan 和 Humphreys，1989；Quinlan 和 Humphreys，1987）。例如，如果显示器中除了黑色和白色以外只有黄色高亮显示文本，那么黄色高亮显示效果很好，但是如果有很多种颜色，那么高亮显示的效果就会降低。

【G5.6】对于最大弹出，符号应该是在一个特定的特性通道上显示的唯一对象。例如，它可能是显示器中唯一一个着色的项，其他所有内容都是黑白的。

高亮显示和不对称性

另一个与使目标与众不同有关的问题来自于一项研究，该研究揭示了一些预注意因素中的不对称性。例如，添加标记来高亮显示一个符号通常比去掉它们要好（Treisman 和 Gormican，1988）。如果集合中除了目标对象之外的所有符号都添加了标记，则目标将没有那么明显。通过下划线来高亮显示一个单词比在段落中给除目标单词外的所有单词都添加下划线要好。不对称性是发现被小目标包围的大目标比被大目标包围的小目标更容易被看到。图 5.14 给出了几个例子。

图 5.14　使用正向不对称性的预注意线索的多种高亮显示方法：锐度、添加周围特征、添加形状

【G5.7】使用正向不对称性的预注意线索来高亮显示。

当视觉设计很复杂时，使用颜色、纹理、形状和高亮显示的问题变得更加困难。例如，如果显示器中的所有字体大小相同，则可以增加大小以高亮显示。

【G5.8】高亮显示时，使用设计的其他部分最少使用的特征维度。

现代计算机图形学允许使用运动来高亮显示。当显示器中几乎没有其他运动时，这可能非常有效（Bartram 和 Ware，2002；Ware 和 Bobrow，2004）。然而，对于许多应用程序来说，使物体运动可能是一个过于强烈的提示，尽管相当细微的运动可能是有效的。

【G5.9】当颜色和形状通道已经得到充分利用时，考虑使用运动或闪烁来高亮显示。使运动或闪烁尽可能细微，与快速视觉搜索保持一致。

一个相对较新的高亮显示方法是使用模糊。Kosara、Miksch 和 Hauser（2002）建议模糊显示器中的其他内容，以突出某些信息。他们称这种技术为语义景深，因为它根据语义内容将摄影中的深度聚焦效果应用于数据显示。如图 5.14 所示，模糊效果良好，尽管这种技术也存在明显的潜在缺陷。使用模糊时，设计师冒着使重要信息难以辨认的风险，因为通常不可能可靠地预测观众的兴趣。

使用特征组合编码

到目前为止，我们一直专注于使用单一视觉通道使符号清晰，或突出。不过，我们通常希望使用两个或多个通道使对象与众不同。这里有两个问题。第一个是如何使用冗余编码以获得额外的显著性。第二个是如果我们在符号设计中使用更复杂的模式，我们能期待什么。

使用冗余属性编码

我们可以选择在单个特征维度（如颜色）上使某个特征变得不同，也可以选择在多个维度（如颜色、大小和方向）上使其不同。这就是所谓的冗余编码。这意味着某人可以根据任意或全部属性进行搜索。通过冗余编码改进搜索的程度是一个复杂的问题，有时好处是简单添加，有时好处比添加更少。这取决于使用的视觉属性和背景。然而，冗余编码几乎总是有好处的（Egeth 和 Pachella，1969；Eriksen 和 Hake，1955）。图 5.9 给出了散点图中符号的

冗余编码示例。

【G5.10】为了使集合中的符号具有最大的独特性，尽可能使用冗余编码。例如，使符号在形状和颜色上都不同。

什么是不容易找到的：特征的连接

到目前为止，我们一直在讨论什么容易发现，什么难以发现。答案是，即使视觉模式变得稍微复杂一点，搜索也可以从几乎瞬间完成变成需要更长时间的串行处理。例如，如果我们想要搜索一个红色的正方形，而不仅是红色的图形或者正方形，会发生什么呢？图 5.15 演示了一个连接搜索任务，其中目标是三个红色正方形。结果表明，如果周围的物体是正方形（但不是红色的）或其他红色形状，则这种搜索是缓慢的。我们不得不对红色或正方形物体进行一系列的搜索。这被称为关联搜索，因为它涉及红色和形状属性的特定连接（Treisman 和 Gelade，1980）。这与冗余编码非常不同，冗余编码可以对另一个特征执行并行搜索。连接搜索通常不是预注意的，尽管有一些非常有趣的例外，我们很快就会讲到。

图 5.15 搜索红色正方形是缓慢的，因为它们是由形状和颜色的连接来识别的

连接搜索速度慢的事实具有广泛的含义。这意味着，我们无法学会快速找到更复杂的模式。尽管我们可能对特定的符号集有数百或数千小时的搜索经验，但搜索属性的连接仍然很慢，其中可能会有适度的加速（Treisman、Vieira 和 Hayes，1992）。

【G5.11】如果符号要预先区分，应避免设计依赖于基本图形属性的连接。

高亮显示两个数据维度：可见的连接

尽管早期的研究表明连接搜索从来都不是预注意的，但是已经出现了许多预注意的维度对，它们确实允许连接搜索。有趣的是，这些例外都与空间感知有关。当空间编码信息和第二个属性（如颜色或形状）连接时，搜索是可以预注意的。空间信息可以是 *XY* 平面上的位置、立体深度、来自着色的形状或运动。

- *XY* **平面上的空间分组**。Treisman 和 Gormican（1988）认为，预注意搜索可以通过识别空间簇来指导。这导致人们发现空间信息和颜色的连接可以被预先仔细地搜索。在图 5.16a 中，我们不能连接搜索绿色椭圆，但在图 5.16b 中，我们可以快速搜索下方簇和绿色目标的连接。

图 5.16　a) 形状和颜色的连接，搜索速度很慢。b) 在下方的簇中搜索绿色目标，搜索速度
　　　　很快。这也是连接

- **立体深度**。Nakayama 和 Silverman（1986）表明，立体深度和颜色的连接，或者立体深度和运动的连接，都可以获得预注意处理。
- **光亮度极性和形状**。Theeuwes 和 Kooi（1994）研究表明，目标的光亮度极性大于灰色背景的光亮度时，可以支持预注意连接搜索。在图 5.17 中，可以并行搜索白色圆圈（白色和形状的连接）。

图 5.17　白色圆圈是形状和光亮度极性的连接。尽管如此，我们还是可以预先发现它们

- **凸度、凹度和颜色**。D'zmura 等人（1997）表明，感知的凸度和颜色的连接可以被预注意处理。在这种情况下，凸度通过来自着色的形状来感知。
- **运动**。Driver、McLeod 和 Dienes(1992）确定运动和目标形状的连接可以得到预先扫视。因此，如果整个目标集都在移动，我们不需要寻找静止的目标。例如，我们可以预注意找到红色的运动目标。这可能在制作高亮显示技术时非常有用，允许在高亮显示的项目集内预先进行搜索（Bartram 和 Ware，2002；Ware 和 Bobrow，2004）。

　　在 GIS 中发现了一种可能有用的预注意空间连接的应用。在这些系统中，数据通常被描述为一组层，例如代表表面地形的层、代表矿物的层和代表所有权模式的层。这种层可以通过运动或立体深度线索来区分。

【G5.12】当高亮显示一组实体的两个不同属性很重要时，考虑使用运动或空间分组对其中一个进行编码，使用颜色或形状等属性对另一个进行编码。

Ware 和 Bobrow（2005）在一个交互式网络可视化应用程序中使用了一种连接编码方法。为了能够在由数百个节点和连接组成的视觉无法穿透的体量中跟踪路径，我们添加了一个功能，当有人触摸节点时，一个由紧密连接的节点和边组成的子网络会轻微抖动（运动编码）。这使得子网络从背景信息中弹出。以前发现的子网络以更传统的方式使用颜色编码高亮显示。我们发现，人们很容易将注意力集中在最近选定的子网络上，或以前选定的子网络上，或最近和以前都选定的子网络（连接）上。

整体和可分维度：图示符设计

下面要讲的与图示符设计相关的理论体系是由 Garner (1974) 提出的整体和可分维度理论。在图示符的使用中出现的多维编码会引起关于显示维度的感知独立性的问题。在许多方面，经验教训与通道理论相同（视觉维度与通道大致相同），但 Garner 的理论提供了一种有用的替代描述。我们将使用它来讨论图示符设计的方法。

有时候我们需要一个符号的作用不仅是代表某些东西。有时，如果符号可以表达某物的大小、温度或湿度，则是很有用的。图 5.18 显示了一个例子，其中每个圆圈的大小代表一个国家的人口数量，颜色代表该国家所属的地理区域。在这种情况下，颜色作为一种名义编码，而大小代表数量，是一种比率编码。代表数量的符号称为图示符。要创建一个符号，一个或多个定量数据属性系统性地映射到对象的不同图形属性。

图 5.18　在此可视化中，每个圆的颜色代表一个地理区域，圆的大小代表人口数量

Garner 的理论帮助我们回答了这样的问题："颜色编码方案是否会干扰我们对图示符大小的感知，从而扭曲感知的总体水平？"或"如果我们同时使用颜色和大小来表示单个变量，这会使信息更清晰吗？"整体与可分视觉维度的概念告诉了我们，一个显示属性（例如颜色）与另一个显示属性（例如大小）何时能够独立感知。

在整体显示维度下，视觉对象的两个或多个属性被整体地而不是独立地感知。一个例子是矩形形状，被视为矩形宽度和高度的整体组合。另一种是绿光和红光的组合，从整体上

看，这是黄光，很难独立地对红色和绿色成分做出反应。

使用可分维度时，人们倾向于对每个图形维度做出单独的判断。这有时被称为分析处理。因此，如果显示维度是球的直径和颜色，则它们将被相对独立地处理。很容易对球的大小和颜色做出独立的反应。整体和可分维度已经通过多种方式实验性地确定了。

本文讨论了三种实验范例。所有这些都与图形质量对（如大小和颜色）之间的交互有关。对于三种或更多图形质量之间的相互作用的研究很少。

受限分类任务

在一个受限分类任务中，观察者会看到三个根据图 5.19 所示的图构造的图示符。其中两个图示符（A 和 B）构造得在一个图形特征维度上相同，另一个图示符（C）构造得在特征空间中更接近图示符 B，但它在两个图形维度上都不同于其他两个图示符。受试者被要求对他们认为最合适的两个图示符分组。如果维度是整体的，则 B 和 C 将分组在一起，因为它们在特征空间中最接近。如果它们是可分的，则 A 和 B 被分组在一起，因为它们在一个维度（分析模式）上是相同的。整体维度最明显的例子是颜色空间维度。如果维度 X 是颜色空间的红 – 绿色维度，维度 Y 是颜色空间的黄 – 蓝色维度，则受试者倾向于根据颜色之间的欧几里得距离对对象进行（粗略地）分组。注意，这是对颜色类别证据的简化。

图 5.19 在考虑整体 – 可分概念时，考虑两个显示维度是很有用的。一个维度可能是颜色，另一个维度可能是形状的某个方面

椭圆的宽度和高度创造了一个整体的形状感知。因此，在图 5.20a 中的上方，尽管圆的宽度与第一个椭圆的宽度相匹配，但椭圆彼此看起来比椭圆跟圆更相似。如果这两个维度是可分的，那么受试者会以更具分析性的方式行事，并对两个对象在其中一个维度上实际上是相同的这一事实做出反应。形状和颜色是可分的。因此，在图 5.20a 中的下方，两个绿色形状或两个椭圆形状都可以归为一类。使用可分维度时，很容易注意到一个维度或另一个维度，在单个维度上排序会更快。

图 5.20　a）椭圆的宽度和高度是整体感知的，因此两个椭圆看起来比具有相同宽度的圆和第一个椭圆更相似（因为它们具有相同的形状）。形状的颜色和高度可以分开感知，因此两个绿色形状看起来是最相似的。b，c）图 a 中两个例子的空间图

加速分类任务

加速分类任务告诉我们图示符如何在视觉上相互干扰。在加速分类任务中，要求受试者仅根据图示符的一个视觉属性快速分类视觉模式。另一个视觉属性可以通过两种不同的方式来设置：可以是给定的随机值（干扰条件），也可以用与第一维度相同的方式编码（冗余编码）。如果数据维度是整体的，那么在第一种方式下就会发生实质性的干扰。通过冗余编码，通常会加快整体维度的分类速度。对于可分的代码，结果是不同的。当使用冗余编码时，不相关的图形维度几乎没有干扰，但在加速分类方面也没有什么优势。当然，在某些情况下，使用冗余的可分编码仍然是可取的，例如如果同时使用颜色和形状来编码信息，则色盲个体也可以访问信息。图 5.21 给出了在整体 – 可分维度实验中使用的各种模式的示例，说明了这些要点。

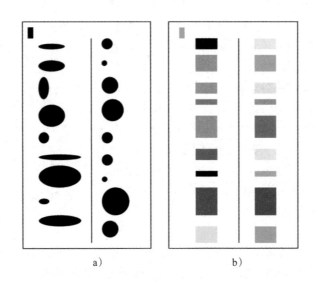

图 5.21　加速分类任务的模式集。在图 a 和图 b 两种情况下，参与者只需要对那些与上角的条具有相同高度的图示符做出积极响应。图 a 和图 b 中的干扰条件都在左侧。a）左侧为可变宽度将干扰基于高度的分类。b）左侧为可变颜色将不会干扰基于高度的分类。a）右侧为冗余大小编码将加速分类。b）右侧为冗余颜色和大小编码将不会加速分类

从整体 – 可分维度实验中得到的经验教训很容易可以应用于每个数据实体只有两个属性的情况。

【G5.13】如果人们对一组图示符中的两个变量的组合做出整体反应很重要，那么应将这些变量映射到整体图示符属性。

【G5.14】如果对人们对变量的组合做出分析性反应很重要，则根据一个或另一个变量做出单独的判断，将变量映射到可分的图示符属性。

图 5.22 显示了整体维度如何帮助我们感知两个变量的组合。体重指数是衡量肥胖的常用指标。这个指数是身高的平方与体重的比值。如果我们使用两个整数值——椭圆高度和椭圆宽度，分别表示身高的平方和体重，那么我们可以这样假设：理想的身高 – 体重关系是一个完美的圆。一个超重的人将会被描绘为扁椭圆，而一个非常瘦的人会被表示为高椭圆。在图 5.22 的左侧，我们可以一眼看出谁超重，谁体重过轻。

图 5.22　显示了 400 名荷兰老人的身高和体重数据。在左侧，身高的平方被映射到每个椭圆的高度，体重被映射到宽度。在右侧，体重被映射到颜色，宽度保持不变（红色表示多，绿色表示少）

　　图 5.22 的右侧显示了使用两个可分变量表示的相同数据：体重的红绿变化和身高的垂直大小。这是一个糟糕的选择，因为很难看出谁超重，谁体重过轻。

　　我们还可以将整体和可分维度的经验应用到对表示许多变量的数据图示符的设计中。图 5.23 显示了来自 Kindlmann 和 Westin（2006）的数据图示符场，其中三个变量映射到图示符的颜色，更多的变量映射到形状。需要对应用程序有详细的了解才能决定这是否是一个好的表示，但这不是我们在这里关心的问题。展示它是为了说明如何整体地和独立（可分）地看待形状变量与用颜色映射的变量，而形状变量也倾向于从整体上看待，从而构成菱形形状。

图 5.23　Kindlmann 和 Westin（2006）绘制的张量场映射，一些变量映射到类似菱形的图示符的颜色，一些变量映射到它们的形状和方向

整体 – 可分维数对

　　前面的分析以整体和可分维度呈现，好像它们在性质上是不同的。这种说法言过其实，一个连续的整体 – 可分维度更准确地代表了事实。即使在最可分的维度对之间，使用不同通道呈现的不同数据值之间也始终存在一些干扰。同样，在某种程度上，可以从分析的角度来看待最整体的维数对。例如，我们可以感知一种颜色（如橙色或粉色）的红色程度和黄色程度。事实上，拮抗颜色通道的原始实验证据正是基于这种类型的分析判断（Hurvich，1981）。

图 5.24 提供了排列在整体 – 可分连续体上的一系列显示维度对。顶部是最整体的维度，底部是最可分的维度。因为证据很少，所以一些显示维度没有在图 5.24 中表示出来。例如，分离值的一种方法是使用立体深度。立体深度似乎可以从其他维度中分离出来，特别是当只涉及两个深度层时。

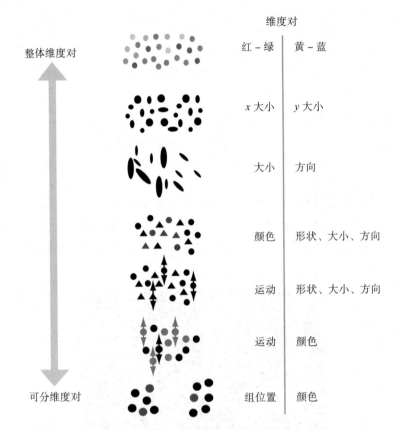

图 5.24　根据两个显示属性编码的图示符示例。顶部是最整体的编码对，底部是最可分的编码对

作为一个理论概念，整体维度和可分维度的概念无疑是过于简单的，它缺乏机制，未能解释实验中发现的大量异常和不对称。此外，它的作用基本上与通道理论相同，通道理论有坚实的神经心理学基础。整体 – 可分区别的美妙之处在于它作为设计指南的简洁性。

表示数量

任何视觉属性，如符号大小、颜色甚至运动都可以用来表示数量。图 5.25 总结了常用的变量。一些作者（例如 Cleveland 和 McGill，1984；MacKinlay，1986）已经对数量表示的视觉属性进行了详细的排名，但在大多数情况下这是有问题的。纹理密度或颜色饱和度是否能提高准确度取决于纹理和所比较颜色的精确范围与性质。此外，非常小的位置范围将不如较大的纹理密度范围有效。然而，很明显，线性大小和线性位置有可能比颜色饱和度具有更高的准确度。因此，最好将视觉变量视为两大类：位置和长度，以及包括面积、角度、色调、饱和度和纹理密度在内的所有其他内容。在所有情况下，细节都很重要，颜色并不都一样好，因为它们的饱和度有所不同（见第 4 章）。纹理可以非常多样化，并且有很多方法可以调整密度，所以说颜色比纹理好或差是没有意义的。

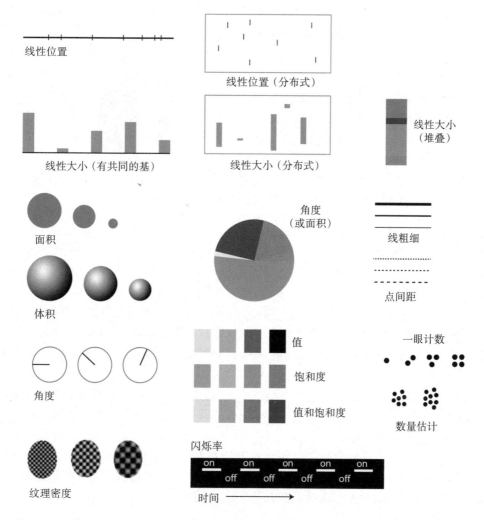

图 5.25　对数量编码方式的一些说明。长度和位置通常具有最高的准确度，而颜色、面积和纹理密度等的准确度较低

【G5.15】理想情况下，使用符号长度、高度或位置来表示数量。如果这些可能性都用尽了，则根据任务要求和与应用程序相关的自然语义编码使用其他可用的图形属性。

长度、面积和体积

对长度的判断通常比对面积的判断更准确，特别是当人们需要判断两个数量之间的关系时（Cleveland 和 McGill，1984）。Ekman 和 Junge（1961）的一项研究表明，人们对感知体积的判断非常糟糕，他们发现感知体积与实际体积的 0.75 次幂成正比。因为这与体积和面积之间的关系非常接近，所以他们得出结论，受试者实际上是在使用面积而不是体积来做出判断（综述见 Baird 等人的工作，1979）。在长度上使用面积的优点是面积能够传达更大的变化。例如，一个 1mm 的正方形可以与一个 1cm 的正方形进行比较，比例为 100:1。如果用长度来代替，较大的数量用 2cm 来表示，那么较小的数量只能用 0.2mm 的长度来表示，几乎看不见。图 5.26 用代表美国联邦对肉类和蔬菜补贴的数据说明了这一点。当相对数量变化很大时，面积表示是有用的。

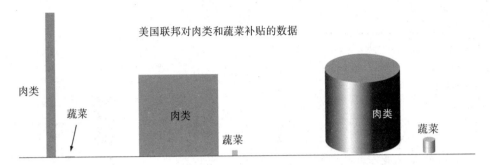

图 5.26 使用长度、面积和体积显示相同的信息。研究表明右侧的体积显示中显示的数量，大多是根据图像的相对面积来判断的，而不是根据体积，误差较大

【G5.16】切勿使用三维图示符的体积来表示数量。

饼图是一种特殊的可视化方法，它的准确性受到了广泛的关注。尽管 McDonald-Ross（1977）的一项有影响力的研究认为饼图不如条形图准确，但其他研究（如 Spence 和 Lewandowsky 的研究，1999）对此提出了异议，尤其是在百分比判断方面。小型饼图通常用于地图，因此它们可能和小型条形图一样好。当饼图用来表示实际数量而不是百分比时，它们将不如堆叠条形图准确，因为面积判断不如长度判断准确。此外，在较大的大小下，条形图可以用 y 轴刻度和水平规则来提高其准确性，而刻度不容易添加到饼图中，使其在需要刻度时显得较差。

获得更高准确度的数量表示的一种方法是使用离散图标符号的分组来表示称为同型的数量（Neurath，1936）。例如，一个由士兵图标组成的网格可能代表战争伤亡人数，每个士兵图标可能代表 1000 名伤亡人员。

这个想法的一个更抽象的版本是将线性、面积和体积的图示符分解为离散的部分。图 5.27 说明了这个概念。Mihtsentu 和 Ware（2015）的一项研究表明，这种方法可以大大提高读取面积和体积图示符时的准确性，消除了前面讨论的非线性。

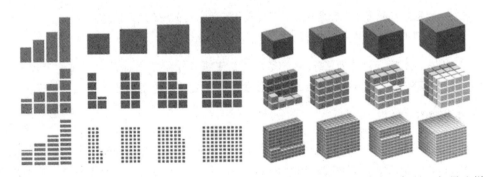

图 5.27 将面积和体积图示符分解为离散部分，可以获得更高的准确度。但是，如果这样做，它们就无法变小

感数

人，甚至一些动物，能够"一眼"数出少量的物体，而"感数"这个术语被用来描述这种快速的、显然毫不费力的计数过程（Gallistel 和 Gelman，1992）。当有超过可感数数量的项目时，必须对数量进行估计或计数，这是一个缓慢的过程。分组也有助于快速估算。

Beckwith 和 Restle（1966）发现，估计按行和列分组的对象的数量比估计随机分散的对象的数量更准确。

单调性

一些视觉质量，如尺寸、亮度或离地高度不断增加，被称为具有单调性。有些视觉质量不是单调的。方向是其中之一。说一个方向大于或小于另一个方向是没有意义的。两个振荡物体之间的相位角也是如此。当相位差增大时，物体首先看起来向相反的方向移动，但是当相位差继续增大时，它们看起来又一起移动了。相位是循环的，就像线的方向是循环的一样。色调也缺乏一个自然的顺序。

单调性可显示自然地表示比如大于或小于关系的变量，如果它们具有与递增值相关联的性质。例如，在三维数据空间中，向上的方向是由重力定义的，用"向上"来表示某个变量的更大数量很容易解释，但是左右方向没有一个明确的值。我们从左到右阅读文字，但这是习得的。也有其他语言，如阿拉伯语，是从右到左阅读的。

表示绝对数量

有时快速获得准确的数量很重要，对此有很多解决方案。一种是简单地将数字添加到图示符或数字刻度上，见图 5.28a 和图 5.28b。但是，如果不小心处理，这些数字将会增加视觉噪声，模糊数据中的重要模式。要解决这个问题，可以通过鼠标悬停来显示数字。数字刻度在许多类型的图，比如条形图和时间序列图中都是必不可少的。添加模糊的水平或垂直规则也会提高准确性，且应该是标准做法。奇怪的是，许多关于条形图准确性的研究都未能提供这样的线条，使得它们在很大程度上无关紧要。

【G5.17】在图上提供模糊、不显眼的水平线或垂直线，以提高其读取准确度。

另一种解决方案是创建一个图示符，使用其形状来传达数值。最著名的例子是风速羽，如图 5.28c 所示。风速羽是气象学中广泛使用的一种图示符，它是感知特征和符号特征的混合体。风速羽的轴代表风向，"羽毛"代表风速，因此熟悉该图示符的人可以读取风速，准确度为 5 节（knot）。考虑到地面风速可达 150 节，这意味着风速羽有大约 30 步的分辨率，远远优于任何简单的大小或颜色的变化。然而，风速羽存在感知问题，它的羽毛很大程度上干扰了对风向的感知，正因为如此，风速羽很难显示风中的模式。

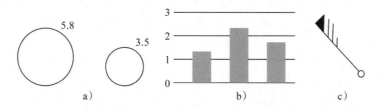

图 5.28　从图中读取更准确数值的三种不同方式。条形图和线形图应该用模糊的水平线将刻度延伸到图的背景中

多维离散数据：统一表示与多通道

现在是可以退一步的好时机，根据在这里和前面章节中介绍的概念来分析多变量离散数据显示中的一般问题。这个问题值得重申。我们得到了一组实体，每个实体都有多个属性

维度的值。例如，我们可能有 1000 只甲虫，每只甲虫有 30 个解剖学特征，或者有 500 只股票，每只由 20 个金融变量描述。以图形方式显示此类数据通常是为了实现旨在在多样性中找到意义的数据探索。就甲虫而言，其意义可能与它们的生态位有关。就股票而言，其意义可能在于获取利润的机会。无论哪种情况，我们都可能对数据中的模式，例如共享相似属性值的甲虫群感兴趣。

如果我们决定使用图示符显示，则每个实体都将成为图形对象，并且数据属性将映射到每个图示符的图形属性。问题在于如何将数据维度映射到图示符的图形属性。关于预注意处理、早期视觉处理以及整体和可分维度的研究表明，如果想快速理解这些值，则我们可以利用的视觉属性集相当有限。表 5.2 列出了可应用于图示符设计的最有用的低级图形属性，并对可用维度的数量给出了一些简要评论。

表 5.2 在图示符设计中可能有用的图形属性

视觉变量	维度	备注
空间位置	两个维度：X, Y	不包括 Z 维度，因为相比其他两个维度，它太难分辨
颜色	三个维度：由颜色拮抗理论定义	需要光亮度对比以指定所有其他的图形属性
大小	两个维度：X, Y	可以快速处理的形状维度未知。然而，数量肯定少
方向	一个维度	根据形状细长的图示符使用方向
表面纹理	三个维度：方向、大小和对比	表面纹理不独立于形状或方向，使用一个颜色维度
运动编码	大约两到三个维度。需要更多研究，但相位很重要	
闪烁编码	一个维度	运动和闪烁编码高度相关

这些显示维度中的许多并不是彼此独立的。要显示纹理，我们必须至少使用一个颜色维度（光亮度）来使纹理可见。闪烁编码肯定会干扰运动编码。总之，我们可能很幸运能够清楚地显示 8 种类型的维度数据，利用颜色、形状、空间位置和运动来创建可能的最大差异集合。

还有一个问题是每个维度中有多少可分辨的步。这里的答案也很小。当我们需要快速预注意处理时，只有少数几种颜色可用。我们可以很容易分辨的方向步大概有 4 个，我们可以轻松分辨的大小步不超过 4 个，其他数据维度的值也在个位数范围内。因此，我们提出可以为 8 个图形维度中的每个维度表示大约 2 位的信息是合理的。如果这些维度真是独立的，那么每个图示符将产生 16 个可显示的比特（64 000 个值）。不幸的是，连接通常不会预注意到。如果我们不允许连接搜索，那么在 8 个维度中的每一个维度上，我们只剩下 4 个备选方案，只产生 32 个可快速分辨的备选方案，这个数字要小得多。任何试图设计一组易于分辨的符号的人都会认为这个数字更可信。

还有与设计选择相关的语义问题，比如是否使用颜色或大小来表示特定的属性。例如，温度与颜色有一种自然的映射关系，因为红色与更大的热量有关，蓝色与更小的热量有关。使用图示符的大小来表示温度通常是一个糟糕的设计选择，然而一些变量数量上的增加和垂直大小之间，或者和离基线高度之间有一个自然的映射（Pinker，2007）。方向信息，例如矢量场中的流方向，最好用图示符的方向来表示——如果选择图示符表示，则使用颜色来表示方向通常不是一个好的设计选择。

【G5.18】一般来说，对异构显示通道的使用最好与一组图示符的数据语义和图形特征之间有意义的映射结合起来。

星形和须形

有时不存在到通道的自然映射，需要的是数据维度到图示符的视觉属性的更对称的映射。在这种情况下，可以考虑条形图、星形图示符和须形图示符。

在须形图示符中，每个数据值由从中心点向外辐射的线段表示，如图 5.29a 所示，线段的长度表示相应数据属性的值。须型图示符的一个变体是星形图示符（Chambers、Cleveland、Kleiner 和 Tukey，1983）。这与须形图示符相同，但是线与线的末端相连，如图 5.29b 所示。另一个变体是去掉所有内线的多边形图示符（图 5.29c）。Fuchs、Isenberg、Bezerianos、Fischer 和 Bertini（2014）的实验研究表明，须形图示符最适合形状匹配任务。可以用须形或星形图示符显示大量变量，但这并不意味着结果可以理解。如果一个显示器中有大量的须形图示符，那么具有相似方向的所有轮廓之间都会产生视觉干扰，其中星形图示符在这方面是最糟糕的。外部多边形包含了更多的线条，而没有添加额外的信息。如果要在散点图中显示大量此类图示符，则建议使用少量的触须——4 个触须可能是最多的，以尽量减少相似方向轮廓之间的干扰。通过改变线条的宽度、颜色以及长度来改变图示符线段的其他属性也可能很有用，参见图 5.29d。

图 5.29　a）须形图示符。b）星形图示符。c）多边形图示符。d）只有四个变量、具有不同线宽和颜色的须形图示符，用于高密度显示器

星形和须形图示符更常见的替代图是小型条形图，如图 5.28b 中的微型版本。这些方法的优点是，在判断所表示的数量时不必考虑方向，而且可以对条形图进行颜色编码，从而更容易区分变量。条形图与须形图示符或星形图示符的比较产生了好坏参半的结果，但没有哪一个是明确的赢家（Fuchs、Isenberg、Bezerianos 和 Keim，2017）。

当数据具有多个维度时，一个更好的分析工具是第 6 章中讨论的平行坐标图。这种方法利用交互性来减少维度之间的干扰。

探照灯隐喻与皮质放大

现在我们回到本章开始时的视觉搜索话题。我们可以把眼球看作一个收集信息的探照灯，在控制我们注意力的认知中枢的指引下扫视整个视觉世界。信息是以突发的方式获取的，是每次注视的快照。更复杂的、非预注意的物体以每秒 40 项的速度依次被扫描。这意味着我们通常解析 3～6 项后，眼球就会转向另一个注视点。

有效视野

注意力集中在视觉最细致的中央凹周围，然而在某种程度上，我们可以将注意力转移到远离中央凹的物体上。我们关注的视觉空间区域根据任务、显示的信息以及观察者的压力水平而扩大或缩小。以视网膜中央凹为中心的注意力场的隐喻是注意力探照灯。当我们阅读小字体时，探照灯光束的大小与中心凹的大小相同，距离注视点可能只有 1cm。如果我们观察

一个更大的模式，探照灯光束就会扩大。一个被称为有效视野（UFOV）的概念已经开发出来，用来定义我们可以快速从中获取信息的区域的大小。根据任务和显示的信息，UFOV 变化很大。使用目标密集的显示器进行的实验揭示了小的 UFOV——1~4 度的视角（Wickens，1992）。然而，Drury 和 Clement（1978）已经证明，对于低目标密度（每度视角小于 1），UFOV 可以达到 15 度。大致来说，UFOV 随着目标密度的变化而变化，以保持被观测区域内目标数量不变。目标密度越大，UFOV 越小，注意力就越集中。如果目标密度较低，则可以关注较大的区域。

隧道视觉、压力和认知负荷

一种被称为隧道视觉的现象与操作员在极端压力下工作有关。在隧道视觉中，UFOV 被缩小，以便只处理通常位于视野中心的最重要的信息。这种现象与灾害情况下决策过程中发生的各种非功能性行为有着特殊的联系。对这种影响可以进行很简单的证明。Williams（1985）对需要高度集中注意力（高中央凹负荷）的任务与更简单的任务进行了比较。高负荷任务涉及从六个备选方案中抽取一个字母命名，低负荷任务涉及从两个备选方案中抽取一个字母来命名。他们发现，随着任务负荷的增加，视野周边物体的检测率急剧下降（从 75% 下降到 36%）。Williams 的数据表明，我们不应该把隧道视觉严格地看作对灾难的反应。通常情况下，随着认知负荷的增加，UFOV 会缩小。

【G5.19】在设计用户中断时，如果预期认知负荷较高，则必须增强外围警报提示。

运动在吸引注意力中的作用

Peterson 和 Dugas（1972）的一项研究表明，UFOV 在检测运动目标时比检测静态目标时大得多。他们发现，如果目标在移动，则受试者可以在不到 1s 的时间内对距离视线 20 度的目标做出反应。如果使用静态目标，则性能从注视角度快速下降约 4 度（见图 5.30）。这意味着移动目标任务中的 UFOV 至少为 40 度。

图 5.30　Peterson 和 Dugas(1972）的研究结果。任务是在模拟显示器中检测代表飞机的小符号。圆圈表示对静态目标外观的反应时间，交叉表示对移动目标外观的反应时间。注意这两个不同的刻度

作为用户中断的运动

随着我们在电脑屏幕前进行越来越多的工作，对能够吸引用户注意力的信号的需求也越来越大。通常有人忙于主要任务，可能是填写表格或撰写电子邮件，而与此同时，显示器的其他部分也可能会发生需要注意的事件。用户中断可以提醒我们有来自重要客户的信息，或者来自一个在互联网上搜索最新流感病毒信息的计算机代理的信号。

对于用户中断有四个基本的视觉要求。

（1）信号应该很容易被感知，即使它不在即时焦点关注的范围内。

（2）如果用户希望忽略该信号并处理其他任务，则该信号应继续充当提醒者。

（3）信号不应该太恼人，以免计算机使用者不悦。

（4）应该可以赋予信号不同程度的紧迫性。

从本质上说，问题是如何吸引用户去注意中央凹旁视觉区域（大约中央6度）以外的信息。由于种种原因，选择是有限的。我们对视野外围小目标的检测能力很低。外围视觉是色盲，这排除了颜色信号（Wyszecki和Stiles，1982）。扫视抑制（眼球运动过程中的失明）指在进行扫视运动时，周围发生的一些短暂事件通常会被忽略（Burr和Ross，1982）。综上所述，这些事实表明，图标外观的单一、突然变化不太可能是有效的信号。

针对这组要求，提出了两种可能的解决方案。一种是利用听觉线索。在某些情况下，这是一个很好的解决方案，但它们超出了本书的范围。另一种解决方案是使用闪烁或移动的图标。在一项涉及船舶报警系统的研究中，Goldstein和Lamb（1967）表明，受试者能够以大约98%的可靠度区分五种闪光模式，并且他们的反应的平均延迟约为2.0s。然而，坊间证据表明，闪烁的灯光或闪烁的光标可能有一个缺点，即会让用户恼火。不幸的是，许多网页设计者会生成一种动画图表垃圾，并且没有功能目的的小的、闪烁的动画经常被用来活跃页面。移动图标可能是一个更好的解决方案。运动目标比静态目标更容易在外围被检测到（Peterson和Dugas，1972）。在一系列的双任务实验中，Bartram、Ware和Calvert（2003）让受试者执行一项主要任务，要么编辑文本，要么玩俄罗斯方块或纸牌游戏，同时监测视野外围显示屏一侧的图标的变化。结果表明，移动图标比改变颜色或形状更能吸引用户的注意力。当信号远离主要任务中的注意力焦点时，这种优势就会增加。移动或闪烁信号的另一个优点是，它们可以持续吸引注意力，不像图标的变化，例如邮箱标志的升起很快就会失去注意力。此外，尽管快速运动令人讨厌，但较慢的运动也不需要，它们仍然可以支持低水平的意识（Ware、Bonner、Knight和Cater，1992）。

有趣的是，最近的研究表明，吸引注意力的可能不是运动本身，而是视野中新物体的出现（Enns、Austin、Di Lollo、Rauchenberger和Yantis，2001；Hillstrom和Yantis，1994）。这似乎是正确的，毕竟，我们不会在一个摇摆的树木上或有人们在舞池中移动的环境中不断地分心。这在生态学上也是有意义的：当早期男人在洞穴外专心地将一块燧石凿成手斧时，或者当早期女性在草原上寻找根须时，会意识到视野边缘出现的物体有明显的生存价值。这样的举动可能预示着即将发生袭击。当然，这种进化优势可以追溯到更远的时代。对大多数动物来说，监视移动的捕食者或猎物的视觉边缘可以提供生存优势。因此，最有效的提醒可能是一个物体进入视野，再消失，然后每隔一段时间重新出现。在一项测量人们观看多媒体演示时眼球运动的研究中，Faraday和Sutcliffe（1997）发现，物体开始运动通常会导致人将注意力转移到该物体上。

结论

本章介绍了视觉的早期步骤，在这一步骤，其中数十亿个神经元并行活动，提取形状、颜色、纹理、运动和立体深度等基本属性。事实上，这种处理是针对视野的每个点进行的，这意味着根据这些简单的低级特征区分的对象会弹出并且很容易被发现。这些低层次的过滤器并不是无偏的，它们受到自上而下注意力的影响。这意味着，在很大程度上，我们需要看到的和我们期望看到的都会对我们实际看到的产生很大的影响。

为了快速地看到图示符，它们必须在至少一个编码维度上与其附近的所有其他物体清晰地区分开来。在大符号的显示中，小符号会突出。在蓝色、绿色和灰色符号的显示中，红色符号将突出。因为只有简单的基本视觉属性指导视觉搜索，所以在更复杂的特征组合中不容易找到有特色的图示符和符号。

本章的经验教训与设计选择中的基本权衡，即是否使用颜色、形状、纹理或运动来显示一组特定的变量有关。这些基本属性提供了一组可用于编码信息的通道。

通道内有更多的视觉干扰。如果在纹理背景上有一组小符号，则与这些符号粒度相似的纹理将使它们难以被看到。

通道之间有更多的可分性。如果我们希望能够从不同的数据维度读取数据值，那么这些值中的每一个都应该映射到不同的显示通道。将一个变量映射为颜色，另一个映射为符号方向，将使它们独立可读。如果我们将一个变量映射到高度，另一个映射到宽度，则可以更整体地读取它们。如果有一组符号，因为它们在纹理背景上，所以很难看到，那么可以通过使用另一个编码通道使它们弹出，让符号振荡也会使它们不同。区分变量的方法是使用更多的感知通道。不幸的是，虽然这解决了一个问题，但是产生了另一个问题。我们必须决定将哪些变量映射到颜色、形状和纹理，并且我们还必须考虑哪些映射对于目标用户来说最直观。这些都是困难的设计决策。

静态与动态的模式

数据分析旨在发现以前未知或偏离规范的模式。股票市场分析师寻找可能预测未来价格或收益变化的任何变量模式。营销分析师对感知客户数据库中的趋势和模式感兴趣。科学家寻找可能证实或反驳假设的模式。当我们寻找模式时，我们就在进行视觉查询。有时查询是模糊的，比如寻找数据中的各种结构或对一般规则的任何例外。有时它们是精确的，就像我们在图表中寻找积极趋势一样。

视觉大脑是一个强大的模式发现引擎；事实上，这就是可视化技术变得重要的根本原因。没有其他方法可以显示信息，以便可以在数百个数据值中发现结构、群体和趋势。如果我们可以将数据转换为适当的视觉表示，就有可能发现它的结构，但是从数据到显示的最佳映射是什么？怎样才能让我们看到一个群体？如何将二维（2D）空间划分为感知上不同的区域？在什么条件下认为两个模式是相似的？什么构成了对象之间的视觉联系？这些是本章讨论的一些感知问题。答案是可视化的核心，因为大多数数据显示都是二维的，而模式感知就是从二维空间中提取结构。考虑我们的三步骤感知模型（如图 6.1 所示）。在特征抽象的早期步骤，根据形式、运动、颜色和立体深度等原始元素对视觉图像进行分析。在中间步骤，即二维模式感知步骤，由自上而下的视觉查询驱动的主动过程使得形成了轮廓、分割了不同的区域并建立了连接。在顶层，使用组件之间的连接信息、阴影形状信息等发现对象和场景。

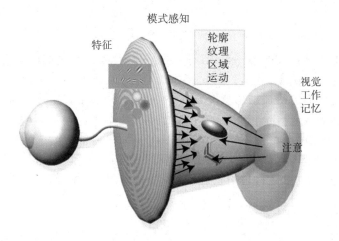

图 6.1 模式感知发生在中间区域，在那里自下而上的特征处理满足了自上而下的主动注意机制的要求

模式感知发生在从特征模式中提取对象的灵活中间区域。注意机制的主动过程向下延伸到模式空间以跟踪这些对象并针对特定任务分析它们，本质上从简单到复杂的自下而上特征处理满足了自上而下认知感知的过程。Rensink（2000）将中间区域称为原始物体通量。根据 Ullman（1984）的说法，在自上而下控制下的主动过程，称为视觉例程，在任何给定时刻只提取少量模式。

模式感知是一组发生在特征分析和完整对象感知之间的（主要是）二维过程，虽然在三维空间感知方面，如立体深度和运动结构感知可以被视为特定类型的模式感知，但最强大的机制致力于解析二维空间。最后，通过注意机制提取对象和重要模式，以满足为当前活跃的认知任务构建的视觉查询的需要。

在不同步骤发生的处理过程存在根本类型差异。在早期，对整个图像进行大规模并行处理，这是自下而上地驱动感知，而对象和模式识别是通过主动注意机制自上而下驱动的，满足视觉思考的要求。在最高级别，当我们进行比较并进行视觉搜索以满足视觉查询的需求时，从一次注视到下一次注视，只有 1～5 个对象（或简单模式）保存在视觉工作记忆中。

我们对模式感知的知识可以提炼成抽象的设计原则，这些原则说明了如何组织数据以便感知重要的结构。如果我们可以将信息结构映射到容易感知的模式上，那么这些结构将更容易被解释。

格式塔理论

1912 年，一群德国心理学家对理解模式感知进行了第一次认真的尝试，他们创立了所谓的格式塔心理学学派。这群心理学家主要包括 Max Westheimer、Kurt Koffka 和 Wolfgang Kohler（原文见 Koffka，1935）。格式塔这个词在德语中的意思是"模式"。格式塔心理学家的工作成果在今天仍然受到重视，因为他们以一组模式感知的格式塔"理论"的形式提供了对许多基本感知现象的清晰描述。这些强大的规则描述了我们在视觉显示中看模式的方式，尽管这些研究人员提出的解释理论的神经机制没有经受住时间的考验，但经证明这些理论本身具有持久的价值。格式塔理论很容易转化为信息显示的一套设计原则。这里讨论了八种格式塔理论：邻近性、相似性、连通性、连续性、对称性、闭合性、相对大小和共同命运（最后一个涉及运动感知）。

邻近性

空间邻近性是一种强大的感知组织原则，也是设计中最有用的原则之一。靠得很近的事物在感知上被组合在一起。图 6.2 显示了两个点阵列，用于说明邻近性原则。仅是间距的微小变化，就会使我们的感知结果从图 6.2a 的一组行变成图 6.2b 的一组列。在图 6.2c 中，两个簇的存在在感知上是不可避免的。但邻近性并不是预测感知群体的唯一因素。在图 6.3 中，标记为 x 的点被视为簇 a 而不是簇 b 的一部分，即使它和簇 b 中其他点的距离与这些点彼此之间的距离一样近。Slocum（1983）将此称为空间集中原则，我们在感知上将元素密度相似的区域分为一组。邻近性理论在显示设计中的应用是直截了当的。

a) b) c)

图 6.2　空间邻近性是感知组织的一个强大线索。一个点阵列被感知为左边的行（图 a）和右边的列（图 b）。在图 c 中，由于邻近性关系，我们感知到了两组点

图 6.3 空间集中原则。标有 x 的点被视为簇 a 而不是簇 b 的一部分

【G6.1】将表示相关信息的符号和图示符紧密放置在一起。

除了感知组织的好处外，邻近性还能提高感知效率。因为我们更容易获取靠近视网膜中央凹的信息，所以如果相关信息在空间上以分组存在，那么神经处理和眼球运动将花费更少的时间及精力。

相似性

单个模式元素的形状也可以决定它们的分组方式，相似的元素往往会被分到一起。在图 6.4a 和图 6.4b 中，元素的相似性使我们能够更清楚地看到行。承认相似性很重要，这就引出了什么决定视觉相似性的问题。通道理论以及整体维度和可分维度的概念都有助于设计决策。图 6.4c 和图 6.4d 显示了两种不同的视觉上分离行和列信息的方法。在图 6.4c 中，使用了整体颜色和灰度编码。在图 6.4d 中，绿色用于描绘行，纹理用于描绘列。颜色和纹理是分离的通道，结果是一种可以更容易地按行或按列进行视觉分割的模式。当我们的设计目的是让用户可以轻松地注意一种模式或另一种模式时，这个技术非常有用。

图 6.4 a) 和 b) 根据格式塔心理学家的观点，交替排列的元素之间的相似性将导致行感知
　　　　占主导地位。c) 用整体维度来划分行和列。d) 当使用可分维度（颜色和纹理）时，
　　　　更容易分别注意行或列的情况

【G6.2】在设计数据集的网格布局时，考虑使用低层次的视觉通道属性（如颜色和纹理）对
　　　　行和 / 或列进行编码。

连通性

Palmer 和 Rock（1994）认为连通性是格式塔心理学家忽视的基本格式塔组织原则。图 6.5 中的演示表明，连通性可以是比邻近性和基于颜色、大小或形状的相似性更强大的分组原则。用线条连接不同的图形对象是表达它们之间存在某种关系的一种非常有效的方式。事实上，这是节点连接图的基础，节点连接图是表示概念之间关系的最常见方法之一。

a）邻近性 b）颜色

c）大小 d）形状

图 6.5　连通性是一个强大的分组原则，它比邻近性和相似性更强大

【G6.3】要显示实体之间的关系，可以考虑使用线条或色带连接代表数据对象的图形。

连续性

格式塔连续性原则指出，我们更有可能根据平滑和连续的视觉元素构建视觉实体，而不是那些其中方向突然变化的视觉元素，见图 6.6。良好的连续性原则可以应用于绘制由节点网络及节点间连接组成的图。如果连接线平滑且连续，则应该更容易识别连接线的开始和结束。这一点如图 6.7 所示。一种称为汇合图的图形绘制方法（Bach、Riche、Hurter、Marriott 和 Dwyer，2017）将连接线捆绑与连续性原则相结合，使节点之间的路径清晰无歧义，见图 6.8。

a) b) c)

图 6.6　图 b 将图 a 感知为一条平滑的曲线与一个矩形重叠，图 c 将其感知为有更多角的成分

a) b)

图 6.7　在图 a 中，用平滑连续的轮廓线来连接节点。在图 b 中，使用了方向突变的线条。使用平滑的轮廓线更容易让人感知到连接

图 6.8　Bach 等人的汇合图（2017）。平滑连续性表明，从 *S* 到 *c* 没有直接的路径，即使它
们通过短线连接，而从 *d* 到 *e* 和从 *d* 到 *c* 有明显的直接路径

对称性

对称性可以提供一个强大的组织原则。与图 6.9a 中的平行对称线相比，图 6.9b 所示的
两条线更强烈地被感知为构成了视觉整体。此外，当使用边而不是线时，如果边的极性相
反，则对称性更难感知（图 6.9c）。对称性一个可能的应用是数据分析员在两组不同的时间
序列数据之间寻找相似性。如图 6.10 所示，如果这些时间序列是垂直对称排列的，而不是
像以往一样平行排列，则更容易感知相似性。

a)　　　　　　　b)　　　　　　　c)　　　　　　　d)

图 6.9　a）模式由两个相同的平行轮廓组成。b）镜像对称更多地提供了一种整体图形的感
觉。边平行对称和反向边极性使得相对于图 c 更难看到图 d 中的对称性

图 6.10　设计来允许用户识别不同时间序列图中相似模式的应用。这些数据代表从深海钻探
岩芯上获得的测量值序列。扩展序列的两个子集显示在右侧

为了利用对称性，重要的模式必须很小。Dakin 和 Herbert（1998）的研究表明，我们对小的、宽度小于 1 度、高度小于 2 度、以中央凹为中心的对称模式最为敏感。从这个角度来看，图 6.10 中右侧显示的模式未免太大，无法达到最佳效果。此外，相对于斜轴，垂直轴或水平轴周围的对称模式更容易感知，如图 6.11 所示，这是总结 Wenderoth（1994）使用隐藏在背景噪声中的对称模式进行研究的结果得到的。带垂直对称轴的模式的检测率要高得多，带斜轴的模式检测率最低。

图 6.11　Wenderoth（1994）的结果说明了嵌入在噪声中的对称模式的检测率是方向的函数

图 6.12a 和图 6.12b 以不同的方式说明了对带垂直对称轴的视觉模式的偏向，然而如图 6.12c 和图 6.12d 所示，可通过由更多模式提供的参考框架改变该偏向。[Beck、Pinsk 和 Kastner（2005）。]

图 6.12　因为关于垂直轴和水平轴的对称性更容易被感知因此图 a 被感知为正方形，图 b 被感知为菱形。较大的模式可以提供定义对称轴的参考框架，进而图 c 被感知为一条钻石线，图 d 被感知为一条正方形线

【G6.4】考虑使用对称性使模式比较更容易，但要确保比较的模式在视角方面很小（水平方向小于 1 度和垂直方向小于 2 度）。除非使用某些框架模式，否则对称关系应是关于垂直轴的。

闭合性和公共区域

闭合轮廓往往被视为一个对象。格式塔心理学家认为，对于有缺口的轮廓，存在一种感

知倾向可以使它们闭合。这有助于解释为什么我们将图 6.13a 视为一个完整的圆和矩形，而不是视为图 6.13b 中一个有缺口的圆和矩形。

a)　　　　　　　　　　　　　　　b)

图 6.13　格式塔闭合性原则认为，神经机制可以找到涉及闭合轮廓的感知解决方案。在图 a 中，我们看到矩形后面有一个圆，而在图 b 中是一个断环

　　无论在何处看到闭合轮廓，都有一种非常强烈的感知倾向，即将空间区域划分为轮廓的"内部"或"外部"。在 Palmer（1992）的术语中，由轮廓包围的区域成为公共区域，他表明公共区域是比简单的邻近性更强的组织原则。

　　在维恩 – 欧拉图中，闭合轮廓被广泛用于可视化集合概念。在欧拉图中，我们将闭合轮廓内的区域解释为一个集合。多条闭合轮廓被用来划分不同集合之间的重叠关系。维恩图是欧拉图的一种更严格的形式，包含所有可能的重叠区域。这种图中最重要的两个感知因素是闭合性和连续性。图 6.14 用欧拉图说明了一个相当复杂的重叠集合的结构。这种图几乎总是被用在集合论的入门教学中，这本身就证明了它的有效性。学生们很容易理解这些图，而且他们可以将这种理解转移到更难的形式符号上（Stenning 和 Oberlander，1994）。

图 6.14　欧拉图。该图告诉我们（除其他外），实体可以同时是集合 A 和 C 的成员，但不能同时是集合 A、B 和 C 的成员。此外，任何同时是集合 B 和 C 的成员的实体都是集合 D 的成员。通过闭合轮廓可以清楚地表达和理解这些相当困难的概念

　　当用轮廓定义的区域的边界变得复杂时，内部或外部可能变得不清楚。在这种情况下，使用颜色、纹理或 Cornsweet 轮廓将更有效（图 6.15）。虽然在欧拉图中通常使用简单轮廓来表示集合成员，但除了简单轮廓外，我们还可以使用颜色和纹理来有效地定义更复杂的重叠区域集合（图 6.16）。图 6.17 显示了 Collins 等人（2009）提出的一个示例，其中同时使用颜色和轮廓来定义三个重叠集合的极为复杂的边界。

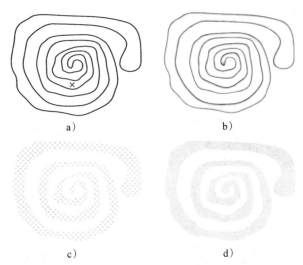

图 6.15　当区域的形状复杂时，简单的轮廓（如图 a）是不够的。图 a 很难看出 × 是在闭
　　　　合区域的内部还是外部。公共区域可以通过 Cornsweet（1970）边缘（图 b）、纹理
　　　　（图 c）或颜色（图 d）来定义，不那么有歧义

图 6.16　与仅使用闭合轮廓的传统欧拉图相比，使用纹理和颜色增强的欧拉图可以表达更复
　　　　杂的关系集

图 6.17　添加了同时用轮廓和颜色定义的区域，使酒店（橙色）、地铁站（棕色）和医疗诊所
　　　　（紫色）的分布更加清晰（来自 Collins 等人（2009）。经许可转载）

【G6.5】考虑将相关信息放入闭合轮廓内。对于形状简单的区域，一条线就足够了。颜色或纹理可用于定义具有更复杂形状的区域。

【G6.6】要定义多个重叠区域，可以考虑使用线轮廓、颜色、纹理和 Cornsweet 轮廓的组合。

在基于窗口的界面中分割监视器屏幕时，闭合性和闭合轮廓都很重要。矩形重叠框提供了很强的分割提示，将显示划分为不同的区域。此外，矩形框架提供了参照框架：框架内每个对象的位置往往是相对于闭合框架来判断的（参见图 6.18）。

图 6.18　闭合的矩形轮廓强烈地分割了视野。它们也提供了参考框架。在某种程度上，被包围的形状的位置和大小是相对于周围的框架而解释的

图形和背景

格式塔心理学家也对他们所谓的图形 – 背景效应感兴趣。图形是像物体一样的东西，它被认为位于前景中。背景就是隐藏在图形后面的东西。通常，模式中的较小组件被视为物体。在图 6.19a 中，认为在白色背景上看到了一个黑色的螺旋桨，而不是将白色区域视为物体。

感知图形而不是感知背景可以被看作识别物体的基本知觉行为的一部分。所有的格式塔理论，还有格式塔心理学家没有考虑的其他因素，比如纹理分割，都有助于创造图形。闭合的轮廓、对称性和周围的白色区域都有助于将图 6.19b 中的两个形状视为图形，而不是切割出的孔。然而，通过改变周围，如图 6.19c 所示，在图 6.19b 中被感知为缺口的不规则形状可以被视为图形。

a)　　　　　　　　　b)　　　　　　　　　c)

图 6.19　a）黑色区域较小，因此更有可能被感知为物体。水平和垂直方向的模式也更容易被感知为物体。b）绿色区域被看作图形，因为有几个格式塔因素，包括大小和闭合形式。c）绿色图形之间的区域一般不被看作一个图形

【G6.7】结合使用闭合性、公共区域和布局，以确保数据实体由图形模式表示，这些图形模式将被视为图形，而不是背景。

图 6.20 显示了经典的 Rubin 的花瓶图，从其中可以感知到两张鼻子对鼻子的脸，或者在显示器中央的一个绿色花瓶。两种感知倾向于交替出现的事实说明了相互竞争的主动过程是如何参与根据模式构建图形的过程的，然而这两种感知是由非常不同的机制驱动的。花瓶感知主要由对称性支持，是一个闭合区域。两张脸的感知主要由先验知识，而不是格式塔因素驱动。正是因为脸的重要性，人们才无比容易地看到它们。其结果是高级和中级过程之间的竞争。

图 6.20　Rubin 的花瓶。有关图形和背景的线索大致上是平衡的，结果是两张脸和一个花瓶的双重感知。

更多关于轮廓的理论

我们现在回到轮廓的话题来讨论最近的研究给出的大脑中是如何处理轮廓的。轮廓是视觉图像区域之间连续的、细长的边界，大脑对它们的存在非常敏感。轮廓可以由一条线、不同颜色区域之间的边界、立体深度、运动模式或特定纹理区域的边来定义，甚至可以在没有轮廓的地方感知轮廓。图 6.21 展示了一个虚幻的轮廓，即使没有实体存在，也可以看到一个形如滴状斑点的模糊边界（Kanizsa，1976）。由于识别轮廓的过程被视为物体感知的基础，因此轮廓检测受到了视觉研究人员的极大关注，并且各种类型的轮廓对于可视化的许多方面都至关重要。

图 6.21　大多数人看到的是一个微弱的虚幻的轮廓，围绕着图中心的一个滴状斑点

Field、Hayes 和 Hess（1993）的一组实验被证明是将格式塔的连续性概念置于更牢固的科学基础上的里程碑。在这些实验中，受试者必须检测在含 256 个随机方向的 Gabor 块的场中是否存在连续路径。图 6.22 示意性地说明了该要求。结果表明，受试者非常善于通过一系列块感知平滑路径。正如人们所料，以直线定向的 Gabor 块之间的连续性是最容易感知的。更有趣的是，如果 Gabor 元素如图 6.22a 所示是对齐的，则甚至可以很容易地看到非常曲折的路径。轮廓感知的理论基础是具有平滑对齐感受野的神经元之间存在相互激发，具有非对齐感受野的神经元之间存在抑制。结果是一种赢家通吃的效果。较强的轮廓击败较弱的轮廓。

非对齐神经元的抑制

具有平滑对齐感受野的神经元的相互激发

a)　　　　　　　b)　　　　　　　c)

图 6.22　对 Field 等人（1993）进行的实验的说明。如果元素如图 a 那样对齐，使得可以通过其中一些元素中画出一条平滑的曲线，我们就可以看到一条曲线。如果这些元素成直角，我们就看不到曲线（图 b）。这种效果可以用神经元的相互激发来解释（图 c）[数据来自 Field 等人（1993）]

轮廓感知的高阶神经生理学机制还尚未清楚。然而，有一个结果很有趣。Gray、Konig、Engel 和 Singer（1989）发现具有共线感受野的细胞倾向于同步放电。因此，我们不需要响应越来越复杂的曲线，提出更高阶的特征检测器来理解轮廓信息的神经编码。细胞群同步放电可能是大脑将相关模式元素牢记在意识中的方式。理论家们提出了一个快速启动连接，这是一种快速反馈系统，可以实现细胞同步放电（Singer 和 Gray，1995）。约束轮廓的同步放电理论仍有争议，然而人们一致认为，某些神经机制增强了位于平滑连接边缘的神经元的响应（Grossberg 和 Williamson，2001；Li，1998）。

表征矢量场：感知方位和方向

表征矢量的基本问题可以分为三个组成部分：矢量大小的表示、方位的表示和相对于特定方位的方向的表示。图 6.23 说明了这一点。有些技术显示一个或两个组成部分，而非全部的三个组成部分。例如，风速（大小）可以通过颜色编码显示为标量场。

图 6.23 矢量的组成部分

Field 等人（1993）的轮廓感知理论可以直接应用于显示矢量场数据。一种常见的技术是创建一个规则的定向元素网格，如图 6.24a 所示。这一理论表明，头尾对齐使得能更容易看到流模式（Ware，2008）。当移位线段，以便在它们之间绘制平滑轮廓时，更容易看出流模式，如图 6.24c 所示。

图 6.24 Field 等人（1993）的研究结果表明，如果能通过代表流的元素画出平滑的轮廓，则应该更容易感知到矢量场。a）网格模式会弱刺激具有定向感受野的神经元，并且会感知来自行和列的虚假轮廓。b）抖动的网格中的线段不会产生错误的轮廓。c）如果轮廓线段是对齐的，就会发生相互强化。d）最强烈的反应发生在具有连续轮廓的情况下［数据来自 Field 等人（1993）］

不用通常使用的小箭头网格，表征矢量场的一种明显而有效的方式是使用连续的轮廓，针对此目的存在许多有效的算法。图 6.25 显示了 Turk 和 Banks(1996）的一个例子。这有效地展示了矢量场的方向，尽管它存在歧义，即对于给定的轮廓可以有两个流方向。此外，

图 6.25 没有显示矢量大小。

图 6.25 流线可以是表示矢量场或流数据的有效方法。但这里的方向是有歧义的，而且没有
 显示大小（已获许可）

比较二维流可视化技术

Laidlaw 等人（2001）对六种不同的流可视化方法进行了实验比较，如图 6.26 所示：图 a 是规则网格上的箭头；图 b 是抖动网格上的箭头，可以减少感知混叠效果；图 c 是三角形图标，图标大小与场强度成正比，与图标密度成反比（Kirby、Marmanis 和 Laidlaw，1999）；图 d 是线积分卷积（Cabral 和 Leedom，1993）；图 e 是规则网格上沿流线的大头箭头（Turk 和 Banks，1996）；图 f 是使用恒定间距算法的沿流线的大头箭头（Turk 和 Banks，1996）。

为了评估任何可视化，有必要指定一组任务。Laidlaw 等人（2001）将让受试者识别临界点作为一项任务。临界点是矢量场或流场中矢量大小为零的点。结果显示，图 6.26a 和图 6.26b 所示的基于箭头的方法对识别这些点的位置最不有效。另一项任务涉及感知平流轨迹。平流轨迹是落入流中的粒子走过的路径。图 6.26f 所示的 Turk 和 Banks 的流线方法被证明是显示平流的最佳方法。图 6.26d 所示的线积分卷积法，到目前为止对平流来说是最差的，可能是因为它不能明确地识别方向。还值得指出的是，其中三种方法根本不显示矢量大小，见图 6.26d、e 和 f。

尽管 Laidlaw 等人（2001）所做的研究是对矢量场可视化方法有效性的第一次认真的比较评估，但它绝不是详尽的。还有其他的可视化方法，以及那些显示了许多可能变化，如线段更长和更短、颜色发生变化等的方法。此外，Laidlaw 等人研究的任务并不包括所有可能用流可视化执行的重要可视化任务。

以下是一份更完整的清单：

- 判断任意点的速度、方位和方向
- 确定临界点的位置和性质
- 判断一个平流轨迹
- 感知高速和低速（或大和小）的模式
- 感知高低涡度（有时称为旋度）的模式
- 感知高低湍流的模式

图 6.26　Laidlaw 等人（2001）评估的六种不同的流可视化技术（经许可转载）

　　重要模式的种类和规模在不同的应用中会有所不同。小规模的详细模式，如涡流，对一个研究者来说很重要，而大规模的模式会引起另一个研究者的兴趣。

　　优化流显示的问题可能并不像它最初看起来那么复杂和涉及面广。如果我们忽略算法的不同，纯粹从视觉角度考虑这个问题，那么图 6.26 所示的各种显示方法有许多共同的特点。它们都主要由沿流方向的轮廓组成，尽管这些轮廓在长度、宽度和形状方面有不同的特点。箭头的轴是一个短的轮廓。图 6.26d 所示的线积分卷积法产生了一个非常不同的、模糊的结果，但是可以用模糊的轮廓来计算类似的东西。对于形状和灰度值沿长度变化的轮廓，可以用两个或三个参数来表示。轮廓放置的不同随机度可以参数化，因此我们可以考虑将各种二维流可视化方法作为一系列相关方法——不同类型的面向流的轮廓的一部分。以这种方式考虑，显示问题成为优化多个参数的问题，这些参数能够控制矢量大小、方位和方向到显示中轮廓的映射方式。

显示方向

为了显示方向，必须在轮廓上添加一些东西，使其沿着路径具有不对称性。一种可以解释对不对称轮廓末端的感知的神经机制被称为末端停止的细胞。许多 V1 神经元对终止在细胞感受野，但只来自一个方向的轮廓有强烈的反应（Heider、Meskanaite 和 Peterhaus，2000）。轮廓终止的方式越不对称，神经反应的不对称性就越大，所以这可以提供一种检测流方向的机制（Ware，2008）。图 6.27 说明了这个概念。

图 6.27　a）当一条线穿过一个末端停止的细胞（图中显示为绿色）时，该细胞不会做出反应。b）只有当线从一个特定的方向在细胞中终止时，该细胞才有反应。c）这种反应的不对称性将弱化箭头与箭尾的区别。d）用长度方向的渐变更强烈地区分了宽线的末端。小条代表神经元的放电率

传统的箭头是提供方向不对称的一种方式，如图 6.27c 所示，但不对称信号相对较弱。箭头也会产生视觉上的杂乱，因为它们构成的轮廓与矢量方向不相切。

Edmond Halley 在 17 世纪绘制的北大西洋风向矢量场图中提供了一种解决流向歧义性的有趣方法（Tufte，1983）。Halley 优雅的笔触如图 6.28 所示，其形状像面向气流的狭长机翼，风向由尖端给出。Halley 还沿着流线排列他的笔触。这些笔触可以产生比箭头更强的非对称性信号。我们通过实验验证了像 Halley 这样的笔触在解释方向方面是无歧义的（Fowler 和 Ware，1989）。

图 6.28　根据 Edmond Halley（1696）的笔触风格绘制，用来表示北大西洋的信风。Halley 将风向来源描述为"每个小笔触的尖端，指向水平线的部分，风不断地从那里来"

Fowler 和 Ware（1989）开发了一种新方法，用于创建无歧义的矢量场方向感，包括沿笔触长度改变灰度，如图 6.29 所示。如果笔触的一端被赋予背景灰度，则笔触方向被视为偏离背景灰度的变化方向。在我们的实验中，由明度变化产生的方向印象完全支配了由形状给出的方向印象。这是末端停止的细胞理论预测的——每个轮廓两端之间的不对称性越大，方向就越清晰。不幸的是，对方位的感知可能会有所减弱。问题是既要得到很强的方向性反应，又要得到很强的方位性反应。

图 6.29　矢量方向可以通过沿粒子轨迹相对于背景的明度变化来无歧义地给出。这使得每条
　　　　轨迹的不同端之间的不对称性最大

我们可以将上述讨论提炼为两条指南。

【G6.8】对于矢量场的可视化，使用与流线相切的轮廓来反映方位。

【G6.9】若要在矢量场可视化中表示流向，请使用基于光亮度对比的头比尾更清晰的细流。
　　　　细流是一种沿着流线拉长的图示符，它会在对与流向相切方向敏感的神经元中引起
　　　　强烈的反应。

为了反映矢量场的大小分量，我们可以回到使用产生更强神经信号的物质来表示快速流
或更强场的基本原则上来。图 6.30 给出了一个同时遵循 G6.8 和 G6.9 的示例，此外还使用
了更长和更宽的图形元素来显示流更强的区域（Mitchell、Ware 和 Kelley，2009）。

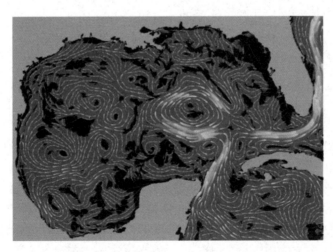

图 6.30　AMSEAS 模型中墨西哥湾的表面洋流。使用了头到尾元素，每个元素的头比尾更
　　　　明显。速度由宽度、长度和背景色给出

【G6.10】对于矢量场的可视化，使用更明显的图形元素来显示更大的场强度或速度。它们可
　　　　以更宽、更长、对比度更大，或移动更快。

显示速度

通常，速度是矢量场最重要的属性，往往使用颜色映射方法将其显示为背景标量场。或

者，将速度映射为箭头长度，有时映射为箭头宽度。这也适用于沿流线排列的弯曲图示符。在某些情况下，箭头本身是彩色的，也可以使用权衡（tradeoff）方法。然而，值得一提的是，使用诸如长度或宽度之类的变量来表示速度在定性意义上是有用的，但不太可能准确。如果对速度的准确感知很重要，则精心设计的颜色序列将是更好的解决方案。

有一种在气象学中广泛使用的显示风速的方法，值得在这里讨论，就是风速羽。风速羽被设计来代表气象站，气象站的风速和风向是通过风速计测量的。不过，它们也被用于表示基于计算机模型的风模式，并且对于这个目的，它们是达不到最佳效果的。图 6.31 显示了传统的风速羽和更好的替代方案，它们在速度编码中使用相同的概念，但后者能够使人更清楚地看到风模式（Pilar 和 Ware，2013）。

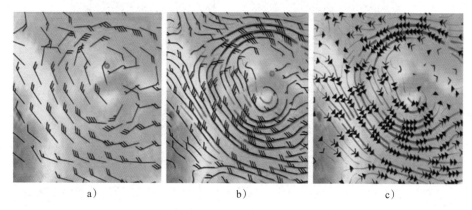

<div align="center">a) b) c)</div>

图 6.31 a）气象学家通常使用风速羽图示符来显示天气模型数据的风速。b）如果风速羽沿流线排列，则模式感知会得到改善。c）一个更好的解决方案是沿流线使用对称的速度编码方案（来自 Pilar 和 Ware，2013）

动画的二维流可视化

越来越多的证据表明，表示二维流模式的最佳方式是使用动画细流（Ware、Bolan、Miller、Rogers 和 Ahrens，2016）。与静态表示相比，动画有几个优点。它可以非常清晰地显示方向，是实现（例如）快速区分顺时针和逆时针旋转的最佳方式。此外，如果动画细流可以部分透明，则它们可以利用运动通道为调整外围注意机制提供良好的基础。这意味着，观看者可以选择通过动画层观看，将注意力集中在静态背景信息上，而静态元素和动画元素之间的视觉干扰最小，或者观看者可以将注意力集中在动画层上。动画的不足之处在于速度的表示，动画可以定性区分快速区域和慢速区域，但准确度较低。解决方案包括对流线进行颜色编码（图 6.32）。但是，在彩色背景下，透明动画细流的颜色可能很难感知。

纹理：理论和数据映射

纹理可以提供一整套用于显示信息的子通道。与颜色一样，我们可以使用纹理作为标称编码，显示不同类别的信息，或者作为在空间地图上表示数量的方法，使用纹理提供序数或间隔编码。

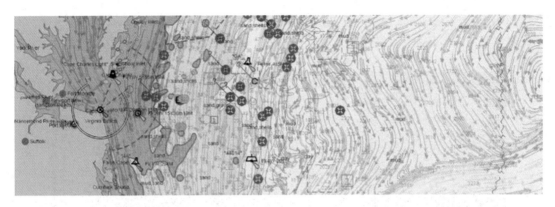

图 6.32　动画流线叠加在航海图显示上。动画和透明处理使得能够在最小干扰的情况下透视
　　　　动画层并感知背景图信息

纹理分割是大脑根据纹理将视觉世界划分为多个区域的过程。V1 感受野的 Gabor 模型是大多数纹理独特性理论的关键组成部分（Bovik、Clark 和 Geisler，1990；Malik 和 Perona，1990；Turner，1986）。这些纹理分割理论依赖于用于快速搜索单个目标的同一组特征映射，因此纹理分割规则与单个目标显著性规则非常相似也就不足为奇了。事实上，具有许多图示符和具有纹理之间的边界定义得很模糊，纹理可以被视为小图示符密集分布的区域。

Malik 和 Perona（1990）类型的分割模型如图 6.33 所示，它有三个主要阶段。在第一阶段，Gabor 滤波器的特征映射对特定空间频率和方向占主导地位的纹理区域反应强烈。在第二阶段，第一阶段的输出经过低通滤波。这创建了一些区域，每个区域具有相同的一般特征。在第三阶段，识别具有强烈不同特征的区域之间的边界。该模型预测，我们将根据主要的空间频率和方向信息将视觉空间划分为多个区域。方向和大小差异较大的区域将是最好区分的区域。此外，可以根据纹理对比来区分区域。低对比纹理将区别于具有相同方向和大小特征的高对比纹理。

图 6.33　一个纹理分割模型。Gabor 滤波器的二维特征映射对具有所有可能的方向和大小的
　　　　图像的每一部分进行过滤。激发了同类滤波器的扩展区域将形成图像的感知区域

图 6.34 说明了 Gabor 分割理论在经典感知难题中的应用。为什么 T 和 L 难以区分？而当旋转 T 后，它们又为什么变得容易区分？ Gabor 模型准确地预测了我们看到的情况。

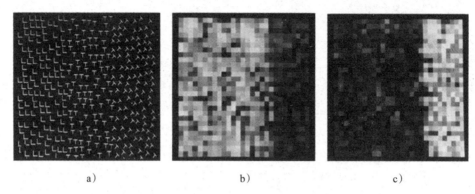

a) b) c)

图 6.34 a）左边和中间的 T 和 L 在视觉上很难分开，但右边旋转的 T 区域比较容易让人发现。b）由垂直 Gabor 组成的特征映射的输出。c）由斜向 Gabor 组成的特征映射的输出（摘自 Turner，1986。经许可转载）

信息密度的权衡：不确定性原则

Daugman（1985）指出，基本的不确定性原则与位置、方向和大小的感知有关。给定数量固定的探测器，可以用大小分辨率来换取方向或位置的分辨率。我们已经证明，当有高度空间变化的数据场时，同样的原则也适用于数据显示的纹理合成（Ware 和 Knight，1995）。提高精确显示方向信息的能力不可避免地会以通过大小显示信息的精度为代价。如果将大小用作显示参数，则较大的元素意味着可以显示的细节较少。

图 6.35 说明了这种权衡，使用 Gabor 函数创建了一组纹理，尽管相同的特点也适用于其他图元。Gabor 函数是高斯包络与正弦波的乘积。在该图中，纹理是通过将大量随机分散的 Gabor 相加而创建的。通过改变具有相同正弦光栅的高斯乘子函数的形状和大小，可以直接观察权衡的情况。当高斯包络较大时，指定的空间频率相当精确，如傅里叶变换中的小图像所示。当高斯包络较小时，可以很好地指定位置，但对空间频率不可以，如傅里叶变换中的大图像所示。图 6.35 中的下两行显示了如何拉伸高斯包络，以更精确地指定空间频率或方向。这里的含义是，纹理用于信息显示的方式存在基本限制和权衡。

【G6.11】考虑使用纹理来表示连续的映射变量。在数据变化平滑且表面形状特征显著大于纹理元素间距的情况下，这可能是最有效的。

纹理的主要感知维度

一个完全通用的 Gabor 模型具有与方向、空间频率、相位、对比以及高斯包络的大小和形状相关的参数。然而，在人类神经感受野中，高斯包络和余弦分量往往是耦合的，因此低频余弦分量具有较大的高斯包络，高频余弦分量则具有较小的高斯包络（Caelli 和 Moraglia，1985）。这使我们能够提出一个简单的三参数模型来感知和生成纹理。

方向 O：余弦分量的方向。

尺度 S：大小——1/（空间频率）分量。

对比 C：振幅或对比分量。

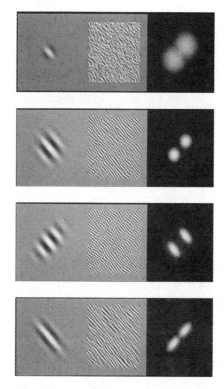

图 6.35　左侧面板的不同 Gabor 包含相同的正弦分量，以及不同的高斯乘子。中间的面板显示通过将 Gabor 大小减少五倍并使用随机过程序和大量数字而构建的纹理。右侧面板显示纹理的二维傅里叶变换

纹理对比效果

纹理可能会因为对比效果而失真。在纹理粗糙的背景上，给定的纹理会比纹理精细的背景上的纹理看起来更精细。这一现象如图 6.36 所示。更高阶的抑制连接可以预测这种效果。它将导致读取映射到纹理元素大小的数据时出错。此外，纹理方向会导致方向上的对比错觉，这也可能导致对数据的错误感知（参见图 6.37）。

图 6.36　纹理对比效果。中心左侧和中心右侧的两个块具有相同的纹理粒度，但纹理对比使它们看起来不同

图 6.37 径向纹理使左边的两条平行线看起来是倾斜的

视觉纹理的其他维度

尽管有大量证据表明，方向、大小和对比是视觉纹理的三个主要维度，但很明显，纹理的世界比这丰富得多。视觉纹理的维度非常高，对我们周围世界的视觉检查证明了这一点，想想木材、砖、石头、毛皮、皮革和其他天然材料的纹理。一个重要的额外纹理维度当然是随机性（Liu 和 Picard，1994），规则纹理的质量与随机纹理的非常不同。

标称纹理编码

纹理在信息显示中最常见的用途是作为标称编码设备。例如，地质学家除了使用颜色外，通常还使用纹理来区分许多不同类型的岩石和土壤。V1 神经元的方向调整表明，图示符元素方向应至少间隔 30 度，以便区分图示符纹理场与相邻纹理场（Blake 和 Holopigan，1985），并且由于定向元素容易与旋转 180 度的相同元素混淆，因此可以快速区分的方向少于六个。

图 6.38 显示了使用随机放置的 Gabor 函数实际构建的纹理示例。在图 6.38a 中，显示器的不同区域之间只有方向发生了变化，尽管文字" TEXTURE"看起来有别于其背景，但区分性很弱。如图 6.38b 所示，当图形和背景之间的空间频率与方向都不同时，区分性显得更强。使纹理易于区分的又一种方法是改变对比效果，如图 6.38c 所示。

a)

b)

c)

图 6.38 TEXTURE 这个词之所以可读，只是因为字母和背景之间存在纹理差异，整体光亮度保持不变。a) 只用纹理方向定义了字母。b) 纹理方向和大小都不同。c) 纹理对比不同

当然，纹理可以用更传统的方式构建，就是使用条纹和点，如图 6.39 所示，但是快速分割的关键仍然是空间频率分量。此图显示图像的二维傅里叶变换。我们一直在讨论的理论表明，显示的信息在空间频率和方向上的差异越大，信息就越清晰。心理物理学方面的证据表明，对于视觉上不同的纹理区域，它们的主导空间频率应至少相差 3 倍，主导方向应相差 30 度以上，所有其他因素（如颜色）相同。

图 6.39 （上排）一组高度可区分的纹理方块，每个方块在多重空间频率特征方面都与其他方块不同。（下排）相同纹理的二维傅里叶变换

【G6.12】为了使一组标称纹理编码可区分，应使它们在主导空间频率和方向分量方面尽可能不同。作为次要因素，应使纹理元素的间距随机变化。

纹理判别的简单空间频率模型表明，能够快速区分的纹理数量将在 12~24 个之间。较小的数字是我们从三个尺寸和四个方向的乘积得到的。当考虑其他因素，如随机性时，这个数字可能要大得多。此时我们得出的结论是，快速区分的颜色编码的数量少于 12 个时，纹理的使用显然大大增加了区分区域的标称编码的可能性。此外，我们可以考虑使用纹理来提供与颜色不同的通道，这意味着可以对重叠区域进行编码，如图 6.16 所示。

花边

表示数据层的一种方法是将每个层显示为透明纹理或屏幕模式（图 6.40）。Watanabe 和 Cavanaugh（1996）探索了人们感知两个不同重叠层，而不是单个融合复合纹理的条件。他们称之为花边效应。在图 6.40a 和 b 中，可以清楚地看到两个不同的重叠形状，但在图 6.40c 中，只能看到一个纹理。在图 6.40d 中，感知器是双稳态的。它有时看起来像两个重叠的正方形（包含 "_" 元素组成的模式），有时像一个中心正方形（包含 "┬" 元素组成的模式），这个中心正方形看起来是一个明显的区域。

一般来说，当我们呈现分层数据时，可以应用感知干扰的基本规则。相似的模式会相互干扰。图 6.40c 的问题是混叠的一种。在颜色、空间频率、运动等方面相似的图形模式往往比具有不相似组成部分的图形模式更容易相互干扰（和融合）。

【G6.13】当使用重叠纹理分离显示中的重叠区域时，应避免在组合这些纹理时可能导致混叠问题的模式。

【G6.14】在将纹理与重叠区域的背景色结合使用时，请选择花边纹理，以便通过缺口看到其他数据。

图 6.40 Watanabe 和 Cavanaugh（1996）称为透明花边的纹理等效性。这个图是根据他们的
工作得出的

　　因为纹理元素从定义上来说很小，所以需要光亮度对比才能使它们与背景区分开来。当
纹理透明地叠加在其他用颜色编码的数据上时，与背景编码存在光亮度对比很重要，否则纹
理元素将不可见。这既限制了构造纹理元素时使用的颜色，也限制了可以在背景中使用的颜
色。最简单的解决方案是将纹理元素设置为黑色或白色，并限制背景颜色集，以便它们不会
分别占据范围的低光亮度或高光亮度端。

【G6.15】*将花边纹理与重叠区域的颜色结合使用时，请确保前景中的纹理元素与背景中呈现
的用颜色编码的数据之间存在光亮度对比。*

将纹理用于单变量和多变量映射显示

　　纹理可用于显示连续的标量映射信息，如温度或压力。最常用的方法是将标量变量映射
为纹理元素大小、间距或方向。图 6.41 说明了使用纹理元素大小的简单纹理变化。由于纹
理元素通常必须非常小才能保持合理的信息密度，因此使用这种方案不能可靠地区分超过三
个或四个的步骤，这限制了空间信道带宽。此外，作用于纹理元素的感知大小或方向的同时
性对比可能会导致判断误差。

【G6.16】*仅当必须可靠地区分少于五个的顺序步骤时，才使用简单的纹理参数，如元素大小
或元素密度。*

　　使用纹理对一个以上的标量值进行编码的前景怎么样呢？ Weigle 等人（2000）开发了
一种被称为定向长条纹理的技术，专门用于利用方向信息的平行处理。多变量图中的每个变
量都被映射到一个二维长条阵列，阵列中所有长条具有相同的方向。不同变量具有不同方向
的二维长条阵列。通过控制长条和背景之间对比的量可以显示每个标量图的值。结合所有的
长条场产生了图 6.42 所示的可视化效果，该图的右边部分显示了左边缩略模式中八个变量

的组合。Weigle 等人进行的一项研究表明，如果长条的方向与周围区域的至少相差 15 度，长条就会突出显示，然而该实验只在每个位置上放置了一个长条（与图 6.42 不同），这降低了任务难度。要想自己判断长条图的有效性，可以试着在较大的组合图中寻找每个缩略模式。许多模式不容易被看到，这强烈地说明该技术对这么多的变量是无效的。另外，调整对方向敏感的细胞说明了长条至少应相隔 30 度才能迅速地被读出。

图 6.41　双变量图。其中一个变量被映射为颜色序列，另一个被映射为纹理元素大小

图 6.42　Weigle 等人（2000）的长条图。左侧缩略模式中的不同变量被映射到综合图中不同方向的长条模式（由 Chris Weigle 提供）

图 6.43 说明了另一种将多个变量映射到纹理的尝试。除了图示符颜色外，该图还显示了温度、纹理元素方位以及风的方向和方位。风速是用图示符区域覆盖面积来显示的。大气压力显示为每单位面积的元素数量。这个例子基于的是 Healey、Kocherlakota、Rao、Mehta 和 St. Amant（2008）的设计。请读者尝试看看这里显示了多少个压力等级（有三个），以及最高风速在哪里。显然，对于显示预测温度、几毫巴内的压力或几节内的风速而言，这不是一个适当的解决方案。

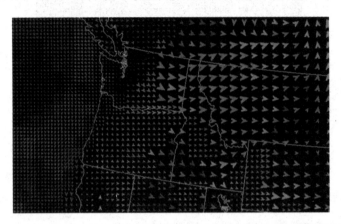

图 6.43　美国大陆西北部的天气模式。风的方位和方向被映射到图示符旋转角度。风速被映射到图示符覆盖面积。大气压力被映射到密度。温度被映射到颜色

高维数据显示的再一个例子来自 Laidlaw 和他的合作者（见图 6.44），是用一种非常不同的设计策略创建的。它不是一种简单的通用技术（如长条阵列），而是科学家和设计师合作手工制作的数据显示映射。图 6.44 显示了一个小鼠脊柱的横截面，数据在图像的每个位置都有七个数值。图像分层建立，包括图像强度、对网格起决定作用的采样率、显示主扩散和各向异性的平面内分量的椭圆，以及显示绝对扩散率的椭圆上的纹理。如果不了解关于小鼠生理学的具体知识，就不可能判断这个例子的成功性。即便如此，该图生动地反映了显示高维多变量图所涉及的权衡。例如，在这个图中，每个椭圆图示符都有纹理以显示一个额外的变量，但是纹理条纹与椭圆主轴成直角，这就伪装了图示符，使其方向更难看清。纹理的使用将不可避免地倾向于伪装图示符形状，如果纹理是有方向性的，则问题会更严重。一般来说，不同模式成分的空间频率越相似，它们在视觉上就越容易相互干扰。

前面的三个例子（图 6.41～图 6.44）都没有显示很多细节。这是有合理原因的，我们只有一个光亮度通道，而光亮度的变化是显示细节信息的唯一途径。如果选择使用纹理（或任何种类的图示符）场，我们就不可避免地牺牲了显示细节的能力，因为要清楚地显示每个图示符元素必须使用光亮度对比。较大的图示符意味着可以显示的细节较少。

如果要显示两个标量变量，纹理是最可能有价值的。在这种情况下，我们可以利用颜色和纹理提供合理的可分通道。尽管为了纹理可见，必然会消耗掉一些光亮度通道的带宽。对于双变量问题，将一个变量映射到纹理，另一个映射到精心设计的颜色序列，这可以是一个可靠的解决方案。

【G6.17】为了显示一个双变量标量场，考虑将一个变量映射为颜色，另一个变量映射为纹理的变化。

图 6.44　小鼠脊柱的横截面。每个位置都显示了七个变量。右侧放大了部分图像。描述见文本（David Laidlaw 提供）

定量纹理序列

正如我们所观察的，在使用纹理时同时性对比造成的问题同样会出现在使用颜色时。因为眼睛判断的是相对大小和其他属性，所以会产生很大的误差，并且只有几个绝对分辨率可用。但是，对于许多可视化问题，人们希望除了看到整体模式外，还能从变量图上读出定量的数值。大气压力和温度的显示就是两个例子。Bertin（1983）建议用一系列的纹理来显示定量的数值。我们进一步推广了使用精心校准的纹理元素序列的想法，让每一个都比前一个单调地更亮或更暗，以便同时显示数据集中的数量和形式（Ware，2009）。图 6.45 显示了一个在颜色变化图上叠加 10 步纹理序列的例子。图 6.46 显示了一个更复杂的例子，有 14 个可见纹理步以显示大气压力。这个例子实际上使用了三个不同的感知通道。运动通道用于风速和风向，定量的纹理序列通道用于大气压力，颜色序列通道用于温度。

图 6.45　用一个精心设计的 10 步纹理序列表示第一个变量，用一个颜色序列表示第二个变量

图 6.46 在这张天气图中，温度被映射为颜色。大气压力被映射为 14 步纹理序列。风向是
用动画条纹给出的，风速是用动画速度和数字显示的

【G6.18】为了设计纹理以便能够可靠地判断定量值，要使用一个纹理序列，这些纹理在视觉
上是有序的（例如，按元素大小或密度），并且设计成序列中的每个元素在某些低
层次的属性上都与前一个不同。

用均匀的颜色感知透明度

在许多可视化问题中，以分层的形式呈现数据是可行的，这在地理信息系统（GIS）中
尤为常见。为了使不同层的内容同时可见，一种可用的技术是将一层数据透明地呈现在另一
层之上，然而这样的做法在感知上有许多隐患。不同层的内容总是存在某种程度的相互干
扰，有时两个层会在感知上融合，以至于无法确定某个对象属于哪个层。

在简单的显示中，如图 6.47a，感知透明度的两个主要决定因素是良好的连续性（Beck
和 Ivry，1988）和不同模式元素的颜色或灰度值的比例。一个合理稳健的感知透明度的规则
是 $xy < z$ 或 $x > y > z$ 或 $y < z < w$ 或 $y > z > w$，其中 x、y、z 和 w 指的是图 6.47b 所示模式中排
列的灰色值（Masin，1997）。对透明度的感知规则感兴趣的读者可参考 Metelli（1974）的工作。

图 6.47 在图 a 中，透明度既取决于颜色关系，也取决于良好的连续性。图 b 的透明度规则
见文本

透明度在用户界面中一个可能的应用是使弹出式菜单透明化，这样它们就不会干扰位于

后面的信息。Harrison 和 Vincente（1996）研究了背景模式和前景透明菜单之间的干扰。他们发现，在背景有文本或线框图的情况下阅读菜单的时间要比背景有连续着色图片时的时间长。这正是干扰模型所预期的情况。因为连续着色图片缺乏线框图或文本的高空间频率细节，所以两者之间的干扰会更少。

连续线图中的感知模式

最常见的可视化类型之一是用连续的线表示一个连续变量相对于另一个变量的变化的图。最常见的例子可能是时序图，时间在 x 轴上从左到右显示，其中一条起伏的线显示一个特定变量相对于时间的变化。这种方法被用来显示股票市场趋势、数学函数和工程性能等数据。图 6.48 所示的例子是 Keeling 曲线，它显示了在 Moana Loa 山顶测量的大气 CO_2 量与时间的关系。此前，Cleaveland（1993）曾指出，在连续线图中，45 度的平均线方向将最大化斜率辨别率。Heer 和 Agrawala 用 Keeling 的数据来说明这一点，他们指出在图 6.48a 中，总体趋势的形状更清晰，而在图 6.48b 中，年度变化的形状更清晰。例如，在图 6.48a 中，1970 年之前的感染点很清楚，而在图 6.48b 中，很容易看到 CO_2 的下降速度比它在年度周期中的上升速度快。

图 6.48　线图中特征识别的最佳斜率是 45 度。通过调整图的长宽比，可以使不同的特征更加清晰。这里用 CO_2 随时间增长的曲线（Keeling 曲线）来说明这一点。a）强调总趋势的形状。b）强调年度上升和下降的形状。该例子是根据 Heer 和 Agrawala（2006）的数据改编的

多维离散数据中的感知模式

数据可视化最有趣但最困难的挑战之一是支持离散多维数据的探索性数据分析。可视化可以是数据挖掘中的一个强大工具，其目标通常是对关系和数据趋势进行一般搜索。例如，营销专家经常收集潜在目标人群中个人的大量数据。收集的变量可能包括年龄、收入、教育水平、就业类别、购买巧克力的倾向等。每个测量变量都可以被看作一个数据维度。如果营销人员能够在这个多维数据集中识别出与购买不同产品的可能性相关的价值集群，就可以产生更具针对性、更有效的广告。寻找特定细分市场是一种在由许多变量构成的多维空间中寻找不同集群的任务。

有时，科学家或数据分析员在处理数据时没有特定的理论进行测试。我们的目标是在大量无意义的数字中探索有意义和有用的信息。绘图技术长期以来一直是数据浏览器的工具。本质上，这个过程是绘制数据、寻找模式并解释发现结果，因此发现过程中的关键一步是感知行为。

图 6.49 中的四个散点图说明了非常不同的几类数据关系。在第一种情况下，有两个不同的集群，可能暗示着不同的生物有机体亚群。在第二种情况下，两个被测变量之间存在明显的负线性关系。在第三种情况下，存在一种曲线的、倒 U 型的关系。在第四种情况下，出现了突然的中断。这几种模式都将导致关于变量之间潜在因果关系的非常不同的假设。如果其中有一种关系是以前未知的，则研究人员将获得一项发现。通过仔细检查数字表很难看出这些模式。可视化方法的强大之处在于使人们能够看到噪声数据中的模式，或者换句话说，能让人们在噪声中看到有意义的信号。

图 6.49　散点图是在具有两个定量属性的离散数据中寻找模式的重要工具

当然，在数据中可以找到无数种不同的有意义的模式，一个上下文中的信号可能在另一个上下文中是噪声。但是有两种特别的模式是非常常见的：相关性和聚类。示例如图 6.49 的前两个框所示。

相关性在数值上通常用名为 r^2 的度量来表示，这是通过线性回归中的数据点云进行直线拟合所解释的数据量（从技术上讲是方差）。然而，Rensink 和 Baldridge（2010）的工作表明，我们所感知的关系要密切得多，相关程度并不是由一条直线来解释的。图 6.50 改编自 Rensink 和 Baldridge 的数据（2010 年图 5），它表明对于第一次近似，感知两个相关性之间差异的阈值与 $1-r$ 有关。感兴趣的读者可以参考他们的论文，以了解更准确的表述。

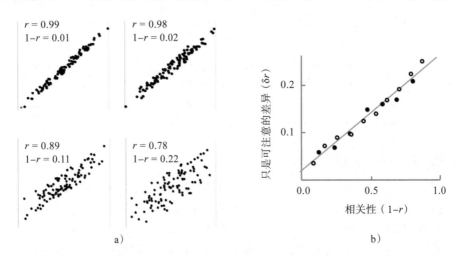

图 6.50　a) 两对散点图的比较。上面的一对的 r 值相差 0.01，下面一对的 r 值相差 0.11，它们相差 10 倍之多。然而，对于第一次近似，我们对这些差异的感知能力大致是相同的。b) 重新绘制了 Rensink 和 Baldridge 的研究数据，以说明我们倾向于用 $1-r$ 来感知相关性。这对应于直线拟合所不能解释的变化量

当每个数据点都有两个属性时，常规散点图可能是最好的解决方案。当涉及两个以上的数值属性时，问题则变得更加困难。对于四个属性，通常要添加图示符大小和颜色

（图 6.51）。Limoges、Ware 和 Knight（1989）研究了图示符大小、灰度值和振荡点运动的相位，以此作为显示相关性的一种方式，并发现受试者对相位差异最敏感。然而，颜色和 / 或点大小的使用被很好地确立为在散点图中表示三维或四维离散数据的方法。

图 6.51　三维的离散数据。第三维由点大小（图 a）、灰度值（图 b）和振荡点运动的相位（图 c）给出

我们如何处理三维以上的数据呢？高维离散数据显示的第一种解决方案是散点图矩阵（Chambers、Clveland、Kleiner 和 Tukey，1983）。散点图矩阵含一组二维散点图，它显示变量的所有成对组合。图 6.52 显示了来自 Li、Martens 和 van Wijk（2010）的一个例子。虽然散点图矩阵通常是有用的，但它的缺点在于很难观察到只有在同时考虑三个或更多数据维度时才能理解的更高维数据模式。

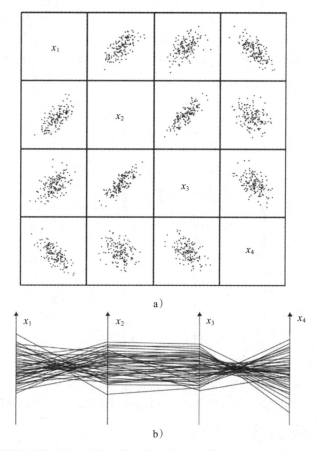

图 6.52　a）使用散点图矩阵显示的四维离散数据。b）使用平行坐标图显示的相同数据［来自（Li 等人，2010），经许可转载］

第二种解决方案是平行坐标图（Inselberg 和 Dimsdale，1990）。在平行坐标图中，每个属性维度由一条垂直线表示，如图 6.52b 和图 6.53 所示。数据点成为连接各种属性值的线。

图 6.53　具有排列轴的平行坐标图［来自（Holten 和 van Wijk，2010），经许可可转载］

平行坐标图的问题之一是，所看到的模式取决于轴相对于另一个轴的排列方式。因此，大多数平行坐标的实现都允许对轴进行重新排序。

Holten 和 van Wijk（2010）使用平行坐标图研究了受试者在多维离散数据中看见集群的能力，他们发现嵌入散点图的版本无论是在准确性还是在响应速度方面都明显更优。这使人怀疑散点图矩阵在没有平行坐标的情况下会表现得最好。

即使平行坐标支持对轴重新排序，研究也表明散点图在显示相关性方面要好得多（Li 等人，2010；Dimara 等人，2017）。

重要的是要认识到，平行坐标图旨在与一种称为刷选的交互技术一起使用。通过刷选选择轴上的一个范围，使通过该范围的折线以某种方式变得高亮。这使得该方法成为探索过程的一部分，在该过程中即时视图可能不那么重要，然而刷选也可以应用于散点图矩阵，因此刷选不是平行坐标图特有的优势。图 6.54 表示了同时用于平行坐标和散点图矩阵的选择性刷选［来自（Dimara 等人，2017）的图 2］。

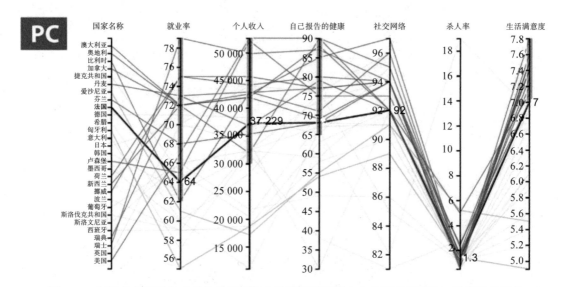

图 6.54　以平行坐标图和成对散点图矩阵表示的问题示例。在这两种情况下，数据点的子集都通过刷选的方式高亮显示［来自（Dimara 等人，2017），经许可可转载］

【G6.19】要显示多维的离散数据，可以考虑使用散点图矩阵。

大多数研究只比较了并行任务对基本模式的感知，但这些可视化技术的重点在于支持涉及许多变量的决策制定。在对一项决策制定任务的研究中，参与者必须根据酒店质量、价格

和历史意义等变量在度假套餐中进行选择，Dimara 等人（2017）发现平行坐标图和散点图矩阵之间没有统计上的显著差异，但有更多负面评论抱怨平行坐标图难以理解。此外，基于交互式表格视图的又一种技术（我们将在第 10 章讨论）在这项复杂的任务中被证明总体上最优，尽管在感知相关性等较简单的任务中并非如此。

如图 6.55a 所示，颜色映射可用于将单个散点图中可显示的数据维数扩展到五个。Ware 和 Beatty（1988）开发了一个简单的方案来实现这一点。具体地，创建一个散点图，其中每个点是一个彩色块，而不是白色背景上的黑色点。最多可以映射和显示以下五个数据变量。

变量 1 → x 轴的位置

变量 2 → y 轴的位置

变量 3 → 红色的数量

变量 4 → 绿色的数量

变量 5 → 蓝色的数量

在对这种显示中的集群感知进行评估后，Ware 和 Beatty（1988）得出结论，在允许视觉系统感知集群方面，颜色显示维度可以与空间维度一样有效。至少，对于这项任务，该技术产生了一个进入数据空间的有效的五维窗口，但这种用颜色映射的散点图存在缺陷。尽管识别集群和其他模式很容易，但解释它们很困难。一个集群可能看起来是微绿色的，因为它含红色变量少，或者含绿色变量多。这两者很难区分。颜色的使用可以帮助我们识别多维集群和趋势的存在，但确定这些趋势存在后，就需要用其他方法来分析它们。

颜色也可用于增强平行坐标图以及散点图。图 6.55b 显示了 Holten 和 van Wijk 的一个示例，使用专门设计的着色方法来增强对集群的感知。

图 6.55 a）用颜色增强的散点图矩阵。b）使用旨在帮人识别集群的方法绘制的用颜色增强的平行坐标图。a）来自 Ware 和 Beatty（1988），经许可转载；b）来自 Holten 和 van Wijk（2010），经许可转载

总之，经验结果表明，使用散点图矩阵比使用平行坐标图更容易感知模式。

【G6.20】为了显示维数超过四个的离散数据，考虑结合使用用颜色增强的散点图矩阵与刷选技术。

模式感知与深度学习

人体的对象模式处理链如图 6.56a 所示。在每一级处理中，更复杂的模式都会在更大的视觉空间范围内响应。此外，沿链走得越远，任务需求就越能通过注意机制决定需要拉取什么。

在人类婴儿的大脑中，低级的脑区，如 V1 和 V2 先于高级脑区成熟，并且越来越复杂的脑区依次成熟。模仿这种自下而上的过程是导致被称为深度学习的人工智能有了革命性进

步的关键洞见之一（LeCun 等人，2015）。深度学习已经席卷了人工智能世界，正因为如此，计算机在各种模式识别任务上的表现都比人类更好。在这一洞见出现之前，多层人工神经网络很快变得不稳定，而模拟生物自下而上的固结过程的人工神经网络产生了更加准确和易于管理的网络。

令人震惊的是，当用成千上万的图像训练人工神经网络时，出现的低级特征与对灵长类动物视觉皮质的艰苦研究所发现的特征非常相似（来自 Zeiler 和 Fergus，2014），见图 6.56b。用机器学习模式来说明人类的视觉过程可能很奇怪，但在灵长类动物视觉的更高级别上，被响应的模式在很大程度上是未知的，因为很难对近乎无限的模式进行测试。然而，理论和一些结果都表明，人类的视觉模式感知发展出了类似的模式复杂性。模式学习是由自上而下以及自下而上驱动的。自上而下的过程加强和巩固了可以引导有用的更高级别模式的基本模式，在整个过程中，它们完善和调整了较低级别的机制。

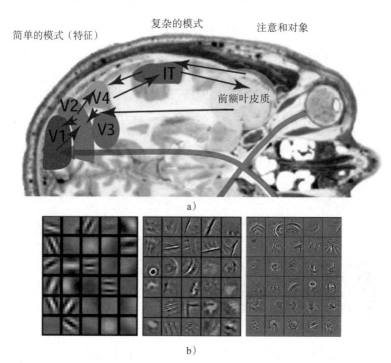

图 6.56　a）人类的模式处理发生在一系列脑区中，在这些脑区中对越来越复杂的模式做出
　　　　　反应。b）机器学习算法从环境中发现的低级特征与在灵长类动物大脑中发现的特
　　　　　征惊人地相似。图中显示了来自人工"深度学习"神经网络的三个层次的特征探测
　　　　　器的例子［改编自（Zeiler 和 Fergus，2014）］

一个叫作练习幂律的函数提供了对学习模式的速度的数学描述。

$$\log(T_n) = C - \alpha \log(n) \qquad (6.1)$$

该定律指出，第 n 次试验的反应时间（T_n）的对数与试验次数的对数成反比。常数 C 是第一次试验（或第一个试验块）的时间。

练习幂律通常适用于手工技能学习，但它也被证明适用于复杂模式的感知。Kolers（1975）发现幂律适用于学习阅读倒置文本的任务。他的结果如图 6.57 所示，起初受试者花了大约 15 分钟来阅读一个倒置的页面，但当阅读了 100 多页后，时间减少到 2 分钟。虽然

图 6.57 显示练习和学习之间存在直线关系，但这只是因为数据经过了对数转换。它们的关系实际上是非线性的。考虑一个假设的任务，相比第一天的练习，人们在第二天的练习后收获提高了 30%。练习量增加一倍，就有了 30% 的收获。根据幂律，对同一任务有 10 年经验的人还需要 10 年的时间才能提高 30%。换句话说，随着时间的推移，练习产生的收获是递减的。

图 6.57　阅读一页倒置文本的时间与已读页数的关系图（Kolers，1975）。两条轴都使用对数间距［数据来自（Newell 和 Rosenbloom，1981）］

　　如果模式感知是从可视化中提取意义的基础，那么一个重要的问题出现了，即我们如何学习才能更好地感知模式？艺术家们能看到我们其余人看不到的东西，王牌侦探大概会发现巡逻人员看不见的视觉线索。许多研究的结果普遍表明，很难学会更好地看清简单的基本模式。已经有一些关于模式学习的研究，其中几乎没有学习发生，一个经常被引用的例子是对特征（如颜色和形状）的简单组合进行视觉搜索（Treisman 和 Gelade，1980）。然而，其他研究发现，学习确实发生在某些类型的模式上（Logan，1994）。

　　调和研究结果差异的一种看似合理的说法是，模式学习发生在视觉系统早期和生命早期处理的简单、基本模式中，而不是发生在视觉系统后期和生命后期处理的复杂、陌生模式中。到了 20 岁，我们的大脑最灵活，我们已经接触简单的模式十几万小时了。当我们学习新的复杂模式时，例如学习辨别异常的癌细胞，最初的学习速度会非常快，特别是在没有细胞分类相关的经验时。新的连接必须在模式辨别层次结构中的更高层次建立。此外，复杂模式的学习需要许多脑区相互作用以确定这些模式的含义，而不仅是神经层的调整（Dosher 和 Lu，2017）。这些变化发生在学习曲线（由幂律定义）的早期，因此在第一个小时或在练习中，性能可能会提高两倍甚至更多。但有了多年的经验之后，进一步的收获将很小或根本不存在。

　　感知学习的主要含义之一已经在 G1.4 中给出。这可以用模式来重新表述。

【G6.21】为了尽可能减少理解可视化所需的学习量，请尽一切努力在应用内和应用之间将数据映射到可视化模式。

启动

　　除了长期模式学习技能外，还有更为短暂的启动效应。这些是否构成学习仍然是争论的主题。启动指的是一种现象，即一旦识别出某一特定模式，在接下来的几分钟或几小时内，有时甚至几天内，该模式就更容易识别。这通常被视为视觉系统中的一种高度接受性，但一

些理论家认为它是视觉学习。在这两种情况下，一旦神经通路被激活，其未来的激活就会变得容易。关于基于神经机制的感知启动的现代理论，见 Huber 和 O'Reilly 的工作（2003）。

这些发现对可视化有什么影响？其中一个是人们可以学习模式检测技能，尽管获得这些技能的难易程度取决于所涉及模式的具体性质。专家确实掌握了特殊的专业知识。解释 X 射线的放射科医生、解释雷达的气象学家和解释散点图的统计学家将各自拥有一个不同的视觉系统来处理他或她面对的特定问题。从事可视化工作的人必须学会在数据中看到与分析任务相关的特定类型的模式，例如发现癌变。在制作包含容易识别的模式的可视化方面，一种策略是依靠每个人都有的模式发现技能。这些可以基于低级感知能力，例如查看由线连接的对象之间的连接，也可以依靠技能转移。如果我们知道用户是制图员，他已经很擅长阅读地形等高线图，则我们可以以等高线图的形式显示其他信息，如能量场。启动研究的证据表明，当我们希望人们看到特定的模式，甚至熟悉的模式时，最好提前向他们展示几个例子。

节点连接图的视觉语法

图总是常规元素和感知元素的混合体。图包含常规元素，如抽象的标签代码，这些元素很难学习，但形式上很强大。图也包含根据感知规则，如格式塔原则编码的信息。任意的映射可能是有用的，就像数学符号一样，但是一个好的图会利用基本的感知机制，这些机制已经进化得可以感知环境中的结构。本节和下节通过举例说明两种不同类型的图的视觉语法。

对于数学家来说，图是一个由节点和边（节点之间的连接）组成的结构，如图 6.58 所示。有一个专门的学术领域称为图绘制，致力于制作布局美观、易于阅读的图。在图绘制中，布局算法根据美学规则，如最小化连接交叉、显示结构的对称性，以及最小化连接的弯曲程度进行优化（Di Battista、Eades、Tamassia 和 Tollis，1998）。经验表明，路径弯曲程度和连接交叉的数量都会降低寻找两个节点之间最短路径的任务的性能（Ware、Purchase、Colpoys 和 McGill，2002）。然而，在大多数情况下，很少有人尝试将我们对模式感知的知识系统地应用到图绘制的问题上，或者说其实使用经验方法来确定根据美学原则布局的图更容易理解。

图 6.58 节点连接图，技术上称为图。a）一个图。b）一个有两个连通分量的图。c）一个有
向图。d）一个树状图。e）一个非平面图，它不能在没有连接交叉的情况下布局在
一个平面上

在接下来的段落中，将扩展图的概念以考虑一大类图，我们通常将其称为节点连接图。这些图的本质特征是它们由表示各种实体的节点和表示实体之间关系的连接组成。几十种不同的图都有这种基本形式，包括软件结构图、数据流图、组织图和软件建模图。图 6.59 提供了软件工程中常用的四个示例。节点连接图共有的抽象集几乎无处不在，可以称之为视觉语法。实体几乎总是使用轮廓框、圆或小符号显示。连线通常表示节点之间不同类型的关

系、转换或通信路径。

图 6.59　软件工程中使用的四种不同类型的节点连接图。a）代码模块图。b）数据流图。
c）对象建模图。d）状态转换图。每一个图的节点和弧上通常都包含文字标签

我们称这些图形编码具有感知性的各种原因在本书中均有介绍。基本论点是闭合轮廓是定义视觉对象的基础。因此，尽管一条圆线可能只是在纸上画的一个标记，但在视觉系统的某个层面上，它是类似物体的。类似地，两个对象可以通过一条线连接，这种可视连接能够表示许多关系中的任何一种。为什么节点能很好地代表实体，连接线能很好地代表关系？可能是因为，基于对世界的感官感知存在深刻的隐喻，甚至为我们最抽象的概念提供了支架（Lakoff 和 Johnson，1980；Pinker，2007）。

尽管线的表现力来自于用来解释物体的神经机制，但它们从根本上是有歧义的。Kennedy（1974）阐明了轮廓（线）表示环境各个方面的几种方式，其中一些如图 6.60 所示。圆可以表示环、平盘、球、孔或两个对象（孔中有一个平盘）之间的边界。这很好地说明了对于图很常见的感知元素和常规元素的混合。我们的视觉系统能够以任何一种方式解释线轮廓。在真实场景中，可以使用其他信息来清晰化有歧义的轮廓。在图中，轮廓可能会在感知上保持有歧义，有必要用一些常规元素来消除歧义。在一种图中，圆可以表示抽象实体；在第二种中，它可以代表一个孔；在第三种中，它可以代表一个地理区域的边界。图的常规元素、上下文和格式塔因素会告诉我们哪种解释是正确的，但轮廓不受无限多解释的影响。它们的意义来自于通过深刻的知觉类比而支持的一小部分普遍意义。

图 6.60　左上角的线圈可以表示许多种物体：线环、圆盘、球、切开的洞，或者不同颜色的区域之间的边界。更重要的是，它可以代表与物体有关的抽象概念

不过，一般说来，格式塔图形 – 背景规则告诉我们，小的闭合区域很可能会被视为图形，换句话说，会被视为类似物体的区域。还有一些理论表明，颜色、形状和大小等属性大

多被视为物体的次要属性。

【G6.22】设计图示符时，请使用小而闭合的形状来表示数据实体，并使用这些形状的颜色、
　　　　　形状和大小来表示实体的属性。

图 6.60 提供了说明该指南的多个示例。

使用节点连接图形式的通用数据模型是实体 – 关系模型，它被广泛应用于计算机科学和
商业建模（Chen，1976）。在实体 – 关系建模中，实体可以是对象和对象的一部分，也可以是
更抽象的东西，如组织的一部分。关系是实体之间可以存在的各种连接（请注意单词"连接"
的用法中的隐喻）。例如，表示车轮的实体与表示汽车的实体具有包含关系，一个人可能与商
店有客户和服务者的关系。实体和关系都可以有属性。因此，特定客户可能是首选客户，组织
的属性可能是其员工数量。存在用于实体 – 关系建模的标准图，但是我们在这里不关心这些。
我们更感兴趣的是构建图的不同方式，以便以一种容易察觉的方式表示实体、关系和属性。

目前使用的绝大部分节点连接图都非常简单。在大多数情况下，这些图使用相同的矩形
或圆形节点和恒定宽度的线，如图 6.60 所示。这样的通用图在传达实体间的结构关系模式
方面非常有效，但在显示实体类型和关系类型方面往往很差。显示的属性通常是以文本标签
的形式附在方框和线上，偶尔也会使用虚线和其他变化来表示类型。如图 6.61 和 6.62 所示，
可以使用大量的图形风格的编码来丰富图，同时表达实体和关系的属性。

图 6.61　节点连接图表示实体的基本视觉语法

嵌入在语言中的视觉隐喻，如连接、联系、依附或包含等词语，暗示了对实体间关系进
行图形编码的方法。根据 Pinker（2007）的观点，这种隐喻不是语言的点缀，而是反映了思
维的基本结构。

【G6.23】使用连线、闭合轮廓、分组和附件表示实体之间的关系使用线的形状、颜色、粗
　　　　　细，以及闭合轮廓表示关系的类型。

图 6.62 显示了定义关系的图形方法的例子。这些方法中的大多数只对对称关系有用，
但事实上大多数实体之间的关系都不是对称的。一个实体以某种方式控制另一个实体，或被
另一个实体利用，或成为另一个实体的一部分。显示不对称关系的图被称为有向图，而显示
不对称关系的标准化惯例是在一端有箭头的线。在最近的一项研究中，Holten 和 van Wijk
（2009）表明，存在一个更好的替代方案如图 6.63 所示。与使用传统的箭头相比，使用锥形
线的版本使追踪关系更加容易。有一种理论可以解释为什么这可能是优越的，它基于注意力
沿轮廓扩散的概念（Houtkamp、Spekreijse 和 Roelfsema，2003）。从一个给定的节点出发，

沿着开始时很粗的线条传播更容易启动，而不是沿着开始时很细的线条。

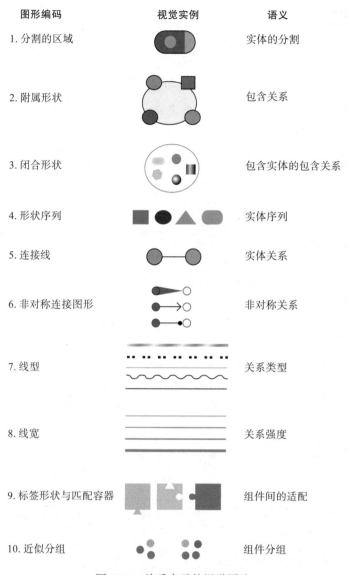

图形编码	视觉实例	语义
1. 分割的区域		实体的分割
2. 附属形状		包含关系
3. 闭合形状		包含实体的包含关系
4. 形状序列		实体序列
5. 连接线		实体关系
6. 非对称连接图形		非对称关系
7. 线型		关系类型
8. 线宽		关系强度
9. 标签形状与匹配容器		组件间的适配
10. 近似分组		组件分组

图 6.62　关系表示的视觉语法

图 6.63　在图表中表示有向关系的两种方法。研究表明，右边的方法可以更迅速地被解释（摘自 Holten 和 van Wijk，2009。经许可转载）

【G6.24】作为箭头的替代方案，可以考虑使用最宽端在源节点的锥形线来表示有向关系。

地图的视觉语法

第二种视觉语法可以在设计和解释地图的方式中找到。与节点连接图一样，我们依靠强烈的视觉隐喻，尽管在这种情况下它们被用来推理地理空间。闭合、路径、区域、重叠和连接等术语都有视觉表达。大多数地图中只有三种基本的图形标记是共同的：区域、线条特征和小符号（Mark 和 Franck，1996）。图 6.64 阐述了地图的基本语法，并展示了区域、线条特征或小符号如何单独或组合发挥作用。

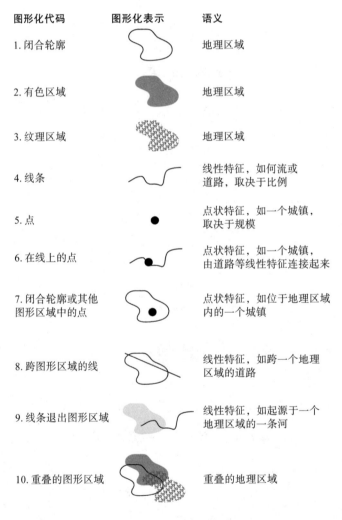

图形化代码	图形化表示	语义
1.闭合轮廓		地理区域
2.有色区域		地理区域
3.纹理区域		地理区域
4.线条		线性特征，如何流或道路，取决于比例
5.点		点状特征，如一个城镇，取决于规模
6.在线上的点		点状特征，如一个城镇，由道路等线性特征连接起来
7.闭合轮廓或其他图形区域中的点		点状特征，如位于地理区域内的一个城镇
8.跨图形区域的线		线性特征，如跨一个地理区域的道路
9.线条退出图形区域		线性特征，如起源于一个地理区域的一条河
10.重叠的图形区域		重叠的地理区域

图 6.64　地图元素的基本视觉语法

1、2、3：地理区域通常用闭合轮廓、有色区域或纹理区域来表示。通常这三种方法都可以使用，例如，用线条表示县界，用颜色编码表示气候，用纹理表示植被。

4：地理线性特征代表边界或拉长的地理区域。地理区域和线性特征之间的区别有时与比例有关。在小比例下，一条河流将由一条宽度不变的细线来表示。在大比例下，它可以成为一个延伸的地理区域。

5：点或其他小符号被用来表示点状特征，尽管某物是否为点状特征取决于比例。在大比例下，整个城市可以用一个点来表示。在小比例下，一个点可能被用来表示教堂、学校或旅游景点的位置。

6：在线上的点意味着点特征所表示的实体在线特征所表示的实体上，或附着在其上。例如，一个城市"在一条河流上"。

7：闭合轮廓内的一个点意味着点特征所表示的实体位于区域特征的边界内。例如，一个城镇在一个省内。

8：跨图形区域（闭合轮廓区域）的线是指一个线性特征穿过一个区域特征。例如，一条公路穿过一个县。

9：一条在闭合轮廓区域内结束的线是指一个线性特征在一个区域特征内结束或开始。例如，一条河流从一个公园流出来。

10：由轮廓、颜色或纹理定义的重叠轮廓区域表示重叠的空间区域。例如，一个森林区域可能与一个县的边界相重叠。

【G6.25】使用闭合轮廓、纹理区域或有色区域来表示地理图形区域。使用颜色、纹理或边界样式来表示区域的类型。

【G6.26】用线来表示路径和线性地理特征。使用线条的颜色和样式来表示线性特征的类型。

【G6.27】使用小的、闭合的形状来表示点状实体，如城市，这在地图上看起来很小。使用颜色、形状和大小来表示这些实体的属性。

地图不一定只用于地理信息。Johnson 和 Shneiderman（1991）开发了一种可视化技术，他们称之为树图，用于显示计算机科学中常用的树数据结构的信息。图 6.65 显示了以树图形式和传统节点连接图形式显示树数据结构的例子。

a) b)

图 6.65　a）分层数据的树图表示。面积代表了存储在树数据结构中的数据量。b）同样的树数据结构，用传统的节点连接图表示

最初的树图是基于以下算法的。首先，根据从树根开始的分支数量，对矩形进行垂直划分。接下来，对每个子矩形做类似的划分，但要进行水平划分。重复这个过程直到到达树的叶子节点。树上每片叶子的面积都与它储存的信息量相对应。

与传统的树视图相比，树图的最大优势是可以很容易地将树的每个分支上的信息量可视化。因为该方法是填充空间的，所以它可以显示包含数千个分支的相当大的树。缺点是不显示非叶子节点，层次结构也不像更传统的树那样清晰。当然，也有很多混合设计，例如使用节点连接图表示时，节点的大小代表某方面的数量。

【G6.28】考虑使用树图来显示树数据结构的数据，在这种情况下，只需要显示叶子节点，而显示与每个叶子节点相关的数量是很重要的。

【G6.29】考虑使用树的节点连接图表示，其中层次结构很重要，内部（非叶子）节点很重
　　　　要，节点的量化属性则不太重要。

运动中的模式

到目前为止，我们主要讨论了使用静态模式来表示数据，尽管数据有时是动态的。我
们可以用运动作为显示手段来表示静态或动态的数据。人们对动态模式的感知不如对静态模
式的感知那样了解，但我们对运动中的模式非常敏感，如果我们能学会有效地使用运动，则
它可能是显示数据的某些方面的好方法。在本节中，我们只关注将运动作为一种视觉编码方
法，而不是作为讲故事的动画。

我们首先考虑如何用计算机动画表示数据通信的问题。一种方法是用一个图形对象来表
示每个信息包，然后将该对象从信息源到目的地的过程制成动画。在最简单的情况下，数据
由一系列相同的、等距的图形元素表示，如图 6.66 所示。因为这些元素是相同的，所以对
可以表示的吞吐量有一个基本的限制。在计算机动画序列中，基本过程是一个循环，包括绘
制动画对象→显示它→移动它→重新绘制它。当这个循环重复得足够快时，一连串的静态图
片就会被看作一个平滑的移动图像。对感知数据吞吐量的限制来自于一个给定对象在与下一
帧中的另一个对象混淆之前所能移动的数量，这被称为对应问题。

图 6.66　如果用相同的、等距的元素的规则序列来表示运动，那么可以感知到的吞吐量有一
　　　　个严格的限制。这个限制可以通过改变图形元素的大小和形状来扩展

如果我们把模式元素之间的距离定义为 λ，那么在每一帧动画中，我们的最大位移量被
限制为 $\lambda/2$，然后模式更有可能被看作在与预期相反的方向上移动。

当所有的元素都相同时，大脑会根据连续帧中物体的接近程度来构建对应关系。这有时
被称为"马车轮效应"，因为西方电影中的马车轮有向错误方向旋转的倾向。Fleet（1998）
的实验表明，对于图 6.66 所示的基本表示法，在一个特定的方向上可以可靠地看到运动的
每一帧动画的最大变化大约是 $\lambda/3$。考虑到每秒 60 帧的动画帧率，这就确定了每秒可表示
20 条信息的上限。

有许多方法可以通过给图形元素赋以不同的形状、方向或颜色来克服对应的限制。
图 6.66 说明了两种可能性。在其中一种情况下，元素的灰度值在不同的信息中是不同的；
在另一种情况下，元素的形状是不同的。对元素形状的研究表明，在决定感知运动方面，形
状的对应比颜色的对应更重要（Caelli、Manning 和 Finlay，1993）。在一系列研究图 6.66 所
示的扩展表示的实验中，Fleet（1998）发现，在对应关系丧失之前，每一帧动画的平均相移
可以增加到 3λ。考虑到每秒 60 帧的动画帧率，这就意味着每秒有 180 条信息可以用动画来

表示，这是一个上限。

当然，当目标是将高交通流量可视化时，详细表示单个消息是没有意义的。大多数数字通信系统每秒钟传输数百万个数据包。在高数据率下，重要的是对数据量的印象、交通流的方向，以及大规模的活动模式。

运动中的形式和轮廓

许多研究表明，人们可以非常灵敏地看到相对运动。例如，如果仅由不同的运动来定义随机点的区域，那么在该区域中可以精确地感知轮廓和区域的边界（Regan，1989；Regan和 Hamstra，1991）。人类对这种运动模式的灵敏性可与对静态模式的灵敏性相媲美，这表明运动是一种未被充分利用的显示数据模式的方法。为了显示数据，我们可以把运动当作视觉对象的一个属性，就像我们把大小、颜色和位置当作对象属性一样。Limoges 等人（1989）评估了简单的正弦波运动在使人们感知变量之间的相关性方面的应用。他们通过让点围绕中心点进行水平或垂直（或两个方向同时）的正弦波振荡来增强传统的散点图表示。他们进行了一项实验，以发现点运动的频率、相位或振幅是否最容易被"阅读"。其任务是区分变量之间的高相关性和低相关性，并与更传统的图形技术进行了比较，包括使用点的大小、灰度值和传统散点图中的（x, y）位置。结果显示，映射到相位的数据被视为最好的。事实上，它和大多数更传统的技术一样有效，例如使用点的大小或灰度值。在非正式的研究中，还表明运动似乎对揭示多维数据空间中不同数据点的集群很有效。如图 6.67 所示，相关的数据显示为以椭圆路径一起移动的点云，这些点可以很容易地与其他点云区分开来。

图 6.67　当变量被映射到振荡点的相对相位角时，产生的椭圆运动路径的图示。其结果是相似的点拥有相似的椭圆运动路径。在这个例子中，可以清楚地看到两个不同的振荡点集群

运动框架

感知到的运动高度依赖于它的背景。如图 6.68a 所示，矩形框架为运动知觉提供了一个非常强烈的背景线索。它强烈到在一个完全黑暗的环境中，如果让一个明亮的框架围绕着一个明亮的静态点移动，则往往静态点看起来在移动（Wallach，1959）。Johansson（1975）证明了一些分组现象，这些现象表明大脑有一种强烈的倾向，会将移动的物体按层次分组。图 6.68b 和图 6.68c 说明了他的一个研究效果。在这个例子中，三个点被设置为运动状态。外面的两个点在水平方向上同步运动，第三个点位于另外两个点之间，也是同步运动，但运动方向是斜的。然而，中心点并不像图 6.68b 所示的那样沿着斜的路径运动，被感知到的情况如图 6.68c 所示。换言之，看到的是整组点的整体水平运动，在这组点中，中心点似乎在垂直运动。

图 6.68 a）当一个静态的点被放置在一个黑暗房间里的移动框架内时，在没有其他线索的情况下，认为这个点是移动的。b）当点被设置为同步运动时，它们形成一个框架，在这个框架中可以看到单个的运动。c）整组点被看作在水平运动，而中心点在组内垂直运动

计算机动画经常被直接用来显示动态现象，如通过矢量场的粒子流。在这些应用中，从感知的角度来看，主要目标是将运动带入人类的灵敏度范围。这个问题对于观看高速或单帧电影摄影也是一样的。花朵绽放或子弹穿过物体的运动分别被加速和减速，这样我们就能感知现象的动态。对于在正常屏幕距离下观看的物体，人类对每秒 0.5～4cm 的运动最为灵敏（Dzhafarov、Sekuler 和 Allik，1993）。

【G6.30】当可视化中使用动画时，目标是在视觉角度的 0.5～4 度 /s 的范围内运动。

利用运动来帮助我们区分抽象数据中的模式目前只是一个研究课题，尽管是一个非常有前景的课题。研究成果的一个应用是使用帧来检查动态流场动画。帧可以作为突出局部相对运动的一个有效装置。如果我们想突出一组在流体中运动的粒子的局部相对运动，则可用一个与这组粒子一起运动的矩形框创造一个参考区域，在这个区域中可以出现局部运动模式。

运动模式的另一个重要应用是帮助我们感知视觉空间和刚性的三维形状。

表示运动

在通信信道或矢量场中使用移动模式来表示运动，是运动在信息显示中的一个相当明显的用途，但还有其他更微妙的用途。似乎有一种表达运动的词汇，其丰富性和多样性可与格式塔心理学家所探索的静态模式词汇相媲美。在本节中，我们将讨论一些更具刺激的结果，以及它们对数据可视化的影响。

对因果关系的认知

根据 Michotte 的研究（1963 年译本），当我们看到一个台球撞击另一个台球并使第二个台球运动起来时，我们会感知到第一个台球的运动导致了第二个台球的运动。Michotte 的书 *The Perception of Causality* 汇集了几十个实验，每个实验都显示了速度和事件时间等基本参数的变化如何从根本上改变人们的感知。他对关于两个光斑之间的相互作用的感知进行了详细的研究，并得出结论，对因果关系的感知可以像对简单形式的感知一样直接和明了。在一个典型的实验中，如图 6.69 所示，一个方形的光斑从左到右移动，直到它刚刚接触到第二个光斑，然后停止。在这一点处，第二个光斑会开始移动。这是在计算机图形出现之前，Michotte 用一个使用小镜子和光束的仪器进行的实验。根据移动的光线事件和它们的相对速度之间的时间关系，观察者报告了不同种类的因果关系，并描述这些关系为"发射""诱导"或"触发"。

要实现可感知的因果关系，需要精确的时间。Michotte 发现，为了感知他称之为发射的效果，第二个物体必须在接触后的 70ms 内移动，在这个时间间隔之后，受试者仍然认为

是第一个物体使第二个物体运动起来，但这两种现象在质量上有所不同。他称后者为延迟发射。若在超过大约 160ms 后移动，则受试者不再有一个事件引起另一个事件的印象，并认为两个物体的运动是分开的。图 6.70 显示了他的一些结果。为了使因果关系被感知，视觉事件必须在至少 1/6 秒内同步。鉴于虚拟现实动画通常每秒只有大约 10 帧，事件应该是帧精确的，才能感知到明确的因果关系。

图 6.69　Michotte（1963）研究了对两个总是沿同一直线移动但具有不同速度模式的光斑之间因果关系的感知

图 6.70　当一个物体与另一个物体接触，而第二个物体离开时，如果存在正确的时间关系，则可以认为第一个运动引起了第二个运动。该图显示了不同种类的现象是如何被感知的，这取决于一个物体的到达和另一个物体的离开之间的延迟（摘自 Michotte，1963。经许可转载）

如果一个物体与另一个物体接触，而第二个物体以更大的速度移动，就会感觉到一种被 Michotte 称为触发的现象。第一个物体似乎并没有通过传递自己的能量而导致第二个物体运动，是接触引发了第二个物体的推动运动。

Leslie 和 Keeble（1987）最近的发展性工作表明，只有 27 周大的婴儿能够感知诸如启动的因果关系。这似乎支持了这样的论点，即这种观念在某种意义上是知觉的基础。

Michotte 的工作对数据可视化的意义在于，它提供了一种增加表示范围的方法，超越了静态图的可能性。在静态的可视化中，用于表示关系的视觉词汇是相当有限的。为了显示一个视觉对象与另一个对象的关系，我们可以在它们之间画线，我们可以给对象群着色或添加纹理，或者我们可以使用某种简单的形状编码。显示两个物体之间的因果关系的唯一方法是使用某种常规编码，如带标记的箭头。然而，这种编码的意义更多地归功于我们理解常规编码语言符号的能力，而不是任何本质上的感知。箭头被用来显示许多种定向关系，而不仅是因果关系。Michotte 的工作极大地丰富了可以立即直接在图表中表示的事物的词汇量，尽管将其作为一个具体的指南来推荐是不成熟的。

动画运动的感知

我们除了可以通过简单的动画来感知因果关系外，还有证据表明我们对有生物来源的

运动高度灵敏。在一系列经典的研究中，Gunnar Johansson 将灯光连接到演员的肢体关节上（Johansson，1973）。然后他制作了演员进行某些活动，如走路和跳舞的动态图片。这些图片被制作成只有光点是可见的，在任何给定的静止画面中，所有被感知的都是看起来相当随机的点的集合，如图 6.71a 所示。但是，一旦这些点被激活，观众就会立即意识到他们正在观看人类的运动。此外，他们还能识别演员的性别和他们正在执行的任务。其中一些识别是在只持续了一小部分时间的曝光后进行的。

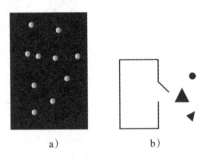

a) b)

图 6.71 a）在 Johansson（1973）的实验中，通过制作演员的电影，在他们身体的某些部位安装灯光，产生了一个移动点的模式。b）Heider 和 Simmel（1944）制作了一部简单的几何图形在复杂的路径中移动的电影。这两种展示的观看者都把他们所看到的东西归结为拟人化的特征

一个实验指出了我们从运动中识别形式的能力，这是 Heider 和 Simmel（1944）的一项研究。这项研究制作了一部包含两个三角形和一个圆形运动的动画电影，如图 6.71b 所示。观看这部电影的人很容易将人类的特征归于这些形状。例如，他们会说某个特定的形状很生气，或者这些形状在互相追逐。此外，这些解释在不同的观看者之间是一致的，因为这些图形是简单的形状，其含义是运动的模式中传达的意义。其他研究也支持这种解释。Rimé、Boulanger、Laubin、Richants 和 Stroobants（1985）用不同地区的受试者对简单的动画进行了跨文化评估，发现运动可以表达诸如善良、恐惧和攻击性等概念。这些解释在不同的文化中具有相当大的相似性，表明了某种程度的普遍性。

用简单的动画来丰富图表的内容

Michotte、Johansson、Heider、Simmel 等人的研究结果表明，使用简单的运动可以有力地表达数据中的某些种类的关系。抽象图形的动画可以大大扩展可以自然传达的事物的词汇量，这超过了静态图表所能做到的。运动不需要复杂的描述性表征（动物或人）的支持就能被视为有生命的，这一事实意味着简化的运动技术在多媒体演示中可能是有用的。那些开始在网页上爬行和跳跃的动画小动物往往是不必要的，而且会分散注意力。就像优雅在静态图中是一种美德一样，它在使用动画的图中也是一种美德。一个简单的有表现力的动画词汇需要发展，但研究结果强烈地表明这将是一个富有成效和值得的努力。这个问题很紧迫，因为动画工具正越来越广泛地用于信息显示系统。需要更多的设计工作和更多的研究。

模式发现的过程

在本章的最后，我们要对大脑的模式发现机制的运作过程做一些评论。当我们观察我们所熟知的事物时，我们所感知到的主要是储存在我们大脑中的信息产物。在大多数情况下，

我们看到的是我们知道的东西，但发现新的模式是非常不同的，因为大脑没有相同的记忆资源来建立意义。

Ullman（1984）提出，大脑中的低级过程旨在提供抽象的模式，已经有研究表明这些过程是如何在扩展的轮廓方面运作的，而且类似的机制存在于有共同的纹理或颜色的区域。关于 Ullman 理论的一个关键点是，只有少数的模式运算符可以同时运行。我们只能在精神上追踪非常少的轮廓，如果它们是简单的，可能同时少于五条，而且只能有一条稍微复杂。由纹理或颜色定义的区域也是如此。注意力笼罩的理论提出，存在有不同纹理的区域竞争注意力的机制（Bhatt、Carpenter 和 Grossberg，2007）。注意力如何分配既取决于这些区域的突出程度，也取决于从当时的认知任务中得到的视觉查询的自上而下的影响。能被保持在注意力中的简单模式的实际数量与视觉工作记忆的容量限制有关，即只有三或四个模式。在第11 章，我们将看到这是视觉认知的一个关键瓶颈。

在数据探索中，认知任务需求导致了视觉查询的形成。了解认知任务执行所需的视觉查询意味着在数据中发现与任务相关的模式，这是批判性分析和设计的关键。理解可视化要解决的问题，使用感知任务的相关模式，是设计良好的图形的关键。设计师的工作是使所有与任务相关的模式都能很容易地被感知，并能以最小的认知努力将分散的注意力降到最低。理解视觉查询也是对现有可视化解决方案进行批判性分析的关键。它们可以用来解构一个设计，以确定其成功之处和不足之处。

空间感知

我们生活在一个三维的世界（实际上，如果包括时间的话，是四维的）。在可视化研究的短暂历史中，大多数图形显示方法都要求将数据绘制在纸上，但计算机已经发展到不再需要这一点。现在我们可以在显示器屏幕后面创造出三维空间的假象，如果我们愿意，它还会随时间变化。最大的问题是我们为什么要这么做？传统的二维技术，比如条形图和散点图有明显的优势。大脑最强大的模式发现机制是在二维而不是三维中工作的。设计师已经知道如何绘制图和在二维中有效地表示数据，并且结果可以很容易地展示在书籍和报告中。当然，对三维空间感知感兴趣的一个令人信服的原因是三维计算机图形学具有的爆炸性优势。由于在交互式三维虚拟空间中显示数据的成本非常低，所以人们会这么做——通常是出于错误的原因。不可避免的是，现在出现了大量构思拙劣的三维设计，就像桌面出版的出现糟糕地使用了印刷术，廉价色彩的出现使用了无效和往往过于艳丽的色彩。通过对空间感知的理解，我们希望减少糟糕的三维设计，并阐明那些在其中三维表示真正有用的实例。

本章的前半部分概述了与三维空间感知有关的不同因素，即所谓的深度线索。这将为后半部分提供基础，后半部分是关于如何将这些线索有效应用于设计的。我们使用空间信息的方式很大程度上取决于手头的任务。将一个物体与另一个物体对接，或者试图在成像血管的缠结网中追踪一条路径，都需要不同的观察方式。后半部分以任务为基础，分析不同线索在执行七种不同任务时的使用方式，这些任务有追踪三维网络中的路径、判断表面形态，以及欣赏空间的审美印象等。

深度线索理论

视觉世界为三维空间提供了许多不同的信息来源。这些来源通常称为深度线索，大量研究与视觉系统如何处理深度线索信息以提供准确的空间感知有关。下面是一些更重要的深度线索清单。根据它们是否可以在静态图片（单目静态图画）、移动图片（单目动态）或需要两只眼睛的（双目）场景中还原，对它们进行分类。

- **单目静态（图片）**
 - 线性透视
 - 透视的纹理梯度
 - 透视的大小梯度
 - 遮挡
 - 景深
 - 来自着色的形状
 - 垂直位置
 - 熟悉物体的相对大小
 - 投射阴影
- **单目动态（移动图片）**

■ 运动产生的结构
- 单目（非图片）
 ■ 人眼深度适应
- 双目
 ■ 眼球会聚
 ■ 立体深度

人们对立体深度感知的关注多于对其他深度线索的关注，不是因为它是最重要的（它不是最重要的），而是因为它相对复杂，而且很难有效地使用。

透视线索

图 7.1 显示了如何为一个特定的视点和一个图像平面描述透视几何。每个特征在图像平面上的位置是通过将光线从视点延伸到环境中的该特征处来确定的。如果得到的图像随后被放大或缩小，则正确的视点由相似三角形指定，如图 7.1 中右上角所示。如果眼睛位于相对于图片的特定点处，则得到的是场景的正确透视视图。许多深度线索可根据透视几何直接得出，如图 7.2 和图 7.3 所示。

- 平行线收敛于一点。
- 远处的物体在图像平面上比近处的物体显得小。大小已知的物体可能在确定相邻未知物体的感知大小方面具有非常强大的作用。把一个人的图像放在一张包含其他抽象物体的图片中，可以尺度化整个场景。
- 利用均匀的纹理表面可得到纹理梯度，其中纹理元素随着距离变远而变小。

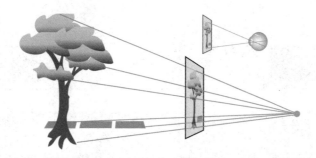

图 7.1　来自环境中每个点的光线通过一个图片窗口射向单个固定点，就得到了线性透视的几何。为了获得一张完美的透视图，图片窗口上的每个点都是根据环境中相应区域发出的光来着色的。结果是，物体在图像平面上的大小与它们到固定点的距离成反比。如果一个图像是根据这一原则创建的，则正确的视点是由相似三角形决定的，如图中右上角所示

图 7.2　透视几何产生的透视线索包括线逐渐收敛以及图像平面上越远的物体变得越小

图 7.3　将纹理均匀的表面投影到图像平面上，生成纹理梯度

　　就一个信息显示所能提供的信息总量而言，没有证据表明透视图比非透视图能让我们看到更多东西。Cockburn 和 McKenzie（2001）的一项研究表明，透视线索没有为 Robertson 等人（1998）的数据山显示版本增加任何优势。图 7.4b 所示版本与图 7.4a 所示版本同样有效，然而这两个版本都广泛地使用了其他深度线索，即图像平面上的遮挡和高度，因此比较实际上不是二维和三维之间的比较，而是"微"三维和"更微"三维之间的比较。

a）

b）

图 7.4　a）Robertson 等人（1998）的数据山显示的变化。图 b 与图 a 相同，但没有透视
（图 a 由 Andy Cockburn 提供）

图像中的二元深度感知

在现实世界中，我们通常感知的是物体的实际大小，而不是它在图像平面（或视网膜）上的大小。这种现象被称为大小恒定。大小恒定的程度是衡量深度线索相对有效性的有用指标。当我们感知物体的图片时，我们进入了一种双重感知模式。在某种程度上，我们是在准确判断被描绘物体的大小（就像它存在于三维空间中一样）和准确判断其在图像平面上的大小之间做选择（Hagen，1974）。深度线索的数量和有效性往往会让我们更容易在一种或其他模式下看到它。在非常粗略的示意图中，物体的图像平面大小是很容易感知的，而当在电影院观看高度逼真的立体移动图像时，物体的三维大小将更容易被感知（但在这种情况下，在估计图像平面大小时会产生很大的误差）。图 7.5 显示了透视线索如何影响图像平面上大小相同的两个物体的感知大小。如果在可视化中需要准确的大小判断，这就会产生影响。

图 7.5　由于强烈的透视线索，上面的小人看起来比下面的小人大得多，即使它们的大小相同。这一点在具有更现实主义和立体线索的情况下会更加明显。在图像平面上，这两个小人是相同的［来自 http://www.sapdesignguild.org/contact.asp（经许可）］

【G7.1】如果需要对计算机生成的三维场景中的抽象三维图形进行准确的大小判断，则应提供一套尽可能好的深度线索。

从错误视点看的图片

对于大多数图片，我们都不是从它们的正确透视中心看它们的。在电影院，只有一个人可以占据这个最佳视点（由视点位置、原相机的焦距和最终画面的比例决定）。当从透视中心以外的其他地方看图片时，几何定律表明会出现明显的扭曲，例如距离不同的物体之间的角度将被错误地感知。Banks、Cooper 和 Piazza（2014）的研究表明，人们更喜欢从正确的观看距离看图像。对于数据的计算机图形渲染，就是用于渲染的视图截锥的纵横比应该匹配由观察者与显示屏的距离和屏幕上图像的宽度形成的纵横比。这意味着，理想情况下，如果要在监视器屏幕或小手机屏幕上把三维数据可视化图像显示小，那么不应该简单地缩小它，

而是应该用非常不同的查看参数渲染它。截锥的纵横比（*d*/*w*）应该更大，视角相应地应该更小。这相当于在摄影中使用长焦距镜头。

【G7.2】如果事先知道三维数据图像是在大屏幕上观看还是在小屏幕上观看，则在渲染时应相应地调整视图截锥的参数。渲染虚拟场景时使用的截锥的视角应近似于所显示图像的视角。

三维数据的图像也可以离轴观看。图 7.6 说明了这一点。当把图 7.6 所示的网格投影在一个屏幕（其几何形状基于标记为 *a* 的视点）上，但从 *b* 位置观看它时，应该可以感觉到它沿着如图所示的视线延伸。尽管人们报告在开始从错误视点看移动图像时看到了一些扭曲，但几分钟后他们就意识不到这种扭曲了。Kubovy（1986）称之为线性透视的稳健性。显然，在构建我们所感知的三维世界时，人类视觉系统凌驾于透视的某些属性之上。

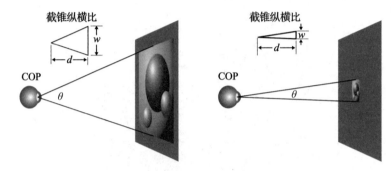

图 7.6　当计算机生成的数据透视图像显示在小屏幕上时，应调整截锥的纵横比

一种机制可以解释这种感知不到扭曲的现象，它是一个固有的感知假设，即世界上的物体是刚性的。假设图 7.7 中的网格平滑地绕垂直轴旋转，并以正确的视点投影，但我们在错误的视点看它。它看起来应该是一个非刚性、弹性的物体，但感知处理受到刚性假设的约束，这使我们看到了一个稳定、非弹性的三维物体。

图 7.7　a）当从错误视点看透视图时，应该会看到巨大的扭曲这一简单的几何形状预测结果。事实上，它们是看不到的，即使看到，也是最小的。b）从错误视点观察旋转物体时，物体似乎没有扭曲。c）如果心算是基于简单几何形状的，则它应该像图中从上到下的序列那样看起来是扭曲的

在极端条件下，离轴观看移动图像仍然可以看到一些扭曲。Hagen 和 Elliott（1976）证明，如果使投影几何更加平行，这种残余扭曲就会减少。这可以通过模拟长焦距镜头来实现，如果显示器是用于离轴观看的，那这可能是一种有用的技术。

【G7.3】为了最小化三维数据空间离轴观看的感知扭曲，在定义透视视图时应避免非常宽的观看角度。作为一个经验法则，应保持水平观看角度低于30度。

鱼缸虚拟现实

有各种各样的技术可以跟踪用户的头部相对于电脑屏幕的位置，从而估计眼睛的位置。通过调整计算机图形软件中的视点参数，可以计算和查看一个三维场景，从而使透视在任何时候都是"正确的"（Deering，1992）。我把这个装置称为鱼缸虚拟现实，以与用头戴式显示器获得的沉浸式虚拟现实形成对比（Ware、Arthur 和 Booth，1993）。这就像有了一个小的、有边界的、鱼缸大小的人造环境作为工作场所。有两个原因可以解释为什么这可能是可取的，尽管图片的不正确的透视视图似乎通常不重要。第一个原因是，随着观察者位置的改变，透视图像也会随之改变，从而产生运动视差。运动视差本身就是一种深度线索。第二个原因是，在一些虚拟现实系统中，可以将受试者的手放在与虚拟计算机图形图像相同的空间中。图 7.8 显示了一种装置，该装置使用半镀银镜将计算机图形图像与用户自己的手的视图相结合。为了使手和虚拟物体之间的关联信息正确，必须跟踪眼球的位置并相应地计算透视图。

图 7.8 一个用户试图在一个界面中跟踪三维血管，该界面将他的手放在与虚拟计算机图形
图像相同的空间中（来自 Serra、Hern、Choon 和 Poston，1997。经许可转载）

当使用虚拟现实头戴式显示器时，透视图必须与用户的头部运动耦合，因为整个要点是允许用户以一种自然的方式改变视点。存在实验证据支持与头部耦合的透视图比立体观看更能增强虚拟空间中的存在感（Arthur、Booth 和 Ware，1993；Pausch、Snoddy、Taylor、Watson 和 Haseltine，1996）。

遮挡

如果一个物体与另一个物体存在重叠或遮挡关系，就会显得它离观察者更近（见图 7.9）。这可能是最强的深度线索，凌驾于所有其他线索之上。但它只提供二元信息，即一个物体要么在另一个物体的后面，要么在另一个物体的前面，没有给出任何关于它们之间距离的信息。当一个物体是透明或半透明的时，就会发生部分遮挡。在这种情况下，位于透明平面后面的物体部分和位于透明平面前面的物体部分之间存在色差。

图 7.9 可以认为左边描绘的图形具有相同的大小和不同的距离。在右边，遮挡深度线索确
　　　保我们看到上面的图形处在相同的深度，或比左边的图形离我们更近

遮挡在设计中是有用的，例如图 7.10a 所示的选项卡除了支持快速访问单个卡外，还使用遮挡来提供等级信息。虽然现代图形用户界面（GUI）通常被描述为二维的，但它们实际上是三维的。重叠窗依赖于我们对遮挡的理解才能有效，见图 7.10b。

图 7.10　a）仔细使用遮挡可以达到用小选项访问更大对象的目的。b）窗口界面使用遮挡

来自着色的形状

连续表面在三维可视化中很常见，它们的凸起、脊起和凹痕的形状可以包含重要的信息。例子包括代表陆地或海底地形的数字高程图；环境的物理性质（例如压力和温度）图；代表数学函数的图，这些数学函数与原始数据的关系很遥远。这些类型的数据对象可以被称为二维标量场、单变量映射或二维流形。显示标量场信息的两种传统方法是制图学中的等值线图，以及伪颜色图。在这里，我们考虑使用空间线索来感知曲面的世界，主要形状来自着色和共形纹理。

着色模型

在计算机图形学中用来表示光与表面交互作用的基本着色模型有四个基本组成部分，如下：

- **朗伯着色**——从一个表面向各个方向均匀反射的光。
- **镜面着色**——从有光泽表面反射的亮点。
- **环境光着色**——来自周围环境的光。
- **投射阴影**——物体对自身或其他物体投射的阴影。

图 7.11 展示了应用于旧金山湾数字高程图的着色模型，包括投射阴影。可以看到，即使是这个简单的照明模型也能够产生一个戏剧性的表面地形图像。为数据可视化选择着色模型的关键问题不在于它的真实程度，而在于它如何很好地揭示表面形状。有一些证据表明，更复杂的照明模型可能在表示表面方面是有问题的。

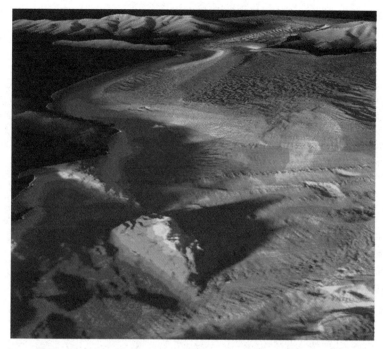

图 7.11　用着色表示的旧金山湾的地形，就好像水已被抽干（数据由美国地质调查局 James Gardner 提供。图像使用 IVS Fledermaus 软件生成）

Ramachandran（1988）的实验表明，在确定一个特定着色区域是凸起还是凹陷时，大脑会假设上方有单个光源（见图 7.12）。由多个光源和光度建模产生的复杂着色可能在视觉上令人困惑，而不是对人有帮助。亮点在反映精细的表面细节方面是非常有用的，比如当用一盏灯来显示玻璃上的划痕时。在其他时候，亮点会掩盖表面颜色的模式。此外，环境遮挡技术减少了模拟的到达物体凹部的环境光量（Tarini、Cignoni 和 Claudio Montani，2006）。在某些情况下，它可能比使用投射阴影更可取。总之，照明线索的选择作为可视化的辅助不能通过遵循简单的指南得到。这是一个设计问题，只能通过仔细考虑三维数据对象的哪些部分应该清楚显示、这些部分的形状和周围的空间上下文来解决。

图 7.12　大脑通常认为光来自上方。当图片被倒过来时，图像中的凸起变成了凹陷，反之亦然

图 7.13 显示了对来自着色的形状的巧妙使用。van Wijk 和 Telea（2001）开发了一种方法，允许使用来自来自着色的信息的形状来感知表面形状。此外，他们还添加了山脊，让人能够感知轮廓。

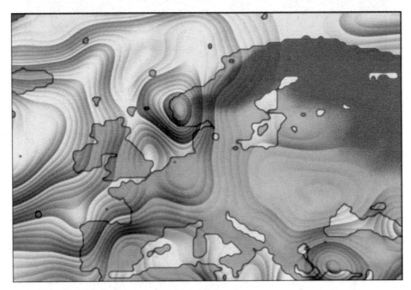

图 7.13　欧洲 1 月份的平均降水量已经用 van Wijk 和 Telea（2001）的方法转换为平滑的表面。这个表面形状是通过着色形状信息显示的（由 Jvan Wijk 提供；van Wijk 和 Telea，2001）

着色信息在强调显示小部件（如按钮和滑块）的供给性时也很有用，即使是在非常偏平的显示中。图 7.14 演示了用着色增强的滑块。这种技术广泛应用于当今的 GUI 中。

图 7.14　即使大部分是二维界面，恰好到处的着色也可以使滑块和其他小部件看起来像可以操作的对象

垫层图

第 6 章介绍了树图可视化技术，如图 6.65 所示（Johnson 和 Shneiderman，1991）。正如前面所讨论的，树图的一个问题是它们不能很好地表达树结构，尽管它们非常擅长显示叶节点的大小和分组。van Wijk 和 van de Wetering（1999）设计了一个有趣的解决方案，利用了着色。他们称之为"垫层图"。为了创建它，将层次化的着色模型应用到树图中，以这样的方式，给表示大分支的区域赋予了整体着色，给表示小分支的区域赋予了包含在整体着色中的它们自己的着色。这种方式一直向下重复到叶节点，叶节点的着色比例最小。图 7.15 中显示了一个计算机文件系统的例子。可以看到，系统的层次化结构比在无着色的树图中更加可见。

图 7.15　垫层图是树图的一种变体，它使用着色形状信息来显示层次化结构（由 Jack van Wijke 提供）

表面纹理

　　自然界的表面通常是有纹理的。Gibson（1986）认为表面纹理是表面的基本属性。他说，一个没有纹理的表面仅是一片光。纹理环绕表面的方式可以提供关于表面形状的有价值的信息。

　　没有纹理，通常是不可能区分一个透明曲面和位于其下方的另一个透明曲面的。图 7.16 显示了 Interrante、Fuchs 和 Pizer（1997）的插图，其中包含了实验用的透明纹理，用来显示一个曲面位于另一个曲面之上。在第 6 章中讨论的花边的概念与此相关，因为它告诉我们如何使层在视觉上不同，从而清楚地显示分开的表面，一个在另一个下面。

图 7.16　显示表面形状的纹理图，这样可以看到位于下面的另一个表面（来自 Interrante 等人（1997）。经许可转载）

有许多方法可使定向纹理共形一个表面。纹理线可以被构造得沿下降线（下坡）成为水平轮廓，与最大曲率方向成直角，或正交于观察者的地点线，此处仅举几个例子。

Kim、Hagh-Shenas 和 Interrante（2003）研究了曲率轮廓的第一和第二主方向的组合，如图 7.17 所示（主曲率方向是最大曲率的方向）。所有的纹理表面都使用标准的计算机图形着色算法进行人工照明。当使用两个轮廓方向形成网格时，受试者在表面方向判断上的误差较小，如图 7.17a 所示。然而，这项研究和 Norman、Todd 和 Phillips（1995）的研究发现误差平均为 20 度。这一数字大得惊人，表明还可能有进一步的增长。

图 7.17　用来显示表面的纹理模式。a）沿第一和第二主方向的双向纹理模式。b）沿第一主曲率方向的单向纹理模式。c）沿第一主曲率方向的单向线积分卷积纹理。d）没有纹理［来自 Kim 等人（2003）。经许可转载］

通过纹理显示表面形状的一种更简单的方法是在其上覆盖一个规则的网格（Bair、House 和 Ware，2009；Sweet 和 Ware，2004），见图 7.18。需要进行更多的研究来对各种共形纹理生成方法直接进行比较，但跨论文比较表明，简单的覆盖网格产生的误差小于下降线或主曲率纹理产生的，因为 Bair 等人（2009）使用网格测量得到了小于 12 度的平均误差。此外，如果网格是用标准的单元格大小构建的，则它们可以提供有用的规模信息。另一个有趣的结果是透视图产生的误差比平面视图产生的小。

【G7.4】在高度场数据的三维可视化中，考虑使用覆盖网格增强表面形状信息。在数据平稳变化的情况下，这可能是最有用的，因为表面形状特征实质上比网格正方形更大。

投射阴影

如图 7.19 所示，投射阴影是一个非常有效的线索，可以显示物体在一个平面上的高度。

它们可以作为一种间接的深度线索——阴影来根据环境中的某些表面定位物体。在图7.19的例子中，这个表面没有在图中出现，而是由大脑假定的。在一个多因素实验中，Wanger、Ferwander和Greenberg（1992）发现，与纹理、投影类型、参考框架和运动相比，阴影提供了最强的深度线索。然而，值得注意的是，它们使用斜棋盘格作为基本平面来提供实际的距离信息，所以严格来说，是棋盘格在提供深度线索。当物体和表面之间的距离相对较小时，投射阴影的作用是最好的，它可以作为一个线索来判断物体离表面的高度。当物体非常接近接触点时，它们可以特别有效地显示出来（Madison、Thompson、Kersen、Shirley和Smits，2001）。

图7.18　简单的网格可以帮助显示表面的形状

图7.19　投射阴影可以使数据看起来在不透明的平面上

Kersten、Mamassian和Knill（1997）指出，投射阴影在物体运动时特别强大。其中一个演示如图7.20b所示。在这种情况下，在三维空间中移动的球的表观轨迹会因物体阴影的路径而发生戏剧性的变化。球的图像实际上是沿直线移动的，但由于阴影的移动方式，球看起来是反弹的。这项研究证明，阴影的运动是比透视图大小的变化更强的深度线索。

已经证明，阴影可以被正确地解释，而不必实际实现。Kersten、Mamassian、Knill和Bulthoff（1996）在他们的结果中没有发现阴影质量的影响，然而在环境中区分阴影和非阴影的一个主要线索是阴影边缘缺乏锐度。边缘模糊的阴影可能会导致更少令人困惑的图像。

图 7.20　a）阴影可以为平面上物体的相对高度提供强有力的线索。b）运动的效果更强。当球和阴影跟随箭头所示的轨迹运动时，球实际上看起来是反弹的

如图 7.19 所示，投射阴影在区分平面以上一小段距离的信息方面非常有用。在这种情况下，它们是作为一种深度线索发挥作用的。这种技术可以应用于地理信息系统（GIS）中使用的分层地图显示。

然而，在复杂的环境中，物体在三维空间中排列，此时投射阴影可能会让人困惑而不是有帮助，因为它可能无法感知哪个物体在投射特定的阴影。

【G7.5】*在三维数据可视化中，考虑使用投射阴影将对象绑定到用来定义深度的表面上。表面应该提供强大的深度线索，如网格纹理。只有在表面简单且投射阴影的物体靠近表面时，才使用投射阴影来帮助进行深度感知。*

环境遮挡

图 7.21 显示了使用一种环境遮挡变体渲染的血管图像（Díaz、Ropinski、Navazo、Gobbetti 和 Vázquez，2017），以评估在立体显示中用于深度判断的不同阴影线索的价值。研究人员发现，这种显示方式下的深度判断效果比没有应用阴影时更好。然而，简单的 Phong 着色也提高了性能，渲染方法之间没有显著差异。

图 7.21　使用环境遮挡的血管图像（来自 Díaz 等人，2017 年。获得了许可）

基于相似大小的距离

我们看到的许多物体都有已知的大小，这可以帮助我们判断距离，图 7.22 说明了这一

点。德国牧羊犬和椅子是已知的大小大致相当的对象，因此在左边的构图中，我们看到它们处于相同的距离。与此不同，在右边，大小和垂直位置这两个深度线索与看到狗比椅子距我们更远的结果相一致。

图 7.22　　在左边，我们看到一条狗和一把椅子的图片，它们的排列相当随意，但看起来与观察者的距离是一样的。在右边，已知狗和椅子的大小与左边一致，即两边是连贯的三维场景，但此处狗与观察者距离更远

景深

当环顾四周时，我们的眼睛会改变焦点，将固定物体的图像清晰地聚焦在中央凹上。因此，附近和远处的物体的图像都变得模糊，使模糊成为一个不明确的深度线索。在一幅图像中，一些物体是尖锐的，另一些是模糊的，所有清晰的物体倾向于在一个距离被看到，而模糊的物体倾向于在不同的距离（或近或远）被看到。如图 7.23 所示，聚焦效应对于区分前景物体和背景物体非常重要。也许是由于其作为深度线索的作用，模拟景深是突出信息的一种极好的方法，它模糊了除关键部分以外的所有内容。当然，这只有在关键信息能够可靠预测的情况下才有意义。

图 7.23　　眼睛会调整以使感兴趣的物体清晰聚焦。结果是，距离较近或较远的物体变得模糊

只有在能预测固定对象的情况下，才能正确计算景深的影响。在正常的视觉中，我们的注意力会根据所注视物体的距离动态地转移和重新聚焦。第 2 章描述了一个基于虚拟环境中测量的注视点改变焦点信息的系统。此外的另一种选择是全息显示器，它以模仿自然环境的方式构建光场，从而提供准确的景深信息。

眼适应

眼睛改变焦点，使被观看的物体在视网膜上形成清晰的图像。如果大脑能够测量眼睛的适应能力，那这可能是一个深度线索。但是，因为我们只能聚焦到半屈光度的精度，所

以理论上，适应性只能提供有关距离超过 2m 的物体的有限信息（Hochberg，1971）。事实上，适应性似乎不能直接用于判断距离，但可以间接用于计算附近物体的大小（Wallach 和 Floor，1971）。

运动产生的结构

当物体在运动或我们自己在环境中移动时，视网膜上的光会发生动态变化。运动产生的结构信息通常分为两类：运动视差和运动深度效应。运动视差的一个例子是当我们望向汽车或火车的窗外时，附近的物体似乎运动得非常快，而靠近视界的物体似乎运动得很慢。总之，有一个速度梯度，如图 7.24a 所示。

当我们在一个杂乱的环境中前进时，会产生一个非常不同的运动扩展模式，如图 7.24b 所示。Wann 等人（1995）的研究表明，当受试者从受他们引导的宽屏幕圆点区域获得反馈时，他们能够以 1 或 2 度的精度控制头部。也有证据表明，特定的神经机制对与正在接近的视觉表面有关联的时间敏感。这与表面特征模式的光学膨胀速率，即一个称为 τ 的变量成反比（Lee 和 Young，1985）。

通过将金属丝弯曲成复杂的三维形状并投射到屏幕上，可以演示运动深度效应，如图 7.24c 所示。对于投影，投射金属丝的影子就足够了，结果是一条二维的线，但如果旋转金属丝，则金属丝的三维形状会立即变得清晰可见（Wallach 和 O'Connell，1953）。运动深度效应戏剧性地阐明了理解空间感知的一个关键概念。大脑通常认为物体在三维空间中是刚性的，而感知物体的机制也包含了这一约束。旋转弯曲金属丝的移动阴影被视为一个刚性的三维对象，而不是一个摆动的二维线。在计算机图形系统中，通过创建一条不规则的线，围绕一个垂直轴旋转，并使用标准的图形技术来显示它，很容易模拟这种情况。许多离散的小物体排列在空间中的可视化效果以及三维节点连接结构可以随着运动深度变得更加清晰。运动产生的结构是让观察者通过数据空间的穿越动画具有有效性的原因之一。

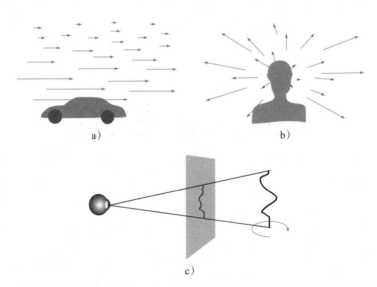

图 7.24　三种不同的运动结构信息。a）观察者从行驶的车辆中向外望时产生的速度梯度。
　　b）观察者在环境中向前移动时产生的速度场。c）当把旋转的刚体投射到屏幕上时产生的运动深度信息

在数据可视化中使用运动深度时，一个明显的问题是，人们往往希望从一个特定的视点来凝视一个结构，旋转它将导致视点不断变化。这可以通过让场景绕垂直轴旋转来缓解。如果旋转是振荡的，则视点可近似保持。

【G7.6】为了帮助用户理解三维数据可视化中的深度关系，可以考虑通过绕感兴趣的中心旋转场景来使用运动产生的结构。当物体不依附于场景的其他部分时，这是特别有用的。

眼球会聚

当我们同时用两只眼睛注视一个物体时，眼球会聚的程度由物体的距离决定。会聚角如图 7.25 所示。给定两个视线矢量，确定到固定物体的距离是一个简单的三角学问题，然而有证据表明，除了手臂长度范围内的物体外，人类大脑并不擅长这种几何计算（Viguier、Clement 和 Trotter，2001）。发散传感系统似乎能够在存在其他空间信息的情况下进行相当快速的重新校准（Fisher 和 Cuiffreda，1990）。

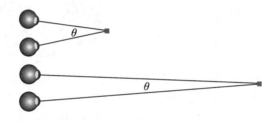

图 7.25　当眼睛注视近处和远处的物体时，会聚角 θ 的变化

立体深度

立体深度是动物双眼前视时，视网膜上图像的细微差别所提供的关于距离的信息。立体显示器通过向观众的左右眼呈现不同的图像来模拟这些差别。有一个经常表达的观点是，立体显示允许"真正的"三维图像。在广告文献中，潜在的买家被敦促购买立体显示设备，并"在三维空间中看到它"。从本章可以清楚地看到，立体视差只是大脑用来分析三维空间的许多深度线索中的一个，而且它绝不是最有用的一个。事实上，多达 20% 的人可能是立体盲，但不影响他们的日常生活，他们也往往没有意识到自己有残疾。然而，立体显示器可以提供一种特别引人注目的三维虚拟空间的感觉，对于一些任务，它们可能非常有用。

立体深度感知的基础是视野存在重叠的两只前视眼。平均而言，人类眼睛之间的距离约为 6.4cm，这意味着大脑接收的图像略有不同，这些图像可以用来计算物体对的相对距离。立体深度是一个技术主题，因此我们从定义一些术语开始。

图 7.26 显示了一个简单的立体显示图。两眼都注视垂直线（右眼注视 a，左眼注视 c）。左眼图像中的第二条线 d 与右眼图像中的第二条线 b 融合。大脑通过感知线在不同的深度来缓解线间距的差异。

角度视差是两只眼睛所成像的一对点之间的角分离差（角度视差 $= \alpha - \beta$）。屏幕视差是屏幕上图像各部分之间的距离 [屏幕视差 $= (c-d)-(a-b)$]。

如果两个图像之间的视差变得太大，则会发生重影（称为复视）。复视是由于视觉系统无法融合立体图像而使部分立体图像变重的现象。对于其中物体可以融合，并且看到物体时

没有重影的三维区域，称其为 Panum 的融合区域。在最糟糕的情况下，Panum 的融合区域深度非常小。在中央凹处，融合破坏前的最大视差仅为 1/10 度，而在偏心度为 6 度（视网膜图像从中央凹处）处，极限为 1/3 度（Patterson 和 Martin，1992）。

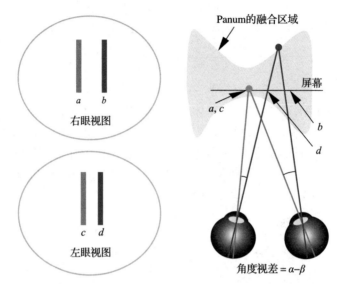

图 7.26　一个简单的立体显示图。左图显示了两只眼睛看到的不同图像。在右边，一个自上而下的视图显示了大脑如何解释这个显示。右眼图像中的垂直线 a 和 b 分别与左眼图像中的 c 和 d 感知融合。之所以只能处理小的视差，是因为 V1 中的视差检测神经元只能对来自两只眼睛的图像之间的小局部差做出反应（Qian 和 Zhu，1997）

立体视觉是一种超视敏度。我们能更好地缓解 10 角秒的视差。这意味着，在最佳观测条件下，我们应该能够看到 1km 处的物体和无穷远处的物体之间的深度差。

值得考虑的是，这些数字对基于监视器的立体显示器意味着什么。在 57cm 处观察一个每厘米 30 像素的屏幕，视角将为每度 30 像素。复视发生前的 1/10 度这一视角极限转换成了大约 3 个像素的屏幕视差。这意味着在最坏的情况下，在复视发生之前我们只能显示 3 个像素深度的步骤，无论是在屏幕前面还是在屏幕后面。这也意味着只能看到深度距离屏幕 1cm 的虚拟图像（假设注视着屏幕上的一个物体）。然而，现在有一些更好的屏幕，它们每厘米有 100 像素，这些将允许超过三倍的深度辨别。

此外，重要的是要强调以上给出的复视阈值代表了最坏的情况。很可能抗锯齿图像将允许更好的像素分辨率，这与游标灵敏度可以实现得比像素分辨率更好出于完全相同的原因。此外，Panum 的融合区域的大小高度依赖于一些视觉显示参数，比如图像的曝光时间和目标的大小。运动目标、模拟景深以及图像分量横向分离程度的提高都增加了融合区域的大小（Patterson 和 Martin，1992）。基于视差的深度判断也可以在融合区域之外进行，尽管这些判断不太准确。

立体显示器的问题

对于具有立体显示功能的三维可视化系统的用户来说，一旦新奇感消失，就会禁用立体视觉，这是很常见的。用户不喜欢立体显示器的原因有很多。在立体计算机显示器中，双重成像问题比在正常的三维环境中更严重。其中一个主要原因是，在现实世界中，距离比被注

视物体更远的物体在视网膜上会失去焦点。因为相比于聚焦图像，我们可以更容易地融合模糊的图像，复视问题在现实世界减少。此外，视差和焦点是深度的互补线索（Held、Cooper和Banks，2012）。焦点与注意力还和中央凹注视有关，在现实世界中，没有被注意的周边物体的双重图像通常不会被注意到。不幸的是，在当今的计算机图形系统中，特别是那些允许实时交互的系统中，景深很少被模拟。因此，计算机图形图像的所有部分都有相同的焦点，即使图像的某些部分间可能有很大的差异。因此，除非对景深进行模拟，否则在立体计算机图形显示中出现的双重图像是非常突兀的。Lambooij 等人（2009）综述了这些因素和许多其他因素。下面将更详细地讨论其中一些。

帧抵消

Valyus（1966）创造了帧抵消这个短语来描述立体显示器的一个常见问题。如果立体深度线索使得一个虚拟图像出现在屏幕前面，则屏幕的边缘会遮挡虚拟对象，如图 7.27 所示。遮挡覆盖了立体深度信息，深度效果崩溃。通常，物体的双像也会在这时出现在屏幕前面。

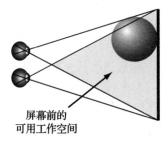

屏幕前的
可用工作空间

图 7.27　当立体视差线索反映一个物体在监视器屏幕前面时，帧抵消发生。因为屏幕的边缘剪切了对象，这一事实将作为遮挡深度线索，且对象似乎在窗口后面，这些抵消了立体深度效果。因此，立体显示器的可用工作空间受到如图所示的限制

【G7.7】在创建立体图像时，应避免放置图形对象在屏幕前面，并被屏幕边缘剪切。要做到这一点，最简单的方法是确保就立体深度而言屏幕前面没有物体。

会聚 – 聚焦问题

当我们来回注视不同距离的物体时，会发生两件事：眼球的会聚变化，眼睛中晶状体的焦距进行适应以将新物体聚焦（Hoffman、Girshick、Akeley 和 Banks，2008）。在人类视觉系统中，会聚和聚焦机制是耦合的。如果遮盖一只眼睛，那么当未遮盖的眼睛适应不同距离的物体时，被遮盖眼睛的会聚和聚焦也会发生一样的变化，这说明了聚焦驱动的会聚。反过来也会发生，即会聚的变化可以驱动聚焦的变化。

在立体显示器中，所有物体都在同一个焦平面上，不管它们的表观深度如何，然而准确的视差和会聚信息可能会欺骗大脑在不同的深度感知它们。基于屏幕的立体显示提供视差和会聚信息，但不提供聚焦信息。不能正确地呈现聚焦信息和会聚信息，可能会导致某种形式的眼疲劳（Wann 等人，1995；Mon-Williams 和 Wann，1998；Lambooij 等人，2009）。

这个问题在立体头戴式系统和基于监视器的立体显示器中都存在。Wann 等人（1995）的结论是，会聚和聚焦交叉耦合"阻止了三维视觉空间的大深度间隔通过双重二维显示完整地呈现出来"。这可能解释了动态立体显示中常见的眼疲劳报告。同样值得注意的是，因为

随着年龄的增长，人们失去了重新聚焦眼睛的能力，所以这个特殊的问题应该会随着年龄的增长而减弱。

【G7.8】当渲染用于三维可视化的立体显示器时，应添加焦点深度信息，如果可能的话，不要模糊场景的关键部分。

远处的物体

立体观察的问题并不总是与太大的视差有关，有时视差反而可能太小了。立体深度线索在距离观察者 30m 或更近的地方最有用。除此之外，视差往往因太小而无法解决，除非在最佳观察条件下。实际上，最有用的立体深度是在距离观察者不到 10m 的距离内获得的，对于在大约一臂长处的物体可能效果最佳。

制作有效的立体显示器

由于立体深度感知是一种超视敏度，因此理想的立体显示器应该具有非常高的分辨率，远远高于典型的桌面显示器。在目前的显示器中，精细的细节是由像素产生的。在立体显示器中，像素化的特征，如细线将产生假的双目对应。高分辨率显示器能够呈现精细的纹理梯度，因此视差梯度是立体表面形状感知的基础。

【G7.9】在创建用于三维可视化的立体显示器时，应使用最高可能的屏幕分辨率，特别是在水平方向上，并应实现优秀的空间和时间反走样。

还有一些方法可以缓解前述的复视、帧抵消和会聚－聚焦问题，但这些问题要等到能够真正模拟深度的显示器在商业上可行时才能完全解决。所有的解决方案都涉及通过人为地将计算机图形图像引入融合区域来减少屏幕视差。Valyus（1966）发现，如果显示器上的视差不超过 1.6 度，则复视问题是可以接受的。基于此，他提出屏幕视差应小于到屏幕距离的 0.03 倍，然而在正常观察距离下，这只提供了 ±1.5cm 的有用深度。使用更宽松的标准，Williams 和 Parrish（1990）得出的结论是，实际的观察量介于观察者到屏幕距离的 −25%～+60% 之间。这提供了一个更可用的工作空间。

对于创建有用的立体显示器所涉及的问题，一个明显的解决方案是简单地创建小的虚拟场景，它不会在屏幕的前面或后面扩展太多。然而，在许多情况下，这是不切实际的，例如当我们希望对广阔的地形进行立体观察时。一个更普遍的解决方案是压缩立体视差的范围，使它们位于一个明智地扩大的融合区域内，就像 Williams 和 Parrish 提出的那样。下面将介绍实现此目的的方法。

在继续介绍之前，我们必须考虑另一个潜在的问题。我们应该意识到，改变立体深度可能会导致我们对距离的判断错误。关于这是否有可能，有相互矛盾的证据。一些研究表明，在做出绝对深度判断时，立体视差相对来说并不重要。Wallach 和 Karsh（1963）使用一种特殊的仪器发现，当他们旋转一个以立体方式观看的线框立方体时，只有一半的受试者甚至意识到他们眼睛的分离程度加倍了。因为眼睛分离程度的增加加大了立体视差，所以受试者应该会看到一个严重扭曲的立方体。扭曲不被感知的事实表明，运动力深度效应信息和刚性假设比立体信息强得多。Ogle（1962）认为，立体视觉给我们提供了有关一些物体相对深度的信息，这些物体有微小的视差，特别是当它们靠得很近的时候。在判断空间中物体的整体布局时，其他深度线索占主导地位。此外，许多实验表明，人们在如何使用不同类型的深度信息方面存在很大的个体差异，因此永远不会有一个简单的一刀切的解释。

　　总而言之，我们可以得出这样的结论：大脑在衡量来自不同深度线索的证据时是非常灵活的，而且大脑可以根据其他可用信息来调整视差信息。特别是当世界相对于观察者处于运动状态，提供运动深度信息时，大脑更喜欢将世界看作坚实的、刚性的、不扭曲的（Glennerster、Tcheang、Gilson、Fitzgibbon 和 Parker，2006）。因此，如果有其他的强深度线索，如运动产生的结构和线性透视线索，则应该可以人为地操作立体视差的整体模式，增强局部三维空间感知，而不会使整体空间感具有很大的扭曲。我们（Ware、Gobrecht 和 Paton，1998）通过平滑地改变立体双眼分离参数来研究动态变化的视差。我们发现，只要变化是平滑的，参与者的视差范围就可以在 2s 的间隔内改变约 30%，而他或她甚至不会注意到。

【G7.10】在创建用于三维可视化的立体显示器时，应调整虚拟双眼分离参数，优化所感知的立体深度，同时最小化复视。

独眼缩放

　　一种处理复视问题的简单方法叫作独眼量表（Glennerster 等人，2006；Ware 等人，1998）。如图 7.28 所示，这种操作涉及将虚拟环境围绕估计的观察者双眼位置的中点（神话中独眼巨人的独眼位置）进行缩放。选择的缩放变量要使场景中最近的部分正好位于显示器屏幕的后面。为了理解这种操作的效果，首先要考虑的是，围绕单个视点缩放虚拟世界并不会导致计算机图形图像的任何变化（假设不考虑景深）。因此，当物体表示在计算机屏幕上时，独眼缩放不会改变它们的总体大小。不过，它确实改变了视差。独眼缩放对立体观察有很多好处：立体观察通常不利于远处的物体，因为这些物体超出了存在显著视差的范围，而此时它们会到达一个存在可用视差的位置。会聚 – 聚焦的视差减少了。至少对于虚拟物体靠近屏幕的部分，没有会聚 – 聚焦冲突。离观察者比离屏幕更近的虚拟物体也会被缩放，因此它们位于屏幕后面。这就消除了帧抵消的可能性。

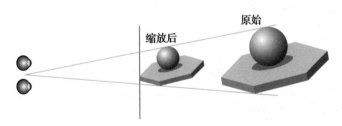

图 7.28　独眼缩放：一个虚拟环境是围绕一个中心点调整大小的，中心点位于左右视点之间

虚拟眼间距

　　独眼缩放虽然有用，但并不能消除导致复视产生的视差存在的可能性。要做到这一点，就必须压缩或扩大视差范围。为了理解这是如何实现的，有必要考虑一种叫作望远镜的设备（图 7.29）。望远镜通常用来增加观测远处物体时的视差，但同样的原理也可以用于通过在光学上将眼睛移得更近来减少视差范围。图 7.30 说明了虚拟眼间距的概念，并演示了如果虚拟视点比实际视点有更宽的眼间距，物体的视深度就会降低。我们只考虑虚拟空间中的一个点。若 E_v 为虚拟眼间距，E_a 为观察者的实际眼间距，则虚拟图像深度（Z_v）与所观察立体图像深度（Z_s）之间的关系为比值：

$$\frac{E_v}{E_a} = \frac{Z_s(Z_v + Z_e)}{Z_v(Z_s + Z_e)} \tag{7.1}$$

其中 Z_e 代表到屏幕的距离。通过重新排列式中各项我们可以得到立体深度，它表示为虚拟深度和虚拟眼间距的函数：

$$Z_s = \frac{Z_e Z_v E_v}{E_a Z_v + E_a Z_e - E_v Z_v} \tag{7.2}$$

图 7.29　望远镜是一种利用镜子或棱镜来增加有效的眼间距，从而增加立体深度信息（视差）的设备

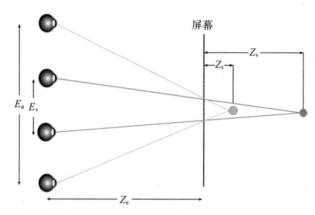

图 7.30　虚拟眼间距的几何形状。在这个例子中，通过计算一个虚拟眼间距小于实际眼间距的图像来降低立体深度

　　立体深度也可以很容易地增加。如果虚拟眼间距小于实际眼间距，立体深度就会减小。如果虚拟眼间距大于实际眼间距，立体深度就会增加。$E_v = E_a$ 表示对虚拟场景的"正确"立体观看，尽管出于上述原因，这可能在实践中没有用处。当 $E_v = 0.0$ 时，两眼看到相同的图像，就像在单视点图形中一样。注意，立体深度和感知深度并不总是相等的。大脑对于立体信息的处理并不完美，在决定感知深度方面，其他深度线索可能更为重要。实验证据表明，在控制了受试者的眼间距参数后，他们并不知道什么是"正确的"设置（Ware 等人，1998）。若要求受试者调整虚拟眼间距参数，则在深度较大的场景中，受试者倾向于减小眼间距；在平坦的场景中，受试者增加的眼间距超过了正常值（增强了立体深度的感觉）。这种行为可以通过设计一种算法来模拟，该算法可以自动测试虚拟环境中的深度范围，并适当调整眼间距参数（在独眼缩放之后）。我们发现以下公式可以很好地用于各种数字地形模型。它使用场景中最近点与最远点的比值来计算虚拟眼间距，单位为厘米，

$$眼间距 = 2.5 + 5.0 \times (最近点/最远点)^2 \qquad (7.3)$$

这个公式将浅层场景的眼间距增加到了 7.5cm（相比之下，正常值为 6.4cm），将非常深场景的眼间距减小到了 2.5cm。

人工空间线索

有些提供空间信息的有效方法并不直接基于正常环境中提供信息的方式，尽管最好的方法可能是有效的，因为它们利用了现有的感知机制。图 7.31 说明了一种用于增强简单三维散点图的常用技术。每个数据点都垂到地平面一条线。若没有这些线条，则只对空间布局有二维判断是可能的。有了这些线，就有可能估算三维位置。Kim、Tendick 和 Stark（1991）表明，这种人工空间线索至少可以像立体视觉一样有效地提供三维位置信息。应该理解的是，虽然图 7.31 中的垂直线段可以被视为人为添加到图中的，但它们作为深度线索的操作方式并不是人为的。Gibson（1986）指出，估计物体大小最有效的方法之一是参考地平面。添加垂直线创建了与地平面的连接，其中包含丰富的纹理大小和线性透视线索。在这方面，垂线的功能与投射阴影相同，但前者通常更容易解释，并应促成更准确的判断，因为投射阴影可能会混淆某些照明方向。

图 7.31　垂到地平面的线是一种有效的人工空间线索

【G7.11】在三维数据可视化中，可以使用强大的、最好是网格化的地平面，考虑使用垂线来为少量孤立存在的对象添加深度信息。

有时在计算机图形学中，前景对象和其后面的对象具有相同的颜色，导致它们在视觉上相融合，这将消除遮挡线索。对此，已经有一种技术通过沿前景对象的遮挡边缘放置一个光晕来人工增强遮挡线索（见图 7.32）。对遮挡的感知依赖于边缘对比和重叠轮廓的连续性，这取决于用于边缘检测的神经机制，但人工增强可以将这些因素放大到在自然界中很少发生的程度。

【G7.12】在三维数据可视化中，考虑使用光晕来增强遮挡，这是一个重要的深度线索，其中重叠的对象有相同的颜色或最小的光亮度差。

计算机图形系统有时会提供一种功能来实现研究人员所说的邻近光亮度协方差（Dosher、Sperling 和 Wurst，1986）。在一些计算机图形文本中，这个功能也被混淆地称为深度暗示。在计算机图形学中，深度暗示是根据物体与视点的距离改变物体颜色的能力，如图 7.33 所

示。通常情况下，物体会随着距离变远褪色，最终变成背景色，如果背景是暗的，则物体颜色会变深；如果背景是亮的，则物体颜色会变浅。

图 7.32 此图显示了一组流线，模拟气流绕房间的流动。主要的深度线索是遮挡。遮挡
 线索被"光晕"，即黑色流线上的白色边界人为地增强了（来自 Everts、Bekker、
 Roerdink 和 Isenberg，2009。经许可复制）

该线索最好命名为邻近光亮度对比协方差，因为产生深度印象的是对比，而不是光亮度。邻近对比光亮度协方差模拟了一个环境深度线索，该线索有时称为大气深度。这是指环境中远处物体与背景的对比将减小，尤其是在模糊的观察条件下。计算机图形中使用的深度暗示通常比自然界中的任何大气效应都更为极端，因此它可以被视为"人工"线索。Dosher 等人（1986）指出，邻近光亮度对比协方差可以作为一种有效的深度线索，但在静态显示方面不如立体深度线索。Kersten-Oertel、Chen 和 Collins（2014）提供了这一线索在血管可视化中有用的证据。

图 7.33 邻近光亮度对比协方差作为深度线索。与背景的对比随着距离的增加而减小。这
 模拟了极端的大气效应

深度线索组合

在设计可视化时，设计师可以自由选择包含或不包含哪些深度线索。有人可能认为最好简单地包含所有线索，只是为了有把握应对一切，但在大多数情况下这不是最好的解决方案。例如，在创建立体显示器或使用实时动画来利用运动产生的结构线索时这样做可能会有相当大的成本。硬件更加昂贵，并且必须提供更复杂的用户界面。在一般情况下，一些线

索（如景深信息）是很难或不可能计算出的，因为在不知道观察者正在看什么对象的情况下，不可能确定什么应该聚焦，什么不应该。空间感知的一般理论应该能够确定哪些深度线索可能是最有价值的。这一理论将提供组合使用不同深度线索时，关于该组合相对价值的信息。

　　大多数早期的空间信息研究都隐含着一个概念，即所有空间信息都被组合到一个三维环境的认知模型中，该模型在所有空间任务的执行中被用作一种资源（如 Bruno 和 Cutting 的工作，1988）。这一理论的图示如图 7.34 所示。然而，越来越多的证据表明，这种认知空间的统一模型在根本上是有缺陷的。

图 7.34　大多数三维空间感知模型都假设把深度线索 C_1, \cdots, C_N 组合到了三维环境的认知模型中。这反过来又被用作任务计划和执行中的资源

　　正在出现的现代理论是，深度线索会根据任务需求迅速组合（Jacobs 和 Fine，1999；Bradshaw、Parton 和 Glennister，2000）。例如，Wanger 等人（1992）指出，投射阴影和运动视差线索都有助于将一个虚拟物体定位得与另一个相匹配的任务。正确的线性透视（而不是平行正交透视）实际上增加了错误，对于这个特定的任务，它充当了一种负深度线索。在另一项任务中，即翻译物体时，则发现线性透视是最有用的线索，而运动视差根本没有帮助。此外，Bradshaw 等人（2000）的研究表明，在将物体设置在与观察者相同的距离时立体视觉至关重要，但在布局任务中，如创建一个深度的三角形时，运动视差更为重要。

　　这种基于任务的可选深度感知模型如图 7.35 所示。它不假设一个内部认知模型，各深度线索以贝叶斯方式组合，它们的权重取决于它们所提供的任务信息的数量和对视觉世界形成结构的方式的先验知识（Saunders 和 Chen，2015）。对于不同的任务，线索拥有不同的权重。无论任务是什么，比如穿针引线或在森林中奔跑，都会有可以提供信息的特定深度线索，和不相关的其他线索。应用程序设计师要做的选择不是设计三维还是二维界面，而是使用哪种深度线索来最好地完成一组特定的任务。深度线索可以在某种程度上独立应用。例如，在静态图像中，我们使用所有的单目图像深度线索，但不使用运动视差或立体视差线索。添加运动产生的结构信息，我们就会得到在电影院看到的东西。给静态图片加上立体线索，结果就是维多利亚时代流行的立体观察仪。我们也可以使用更少的深度线索。现代桌面GUI 只对窗口使用遮挡，对菜单和按钮使用一些次要的着色信息使它们突出，并对光标使用投射阴影。

　　我们并不能随意选择深度线索的组合，因为一些线索取决于其他线索的正确执行。图 7.36 显示了深度线索的依赖关系图。箭头表示一个特定的线索依赖于另一个线索的正确出现。这张图并没有显示不可打破的绝对规则，但它确实暗示了打破规则会产生不良后果。

例如，该图显示运动深度取决于正确的透视。我们可以打破这一规则，以平行（正交）透视显示运动深度，但这样做会产生不良后果，即旋转的物体在旋转时会出现扭曲。这张图具有传递性，所有的深度线索都依赖于遮挡线索的正确显示，因为它们都依赖于一些线索，这些线索又依次依赖于遮挡线索。在某种意义上，遮挡是最基本的深度线索，很难打破对遮挡的依赖规则并有一个感知连贯的场景。

图 7.35 实验证据表明，深度线索 C_1, \cdots, C_N 对不同任务的权重差别很大，表明不存在统一的认知模型

图 7.36 深度线索的依赖关系图。箭头表示对于未扭曲的展示，深度线索如何相互依赖

【G7.13】在三维数据可视化中，应理解和使用深度线索，这对应用程序中的关键任务来说是最重要的。此外，执行这些关键线索所依赖的其他线索。

基于任务的空间感知

基于任务的空间感知理论的明显优势在于它可以直接应用于交互式三维信息显示的设计。困难在于任务的数量可能很大，许多乍一看简单和统一的任务，经过更详细的检查后发现是多方面的。然而，将任务纳入考虑是至关重要的，感知和行动是交织在一起的。要理解空间感知，就必须理解感知的目的。

要取得进展，应寄最大希望于确定少量需要深度感知的、尽可能普遍的基本任务。如果可以描述与每个任务相关的特定空间线索集，那么结果就可以用于构建设计指南。本章的其余部分将致力于分析以下任务：

- 在三维图中跟踪路径
- 判断表面形态

- 确定三维空间中的点的模式
- 确定三维路径的形状
- 判断物体的空间定位
- 判断自身在环境中的相对移动
- 选择和定位特定物体
- 判断"向上"方向
- 感到"身临其境"

这九个任务充其量只是个开始，每一个都有许多变体，但从感知角度来看，没有一个是特别简单的。

在三维图中跟踪路径

许多类型的信息结构可以表示为节点和弧构成的网络，技术上称之为图。图 7.37 显示了一个使用三维图表示的面向对象的计算机软件的示例。图中的节点代表各种类型的实体，如模块、类、变量和方法。连接实体的三维杆表示面向对象软件的各种关系，例如继承、函数调用和变量使用。信息结构变得如此复杂，以至于人们对三维可视化是否会比二维可视化反映更多信息产生了相当大的兴趣。这是个好想法吗？

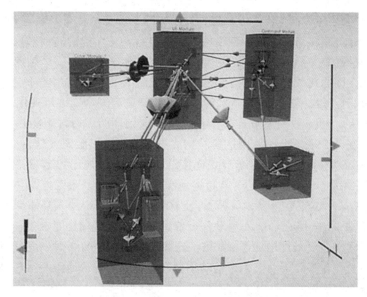

图 7.37　面向对象的软件代码的结构以三维图的形式表示

一种特殊的图是树。树是一种表示层次信息的标准技术，例如计算机目录中的组织图或信息结构。锥树是一种在三维中表示树形图信息的图技术（Robertson、Mackinlay 和 Card，1993）。图 7.38 显示了围绕一系列圆圈排列的树分支。锥树的发明者声称，使用锥树可以在没有视觉混乱的情况下显示多达 1000 个节点，显然比二维布局中可以包含的节点更多。然而，对于锥树，我们不能一次看到所有 1000 个节点，因为有些节点是隐藏的，必须旋转部分树才能显示它们。此外，与二维布局相比，三维锥树需要更复杂、更耗时的用户交互来访问节点，因此跟踪路径的任务将需要更长的时间来完成。其他二维方法，如双曲线树（Lamping、Rao 和 Pirolli，1995）已经被证明是更有效的。

图 7.38 Robertson 等人（1993）发明的锥树（图片由 G. Robertson 提供）

实验结果表明，在三维树结构中，采用立体和运动深度线索可以有效地减少路径检测的误差。Sollenberger 和 Milgram（1993）研究了一项任务，涉及两个具有网格分支的三维树，任务是探索两个树根中哪个附着了一个高亮显示的叶子。受试者需要在有和没有立体深度，以及通过和没有通过旋转来提供运动深度的条件下进行任务。他们的结果表明，立体和运动深度观察都能减少误差，但运动深度是更有说服力的线索。然而，一个抽象的树结构不一定适合三维可视化，因为树数据结构总是设置在一个二维平面上，这样是不会有路径交叉（路径交叉是路径跟踪任务出错的主要原因）的，因此用树创建一个二维可视化是很容易的。

与树不同的是，更一般的节点连接结构，如有向无环图，通常不能在没有一些连接交叉的情况下设置在一个平面上，使用这些结构能更好地测试三维观察是否能看到更多信息。为了研究立体和运动深度线索对复杂节点连接结构的三维可视化的影响，我们系统地改变了三维空间中图的大小，并测量了立体和运动深度线索的路径跟踪能力（Ware 和 Franck，1996）。我们的结果（如图 7.39 所示）显示，当往静态显示器中加入立体深度线索时，可以看到的复杂性增加了 1.6 倍；当加入运动深度线索时，复杂性增加了 2.2 倍；当同时加入立体和运动深度线索时，复杂性增加了 3.0 倍。这些结果适用于的图大小范围很广。随后的实验表明，无论运动是与头部运动或手部运动耦合，还是由图的自动振荡旋转组成，运动深度线索的优势都得到了应用。

拥有更高分辨率的屏幕可以增加立体和运动线索的好处。我们发现使用超高分辨率的立体显示器进行三维观察有一个数量级的好处，并发现受试者能够快速、准确地区分具有 300 多个节点的图中的路径（Ware 和 Mitchell，2008）。

虽然在跟踪三维图中路径时，立体观察似乎是最重要的准确性线索，但一些研究表明，立体观察速度与时间有关（Sollenberger 和 Milgram，1993；Naepflin 和 Menozzi，2001），因此如果时间是关键，则添加时间线索会有极大的好处。

遮挡是另一个可以使三维图中的连接更容易区分的深度线索，但是如果所有的连接具有统一的颜色，那么深度排序将不可见。此时为连接着不同的颜色或使用如图 7.32 所示的光晕应该会有所帮助（Telea 和 Ersoy，2010）。

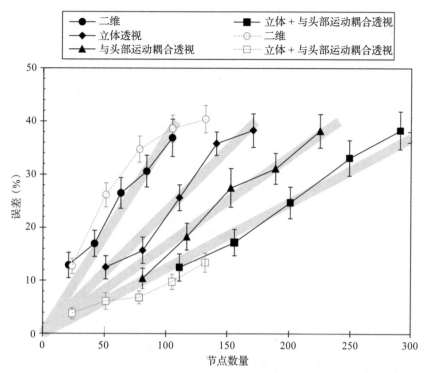

图 7.39　从图中可以看出，在有和没有立体视差与运动视差的情况下，误差随着节点数量
的增加而增加。该任务涉及在三维图中跟踪路径（Ware 和 Franck，1996）

其他深度线索似乎不太可能对路径跟踪任务有多大贡献。我们没有明显的理由去期望透视观能够帮助理解三维图中节点之间的连接，这一点已经被我们的研究证实（Ware 和 Franck，1996）。同样，也没有理由认为着色和投射阴影会在涉及连接性的任务中展现任何显著的优势，尽管着色可能有助于反映弧的方向。

【 G7.14 】当需要感知大型三维节点连接结构时，可以考虑使用运动视差、立体观察和光晕。只有在好处大于交互成本的情况下，才使用三维观察。

尽管如此，与节点交互是基于图的可视化的一个常见需求，通常必须选择节点以获得相关信息。对于三维界面，这通常更加困难，成本也更高，因此二维网络可视化方法是一个更好的选择。三维观察的另一种选择是使用二维交互技术来访问更大的图。

判断表面形态

从 Gibsonian 的观点来看，表示单变量映射最明显的方法是将它放入环境中的一个物理表面里。一些研究人员偶尔会这样做，他们会构建数据表面的石膏或泡沫模型。但是，一个最好的方法可能是使用计算机图形技术，用模拟光源来为数据表面着色，并赋予它一个模拟的颜色和纹理，使它看起来像一个真实的物理表面。观察这样的模拟表面时可以使用立体观察设备，为两只眼睛创建不同的透视图像。这些技术已经成功到汽车业正在用它们来设计汽车车身，而不像曾经用手工制作的完整大小的黏土模型来展示设计曲线。其结果是节省了巨大的成本，大大加快了设计过程。

我们已经研究了表面形状感知的四种主要视觉线索：着色模型、表面纹理、立体深度和运动视差。为了确定哪一个是最有效的，Norman 等人（1995）使用计算机图形分别在有

无纹理时不同的观察条件下平滑地渲染已经着色的圆形物体。在一个多因素实验中，他们操作了所有变量，包括镜面着色、朗伯着色、纹理、立体深度和运动视差。立体深度和运动视差只能与其他线索结合进行研究，因为没有着色或纹理时，立体深度和运动视差线索都是无效的。

Norman 等人（1995）发现，他们研究的所有线索都有助于感知表面方向，但线索的相对重要性因受试者的不同而不同。对某些受试者来说，运动线索似乎更有力；对其他人来说，立体线索更强。图 7.40 总结了他们结合运动和立体线索的结果，显示无论结合使用哪种表面表示，运动和立体线索都显著地减少了误差。总之，着色（镜面着色或朗伯着色）与立体或运动线索的组合对所有受试者都是最好或几乎是最好的组合。

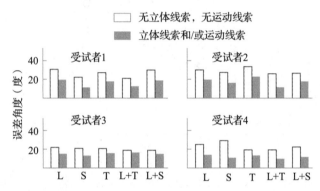

图 7.40　Norman 等人（1995）对形状感知的研究结果。在调整方向上的平均误差显示为五种不同的表面表示。这些不同的表示方式标签化为：（L）朗伯着色，（S）镜面着色，（T）不带着色的纹理，（L+T）带纹理的朗伯着色，（L+S）带镜面亮点的朗伯着色。四组直方图代表了四个不同受试者的结果

随机纹理提供的深度线索很弱（Saunders 和 Chen，2015），当使用它们时，对倾斜的判断将偏向于与视线正交的平面。用特定的纹理以特定的方式共形表面可能可以获得更准确的判断（Interrante 等人，1997）。由于这些原因，笼统地说"朗伯着色比纹理更有用"是没有意义的。不同线索的价值还取决于重要的表面特征的性质和使用的特殊纹理。

共形纹理

物体的边界轮廓可以与表面着色交互作用，从而极大地改变对表面形状的感知。图 7.41 改编自 Ramachandran 的工作（1988），显示了两个有完全相同的着色和不同的轮廓的形状。对于两个形状，轮廓信息和着色信息的组合都是令人信服的，但所感知的表面形状是非常不同的。这告诉我们着色产生的形状信息本质上是模糊的，它可以有不同的解释方式，这取决于轮廓。

在带着色表面上绘制的轮廓也可以彻底改变该表面的感知形状。图 7.42 添加了提供内部轮廓信息的着色带。和图 7.41 一样，这两幅图像中的实际着色模式是相同的，正是轮廓信息使得一个表面形状看起来非常不同于另一个。这种技术可以直接用于显示带着色的表面，使其形状更容易感知。

一种最常见的表示表面的方法是使用轮廓地图。轮廓地图是用等高线表示一个表面的平面视图，等高线间通常有一定的间隔。从概念上讲，每个轮廓可以看作水平平面与标量高

度场中特定值的相交线，如图 7.43 所示。虽然阅读轮廓地图是一项需要实践和经验的技能，但不应将轮廓地图视为完全任意的图形约定。轮廓在视觉上是模糊的，比如斜坡的方向，这些信息只在贴在它们上面的印刷标签中给出。然而，轮廓地图中的轮廓可能至少获得了一些表现力，因为它们提供了感知形状和深度线索。正如我们所看到的，闭合（剪影）轮廓和表面轮廓在提供形状信息方面都是有效的。轮廓是一种共形纹理形式，同时提供了形状和坡度信息。轮廓地图是混合代码的一个好例子，它们利用一种感知机制，而且在一定程度上是传统的。轮廓和着色的结合尤其有效（图 7.44）。

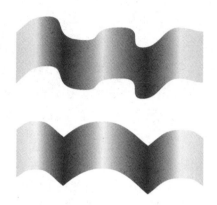

图 7.41　从左到右扫描，两种模式的灰度值序列是相同的。外部轮廓与着色信息相互作用，产生了两个形状非常不同的表面感知（重绘自 Ramachandran，1988）

图 7.42　这两个模式中从左到右的灰度值序列是相同的。内部轮廓与着色信息相互作用，产生了两个形状非常不同的表面感知

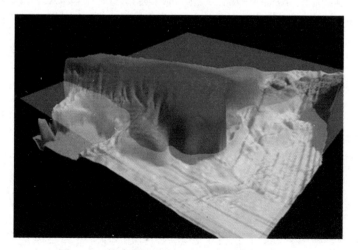

图 7.43　轮廓是由平面与标量场相交而形成的

图 7.44 着色提供了地形的整体形状，轮廓提供了精确的高度信息、补充形状信息和坡度
信息（经谷歌允许）

当立体观察表面时，其上的纹理是重要的。当我们考虑一个均匀无纹理的多边形，且它不包含关于它代表的表面的内部立体信息时，这将变得很明显。在均匀光照条件下，这样的表面也不包含方向信息。当一个多边形被纹理化后，每个纹理元素将提供相对于相邻点的立体深度信息。图 7.45 显示了表示带纹理表面的一对立体图像。立体观察也大大提高了我们透过半透明的表面看到另一个表面的能力（Bair 等人，2009；Interrante 等人，1997）。

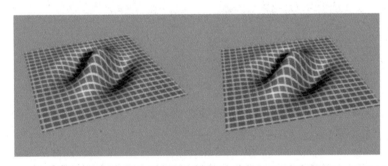

图 7.45 纹理在立体观察中很重要，因为它提供了高分辨率的视差梯度，这反过来为视觉
皮质的视差感知机制提供了必要的信息

显示表面的指南

综上所述，证据表明，要清楚地表示一个表面，简单模型可能比只是使用最复杂的计算机图形技术创建场景的逼真渲染效果更好。一个简化的照明模型，例如，位于无限远处的单个光源可能比使用多个光源的复杂渲染更有效。轮廓的重要性和卡通形象的易识别性表明，为了实现显示，可以使用不逼真的技术来增强图像。考虑到所有这些说明，一些指南可能对典型情况是有用的（前四个是对 G2.1、G2.2、G2.3 和 G2.4 的详述）。对 G2.1 的详述是，一个简单的照明模型，基于应用于朗伯表面的单个光源，是一个很好的默认选择。光源应该来自上方，朝向一侧，并且位于无限远处。对 G2.2 的详述是，镜面反射在反映精细表面细节方面特别有用。因为镜面反射同时依赖于视点和光源的位置，所以应该提供给

用户照明方向和镜面反射量的交互控制来指定亮点将出现在哪里。对 G2.3 的详述是，应该使用投射阴影，前提是阴影不干扰其他显示信息。阴影应该被计算为有模糊的边缘，以明确区分阴影和表面色素变化。对 G2.4 的详述是，朗伯反射和效果中等的镜面反射都需要建模。更复杂的照明建模，例如使用光度法，可能有助于感知遮挡线索，并在其他线索提供弱信息的情况下有用。

【G7.15】考虑使用纹理来辅助反映表面形状，特别是当立体观察它们时。这只适用于相对光滑的表面和不需要纹理的其他属性。理想情况下，纹理应该是低对比的，以免干扰着色信息。具有线性成分的纹理比具有随机点状模式的纹理更有可能反映表面形状。当在一个三维表面上观察另一个三维表面时，上面的表面应该带有花边的、透视的纹理。

【G7.16】考虑使用运动结构（通过旋转表面）和立体观察来增强用户在三维可视化中对三维形状的理解。当一个纹理透明表面覆盖另一个时，这些线索将特别有用。

如果观察时间很短，还需要考虑时间因素。当我们观察立体显示器时，可能需要几秒钟的时间来建立对深度的印象。然而，立体深度与运动产生的结构信息之间存在着强烈的交互作用。通过移动立体显示器，融合的时间可以大大缩短（Patterson 和 Martin，1992）。Uomori 和 Nishida（1994）在利用立体和运动深度两种线索确定由随机点模式构成的表面形状时发现，最初主导对表面形状感知的主要是运动深度信息，但间隔 4～6s 后，立体深度开始占主导地位。

双变量映射——照明和表面着色

在许多情况下，在一个平面上表示多个连续变量是可取的。这种表示称为双变量或多变量映射。从生态光学角度来看，显而易见的双变量方案是将其中一个变量表示为带着色的表面，将另一个表示为该表面上的颜色编码。若有第三个变量，则它可能是表面纹理的变化。这些是我们一步步得到的用来实现感知的模式。图 7.46 给出了一个例子，其中一个变量是海底高度地图，表面着色代表声纳后向散射强度。在这种情况下，被可视化的东西实际上是一个物理的三维表面，然而当两个变量都是抽象变量时，这种方法也有效。例如，辐射场可以用带着色的高度图表示，温度场可以用表面着色表示。

图 7.46　显示部分斯泰瓦根银行国家海洋保护区的双变量映射。一个变量表示声纳后向散射的角响应，颜色编码和覆盖在通过来自着色的形状给出的深度信息上（Mayer、Dijkstra、Hughes Clarke、Paton 和 Ware（1997）。感谢 Larry Mayer 的素材）

使用这种颜色编码和着色表面技术时，必须时常做权衡。因为使用光亮度时是通过人为地照亮表面来表示来自着色的形状的，所以在给表面着色时，我们应该尽量少地使用光亮度变化。表面着色主要使用了色差通道。但是，由于颜色无法承载高空间频率信息，只能感知到着色的相对渐变，因此在设计多变量表面显示时，快速变化的信息应该总是映射到光亮度上。对于这些空间权衡的更详细的讨论，请参阅 Robertson 和 O'callaghan（1988）的工作，Rogowitz 和 Treinish（1996）的工作等。

类似的一些约束也适用于视觉纹理的使用。通常，在显示纹理时使用光亮度对比是明智的，但这也会有影响来自着色的形状的可能。如果我们使用纹理来传达信息，我们就没有足够的视觉带宽来表达表面形状和表面着色。只要我们不需要表达大量的细节，我们就可以获得一个相对清晰和容易解释的三变量映射。使用颜色、纹理和来自着色的形状来显示不同的连续变量并不会增加每个单位区域可以显示的信息总量，但它确实允许独立地感知多个映射变量。

【G7.17】考虑用带着色的表面高度场表示一个变量，用颜色编码表示另一个变量，来显示双变量标量场映射。如果着色变量是相对平滑的，这将效果最好。颜色的光亮度应该变化很小，并且可能是阶梯式的。

确定三维空间中的点的模式

散点图可能是在二维离散数据中寻找未知模式的最有效方法。当为每个数据点提供三个属性时，一种解决方案是使用深度线索在三维空间中显示它。将属性分别映射到 x、y 和 z 轴上的位置，生成的三维散点图通常围绕垂直轴旋转，根据运动产生的结构线索来揭示其结构（Donoho 和 Gasko 等人，1988）。这种技术可以替代颜色和形状增强的散点图。如果需要，可以将颜色和大小添加到三维散点图的图示符中，以显示更多的数据属性。

观看三维点云的问题与感知三维网络的问题类似。透视线索并不能帮助我们在三维散点图中感知深度，因为一团小的、离散的点没有透视信息。如果所有的点都有一个恒定且较大的大小，那么大小梯度会产生较弱的深度信息。同样，对于小的点，遮挡不会提供有用的深度信息，但如果点较大，将能感知一些有序的深度信息。如果有大量的点，投射阴影将不能提供信息，因为此时它不可能确定一个给定的点和它的阴影之间的联系。来自着色的形状信息也将丢失，因为一个点没有方向信息。每个点都会均匀地反射光线，不管它放在哪里，也不管光源放在哪里。

因此，在三维散点图中，仅有的深度线索可能是立体深度和运动产生的结构。相比之下，Aygar 等人（2017）的一项研究表明，与以准确性为标准的立体观察相比，运动深度是识别三维空间中点簇的更有力线索。不过同时拥有两个线索是最好的。立体观察的另一个好处是它可以产生更快速的反应，使用运动深度则需更长的反应时间。

【G7.18】为了在三维散点图中看到结构，考虑通过绕垂直轴旋转或振荡点云来生成运动产生的结构线索。如果可能，也可以使用立体观察，尤其是在反应速度很重要的情况下。

对数据点云进行可视化的问题之一是，即使提供了立体和运动线索，云的整体形状也不容易看到。一种向离散点云添加额外形状信息的方法是人为地添加来自着色的形状信息。可以将数据点云视为每个点实际上都是小的、扁平的、面向对象的。这些扁平粒子如果位于云的边界附近，则可以人为地对它们定向，以在应用着色信息时揭示云的形状。这样，对云

的形状的感知可以大大增强，并且可以感知形状信息，而不需要额外的立体和运动线索。同时，可以感知到各个点的位置。图 7.47 说明了这一点。

【G7.19】如果判断一个三维点云的外部边界的形态很重要，则可以考虑使用统计近似方法来估计云表面的局部方向，并根据它来对单个点着色。

图 7.47 离散点云由定向粒子表示。用引力的平方反比定律来确定点的法线。当云被人为着色时，它的形状显露了出来（Li，1997）

确定三维路径的形状

地理空间可视化中的一个常见问题是了解粒子、动物或交通工具在空间中的路径。简单的线条渲染只提供二维信息，因此这是不合适的。使用运动视差或立体观察将有所帮助，还可以使用到地平面的周期性垂线。此外，将轨迹渲染为一个管道或框可增加透视和来自着色的形状线索，特别是在管道周围有以周期性间隔绘制的圆环时。框轨迹的另一个优点是它还可以传递滚动信息。图 7.48 显示了座头鲸进行泡沫网捕食动作的轨迹（Ware、Arsenault、Plumlee 和 Wiley，2006）

图 7.48 用挤压框显示座头鲸泡沫网进食的轨迹

【G7.20】为了表示三维路径，可以考虑使用带着色的挤压管道或框，用周期性带来提供方向线索。如果可能，还可以应用运动视差和立体观察。

应用于科学和工程领域的计算机模拟常常可以产生三维张量场。在三维向量场中，空间中的每一点都具有方向和速度属性。在张量场中，每个点可以有更多的属性，代表剪切或扭曲等现象。这些场的可视化是一个专门的主题，我们不会在这里深入讨论它。只是想说明，可视化张量场可以通过添加属性（如形状和颜色）到挤压轨迹上来实现。在这方面的一个良好起点是 Delmarcelle 和 Hesselink 的工作（1993）。

判断物体的空间定位

判断物体的空间定位是一项复杂的任务，根据整体大小和上下文的不同，任务执行起来也会有很大的不同。当需要在观看者附近做出非常精细的深度判断时，比如穿针时，立体视觉是最强烈的单个线索。立体深度感知是一种超视敏度，对位于一臂长处的物体非常有用。对于这些精细的任务来说，运动视差并不是非常重要，从人们在穿线时保持头部不动的事实就可以看出。

在更大的环境中，对于 30m 以外的物体，立体深度感知的作用很小。当我们在一个更大的环境中判断物体的整体布局时，已知的物体大小、运动视差、线性透视、投射阴影和纹理梯度都有助于我们的理解，这取决于准确的空间安排。

Gibson（1986）指出，很多大小恒定可以通过与有纹理的地平面相关的参照操作来解释。位于均匀纹理地平面上的物体的大小可以通过参考纹理元素大小得到。略高于地平面的物体可以通过它们投射的阴影与地平面联系起来。在人工环境中，一个非常强的人工参考可以通过垂一条线到地平面得到。

因为三维环境可以如此多样，用于如此多不同的目的，因此这里没有给出具体与判断物体在三维空间中位置有关的额外指南。最佳组合是一个复杂的设计问题，而不是简单的指南能囊括的。我们讨论的所有深度线索都可以应用到设计解决方案中，设计师也应该考虑到所有深度线索。

判断自身在环境中的相对移动

当我们在一个代表信息空间的虚拟环境中导航时，可以采用许多参考框架。例如，观察者可能会觉得自己在环境中移动，或者自己是静止的，而环境在移动。在虚拟环境系统中，不管是基于安装的头盔，还是基于监视器，用户实际上都很少移动任何很远的距离，因为现实世界的障碍在路上。如果感知到了自身移动，则它通常是一种幻觉。注意，这只适用于线性运动，而不适用于旋转，佩戴 HMD 的用户通常可以自由转动头部。

当受试者不动时，就会强烈地产生自身移动的感觉。这种现象被称为对流，已经得到了广泛的研究。当观察者置于一个巨大的移动的视野中（这个视野是由物理鼓或虚拟现实头盔中的计算机图形构成的）时，他们总是会感到自己在移动，尽管实际上并没有。下面讨论的一些视觉参数会影响所感知的对流的量。

- 视野大小　一般来说，移动的视野面积越大，对自身移动的体验越强（Howard 和 Heckman，1989）。
- 前景/背景　如果将视野中移动的部分视为背景，并且比静止的前景对象离观察者更远，则可以感知到更强的对流（Howard 和 Heckman，1989）。事实上，即使是一个非常小的移动场，如果这个移动场被认为是相对遥远的，那么也可以感知到对流。经典的例子是，当一个人坐在停在车站的火车上时，通过窗户看到相邻火车的移动会使

这个人感到他或她也在移动，尽管事实并非如此。

- **帧**　如果在观察者和移动的背景之间有一个静态前景帧，则对流效果会显著增加（Howard & Childerson，1994）。
- **立体**　立体深度可以决定移动的模式是被感知为背景还是前景，从而增加或减少对流（Lowther 和 Ware，1996）。

在飞机模拟器和其他车辆模拟器中，目标是让用户体验一种自身移动的感觉，即使模拟器的实际物理移动相对较小或不存在。

这种可感知运动的一个不良副作用是模拟器病。模拟器病的症状会在接触到所感知的极端运动的几分钟内出现。Kennedy、Lilienthal、Berbaum、Baltzley 和 McCauley（1989）报告称，沉浸式显示器的用户中有 10%～60% 会出现模拟器病的一些症状。这种高发生率最终可能成为采用全沉浸式显示系统面临的主要障碍。

模拟器病被认为是由视觉系统和内耳前庭系统相互冲突的信号引起的。当大部分视野移动时，大脑通常将其解释为自身移动的结果。但是，如果观察者在模拟器中，前庭系统就没有相应的信息。根据这一理论，相互矛盾的信息会导致恶心。有很多可以确保模拟器病确实产生的方法以及减少它的影响的途径。在模拟的虚拟交通工具中移动时，反复转头可以说肯定会引起恶心（DiZio 和 Lackner，1992）。这意味着不应该设计能让参与者戴着 HMD 从一边看到另一边的虚拟过山车。在沉浸式虚拟环境中，通过最初将参与者的体验限制在每天只持续几分钟的短暴露时间内，可以缓解模拟器病症状。这允许用户建立对环境的耐受性，暴露的时间也可以逐渐延长（McCauley 和 Sharkey，1992）。

选择和定位特定物体

在一些交互式三维可视化环境中，用户必须能够定位并操作物体，而三维显示系统的设计师必须选择包含哪些深度线索。在一个成熟的虚拟现实系统中，通常的目标是以尽可能高的保真度包含所有的深度线索，但在分子建模或三维计算机辅助设计的实践系统中，必须做出各种权衡。

两个最重要的选择是是否使用立体显示和是否通过透视结合头部位置提供运动视差。两者都需要对通常不提供计算机工作站的技术进行投资。有证据表明，对于准确的定位，有一个立体显示比根据所选择的对象移动用户的头部（因此眼睛也会移动）而产生的运动视差更重要（Arsenault 和 Ware，2004；Boritz 和 Booth，1998）。立体观察已经成为用于显微外科手术的机器人系统的重要组成部分，在显微外科手术中，外科医生可以看到手术部位放大的视图，并且机器人控制器能将外科医生的手部运动缩小比例以获得更高的精度。

跟踪头（和眼）位置的目的之一是获得一个正确的透视视图，以支持眼手协调。许多研究人员已经调查了当视觉反馈和身体位置的本体感受之间不匹配时，眼手协调是如何改变的。一个典型的实验是受试者戴着棱镜指向目标，棱镜会代替与他们肌肉和关节的本体感受信息相对应的视觉图像。受试者对棱镜的适应速度很快，并能准确指向目标。Rossetti 等人（1993）的研究表明，可能有两种机制在起作用：一种长期的、作用缓慢的机制能够在空间上重新映射失调的系统，以及一种短期机制，旨在在不到 1s 的时间内重新匹配视觉和本体感受系统。这些结果在鱼缸虚拟现实系统的研究中得到了证实，表明手的位置和被手操作的物体之间的大平移偏移量对性能的影响很小（Ware 和 Rose，1999）。

如果影响很大，则所看到的和所持有的之间的旋转不匹配对眼手协调的负面影响可能比

平移不匹配大得多。用棱镜反转视野的实验表明，在这种情况下，人们可能需要数周的时间才能完成接近正常的行为，而适应可能永远都不可能完成（Harris，1965）。

在视觉引导的手部移动中，最重要的似乎是关于代表用户手（或探针）的图形对象和对象本身的相对位置的反馈。立体系统能精确地适应深度差，但不能适应绝对深度。事实上，人类拥有立体深度感知的主要原因之一是为了支持视觉引导的定位。研究表明，只要提供连续的视觉反馈，且没有过度滞后，人们就可以迅速适应眼手关系的简单变化（Held、Efstanthiou 和 Green，1966）。

如图 7.49 所示，在用户的手和虚拟物体之间获得完美的匹配是非常困难的。这表明，在虚拟物体的同一空间中虚拟地显示手，或显示虚拟工具比混合现实世界和计算机图形图像更好，因为这样更容易显示手和物体的相对位置。

图 7.49 如果手的代理和物体都是虚拟的，则很容易生成手和物体的正确相对位置（锡耶纳
机器人与系统实验室提供。见 http://sirslab.dii.unisi.it/）

【G7.21】当视觉引导的手部移动非常重要时，使用立体观察。如果可能，为用户的手使用图
形代理，并确保手的代理和要操作的虚拟物体之间的相对位置准确。

【G7.22】在支持用户的手和虚拟对象一对一映射的三维环境中，应确保手的代理（如探针）
和正在定位的物体的相对位置是正确的。同时，应最小化虚拟空间和实际空间之
间的旋转不匹配（>30 度），用户的手在实际空间中移动。

实际上，在校准本体感受系统时，提供与附近物体的身体接触的感觉也是很重要的，尤其对于抓取动作（Mackenzie 和 Iberall，1994）。不幸的是，这种自然的手 – 物体交互的组成部分被证明是非常难以模拟的，尽管力反馈设备可以提供一种接触感，但它们目前的能力有限。

判断"向上"方向

在抽象的三维数据空间（例如分子模型）中，通常没有"向上"方向的概念，这可能

会令人困惑。在自然环境中，"向上"的方向是由重力定义的，并可通过我们内耳的前庭系统、行走的地面以及附近的定向物体感知。许多关于感知"向上"和"向下"方向的研究都是作为太空研究的一部分而存在，以帮助我们理解人们如何在无重力环境中最好地确定自己的方向。Nemire、Jacoby 和 Ellis（1994）指出，线性透视为定义在同一水平面感知的物体提供了一个强有力的线索。他们发现，显示器虚拟地板和墙壁上的线性网格模式强烈地影响了参与者对水平方向的感知，在某种程度上，这超越了对重力的感知。其他研究表明，在场景中放置可识别的物体会非常强烈地影响一个人的自我定位感知。可识别的物体（如椅子或站立的人）相对于重力的正常方向是已知的，它的存在可以强烈影响哪个方向被感知为向上（Howard 和 Childerson，1994）。这两种发现都可以很容易地用于虚拟环境。

【G7.23】在三维数据空间中定义垂直极性，需要提供一个清晰的参考地平面，并在其上放置具有相对于重力的方向特征的可识别物体。

感到"身临其境"

与三维空间感知相关的最模糊和不明确的任务之一是实现身临其境感[○]。是什么使一个虚拟物体或整个环境看起来被生动地三维化了？是什么让我们觉得自己真地存在于一个环境中？身临其境感在很大程度上与一种参与感有关，而不一定与视觉信息有关。一本描述性很强的小说的读者可能会设想（"可视化"这个词的最初认知意义）自己在作者想象的世界中，例如，生动地想象 Ahab 骑在大白鲸 Moby-Dick 的背上。

身临其境感似乎不属于基于任务的空间信息分类，通常认为它是一种定义不明确的审美品质，但事实上，许多实际应用都需要身临其境感。对于一个设计虚拟建筑呈现给客户的建筑师，空间的宽敞感和审美品质可能是最重要的。在虚拟旅游中，目的是让潜在游客感受巴西热带雨林的真实面貌，身临其境感也是至关重要的。

许多研究已经使用虚拟现实技术进行恐惧症脱敏。在 North 和 Coble 等人（1996）的一项研究中，将对开放空间有恐惧（广场恐惧症）的患者暴露在越来越具有挑战性的虚拟开放空间中。渐进式脱敏技术是让人们越来越接近那些让他们感到恐惧的环境。当他们在某种暴露程度上克服恐惧时，他们可能会被带到一个稍微更有压力的环境中。这样，他们就可以一步一步地克服恐惧。在恐惧症脱敏治疗中使用虚拟现实模拟是为了控制身临其境的程度，并通过使患者能够立即退出紧张的环境来降低压力水平。在许多虚拟环境中进行治疗后，North 等人的实验对象在标准化的主观不适单位测试中得分较低。

当为迪斯尼乐园开发虚拟现实主题公园时，Pausch 等人（1996）观察到，高帧率和高水平的细节对于为用户创造一种"在魔毯上飞行"的身临其境感特别重要。呈现立体显示并没有增强这种体验。实证研究也表明，与立体显示相比，高质量的运动产生的结构信息对身临其境感的贡献更大（Arthur 等人，1993）。然而，身临其境感并不是一个统一的感知维度。Hendrix 和 Barfield（1996）发现，当要求受试者评价他们觉得自己可以伸手抓取虚拟物体的程度时，立体观察是非常重要的，但它对虚拟条件的整体真实感没有任何贡献。Hendrix 和 Barfield 确实发现有一个大的视野对于创造身临其境感是很重要的。

【G7.24】在三维数据空间中营造生动的身临其境感时，应提供大的视野、流畅的运动，以及大量的视觉细节。

○ 该词与第 2 章的"现场感"是一个意思。——编辑注

结论

高质量的交互式立体显示器现在很便宜，尽管中等质量的虚拟现实系统仍然很贵。创建三维可视化环境比创建具有类似功能的二维系统要困难得多。我们仍然缺乏三维环境的设计规则，许多交互技术正在竞争采用。对于三维可视化系统和三维用户界面的最终优势，最有力的论据一定是，我们生活在一个三维世界中，我们的大脑已经进化得能够在三维中识别和交互。三维设计空间比二维设计空间更丰富，因为二维空间是三维空间的一部分。我们总是可以将三维显示器的一部分平展，并在二维中表示出来。

然而，我们也应该注意的是，从二维到三维所增加的视觉信息远不如我们想象的那么多。考虑以下简单的论点。在计算机显示器的一维线上，我们可以感知到 1000 个不同的像素。在相同显示器的二维平面上，我们可以显示 $1000 \times 1000 = 1\,000\,000$ 像素，但到了三维立体显示器上，所显示的像素数量只是二维的 2 倍，这并不会使可用的信息变为双倍，因为我们的两张图片必须高度相关才能感知立体深度。我们可能只能立体地融合有 10%（通常更小）差异的图片。这表明，通过使用立体观察，信息的数量会有小幅增加。

在所有的深度线索中，运动视差最有可能让我们看到更多的信息，但只针对特定的认知任务。在网络的情况下，可以通过立体和运动视差线索感知几倍大的网络，即使在这里，如果与节点的交互是至关重要的，交互式二维方法也可能更优越。其他深度线索，如遮挡和线性透视，当然有助于我们感知连贯的三维空间，但正如 Cockburn 和 McKenzie(2001) 的研究所表明的那样，我们不应该想当然地认为三维提供了更容易获取的信息。视觉系统的大多数模式感知机制是在二维而不是三维中运行的，基于这个基本原因，即使使用三维视图，理解什么模式信息出现在二维图像平面上也是至关重要的。

决定是否使用三维显示必须包括确定是否有足够的重要子任务，三维显然是有利的。整个应用程序的用户界面的复杂性和一致性必须在决策中加以权衡。即使用三维解决一到两个子任务更好，但所涉及的额外成本和对三维组件的非标准接口的需求可能表明，二维解决方案总体上会更好。就整体评估而言，导航的成本是一个重要的组成部分，许多三维导航方法比二维导航方法要慢得多。即使我们可以在三维中显示更多的信息，定位正确的视点也可能很慢。在第 10 章中，我们将通过考虑交互获取知识的各种成本，继续讨论三维和二维显示的价值。

视觉对象与数据对象

无论多么抽象，对象隐喻在我们思考信息的过程中无处不在。比如面向对象编程，再比如政体。对象相关概念也是现代系统设计的基础。模块化的系统拥有易于理解，也易于替换的组件。好的模块是相互兼容的，它们是系统中离散且独立的部分。模块的概念与定义视觉对象的感知和认知结构有很多共同之处。这表明视觉对象也许是表示模块化的系统组件的绝佳方式。模块化系统中的两个重要概念是封装和内聚，视觉对象为这两个概念提供了有用的隐喻。

可以抽象地认为对象是视觉世界中任意可识别、独立且可区分的部分。视觉对象相关的信息在认知上与关键特征（例如有向边、色块和纹理）一起存储，这样它们就可以被识别、视觉追踪和记忆。因为视觉对象在认知上可以组合视觉属性，所以如果我们能将数值表示为视觉特征，并将这些特征组合为视觉对象，那么我们将拥有一个强大的工具来组织相关的数据。熟悉的视觉对象也能够在认知上激活支持那些对象交互的神经网络，从而提升它们的供给性。

世间对象通常可视为有意义的实体，如椅子、杯子、汽车等。然而在数据可视化中，当数据实体被表示得像对象时，如具有圆柱体或盒子形状，它依然相对抽象。但是如果数据被映射为可识别事物的形状，那么与该事物有关的联想将被激活。这就是为什么将数据映射为人脸特征可能会出现问题的原因之一。在本章中，我们将会遇到一个设计概念，即对象显示，它在数据显示中使用了抽象但仍可识别的表征，例如可视化人的肺部数据。

目前有两种截然不同的理论来解释对象识别。第一种理论是基于图像的，它提出人类通过将视觉图像与存储在记忆中的类似于快照的东西进行匹配来识别对象。第二种理论是基于结构的，它提出我们根据对象的原始三维形态及形态间的结构相关关系来识别对象。这两种模型都有很多可取之处，并且每种模型就某一角度来说完全合理。显然，人脑有多种分析视觉输入的方式。两种模型都对如何有效地显示数据提供了有趣的见解。我们先从基于图像的对象识别理论开始，研究支持该理论的一些证据。

基于图像的对象识别

人们对以前见过的图像有很强的识别能力，这正是基于图像的理论的主要依据。在一次艰巨的实验中，Standing、Conezio 和 Haber（1970）以 10s 一张的速率向受试者展示了 2560 张图片。研究者在为期 4 天的时间里，花了 7 个多小时才把它们全部展示出来。令人惊讶的是，在随后的测试中，受试者能够以超过 90% 的准确率将图片与之前未见过的其他图片区分开来。

区分识别与回忆十分重要。正如 Standing 等人的图片记忆实验所示，我们对之前遇到过的信息有很强的识别能力。然而，如果我们被要求重建视觉场景，例如回忆犯罪现场发生的事情，我们的表现就会差很多。识别比回忆更容易。在上述实验中，人们并没有真正记住所有图片，他们只能说可能见过。

人们还可以在快速呈现的图片中识别物体。假设你问一群人："以下图片中是否有一只狗？"然后在原位以每秒 10 张的速度向他们快速展示一组图片。出乎意料的是，大多数时

候，他们将能够在图片序列中的某个地方检测到是否有狗存在。这个实验技术被称为快速序列视觉呈现（RSVP）。实验表明，能够检测到图片中常见物体的最大速率大约是每秒 10 张（Potter，1976；Potter 和 Levy，1969）。我们应该谨慎地解释这一结果。尽管有趣，但这并不意味着人们处理了每张图片的大部分信息。

一个相关的现象是注意性眨眼。如果在一组图像中，图像中的第二只狗出现在第一只狗后的 350ms 内，人们就不会注意到它（或其他东西）。这个失明的时刻就是注意性眨眼（Coltheart，1999）。据推测，尽管第一只狗所在的图像已经过去了，大脑却仍在处理它的信息，这短时间中大脑被禁止识别序列中的其他对象。

对基于图像的理论的更多支持来自于如下研究：如果以与最初看到三维对象时相同的视角识别该对象，则可以很快速地识别。Johnson（2001）研究了受试者识别弯管结构的能力。如果初始观察阶段和测试阶段的观察方向相同，则受试者表现良好。如果在测试阶段使用不同的观察视角，他们就会表现很差，但他们从完全相反的方向进行识别时表现优秀。Johnson 将这一意外发现归因于剪影信息的重要性。尽管对初始视角左右翻转，但翻转前后剪影相似。

搜索图像数据库

RSVP 可能是一种让用户浏览图像数据库的有效方式（De Bruijn、Spence 和 Tong，2000；Spence 和 Witkowski，2013；Wittenburg、Ali-Ahmad、LaLiberte 和 Lanning，1998）。人们可以以每秒至多 10 张的速度从图像序列中进行快速搜索，这表明使用 RSVP 展示图像可能是高效的。这与用小缩略图的规则网格来展示图片集的常规方法形成了对比。如果需要通过眼球移动来聚焦每张缩略图，那么每秒浏览的图像不会超过三或四张。尽管 RSVP 似乎可行，但是构建实际的界面时必须解决许多设计问题。一旦在 RSVP 序列中识别出可能的候选图像，就必须从该集合中提取该候选图像。当用户准备通过鼠标单击的方式选取图像时，该图像已经随序列移走，如果用户还没有准备好单击鼠标，则移走的距离更远。因此，要么必须添加控件以追溯整个序列，要么必须将部分序列散开到传统的缩略图阵列中，以确认候选图像的存在并进一步研究（Spence，2002；Wittenburg 等人，1998）。

RSVP 实际应用场景之一是在线电影的快速浏览或快进。RSVP 还提供一种通过查看选定帧的快速序列来搜索视频内容的方法（Tse、Marchionini、Ding、Slaughter 和 Komlodi，1998）。Wildemuth 等人（2003）提出，将视频倍速 64 倍可能是让观众了解视频梗概的最佳方式。以这种方式压缩视频，可以使观众在几分钟内回顾一天的视频。目前，大多数快进并不是"智能"的，因为它不会选择特别有代表性的视频帧，但如果是智能的，则它可能会比在撰写本文时可用的要好。

监控视频和生活日志

RSVP 也可以应用于审查监控视频。这种情况对视频素材的智能预处理大有裨益，比如可以让较为有趣的序列放得相对慢些（Huang、Chung、Yang、Chen 等人，2014）。有些益处是显而易见的和简单的。比如，由于大多监控视频捕捉到的是数小时的空旷走廊，因而可以充分压缩这些部分，而只显示有运动物体的部分。更复杂的如自动区分运动中的人类与风中摇曳的树影。

每人拥有一个私人记忆数据库正逐渐成为可能。这个数据库包含了人一生中每个清醒时刻所收集的视频和音频数据。假设未来固态存储持续进化，数据可以存储在一个轻量便宜的设备中，那么我们可以用一个不显眼的微型摄像机，也许是将其嵌入一副眼镜中，来实现这一目标（Gemmel 等人，2006）。乍一看，这种生活记录设备一旦问世便将意义非凡，它们似乎代表了终极的记忆辅助工具，意味着用户再也不会忘记任何事情。

一个关键问题和通往存储数据的接口有关。如果我们想回忆在 2004 年某个时候发生的一次会议，那么显然不能回放全年的数据来找这个事件，即便以非常快的速度播放。但生活记录这一概念最严重的问题是，观看视频回放与回忆完全不同。回放一些被遗忘的事件如会议，将更类似于重新体验，这种体验是在没有相关人员（即使是自己）目标背景的情况下发生的。当人们回顾自己的视频时，并不会自然地想起发生过什么，而是必须在心理上重建视频内容（Sellen 等人，2007）。对特定会议进行有意义的重建可能需要查看会议开始前数周的视频，以及参与者之间的电子邮件通信和相关文件往来。结果是，如果有设计良好的数据接口，则单个会议的重建可能需要数天的时间。

这样的论点让研究人员认为，生活日志的主要价值是唤起参与者的记忆，而不是替代这些记忆。因此，Sellen 等人（2007）的一项研究调查了人们在使用 SenseCam 系统时，视频影像在帮助回忆个人事件方面的价值。他们发现在使用 SenseCam 记录了某半天生活日志后的几天，人们可以回忆起的当天所发生事件的数量大约增加了一倍，从两件变为了四件。

可视化的可记忆性

Borkin 等人（2013，2016）进行的两项研究解决了是什么让可视化在短暂的曝光后依然令人难忘的问题。第一项研究中仅曝光 1s，结果表明含有易辨识图片的可视化会提高识别分数。这并不奇怪，他们也不确定人们是否真记住了可视化数据中所表示的有意义信息。第二项研究给人们 10s 的观察时间，然后询问他们是否看过这个可视化，并且让他们回忆这个可视化中有哪些有意义的内容。回忆测试是在研究参与者观看模糊图像的情况下完成的，因此他们无法阅读文本、数据轴和其他详细信息。结果表明在可视化中使用图像可以显著提高识别概率与回忆质量。该论文也强调了文本信息尤其是标题的重要性。

图 8.1 显示了研究中最易识别与最难识别的可视化的对比效果。模糊覆盖处分别显示了人们在编码阶段及识别阶段的注视位置。尽管只有一个例子，但显然人们倾向于注视有趣的图片。另外，在回忆阶段，人们倾向于注视每个面板及标题。研究人员还强调了数据冗余与信息冗余的重要性。

用于最佳识别的对象大小和模式大小

尽管大多数对象可以很容易地被识别，而不受视网膜上图像大小的影响，但图像大小确实会对识别产生影响。图 8.2 就说明了这一点。当从远处看这张照片时，蒙娜丽莎的脸占主导地位；当近距离看时，较小的物体成为主导，图片中出现了小精灵、鸟和爪子。Biederman 和 Cooper（1992）的实验表明，识别视觉对象的最佳视角是 4～6 度。这为确定RSVP 的最佳大小提供了有用的经验法则，使我们能够最好地看到图片中所包含的视觉模式。

其他工作表明，单个物体的最佳大小可能更小。例如，图 8.3 是 Watson 和 Ahumada（2015）在快速识别研究中使用的一组飞机图像。结果表明，最佳大小小于 2 度时可以实现有效识别。

编码

识别

最易识别　　　　　　　　　　最难识别

图 8.1　左图令人印象深刻，右图则相差甚远。叠加的模糊显示了人们在快速浏览中的目光所在之处［来自 Borkin 等人（2016）的研究，经许可转载］

图 8.2　从远处观察图片时，人脸占主导地位，但从 30cm 处看时，隐藏在嘴巴和鼻子阴影中的小精灵出现了。在这个距离，小精灵的视觉角度约为 4 度，这是看到隐藏图案的最佳角度（改自特拉维夫艺术家 Victor Molev 的作品）

图 8.3　Watson 和 Ahumada（2015）在快速识别研究中使用的飞机图像（来自 Watson 和 Andrew Watson。经许可转载）

【G8.1】为了实现最佳识别，要让重要的图案和复杂的物体具有大约4～6度的视觉角度。为了实现最佳检测，简单的物体应该有小于2度的视觉角度。这不是硬性要求，因为随着我们偏离最佳角度，识别能力只会逐渐下降。

启动效应

如果你识别了某个东西，那么即使它转瞬即逝且无关紧要，你也会在不久的将来再次看到它时更快地识别它（Bartram，1974）。这种效应被称为启动效应。大多数相关研究发现这样的效应可以持续几分钟到几小时，但Cave和Squire（1992）的研究表明，对图片命名的启动效应可以持续数周。

即使我们没有有意识地感知到信息，启动效应也会产生，因而启动效应有时被称为内隐记忆。Bar和Biederman（1998）向受试者快速地展示图片，以使他们来不及识别图片中的物体。在短暂的图像曝光之后，他们使用了所谓的视觉掩码，即在目标刺激之后立即显示一个随机图案，以将目标从视觉标志性存储区（一个短期缓冲区，可将视觉图像保留几分之一秒）中移除。他们严格的测试表明，受试者在报告他们所看到的东西时，表现为随机水平。然而，15min后，这种未察觉的暴露显著增加了识别机会。尽管信息没有被感知到，但图像特征的特定组合显然为视觉系统提供了指引，使得后续的识别更加容易。他们发现，如果把图片放置在侧面，则启动效应大大减弱。他们的结论是，启动效应的机制依赖于图像，而不是基于高层语义信息。

Lawson、Humphreys和Watson（1994）设计了一系列的实验，要求受试者在一组快速呈现的图片中识别特定的对象。如果受试者之前见过视觉上类似的图片，且这些图片与对象的语义无关，那么识别会容易得多。他们认为，如果对象是基于高层次的三维结构模型来识别的，就不应该出现这种情况，只有基于图像的存储才能解释这些结果。所有这些事实为基于图像的对象识别理论提供了支持，因为这些效应是基于二维图像信息的。

基于结构的对象识别

基于图像的对象识别理论意味着对视觉对象的分析十分肤浅，有证据表明还必须进行更深层次的结构分析。图8.4显示了两个新的对象，可能是读者从未见过的。尽管图8.4a和图8.4c中的图像非常不同，但可以迅速将它们识别为同一对象。任何基于图像的理论都无法解释这一结果，只能基于对组件间关系的结构化分析来解释。

图8.4　尽管图a和图b在图像层面更相似，但图a中显示的对象似乎与图c中显示的对象最相似

几何子理论

图8.5提供了一个由Hummel和Biederman（1992）开发的结构性物体感知的神经网络模型的简化概览。该理论提出了引导对象识别的层次化处理阶段。视觉信息首先被分解为

边缘，然后被分解为组件轴、定向块和顶点。在下一层中，叫作几何子的三维基元（如圆锥体、圆柱体和盒子）被识别出来。图 8.6a 展示了一组几何子。接着，结构被提取出来，用于指定几何子组件之间如何关联，例如在人体模型中，手臂圆柱体依附在躯干盒的顶部附近。最终，实现了对象识别。

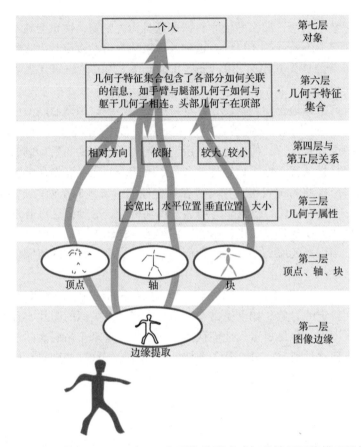

图 8.5　Hummel 和 Biederman（1992）开发的形式感知的神经网络模型的简化图

图 8.6　根据 Biederman 的几何子理论，视觉系统通过识别称为几何子的三维组件来解释三维对象。a）几何子样本。b）由几何子构成的人体模型

剪影

　　剪影在决定我们如何感知物体结构方面尤为重要。简笔画通常是剪影，这一事实可能在一定程度上解释了我们理解对象的能力。在感知处理的某个层面上，对象的剪影边界和这些对象的简笔画触发了神经网络中相同的轮廓提取机制。Halverston（1992）指出，当代儿童倾向于根据最突出的剪影来画对象，就像早期洞穴艺术家一样。许多对象都有易于识别的特定剪影，比如茶壶、鞋子、教堂、人或小提琴。这些典型剪影基于的是对象的特定视图，该视图通常是从与主对称面成直角的位置得到的。图 8.7 展示了茶壶和人的典型视图。

图 8.7　许多对象都有典型剪影，由它们最容易被识别的视点来定义。就图中的人而言，他的整体姿势是不自然的，但其组成部分（手、脚、头等）都来自典型视图

　　David Marr 提出，大脑可能使用剪影信息来提取对象结构。他认为"深埋在我们的感知机制"中的是约束如何解读剪影信息的机制。

　　这种感知机制包含三个规则。

　　（1）构成剪影的视线都刚好擦过表面一次。这些擦点的集合就是轮廓生成器。图 8.8 说明了轮廓生成器的概念。

　　（2）图像轮廓上的邻近点来自于被观察物体的轮廓生成器上的邻近点。

　　（3）轮廓生成器上的所有点都位于一个平面。

轮廓
生成器

图 8.8　根据 Marr 的说法，感知系统做出的假设是，闭合轮廓是平滑连接的且位于同一个平面内。图片改编自 Marr 的工作（1982）

　　根据 Marr 的默认假设，轮廓信息被用于将图像分割成各组成部分。Marr 和 Nishihara（1978）提出，剪影的凹陷部分对定义不同实体部分的感知方式至关重要。图 8.9 展示了一个粗略绘制的动物，但我们很容易可将其分割成头、身体、脖子、腿等。这种分割的最重要特征就是剪影中的凹形。Marr 和 Nishihara 还提出，各部分的轴连接起来形成结构骨架，所以对象的描述包括各组成部分以及它们间的连接方式。

图 8.9 剪影中的凹形定义了对象的子部分，并用于构造结构骨架（改编自 Marr 和 Nishihara 的工作，1978）

感知的结构化理论的结论之一是，某些简化的视图更容易解读。这有实际的好处，例如清晰的图有时可能比照片更有效。这正是 Ryan 和 Schwartz（1956）的研究结果，他们发现看简笔画比看照片能更快地感知手（见图 8.10），但这个结果不应该过度泛化。其他研究表明，感知详细信息需要时间（Price 和 Humphreys，1989；Venturino 和 Gagnon，1992）。只有在需要快速响应时，简笔画才可能是最合适的。

图 8.10 手部照片及其简笔画。Ryan 和 Schwartz（1956）的研究表明，简笔画比照片的识别速度更快

尽管基于图像的对象识别理论和基于结构的对象识别理论通常作为对方的替代方案出现，但可能会同时使用两种理论。如果根据剪影中的凹陷部分来提取几何子，那么复杂对象的某些视图将更容易识别。此外，除了对象的三维结构外，剪影可能还储存了图像中视点相关的信息。事实上，如果对象或场景有一定的用处，则大脑似乎能够储存它们的许多信息。这意味着，即使图中的三维对象在某些情况下可能更有效，也应注意提供良好的二维布局。基于图像的线索和基于结构的线索都应该被清楚地呈现出来。

对象显示和基于对象的图

对象显示是指采用"单个有轮廓的对象"来整合大量离散变量的图形装置，这一概念主要由 Wickens（1992）提出。Wickens 的理论是，将许多数据变量映射到同一对象能保证这些变量被并行处理。他声称，这种方法有两个明显的优势。其一是显示可以通过将变量整合到同一视觉对象中来减少视觉混乱。其二是对象显示使操作员更容易整合多个信息源。

通常，当对象的组件与所表示的数据有自然或隐喻的关系时，对象显示将是最有效的。图 8.11 显示了为在手术室工作的麻醉医师开发的对象显示。麻醉医师的责任是监控连接在病人身上的大量传感器的输出，并从读数中推断病人的状态，尤其是与通过心血管系统向大脑输送氧气有关的情况。George Blike 和他的同事开发了一种显示器，将这些仪器的读数映射到一组复杂的图示符，如图 8.11 所示（Blike、Surgenor 和 Whalen，1999）。中央的图示符代表心脏，它包含了几个不同的度量。图示符的高度代表一次心跳的泵血量，宽度代表心率（每分钟心跳的次数），大小显示了心脏的整体吞吐量这一紧要属性。心脏对象两侧的弓

形或隆起是由两个巧妙转换的测量值产生的，即肺动脉楔压（PAWP）和中心静脉压（CVP），分别代表心脏左侧和右侧的压力。这些控制着图示符每一侧的凸凹程度，凹形是压力过低的结果，凸形是压力过高的结果。这个图示符为这些变量提供了一个直观的视觉隐喻。这种显示方式使麻醉医师能够迅速诊断出诸如栓塞（堵塞）或出血等问题，而凸起或凹陷的侧面则表明它们发生的位置。在一项评估研究中，将这种显示器与更传统的显示器相比较，发现错误减少了 66%。

图 8.11　为麻醉医师设计的对象显示（Blike 等人，1999）（© Draeger Medical Systems，Inc.
保留所有权利。未经书面许可，不得转载）

在 Blike 的设计中，对象显示有许多明显的优势。它可以减少对数值的意外误读。由于组件作为它们自己的描述性图标，因此错误发生的可能性较小。此外，系统的结构化架构和系统组件之间的连接总是可见的，这可能有助于诊断问题的原因与影响。

对象显示的劣势是缺乏通用性，即必须为每个特定的应用定制设计对象显示，这意味着它们只适用于在投入大量精力进行精心设计的情况下。对象显示应该在用户群中进行验证，以确保数据表示可以被直观且正确地解读。相比于用数字表格或简单的条形图来显示数据，这需要付出更大的努力。

【G8.2】在必须反复分析标准化的数据集，并且数据可以映射到语义丰富的对象时，考虑使用对象显示。这种方法只适用于定制的应用。

以下指南总结了有效对象显示的一般性规则。

【G8.3】设计对象显示时，应将数字与代表系统组件的可识别的视觉对象联系起来。

【G8.4】使用明确说明了系统中各组件之间物理连接的连接元素来设计对象显示的布局。

【G8.5】设计对象显示图示符以包含能反映变量之间重要交互的紧要属性。

【G8.6】当数据达到临界值时，设计对象显示图示符以变得更加突出。

几何子图

前面概述的 Biederman 的几何子理论，可以直接应用于对象显示设计。如果圆柱体和圆锥体确实是感知基元，那么使用这些几何子来构建图表是有意义的。如果能找到从数据到几何子结构的良好映射，则会使得图易于解读。图 8.12 说明了几何子图的概念。几何子被用

来表示复合数据对象的主要组成部分，而数据对象的结构由连接几何子的结构骨架来表示。几何子的大小成为数据实体的相对重要性、其复杂性或相对价值的自然隐喻。组件之间的连接强度是由类似颈部的连接结构给出的。实体和关系的其他属性可以通过颜色和纹理进行编码。研究表明，这种图更容易解读和记忆（Irani、Tingley 和 Ware，2001）。

图 8.12　对象之间的特定空间关系可以很容易地表示抽象概念。a) 用形状来表示对象属于同一类别比用颜色更好。b) 包含关系。c) 依赖关系。d) 强关系和弱关系

在 Biederman 的理论中，几何子的表面属性，如其颜色和纹理是次要的特征。这使得使用几何子的表面颜色和纹理来表示数据对象的属性变得很自然。抽象语义可以通过几何子相互连接的方式，以自然的方式表达出来。在日常环境中，我们对对象的相对位置意义的理解是深层次的或天生的。由于重力的作用，位于上面和位于下面是不同的。

如果一个对象在另一个透明对象里面，就会认为它被另一个对象包含或者是该对象的一部分。Irani 等人（2001）提出，现实世界对象的不同关系所固有的语义可以应用于图解抽象概念。基于这个想法，研究者们开发了一套抽象概念的图形表示法。图 8.12 展示了其中一些比较成功的映射方式。然而，其中只有一些可以看作正式的指南。

- 有时我们希望显示同类对象的不同实例。几何子理论预测，让这些实例拥有相同的形状应该是最好的方法。几何子的形状相比于颜色更占主导地位，颜色是次要属性。因此，图 8.12a 中的两个肘部形状会被看作同类对象的两个实例，两个绿色对象则不会。
- 把一个对象放在另一个透明的对象里，是对包含关系的自然表述。如图 8.12b 所示，内部对象似乎是外部对象的一部分。
- 如图 8.12c 所示，一个对象在另一个对象的上方并与之接触，这很容易理解为一种依赖关系。
- 两个对象之间的粗条是两者之间强关系的自然表现，较细且透明的条则代表弱关系，见图 8.12d。尽管几何子图是一种三维表示，但有理由特别注意它在二维 x-y 平面上的布局方式。如前所述，一些剪影在允许视觉系统提取对象结构方面特别有效。一个常识性的设计规则是将主要结构部件布局在同一平面上。一种类似于古典罗马和希腊常用的浮雕石刻的制图方法可能是最佳选择。这类雕刻包含了对组成物体细致的三维建模，同时只有有限的深度和主要的平面布局。

【G8.7】考虑用几何子——带阴影的简单三维物体，如球体、圆柱体、圆锥体和盒子，来表示系统组件。

【G8.8】考虑使用几何子的表面颜色和纹理来表示实体的次要属性。

【G8.9】在图相对简单，组件少于 30 个，且必须显示实体和关系的情况下，考虑使用基于几何子的图。

【G8.10】考虑通过对象之间的连接点来表示组件之间的关系。管道可以用来表达某些类型的关系。一个小几何子依附到一个大几何子上，可以表明它们是一个组件。

【G8.11】考虑使用几何子的形状来表示实体的主要属性。

【G8.12】考虑将一个对象放在另一个透明对象内，以表达包含关系。

【G8.13】当创建三维图时，尽可能将系统组件放置在与视线垂直的二维平面上。确保图组件之间的连接被明确显示。

【G8.14】当创建表示实体及其关系的图时，使用诸如大小与宽度之类的属性来表示实体关系的强度。

三维图示符

在科学可视化中，所计算的场通常除了有简单的标量和矢量属性外，还有可以编码诸如扭曲和剪切等属性的属性。我们不会在这里讨论这个主题，只是想说已经开发了三维图示符来可视化这些量。图 8.13 是来自 Jankun-Kelly、Lanka 和 Swan（2010）的一个例子。这些被称为超椭圆体的对象可以编码方向属性以及液晶分析中的其他重要属性。一项评估研究表明，这种特殊的编码方案优于其他三种方案，感兴趣的读者可以深入研究这项工作和相关工作（另见 Schultz 和 Kindlmann 的工作，2010）。值得注意的是，视觉系统最有效的模式分析能力是体现在二维图像平面上的，因此对三维图示符的解读将取决于视点，这可能会导致错误的解读。

图 8.13　Jankun-Kelly 等人（2010）开发的三维图示符（右侧），并基于左侧的替代方案对其进行了评估（摘自 T. J. Jankun-Kelly（2010）。经许可转载）

人脸

人脸是人类感知中的特殊对象。婴儿学习人脸的速度比学习其他对象的速度快。我们与生俱来的视觉系统会主动学习识别重要的人，尤其是我们的母亲（Bruce 和 Young，1998；Bushnell、Sai 和 Mullin，1989；Morton 和 Johnson，1991）。我们大脑中的一个特定区域，即右中部纺锤状脑回，对人脸的感知至关重要（Kanwisher、McDermott 和 Chun，1997；Kanwisher、Stanley 和 Harris，1999；Puce、Allison、Gore 和 McCarthy，1995）。这个区域

对于识别其他复杂物体（如汽车）也很有用。人脸在交流中具有明显的重要性，我们用面部表情来传达我们的情绪和兴趣程度。Paul Ekman 和他的同事所做的跨文化研究表明，某些人类表情是普适的交流信号，在不同的文化和社会群体中都能得到正确的解读（Ekman，2003；Ekman 和 Friesen，1975）。Ekman 确定了六种通用的表情：愤怒、厌恶、恐惧、快乐、悲伤和惊讶。图 8.14 显示了这些表情，以及决心和欣喜（快乐程度的变化）。

图 8.14 快乐、欣喜、愤怒、悲伤、厌恶、决心、恐惧和惊讶

面部运动特征对于传达情绪也很重要。动图对于传达全方位的细微情感是必要的，显示眉毛的运动尤其重要（Basili，1978；Sadr、Jarudi 和 Sinha，2003）。静态和动态的面部表情都是由面部肌肉的收缩产生的，而面部动作编码系统（FACS）是一种广泛使用的测量和定义面部肌肉群及其对面部表情影响的方法（Ekman、Friesen 和 O'Sullivan，1988）。

不仅眉毛和嘴巴在传递情绪方面特别重要，眼睛的形状也很重要。有证据表明，可以根据眼周肌肉的收缩所产生的特殊表情区分真笑和假笑（Ekman，2003；Ekman 等人，1988）。这块肌肉在真笑时收缩，在假笑时不收缩。根据 Ekman（2003）的说法，即使可能，也很难自主控制这块肌肉来假装"真实"的微笑。

FACS 理论在计算机显示中的主要应用是创建传达人类情感的计算机化身（Kalra、Gobbetti、Magnenat-Thalmann 和 Thalmann，1993；Ruttkay、Noot 和 Hagen，2003）。适当的情感表达可能有助于使虚拟销售人员更有说服力。在计算机辅助教学中，人脸上的表情可以表达赞许或反对。短信中常用的表情小符号，如 Θ 和 ∧，利用了我们即使采用最基础的图形也可以识别情绪的特点。

【G8.15】为了在感知上有效和紧凑地表达人类情感，可以考虑使用小图示符表示简化的人脸。这在传达愤怒、厌恶、恐惧、快乐、悲伤和惊讶等基本情绪方面可能特别有效。

Chernoff 脸是对象显示的早期范例，以其发明者 Herman Chernoff（1973）命名。在他的技术中，人脸显示为一个简化的图像。图 8.15 中显示了一些例子。为了显示人脸，数据变量被映射到不同的面部特征，如鼻子的长度、嘴巴的弧度、眼睛的大小、头部的形状等。Jacob、Egeth 和 Bevon（1976）使用一系列逐渐变得更像对象的图形进行了分类任务。这些图形包括 Chernoff 脸、表格、星形图和盒须图。他们发现，越像对象的图形（如 Cherneff 脸），越能使分类更快更准确。

图 8.15　Chernoff 脸。不同的数据变量被映射到不同的面部特征，如大小和形状。这不是一个好想法，因为出现的表情会产生不可预知的影响（由 Davide Heise 提供，见 dheise@andrews.edu）

尽管看似有效，但 Chernoff 脸在实际的可视化应用中并没有被普遍采用。其原因可能是该方法的特异性。当数据被映射到人脸时，会发生多种感知上的相互作用。有时变量的组合会产生一张特定的典型人脸，这张脸也许是快乐的也许是悲伤的，它将更容易被识别。此外，我们对不同特征的敏感度无疑存在着巨大的差异。例如，我们可能对嘴巴的弧度比对眉毛的高度更敏感。这意味着 Chernoff 脸的感知空间可能是极其非线性的。此外，几乎可以肯定的是，面部特征之间存在许多未知的相互作用，而这些相互作用很可能因人而异，从而导致数据被感知的方式出现很大的扭曲。

对文字和图像进行编码

Bertin 在他的开创性著作 *Semiology of Graphics*（1983）中，区分了两个不同的符号系统。一组符号系统与听觉信息处理有关，包括数学符号、自然语言和音乐。另一组符号系统以视觉信息处理为基础，包括图形，以及抽象和具象的图像。Paivio（1987）的双重编码理论提出，在短期工作记忆和长期记忆系统中存储着两种不同类型的信息，他称之为 imagen 和 logogen。粗略地说，imagen 表示视觉信息的心理表述，logogen 表示语言信息的心理表述。这种系统的双重性被称为双重编码理论。

视觉 imagen 包括对象、对象的自然组合和对象的整个部分（例如，一只手臂），以及关于它们在特定环境（如房间）中的布局方式的空间信息。logogen 储存了与语言有关的基本信息，尽管不是单词的声音。logogen 由支持阅读和写作、理解和产生语言以及逻辑思维的一套功能子系统处理。logogen 不一定要与语言相关联，但它们与非视觉语言有关。对于重度聋人，存在同样的语言子系统，并用于盲文和手语的阅读和演示。

双重编码理论的架构如图 8.16 所示。视觉空间信息首先进入视觉系统，并被输入非语言的 imagen 系统的关联结构中。首先在视觉上对视觉文本进行处理，然后信息很快被转移

到非视觉的 logogen 的关联结构中。声学语言刺激主要通过听觉系统进行处理，然后被送入 logogen 系统。logogen 和 imagen 虽然基于不同的子系统，但可以有很强的相互联系。例如，猫和与猫有关的语言概念会与和猫的外观及环境有关的视觉信息相联系。

图 8.16　双重编码理论

心理图像

双重编码理论的大部分内容是没有争议的。几十年来人们都知道，语言信息和视觉信息对应不同的神经处理中枢。纯粹的语言处理脑区的例子是布罗卡区和韦尼克区，前者是额叶皮质的一部分，一旦受损就会导致人无法自主说话，后者在受损后会导致人无法理解语言。

一个相对较新的想法是我们可以在视觉上思考。一条证据来自于心理成像。当被要求比较灯泡与网球的大小，或者比较豌豆和松树的绿色时，大多数人声称使用这些物体的心理图像来完成任务（Kosslyn，1994）。Kosslyn 和他的同事们的其他研究表明，人们对待心理图像中的物体，就好像它们在空间中有真实的大小和位置一样。最近，正电子发射断层成像（PET）被用来揭示大脑的哪些部分在特定任务中是活跃的。这表明，当人们被要求执行涉及心理成像的任务时，大脑中的视觉处理中枢会被激活。当他们在脑海中改变一个想象中物体的大小和位置时，大脑的不同视区被激活（Kosslyn 等人，1993）。此外，如果大脑中的视觉处理中心受损，心理成像能力就会被破坏（Farah、Soso 和 Dashieff，1992）。看来，当我们看到一头牛和在脑海中想象一头牛时，同样的神经通路至少是部分激发的。事实上，现代视觉记忆理论认为，视觉对象处理和视觉对象识别是同一过程的一部分。在某种程度上，物体和场景的视觉记忆痕迹是作为处理机制的一部分被储存的，因此不一定要对物体进行完全处理才能进行识别（Beardsley，1997）。这可以解释为什么识别比回忆更快。我们可以很容易地认出我们以前见过的东西，但用图画或口头描述来重现它则要困难得多。

这意味着图 8.16 所示的简单双重编码理论在一个重要方面具有误导性。该图暗示，对视觉输入的记忆是在视觉系统进行处理后储存的，然而图像记忆不是一个单独的储存仓，而是感知系统的一个组成部分。视觉图像在通过系统的过程中被分析，视觉记忆被传入的信息激活，因为它们同时塑造了信息。记忆分布在大脑的每一个处理层面，而不是单独的储存库里。

标签和概念

当我们"看"一个物体时，我们所感知的大部分东西并不在世界之外，而是储存在我们的记忆中。我们可以观察到桌椅、树木、鲜花、杯子、书籍，或者我们所知道的成千上万其他事物之一。作为感知的一部分，物体被自动贴上标签，我们对物体特征、用途和与其他物体关系的了解在头脑中处于准备就绪的状态。即使是一个未知的不规则球体，也会被视为与其他类似大小和有光泽的物体一样，其材料属性可自动根据其纹理和颜色推断出来，其操作潜力也会被自动评估。

开发高层次的物体概念需要学习和经验积累，而且概念特征必然有些特异性。与讨厌古典音乐的非音乐家相比，音乐家会以非常不同的方式看待小提琴。在这些情况下，小提琴分别会有一套非常不同的供给性，而被感知的东西也会因此不同。尽管有这些差异，但人类的交流取决于社会共识的物体标签、物体类别和社区内的概念，而且对于大多数人来说，对普通物体的更基本特征的感知是相似的。

物体分类

分类是将事物和想法抽象成组，并且大多数（如果不是全部）类别都有语言标签。奶酪、树木、植物、公司和细菌这些词都是类别标签。对于几乎所有我们看到的和想到的事物，我们都会在看到和想到它们的 100ms 内在大脑中进行自动分类。当我们看到勺子时，不仅会记录它的形状，还会激活其语言标签，大量与烹饪活动和饮食有关的概念可能会被激发出来并准备就绪。

我们熟悉的物体将视觉上的属性群和与语言相关概念的属性群结合起来。就我们可能拿起和操作或作为工具使用的东西而言，它们也可能具有唤醒我们运动控制系统的属性。Kahneman、Treisman 和 Gibbs（1992）把这种视觉和非视觉属性的集合命名为对象文件（见图 8.17）。

图 8.17　对象文件是将对象的多个属性联系起来的认知机制。这些属性既可以是视觉的也可以是非视觉的

即使是对不熟悉的物体，也可以按其功能进行分类。任何拳头大小的块状材料都可以作为投射物，或潜在的建筑材料，或者如果它很硬，则可以作为工具。

我们对人脑如何进行分类的现代理解始于 Eleanor Rosch（1973，1975）的开创性研究。在此之前，从亚里士多德时代起，物体分类被看作大脑对感官数据进行的形式化的逻辑分析。这种方法导致了事物具有界限鲜明的类别。有些东西要么是水果，要么不是。Rosch 的工作表明，我们实际感知物体的方式要灵活得多。人们认为苹果和橙子肯定是水果，但他们对黄瓜和西红柿却不太确定。

Rosch 发现，类别可以有基本类、上级类与下级类。狗这一概念是基本类，而动物是其上级类，狗的具体品种是下级类。基本类是最常用的大类别，婴儿会首先学会这种类。人们更有可能将特定动物，如宠物犬归类为狗，而不是归类为更高层次的动物类的成员。Rosch 用三个标准来定义基本类。它们有相似的形状，这显然适用于狗，它们比动物这一类更相似。它们有类似的运动相互作用，即我们倾向于对某一特定类别的成员做同样的事情。它们有相似的非视觉属性，这指的是我们学习到的与物体相关的所有非视觉属性，包括它们的材料以及它们与其他物体的可能关联。由于基本类的视觉相似性，Rosch 观察到，通常可以用一张画来代表整个类别。对这样的图画也能以最短的反应时间进行分类。

Jolicoeur 等人（1984）后来的工作对 Rosch 的工作进行了改进。他和他的同事们发现，某些类别的成员比其他类别的成员识别得更快，即使它们处于同一层次等级中。例如，一只大小中等的犬类，其腿既不特别长也不特别短，会比腊肠犬更快地被归类为狗。

能动观点

上面讨论的对象文件隐喻囊括了对感知和记忆的某种静态视图，其中对象属性及其连接属性是通过感知行为从记忆中恢复的。

在过去的十年左右，出现了更多以行动为导向的理论方法，它们强调感知与过去和未来行动之间的联系。一种理论被称为能动感知（Hutto 和 Myin，2012），另一种是感官运动账户（O'Regan 和 Noë，2001）。虽然这两者之间有差异，但也有很多相似之处，它们都强调感知从根本上是一种旨在支持环境中行动的活动。感知是基于先前的探索性活动的神经激活，这些活动导致了在相似环境中观察相似物体。对某一特定类型物体的感知会自然地、不可分割地激活与被感知物体有关的行动潜力。对杯子、椅子或石头的感知，以先前涉及杯子、椅子或石头的感觉和探索活动为基础，这使我们准备好与之互动。能动理论还有一个共同主题是，大脑进化是为了预测潜在行动的后果（Barsalou，2008），并且它不断地对环境和环境中的行动后果进行预测。

图 8.18 展示了一组由于物体感知而可能在大脑中产生的激活。它与对象文件的说法（图 8.17）不同，激活的神经通路不只是从存储中恢复的一组属性，它们也与潜在的活动有关，如利用一个物体、发表与该物体有关的言论，或预测该物体在没有行动或作为某种行动的结果时相对于其环境将如何变化。数据可视化的主要含义是，表示数据的视觉对象应该尽可能地支持寻求进一步的信息或采取与当前感知信息相关的行动。

典型视图与对象识别

Palmer、Rosch 和 Chase（1981）表明，并非所有物体的视图都同样容易识别。他们发现，许多不同的物体都有一个典型视图，从那里它们最容易被识别。基于这一证据和其他证

据，发展出一种对象识别的理论，提出我们通过对视觉信息与内部存储的特定视点的样例或原型进行匹配来识别对象，大脑存储了每个对象的一些关键视图（Edelman，1995；Edelman和Buelthoff，1992）。这就是基于图像的对象记忆理论。这些视图并不是简单的快照，并且即使在透视变换中出现了简单的图像几何形变，它们仍然允许识别。这就解释了为什么对象感知能够经受住因观察视角变化导致的几何变形。

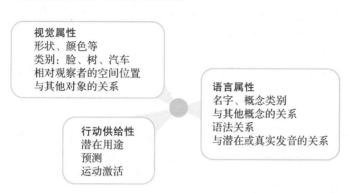

图 8.18　根据能动观点，物体感知可能发生的动态神经激活的图示

在识别问题提出之前，对我们可以改变图像的程度是有严格限制的。Palmer 等人（1981）让观察者对从不同角度拍摄的图片与所描述物体的相似程度进行打分。结果有力地表明，某些视图被判断为比其他视图更典型（见图 8.19）。此外，视图对受试者命名所显示的对象所需的时间有很大影响。其他研究显示，当物体直立时，其命名速度更快（Jolicoeur，1985），但改变所显示对象的大小时，其影响相对较小。另外，许多研究表明，如果颠倒着显示人脸，对人脸的识别能力就会受损（Rhodes，1995）。

图 8.19　一匹马和一辆车的非典型与典型视图

【G8.16】要制作代表一类事物的视觉图像，可以使用从典型视点获得的显示的法线方向上的典型例子，但前提是存在合适的样例。

　　在很多情况下，不能使用简单的图像来表示对象的类别。原因之一是大多数事物都属于许多重叠的类别集合，而且许多类别没有典型的对象表示。考虑一下宠物这个类别。宠物可以是金鱼、昆虫或蛇，也可以是更典型的狗和猫。没有一个简单的类别可以代表所有这些生物，因为它们不共享一套典型的视觉特征。一些抽象的类别甚至更加困难。哲学家 Wittgenstein（1953）用游戏的例子来论证，类别应该被视为松散关联的属性簇，而不是可以通过一些形式化规则来定义的概念。棋盘游戏、足球等运动，以及诸如猜字谜等游戏都属于游戏类别。这样的类别在形式上是很难确定的，就像宠物一样，没有规范的表述。

概念制图

信息可视化领域的研究人员投入了大量精力来创造想法和抽象概念的视觉表示。这些表示可以被当作潜在的视觉思维工具。

概念图和思维导图

　　思维导图是一种为辅助学生学习而推广的技术（Jonassen、Beissner 和 Yacci，1993）。如图 8.20 所示，它刻画了相关想法、概念和事物之间的联系。通常，这种导图是通过在纸上画草图来构建的，但也有基于计算机的工具。本质上，思维导图是一种节点连接图，其中节点代表概念，链接代表概念之间的关系。要探索的中心思想被放在页面的中间，然后从那里扩展出去。通常情况下，思维导图被画成树结构，分支之间没有交叉连接，但这可能是一种限制。在图 8.20 中，几乎所有的想法都与其他想法有联系。一个人可以用思维导图来组织他或她自己的个人概念结构，它可能会揭示概念之间的关系模式，而这些概念在头脑中是不明显的。思维导图也可以作为一种团体练习来构建，在这种情况下，它成为达成共识的工具。

图 8.20　围绕"信息可视化"概念的思维导图，这里只显示了一些可能的连接

　　在思维导图中，任何想法或对象都可以记录下来。相关的可视化方法是概念图和论证图（Davies，2011），这两者都有构造它们的更形式化的规则。还有实体关系（ER）图，它是一种用于软件和商业建模的形式化结构。尽管 ER 图与概念图和思维导图有很多共同之处，但它通常不作为学习工具使用。

　　大多数教育理论认为，为了学习概念，重要的是学生要积极努力地将新的想法整合到他们现有知识框架中（Hay、Kinchin 和 Lygo-Baker，2008；Willis，1995）。这是建构主义教育理论的核心主题，它起源于俄罗斯心理学家 Lev Vygotsky（1978）的工作。建构主义还强调知识的社会根源，我们的概念形成大多是由社会压力塑造的（Karagiorgi 和 Symeou，2005）。

　　思维导图和概念图的教育用途似乎很符合建构主义理论。为了构建这样的导图，学生必须在理解各种概念时积极地勾勒它们之间的联系。问题是，对于思维导图来说，认知参与往往有些肤浅，因为它并不要求学生深入思考联系的性质。例如，仅知道疾病和城市生活之间有联系是没有什么价值的，但是如果我们知道疾病是如何传播的，我们就可以设计出更好的卫生系统。因为概念图和论证图需要更多的分析技能，所以它们可能会更有效。有一些经验性的证据（例如，Hay 等人的工作，2008 年）表明，概念图可以帮助学习，但是由于关键活动通常是对一些文本进行解构以提取概念或论点，所以可视化可能不是关键组件，简单的概念或论点清单可能同样有效。

　　最好的笔记技术似乎是将概念组织技术（使用连接线和方框）与更详细的文本信息相结合的混合体（Novak，1981）。其他结构化的笔记方法也是有效的，比如将想法安排在一个矩阵中（Kiewra、Kauffman、Robinson、DuBois 和 Staley，1999）。

　　将概念映射到一个视觉空间还有其他原因。最近，人们开发了复杂的计算机算法来解析大型文本数据库，以了解在整个社会中表达的思想是如何相互关联的，以及它们是如何随时间发展的。例如，SPIRE 系统根据关键词查询对文档进行分类，可以应用于由数十万份文档组成的数据库（Wise 等人，1995）。SPIRE 算法的结果是一组 n 维空间的向量。为了帮助人们理解所产生的文档集，Wise 等人创建了一个叫作 ThemeScape 的可视化，它将两个最重要的维度作为一种数据地貌来显示，如图 8.21 所示。山顶上的旗帜标明了这个空间中最大的文档集。本质上，ThemeScape 使用抽象数据空间的两个最重要的维度来创建平滑的二维直方图。空间上的接近性和突出性（在某种程度上）显示了信息的主要集中地，及它们的关系。当两个维度确实能捕捉到数据中的大部分变化时，这种显示就会很有用。

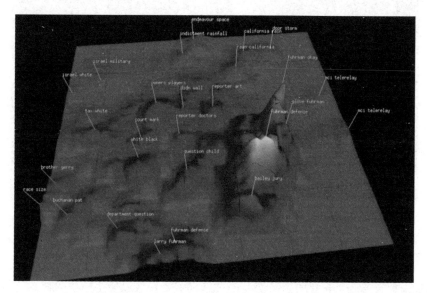

图 8.21　ThemeScape 总结了整整一周的 CNN 新闻报道（来自 Wise 等人，1995。经许可转载）

其他的可视化旨在绘制文本数据库中较大主题的时间演变。ThemeRiver 是由 Havre、Hetzler 和 Nowell（2000）开发的应用程序，旨在显示各种观点如何随着时间的推移而变得更加普遍然后逐渐消失。它已经被用来显示主要新闻故事的时间轨迹。

诸如 ThemeScape 和 ThemeRiver 这样的可视化工具也许可以用来了解当时的时代潮流。若政治家们想知道哪些问题受到了最多的媒体关注，则这些显示可能会有所帮助。但是，就像概念图一样，这两种显示方法只提供了关于思想关系的最表面的信息。此外，由于高维数据被映射到低维空间中，因此概念之间的接近性只在有些时候才有意义。

有人已经开发了用于将人类知识映射到节点连接图中的其他系统。Bollen 等人（2009）使用了一个庞大的大学数据库，该数据库来自大学师生的互联网搜索。他们的目标是了解哪些领域的学术工作是最密切相关的。他们的算法判断，当同一人在不同学科中的信息选择（通过鼠标点击）在时间上相近时，学科之间就有了联系。这就是所谓的点击流数据。由此产生的知识图如图 8.22 所示。右边是物理科学，左边是社会科学和临床领域，中间是艺术。这个特殊的布局是任意的，它是算法的产物，但各领域之间的联系是有意义的。高度相关的领域意味着学者们在两个学科中都进行了研究。这样的图可能会被大学管理者用来思考院系的逻辑结构，也可能被用来根据联系最紧密的学术领域来组织政府资助机构。

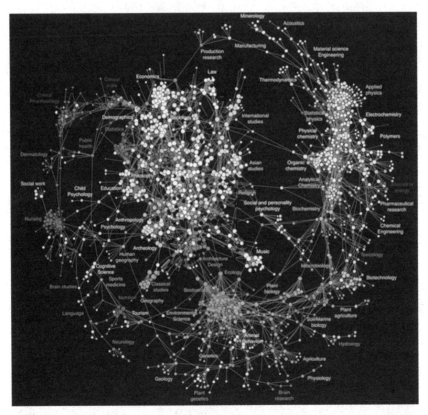

图 8.22　利用点击流数据显示学科之间的联系的图（来自 Bollen 等人，2009。经许可转载）

标志性图像、文字和抽象符号

当创建需要符号的可视化时，我们有多种选择。我们可以使用抽象的视觉符号，如三角形、正方形或圆形；可以使用图形图标，如用西兰花的图像来表示"蔬菜"；可以使用单词

或短语。最好的解决方案取决于如下因素——可视化的目的、数据点的数量和它们的密度，以及是否有典型的图像。例如，如果所代表的数量是像股票价格／收益率这样的东西，那么图形图标就不适用。

一般来说，当可视化的目的是教学时，最好使用图标，它们不是为数据分析师准备的，因为数据分析师通常主张更详细的信息。在信息图中使用图标的原因是认知效率，特别是对于普通用户。使用图像来表示一个数据对象，意味着不需要通过检索来获得它的类别，确保在理解过程中减少了一个步骤。信息图的设计通常是为了让那些对内容仅有一点兴趣的人可以快速理解，这些人如杂志或报纸文章的读者。普通观众可能不熟悉更专业（和抽象）的图惯例，所以减少一个步骤很容易区分被忽略的内容和提供信息的内容。另外，在信息图中，信息内容通常很少，所以有更多的空间放置图片。

【G8.17】出于教学目地创建信息图，请考虑使用图形图标，且使用典型的或文化定义的图片。

当使用有代表性的视觉符号作为图示符来显示数量时，我们必须意识到用不同的大小来显示相对数量所固有的潜在扭曲，使用倍数的线性编码通常更可取。如图 8.23 所示，以 Otto Neurath 的 Isotypes（1936）的方式使用堆叠的汉堡包，可能比用单个大汉堡包和单个大西兰花（每个大小都代表一些数量）更好。用物体的体积来表示一个数值型量是非常糟糕的。在许多图中，使用图形符号来表示各种分类信息是很常见的。这一点在所谓的信息图中尤为明显。一堆小房子形符号和一堆小汽车形符号可以用来表示不同国家的住房和汽车拥有率。汉堡包有时被用来代表图中的垃圾食品，西兰花作为健康食品的象征也具有类似的地位。

<div align="center">快餐食品与蔬菜消耗量</div>

<div align="center">1980　　　　　2010</div>

<div align="center">图 8.23　在信息图中，经常使用重复的图形图标来表示数量</div>

抽象符号与标记点和区域的选择也应以认知效率为基础。当有许多属于几个不同类别的数据点时，抽象符号是有效的。抽象符号可能比图形图标更紧凑。另外，如果视觉聚类很重要，那么有效利用低层次视觉特征就变得很关键。

【G8.18】当大量的数据点必须在可视化中表示时，使用符号而不是文字或图形图标。

书面和口头语言的类别标签比标准化的图形图标多几个数量级。这意味着在大多数情况

下，必须选择文字而不是图形图标，但是图中密密麻麻的文字会变得难以阅读。当每个类别只有一个或几个成员，并且类别密度很低时，在可视化中直接用文字来标注对象是最合适的。

【G8.19】当每个类别的图标物体数量相对较少且有空间时，在图上直接使用文字。

静态连接

当文字被整合到静态图中时，格式塔原则比较适用，如图 8.24 所示。通常使用简单的邻近性来标注地图。在物体和文字周围画一条线，形成一个共同区域。线或共同区域也可以用来将一组物体与特定的标签联系起来。应用连接性原则，使用箭头和对话气泡来连接文本和图形。

图 8.24 用来指导文本和图形连接的格式塔原则。a) 邻近性。b) 连续性 / 连接性。c) 共同区域。d) 共同区域与连接性的结合

【G8.20】利用格式塔的邻近性、连接性和共同区域原则，将书面标签与图形元素联系起来。

场景和场景要点

快速归类发生在场景和视觉对象上。在电视上转换频道时，在新图像出现的 100ms 内，你的大脑会把它归类为海滩、街景、室内、商店、酒吧、办公室，或其他任何不同类型的场景。此外，你的大脑将为该特定场景中的活动做好准备。特别地，你会更容易转动眼球来在特定场景中寻找某个细节（Oliva，2005；Oliva、Torralba、Castelhano 和 Henderson，2003）。

在感知场景要点时，除了识别场景的基本类别外，还识别该场景的广阔的空间布局（Potter，1976）。另外，认知框架可能被激活，其中包括可能对处理新信息有用的行动。

场景要点在数据可视化中很重要，因为我们看到的东西在很大程度上取决于上下文。熟悉的视觉显示的要点会和自然场景的要点一样得到快速处理，而且会对我们的反应偏差产生类似的影响。大脑的期望和启动将产生巨大的影响，特别是在需要快速反应的情况下。这为常见类型的可视化表示的一致性提供了另一个论据。

启动、分类和痕迹理论

我们现在回到启动效应的话题上并讨论它是如何影响分类的。在分类方面，启动效应可以有积极和消极的影响。在某些方面，启动可以被看作对感知的一种偏见。Ratcliff 和 McKoon（1996）对视觉上非常相似但属于非常不同类别的物体进行了素描（见图 8.25）。他们发现，在快速命名任务中，一周后第二次显示图像时，会出现正常的启动效应，然而当一周后显示类似但属于不同类别的图像时，命名实际上变慢了。

他们认为，该结果为认知技能学习的痕迹理论提供了支持。根据这一理论，每当我们成功地完成一项认知活动，如识别一个物体后，所有当时被激活的各种神经通路都会得到加强，因此，在下一次呈现相同的物体时，就会促进这项活动的处理。但是，加强一组通路不

可避免地意味着，在类似情况下，替代性通路不太可能被激活，从而引入了一种偏见。这意味着启动效应乃至所有的分类，都是一把双刃剑。启动和分类会导致错误。一旦我们学会了对一个模式的特定解释，我们就会更快地以特定方式进行分类，甚至仅看一眼即可自动分类，但这意味着我们不太可能想出其他解释。

图 8.25　由 Ratcliff 和 McKoon（1996）给出的几对草图。每对草图都有视觉上的相似性，但所代表的对象有非常不同的用途

在接下来的章节中，当我们开始考虑视觉思考过程时，我们将回到启动效应，以及一般的感官学习。

结论

在本章中，我们已经远远超越了仅将感知看作从视网膜上的成像中提取信息的思维。一旦物体被识别为某物，而不是抽象的特征和颜色的集合，一系列的联想就会在大脑中自动激活，这些联想构成了我们主观感知的大部分内容。这些认知反应有些位于视觉系统，有些位于语言中心和控制行动的区域。为了说明这一点，图 8.26 显示了当人们看人类血液循环系统的图时可能产生的一系列认知活动。他们专注并试图理解图中描绘心脏的部分。视觉工作记忆中保存了少量的信息，包括与左心室和右心室有关的视觉模式。整体拓扑结构（心室是心脏的一部分）和形状也已被处理并保存在运作记忆中。作为识别的心理活动的一部分，"心脏"这一标签同时还有相关概念的网络被激活。远离当前认知焦点的概念进入准备状态。同时，眼球运动程序系统也进入准备状态，以进行诸如路径追踪的操作，如图 8.26 所示。所有这些视觉和非视觉活动都非常集中在当下的认知任务上，很少或根本没有处理无关的信息。正是这种灵活结合不同类型信息的能力，使人类的视觉思考过程变得如此强大。

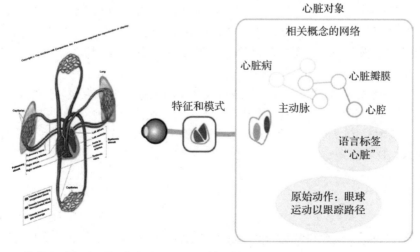

图 8.26　物体的感知主要由储存在记忆中的信息组成，这些信息已经被视觉信息激活，这仍然与来自外部世界的相对少量的信息相联系

用于解释的图像、叙事和手势

到目前为止，本书的大部分内容都是关于如何为数据分析者展示数据的，是为了支持数据探索和发现新事物。不过，可视化还有另一个主要用途，那就是解释（explain）数据中的模式。某些知识一旦被理解就必须传递给他人，以便让他们相信某种解释是正确的。这其中涉及的认知过程（即演绎、展示数据和解释、理解数据）是非常不同的。

阐释这种不同的一个方法是思考是谁或者是什么控制了认知序列。视觉思考的过程可以被视为一种人与视觉表征之间的协作对话，特别是当可视化是基于计算机的并且是交互式的时候。在探索数据时，数据分析者控制着认知过程。在展示结果时，则是展示者、文章的作者或海报的设计师在或应该在控制认知进程（Ware，2009）。观众按照展示者控制的顺序接收一系列的视觉模式和文字。多媒体材料将占据观众大脑中视觉和语言工作记忆的大部分空间，形成一条叙事进程。当个体依据接收的材料进行意义构建时，他们会产生或改变一系列的想法和概念。在这一章中，我们将探讨使用图像和文字创造叙事结构的各种方式。

我们将讨论如何在多媒体展示中整合视觉材料和语言材料。我们还将处理特别棘手但有趣的问题，即我们是否应该使用视觉语言为计算机编程。虽然计算机正在迅速地普及到每个家庭，但很少有人是程序员，有人提出，视觉编程语言可帮助"非程序员"更容易地完成计算机编程。

语言的本质

在考虑我们是否可以或者应该有这样一种视觉语言之前，我们需要思考语言的本质。Noam Chomsky 彻底改变了对自然语言的研究，因为他证明了语言的句法结构在某些方面是可以跨文化的（Chomsky，1965）。他的工作的一个中心主题是语言具有"深层结构"，它代表了基于遗传神经结构的先天认知能力。在许多方面，这项工作构成了现代语言学的基础。Chomsky 对语言的分析也是计算机语言理论的基石，支持了自然语言和计算机语言具有相同的认知基础的观点。

其他证据支持先天理论。10 岁左右是语言发展的关键时期，但是从出生到 3 岁或 4 岁这段时间最容易习得语言。如果我们在幼年时不能流利地使用某种语言，我们将永远不能流利地使用任何一种语言。此外，大脑中有专门负责口语产生（布洛卡区）和语言理解（韦尼克区）的区域。这些区域与负责视觉处理的区域不同，这表明无论语言处理是什么，它都不同于视觉处理。

手语

尽管有证据表明大脑存在特殊的区域负责口语，但口语能力不是自然语言能力的决定性特征。手语也很有趣，因为它们是真正的视觉语言的例子。但是，就像口语一样，如果我们在生命早期没有掌握手语，我们就永远不会熟练地使用它们。手语不是口语的翻译，而是独

立的，有自己的语法。失聪儿童群体自然地就会掌握与口语具有相同深层结构和语法模式的手语。手语和口语一样，句法丰富且富有表现力（Goldin-Meadow 和 Mylander，1998）。

手语起源于 19 世纪的聋哑儿童和成人群体，是在聋哑儿童之间的互动中自发产生的。手语的强大体现在，即便是善意的老师们努力压制手语发展而倾向于发展唇语（一种局限性更强的交流方式），手语也仍在蓬勃发展。手语有很多种，英国手语与美国手语截然不同，法国手语与加拿大的手语也同样不同（Armstrong、Stokoe 和 Wilcox，1994）。

在口语中，单词与它们指的事物并不相似（只有少数例外），但手语是基于相似性的。例如，图 9.1 展示了表示树的手语。手语发展迅速，其发展模式似乎是：起初基于形状和动作的相似性而创造，但随着时间的推移，变得越来越抽象，相似性变得越来越不重要（Deuchar, 1990）。此外，如果没有用法说明，那么即使是明显基于相似性的手语，也只有大约 10% 能被正确识别。许多手语是完全抽象的。

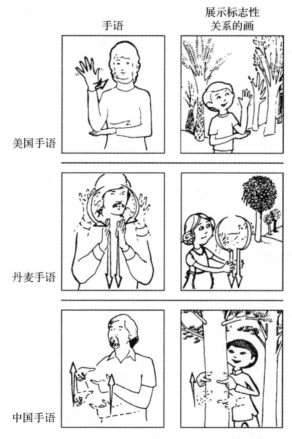

图 9.1　树的三种手语表示。请注意，它们是非常不同的，但都包含了动作（来自 Bellugi 和 Klima，1976。经许可转载）

尽管手语是通过视觉来理解而通过手势来产生的，但两者涉及的脑区是相同的（Emmorey 和 McCullough，2009）。这告诉我们，大脑中有无论感官输入或产生方式如何，都有相同的功能的不同语言子系统。

总而言之，即使信息通过书面文字或手势以视觉的方式呈现，语言处理也使用了大脑的专门区域。这些处理区域不同于那些涉及视觉模式和对象识别的区域。

语言是动态且随时间分布的

我们依次领会口语、书面语和手语,听到或看到一个简短的句子可能需要几秒钟。Armstrong 等人(1994)认为口语本质上是动态的。口语表达不是由一组固定的、离散的声音组成。更准确地说,它是一组产生动态变化的声音模式的发声手势。手语的手势也是动态的,即使描述的是静态对象,如图 9.1 所示。在名词和动词的顺序结构中,句法层面存在着一种动态的、固有的时态短语。同样,对于书面语言,虽然它最初通过视觉通道进入大脑,但当阅读它时,它会被转化为一系列心智上重新创造的动态语言。与语言的动态、时序排列的本质不同,相对大块的静态图片和图可以被我们并行理解。我们只需要看一眼,就能在几秒内理解复杂视觉结构的要点。

视觉编程是个好主意吗

编写和理解计算机程序时的困难导致了一些所谓的视觉语言的发展,这些语言被寄予使得编程更容易的希望,然而我们在讨论这些语言时必须非常小心。视觉编程语言大多是静态图系统,因此使用"语言"(language)这个词来描述它时,可能会产生误导。相比于与视觉处理,计算机编程语言与自然语言处理有更多的共同之处,因此使用与自然语言更密切相关的方法进行编程会更好。

考虑以下可能会给收发室职员的指示:
- 从收信盘的顶部取一封信。
- 在上面贴张邮票。
- 把信放在寄信盘里。
- 继续,直到所有的信都盖上了邮票。

这很像下面这个常要求新手编写的简短程序:

重复

　　从输入文件中获取一行文本

　　将所有小写字母改为大写

　　将这一行写入输出文件

直到(不再有输入)

这个示例程序也可以用流程图的形式表示(见图 9.2)。流程图给那些设计视觉编程语言的人提供了有益的教训。流程图曾经出现在每一个编程入门课本中,并且通常是合同的一项要求,大型软件都要用描述代码结构的流程图进行记录。流程图曾经被普遍使用,但现在几乎不复存在了。为什么流程图会消亡? 将其归因于与自然语言缺乏共性似乎是合理的。

书面语、口语以及手语中,充斥着如果、否则、不、当、但是、也许、可能、大概和不可能这样的词。这些词是人类思维逻辑结构的外在表现(Pinker,2007)。当我们在生命早期刚学说话的时候,就开始了沟通技巧的学习和思考能力的完善。使用类似自然语言的伪代码可以迁移我们在使用自然语言表达逻辑时已经习得的能力。

表示同一程序的流程图必须先进行翻译,然后才能在自

图 9.2　对于易于用自然语言式的伪代码表达的信息,用流程图表示它的效果较差

然语言处理中心得到解释。如果如婴儿一般，我们学会了通过在纸上画图来交流，并且社会为此开发了一种结构化的语言，那么视觉编程就有意义了，然而事实并非如此。

此外，某些类型的信息以图形式表达要好得多。下面的例子说明了这一点。假设我们想要表达一组关于一家小公司的管理等级的命题：

- Jane 是 Jim 的上司。
- Jim 是 Joe 的上司。
- Anne 为 Jane 工作。
- Mark 为 Jim 工作。
- Anne 是 Mary 的上司。
- Anne 是 Mike 的上司。

如图 9.3 所示，这种关系模式以图的方式表达得更清楚。这两个例子表明，以静态图形式出现的视觉语言具有某些表达能力，它与自然语言截然不同，两者也许是互补的。图应该用来表达程序元素之间的结构关系，文字应该用来表达详细的程序逻辑。

图 9.3　一个表示管理层级的简单组织结构图

本书自始至终的一个观点是，可视化的强大在于使得某些类型信息的感知表示可以被轻易理解。逻辑结构似乎并不是一种存在自然视觉表示的信息类型。此外，虽然手语表明存在自然语言的视觉类似物，但任意性原则仍然适用，所以这种形式或表示方法没有优势。总之，有证据表明，编程的详细逻辑最好使用依赖文字而不是图形化代码的方法来阐述。因此，我们提出以下两大指南。

【G9.1】使用基于自然语言的方法（而不是视觉模式感知）来表示详细的程序逻辑。

【G9.2】使用图形元素而不是文字来显示结构关系，如实体和实体组之间的连接。

以上所述不应视为对视觉编程环境（如微软 Visual Basic 或 Borland 的 Delphi）的攻击。值得注意的是，它们都是混合体，而不是纯粹的视觉环境。它们的用户界面中有许多文字，编程的方式也是混合的，有些操作是通过连接框来完成的，还有一些操作需要输入文字。

少儿视觉编程

KidSim 是一种基于动画角色的视觉编程语言（Cypher 和 Smyth，1995）。Rader、Brand 和 Lewis（1997）历时一年，在两个教室对 KidSim 进行了大量的独立评估。该系统是被审慎地引入的，并没有明确地教授基本的编程概念。他们发现，孩子们很快就学会了绘制动画所需的交互，但没有获得对程序的深刻理解。

最近，一种名为 Scratch（Maloney、Resnick、Rusk、Silverman 和 Eastmond，2010）的少儿视觉编程语言在课堂上得到了广泛的应用。它使用代表命令的积木块来控制屏幕上的动画角色（图 9.4）。程序中有特殊的包络块来表示循环和条件判断语句。图 9.4 中说明了这两种情况。值得注意的是，尽管该语言有许多视觉组件，但它使用"if"和"forever"来表示更抽象的编程概念。这个程序对儿童来说是有激励作用的，因为他们可以在一个小世界控制动画人物。虽然这种语言和类似的语言可能不适用于大型复杂的程序，但它们可以很好地介绍编程的基本概念。Franklin 等人（2016）的一项研究表明，在 Scratch 中学习的概念确实可以转移到基于文本的编程语言中。另一项课堂评估声称"在学习编程概念、逻辑和编程实践方面有明显的改善"（Sáez-López、Román-González 和 Vázquez-Cano，2016）。

图 9.4　Scratch 用户界面的截屏

图像、句子和段落

　　与静态或动态的图像和图相比，文字最大的优势在于口头和书面的自然语言是无处不在的。它是迄今为止我们所拥有的最详尽、最完整、最广泛共享的符号系统。仅因为这个原因，只有在视觉技术有明显的优势的情况下，即图像对于表达某些类型的信息存在明显的优势时才会选择视觉技术。但通常，图像和文字的结合是最好的。可视化设计者的任务是决定是用视觉性的方式表示信息还是用文字的方式，或者两者都用。其他相关选择包括：静态图像或动态图像，以及口头表达或书面文字。如果同时使用文字和图像，就必须选择将它们连接起来的方法。许多作者，包括 Strothotte（1997）、Najjar（1998）和 Faraday（1998），总结了与这些问题有关的认知研究，并将其应用于多媒体设计。下面是对关键发现的总结。首先是何时单独以及何时结合使用图像和文字的问题。

　　我们已经讨论了编程语言的特殊情况，同样的原则也适用于是图形化显示信息或以文字显示信息的问题。文字比图形更适合传达抽象的概念（Najjar, 1998），程序信息最好用文字或口头语言来提供，或者用文字和图像的结合（Chandler 和 Sweller，1991）。

　　我们提出 G9.1 的一个更一般的版本。

【G9.3】使用基于自然语言的方法（而不是视觉模式感知）来表示抽象概念。

　　当然，重要的是，不管什么媒介，信息都需要被很好地呈现。视觉信息必须是有意义的，并且能够被纳入认知框架中，这样才能体现视觉的优势（Bower、Karlin 和 Dueck，1975）。

　　还有一些设计上的考虑，与图像的浏览时间有关。浏览一个复杂的图以获取其细节是需要时间的，在第一眼看的时候只能提取少量的信息。许多研究支持这样的观点：人先理解一个物体的形状和整体结构，再理解其细节（Price 和 Humphreys，1989；Venturino 和 Gagnon，1992）。正因为如此，对于需快速曝光的场景来说，简单的线条图可能是最有效的。

图像和文字之间的连接

多媒体理论的核心主张是，在一种以上的交流媒介中提供信息会产生更好的理解效果（Mousavi、Low 和 Sweller，1995）。Mayer、Moreno、Boire 和 Vagge（1999）等人将该主张转化为一个基于双重编码的理论。他们认为，如果在视觉和语言认知子系统中都能积极地处理相关材料，则学习效果会更好。研究表明，在一种以上的模式中对信息进行重复编码比在单一模式中编码更有效。该理论还认为，仅呈现和被动地吸收材料是不够的，关键是要积极构建视觉表征和语言表征以及它们之间的联系。

支持多媒体理论的研究表明，使用图像和文字的结合往往比单独使用其中一种更有效（Faraday 和 Sutcliffe，1997；Wadill 和 McDaniel，1992）。Faraday 和 Sutcliffe 于 1997 年发现，用图像和语音相结合的方式给出的命题比仅通过图像给出的命题让人记得更牢。Faraday 和 Sutcliffe 于 1999 年的研究表明，若在文本和图像之间存在有繁多且显式的连接的多媒体文档则可以产生更好的理解效果。

Fach 和 Strothotte（1994）提出，在文字和图像之间使用图形连接组件可以显式地在视觉和语言联想记忆结构之间形成交叉连接。然而，在连接文字和图像时要小心。由于显而易见的原因，将文字与适当的图像联系起来是很重要的。这两种信息之间的连接可以是静态的（如文字和图），也可以是动态的（如动画和口语）。文字和图像之间可以有双向的协同作用。

尽管存在上述研究，但几乎没有人支持这样的说法：同时用图像和文字提供信息一定比用其中任何一种媒介提供信息都更好。早期的研究中均没有在两种媒介中呈现相同的信息（Mayer、Hegarty 和 Campbell 等人，2005)。展示一张包含苹果、橘子和香蕉的图片与展示水果这个词是不一样的。但是，为数据集中的元素选择最合适的表现方式会获得相当大的收益，这通常涉及混合媒介的表现形式。有些信息最好用文字来表达，有些信息最好用线条、纹理和彩色区域来表达。当然，不同类型的表达必须清晰有效地连接在一起。下面给出一个更好的多媒体指南。

【G9.4】为了表示复杂的信息，要根据媒介对信息展示的有效性而将信息分开，即图像（动态的或静态的）和文字（书面的或口头的），再相应地展示每一种信息。应使用认知上效率最高的连接技术来整合不同类型的信息。

现在我们把注意力转向高效的连接方法。

整合视觉、语言和叙事进程

在课本中，书面文字必须与静态图相连接，而在演讲中，书面文字、口语文字、静态图像和动态图像都是可选项。

将文字与图中的图形元素连接起来

除了在图上附加文字标签外，我们还可将更复杂的程序信息整合在一起。Chandler 和 Sweller（1991）展示了用于测试将文字块与图整合在一起能更好地理解电气系统的示例程序，如图 9.5 所示。通过这种方式，可以在相关的视觉信息旁边直接阅读工艺步骤。Sweller、Chandler、Tierner 和 Cooper（1990）使用有限容量工作记忆的概念来解释这些和类似的结果。他们认为，当信息被整合后，在不同位置之间来回切换时，需要临时记忆和存储的信息就会减少。

图 9.5　Chandler 和 Sweller（1991）的研究中使用的插图。一系列简短的段落与图结合在一起，展示了如何执行电气测试程序

【G9.5】使解释性文字尽可能靠近图的相关部分，并使用图形化的连接方法。

在这一点上，值得指出的是，大多数课本都没有遵循上述指南，包括你正在阅读的这本书。这是由于受出版业的限制。课本的排版完全不在作者的掌握之中，这使得仔细整合文字和图像变得极为困难（Ware, 2008)。因此，文本和图像经常被隔开几页，导致认知效率不可避免地下降。

在口头演讲中手势作为连接手段

做演讲的人可以选择把话语放在屏幕上或直接说出来。如果把话语放在屏幕上，演讲者就会失去对认知进程的控制。听众不可避免地会提前阅读，而且通常他们所想的与演讲者所说的或演讲者指向的图像部分不能好地对应。此外，口头（不是文字）表达与图像相结合会明显地提升认知效率。人们不能同时阅读文字和浏览图的某个部分，但他们可以在听口语表达的同时浏览图的某个部分（Mousavi 等人，1995）。

【G9.6】在做演示时，图像应伴有语音信息，而不是文字信息。

指示功能

在人类交流理论中，通过指向某物来表示该物的行为被称为指示手势。通常，这种手势与讲话结合在一起，从而使所说句子的主语与视觉参考联系起来。当人们进行交谈时，他们有时会用手指指着句子中的主语或宾语，向某一特定方向瞥一眼或点点头。例如，一个购物者可能会说"给我那个"，同时指着熟食店柜台上的某块奶酪。

指示手势被视为最基本的语言行为。孩子通常在他/她能够开口之前就可以指着想要的东西，甚至成年人也经常指着他们希望得到的东西而不说一句话。指示可以通过一个眼神、一次点头或一个身体方向的改变来完成，可以通过使用一种工具（如直直的杆子）来加强。指示手势具有丰富的含义，例如一个环绕的手势可以表示整组物体或一个空间区域（Levelt、Richardson 和 Heu，1985；Oviatt、DeAngeli 和 Kuhn，1997），手的晃动可能会增加有界区域的不确定性。

为了给一个视觉对象命名，我们经常指着它并说它的名字。教师会借助图进行讲解，同时做出一系列的指示手势。例如，为了解释表示呼吸系统的示意图，教师可能会说"这根连接喉部和肺部支气管的管子叫作气管"，同时做着指向每一个重要部分的手势。

指示手势可用于平衡视觉图像和口头语言之间的差异。一些共享的计算机环境允许人们在编写文档和绘图时远程一起工作。Gutwin、Greenberg 和 Roseman（1996）观察到，在这些系统中，语音通信和共享光标是维持对话的关键因素，传递说话人的样子通常价值不大。将手势与视觉媒体相结合的另一项主要优势是，这种多模态交流会减少对说话者所说内容的误解（Oviatt，1999；Oviatt 等人，1997），尤其当说话者说非母语时。

【G9.7】使用某种形式的指示功能，如用手、箭头指向某处或及时高亮显示文本能将口头表达和图像连接起来。

Oviatt 等人（1997）的研究表明在讨论地图时，如果有机会，人们喜欢一边指点一边讲话。他们研究了在一个地图系统的多模态界面中的事件排序，在这个系统中，用户可以在指导另一个人使用共享地图进行任务规划的同时指点并说话。指导者可能会说"在这里添加一个公园"或"删除这条线"，同时指向地图的一些区域。他们发现，指点通常是在说话之前进行的，指导者会指着某个东西然后谈论它。

【G9.8】如果要将口语表达与视觉信息相结合，那么在伴随的语音片段开始之前，应该高亮显示可视化的相关部分。

基于网页的展示使得一种伴随文字材料的指示成为可能。点击鼠标即可建立连接。Faraday 和 Sutcliffe（1999）在一项关于眼球运动的研究中发现，人们在阅读一个句子后会在附图中寻找参考。基于这一发现，他们创造了一种方法，使用户更容易进行适当的连接。在每个句子的末尾有一个按钮，使图像的相关部分以某种方式被高亮显示或动画化，从而使读者能够迅速地将注意力转移到图的正确部分。他们表明，这确实实现了更深入的理解。

象征性的手势

在日常生活中，我们会使用各种具有象征意义的手势。比如，举手示意某人应该停止移动或讲话，挥手示意告别或问好。一些象征性的手势可以描述行动。例如，我们可能会转动一只手来告诉别人应该转动一个物体。McNeill（1992）称这些手势为 kinetographic。有了输入设备，如数据手套，就可以捕捉用户手部的形状和姿态，从而有可能对计算机进行编

程以解释用户的手势。这个想法已经被纳入一些实验性的计算机界面中。在麻省理工学院进行的一项著名的研究中，研究人员探索了手势和语言表达的有力结合（Thorisson、Koons 和 Bolt，1992）。一个面对电脑屏幕的人首先要求系统

　　制作一张桌子，

这使得计算机可视化界面中的地板上出现了一张桌子。下一个命令是

　　在桌上放一个花瓶，

与此同时，做一个将一只手的拳头放在另一只手的手掌上的手势以表达花瓶和桌子的相对位置。这样花瓶就出现在桌子上了。接下来，命令

　　像这样旋转它

与手的扭转运动相结合，使花瓶像手的运动那样旋转。

　　全身传感设备，如微软的 Kinect，使手势交互变得可负担。虽然这类设备在电子游戏领域之外的使用仍处于试验阶段，但将文字与手势结合可能最终会使得交流更有效、更不容易出错（Mayer 和 Sims，1994）。

富有表现力的手势

　　手势除了具有指示性外，还具有表现力。就像线条可以通过粗化、细化、锯齿化或光滑化被赋予不同的性质一样，一个手势也可以被赋予表现力（Amaya、Bruderlin 和 Calvert，1996；McNeill，1992)。一种特殊的手势被称为"节拍"，它有时伴随着讲话，用于强调叙事中的关键因素。Bull(1990）研究了政治演说家使用手势来增强强调内容的方式。有力的手势通常与声音的加重同时发生。此外，有力的手势和重音同时出现往往会赢得观众的掌声。在多媒体领域，动画指针有时伴随着口头叙述，但通常是用相当机械的动作来使指针动画化。也许通过使指针更具表现力，可以更有效地呈现关键信息。

动画展示和静态展示

　　在多媒体研究的早期，与静态的信息表达方式相比，与书面或口头文本相结合的动画表达方式的优越性被人们大肆宣扬。这些说法经不起仔细推敲。Tversky、Morrison 和 Betrancourt（2002）对这些研究进行了回顾，发现大多数的研究并没有证明动画展示相比静态展示的优势。他们确实发现了两者的不同之处，但可以归因于动态信息和静态信息的不对等性。

　　在一项研究中，Mayer 等人（2005）特意确保在动画展示和静态展示中提供了相同的信息，他们发现静态版本能更好地保留信息，受试者能更好地从材料中进行归纳，这表明此时他们的理解更深刻。为了展示静态信息，他们使用了卡通式的帧序列，每一帧都说明了一个关键的概念。图 9.6 显示了他们使用的一个例子，目标是解释马桶的冲水装置是如何工作的。

　　Palmiter、Elkerton 和 Paggett（1991）的一项研究为程序性任务提供了两种指导：一种是动画，另一种是书面文字。他们发现，在接受指导的当下，使用动画有更好的表现，但一周之后结果发生了逆转，接受书面文字指导的人表现得更好。他们对这些结果的解释是：在短期内，接受动画指导的受试者可以简单地模仿他们最近看到的东西，但从长远来看，解读书面文字指导时付出的努力产生了更深层的信息符号编码，并随着时间的推移，这些信息和编码得到了更好的保留。

图 9.6　Mayer 等人（2005）研究动画展示和静态展示时使用的解释性插图之一（经许可转载）

　　我们可以通过对意义构建过程中涉及的认知过程进行分析来解释为什么没有发现动画的优势。学习者为了构建一个解释—系列事件的认知模型，需要先构建假设，然后根据现有信息检查该模型。对于这个过程，静态图可比动画序列提供更好的支持，原因有很多。通常，与假设相关的关键信息可在静态展示中更清楚地呈现出来，当然这需要良好的设计。一个静态图序列如图 9.6 所示，可随时通过眼球运动观察其中的不同部分，允许学习者在认知模型构建过程中任何有需要的时候从中获得信息（Mayer 等人，2005，2009）。此外，对于静态材料，学习者必须在大脑中动画化组件，使其从一种状态变到另一种状态，正是这种认知上的努力可以促进更深层次的理解（Mayer 等人，2005）。

　　Heiser、Phan、Agrawala、Tversky 和 Hanrahan（2004）为装配图的设计提供了一套设计准则，这些准则来源于对任务的认知分析（见图 9.6）。这里给出了它们作为指南。

【G9.9】在构建装配图时，遵循以下原则：（1）应有明显的操作顺序，以保持叙事顺序；（2）组件应清晰可见、可识别；（3）各组件的空间布局应该在每一帧之间保持一致；（4）对操作和组件间的连接进行阐述。

用于解释的视觉叙事

　　有史以来最著名的地理空间可视化是 1854 年伦敦一个水泵周围的霍乱病例图。水泵被医生 John Snow 确认为霍乱的源头，这是流行病学领域一个里程碑式的案例。水泵关闭后，霍乱结束了。但是，可视化并没有对这一发现起到关键性作用（Johnson，2007），甚至它是在水泵关闭后被创建的。这个事实作为解释性叙事的一部分，用来说服人们相信供应干净水的重要性。

　　展示发现是可视化最重要的用途之一，这通常是通过提供可视化的叙事序列来实现的。即使只有单个可视化，演讲者也可能会强加一种叙事，以特定的顺序将注意力引导到不同的方面，以使其易被理解。

叙事可视化的一个关键变量是它受作者或读者（观众）驱动的程度（Segel 和 Heer，2010）。就认知而言，思考是什么在驱动认知进程是很有用的，我们可以把它看作暂时停留在观众的视觉和语言工作记忆中的内容序列。其中一部分是由外部内容、图像和演讲的文字驱动的，一部分是由长期记忆中激活的记忆痕迹和将外部材料与观众已经知道的内容联系起来的认知操作组成的。

在一场引人入胜的演讲中，认知进程主要由主持人的话语和展示的图像驱动。在科学家使用交互式可视化来探索数据时，认知进程主要由科学家驱动（Ware，2008）。考虑涉及可视化的不同叙事形式对于思考是什么驱动了认知进程是很有用的。下面概述常见的六种形式。

- **正式的演讲**。在学术界、工程界和商界，当有众多听众时，最常见的演讲形式就是带有幻灯片的演讲。在最后的提问阶段之前，叙事完全由演讲者驱动，如果演讲成功，听众头脑中的认知进程就会被演讲驱动。一个例子是 Al Gore 的电影《难以忽视的真相》（*An Inconvenient Truth*）。
- **幻灯片**。幻灯片通常在演讲之后分发。幻灯片提供了一种更灵活的叙事形式，因为用户可以跳过已经了解的部分，反复浏览最感兴趣的部分。这是一种混合模式，认知进程部分由设计者封装在幻灯片中的叙事顺序所驱动，部分由读者的具体兴趣和需要驱动。
- **卡通序列**。家具的装配说明通常以卡通式的图像序列给出（图 9.7）。这些图像支持简单的线性叙事，观众也可以仔细观察单个步骤或一个简短的步骤子集。

图 9.7 根据由 Heiser 等人（2004）的工作开发的一套认知最佳设计实践设计的装配图实例

- **交互式可视化的序列**。运用像 D3 这样的工具，可以在一连串的网页中穿插交互式可视化（Segel 和 Heer，2010）。这使得一种混合模式成为可能，在这种模式下，认知进程有时强烈地由演讲者驱动，有时由与嵌入的可视化互动的读者驱动。有效地设计这样的演示是非常复杂的。有关证据表明，读者通常只进行最简单的互动。
- **会议海报**。在一些会议，如美国地球物理学会（AGU）上，用数百张海报来展示科学故事。叙事进程有一个由海报布局强加的松散结构，但观众也可以自由地从海报的一个部分跳到另一个部分。许多观众在阅读引言之前，会先看一下海报中的可视化。
- **电影式的叙事**。科学报告可以采取电影纪录片的形式，使用电影手段来呈现一些关于数据的故事。这些视频通过视频软件传播已经变得很普遍了。越来越多的正式演讲被

录制下来，同时展示演讲者和幻灯片就形成了一种电影叙事的形式，尽管这种形式的生产价值不高。这与现场演讲的主要区别在于演讲者没有社交压力，也没有让他分散注意力的事物。Schreiber、Fukuta 和 Gordon（2010）通过对比现场演讲和录音内容发现，听众对现场演讲的材料和演讲的质量都有更高的评价。然而，对理解力的测试显示，两组之间没有明显差异。其他小型研究（例如，Ramlogan、Raman 和 Sweet 的研究，2014）表明，现场演讲的效果更好。

上述所有的形式在叙事时都同时使用了可视化和文字。在后面的章节中，我们将从感知和认知的角度来考虑用于构建叙事的常见修辞手段。在此过程中，我们将比较口语和视觉材料服务于各种功能的方式。

导言和初始框架

任何演讲，不管是口头的还是视觉的，其开始的目标都是在听众的头脑中建立一个认知框架或模式。学习总是需要将新知识融入现有的认知框架中（Paas、Renkl 和 Sweller，2003）。认知框架可以被认作一组与记忆和心智模式相对应的神经激活［根据现代主动认知方法，这两者几乎是一回事（Clark，2013）］。新的材料被整合到这些活跃的模式中，而这些模式会适应它。

认知框架的主要负担通常由书面或口头语言造成，而不是视觉材料。尽管可视化已经发展成一种表达媒介，但语言能被更广泛地理解，并且在语义上更为丰富，它提供了一种媒介来阐述和定义与几乎所有人类活动领域有关的概念。例如，没有纯粹的视觉方式可以表达"在下面的介绍中，我将讨论导致美国东北海岸鲸鱼死亡的各种因素"。

演讲中前几分钟的一个常见过程是开始时话题很宽泛，然后在很短的时间内会将重点缩小到特定的主题。例如，演讲者可能一开始谈论全球变暖对沿海生态的影响，而在一两分钟内和第一张幻灯片上会将话题缩小到针对特定地理区域和感兴趣的特定问题。例如盐沼可能会消失，这将为详细介绍盐沼的动态奠定基础。从认知上讲，这么做的目的是让观众为即将到来的材料建立一个认知框架，并启动相关概念，以便它们准备好进行激活。

视觉画像也可以帮助建立一个初始的认知模式。通常情况下，它们不是数据可视化，而是摄影图片，有助于建立和激发接下来的内容的背景。例如，盐沼的图片可以帮助建立所关注的问题和环境。

导言的另一个目标是激励听众，使他们关心主题材料。归根结底，吸收新材料必须要有认知上的回报。这可以像通过考试一样平淡无奇，也可以惊心动魄，具体如何可能与一个人的主要个人目标有关。图片可以对此有所帮助。一张被缠住的鲸鱼的图片有助于激发人们对被缠住的鲸鱼数量进行统计的决心，使人们更加关心关于鲸鱼死亡的演讲。一个健康婴儿的正面图片有助于激励人们统计和为母亲提供的服务相关的数据。

持续重构和叙事过渡

在一个数据密集型的演讲中，通常在引言之后会有一系列的幻灯片通过可视化的方式来展示数据。每一个新的可视化通常都需要额外的语言来激发材料及其含义。视觉语义需要口头解释，这是许多演讲的不足之处。不能指望听众在没有指导的情况下阅读图例，需要演讲者告诉听众图中哪些颜色的区域是重要的、它们代表什么、节点连接图中的连接代表什么，以及图表中的坐标轴代表什么等。

叙事设计应考虑的一个关键因素应该是将从一个幻灯片过渡到下一个幻灯片的认知成本最小化（Hullman 等人，2013）。每当一个新的可视化类型出现时，用户就会产生理解其特定语义的认知负担。即使可视化由常见的图类型，如条形图或时间序列图组成，要理解每个轴上的变量也需要付出很大的认知成本。每一个新图的轴和比例尺都可能改变，点、线或条含义的改变也会带来认知成本。Hullman 等人（2011）建议采取一种策略，尽量减少连续的可视化之间的差异，以减少这些成本。连续的可视化最好使用相同的一般类型（图、节点连接图、地图），有一致的比例尺，并且在轴的使用、颜色编码和变量的形状编码方面保持一致。

【G9.10】在设计一个包含一系列可视化的叙事时，通过将相同类型的视觉设计组合在一起来降低认知成本。此外，在视觉编码上保持一致，例如使用颜色、纹理和形状来编码变量。

演讲展示的设计很复杂，因为连续可视化之间的一致性远不是唯一要考虑的因素。例如，在一系列案例研究的展示中，将与某一特定案例有关的所有证据都放在一起，然后是下一个案例的所有证据，以此类推，这样可能更有意义，尽管这可能需要经常改变可视化的类型。

在叙事序列中控制注意力

一个成功的演讲能在很大程度上控制图像、短语，以及更高层次的概念在观众心中的发展。这部分涉及认知框架和材料激励，以及对注意力的即时控制。

大多数时候，注意力的方向是通过指示手势来实现的。文字用来解释图形元素如图轴的意义，指示手势用来表示被描述的元素。这种指向和解释是必要的，以便观众了解各种形状和颜色代表什么。不能依赖观众来读取轴的标签和关键词。最重要的是，必须指出数据的显著特征（如可视化所表示的）以及它们的含义。

还有一种常用的数字幻灯片指示形式，即顺序高亮（Segel 和 Heer，2010）。这与指示手势具有相同的功能，却比指示物体时用的简单动作丰富得多。一组元素可以同时被高亮强调，并且许多图形设备可以用于强调。可以把强调内容圈起来，为其添加临时的彩色边框，或者降低背景的对比度，也可以在高亮中使用动画，例如一个移动的点，就像卡拉 OK 的提示，以引导注意力从一个点到另一个点。

另一种以图形方式提供叙事序列的常见方法是提供卡通帧序列，其中包含一系列小型可视化内容。从左到右阅读漫画的惯例足以确保它们能被按序观看。

引导注意力的电影手段

在电影拍摄中，注意力是通过不同类型的镜头和镜头之间的转换来控制的。建立镜头、变焦、特写、滑行镜头，以及各种过渡镜头是几种常见的方法。这些方法在很大程度上超出了本书的讨论范围，只是因为它们中的大多数尚未得到视觉科学家的正式研究。然而，任何希望制作出高质量科学视频的人都应该好好研究一下这些技术。在这里，我们只讨论心理学家和研究有效教育可视化的研究人员所做的工作。

在三维可视化中移动视点可以作为一种叙事控制手段。显然，我们只能看到在相机框架内的东西，集中放置的大型物体比周边的小型物体更容易引起注意。虚拟摄像机可以从三维数据空间的一个部分移动到另一个部分，从而引起人们对不同特征的关注（Hochberg，

1986）。在一些复杂的三维可视化中，将一系列的镜头拼接起来以解释一个复杂的过程。

镜头转换的定义是摄像机在空间中和 / 或时间上瞬间移动，其结果可能会使观众感到空间和时间混乱。Hochberg 和 Brooks（1978）提出了视觉动量的概念，试图理解电影摄影师如何将不同的镜头连接在一起，以便观众能够将在一个电影片段中看到的物体与下一个片段中的物体联系起来。作为一个起点，他们认为在正常的感知中，人们不会多看一个简单的静态场景几眼，之后这个场景在视觉上就"死了"。在电影拍摄中，"剪辑"使导演能够创造一种高度的视觉意识，因为 1s 左右就可以提供一个新的视角。导演所面临的问题是如何保持感知的连续性。如果一辆车在一个场景中从画面的一侧驶出，那么它在下一个场景中应以相同的方向驶入，否则观众可能会失去对它的跟踪，而把注意力放在其他事情上。

Hochberg（1986）的研究表明，当细节镜头之前有一个确定的镜头时，对图像细节的识别效果要比在两个镜头顺序相反时更好。这表明，当呈现一个扩展的空间环境时，应该先提供一个概览图。数据可视化中的一个选择是始终显示一个小的概览图。概览图常用在许多冒险视频游戏中，同时也被许多地理空间可视化采用。这样的图通常是小的插图，它会提供更大的空间背景，是对更详细的局部地图的补充。

【G9.11】在一个复杂的三维数据空间中使用电影惯例，例如建立镜头和视觉动量，以保持从一个"场景"到下一个"场景"的连续性。

另一种可以让观察者在认知上将数据空间中的一个视图与另一个视图连接起来的技术是 Wickens(1992）所称的锚点。某些视觉对象可以充当视觉参考点，将数据空间中的一个视图与下一个视图联系起来。锚点是被显示世界中的一个恒定的、不变的特征。锚点在随后的视图中成为参考标志。理想情况下，当从一个视图切换到另一个视图时，应该还可以看到前一帧中的若干锚点。在数据可视化中一种常见的锚点是显示某种比例信息的轴标记。此外，还有一种保持视觉连续性的方法是概览图。

【G9.12】使用图形元素，如锚点和标志对象，来帮助保持从数据空间中的一个视图到另一个视图的视觉连续性。

动画图片

尽管之前有证据表明静态表示至少和动画表示一样好，但研究人员仍在继续研究如何使动态表示更有效。动画的问题是在任何时候，只有一个小片段可用于观众的认知建模。如果序列很长，就会浪费很多时间重新播放，以获得与当前相关的部分。一种帮助解决这个问题的技术是将解释性的动画分成短的片段。当用户在心理上准备好参与认知任务的某个特定方面时，就可以观看每个部分。如果它很短，就很容易将它多次重放。

Hasler、Kersten 和 Sweller（2007）在一项关于解释白天和黑夜原因的教学动画的研究中，比较了三种呈现模式。在第一种模式中，动画是直接播放的，尽管它可以被重放。在第二种模式中，停止和开始按钮允许用户在任何时候暂停和继续播放。在第三种模式中，动画被分割成一系列的片段，每个片段都可以独立播放。结果显示，后两种交互模式都产生了较高的测试成绩和较低的认知负担。

【G9.13】动画应该被分成有意义的简短片段。应该给用户提供一种独立播放每个片段的方法。

【G9.14】如果可视化由一个扩展动画组成，则应实现选择一个短片段并循环播放它的功能。

与因果关系有关的概念可以通过使用动画以一种立即被理解的方式呈现出来，这似乎是

合理的。Michotte（1963）、Heider 和 Simmel（1944）、Rimé、Boulanger、Laubin、Richants 和 Stroobants（1985）等研究人员的工作表明，当几何图形以简单的方式移动时，人们可以感知诸如撞击、推动和攻击等的事件。在静态图中，可以使用一些工具（如箭头）来表示两个实体之间的因果关系。然而，箭头是一种传统的习得符号，它在感知上只表明有某种关系，而不一定是因果关系。Michotte 的工作表明，通过适当的动画和合理的事件时序安排，可使因果关系被更直接和明确地感知到。

关于动画的最后一点是，某些视觉效果的作用是教人做身体动作，例如教人打网球。越来越多的证据表明，大脑中含有镜像神经元。这些细胞直接对他人的动作做出反应，并帮助感知者完成完全相同的动作（Rizzolatti 和 Sinigaglia，2008）。这表明，与使用一系列静态图像相比，使用动画来教授动作会有明显的优势。Booher（1975）通过对机械故障排除的研究得出结论，动画描述是传达感知运动任务的最佳方式，但语言指导对于确认信息是有用的。

【G9.15】用人物动画教人们通过模仿做出特定的身体动作。

镜像神经元也可能是激励学习者的媒介。如果我们的大脑镜像出一个热情的人，则可能会使我们更热情（见图 9.8）。当然，对许多励志演说家来说，充满活力的、夸张的肢体语言是很常见的。

图 9.8　镜像神经元可能是一个人激励另一个人的媒介（来自 http://www.honeysquad.com/index.php/tag/add-new-tag/，已获许可）

视觉修辞手法与不确定性的表示

修辞手法这个词在语言中指的是使主张清晰的事物。它还可以用来讨论使可视化清晰的图形化手段（Hulman 和 Diakopoulos，2011）。这里只进行简短的描述，因为整本书都在讲这个主题。如何使用图形标记、颜色、轮廓、纹理和其他视觉变量来有效地显示数据是前面几章的主题。

有一种更概念化的视觉修辞，与如何用最少的解释来理解一个可视化有关。这是一个困难的主题，它涉及更抽象的概念（通常用语言表示）与对应的图形之间的映射。

一个很好的例子是数据中风险和不确定性的表示。最基本的是，不确定性可以被视为数据的一个简单属性。每个数据点都由一个平均值和对该平均值的误差估计来表示。误差估

计通常基于数据中假定的随机变化。当政治调查员给出他们的结果时，他们既提供平均值（$X\%$ 支持共和党，$Y\%$ 支持民主党），也提供民意调查的误差范围。这也可以通过图形来完成，标准方法是提供一个带有标准误差条的条形图，如图 9.9 中左侧所示。如果误差条不重叠，那这意味平均值之间存在统计学上的显著差异。

图 9.9　表示相同的两个数据值的不确定性的不同方法（来自 Correll 和 Gleicher，2014。经许可转载）

Correll 和 Gleicher（2014）研究了一些表示不确定性的其他方法，它们比简单的误差条提供了更多信息，图 9.9 展示了它们。例如，右侧的图被称为"小提琴图"，显示了以每个平均值为中心的实际正态分布。在一项研究中，他们询问受试者对不同的表示方法对于均值之间的差异有"有意义"（例如，预测选举结果）这一说法有多大信心。当误差分布之间有更多的重叠时，人们的信心就会降低。他们的受试者对非传统标准误差条的其他方法有着更高的不确定性。他们还注意到，当提供给人们简单的标准误差条时，人们倾向于做二元判断。对于刚好在边界内的点，他们的信心比应该具有的更大，对于刚好在边界外的点，他们的信心比应该具有的更小。

【G9.16】考虑使用丰富的误差分布表示法，如小提琴图，或用多个不确定带表示的图。

Correll 和 Gleicher 注意到另一个效应：条形图使人们认为位于条形内（就在顶部下方）的结果比位于条形外（就在顶部上方）的结果更有可能出现，尽管它们的可能性是相等的。因此，像图 9.9 中的三种方案一样，不由实心条组成的表示法可能是首选。然而，可能还有其他的设计考虑。几乎可以肯定实心条形图是一个比悬在坐标轴上的线更直观的数量表示。设计师必须在对不确定性的理解和对数量的直观理解之间进行权衡。

与不确定性的表达有关的一个更深刻的问题是不确定性对现实世界的影响，也就是所谓的风险。例如，在商业规划中，通常要估计一个潜在的事件对一个企业产生负面影响的风险并对风险进行价值评估。在许多情况下，应该在可视化中表示的不是不确定性，而是风险。

飓风预报就是一个很好的例子。显示飓风预测路径的常用方法是在地图上标出轨迹，这些轨迹由一个称为不确定性锥体的物体包围（图 9.10）。这是飓风预测路径的图形表示，锥体的宽度随着时间的推移而增加，反映了对飓风走向的不确定性的增加。锥体的宽度代表"平均预测误差"。不幸的是，人们通常会误解锥体的大小，认为它代表飓风的大小和 / 或强度（Broad、Leiserowitz、Weinkle 和 Steketee，2007）。

另一种表示方法是从集成模型中获得并显示一组轨迹（图 9.10）。集成模拟是在计算模型的输入参数随机变化的情况下进行的一组模拟，以反映模型的不确定性。天气模型中的变化体现了评估的不确定性。Ruginski 等人（2008）展示了集合中一组计算出的飓风轨迹，作为不确定性锥体的替代。他们的结果表明，多轨迹显示比不确定性锥体更有可能得到正确理解。

a) b)

图 9.10　a）集成模型给出的多个飓风预报轨迹。b）频繁用于预测飓风路径的不确定性锥体
（由国家环境预测中心和 NOAA 提供）

　　此外，还有一种选择是明确地呈现风险地图。例如，在地图上高亮显示那些至少有
10% 的机会出现有速度为 100 英里 /h 以上的风的地区。其他地图可以呈现哪里有至少 10%
的机会遭受严重的洪水。如果人们关注的是他们受到伤害的可能性，那么这种地图在决策支
持中可能更有用。

　　由美国国家海洋和大气管理局（NOAA）制作的国家风暴潮危险地图更接近于代表风险。
这些基于多次模拟运行的地图，显示了不同类别飓风在最坏情况下可能造成的积水深度（见
图 9.11）。不幸的是，它们没有显示最坏情况发生的概率，所以对于那些决定安然熬过飓风
的人来说，它们并不能真正表示洪水的风险。

图 9.11　代表了最坏情况的风暴潮危险地图（由国家环境预测中心和 NOAA 提供）

结论

面向解释的大多数复杂的可视化是视觉材料和语言材料的混合体。本章的观点是，信息应该以最合适的媒介来显示。为了从多媒体演示中受益，我们必须进行交叉连接，以便在概念上将文字和图像整合起来。时间和空间上的接近都可以用来创建这些交叉连接。指示性手势，即某人在谈论某物时指向某物，可能是最基本的视觉－语言连接手段。它深植于人类的交谈中，为其他连接手段提供了认知基础。

与可视化进行交互

我们在本章讨论的各种交互被 Kirsh 和 Maglio（1994）称为认知行为（epistemic action）。认知行为是一种旨在发现新信息的活动。一个好的可视化不仅是一张静态的图片，或者一个三维的虚拟环境（我们在其中可以像在一座满是雕像的博物馆中一样浏览和观察）。一个好的可视化应该允许我们交互并找到更多看起来重要的信息。Shneiderman（1998）提出了一个方法来为视觉信息寻找行为以及支持它的界面提供指导：首先概览，再放大和过滤，之后是根据需求获取细节。然而在现实中，我们可能会在看到一个有趣的细节后将其缩小得到一个概览进而找到一些相关的信息，再放大以得到最初感兴趣对象的细节信息。重要的一点是，一个好的基于计算机的可视化应该是可以支持所有这些活动的界面。理想情况下，屏幕上的每个数据对象都是活跃的，而不仅是一团颜色。它能够在需要的时候显示更多的信息，在不需要的时候消失，并接受用户指令来为思考过程提供帮助。

交互式可视化是由一系列互锁反馈循环组成的过程。互锁反馈循环分为三种。最低级别的循环是数据选择和操作循环，使用眼手协调的基本技能来选择和移动对象。在这种交互循环中，即使是几分之一秒的延迟也会严重降低更高级别任务的效率。中间级别的循环是探索和导航循环，让分析人员在一个大的视觉数据空间中寻找分析路径。当人们探索一个新的城镇时，他们往往通过关键地标以及地标之间的路径来建立认知空间模型，而在他们探索数据空间时也会采取类似的方式。在导航数据空间的情形中，为了到达一个新的地方获取特定信息而花费的时间是知识的直接成本。更快的导航意味着更有效的思考。最高级别的循环是问题解决循环，分析人员通过增强的可视化过程来形成关于数据的假设并对假设进行改进。随着新数据的添加、问题的重新表述、可能的解决方案的确定以及可视化的修改或替换，该过程可能会在多个可视化循环中重复。可视化有时体现为问题的关键外化，形成了认知过程的关键扩展。本章讲述前两个循环。第 11 章讨论了一般问题的解决方法。

数据选择和操作循环

一些完善的准则描述了在任务中所需要的简单控制循环，这些任务如手部位置的视觉控制、屏幕上对象的选择。

选择反应时间

考虑最理想的就绪状态，将手指悬在按钮上，一个人可以在大约 130ms 中对一个简单的视觉信号做出反应（Kohlberg，1971）。如果信号非常不频繁，时间可能会更长。Warrick、Kibler、Topmiller 和 Bates（1964）发现，在信号间隔多达两天时的反应时间只要 700ms。参与者从事常规的打字工作，所以他们至少是在适当的位置进行回应的。如果人们没有位于工作地点，那他们的反应时间自然会更长。

有时，人在对信号做出反应之前需要做出选择。一个简单的选择反应时间任务可能包括：红灯亮时按一个按钮，绿灯亮时按另一个按钮。这种任务已经得到了广泛的研究。目前

已经发现，反应时间可以用针对选择反应时间的 Hick-Hyman 定律（Hyman,1953）来进行建模。根据这项定律，

$$反应时间 = a + b \log_2(C) \qquad (10.1)$$

C 是选择的数量，a 和 b 是根据经验确定的常数。表达式 $\log_2(C)$ 表示由人类操作员处理的信息数量，用信息的比特数来表示。

　　经发现，有许多因素会影响选择反应时间：信号的显著性、视觉噪声的数量、刺激与反应的兼容性等。在最优条件下，处理每比特信息的反应时间约为 160ms，还要加上设置反应的时间。因此，如果有 8 个选择（3 比特信息），则反应时间通常是简单反应时间加上大约 480ms。还有一个重要因素是准确度。如果允许偶尔犯错，则人们的反应会更快，这种效果被称为速度 – 准确度权衡。有关决定反应时间的因素的有用概述，请参见 Card、Moran 和 Newell 的工作（1983）。

二维定位与选择

　　在高度交互式可视化应用中，除了将图形对象用作程序输出（一种表示数据的方式），还将其用作程序输入（一种了解更多数据相关信息的方式）是很有用的。使用鼠标或类似的输入设备（如操作杆或轨迹球）来进行选择是最常见的一种交互操作，并且已受到广泛的研究。以下的简单数学模型能够有效估计对位于特定位置和具有特定大小的目标的选择时间：

$$选择时间 = a + b \log_2 (D/W + 1.0) \qquad (10.2)$$

D 是到目标中心的距离，W 是目标的宽度，a 和 b 是根据经验确定的常数，可见图 10.1a。针对不同的设备这会存在不同。

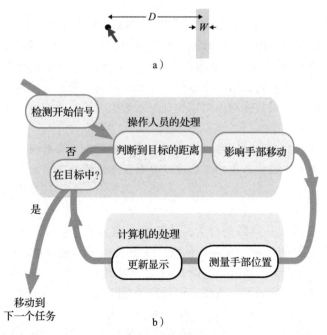

图 10.1　a）简化的到达任务，红色光标必须移动到米黄色矩形中。b）视觉导向的到达控制
　　　　　回路，操作人员根据从计算机中得到的视觉反馈对其做出调整

这个公式由 Fitts(1954) 提出，被称为 Fitts 定律。公式中的 $\log_2(D/W + 1.0)$ 被称为难

度指标（ID）。1/b 是效率指标（IP），以比特数每秒作为单位。ID 表达式存在很多种变体，这里给出的是最稳健的（MacKenzie，1992）。测量使用指尖、手腕和前臂的效率的经典 IP 值均为 4 比特每秒左右（Balakrishnan 和 MacKenzie，1997）。为了更加清晰地进行说明，考虑将一个光标在屏幕上移动 16cm 到达一个 0.5cm 的目标中，ID 约为 5 比特，它所需的时间比选择已经在光标下的目标所需的要长 1s 以上。

Fitts 定律被认为可以描述眼手协调的迭代过程，如图 10.1b 所示。操作人员先判断到目标的距离再开始手部移动。在连续迭代中，根据观察光标位置得到的视觉反馈，纠正性调整手部移动。更长的距离和更小的目标都会导致更多的迭代。这种关系的对数性质源于这样一个事实：在每次迭代中，任务难度的降低与剩余距离成比例。

在许多更加复杂的数据可视化系统，尤其是那些基于互联网的系统中，手部移动和显示器上提供的视觉反馈之间存在明显的延迟，可以通过加入延迟来修改 Fitts 定律（Liang、Shaw 和 Green，1991；Ware 和 Balakrishnan，1994）：

$$平均时间 = a + b\,(t_1 + t_2) \log_2(D/W + 1.0) \tag{10.3}$$

t_1 为操作人员处理时间，t_2 为计算机根据用户输入来更新显示的时间。根据这个公式，延迟的影响会在目标变小时增加，所以几分之一秒的延迟可能会导致用户花费数秒的时间来执行一个简单的选择任务。这似乎并不长，但在虚拟现实环境中，为了让一切看起来简单自然，延迟会使最简单的任务变得困难。Fitts 定律是国际标准组织的标准 (ISO 9214-9) 的一部分，为用户使用视觉显示终端的操作设备提供了评估效率和舒适性的协议，在评估潜在的新输入设备时具有非常重要的价值。

悬停查询

在使用计算机时最常见的一种认知行为是通过拖动光标到对象上并点击鼠标来完成的。悬停查询免除了鼠标点击的操作。鼠标光标到达对象后会显示额外的对象相关信息，这通常是延迟实现的，例如鼠标悬停在一个图标上一两秒后会以简短文本的方式显示该图标的功能。悬停查询也可以在不延迟的情况下运行，这使它成为获取额外信息的一种非常快速的方式。使用鼠标光标拖选一组数据对象可以快速显示数据内容，并在特殊情况下可能支持每秒多次的交互式查询速率。

【G10.1】悬停查询是最快的识别行为，每当鼠标光标移动到对象时被激活。这些仅适用于查询目标密集且不经意的查询不会过度分散注意力的情况。

路径跟踪

Fitts 定律可以处理单一离散的行为，比如移动到一个对象。其他例如跟踪曲线或驾驶汽车的任务则涉及持续的控制。在这样的任务中，我们不断根据近期行为结果的视觉反馈来做出调整。Accot 和 Zhai（1997）根据 Fitts 定律做出了一个适用于连续驾驶任务的预测。他们的推导表明，可以达到的跟踪速度应该是路径宽度的一个简单函数：

$$v = W / \tau \tag{10.4}$$

其中 v 是速度，W 是路径宽度，τ 是一个依赖于跟踪者所用电机控制系统的常数。在一系列的实验中，研究人员发现路径追踪速度和路径宽度之间几乎具有完美的线性关系，从而证实了他们的理论。根据具体的任务，τ 的实际值在 0.05～0.11s 之间。为了使其更具体，他们考虑了在 2 mm 宽的路径上跟踪铅笔的问题，结果表明这会以 1.8～4cm/s 的速度完成。

双手交互

在大多数计算机界面中，用户在选择和移动屏幕中图形时会一只手握着鼠标而另一只手闲置。但在现实世界中，我们经常使用双手来操作。这就引发了如何通过利用双手（Buxton和 Myers，1986）来提高计算机界面交互性能的问题。

已发现的关于任务应该分配给双手的最重要原则是 Guiard 的运动学链式理论（Guiard，1987）。根据这一理论，左手和右手形成了一个运动学链，对于惯用右手的人来说左手会为右手移动提供参考系。例如，我们在用黏土塑造小物体时，很可能会把它放在左手然后用右手来做具体的造型。左手通过调整位置来提供最好的观察角度，右手则在形成的参考系中进行塑造。

界面设计者将这一原则整合到针对各种任务的高级界面中（Bier、Stone、Pier、Buxton和 DeRose，1993；Kabbash、Buxton 和 Sellen，1994）。在一款创新的基于计算机的绘图包中，Kurtenbach、Fitzmaurice、Baudel 和 Buxton（1997）展示了设计师如何使用左手在绘图上快速移动像曲线板这样的模板，同时使用右手在形状周围涂色。

【G10.2】在设计支持双手数据操作的界面时，非惯用手（通常是左手）应该用来控制参考系的信息，惯用手（通常是右手）应该用来进行具体的数据选择或处理。

技能学习

随着时间的推移，人们在任何任务上都会变得更加熟练，除非受到疲劳、疾病或伤害的影响。一种称为练习幂律的简单表达式描述了任务效率随时间提升的方式（Card 等人，1983）：

$$\log(T_n) = C - \alpha \log(n) \tag{10.5}$$

其中 $C = \log(T_n)$ 基于在第一次试验中执行任务的时间，T_n 是执行第 n 次试验所需的时间，α 是表示学习曲线斜率的常数。log 函数的含义是，一个熟练的人可能需要重复数千次试验才能将他的效率提高 10%，因为他在学习曲线上所处的位置很远。相比之下，一个新手可能只需要一两次试验就能得到 10% 的效率提升。

获得熟练效率的一种方法是将小的子任务分块成程序化的运动程序。新手打字员在输入单词 the 时必须有意识地去打字母 t、h 和 e，但有经验的打字员的大脑可以执行预编程的运动指令爆发，从而能用单个神经指令将整个单词打到运动皮质。技能学习的特点就是越来越多的任务变得自动化和封装化，但快速且明确的反馈是必要的（Newell,1991）。

【G10.3】为了鼓励技能提升，计算机系统应该为用户行为的结果提供快速而清晰的反馈。

控制兼容性

一些控制动作要比其他的更容易学习，这很大程度上取决于学习者以往的经验。如果将电脑鼠标移到右边会使得屏幕上的一个物体也移到右边，那这个定位方法就很容易学习。在生命早期第一次用手移动物体时获得的技能会一直被应用，并不断改进。但是，如果把系统界面设计成鼠标向右移动会导致图形对象向左移动的样子，那将与日常经验不兼容，并会使定位对象变得困难。在心理学的行为主义传统中，这个因素通常被称为刺激 – 反应（S–R）兼容性。在现代认知心理学中，S–R 兼容性的影响在技能学习和转移方面很容易被理解。

一般来说，如果利用之前学习到的做事方式来设计计算机界面，那么在界面中执行任务就更加容易了。有些与以往不一致的地方可能会被轻易容忍，有些则不会。例如，许多用户界面放大了鼠标移动的效果，会导致小范围的手移动引起大范围的光标移动。心理学家进行了大量涉及改变眼睛和手之间关系的实验。如果使用棱镜将所看到的相对于所感觉到的进行横向移动，则人们可以在几分钟甚至几秒内适应（Welch 和 Cohen，1991）。这就像使用控制屏幕光标横向移动的鼠标一样。人们也能轻易适应手移动角度与物体运动角度之间相对较小的不一致，例如人们几乎不会注意到一个 30 度的角度不一致（Ware 和 Arsenault，2004）。

如果人们被要求通过镜子来观察倒置的世界，那么他们可能得花几个星期的适应时间来学习在一个颠倒的世界里工作（Harris，1965）。Snyder 和 Pronko（1952）让受试者连续佩戴倒置棱镜一个月。在结束的时候，到达行为看起来没有错误，但世界似乎仍然是颠倒的。这表明，要在一个界面中取得良好的眼手协调效果，我们不需要太担心手的移动与虚拟对象的移动之间的匹配问题，而应该担心旋转坐标轴之间的显著不一致。

【G10.4】在设计界面来在屏幕上移动对象时，要确保对象移动与手移动的大致方向相同。

在一些为虚拟现实设计的富有想象力的界面中，虚拟手的位置与用户本体感受到的反馈之间存在极大的不匹配。在 Go-Go Gadget（以卡通人物 Inspector Gadget 命名）技术中，用户的虚拟手的伸展范围远远超出了其实际手的位置，从而允许对处于远处的物体进行操作（Poupyrev、Billinghurst、Weghorst 和 Ichikawa，1996）。

Ramachandran（1999）的研究提供了有趣的证据，即使在极度变形的情况下，人们也可能将虚拟的手当作自己实际的手来行动，特别是触觉受到刺激的时候。在 Ramachandran 的实验中，他把一个受试者的手藏在障碍物后面，并展示一个橡胶材质具有万圣节装扮的手。接下来，他同步触摸并轻拍受试者实际的手和具有万圣节装扮的手。值得注意的是，在很短的时间里，这个受试者开始认为具有万圣节装扮的手就是自己实际的手。研究人员通过用锤子打具有万圣节装扮的手来证明这种识别的存在。出现了皮肤电反应（GSR）的强烈脉冲，表明身体出现了震动感。在受试者没有被触摸时则没有识别出任何震动。从虚拟现实界面的角度观察到的重要一点是，即使假的手和受试者真正的手在不同的地方也会产生强烈的认同感（Slater、Pérez Marcos、Ehrsson 和 Sanchez-Vives，2009）。

与现实世界中行为的一致性只是技能学习的一个因素。任务本身也有简单的物理供给性。对我们来说，做有把握的身体运动要比做其他的更加容易。执行以计算机为媒介的任务常常要比执行现实世界中相对应的任务更容易。在设计房子时，我们不需要用砖块和混凝土来建造它。计算机的神奇之处在于，一次按钮点击通常可以完成现实世界中持续的一系列动作。出于这个原因，将现实世界任务的虚拟现实模拟作为计算机界面的发展方向是很天真的。

探索和导航循环

当数据被显示在宽广且颇具细节的空间中时，视点导航在可视化中是重要的。视点导航从认知上讲是复杂的，包括路径发现和地图使用理论、认知空间隐喻，以及与直接操作和视觉反馈相关的问题。

图 10.2 描绘了基本的导航控制循环。在人类一侧的是一种认知逻辑和空间模型，用户可以在其中了解数据空间以及通过它得到的进展。如果数据空间要在长时间内得到维持，则

其空间模型的部分可能会被编码在长期记忆中。在计算机一侧，可视化的视图会基于用户输入而改变。我们首先从三维运动的问题出发，接下来考虑路径发现的问题，最后转到更为抽象的问题，即在抽象数据空间中保持焦点和上下文。

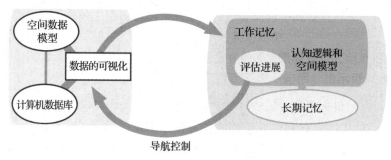

图 10.2　导航控制循环

运动和视点控制

一些数据可视化环境以看起来像三维地形图而非平面地图的方式来展示信息，这是通过来自其他行星的遥感数据、海底地图以及与陆地环境相关的其他数据实现的。越来越常见的是对各种环境的激光扫描，包括建筑的内部图和树冠图。可视化数据的其他来源是各种各样的计算机模型，如大气中风暴的模型、原子和分子模型、燃烧室中产生的流模型等。在所有情况下都有必要存在一个界面来对数据空间进行导航以获得最佳的视点。

导航的需求之一是通过提供深度线索来正确感知三维空间。所有的透视线索在提供关于尺度和距离的感觉上都很重要，尽管立体线索只对于像在人群中行走这样的特写导航来说是重要的。当我们在高速行驶的汽车或高速飞行的飞机上进行导航时，立体深度是无关紧要的，因为地形图的重要部分超出了立体识别的范围。在这些条件下，基于已知大小的感知对象的"运动产生的结构"线索和信息是至关重要的。

【G10.5】*为了在三维数据空间中支持视图导航，在任何时候都必须有足够数量的对象是可见的以判断相对的视图位置，而一些对象必须从一帧持续到下一帧以保持连续性。*

理想的情况是帧率高并且动画平顺。这在虚拟现实中尤其重要。低帧率会导致视觉反馈滞后，这可能会导致严重的效率问题。

路径发现、认知地图和真实地图

人们使用各种策略来对所处的环境进行导航（Ekstrom、Spiers、Bohbot 和 Rosenbaum，2018）。他们使用的知识种类多种多样，包括：声明知识（针对地点和地标的非空间知识）、过程知识（和从一个地点到另一个地点使用的行为和方法的顺序有关）、拓扑知识（和导航路径的位置与它们如何相连有关），以及空间知识（像在地图视图中一样，在空间中对地点进行布局）。在一个早期具有影响力的理论中，Seigel 与 White（1975）提出知识是按顺序获得的。第一步是了解关键地标的声明信息，第二步是开发从一个位置到另一个位置的路线的过程知识，第三步是形成认知空间地图。但这种观点已经被怀疑了（如 Zhang、Zherdeva 和 Ekstrom 的工作，2014）。现在很明显的是，当婴儿第一次学习在周围环境中导航时，这三种信息以及导航的启发与策略就都开始起作用了。

现代的观点是，导航和导航规划都是活跃的动态过程，利用了所有已经获取的知识以及关于导航策略和方法的知识。越来越多的复杂导航使用外部的认知工具，如基于 GPS 的地图和路径发现软件。我们使用存储在长期记忆中的导航策略就可以导航到某个地方，因为我们之前已经做过了，并且我们的策略越来越多地使用到外部的交互式地图中。

直接从实际地图中获得认知地图比穿越真实地形来获取要快（Zhang 等人，2014）。在一个早期的经典研究中，Thorndyke 与 Hayes-Roth（1982）比较了人们判断大楼中地点之间距离的能力。其中一半的人研究了半个小时左右的地图，另一半人从未见过地图但在大楼里工作了好几个月。结果显示地图扮演了强大认知工具的角色，对于估计两点之间的欧氏距离这个任务，通过地图得到的简短体验相当于在大楼里工作大约一年。

人们最容易对从特定有利位置看到的物体构建空间心理地图（Shelton 和 McNamara，2001）。Colle 和 Reid（1998）使用由多个通过走廊连接的房间组成的虚拟建筑进行实验研究。房间里有各种各样的东西。在对建筑进行探索后的一项记忆任务中，受试者不能很好地指出在不同房间内物体的相对位置，但能很好地指出在同一房间内物体的相对位置。这表明，认知空间地图在观察者能看到环境中一切东西时可以容易且快速地形成。房间之间的路径更有可能被获取为过程知识。它的实际应用是，在扩展的空间信息环境中应该尽可能地提供全局视图。

【G10.6】考虑提供一个全局地图来加速获取针对数据空间的心理地图。

【G10.7】考虑提供一个小的全局地图来支持在大数据空间中的导航。

透视视图在支持心理地图的生成上效果较差。Darken、Allard 和 Achille(1998）报告，海军飞行员常常不能在返程时正确识别作为地标的地形特征，即使他们能够在低空飞行训练的离开航段中正确识别这些特征。这表明，地形特征并没有在记忆中被编码成完全的三维结构，而是通过一些依赖于视角的方式被记住，正如基于图像的对象识别理论所预测的那样。

参考系

生成和使用在认知上类似于地图的东西的能力可以被视为将不同的透视图或参考系应用于世界。地图就像从高空视点看到的视图。认知参考系通常分为以自我为中心的和以异己为中心的，而以异己为中心的仅意味着外部。根据这个分类，地图只是许多以异己为中心的视图中的一个。

以自我为中心的参考系

粗略地说，以自我为中心的参考系是我们对世界的主观视图。它固定于我们的头部或躯干，而不是眼睛注视的方向（Bremmer、Schlack、Duhamel、Graf 和 Fink，2001）。我们对前方和左右的感觉不会随着眼睛在场景中的移动而改变，但会随身体和头部的方向改变。当我们探索世界的时候，我们主要通过两个而不是三个旋转轴来改变以自我为中心的视角。如图 10.3 所示，我们主要围绕垂直轴转动我们的身体（平移）以改变朝向，并围绕类似的垂直轴旋转我们的头部（也是平移）以更快地调整观看方向。我们也会前后倾斜头部，但通常不会向侧面倾斜（滚动）。相同的两个轴也应用在眼球运动中，我们的眼球不会围绕视线所在的轴旋转。更简单地说，人类视图控件的角度通常只有两个自由度（平移和倾斜），并没有滚动。

图 10.3　大多数时候我们只沿着两个轴来旋转我们的视点，对应于倾斜和平移

　　我们只对上述三个自由度中两个感到熟悉的事实结果是，无论在真实环境还是在虚拟环境中查看地图时，我们只对两个自由度的旋转感到舒适。图 10.4 说明了一个对地理信息空间进行旋转的界面被构造为具有和上述相同的两个自由度（Ware 等人，2001）。部件可以绕中心点旋转（相当于转动身体）以及从水平面到屏幕平面倾斜（相当于前后倾斜头部），但不可以绕通过屏幕中心的站点线旋转（相当于很少向侧面倾斜头部）。

图 10.4　用于查看地理数据的视图控制部件。注意，旋转自由度与以自我为中心的参考系的旋转自由度相匹配。这三个视图显示了不同的倾斜量。上方部件的操纵柄可以上下拖动来改变倾斜度，也可以左右移动来围绕垂直轴旋转

【G10.8】为了在界面上查看三维空间中的地图数据，默认控件应该允许绕水平轴倾斜和绕垂直轴旋转，但不允许绕视线旋转。

　　因为我们倾向于向前移动身体而很少向一侧移动，所以一个模拟人类导航的简单界面可以仅用三个自由度来构造，其中两个用于旋转（朝向和倾斜），一个用于控制向前移动的朝向。如果添加第四个自由度，则允许执行类似于头部转动的操作也许是最有用的。这使得可以在前进的过程中向一侧观察。

　　当我们在建筑内部或环境中进行短距离步行导航时，以自我为中心的导航是很重要的。但也有部分情况，它是无法指望的，特别是当我们在没有地标的陌生地形，比如未知的林地中旅行时。但是，我们并不擅长判断我们已经走了多远或已经转了多少弯。有研究测试蒙住眼睛的人在 100m 范围内行走的情况（Souman、Frissen、Sreenivasa 和 Ernst，2009），人们使用

各种策略来克服这样的困难，地标、一些城市的网格布局以及大多数建筑都可以为他们所用。更熟练的导航者可以基于太阳的方向或水面上风浪的方向来获取帮助（Ekstrom 等人，2018）。

最近的神经科学研究发现了以自我为中心的导航过程的神经基础，这个过程发生在一种中脑结构里，这种结构称为海马体，是长期以来已知的对我们理解空间非常重要的大脑区域。已经确定了三种类型的神经元：边界细胞发出障碍不可穿越的信号，地点细胞发出特定位置（例如，在冰箱里、在炉子边、在沙发上）的信号（Solstad、Boccara、Kropff、Moser 和 Moser，2008），网格细胞包含一个关于我们目前在环境中相对位置的更新地图（Hafting、Fyhn、Molden、Moser 和 Moser，2005）。网格细胞包含了对地点细胞以及对目标细胞信息的连接。Moser 等人的一系列研究显示，海马体中含有能够在局部环境中标记一组位置的网格细胞。这项研究是用大脑中增加了微电极装置的老鼠进行的。当老鼠在一个正方形的围墙内移动时，对应不同位置的神经元被激发（见图 10.5）。通常认为海马体对位置信息和记忆形成起到关键作用，因此似乎所有哺乳动物（包括人类）都有类似的结构来为在局部空间内保持方向提供帮助。

图 10.5　老鼠海马体中的网格细胞编码了其所处空间的空间地图（由 Jonathan Whitlock 提供）

以异己为中心的参考系

术语"以异己为中心的"仅是指外部的。在三维计算机图形学中，外部参考系用于在视频游戏中监控虚拟人物、在电影中控制虚拟摄像机以及监控远程驾驶或自动驾驶的车辆的活动等应用。很明显会存在无限多个以异己为中心的视图。以下列出一些比较重要和有用的。

- 其他人的视图。在一些任务中，已经出现在我们视野中的其他人的以自我为中心的视图是有用的。由于目光相对方向的角度存在差异，这可能会让人感到困惑，尤其是当其他人面对我们的时候。
- 肩上的视图。一种从头部后侧方得到的视图。这种视图通常用来进行电影摄影，接近于以自我为中心的视图。
- 上帝视角的视图。从后上方跟随车辆或虚拟人物，如图 10.6a 所示。这种视图在电子游戏中很常见。由于提供了更广阔的视野，因此比起更显而易见的以车辆本身为中心的视图来说它可以更好地远程操控车辆（Wang 和 Milgram，2001）。它提供了对于以

自我为中心的视图的 *S-R* 兼容性。

- 僚机的视图。跟随车辆或虚拟人物的同时从侧面看它，如图 10.6b 所示。跟随移动物体的以异己为中心的视图，如上帝视角的视图或僚机的视图，有时被称为系留（Wang和 Milgram，2001）。

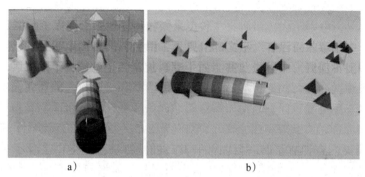

图 10.6　a）针对移动中的车辆的上帝视角视图，车辆在最显著的位置由管状物体表示。b）对同一辆车的僚机视图

地图定向

电子地图和图显示通常使用三种视图。

- 以北为上的平面视图。这是经典的正交地图视图，以北为上，车辆通常在中间，适当调整方向即可。
- 跟踪的平面视图。这是另一种正交地图视图，但将地图垂直向上的方向调整为车辆的朝向。
- 远景跟踪的视图。这是上帝视角的视图的另一个名称。在这种情况下，地图在屏幕上以远景视图的方式给出，视点在车辆的后上方。

其中的前两个视图在图 10.7a 和图 10.7b 中举例说明，第三个在图 10.7c 中举例说明。

图 10.7　a）以北为上的地图。b）跟踪地图。c）显式展示用户视野的以北为上的地图

一些研究对前两种视图进行了比较，发现第二种视图是更可取的，因为它更容易使用并且造成的错误更少（Levine、Marchon 和 Hanley，1984；Shepard 和 Hurwitz，1984；Aretz，1991）。然而，经验丰富的导航员通常更喜欢第一种，因为该视图能提供一致的参考系来解释地理数据。当两名地图解释者通过电话或互联网通信时，这一点是尤其重要的——例如，在战场上或者科学家进行远程合作时。

在视觉认知方面，使用地图时不免需对显示器上的图像与世界中的对象进行比较。这可以概念化为，对处于两个不同空间参考系中的视觉对象建立认知绑定。Aretz（1991）在关于飞行员所用显示的研究中发现了两个用于成功使用地图的精神上的旋转。第一个是方位旋转，用来对齐地图和前行的方向。跟踪显示在计算机中执行这一旋转，消除了在精神上执行它的需要。第二个是垂直倾斜。地图可以是水平的，在这种情况下它直接匹配显示信息的平面，或者可以是垂直朝向的，就像在汽车仪表盘上使用的典型地图显示那样。在这两个旋转中，方位偏差带来的认知难度最大，并且难度的增加呈现非线性趋势。当地图偏离前进方向的方位超过 90 度时，人们需要花费更长的时间并且做出的判断更加不准确（Gugerty 和 Brooks，2001；Hickox 和 Wickens，1999；Wickens，1999）。

增强一个以北为上的平面视图来使它几乎和跟踪地图一样有效是可能的，即使对新手来说也是如此。Aretz（1991）评估了一个增强的以北为上的平面视图，它添加了导航员前方视野的清晰指示器。这大大提高了用户的定位能力。图 10.7c 说明了这种增强的平面视图。

【G10.9】在设计全局地图时，提供一个显示位置和方向的"你在此处"指示器。

【G10.10】在导航中使用的地图应该提供三种视图：以北为上的、跟踪的和远景跟踪的。远景跟踪视图通常作为默认的。

三维界面的空间导航隐喻

在数据空间中改变视点可以通过使用导航隐喻来实现，比如行走或飞行，也可以使用更抽象的非隐喻式交互方式来完成，比如在数据对象上缩放到选定的点。最终的目标是有效地得到数据空间中信息最丰富的视图。使用隐喻可能会使学习用户界面更容易，但非隐喻的交互方法可能最终来说是最好的。交互隐喻是针对交互的认知模型，可以深刻地影响数据空间的界面设计。这里有两组用于不同视角控制界面的指令。

1. "想象一下，在屏幕上显示的模型环境就像一个安装在特殊转盘上的真实模型，你可以抓取、用手旋转、向旁边移动它或者将它拉向你。"

2. "想象一下，你正在驾驶一架直升飞机，它的控制装置使你能够上下、前后、左右移动。"

在第一个界面隐喻中，如果用户希望看到场景的右侧，那么必须将场景旋转到左边以得到正确的视图。在第二个界面隐喻中，用户必须将飞机向右前方移动，同时转向目标。虽然两种情况下的底层几何结构是相同的，但用户界面以及用户对任务的理解是非常不同的。

导航隐喻在应用上有两种根本不同的约束。第一个约束本质上是认知方面的。隐喻为用户提供了一个模型来基于不同的输入操作对系统行为进行预测。一个好的隐喻是恰当的、能够很好地与系统匹配并且容易理解的。第二个约束更多的是物理限制。一个特定隐喻的实现自然会使一些物理动作容易执行而一些难以执行。例如，行走的隐喻会将视角限制在离地平面几英尺的地方，并将速度限制到每秒几米。这两种约束都与吉布森关于供给性的概念——一个特定界面可以提供某些类型的运动并且不提供一些其他的，但它也必须让这些提供的能够被感知到有关。

注意，我们在这里要超越吉布森对于供给性的观点。吉布森式的供给性是物理环境的直接感知属性。在计算机界面中，交互是间接的，以计算机作为中介，对数据对象的感知也是如此，所以吉布森的概念在此框架下并不严格适用。我们必须扩展供给性的概念，以应用于由用户界面施加的物理约束以及与用户理解数据空间相关的认知约束。对一个具有良好认知供给性的界面的更有效的定义是：它让用户清楚地执行操作成为可能，并可以给出容易解释的反馈。

有五种主要的隐喻类别用于解决在虚拟三维空间中控制视点的问题。图 10.8 提供了一个说明和总结。每种隐喻都提供了不同的内容。

图 10.8　五种导航隐喻。　　a) 掌上世界。b) 虚拟行走。c) 虚拟飞行。d) 微型世界。e) 指向并前往

- 掌上世界。用户隐喻式地捕捉到三维环境中的一部分并移动它（Houde，1992；Ware 和 Osborne，1990）。在虚拟环境中将视点移动得更接近于某一点对应于将环境拉到离用户更近的地方。对环境进行旋转也类似地对应于转动世界，就像它被放在用户手中一样。这个隐喻的一个变体是将物体安装在虚拟转盘或平衡环上。

【G10.11】掌上世界模型适合观察相对紧凑的离散数据对象，不适合在广阔地形上长距离导航。

- 虚拟行走。让用户在虚拟环境中导航的一种方法是简单地让他们在真实空间中行走。不幸的是，尽管可以创建一个巨大的扩展虚拟环境，但用户很快就会碰到设备所在房间的真实墙壁，并且模拟一个崎岖的真实地形来与虚拟地形匹配已经被证明是不可能的。大多数虚拟现实系统都需要一个处理程序来防止虚拟世界中的用户被真实的设备绊倒。许多研究人员已经尝试过使用像运动跑步机这样的设备来让人们可以在没有在地面上实际移动的情况下行走。通常情况下，会用像一对手柄这样的东西来掌握方向。在另一种方法中，Slater、Usoh 和 Steed（1995）创建了一个系统来捕捉人们在原地行走时发生的特征性头部上下移动。当检测到头部摆动时，系统将虚拟视点沿着头部所朝的方向向前移动。

【G10.12】在平坦地形的现场界面上考虑某种形式的虚拟行走。

- 虚拟飞行。现代数字地形可视化包通常具有飞越界面，来使用户能够顺利创建环境视图的动画序列。其中一些是相当真实的，有类似于飞机的控制结构。其他的则仅将飞行隐喻作为起点。虚拟飞行没有尝试模拟实际的飞行动力学，它的目标是让用户更容易地在三维空间中以一种相对不受约束的方式四处走动。Ware 和 Osborne（1990）开发了一个通过简单手势来控制速度的飞行界面，与真实飞机不同的是，这个界面使得向上、向下或向后移动和向前移动一样容易。有实际飞行经验的参与者遇到了最大的困难，由于他们对飞行动力学的固有认知，因此做了一些不必要的事情，比如在转弯时倾斜并在停止或向后移动时感到不舒服。没有飞行经验的参与者则能够更快地掌握界面的使用。尽管缺乏真实感，但与其他基于掌上世界或掌上视角隐喻的界面相比，这个界面被视为最灵活和有用的。它后来成为了一个三维地理空间可视化包 Fledermaus 的用户界面的一部分。

【G10.13】在大数据空间中考虑使用飞行隐喻。不要模拟实际的飞行。如果空间非常大，则考虑自动适应当前位置的速度。

- 指向并前往。在指向并前往的界面中，用户使用鼠标或其他设备指向一个位置，系统将视点移动到靠近那个位置的地方。如果正在模拟虚拟行走，用户可能会指向一个位置或者地面上的一个点，系统会"行走"到那里并将视点保持在自然高度（Janowski 等人，2014）。它的一种变体用于绘制视点所沿的路径（Igarashi、Kadobayashi、Mase 和 Tanaka，1998）。

【G10.14】指向并前往的界面可能是最灵活的界面导航方法，它包括完全沉浸式的虚拟现实和桌面三维。

- 微型世界。在二维地图界面中，通常有一个概览和显示放大子集的更大视图。单击概览图中的一个点，会使得这一区域被放大显示。这是一种导航形式。在放大的视图中拖曳会导致平移和滚动，从局部上改变视图的结果（Ware 和 Lewis，1995）。概览和放大视图之间的比例变化最多可达 20 倍。

在微型世界（WIM）的概念（LaViola 等人，2017；Stoakley、Conway 和 Pausch，1995）中也对导航这一想法进行了推广。在虚拟三维世界中会包含一个其自身的更小三维模型，在三维模型中选择一个点会被传送到虚拟世界中的对应位置。

最优的导航方法取决于任务的本质。一个虚拟行走界面可能是让访问者感觉存在于建筑空间中的最好方式，但指向并前往的界面更灵活。松散地基于飞行隐喻可能是一种在完整三维空间中导航的更有用方式，例如探索在太空中分布的星系或大脑中相互关联的结构。虚拟数据空间、真实物理空间和输入设备的供给性都会与用户构建的任务心理模型相互作用。

以上的所有隐喻都可以在三维桌面应用程序和虚拟现实界面中使用。然而，虚拟现实已经被证明最适用于模拟器，而不是数据可视化。针对船舶、飞机、汽车以及其他技术的模拟器都需要再现属于自己的特殊界面。

一个重要的普遍观点是，几乎所有的导航隐喻都减少了导航任务的自由度。尽管一般的视点移动是含六个自由度的任务，但大多数人的运动只涉及简单的转向和前进，将问题减少到了两个自由度。

指向并前往的界面也可能只涉及两个自由度，因为通过指引射线旋转手腕只涉及两种旋

转的角度（围绕射线旋转并不重要），所以移动鼠标也是涉及两个自由度。然而，倾斜视点需要额外的自由度。减少自由度对于大多数导航任务来说是一个很好的策略。

【G10.15】对于导航界面，应将自由度数量减少到直观执行导航任务集合所需的最小值。

放大的视图

在表示大数据空间的可视化系统中，使用一个窗口来显示概览并使用其他几个窗口来显示扩展细节是常见的方式。多窗口带来的主要感知问题是，一个窗口中的详细信息与另一个窗口中的概览（上下文信息）不能建立联系。多窗口技术相对于其他技术（本章稍后将介绍）的巨大优势是它不会造成变形并能够同时显示焦点和上下文。它的主要缺点是设置和操作额外窗口会带来成本。

如果我们同时有多个视图，那么视图之间的联系可以在视觉上变得清晰（Ware 和 Lewis，1995）。图 10.9 显示了在三维缩放用户界面中使用的附加窗口。该方法包括一个视点代理、一个用于展示系留视图的方向与角度的透明锥体，以及在视觉上连接辅助窗口及其来源的线条（Plumlee 和 Ware，2003）。

图 10.9　在 GeoZui3D 中提不同三维视角的附加窗口

实践中的证据表明，使用具有视点代理的多窗口可以有效地实现至少 30 倍的大小差异，这意味着该方法优于那些焦点与上下文之间存在较大差异的变形方法。

【G10.16】在大规模二维或三维数据空间中，考虑提供一个或多个窗口来显示较大数据空间的放大部分，且它可以支持高达 30 倍的大小差异。在概览中，可以为放大视图的位置和方向提供一个视点代理。

具有较少文字隐喻的界面

我们在解决人们如何在三维数据空间中导航的问题时，都是基于所用方法应该反映我们

在现实世界中导航方式的假设。其实，还有一些具有较少文字隐喻的导航方法，我们已经接触过其中的一些，比如概览图。此外，数据可视化中会使用到许多交互，比如刷选和动态查询，这些交互更加抽象但非常有用。在本章的剩余部分，我们将介绍这些。

非隐喻空间导航的界面

一些成功的空间导航技术不使用显式的交互隐喻，但确实涉及视觉空间布局。这些技术使得在不同尺度从一个视图快速移动到另一个视图变得容易，因此被认为解决了焦点－上下文问题。将路径寻找问题看作一种在更大的数据空间（上下文）中发现特定对象或详细模式（焦点）的问题。焦点－上下文问题只是这种问题的概括，即在更大的上下文中寻找细节的问题。

在某种程度上，术语"焦点"和"上下文"是具有误导性的，这意味着处于小尺度中的是所关注的重要主体，但数据分析中的重要模式可以在任何空间尺度中出现。重要的是要很容易地将处于大尺度中的模式与处于小尺度中的模式联系起来。然而，我们依然会用"焦点"和"上下文"这两个术语，因为它们太根深蒂固了。

三种焦点－上下文问题涉及了数据集的空间属性、结构属性或时间属性，有时这三种都会涉及。

- 空间尺度。空间尺度问题在所有地图应用中都很常见。例如，一位海洋生物学家可能想要了解纽芬兰的 Grand Banks 附近特定鱼群中个别鳕鱼的空间行为，该信息要通过大陆架形状以及北极寒冷水域和墨西哥湾流温暖水域的边界这些上下文来理解。

- 结构尺度。复杂的系统可以在许多层次上包含结构，一个基本的例子是计算机软件。它具有单行代码内的结构、子程序或处理过程（可能有 50 行代码）内的结构、面向对象代码（可能有 1000 行代码）的对象级结构以及系统级结构。假设我们想要可视化一个大型程序的结构，比如数字电话交换机（包含多达 2000 万行代码），我们可能希望通过多达 6 个层次的细节来对其结构进行理解。

- 时间尺度。许多数据可视化问题涉及在非常不同的尺度上来理解事件的时间。例如，在理解数据通信时，了解网络中的整体流量模式会很有用，因为它们在一天中会发生变化。而在几微秒的过程中通过交换机跟踪单个信息包的路径也很有用。

值得注意的是，焦点－上下文问题已经被人类视觉系统在空间上解决了，至少对于尺度上的适度变化是这样。大脑不断地将从视网膜中央凹连续聚焦中得到的详细信息与视觉边缘能够获取的非详细信息结合起来。这会与来自之前一两个聚焦的数据相结合。对于每一次新的聚焦，大脑必须将前面视图中的关键对象与移动到新位置的这些对象相匹配。不同程度的细节会在正常的感知中得到支持，因为在视觉边缘会以比在视网膜中央凹低得多的分辨率看到物体。我们在不同距离识别对象没有困难的事实意味着尺度不变性操作在正常感知中得到了支持。在显示中提供焦点－上下文问题的最佳解决方案时可能会利用这些感知能力。

计算机程序中细节的结构层次、来自监测通信的长时间序列的时间尺度以及地图的空间尺度是非常不同的应用领域，但它们属于同一类相关的可视化问题并且都可以通过数据的空间布局来表示。相同的交互技术经常被应用。在接下来的部分中，我们将考虑解决焦点－上下文问题的另外两种技术的感知特性：变形和快速缩放。这些应该与之前讨论过的多窗口方法进行比较。

变形技术

　　一些在空间中对数据表示进行变形的技术已经被开发出来，它们为指定的兴趣点提供了更多的空间并减少了为远离这些点的区域提供的空间。直接兴趣点的空间扩大以牺牲非兴趣点的空间为代价，从而提供了焦点和上下文。一些技术被设计来用于单一焦点，比如图 10.10 所示的双曲线树浏览器（Lamping、Rao 和 Pirolli，1995）。

图 10.10　Lamping 等人在 1995 年提出的双曲线树浏览器。可以通过从外围向中心拖曳节点来改变焦点

　　与使用变形的焦点－上下文方法相关的一个明显的感知问题是这种变形是否会导致很难识别结构中的重要部分。

　　当实际的地理地图扩大时，这个问题就会特别严重。例如，来自 Keahey（1998）的图 10.11 显示了一个变形的华盛顿特区地铁系统地图。中心如所预期的那样清晰，但中心周围车站的标签已经变得无法理解。这就引出了下一个指南。

【G10.17】在设计利用几何鱼眼变形方法的可视化时，允许的最大尺度变化系数为 5。

　　变形布局算法有时也会将信息结构中的各部分转移到显示空间中完全不同的位置。当然，这完全违背了焦点和上下文的目的，即依靠记忆模式将在不同空间尺度中表示的信息联系起来。

【G10.18】设计鱼眼变形方法的目的在于让有意义的模式总是可以被识别。

图 10.11　以华盛顿特区市中心为中心的鱼眼视图（来自 Keahey，1998。经许可转载）

快速缩放技术

另一种能够让人们理解焦点和上下文的方法是，使用单个窗口且让它可以在不同空间尺度之间快速转换。快速缩放技术做到了这一点。该技术提供一个大的信息景观，尽管在任何时候都只有一部分可以从查看窗口中看到。用户能够快速地放大和缩小兴趣点。这意味着，尽管焦点和上下文不是同时可获得的，但用户可以快速且平滑地从焦点到达上下文并返回。使用平滑缩放，观察者可以随着时间的推移在感知上整合信息。这通常用于地理空间应用，如 Google Earth。Pad 和 Pad++ 系统（Bederson 和 Hollan，1994）是基于这一原则的，但针对的是非空间数据。它们提供了一个大的平面数据景观，其界面使用简单的指向 – 点击技术来实现快速的移动以及平滑的进出。

确定适当的缩放速度一直是一个研究课题（Guo、Zhang 和 Wu，2000；Plumlee，2004）。Plumlee（2004）的结果表明，缩放速度应该与显示的物体数量和帧率无关，但会随个人偏好的不同而产生很大的差异。有些人喜欢每秒 2× 这么慢的缩放速度，有些人则喜欢每秒 8× 这么快的缩放速度（每秒 8× 的缩放速度意味着尺度每秒会平滑变化 8 倍）。研究结果建议默认缩放速度设为每秒 3× 到 4×。

【G10.19】在设计缩放界面时，将默认的缩放速度设定为每秒 3× 到 4×（放大或缩小）。这个速度应该是用户可以改变的，这样专家可以增加它。

Mackinlay、Card 和 Robertson（1990）发明了一种用于三维场景的快速导航技术，他们称之为兴趣点导航。这种方法可以快速且平滑地将用户视点移动到物体表面上被选择的兴趣点处。同时，将视图方向平滑地调整为垂直于该表面。一种变体是将导航焦点与物体联系起来。Parker、Franck 和 Ware（1998）开发了一种类似的技术，它是基于物体的而不是基于表面的，点击一个物体会根据这个对象的中心缩放整个三维虚拟环境，同时将其带到工作空间的中心。该方法如图 10.12 所示。

在所有这些系统中，一个关键问题是如何达到将视图从焦点变为概览并返回的快速性和

容易性。不到 1s 的过渡时间可能是一个好的经验准则，但动画必须是平滑的，从而能够保持物体在其上下文中的"身份"。

图 10.12　工作空间中心的导航。点击和向下拖曳在左侧显示的盒子，使它移动到工作空间的中心，并扩大该中心周围的空间。向上拖曳会缩小空间

魔术棱镜

当使用绘图包时，人们花很多时间来在绘图和位于屏幕一侧的菜单之间进行移动。由 Bier 等人（1993）开发的工具玻璃和魔术棱镜方法可以避免这一问题，它允许用户使用左手定位工具调色板并使用右手进行正常的绘图操作。这允许快速更改颜色或画笔的特性。作为额外的设计改进，他们还让一些工具变得透明（因此称为工具玻璃）。

在与信息可视化更加相关的一个应用中，Stone、Fishkin 和 Bier(1994）提出了魔术棱镜的想法，以透明窗口的形式实现一组交互式信息过滤器，用户可以用左手移动信息可视化。魔术棱镜可以被编程为一种数据 X 射线，用于揭示数据中通常看不见的方面。例如，图 10.13 显示了位于北卡罗来纳州夏洛特市周围地区的土地使用模式地图（Butkiewicz 等人，2010）。魔术棱镜揭示了其覆盖区域的人口密度。在基于人口密度进行选择的界面中，可以使用右手来以一种常见的方式控制光标点击魔术棱镜，并使用左手来定位棱镜。有时，魔术棱镜应该由感兴趣的焦点抵消，这样就不会对焦点造成遮挡，并应该显示一个框架来指出源区域。对魔术棱镜技术的调研请参见 Tominski、Gladisch、Kister、Dachselt 和 Schumann 的工作（2014）。

图 10.13　一个显示人口密度的魔术棱镜，背景地图显示了土地使用模式（来自 Butkiewicz 等人，2010，经由 Tom Butkiewicz 提供）

与非空间数据的非隐喻交互

到目前为止，本章的大部分内容都关注针对空间导航以及与空间数据进行交互的界面。但在信息可视化领域，大部分数据是非空间性的，由多维离散数据或网络组成。当然，所有的可视化都是空间性的，而像选择点这样的交互是基于 Fitts 定律的空间行为。然而，不同类型的交互已经被证明对非空间数据有用。

向下钻取概述

数据可视化中的任何图标都可以成为额外信息的潜在来源。我们在节点连接图中点击一个节点来获取关于其表示内容的更多信息，这叫作向下钻取。

在许多界面中，图形对象可以被打开并扩展来揭示更多的信息，也可以被关闭来隐藏它并保留有价值的屏幕空间。

关闭对象的行为有其自己的技术术语——省略。在视觉省略中，会隐藏结构的各个部分直到需要它们。通常，这是通过将一个庞大的图形结构压成单个图形对象来实现的。

支持向下钻取操作的一个关键因素被称为信息气味（Pirolli 和 Card，1995）。如果在屏幕上可以看到数百个点，每一个都可能引出更多信息，则除非有一些能提示信息位置的图形或文本，否则进行信息搜索是不可能的。大多数情况下，信息气味通过文本标签和图形线索（例如形状和颜色）的组合来提供。提供信息气味的能力可以为向下钻取分层界面的价值提供一个基本的限制，我们将在最后一章中重新讨论这个问题。

【G10.20】在已经执行向下钻取操作的地方要尽可能多地提供信息气味。

向下钻取认知行为的成本层次

支持向下钻取的一个关键设计问题是选择什么样的方法来反映额外信息。以下是一个从低认知成本到高认知成本的序列。

- 目光聚焦：获取可见实体更多信息的最自然的方法是聚焦它。这会让物体成像在视网膜中央凹，如果存在的话，这里可能会看到更多的细节。目光聚焦通常不被视为一种向下钻取操作，而被视为一种像点击物体一样获取信息的认知行为。目光聚焦可以允许以 3/ 秒的速度执行向下钻取操作。
- 悬停查询：当使用悬停查询时，简单地将光标移动到一个符号上，会在没有明显延迟的情况下显示额外信息。信息以一种紧凑的形式尽可能显示得靠近符号。通常，在悬停查询中每次只有一组挖掘出的属性是可见的。这些查询可以以 1/ 秒的速度执行挖掘操作。
- 点击来打开，点击来关闭：点击来打开会使信息面板显示实体的额外属性。它能够以被链接的小矩形的形式嵌入显示中，也可以显示在侧面板中。通常情况下，它需要额外的点击来关闭向下钻取面板，并允许多个面板同时显示。一个新打开的面板可能会遮挡基本的可视化。如果面板被放置在侧边，则应该提供一种方法来将挖掘出的信息与选择的符号链接起来。打开和关闭额外的面板是一种认知代价高昂的操作，每隔几秒才会发生一次。
- 点击来打开新的显示窗口，取代之前的窗口：最具破坏性的向下钻取形式是用一个包含向下钻取信息的新屏幕来代替原始屏幕。关闭新屏幕或使用回退按钮重新加载原始

显示。用新的显示窗口替换原始屏幕会导致上下文的丢失，如果新信息必须与之前所看到的相关，那么就带来了操作记忆负担。如果许多向下钻取操作是按顺序进行的，那么问题将会更糟。工作记忆的限制使得需要重复执行多次向下钻取操作。

【G10.21】作为一般原则，低成本的向下钻取认知行为比高成本的更可取，但前提是能够为任务揭示足够丰富的信息。

交叉视图刷选

同时在几个不同的视图中表示数据通常是有用的。图 10.14 是一个复杂的显示，展示了犯罪情况与收入水平之间关系的散点图、犯罪统计数据的地图视图、直方图和数字更详细的表格视图。每一种视图都提供了一种不同的方式来看待相同的数据集，每种各有优势，但如果我们想将散点图中揭示的模式与地图上的位置联系起来呢？这个问题可以通过一种叫作刷选的方法来解决（Becker 和 Cleaveland，1987）。在使用刷选时，从任何一个视图中选择数据对象都会使相同的数据对象在所有其他视图中高亮显示。刷选是为交互式可视化开发的最早和最重要的方法之一。在许多情况下，连接视图不可能没有它。

图 10.14　相同的数据以四种不同的方式显示，分别是散点图、地图、直方图和表格。在一个视图中选择点会使得它在所有其他视图中也相应地高亮显示。这被称为"刷选"（http://www.dgalanalysisonline.com/，由 Dr. Mike de Smith 提供）

设计用于刷选的高亮方法是具有挑战性的。理想情况下，相同的高亮方法将用于所有视图，但因为每个子视图都可以有自己的颜色编码和符号，所以这可能是做不到的。

动态查询

Ahlberg、Williamson 和 Shneiderman（1992）开发了一个界面，让研究人员能够使用一组滑动条缩小显示的点集合，每个滑动条都控制多维数据集中的一个数据维度。动态查

询是一种使用范围滑动条来交互式过滤数据的方法。每次对滑动条的调整都是一个缩小显示范围的认知行为。他们将通过这种方式来对数据进行的交互式隐藏和显示称为动态查询，并用一些交互式多元散点图原型来演示它。它也成为了 Spotfire 产品的基础。图 10.15 以 FilmFinder 演示程序的形式展示了一个例子。它为用户提供了多个滑动条，一个用来选择电影长度，一个用来选择作品年份，还有一些用来选择演员和导演的名字。

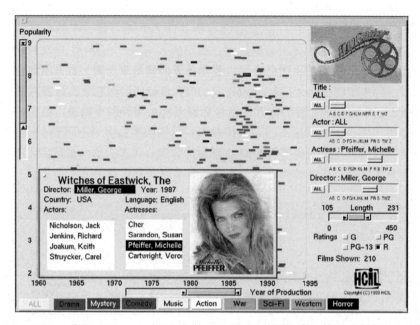

图 10.15 Ahlberg 和 Shneiderman（1994）的 FilmFinder 应用程序，使用动态查询支持快速交互式地更新从数据库映射到主窗口中散点图的数据点集合（由 Matthew Ward 提供）

广义鱼眼视图

广义鱼眼视图的概念（Furnas，1986）是指，当用户接触一个数据对象时，计算机通过一个兴趣函数来显示和隐藏其他信息。在实践中，这是用一个函数来计算最可能相关的是什么，因为计算机目前在估计用户的兴趣水平上表现很差。最可能相关的实体将被引到在视觉上明显的地方，不太相关的实体则被减少出现在明显的地方或隐藏。这是一个非常宽泛的概念，它是以下许多技术的基础。

网络缩放

在本章前些部分，我们讨论了在大空间显示中进行放大和缩小的方法。

广义鱼眼视图的一个应用是大型节点连接图的自适应显示（Bartram 等人，1994；Schaffer 等人，1993）。在他们的智能缩放系统中（如图 10.16 所示），正在查看一个分层的网络图。随着网络的一部分被扩展来观察组件间更详细的连接，其他部分变得更加紧凑。如果用户开始探索网络的其他部分，则将关闭一些之前打开的框以腾出空间，隐藏其中的内容。

关于工作记忆负担的认知问题与任何类型的缩放界面相同。重要的是，如果要比较网络的不同部分，则它们要么简单到能够存储在工作记忆中，要么系统允许它们并排显示来支持眼睛移动的比较。

图 10.16 一系列显示智能缩放界面的帧。在选择时，感兴趣的区域扩大，其他对象相应地
收缩（重绘自 Schaffer 等人的工作 1993）

网络中的近邻高亮显示

显示的信息对象有时与高度任务相关的方式是相互关联的。如果我们查询一个特定的数据对象，比如一个代表犯罪嫌疑人的节点，那么我们也可能想知道他的同伙。通常，设计者会在屏幕上对相关的对象进行分组，但存在的其他设计约束会使这并不总是可能的，所以相关的对象可能会分散在显示器上。此外，在很多情况下，信息量使得每个数据对象的简化表示都可以放在屏幕上但没有足够的清晰度或细节。

在对相关度进行高亮显示时，我们对同时在屏幕上显示所有信息感兴趣，但由于密度的问题，不可能所有的都是清晰的。一个简单的交互解决了这个问题，接触一个对象将导致它和其他任务相关的数据对象被高亮显示，而高亮显示的对象可能还会显示额外的细节。通过一种计算机算法来计算相关度，这个算法会根据交互历史来对数据库中其他实体的任务相关性进行评级。最简单的版本只涉及最近的选择。

采用这种方法的一种方式发生在由节点和连接组成的网络图中。大多数静态图包含不到30 个左右通过图形表示的实体，以及类似少量的线来连接或包围它们。有太多的节点和连接使得无法跟踪它们之间的关系。相关度高亮显示使其可以处理更大的图表。

Munzner、Guimbretire 和 Robertson（1999）的星云系统提供了一个例子来说明交互式的相关度高亮显示如何可以为非常复杂的语义网络提供视图，这远远大于通过静态内容地图能显示的。图 10.17 显示了一个屏幕截图，但这个静态的图像并不能体现系统的特性。它使用悬停查询来允许快速高亮显示图的子集。当光标移动到节点上时，连接节点的边会高亮

显示。此外，当用户点击某个特定的节点时，与其紧密相关的语义概念会被分配更多的屏幕空间和更大的字体。从本质上讲，计算机提供了一种视觉信息气味，使用 Pirolli 和 Card（1995）的术语来说就是，可作为到达能够搜索更多信息的最佳地点的指南。通过使用这种技术，可以非常快速地获取大量的语义信息。

图 10.17 星云系统的屏幕截图（Munzner 等人，1999），展示了 MindNet 语义网络数据库的视图（经许可转载）

注意，快速查询技术避免了图布局的常见问题。图布局的大部分工作都是通过着重减少边交叉来绘制美观的图结构（Di Battista、Eades、Tamassia 和 Tollis，1998）。图 10.17 中信息的清晰静态图绘制可能是不存在的，因为有太多的连接。在星云系统中，Munzner 放弃了通常的标准，允许边与其他边以及节点存在交叉，使用交互技术来显示需要的信息，并允许对更大结构的视觉访问。

表格操作

我们已经介绍了用于地图和网络图的缩放形式。现在我们考虑第三种应用程序，它是针对基于表格的可视化的。表格通常不被视为可视化，但有些方法允许多个焦点同时扩展，如图 10.18 所示的表格棱镜（Rao 和 Card，1994）。在这个例子中，填充在单元格中的不是数字，而是代表数值的条形。这使得表格成为一种交互式可视化。在 Rao 和 Card 的表格棱镜中，实现了类似于电子表格的常见交互，从而可以实现一些操作，比如根据某个特定列的值对所有行进行排序。这使得快速可视化各种类型的关系成为可能。例如，假设表格中包含在医院期间通常需要测量的值——血压、心率和各种血液化学指标，每个病人对应一行。根据

血压进行排序来使高血压患者显示在表格顶部，可以很容易地看到这些人的其他测量值的共性。这是一个简单的例子，但它说明了交互式表格如何在分析中进行使用。

图 10.18　Rao 和 Card（1994）的表格棱镜。可以在多个行和列的范围内创建焦点中心

平行坐标图或散点图矩阵

这些技术还需要包括为可视化多维离散数据开发的两种主要方法，分别称为散点图矩阵和平行坐标图。并且正如第 6 章所讨论的，这两种方法哪种更好仍然需要讨论。在这两种方法中，交互式的范围查询起到了非常重要的作用。在散点图矩阵中，用户在一个子图中拖出一个矩形，相同的点会在所有图中高亮显示。在平行坐标图中，用户在一个垂直坐标轴上拖出一个范围，经过该范围的线都会高亮显示。平行坐标图中的线等于散点图矩阵中的点。

结论

可视化经常被建议作为解释"大数据"问题的一种方式。

事实上，真实世界的大数据有数百万或数十亿实体需要表示，将这样大的数据集作为一个整体所进行的有用可视化是罕见的。整个互联网的一些早期可视化只是显示了密集的一团，由连接丝状结构的微小节点细线组成。有时，这些可视化从艺术角度来看是合格的，但它们的分析价值是最小的。我们一直在讨论的交互类型不适用于大数据。有了正确的交互技术，我们可以从具有 30 个左右节点的静态网络图得到具有几百个甚至几千个节点的有用图。因此，交互式可视化通常是两阶段过程的一部分。第一个阶段不是视觉性的，由关键字搜索或数据库查询组成。这可能会产生几千个实体，而交互式可视化确实可以帮助处理这种规模的数据集。

一个重要的警告必须被添加到一些已经提供的指南中。它与获取信息的纯粹效率和学习的容易性之间的区别有关。我们一直在讨论尽可能快速且自然地在数据空间中导航。这样做的方式包括支持眼手协调、使用精心选择的交互隐喻、提供快速和一致的反馈。用户界面设计中的"自然"是指那些界面很容易使用以至于几乎可以从意识中消失的隐喻。但这种感觉也可以来自于实践,而不仅是良好的初始设计。小提琴的用户界面极其困难,要想达到技艺精湛可能需要几千个小时,但一旦达到了技艺精湛,乐器就会成为一种自然的表达媒介。

这凸显了新界面开发中的一个棘手问题。设计师很容易就会把注意力集中在如何为新手制作可以快速使用的界面上,但研究和开发针对专家的可视化设计要困难得多。几乎不可能对全新界面的专家使用进行实验,原因很简单,没有人会花足够的时间来研究原型以变得真正熟练。而且,在游戏控制器上花数千小时使用一组按钮进行导航实验的人会发现特定的用户界面使用起来容易且自然,即使新手发现它非常困难。这意味着,即使是一个设计不好的用户界面也可能对于已经非常熟练的用户群体来说是最好的。一个简单的例子就是热键的使用,在单个键盘点击行为中编码一些操作。它们很难学习,但对于像剪切和粘贴这样频繁的操作,它们可以提供显著的生产力收益。

【G10.22】使用热键和等效方式使频繁的简单任务加速,来让专家用户能够提高生产力。

使用可视化的方式思考问题

Pirolli 和 Card（1995）指出人类搜索信息的方式可以类比于动物的觅食方式。动物获取食物营养时会将能量消耗降到最小，同理，人类会以最小努力获取必要的信息。信息搜索与觅食有很多共同之处，就像野外可食用的植物一样，信息碎片往往分组存在，但在信息荒地中相隔甚远。Pirolli 和 Card 阐述了信息"气味"的想法——就像食物的气味一样，正是当前环境中的信息引导我们找到更多丰富的信息簇。

降低知识获取的成本迫使我们优化一种在特殊的混合计算机上运行的认知算法，这种计算机的一部分是人脑，包括视觉系统，另一部分是带有图形显示器的数字计算机。在第 1 章中，我们讨论了用户的成本和收益，但现在我们以更系统的观点来看待本章的总体原则（指南 G11.1）。

【G11.1】设计认知系统以使认知生产率最大化。

认知生产率是指单位时间内完成的有价值的认知工作量。尽管只有在某些时候才有可能对其估值，但最大化认知生产率仍然是设计辅助知识工作者系统的（通常是隐式的）目标。在本章中，我们将研究人机认知系统的特点以及在其上运行的算法，以便更好地设计能够提高认知生产率的系统。

认知系统

交互式可视化可以被视为问题解决系统中的人类和计算机组件之间的内部接口。在某种程度上，我们都正成为认知的电子人，因为当我们拥有了计算机辅助设计程序、互联网和其他软件工具后，相比于没有这些工具辅助的人，我们能够采取之前不可能的问题解决策略。采用电子表格商业模型来绘制投影内容的商业顾问可以将商业知识与电子表格的计算能力结合起来，快速绘制场景，直观地解释趋势，并做出更好的决策。

图 11.1 说明了这种认知系统的关键组成部分。对人类而言，一个关键组成部分是视觉工作记忆，我们将特别关注其低容量所带来的限制。在任何时刻，视觉工作记忆只包含计算机生成的视觉显示的少量信息。它也可以包含利用视觉模式搜索得到的视觉查询信息。

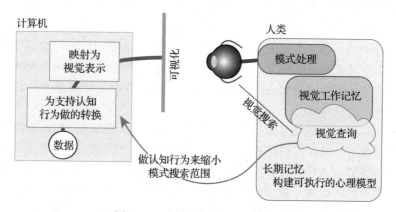

图 11.1 本章所考虑的认知系统

为了使视觉查询有用，问题必须首先以视觉模式的形式出现，因为这有助于解决部分问题。例如，在地理信息系统（GIS）显示中发现一些大红圈，可能表明有水污染的问题。在地图上找到一条长长的红色直线，可以表示在两座城市之间开车的最佳路径。一旦构建了视觉查询，视觉模式搜索就会提供答案。

大脑的每一个部分都可以被视为持有长期记忆，但它不是一个静态的存储空间，而是一个与思考（包括视觉和非视觉的）相关的存储所学技能的库。这些技能可以执行基本的模式搜索，也可以执行表征世界各个方面的更复杂的心理模型。正如我们将看到的，长期记忆如同内存，包含可执行的预测过程。

思考过程的一部分包括 Karsh（2009）所说的认知行为。这些行为可以是眼球的转动，以获取更多的信息。在与可视化交互时，这些行为也可以是鼠标的移动，以执行计算机程序，改变所显示信息的属性。如刷选（以高亮显示相关信息）或放大（某些信息）等的计算机侧操作通过寻找与任务相关的模式，使得处理视觉查询更加容易。另外，选择一个视觉对象，会触发高亮显示计算机算法推荐的其他相关对象。这就缩小了视觉搜索的范围，加速了视觉查询。

在本章的其余部分，我们将介绍视觉思考过程中重要的感知和认知机制，然后在最后一章中考虑视觉思考流程的设计，让人和计算机协作来解决问题。

执行预测的大脑

我们只有在能够预测行动结果的情况下才能采取行动，许多研究人员认为，预测未来是指导认知处理的基本原则（Clark，2013）。这个原则从最基本的层面开始向上指导大脑发挥功能。举一个基本层面预测的例子，为了理解世界的布局，必须预测眼球运动的结果，以便当我们的目光落在新的焦点上时，大脑收到的信息可以正确地指导手和眼球的运动，并且使大脑知道这个新的高分辨率图像在整个世界中的位置。在更高的层面上，所有的计划都涉及对行动结果进行的预测性建模。

根据目前的理论，记忆最重要的功能不是检索过去的事件，而是预测未来的事件（Clark，2013）。在 *On Intelligence*（《论智能》）中，Hawkins 和 Blakeslee（2007）提出，预测和异常处理的功能是视觉皮质具有分层架构的原因。预测假说认为，对于大多数输入，大脑已经预测出了传入图像的内容。只有当与预测不同时，信号才会发送给高层处理。这使得高层处理有可能从常规任务中解放出来。换句话说，只有当（预测的）例外情况发生时，任务才会到达神经层次结构的更高一级。要使这一方法奏效，记忆必须是传入信息处理机制的组成部分，记忆也必须是一种基于先前经验的可执行的预测模型。

例如，有经验的司机大多使用自动驾驶模式，保持在公路白线内行驶并与前车保持距离的常规操作几乎不耗费他们的脑力，因此司机可以利用认知资源来计划当天的工作，甚至进行视觉设计思考（其中涉及构建心理图像）。只有当汽车或前车司机表现异常时，高级认知功能才会被打断。

这种机制可以节省信息处理过程的脑力消耗，大脑不需要每时每刻都重新处理和计算一切。在大多数情况下，只需要对世界现状的表征进行微调。因此，所有的注意力都可以用于处理手头的任务或紧急例外情况。注意力的分配是至关重要的，从广义上讲，把注意力看作对可用神经计算资源的瞬间分配是很有用的。换句话说，注意力充斥着一切。此外，这个预测系统与交互行为紧密联系。正如 Hawkins 和 Blakeslee（2004）所说的那样。

随着预测逐层发生，它产生了完成预测所需的运动指令。思考、预测和行动都是在皮层层级下面同一序列展开的一部分。

眼球转动是由储存在大脑的眼球转动控制机制中的记忆决定的。引起眼球转动的神经信号是根据以前发送类似信号时的情况进行校准的——是过冲还是下冲？但眼球转动也是一种高级技能，有经验的司机的注意力是由与可能发生问题的地方相关的记忆指导的，例如十字路口和有行人的地方。手部运动也是如此，推而广之，用户界面中的所有控制操作也是如此。Zuanazzi 和 Noppeney（2018）认为，大脑反复调整在皮层的各层次上对感官输入的预测。

这种神经编码、预测和行动的整体联系与神经处理的贝叶斯观点完全一致。根据这一理论，神经元对先验信息进行编码，以预测（和影响）未来的行动（Knill 和 Pouget，2004）。

在更高的认知水平上，预测性记忆在行为序列中很重要，而在最高水平上，它显然对做计划和解决问题至关重要。很明显，如果我们不能在某种程度上预测这些行动的可能结果，我们就无法做出行动。因此，预测显然是计划的基础。问题解决包括对所考虑的解决方案进行认知模拟。然而，这种认知模拟与我们在工程模型中看到的形式上的精确模拟完全不同。它们大多在意识水平以下运行，只表现为感觉到某一组行动是正确的。有趣的是，Ritter、Sussman、Deacon、Cowan 和 Vaughan（1999 年）发现了证据，证明在某些情况下，两个认知系统可以同时无意识地为当前其他冲突性的发展进行准备。

奇特的是，大脑在任何时候都是活跃的。大脑是一个强大的机器，虽然许多脑区有专用功能，但其不断被调整以支持手头的任务。这也意味着，注意力是一种严格有限的资源。低层次操作中的任何故障都会影响我们进行高层次认知的能力。这让我们再次注意到，在设计界面时，利用已有的知识是非常关键的。易于使用通常并不意味着其天然如此，而是指其易于理解。在基本活动中使用先前的学习经验，可以大大减少必须由高层认知来处理的例外情况的数量。

记忆和注意力

处理记忆的经典观点是以能力为基础的，在不忽视"记忆是关于预测和行动的"这一新观点的情况下，以这些术语来思考仍然是有用的。因此，我们先阐述下这些基本能力。

初步估计，有三种类型的记忆：符号记忆、工作记忆和长期记忆（可结合图 11.2 理解）。可能还有第四种——中间存储，它决定了哪些信息从工作记忆进入长期记忆。

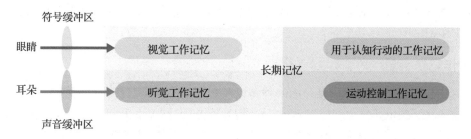

图 11.2　三种类型的记忆分别是符号记忆、工作记忆和长期记忆

符号记忆是一种非常短期的图像存储，其保持着视网膜上的图像，直到它被其他图像取代，或者直到几百毫秒过去（Sperling，1960）。这是与图像有关的信息，缺乏语义内容。符号记忆作为一个临时缓冲区，储存来自一次注视下的信息。在接下来的几分之一秒内，注意力过程可以从图像存储中提取一些简单的模式。

视觉工作记忆保存着即时关注的视觉对象。工作记忆的内容可以来自长期记忆（在心理图像的情况下），也可以来自图标存储的输入，但大多数时候是外部视觉信息的组合，该组合通过存储在长期记忆和心理图像中的经验而变得有意义。

长期记忆是我们从日常经验中保留下来的信息，也许会保留一辈子，但不应该视它为从工作记忆分离出去的记忆。相反，应该设想工作记忆为在长期记忆中激活的信息。正如已经讨论过的，可执行的长期记忆是大脑各组成部分的一部分。

工作记忆子系统

存在独立的工作记忆系统来处理听觉和视觉信息，以及负责身体运动和语言输出的子系统（Thomas 等人，1999）。可能存在额外的工作记忆存储用于完成一序列认知指令和身体的运动控制。例如，Kieras 和 Meyer（1997）提出了一个包含完成当前目标所需操作的非模态控制记忆和一个包含其他混杂信息的通用工作记忆。不存在中央处理器，并且正与此相反，在赢家通吃的机制下，不同的潜在激活环路相互竞争，导致只有一个环路被激活，用来决定接下来要做什么（Carter、Botvinick 和 Cohen，2011）。这个回路本身的容量是严格有限的，这就是为什么认知辅助工具（如纸笔）如此有用。

视觉思考只是部分地利用大脑中独特的视觉中心来执行。事实上，它是由视觉和非视觉系统的相互作用产生的，但由于我们的主题是视觉思考，因此将在下文中把大多数非视觉过程统称为言语－命题处理。从功能上讲，将视觉和言语－命题处理分开是很容易的。当我们说话时，言语－命题子系统被占用，而视觉子系统没有。这使得我们可以通过简单的实验来分离这两个过程。Postma 和 De Haan（1996）提供了一个很好的例子。他们要求受试者记住一组容易识别的对象——猫、马、杯子、椅子、桌子等的小图片的位置，这些小图片在屏幕上以两个维度铺开。然后，这些对象被放置在显示屏顶部的一条线上，要求受试者将它们重新放置在原来的位置，受试者在这项任务中表现得相当出色。在另一个条件下，在学习阶段要求受试者重复一个无意义的音节，如"blah"。这一次，他们的表现要差得多。说"blah"并没有扰乱对位置本身的记忆，它只是扰乱了对放置在这些位置的对象的记忆。这一点可以通过让受试者在原始对象的位置放置一组磁盘来证明，他们可以相对准确地做到这一点。换句话说，当在学习阶段说"blah"时，受试者学会了一组位置，但没有学会这些位置的对象。这种技术被称为发音抑制。说"blah"破坏了对对象的工作记忆的原因是，与任务相关的对象信息是用言语－命题编码来存储的。之所以没有破坏位置信息，是因为位置信息保存在视觉工作记忆中。

视觉工作记忆容量

视觉工作记忆持有三种信息。第一种是以前观察到的少量信息。这包括大约 3～5 个简单物体的形状、颜色、纹理和位置（Irwin，1992；Luck 和 Vogel，1997；Melcher，2001；Xu，2002）。具体数量取决于任务和模式的种类，形状信息的数量严格限制在非常基本的结构上。第二种信息是心理图像，即想象中的物体和它们在空间中的布局（Kosslyn，1994），这也只限于非常少的项目。第三种信息是视觉查询的内容。如果你正在寻找特定的东西，你将更不可能注意到其他视觉信息的变化。视觉工作记忆中的信息只保持 1s 或 2s。在大多数情况下，它只持续几分之一秒，因为当前注视的新信息会取代它。

图 11.3a 展示了 Vogel、Woodman 和 Luck（2001）为研究视觉工作记忆的能力而进行的

一系列实验中使用的各种模式。这些实验先在几分之一秒（例如 0.4s）内显示一组物体，然后显示 0.5s 以上的空白。空白过后，显示同样的图案，但改变了物体的一个属性，例如它的颜色或形状。这项研究和大量类似研究的结果表明，大约有 3 个物体可以无误地被保留下来，但这些物体可以有颜色、形状和纹理。如果相同数量的颜色、形状和纹理信息分布在更多的物体上，则对每个属性的记忆都会下降。

只有相当简单的形状可以用这种方式存储。图 11.3b 中所示的每个蘑菇形状都占用了两个视觉记忆槽（Xu，2002）。如果把菌柄和菌盖结合起来，则受试者的表现并不比把它们分开时的表现更好。耐人寻味的是，Vogel 等人（2001）发现，如果将颜色与同心方块结合起来，如图 11.3c 所示，那么在视觉工作记忆中可以保留 6 种颜色，但如果将它们放在并排的方块中，则只能保留 3 种颜色。Melcher（2001）发现，如果允许更长时间的观看，则在 4s 的演示之后，记忆可以保留更多的信息，且最多保留 5 个物体。

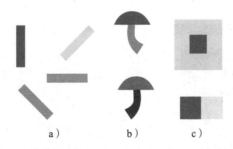

图 11.3　用于研究视觉工作记忆容量的模式（图 a 和图 c 来自 Vogel 等人，2001 年。图 b 来自 Xu，2002。转载已得到许可）

这一结果对数据图示符（见第 5 章）设计有影响。如果一个图示符被保存在视觉工作记忆中是很重要的，那么它的形状必须允许根据视觉工作记忆的容量来进行编码。图 11.4 显示了表示相同数据的两种方式。第一种由包含彩色箭头的综合图示符组成，箭头方向显示方向，箭头颜色显示温度，箭头宽度显示压力。第二种将这三个变量分配给三个独立的视觉对象：用箭头方向表示方向，用圆圈颜色表示温度，用矩形高度表示压力。视觉工作记忆的理论和 Vogel 等人（2001）的研究结果表明，视觉工作记忆可以同时保存三个综合图示符，或只保存一个非综合图示符。

用于视觉比较的视觉工作记忆

视觉模式的比较是数据可视化中一个常见的认知子任务。例如，细胞可以在显微镜幻灯片上进行比较，连接模式可以在大型网络图的不同区域进行比较。通常情况下，特征的位置在上下文中也很重要。

为了支持对细节的视觉比较并帮助解决焦点 – 上下文问题，许多系统提供了认知行为，允许用户在细节和上下文视图之间轻松转移注意力。这些行为包括缩放或添加额外的窗口等，其中有些可能比其他更快捷。不过，在大多数情况下，对认知行为的重要限制是由视觉工作记忆的容量造成的。

为了帮助分析哪种焦点 – 上下文界面是最好的，我们将以下面模型为例，比较地理空间中各孤立的小信息岛模式。如图 11.5 所示，该图给出了额外的链接窗口，以显示两个区域的细节。

图 11.4 如果将多个数据属性集成到一个图示符中，则可以将更多信息保存在视觉工作记忆中

图 11.5 链接的子窗口允许比较详细信息，同时还可以保留上下文（GeoZui3D 界面）

与添加额外的窗口相比，一个更简单的方法是直接缩放界面。有了缩放界面，就可以通过快速的比例变换来进行比较。用户必须放大并观察一个区域的细节，在视觉工作记忆中保留该模式（或其一部分），再缩小以获得概览并寻找另一个模式，然后再次放大以进行比较。对视觉工作记忆中的模式会与搜索过程中发现的新模式进行比较。如果发现了可能的匹配，可能需要反复放大和缩小来确认细节。

通过使用额外的窗口，如图 11.5 所示，主显示屏的部分内容被放大了。当两个这样的窗口就位时，可以简单地在它们之间做眼球运动，以更迅速地评估它们之间的关系。

这个任务的一般程序在框 11.1 中给出。它涉及在模式之间来回移动以进行比较。这种移动是一种依赖于界面的认知行为。实现认知行为的一种方法是使用允许快捷缩放的界面。另一种方法是提供额外的放大窗口。如果使用两个额外的放大窗口，它们必须设置在成对的模式上才能进行比较，但当窗口就位时，可以用更快速的眼球运动来进行视觉比较（Plumlee 和 Ware，2002）。

框 11.1　大型信息空间中小模式的比较

显示环境：大型数据空间，包含需要以某种方式比较的各个孤立的小模式。

（1）执行一个认知行为，即导航到第一个模式的位置。

（2）在视觉工作记忆中保留第一个模式的子集。

（3）执行一个认知行为，即导航到待比较模式的候选位置。

（4）对工作记忆中存储的模式与候选位置处的部分模式进行比较。

　　1）如果模式可以相互匹配，则终止搜索。

　　2）如果模式只是部分匹配，则在候选位置和主模式位置之间来回导航，将候选模式的其他子集加载到视觉工作记忆中并进行比较，直到找到合适的匹配或不匹配。

（5）如果找到的是不匹配，则从过程 1 开始重复，并在认知上标记已经评估的候选位置。

视觉工作记忆的容量是这里的重要资源，因为它决定了在一对模式之间进行比较时需要来回多少次的访问。如果主模式简单到可以保存在视觉工作记忆中，那么缩放通常会更有效率，因为它避免了设置多个窗口的开销。如果主模式中有三个以上的视觉工作记忆大小的块，那么需要在它们之间来回缩放，这种情况下多窗口的解决方案会更快。

执行此任务所需的时间简洁地表示为：

$$时间 = 设置成本 + 比较查询的数量$$

比较查询的数量取决于要比较的模式的复杂性和视觉工作记忆的容量。例如，如果要比较的模式中有七个简单的成分，则比较查询的数量大约为三个，因为视觉工作记忆中只能储存两到五个成分来进行一次比较。实际数量取决于个人的工作记忆能力和模式的具体配置。

Plumlee 和 Ware（2002）通过我们讨论的两种界面——简单的缩放和多窗口，对用户在这项任务中的表现进行了建模和预测。他们估计了为完成在地理空间中寻找相同的简单模式所需要的窗口缩放和移动的次数。视觉工作记忆被看作一种关键资源。该模型的预测结果如图 11.6 中左边所示，对两个、三个和四个项的视觉工作记忆能力进行的建模得到了一系列的预测，如宽的彩色条带所示。当要比较的模式中的视觉块较少时，缩放界面是最好的。随着块数的增加，额外的窗口界面更好。两种的交叉点应该在有三个左右块时出现。测量结果如图 11.6 中右边所示，与预测结果十分吻合。

我们在这里描述的模型被大大简化了。事实上，由于眼球运动的成本很低，因此当人们用多窗口界面进行并行比较时，他们就像一次只比较一个物体（而不是三个）。他们的眼球转动非常多次，而且犯的错误也比缩放界面时少得多（Plumlee 和 Ware，2006）。所以多窗口的解决方案更可靠，也更快。

不过，在多数情况下，不需要通过详细的建模来决定一个用户界面是否应该支持额外的窗口以进行详细的模式比较。我们可以给出以下经验指南。

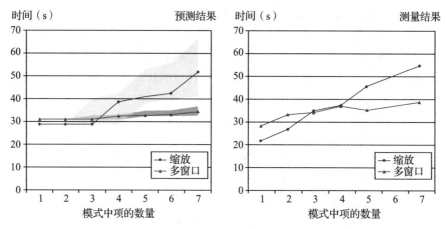

图 11.6　左边显示的是模型预测结果，测量的任务结果显示在右边。当需要比较的对象数量为五个或更多时，多窗口的性能相对于缩放界面的性能要高

【G11.2】在包含关键小信息岛的大数据空间中，考虑让用户增加额外的窗口，以显示数据空间中的放大区域。这对于需要频繁查询以比较具有三个以上视觉工作记忆块的模式特别有用。

在第 12 章中，我们考虑支持模式比较的其他解决方案。

变化盲视

视觉工作记忆的容量很小，这一发现对我们可以感知的程度和对可视化的解释有着非凡的意义。除此之外，它表明我们认为我们所看的世界万象都是虚幻的。在本节中，我们将回顾证明这一事实的证据。

视觉工作记忆的容量之小导致的后果之一是变化盲视的现象（Rensink，2000）。由于我们的记忆量太小，所以有可能在两个视图之间对显示内容进行较大的改变，而人们一般不会注意到，除非改变的是他们最近注意过的东西。如果改变发生在注视状态下，快速的视觉过渡会引起人们的注意。但是，如果改变是在眼睛移动中、眨眼中或屏幕短暂空白后做出的，那么一般不会被看到（Rensink，2002）。视网膜中的图像记忆信息会在大约 200ms 内衰减（Phillips，1974）。当 400ms 过后，依然保留的一点信息就在视觉工作记忆中。

变化盲视的一个特别的例子是，在谈话过程中未能发现从一个人到另一个人的变化。Simons 和 Levin（1998 年）进行了一项研究，一个拿着地图的陌生人接近一个毫无戒心的人并向其问路。随后的对话被两个搬门的工人打断，在这个间隙中，另一个穿着不同衣服的演员被替换下来继续对话。值得注意的是，大多数人都没有注意到他们是在与另一个人交谈！

视觉工作记忆容量的极限对许多人来说不可思议。给定如此浅薄的内部表征，我们怎么能体验到一个丰富而详细的世界呢？这个难题的部分答案是，世界"是它自己的记忆"（O'Regan，1992）。我们认为世界如此丰富多彩，并不是因为我们有一个详细的内部模型，而只是因为每当我们希望看到触手可及的细节时，要么把注意力集中在当前注视的图像的某些方面，要么转动眼球去查看视野中其他部分的细节。我们没有意识到我们探索世界时忽动忽停的眼球运动，只能通过细节了解环境的复杂性，而观察到的细节是以一种所需即得的方式被带进了工作记忆（O'Regan，1992；Rensink、O'Regan 和 Clark，1997；Rensink，2002）。

要点（gist）可以从其他方面解释我们如何产生丰富多彩的世界幻觉。要点是我们针对

特定环境激活的一般知识。我们认为自己是从外部感知了许多信息，其实根本不是从外部感知的，而是这些信息要点已经储存在了我们的长期记忆中。因此，在一瞬间，我们实际感知的东西包括一点外部信息和大量从长期记忆中激活的内部信息。我们看到的，主要是我们对这个世界已经了解了的东西。除此之外，还有一种隐性的、无意识的知识，通过用快速的眼球运动来查询外部世界信息得到。当我们想到一些我们需要的信息时，我们就会在焦点处得到这些信息。这就产生了一种幻觉，即我们看到了整个世界的细节。

空间信息

为了使在焦点下识别的物体下一次被重新识别，需要有某种缓冲区来保持以自我为中心而不是以视网膜为中心的坐标位置（Hochberg，1968），同时它也应允许整合来自连续焦点中的有限信息。此外，大脑的外侧顶骨区似乎将以视网膜为中心的坐标图和"行动导向"的以自我为中心的坐标图联系了起来，且在这方面起着关键作用（Colby, 1998）。以自我为中心的空间位置记忆所包含的信息也相当有限，尽管可能比 Vogel 等人（2001）所建议的三个物体多一点。我们有可能记住大约九个地点的信息（Postma、Izendoorn 和 De Haan，1998），其中三个可能包含与对象文件的链接，而其余地点只说明在空间的某一特定区域有东西，却很少有其他信息。图 11.7 说明了这个概念。这方面的神经生理学机制是海马网格细胞。

图 11.7　在近期工作记忆中被注意力占据的少量对象的空间地图

一个有趣的问题是人们最多可以连续跟踪多少个移动对象。答案似乎是四或五个。Pylyshyn 和 Storm（1988 年）进行了实验，在实验中，视觉对象以一种伪随机的方式在显示器上移动。其中对部分对象通过改变颜色进行视觉标记，但随后标记被关闭。如果有五个或更少的标记对象，受试者将可以继续跟踪它们，尽管它们现在都是相同的黑色。Pylyshyn 创造了一个术语 FINST，意思是"实例化的手指"，用来描述认知空间地图中这项任务所需的一组指针。可以追踪的单个对象的数量似乎比视觉工作记忆的容量略大，也许是因为一些移动的对象在感知上可能被分组为较少的块（Yantis，1992）。

注意力

实验表明，我们可以在视觉工作记忆中保留三或四个物体，这需要参与者高度集中注意力。但是大多数时候，当我们与显示器交互或只是在日常生活中做自己的事情时，我们不会那么专注。在一系列不简单的研究中，Mack 和 Rock（1998 年）诱使受试者不去关注实验对象，尽管他们确保受试者至少在看正确的方向。他们告诉受试者要注意一个 X 形模式，并观察其中一条线的长度是否变化，这项任务要得满分代表他们必须要全神贯注。然后，研究人员展示了一个没有要求受试者寻找的模式。他们发现，即使这个意外的模式接近焦点或甚

至在注视点上，大多数时候受试者也不会看到。这类研究存在的问题是，这种计策只能使用一次。只要你问受试者是否看到了意外的模式，他们就会开始寻找这个模式。因此，Mack和 Rock 只让每个受试者进行一次实验，他们在一系列的研究中使用了数百名受试者。

Mack 和 Rock 把这种现象称为"不注意的盲视"，它不应该被视为只在实验室里发现的特殊效果。这一结果可能比典型的心理学实验更准确地反映了日常的现实，在这些典型的实验中会付费要求受试者全神贯注。其含义是，在大多数时候，除非我们正在寻找，否则我们根本不会注意到环境中发生的事情，这强化了一个观点：注意力是大多数感知的核心。

尽管我们对环境中的许多变化视而不见，但有些视觉事件比其他事件更容易引起我们的注意。Mack 和 Rock 发现，尽管受试者对出现和消失的小模式视而不见，但他们仍然可以注意到较大的视觉事件，例如在注视点附近出现的大于 1 度视角的模式。

视觉注意并不严格地与眼球运动联系在一起。尽管注意显示器的某些特定部分常常涉及眼球运动，但在每个注视点内也有注意过程在运作。Treisman 和 Gormican（1988）等人的研究表明，我们以每 40～50ms 一个的速度连续地处理简单的视觉对象。因为每次注视通常会持续 100～300ms，这意味着我们的视觉系统在每次注视中会处理 2～6 个简单的物体或形状，然后我们才会转移视线去关注其他区域。

注意力也不限于集中在屏幕上的特定位置。例如，我们可以选择关注一个特定的模式，它是另一模式的组成部分，即使这两个模式在空间上是重叠的（Rock 和 Gutman，1981）。这些受查询驱动的调整机制基于的是一些通道——颜色、大小、方向、运动。正如第 5 章所讨论的，选择注意某一特定属性的可能性取决于它是否受到了预注意（Treisman，1985）。例如，如果一页黑色的文字中有部分是用红色高亮显示的，则我们可以选择只注意红色部分，并简单地忽略其他部分。拥有整组移动的物体对于帮助我们有选择性地进行注意特别有用（Bartram和 Ware，2002）。我们可以注意到移动的一组或静止的一组，它们之间的干扰相对较少。

注意力的选择性绝非完美。尽管我们可能希望把注意力集中在显示器的某一部位，但其他信息也会在很大程度上得到处理。著名的 Stroop 效应说明了这一点（Stroop，1935）。一般来说，与语言信息相关的文字和视觉特征代表了非常独立的信息渠道，但 Stroop 效应显示这些渠道之间存在干扰。如图 11.8 所示，在一组印有不同颜色的单词中，如果单词本身是与墨水颜色不匹配的颜色名称，则受试者说出其墨水颜色的速度要比说出与墨水颜色匹配的单词的墨水颜色速度慢。这意味着对这些词是自动处理的，即使我们想，也不能完全忽略它们。更一般地说，这表明所有高度学习的符号都会自动调用与之相关的言语 – 命题信息。但是，这些 Stroop 效应仍然是比较小的。主要原因是，焦点在很大程度上决定了我们会看到什么，而这个焦点是由我们正在进行的任务设定的。

RED GREEN YELLOW **BLUE BLACK** GREEN PURPLE BLUE **BLACK**
ORANGE GREEN RED GREEN YELLOW **BLUE BLACK** GREEN
PURPLE BLUE **BLACK** ORANGE **BLACK** GREEN RED

GREEN RED BLUE YELLOW **PURPLE** RED BLACK BLUE **BLACK**
GREEN ORANGE BLUE RED PURPLE YELLOW **RED** BLACK
YELLOW GREEN **ORANGE** BLACK **GREEN** RED GREEN

图 11.8　以最快的速度，试着说出上面那组词的墨水颜色，再试着说出下面那组词的墨水颜色。即使被要求忽略这些词的含义，人们还是会因为第二组词的不匹配而放慢速度。这被称为 Stroop 效应，它表明有些处理是自动的

　　Jonides（1981）研究了将受试者的注意力从显示屏的一个部分转移到另一个部分的方法。他研究了两种不同的方式，这两种方式有时被称为拉动线索和推动线索。在拉动线索中，一个出现在场景中的新物体会将注意力拉向它。在推动线索中，显示器中的一个符号，如箭头，会告诉人们新模式将出现在哪里。拉动线索的速度更快，根据拉动线索转移注意力只需要大约100ms，但根据推动线索转移注意力可能需要200～400ms。因为注意力的运动很容易受视觉外围引导，所以最好采用拉动线索。

【G11.3】在交互显示中，优先使用拉动线索而不是推动线索来引导注意力。

警觉

　　有时人们必须在复杂的背景中搜索微弱且稀有的目标。二战期间雷达的发明使雷达操作员需要长时间监视充满噪声的屏幕，寻找代表来袭敌机的视觉信号。这促使了旨在了解人们如何在执行单调任务时保持警惕的研究。这种任务对于机场行李 X 光检查员、工业质量控制检查员和大型电网运营员而言司空见惯。警觉性任务通常会涉及视觉目标，尽管它们可以是听觉的。有关警觉性的文献很多（评论见 Davies 和 Parasuraman 的工作，1980；Wickens 的工作，1992）。以下是对一些更普遍的发现的概述。

　　（1）警觉性的表现将在第一个小时内大幅下降。

　　（2）疲劳对警觉性有很大的负面影响。

　　（3）要有效地完成一项困难的警觉性任务，需要高度地持续集中注意力，使用大量的认知资源。这意味着，在重要的警觉性任务中，双重任务是不可取的。操作员不可能在监控难以察觉的信号的同时，抽空执行其他有用的任务。

　　（4）不相关的信号会降低绩效。呈现给执行警戒任务的人员的不相关视觉信息越多，任务就越难完成。

　　（5）看到目标的难度与目标出现的频率成反比。人们看到频繁目标的可能性是罕见目标的两倍以上（Wolfe 等人，2007）。

　　总之，人们在警觉性任务上的表现很差，但有一些技巧可以提高表现。一种方法是经常提醒人们目标是什么样子的。当有许多不同种类的目标时，这一点尤其重要。另一种是利用视觉系统对运动的敏感性。对雷达操作员来说，一个困难的目标可能是一艘缓慢移动的船只，它周围夹杂大量无关的噪声信号。Scanlan（1975 年）表明，如果将一些雷达图像储存起来并快速重放，那么移动船只的图像可以很容易地从视觉噪声中区分出来。一般来说，任何能够将视觉信号转移到视觉系统的最佳时空范围内的东西都有助于监测。如果信号在感知上与不相关的信息有所区分，则会对警觉性任务有所帮助。可使颜色、运动和纹理与众不同的各种因素，我们都可以应用。

　　Wolfe 等人（2007）发现了一种抵消罕见目标效应的方法。在一项近似于机场筛查的任务中，他们表明在工作计划中插入再培训课程可以大大提升检测率。这些再培训课程包含了频繁出现的人工目标，以及有关检测正确性的反馈。此外，也可以在常规工作中引入人工目标，只要在操作员选中它们时告知操作员它们是假的即可。

【G11.4】在搜索罕见目标的任务中，插入再培训的环节，在这些环节中，目标经常出现，并会反馈是否检测成功。此外，可在工作流程中引入假目标，当操作员选中这些目标时立即给予反馈。

注意力切换和中断

认知系统设计的目标之一就是加强人与计算机之间的循环，使人更容易通过显示器从计算机中获取重要信息。单纯地缩短获取信息的时间似乎是一件小事，但人类视觉和语言工作记忆的容量非常有限，存储的信息很容易丢失，即使是几秒钟的延迟或认知负荷的增加，也会大大降低用户对信息的吸收速度。若用户必须停止思考手头的任务并将注意力转移到计算机界面本身上，则可能会对思考过程造成毁灭性的影响，造成为了完成真正任务而建立的认知上下文丢失。经过这样的中断之后必须重新厘清思路。关于中断影响的研究告诉我们，中断会极大地降低认知生产力（Cutrell、Czerwinski 和 Horvitz，2000；Field 和 Spence，1994）。

可视化和心理图像

在某种程度上，人们可以在没有外部输入的情况下在头脑中构建图像。这些心理意象很重要，因为视觉推理中涉及的心理操作经常需要心理意象和外部意象的结合。

以下是心理图像的主要属性。

- 心理图像是短暂存在的，只有通过认知上的努力才能维持，没有认知努力它就会迅速消失（Kosslyn，1990）。
- 只有相对简单的图像才可以被记住，至少对于大多数人来说是这样的。Kosslyn（1990）让受试者往一个心理图像中添加越来越多想象的砖块。他们发现，人们只能想象4～8 块砖块，不能再多了。然而，鉴于这些砖块都是一样的，所以几乎可以肯定的是，该极限对于更复杂的物体来说会更小。复杂的物体如一个红色的三角形、一个绿色的正方形和一个蓝色的圆圈。
- 人们能够形成聚合的心理图像，如一堆砖块。这在一定程度上解决了上述想象项数量少的问题。
- 在心理图像上可以执行操作。对单个部件可以通过平移、缩放、旋转、添加、删除等方式进行修改（Shepard 和 Cooper，1982）。
- 人们有时会在思考逻辑问题时使用视觉意象（Johnson-Laird，1983）。例如，一个被告知"有些天鹅是黑色的"的人，可能会在脑海中构建一个包含一组白点（代表天鹅）和一个或两个黑点的图像。
- 至少在某种程度上，视觉图像和常规视觉的神经机制相同。使用大脑功能磁共振成像（fMRI）进行的研究表明，当受试者进行各种心理成像操作时，部分视觉系统被激活，包括初级视觉皮质（Kosslyn 和 Thompson，2003）。没有人怀疑心理意象起源于较高层级的视觉中心，这表明了激活是自上而下的，其中较低层级的视觉中心提供了形成心理意象的画布。
- 心理意象可以与外部意象相结合，作为视觉思考过程的一部分。这种能力包括在头脑中增加和删除图表的某些部分（Massironi，2004；Shimjima 和 Katagiri，2008），以及对图表各部分的心理标注。事实上，对图的各部分进行心理归因是理解图的含义的基础。这就是为什么由点和线组成的网络能够被理解为计算机之间的通信链路。对认知的重新标记也可能发生。例如，当考虑网络的健壮性时，通信工程师可能会想象网络中某个特定链接断开的情形。

对象文件、相干字段和要点

Kahneman、Treisman 和 Gibbs（1992）提出了用来描述将视觉和语言属性组合为工作记忆中单一实体的术语"对象文件"（object file）。现在我们将考虑行动中的认知需求，并提出相当丰富的信息束会出现并被短暂地保存，试图将感知和行为联系起来。

为被感知的物体提供上下文是场景的要点。要点主要是指当图像被识别出来时能从长期记忆中提取出的属性。视觉图像能在短短的 100ms 内同时激活视觉和语言描述性的要点（Potter，1976）。要点由关于物体典型结构和它们所处环境的视觉信息组成，包括对物体可能行为的预测。一个场景的要点包含丰富的一般信息，可以帮助指导我们的行为。因此当我们看到一个熟悉的场景，如一个人口密集的购物场所时，一个关于事物典型位置的视觉帧，以及我们视野中人和事物的可能行为将被激活。

Rensink（2002）开发了一个将我们讨论过的许多组件连接在一起的模型，如图 11.9 所示。最低层是支持并行和自动处理的基本视觉特征，包括颜色、边缘、运动和立体景深等。在这些元素与集中的注意力之间，被称为原型对象的低层对象先驱以不断变化的状态存在。在顶层，注意机制形成了不同于原型对象的视觉对象。请注意，Rensink 的原型对象位于他的"低视觉系统"的顶部。他对原型对象的性质描述得不是很具体，但似乎可以合理地假设它们与三步骤模型中的中级模式感知过程具有相似的特征。此外，它们还受到来自环境的自上而下的要点信息的强烈影响。

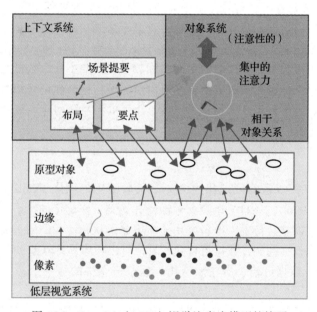

图 11.9　Rensink（2002）视觉注意力模型的摘要

我们可以根据前兆认知理论来扩展 Rensink 的模型。原型对象必须链接到可执行的前兆记忆痕迹上，以便支持与视觉对象相关的行为所需的特定任务的信息与对象本身能够绑定在一起（Wheeler 和 Treisman，2002）。将感知与行为联系起来，这进一步扩展了对象文件的概念。

原型对象处于不断变化的状态也表明视觉呈现可为创造性思维提供基础，因为它们使得从同一可视化中得出多种视觉解释成为可能。另一种思考角度是，当我们考虑问题的不同方面时，不同的展示模式在认知上被突出。

长期情景记忆和世界建模

长期记忆，正如工作记忆，被分配到处理特定认知任务的各个子系统中，这些任务从低级运动技能，如控制手指运动，到涉及大脑部分的高级推理。在这一节中，我们关注的是支持有意识的事件回忆的长期记忆——情景记忆（Tulving, 1983)。关于情景记忆的新观点是，它是对过去事件的积极重建，与电影的回放完全不同。从为数不多的可以回忆起的线索中，我们的大脑基于我们对世界运作方式积累的知识构建了一个貌似合理的故事。记忆链很容易受破坏或误导。因此，人们往往会因强烈的主观确定性而记错事件（Loftus 和 Hoffman，1989)。这就导致了目击者证词的不可靠。

情景记忆是一个积极的建设性过程，这一事实导致了这样一种观点：同样的认知机制可以用于有意识地规划未来的行为（Schacter、Addis 和 Buckner，2007)。确实，相同的神经机制构成了每一个过程（Buzsáki，2015)。情景回忆和计划都涉及场景的构建，这些都是从一些基础的记忆和大量的世界知识开始的。唯一的区别在于，对于前者，过去的事件是模拟的，而对于后者，未来的事件是通过类似的建设性过程模拟的。从功能的角度来看，能够重建过去的生物学原因是可让我们在未来更成功。

有一个常见的误区是我们记得我们经历过的一切，只是有时我们会失去对信息的索引。事实上，我们只记得事件发生后的头 24 小时内被编码的内容，而且睡眠对记忆的巩固至关重要。最好的估计表明，我们实际上并没有在长期记忆中储存多少信息。通过一套合理的假设，Landauer(1986) 估计我们的一生中只有几百兆字节的独特信息被存储。这相当于清醒时每秒获取 2 比特的数据。其他更大的估计则基于大脑中突触的数量（例如，对于皮质是 240×10^{12} 个，Koch，1999) 以及它们可以编码四个级别（2 比特）的信息的证据。但是更大的估计假设每个连接都是无损存储的，而实际数字可能要小几个数量级，因为成千上万的突触连接被引导到单个神经元的放电中。在任何情况下，这个数量级相对于现代计算机的容量来说都是很小的，这导致了一个明显的结论：计算机和互联网应该被看作增强人类记忆能力的巨大认知辅助工具。

概念

人类的长期记忆可以被有效地描述为一个关联概念的网络（Collins 和 Loftus，1975；Yufic 和 Sheridan，1996)。一旦一个概念被激活并达到工作记忆的水平，其他相关的概念就会部分地被激活：它们整装待发，准备好用于接下来的认知。我们的直觉支持这个模型。我们想到一个特定的概念（例如，数据可视化）时，可以很容易地联想到一组相关的概念：计算机图形学、感知、数据分析、潜在的应用。这些概念中的每一个又与许多其他的概念相关联。

网络模型清楚地说明了为什么有些想法比其他想法更难回忆。不相近的概念和想法自然需要更长的时间才能够被找到。由于我们没有地图，因此在穿越概念网时很容易走错方向，很难获得到达它们的路径，有时可能需要几分钟、几个小时，甚至几天的时间来检索一些想法。Williams 和 Hollan（1981）的一项研究调查了人们在 7 年后是如何回忆高中同学的名字的。他们持续回忆了至少 10 个小时的名字，记错的名字的数量也随着时间的推移而增加。那么单纯的视觉长期记忆呢？它似乎不包含与能够描述语言长期记忆的抽象概念类型相同的网络。然而，在视觉场景记忆中可能存在一些作用相当专门的结构。这是因为有研究表明，在正确的情境下，我们能更快地识别物体，比如在厨房里识别面包（Palmer，1975)。图像

的力量在于它们能够迅速唤起言语 – 命题记忆痕迹。当我们看到一只猫时，与猫有关的一系列概念就会被激活。图像提供了对语义网络和前兆行为的快速唤起（Intraub 和 Hoffman，1992；Hobeika、Diard-Detoeuf、Garcin、Levy 和 Volle，2016）。

记忆中的信息以重叠和相互连接的方式高度结构化。在认知心理学中，术语"组块"（chunk）和术语"概念"（concept）都是存储信息的重要单位。这两个术语在这里可以互换使用。把简单的概念组合成更复杂的概念的过程叫作分块。组块几乎可以是任何东西：某个物体的心理表征、一个计划、一组物体，或实现某个目标的方法。成为某一特定领域的专家的过程主要是在创建有效的高级概念或组块。基于当前的认知需求，信息块在不断地被排序，并在一定程度上被重组（Anderson & Milson，1989）。

知识形成

人们很早就认识到只有主动地将新信息与已有知识整合，才会将信息整合到长期记忆中（Craik 和 Lockhart，1972）。虽然在大脑的不同区域存储着不同种类的长期记忆，但在中脑里有一个特殊的结构叫作海马体（Small 等人，2001），它对所有情景记忆的巩固至关重要。如果这个区域受损，人们就会失去形成新的长期记忆的能力，尽管他们会保留受损前的记忆。研究表明，睡眠对信息形成长期记忆很重要。在睡眠过程中，信息被重新组织成更有效的认知组块，比较没用的信息会被丢弃。视觉信息和非视觉信息都是如此。

关于长期记忆是如何物理存储的，主流理论认为存储载体是由海马体和专门处理不同信息的皮质区域之间的强化突触连接组成的神经通路。回忆包含一个特定通路的激活（Dudai，2014）。所以，工作记忆由激活的回路组成，这些回路是长期记忆的体现。这就解释了视觉识别远优于回忆的现象。当视觉信息被视觉系统处理时，它会激活之前被同一系统处理过的视觉物体的长期记忆痕迹。在视觉识别过程中，视觉记忆痕迹被重新唤醒。至于回忆，我们需要通过画图或文字来描述某种模式，但对记忆痕迹的访问非常有限。在任何情况下，记忆痕迹通常不会包含重构对象所需的足够信息。视觉识别则仅需少量的支持区分一个物体和其他物体的信息。

记忆痕迹理论也解释了启动效应：如果一个特定的神经回路最近被激活，则它会变得更容易被再次激活，也就是说它准备好了被重新激活。因此，在工作记忆中回忆起最近发生的事情要容易得多。看到一幅图像后会为后续的视觉识别做准备，因此我们在下次能更快地识别它（Bichot 和 Schall，1999）。

【G11.5】考虑在用户界面中使用缩略图以提高识别的效率。

一种理论认为概念形成并巩固为长期记忆的过程是，世界上的事件之间重复联系，使得神经通路不断被建立或加强。这被称为贝叶斯方法，以一位统计学理论的著名创始人命名。贝叶斯定律基于已知的先验概率描述事件发生的概率。将其应用到大脑处理过程中（Clark，2013）就是大脑在神经元中编码先验知识（作为概率），进而对未来的事件做出预测，当接收到更多的信息时，神经连接也随之被修改。这个理论可以解释大脑中发生的许多低层模式学习。

然而，大部分的高层概念学习都是在单次接触中完成的，这就排除了依靠多次重复出现来建立联系的统计理论。不同于贝叶斯理论的另一种观点是，新概念建立在已有概念的基础上，最终所有的概念都是从我们与物理世界早期互动中收集的模型中派生出来的。这个理论允许通过单个事件学习新概念，根据贝叶斯理论，这是不应该发生的，但这是在对婴儿的研

究中普遍观察到的。根据这一观点，概念与形成体验的多模态感官联系在一起。特别是，因果概念通常来自于一种基于日常物理的近似建模。Wolff（2007）称之为物理主义理论。物理主义理论的一个基本假设是，物理因果关系在认知上比非物理因果关系（如社会或心理因果因素）更为基础。支持这一观点的证据是，我们感知物理因果关系的能力在婴儿阶段3或4个月时就开始发育，早于感知社会因果关系的能力，后者在6~8个月时出现（Cohen等人，1998）。此外，Wolff（2007）表明动力学模型应该被看作社会因果关系的表征。同时，有些语言学家指出思维中存在着丰富的具体时空隐喻，正如语言所揭示的那样，高度抽象的概念往往是建立在以日常生活的时空物理为基础的概念之上的。视觉空间隐喻体现在许多时间的概念化中。机械空间隐喻在非常抽象的概念化中也很重要。例如，一个论点被认为基于另一个论点，或被另一个论点支持。

知识泛化

如果我们认为新概念是建立在已有概念之上的，那么关键问题就变成了这是如何发生的以及在什么情况下会发生。Goldstone和Sakamoto（2003）的一项研究应用了物理主义理论来说明一个非常抽象的概念是如何被普遍化的。他们研究了如何教授一个称作"模拟退火"的计算机算法。他们借用了冶金领域的隐喻，并利用受控的随机性来解决问题。这些方法基于另一个首先需要理解的隐喻，叫作爬山。在爬山过程中，问题空间被隐喻地想象为一个带有山丘和山谷的地形。最优解是在最高峰的顶端。Goldstone实际上颠倒了这个隐喻，并认为最优解其实在最深处的谷底，即地形上的最低点。爬山法是从问题空间中的某个随机点开始，然后向上移动。山谷下降则是找到一个随机点并向下移动，即想象一个弹珠从山上滚下来。无论哪种情况，这个算法的一个问题是，弹珠可能会卡在某一个并不是最优解的局部小山谷里。

为了帮助学生理解模拟退火算法是如何解决爬山问题的，Goldstone和Sakamoto给学生提供了如图11.10所示的界面。红点像雨点一样往下掉，当它们碰到绿色的山丘时，就滑到山谷里去了。结果显示，大多数点落在了最深的谷底从而找到了最优解，而有些点落在了较小的非最优的谷中。学生们可以通过一个滑块来改变成功率，该滑块可以控制随机量的大小。在这种情况下，当红点击中地面时，它们会向随机方向反弹，反弹次数由滑块决定。通过这个交互界面，学生们能够了解最优解应该如何产生，即从大量的随机性开始（点经常反弹），然后随着时间的推移逐渐减少随机性。这就是模拟退火的工作原理。

但是，学生们能否将这些知识归纳并应用到另一项任务中呢？为了衡量知识的转移性，他们让学生尝试解决另一个非常不同的问题：在一个充满障碍的空间中找到两点之间的最佳路径，如图11.11所示。在这个例子中，学生被告知随机的点被连接在一个潜在的（不可见的）链表中，弹簧力将相邻点拉在一起。简单地拉动这些点并不能解决问题，因为它们可能会卡在填满空间的障碍物上。通过模拟退火，加入随机性也可以解决这一问题。

一名学生参与者说：

有时球会卡在糟糕的位置。让它们摆脱困境的唯一方法是为他们的移动增加随机性。

这种随机性使它们摆脱了糟糕的境地，获得了一个找到真正通路的机会。

Goldstone和Sakamoto证明，学生能够将知识从一个问题转移到另一个问题，从而获得更深层次的理解。他们还发现了其他有趣的事情。对于理解能力较弱的学生，如果两个模拟之间有更多的表面差异（为了达到这个目的，颜色相似性被去除），就会获得更多的迁

移。另一个实验表明，一定程度的抽象是有帮助的。如果用足球代替抽象点，知识转移将会减少。

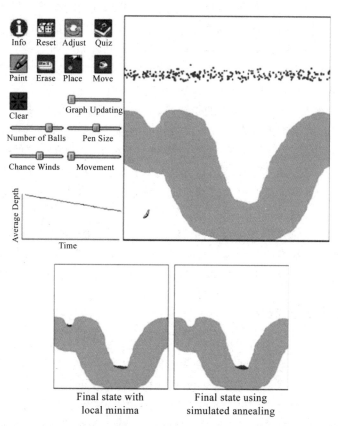

图 11.10　用户界面截屏，旨在教授学生模拟退火的概念（来自 Goldstone 和 Sakamoto，2003 年。经许可转载）

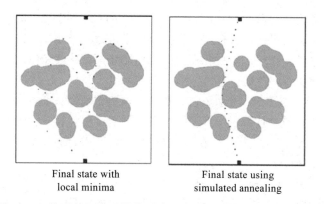

图 11.11　绕过一组障碍物找到路径也可以通过模拟退火来完成

【G11.6】考虑使用基于简单的机械物理的视觉类比来教授抽象概念。

认知偏差和自动处理

Kahneman 和 Egan（2011）认为我们有两个不同的认知系统：一个快速反应系统和一个

较慢分析系统。快速反应系统使用大脑中强大的学习通路，而较慢分析系统基于之前介绍的情景记忆场景测试机制。

在需要快速决策时，我们需要快速反应系统。但是快速反应系统容易产生偏见，其中一个就是证实偏见。我们倾向于只接受那些能够支持已有坚定信念的证据。另一个常见的偏见是锚定偏见。我们倾向于夸大最新证据。例如，如果先问人们非洲国家多于还是少于 25 个，然后问非洲有多少个国家，这时人们很可能猜 25 个左右。如果先问他们非洲国家多于还是少于 50 个，则对第二个问题他们可能会猜 50 个左右。

一个相关的偏见是高估了小样本的重要性。一部分原因是信息缺乏，还有一部分原因是近期效应。例如，大多数人认为，携带攻击性武器进入学校对儿童的危害比手枪更大，但在美国，每年有 1300 名儿童（大部分）死于手枪，每年在校园枪击事件中死亡的儿童不到 10 人，但后者吸引了所有的公众注意力。人们通常不是优秀的统计学家，所以尽管可以把大脑看作贝叶斯算子，但它是有很大的偏见的，因为它为小样本和最新信息赋予的权重通常过大。

再一种认知偏见是损失厌恶。人们不喜欢以同等概率输掉 10 美元和赢取 15 美元的游戏，尽管在多轮游戏中最终通常会赢。杏仁核是一种中脑结构，通常参与处理奖励和情绪的过程，似乎与此有关（De Martino, 2010）。杏仁核受损的人表现出了无偏反应。

使用认知工具进行意义构建

到目前为止，本章的主要目的是提供人类认知过程的大致概览。现在，我们将从挖掘意义的整体过程的角度讨论可视化如何充当认知工具，并在第 12 章讨论更详细的过程。

意义构建是一个专业术语，常在通过数据分析构建意义的过程中使用。意义构建提供了一个通用的流程框架，包含许多更专业的分析任务（Pirolli 和 Card，2005）。

我们的大脑会构建心智模型使我们能够执行不同类型的模拟任务。如果与基于计算机的工具及其嵌入的算法相结合，这些模型将变得更为强大。例如，我们的路线规划模型很可能与使用谷歌地图作为工具有关，我们的商业计划模型与嵌有图表的电子表格或一些更复杂的商业智能软件的使用有关，我们的工程设计模型与 CAD 软件有关，我们的购物模式与电子商务网站的使用有关。很明显，所有这些都将可视化作为人与计算机组件之间的沟通接口和界面的核心组件。这种分布式认知系统模型使用户能够预测自己和他人行动的结果，从而使得整个世界能有效地协作和行动。

意义构建的过程如图 11.12 所示。它含两大类认知过程，即信息发现和意义构建循环。这两个过程是高度关联的，且每一个都涉及许多认知子过程。第一阶段是信息发现，有时被称为信息搜寻或信息觅食，涉及"旨在寻找信息、搜索和过滤信息、阅读和提取信息的过程"（Pirolli 和 Card，2005）。

在大规模数据分析中，信息发现的一个关键部分被称为数据整理（data wrangling/data marshalling）。这涉及将通常混乱的、不完整的或以各种格式存储的数据转换为一种统一的形式，以便数据可以被意义构建循环中使用的工具应用。

意义构建循环的目标是在分析者的头脑中发展出一种思维模式，这种思维模式可以解释证据，并应用于问题分析。这听起来相当形式化和技术性，但同样的过程不仅存在于在商业和政府决策中进行的大规模分析里，也存在于在网上购买气烧烤机时。

图 11.12　探索性可视化的总体目标是意义构建。其目的是改进我们为理解世界而开发的可执行心智模型

最后，意义构建就像所有的认知，其目的是实现现实世界的一种行为，包括多种形式，例如将结果展示给他人、将一个新的工程设计投入生产、在之后执行一个计划，或做某种形式的直接行动，比如购物或给其他代理指令。

视觉和心理意象的混合推理

几乎所有的视觉思考都是外部意象与心理意象相结合的推理过程。我们看到数据的视觉表征后会在心里为它投射意义。例如，社交网络图上的一条线被"视为"一个沟通渠道。我们也可以通过想象在被表征的事物上添加一些其他事物。心理意象用于表示对外部可视化的另一种解释或可能的补充。视觉查询在内外部图像的结合上执行。

有时心理图像可以与外部图表相结合，这样就可以对结合的内外部图像执行视觉查询。Shimojima 和 Katagiri（2008）的实验说明了这一点，他们向受试者展示了一个简单的图。如图 11.13 所示，其中包含标有 A 和 B 的两个方块，A 块在 B 块之上。接下来，他们让受试者想象在 A 块之上还存在另外一块——C 块。最后，他们问受试者 C 块在 B 块之上还是之下。

图 11.13　在纸上画出 A 块和 B 块。不规则的黄色线代表一个想象中的方块 C

该推理任务可以利用逻辑和适用于相对高度的传递性规则来完成。如果 $A > B$ 并且 $C > A$，那么 $C > B$。但事实上，人们是通过感知来解决问题的。Shimojima 和 Katagiri（2008）使用设备来监测受试者的眼球运动，结果发现，当受试者被要求执行这项任务时，他们会抬头看着 B 块上方的空白区域，仿佛他们在想象那里有一个区域。他们表现得就像是他们能

"看到" *C* 块在 *A* 块之上一样。在他们的想象中，他们也能看到 *C* 块在 *B* 块之上。换句话说，他们是使用一个混合外部显示信息和视觉想象增添物的感知来解决这个问题的。

Wertheimer（1959）研究了儿童解决几何问题的过程。孩子们被要求找出一个可以用来计算平行四边形面积的公式，他们已经知道矩形的面积等于宽乘以高。为了解决这个问题，一些学生在脑海中想象出额外的辅助线，并且（根据 Wertheimer 的说法）能够通过检查心理图像和实际图像的结合图像来获得解决方案。孩子们注意到，如果把一个三角形从右边切下来放在左边，平行四边形就可以变成长方形。这就给出了答案——平行四边形的面积也等于它的底宽乘以高，如图 11.14 所示。

图 11.14　平行四边形的想象增添物（黄色）建议了一种计算平行四边形面积的方法

总之，所有用图像进行的推理都涉及在显示器中感知任务相关的模式以及在心理上添加语义属性。有时会在图像中加入一些心理增添物，比如尚未外在表征的连接。在这些情况下，视觉查询可在内外部图像的结合上执行以解决问题。

心理意象对外部意象的增添物有多种变种。它只受限于我们的想象力，而想象力是极其有限的，至少对大多数人来说是这样（Kosslyn，1990）。正因为如此，许多最灵活和最具创造力的视觉思考都涉及对外部化的尝试。这就是所谓的创意草图，我们接下来要讨论它。

设计草图

视觉思考过程的一个很好的例子是使用铅笔和纸来设计用作认知工具的草图。在纸上、黑板上或平板计算机上画草图是大多数艺术家、设计师和工程师创作过程的基础。创意草图和最终的成稿之间有很大的区别。创意草图是一种思考工具，主要由快速绘制的线条组成，这些线条仅是对意义的暗示（Kennedy，1974；Massironi，2004），而最终的成稿是对充分打磨过的想法的记录。

草图可被视为心理意象的外部化。绘制草图的人实际上是试图在纸上描绘他想象的东西。鉴于视觉成像的局限性（Kosslyn，1990），能够在心理上成像的东西通常相当简单。然而，无论多么粗糙，我们脑海中的东西都可以以草图的形式呈现。我们可以在脑海中勾勒出更多的元素，并将它们添加到纸上。

草图得益于线条的本质——抽象。线条可以代表边、角或颜色区域的边界，也可以代表一些非常抽象的东西，比如商场里的人流。纸上的线条可以被重新赋予不同的意义。在一个花园布局草图中，涂鸦区域的意义可以从草坪变化到中庭或者变化到菜圃，这可以仅通过想象完成。心理学家 Massironi（2004）创建了一种练习，它戏剧性地阐明了大脑可以轻松地以不同的方式解读线条。首先在一张纸上画一个涂鸦，包括一条线和三四个大圆圈。接下来，试着通过添加一个"<"和一个"o"把涂鸦变成一只鸟。在相当令人惊讶的情况下，无意义的圆圈会变成头和翅膀，最终呈现一只令人满意的鸟（见图 11.15）。

创意草图绘制算法见框 11.2。它涉及一个循环，概念通过纸上的标记外部化，然后通过分析性的视觉查询来解释。添加或删除只是一种心理上的想象，以便提供一种在已经确定的背景下测试新概念的低成本方法。那些通过的测试将导致新的外部化。草图本身是一次性的，重新开始总是一个可选项。

图 11.15　涂鸦的蜕变（来自 Ware 2009。这基于 Massironi 的一个概念，经许可转载）

框 11.2 设计草图

显示环境：纸和笔或平板计算机。

（1）在心理上想象一个设计的某些方面。

（2）在显示平面上放置标记以外部化想象的设计方面。

（3）构建分析式视觉查询，以确定设计是否满足任务需求。

（4）如果发现设计中存在无法轻易修复（通过擦除或其他图形校正）的重大缺陷，则丢弃现在的草图。

（5）在心理上想象在草图上的增添物并为特定线条和标记重新赋予意义。

（6）执行视觉查询，批判性地评估上一步想象的增添物如果被添加到现在草图中会带来的价值。

（7）如果增添物被认为有价值，则通过添加或者删除标记将其外部化。

（8）从第 5 步开始重复，修改草图，或者放弃草图，从第 1 步开始。

众所周知，建筑师需要绘制大量草图。Suwa 和 Tversky（1997）研究了他们在设计的早期阶段是如何运用草图的。他们发现，一种分析性的视觉是重要的，而且草稿线条的放置位置经常会产生意想不到的结果。有时会产生之前没有注意到的建设性方案。

图 11.16 给出了在建筑设计项目中运用草图的一个例子。如图 11.16a 所示，场地将建筑的基本占地面积限制在了两个略显粗略的矩形上。建筑师首先想象较大矩形的中心是主入口，如图 11.16b 所示，但他马上意识到门廊及关联的售票处所需的空间和客户期望存在一个带有朝向那个方向的窗户的雕塑大厅的愿望相冲突。建筑师接下来想象入口和门廊位于较小的矩形中，因为这样效果更好，所以添加了线条来外部化这个概念。

图 11.16　a）想象入口在右边的矩形中。b）想象了一个入口在左边矩形中的替代方案。c）解决方法的外部化

为了满足创造性，用于设计的媒介必须支持尝试性的交互。快速、松散的草图精确性不足，但允许多种解释。人们在创作过程中创建的草图是快速的、不完善的，并且很容易被丢弃。给孩子们高质量的水彩纸和颜料，并让他们意识到这费用不菲，告诫他们不要"浪费"这些材料，可能会抑制他们的创造力。Schumann、Strotthotte、Raab 和 Laser（1996）对三种不同风格的建筑透视图——精确的线条图、逼真的阴影图像和草图进行了实证研究。所有的图纸包含相同的特征和细节粒度。草图版本在激发创造力、不同设计和讨论方面的得分明显更高。

视觉认知系统组件回顾

在本章的结尾，我们简要地回顾一下构建高效视觉思考工具所需考虑的关于认知系统的各个部分以及在下一章要讨论的技术。

一般认知

一般认知是由预测因子的层级系统——从低级模式的发现到高级情景模型的构建来实现的。在最高级，伴随可视化的视觉思考对应的大脑活动发生在多个脑区中心。该层级系统的重要组成部分包括：用于模式识别的视觉皮质，用于更高级思考和概念形成的前脑，用于空间规划、记忆和激励的海马体和杏仁核这两个中脑结构，以及用于运动规划和运动执行的运动皮质和小脑。

在功能方面，人类的大脑有两种不同的记忆系统：工作记忆和长期记忆。工作记忆中的信息只有在付诸认知上的努力时才会转移到长期记忆中，并且这取决于对该信息重要性的评估。睡眠对长期记忆的重新排列、分组和遗忘很重要。

低级模式信息由贝叶斯过程获得，大量的例子增强了针对世界上常见模式的特征处理的高效集合。在更高的层级上，其他机制支持前兆场景构建并允许我们获得信息和概念，有时仅通过一次尝试即可。

工作记忆

工作记忆将信息作为持续认知的一部分短暂保存，是认知的关键瓶颈。视觉工作记忆只能保存一些简单的模式。语言工作记忆能保存大约 2s 的语音或其他声音信息。持续的短期认知规划的容量同样非常有限，可以说构成了另一种记忆形式。

长期记忆

鉴于每个神经元都在学习，整个大脑可被视为可执行的长期记忆的存储库。长期情景记忆允许我们部分地重建过去的事件和模拟未来的事件。

视觉查询

视觉查询是对与认知任务有关的假设的表述，它的结果是发现或者未发现视觉模式。视觉查询的执行涉及眼球运动，运动的规划由使用任务加权的原型空间地图完成。会安排那些最有可能与当前任务相关的模式以引起注意，通常以权重最大的模式开始。作为这一过程的一部分，通过在以自我为中心的空间地图中设置占位符，部分解决方案被标记在视觉工作记忆中。当我们的眼睛注意到一个潜在的感兴趣区域时，会顺序地处理定位在那里的信息。我们在一组相似的形状中寻找一个简单的视觉形状时，大约每 40ms 处理 1 个。

认知行为

认知行为指的是旨在帮助发现信息的行为，比如鼠标选择或放大目标。最低成本的认知行为是眼球运动。眼球运动允许我们在 100～200ms 内获得一组新的视觉对象。以这种方式获得的信息将很容易与我们最近从同一空间获得的其他信息结合起来。因此，理想的可视化是将所有能被可视化的信息都显示在一个高分辨率屏幕上。导航的成本只是一次眼球运动，或者对于大屏幕来说，是眼球运动加上头部运动。悬停查询的成本也很低。当光标移动到一系列数据对象上时，悬停查询会使得额外的信息被迅速弹出而无须点击。表 11.1 提供了各种认知行为的时间成本的近似值。作为一个普遍原则，界面设计应该以使用低时间成本和低认知成本的认知行为为目标。

表 11.1 执行各种认识行为的大致时间

认知行为	大致时间	认知努力
专注状态下的注视点切换	50ms	极小
眼球扫视	150ms	极小
悬停查询	1s	中等
选择	2s	中等
超文本跳转	3s	中等
缩放	2s + 日志比例更改	中等
虚拟飞行	30s 以上	大
虚拟行走	30s 以上	大

设计认知高效的可视化

在最后一章，我们概述了一种能使可视化在感知和认知上都高效的方法论。我们必须承认该方法论仅解决了设计问题的一部分。它忽略了流程的一些重要部分，例如需求发现，以及如何使用众多能够实际构建可视化的软件工具。读者可以参考其他优秀的书籍来帮助解决实践中的设计问题，本章最后也列出了一些文献。本章提供的是将设计抽象为一种通用过程的观点，同时承认这个过程必须受到现实世界的约束。本书的全部目的是为做设计选择提供基于感知和认知的原由。本章我们展示了一个用于得到设计解决方案的基本高层级的流程。

处理过程

几乎所有的可视化设计过程都包含七个基本步骤，在大多数情况下，这些步骤应该是螺旋设计方法的一部分，即需要多次迭代。本章依次讲解这些步骤。

第一步：高层级的认知任务描述

在设计过程开始时，团队成员必须以一种总体的视角确定最终产品要解决的问题。一开始，描述中不应指定具体的实现方法，以免对解决方案进行过早的预判。细化和细节将在之后出现。此步骤的目的是为新产品制定总体的目标。总体问题如"我们需要一个界面来监视社交软件以提取与我们的业务相关的信息""我们需要一种改进的方法将对波浪和风的预报信息叠加在电子海图上""我们需要向人们展示在家里使用能源的不同方式"。

在这步，必须定义所设想的认知工具的类型。例如，它是否旨在支持意义构建、监视、设计或规划？许多应用程序涉及这些广泛类别中的多个，但需要了解哪个是总体目标。

第二步：数据清单

设计师越早熟悉在规划的应用程序中使用的数据越好。理解数据是理解可以向应用程序提出什么问题的基础。当数据不存在时，可视化设计就没有意义。数据的结构和语义对于确定应使用哪种类型的可视化很重要。数据的属性可能有很大的差异，以下列出一些可能出现在任何清单中的属性。

- **数量**　超大规模数据的处理方式和中小规模数据的不同。一般来说，利用可视化无法直接处理大量数据，必须将其过滤和筛选到方便管理的大小。了解整个问题的规模是很重要的。
- **结构**　应描述数据的结构。例如，数据是否由分层组织的实体、地图图层、网络或多维离散记录组成。通常多种类型的数据会同时出现。本书的第 1 章介绍了可用于可视化的各种结构。
- **相互关联和相互依赖的语义**　这与结构不同。例如，我们有一个描述个体之间关系的社交网络数据集，还有一个参考了地理信息的描述这些个体每分钟如何移动的地图数据集。在这种情况下，这两个数据集之间的连接是通过它们共有的个体实现的。

- **访问时效**　有时对数据的实时或接近实时的访问对于认知效率至关重要。在许多情况下，一个新的可视化项目的主要价值在于减少查看时间。
- **访问难易程度**　这里定义的不是用户界面意义上的易访问性，而是我们需要在这个步骤了解获取数据可能会遇到的技术困难。比如，数据通常需要新的基础设施来支持可视化、访问第三方数据可能涉及金钱成本、有时与安全或保密有关的问题可能是阻碍访问的因素。
- **质量和可靠性**　数据通常是杂乱无章的，这与多种因素有关。有时数据的收集是间歇性的，有时不同的人或系统以不同的方式对其进行标注，有时因仪器数据中将包含噪声。收集质量更高更完整的数据的成本可能很高。干净且标准化的数据更容易处理，但我们必须知道实际面临的是什么并在必要时进行设计以应对。
- **可交付的基础设施**　系统和在线数据库有时用于为新可视化应用程序提供数据，或者项目可能需要新的基础设施。此外，许多可视化依赖于先前的分析，我们必须了解当前可用的工具。
- **支持后端处理工具**　可视化小数据集的工具可能是独立的，可以直接访问相关数据。大规模数据的可视化则必然需要一套后端分析工具，可视化软件将与后端分析工具进行交互。

第三步：认知任务的细化

一旦设计师理解了数据，就可以开始细化任务集。作为一种总体策略，自顶向下的工作流程是很有用的，它将总体目标分解为越来越聚焦的分析问题。在这个步骤中，设计师需要认真思考分析问题的哪些部分适合使用可视化来解决。可视化并不能解决所有问题，例如，自动的计算机模式搜索更适合于重复和标准化的任务。

分析任务的一个好的开端是使用调查记者常用的真言——何人、何物、何地、何时、如何和为什么。我们可以使用这些术语将分析目标分解为多个有意义的部分。正如所见，这些术语也可以帮助确定合适的可视化类型。

何人，何物

"何人"和"何物"问题指的是我们关心实体本身以及它们之间的关系。重要实体由问题和数据决定。实体可以是个人或组织、场所（如建筑物）或其他物体（如车辆）。对于某些应用，最重要的实体可能是通信网络中的路由器。实体是可以有属性的。比如，把人当作实体，则实体属性可以是人的身高、体重、工作地点等。

通常，可视化查询与理解复杂的关系系统有关。这就是我们常说的在数据集中发现模式。实体及其各种属性之间可以存在无限多的潜在联系。有的是结构关系，比如"门是房子的一部分"。有的是通信关系，比如"Jane 在 4 月 30 日给 Jack 发来了信息"。关系可以是抽象的，也可以是非常具体的。将一条信息概念化为实体的属性还是实体间的关系是一个选择问题。例如，家庭地址可以是个人的属性，也可以是个人（实体）和建筑物（另一实体）之间的关系。

何地

"何地"与对位置或位置模式的查询相关。我们之所以将地理空间查询设置为单独的一

类，是因为地图既是最早的可视化工具，也是发展程度最高的工具之一。与许多其他类型的可视化不同，大多数人对如何阅读地图都有一些了解。

何时

"何时"与"何地"相似，因为它是实体的一种特殊属性。感兴趣的问题可以是单一事件，也可以是在一段时间内发生的一系列事件，比如"枪支暴力的发生率是上升了还是下降了？"。有时我们可能希望知道一个时间段的长度，比如"清空油箱需要多长时间？"。许多实体有开始时间和结束时间。某些类型的数据在时间上是连续的，例如某一位置的温度。通常使用某种特征分析从时间序列中提取离散事件。与空间模式一样，确定在哪里感知时间模式对我们的分析任务至关重要。在这些情况下，可视化都会有所帮助。

如何：何人、何物、何地和何时的组合

通常，可视化的价值来自于它支持对集成了"何人""何物""何地"和"何时"的问题的查询。这通常涉及调查实体之间的关系。在某些情况下，我们需要探究事件的模式是如何随时间和空间发生和演化的。例如，已有可视化技术用来展示海鸟的迁徙模式，揭示它们是如何密集地聚集在一起繁殖然后分散到世界各地觅食的；我们期望了解商务和休闲旅行者的交通模式。这将涉及空间信息和时间信息的整合。

广义而言，"如何"问题与实体之间的关系有关。例如，信息是如何在人与人之间传递的？活动是如何与人和地点相联系的？随着时间的推移，某一系列事件是如何发展的？

为什么

视觉思考的"为什么"和确定可视化的广泛分析目标有关。在科学领域，一个广泛的目标是推进偶然的发现，这通常发生在科学家注意到可视化中存在新模式时。更常见的目标是清晰地呈现实验结果，或监视实验设备。

就商业分析而言，目标可能是了解市场的总体趋势、各产品组的销售分布或客户的持续需求。

理解广泛目标有助于建立总体设计目标。例如，计划的可视化工具是否旨在帮助系统监视、科学发现或教育学生？

第四步：识别合适的可视化类型

在第四步我们终于准备好，可以开始思考设计了，设计指的是如何利用我们拥有的数据和我们想要解决的问题想出一个交互式的可视化界面。本节暂且不讨论交互方法，而将它们留在第五步。

幸运的是，大多数可视化只属于几种基本类型，即图、地图、网络图以及它们的组合，尽管每种类型有多种变体。此外，在给定了数据清单和对何人、何物、何地、何时以及如何这些问题的回答后，选择一种或多种类型通常是很清楚明了的。表 12.1 总结了在已知常见问题类型及数据类型时如何确定可视化类型。

表 12.1 数据可视化的常见问题

问题	可用数据	可视化类型
何人、实体查询为何类型	实体及其属性	表示属性的图示符，要么在图上，要么在地图上
何人、实体集之间的统计关系为何	实体及其标量属性	图，例如条形图、散点图或增强型散点图。如果数据有很多维度，则散点图矩阵或平行坐标图会很有用
何人何物，网络关系查询	关系网络	节点连接图
何地	空间数据	地图显示
何时	时间序列数据	图：时间序列图
如何连接查询	网络数据	节点连接图
如何	多数据类型，如网络数据和空间数据	综合可视化

以下是对每种类型的简要描述，其中引出了相关章节的参考以便了更多详细信息。

图

图是数据分析中最常见的可视化类型，通常用在统计软件包和电子表格中，或者更现代的工具（如 Tableau）中。图通常需要表格数据作为输入，也就是说，数据通常被表示为一行一个实体，一列一个属性。标准的图包括时间序列图、*x*–*y* 散点图、频率直方图和多种类型的条形图等。我们这里介绍三种基本类型，以及它们支持的一些常见的视觉查询。

- **条形图** 条形图通常用于说明数据在不同类别中的分布。两种条形图如图 12.1 所示，它们各有利弊。这两个条形图都支持对于运输成本的推理，其中运输成本按照收入类别分为了三个组。图 12.1a 中的版本更适合于判断子类别中的实际数量，图 12.1b 中的版本更适合于判断比例。例如，我们可以看到，每个收入组中的汽油成本都占到了总成本的一半左右。

图 12.1 a）按类别分组的并排条形图，它支持有关类别内和类别间的相对值的查询。b）堆叠版本，它支持关于类别值总和的查询。对单项的数值读取都不太准确

关于表示数量的方法的深入讨论，请参见第 5 章和第 6 章。

- **散点图** 传统的二维散点图为检查两个变量之间的关系提供了一种强大的方法。两种最常见的关系是相关性和聚类。相关性表示变量之间的关系，聚类表示对变量的划分。两者都可以衍生重要的见解。可能还有很多其他模式有待发现。

图 12.2 中的例子显示了黄石公园里老实泉的喷水持续时间与持续时间间隔的关系，展示了相关性和聚类。正是这种可视化，促使科学家建立了一个地下水力学理论模型，从而确

认这样的模式。

虽然二维散点图在比较两个变量时效果很好，但当涉及更多变量时，有必要依赖其他视觉维度，包括点的颜色、大小甚至运动。对于五个或更多变量，方法有广义的绘图员图和平行坐标图。

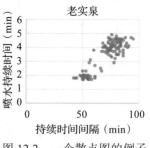

图 12.2　一个散点图的例子

- **时间序列和其他连续变量图**　时间序列图是支持"何时"查询的最常见方式。通常时间由 x 轴上从左到右的位置表示，y 轴描述感兴趣变量的取值范围，实线表明这些值如何随时间变化。第 5 章和第 6 章讨论了许多变种。图 12.3 是一个复杂的例子，展示了 2016 年秋季北极海冰的面积创下了历史新低，通过该年对应的蓝色曲线可以与 1981—2010 年的平均值和标准差进行比较。

图 12.3　北极海冰数据（来自国家冰雪数据中心，见 http://nsidc.org/arcticseaicenews/）

当需要比较多个序列时，就会出现一个棘手的设计问题。这个问题的一个解决方案是使用许多小图，如图 12.4 所示。

图 12.4　时间序列图即使很小，有时也很有用（由 Jeff Heer 提供）

使用时间序列图是为了回答与时间模式相关的视觉查询。一个常见的任务是比较趋势，例如 A 股的表现比 B 股好吗?

另一个常见的任务和需求是发现异常或意外的例子。有时异常代表糟糕的数据，但在有些情况下，异常是至关重要的。正如图 12.3 所示，异常是北极海冰面积的平均值和标准差与前几年相比大大减少。

地图

地图是一种对原始数据的布局和展示其的方式之间存在的空间对应关系的展示。图 12.5 中给出了三个来自不同应用领域的例子。我们倾向于认为地图是理所当然的，它们不同等于数据图像。大多数地图使用精心设计的符号集以满足空间布局的要求。地图设计的难点来自于不同大小和形状的符号与空间上下文无关造成的内在矛盾，例如一条线代表一条道路，而线的粗细不代表道路的宽度，线的颜色表示道路类别。大多数地图是二维的，但在科学可视化中，三维数据地图也很常见。例如，三维飓风模型可以使用体绘制等技术以三维的形式呈现。

图 12.5　三个非常不同的地图。左侧的人口密度地图带有凸起的棱镜和柔和的阴影（来自 Stewart 和 Kennelly，2010。经授权使用）

许多地图是纯空间信息和包含在叠加符号中的其他类型信息的混合体。例如，图 12.5 中右侧的地图将空间布局与网络图结合在一起。

地理空间数据对许多应用都很重要，从运输到采矿，再到气候和天气。在许多情况下，设计师必须认真考虑符号、纹理和颜色的既定约定。这使得需要在使用用户已经熟悉的符号和对于特定应用使用可能更优化的设计之间做权衡。

决定在可视化中是否使用地图的关键指标是看是否需要支持空间模式查询，并非所有地理空间数据都需要使用地图。例如，如果我们只需要知道一些知名城市的某些统计数据，那并不需要地图，一张列表就足够了。许多气候科学家关心深海和浅海洋流从南到北的热量输送，但他们不需要展示这些洋流的地图，只需要知道不同气候模型预测的数值。

对与二维地图设计相关的感知问题和认知问题的讨论主要在涉及三维地图设计的第 4～7 章中。

网络图

在典型的网络图中，实体显示为节点，关系显示为节点间的连接（通常称为线）。显然，网络图是多种数据可视化的选择，这些可视化包括社交网络、通信网络和例如细胞中的代谢

通路的生物网络。经常被低估的一点是，在许多情况下，可以选择用网络图或欧拉图来表示关系。

如果节点可以被划分为几个重叠的集合，则欧拉图通常会更加清晰。当节点的度（连接的邻居数）较小时，网络图效果最好。在某些情况下，欧拉图和网络图可以结合在一起，正如欧拉图那样，一些关系由节点集周围的线表示，其他关系由显式连接定义。图 12.6 给出了一个例子。Alsallakh 等人的工作（2014，第 1~21 页）对表示集合的图的可视化进行了有益的回顾。

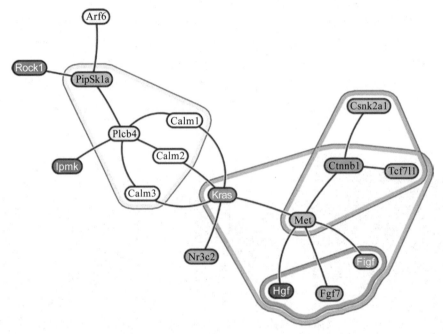

图 12.6　混合了网络图和欧拉图（Alexander Pico 提供）

与网络图和欧拉图的感知相关的问题主要在第 6 章讨论。第 4 章和第 5 章包含了有关创建视觉上可区分的节点和连接的信息。

组合体

许多可视化问题需要组合多种类型的图。有时组合是为了填充相同的空间。例如，路线图是地图和网络图的混合，地图提供空间布局，道路定义网络拓扑。一种特殊类型的组合是"仪表盘"，用于监视与业务或工程工厂相关的关键信息。在化工厂中，仪表盘可能用于显示临界阀门的流量、反应室的温度以及工厂的产量。

许多可视化的集成度较低。它们包含不同的框架，如地图、散点图和时间序列图。将它们连接为单个可视化的是我们在本章后面部分讨论的交互方法。

总结一下本节的主要观点，尽管可视化设计的数量非常多，但大多数视觉查询需求可以通过一种或多种基本类型，比如图、地图、网络图、表格或这些类型的组合来满足。当然，每种类型都有多种不同的风格，对于图和地图，有完善的子领域在研究它们的设计。本章的最后列出了面向这一广阔领域的文献。

第五步：为提升认知效率而应用视觉思考设计模式

上面每种基本可视化类型都只能展示较少量的数据。通过添加交互，可有效可视化的数据量将大大增加，有时甚至可以增加几个数量级。本章的其余部分将介绍最常见的交互技术，并强调与每种技术相关的感知问题和认知问题。

在第 11 章中，我们讨论了分布式认知系统中的视觉思考过程，在该系统中，人类和计算机以可视化为界面形成一个认知单元。在接下来的小节中，我们将以一种更实用的、以设计为导向的方式来讨论相同的过程。下面是一些对适用于数据可视化的常见交互方法的描述。它们在 *Visual Thinking Design Patterns*（Ware、Wright 和 Pioch，2013）一书（简写为 *VTDPs*）中也有阐述。*VTDPs* 一书的灵感来自于为建筑师提供的 Alexander 的设计模式（Alexander、Ishikawa 和 Silverstein，1977）和软件工程师常用的设计模式（Gamma 等人，1995）。设计模式旨在提供一种可访问的结构化方法，将交互方法和可视化设计的知识与认知和感知的原则相结合。像它们的先例一样，它们的目标是描述解决设计问题的最佳实践，其中交互可视化是必要的组成部分。

VTDPs 提供了一种解决感知和认知问题，尤其是视觉思考过程中的关键瓶颈，例如有限的视觉工作记忆容量的方法。它还通过视觉查询的概念提供了一种用感知术语来推理符号问题的方法。本章后续部分介绍的一组设计模式并不是完整的。此外，例如对电子表格和其他分析工具（如 Tableau、Qlikview 或 MS Power BI）的交互式可视化种类繁多，无法在简短的本文中一一介绍。

必须指出，还有其他方法论可以将认知原则纳入设计。大约 3 年前，GOMS（目标、操作员、方法和选择规则）模型（Card、Moran 和 Newell，1983 年）被引入，更复杂的方法以 ACT-R 模型（Anderson，2007 年；Anderson、Matessa 和 Lebiere，1997）和 EPIC（Kieras 和 Meyer，1997）认知建模系统的形式出现。这些系统提供了可执行的认知模型，包含用于认知计算和用于鼠标移动等常见交互的计时模型。然而，为了将这些模型用作设计过程的一部分，必须详细设计用户界面并在模拟中运行该界面，该模拟需要包括认知操作以及计算机应用的行为。除了少数专业的中心外，这超出了所有其他机构的能力。与此相对的是对于基于快速原型的敏捷设计（这可能是最常见的设计方法）的需求。视觉思考模式提供了敏捷方法所需的基本知识。

一个视觉思考设计模式通常包含以下组件，注意并非所有的模式都包含所有的组件。

- **问题陈述**　对要解决的问题，以及一个或多个用例实例的说明。
- **通用的认知操作**　视觉思考通常是将心理意象与工作记忆中的感知外部符号相结合。认知处理的一个关键瓶颈是视觉工作记忆的容量有限。如果模式以前未知，那么视觉工作记忆通常最多只能包括四个简单模式或形状。如果模式是众所周知的，那么熟练的分析师可以在视觉工作记忆中将更复杂的模式作为编码块保存。
- **视觉查询**　视觉查询是视觉思考中最重要的认知操作之一。它涉及将问题的某些方面转换为视觉模式搜索。理解视觉查询是详细界面设计的关键。一个好的设计能够支持高效的视觉查询。
- **视觉模式处理**　视觉模式是视觉查询的目标。高效图形设计的目标是确保将数据映射到图形形式中，以便所有可能的视觉查询都得以有效地执行。
- **认知行为**　认知行为指的是旨在寻求信息的任何行为。交互式可视化通过专门的计算机辅助的认知动作来工作，例如通过缩放或单击对象以获取更多信息。

- **交互计算** 这包括在计算机中执行的视觉思考算法的所有部分。与 *VTDPs* 尤其相关的是涉及快速改变信息显示方式的计算，例如缩放，或者用时间滑块改变显示的数据范围。
- **外化** 在一些实例中，用户通过将自己的知识发布到世界上而保存了一些知识。例如向可视化添加注释或勾选复选框，以表明某些信息被看作重要的或不相关的。
- **数据预算** 数据预算指的是可以通过交互式可视化推理出的数据量的大小。

本章的其余部分将讨论交互式可视化中一些最常见和最有效的设计模式。这些模式有许多变体以及针对特定应用领域的细化版本。任何使用这些模式的人都应该将它们作为得到设计方案的起点，而不是模板。许多设计模式是概念上更为广泛的意义构建模式的一部分。

视觉监视

当操作员负责维护对系统或情况的状态感知程度时，就会使用术语：监视。在用于配电网络、工厂流程和诸如飞机的复杂交通工具的控制室监视器的设计中，监视获得了广泛研究。监视面板，或称为信息仪表盘，也越来越多得使用在了商业中。在可视化分析中使用监视可能需要更灵活、更动态的方法，因为与其他应用相比，被监视的内容会更加频繁地更新。

例子 1：业务主管使用仪表盘来显示区域和供应管道各方面最近的销售数据。

例子 2：化工厂的技术人员需要监视管道的流量、压力水平以及各种其他过程，以确保工厂在规定的参数范围内运行并且没有警报。

例子 3：一位负责使用社交软件检测好莱坞影响的分析员被寄予报告负面宣传模因，以及总量和全球趋势的期望。

监视的特点

- **双任务和多任务** 通常，监视只是系统操作员、业务主管或分析员的职责之一。 在他们的监视活动中，需要对新发展或危急情况保持警惕，但他们通常还有其他任务。因为这种监视是间歇性的，且在任务切换过程中会产生认知成本（Trafton、Altmann、Brock 和 Mintz，2003）。
- **异常处理** 状态的变化在监视中通常尤为重要。有时会有指定的阈值，如果超过该值，则需要采取特定的行动。例如，被监视患者的脉搏速率或血压显著下降时可能需要医务人员采取行动。
- **趋势和新兴模式** 寄希望于操作员和分析员了解众多变量的总体趋势与新兴模式。
- **连接到行** 监视的目标是使人们能够根据异常、趋势和新兴模式采取适当的行动。采取行动是另一种形式的任务切换，同样伴随着认知成本。
- **警戒** 某些种类的监视构成了所谓的警戒任务。这些都是冗长单调的视觉搜索任务，如果错过一个罕见且通常很弱的信号，那可能会造成灾难性的后果。一种提高警惕和保持注意力的方法是添加人工目标，一旦选择该目标，就会揭示选择者的错误。

认知工作流程

典型的监视应用包括发生在三个不同时间尺度上的认知活动（见图 12.7）。通常，分析是基于一组自定义过滤器来提取感兴趣信息的。分析员很少调整这些过滤器，但随着分析任务的进行，他们必须调整这些过滤器以满足新的要求，尽管这些过滤器不应频繁调整（这是

因为需要积累一个时间序列来得到标准的趋势，从而测试例外情况）。例如，一个与特定的人、产品或事件相关的新闻信息可能会被过滤掉。监视中最常见的任务是对显示进行视觉浏览，以检测出现的新事件、风险或感兴趣领域的其他变化，这些变化可能间隔几秒到几小时。如果需要严格的监视时间表，则应实施基于计算机的提醒。以流畅的方式支持这一点在分析中是至关重要的，因为屏幕上只会出现关于突发趋势的少量提示，这需要对许多可能感兴趣的信息进行向下钻取。

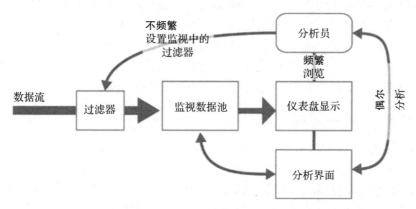

图 12.7　分析性监视包括在三个不同时间尺度上发生的认知活动

- **交互指南**。支持快速过渡到分析模式。理想情况下，这不会导致关键监视元素被隐藏。如果可能的话，应为更密集的分析提供第二个屏幕。

 在对业务信息仪表盘需求的讨论中，Few(2013)强烈主张它们应该用单个屏幕，以便于监视任务能够看到关键信息。换句话说，访问被监视的变量不应该要求交互。

- **显示指南**。提供一个透明的屏幕来支持基本的监视任务。获取关键信息不应该要求交互。

- **视觉化查询指南**。优化图形显示，以视觉查询底层数据的变化和趋势。时间序列的表示通常很重要，但它们必须经过精心设计，以显示临界阈值变量。

- **用户中断指南**。研究表明，人们对视觉边缘的运动比对其颜色等更敏感。这意味着使用移动或闪烁警报通常是一个很好的解决方案。

- **设计指南**。当涉及警报任务时，实施保持注意力的方法，例如增加相对密集的假目标。

向下钻取

在数据可视化中，向下钻取是一种认知行为，通过这种认知行为，人们可以获得更多关于某个符号化的显示实体的信息。Shneiderman(1996)将这种行为称作"依需探索细节"。

例子1：用符号表示待售房屋的房地产地图。用户单击一个符号即可获取清单的详细信息。

例子2：按层次结构组织的文件系统。单击一个文件夹并打开它可以显示其内容，内容可以包括子文件夹。

向下钻取在几乎所有的可视化中都很有用，只要用户可以在其中查询符号以获得额外信息。向下钻取这一认知动作通常体现为用鼠标单击一个符号，有时是鼠标悬停查询。结果可以是弹出信息框中的少量信息，也可以是占据整个屏幕的大量信息。第10章讨论了在做这些设计决策时所涉及的一些问题。

- **适用性指南**。当系统中添加的任务相关信息与符号有关时，就应该实现某种形式的向下钻取操作。

 在屏幕上有很多符号的情况下，重要的是符号要代表尽可能多的信息气味，否则分析人员可能不得不向下钻取和查看大量无关的材料。信息气味由一组图形属性或单词组成，它们表示符号所引用信息的摘要。

- **视觉查询指南**。准确的信息气味是支持钻取作业的关键。这应该以一种简洁的方式提供关于可用的附加信息的提示。考虑结合文字和图形线索来提供信息气味。

 在复杂的显示中，用户很容易在向下钻取的操作中迷失，而不知道哪些符号已经查询过了。对先前访问过的符号进行标记，既可以在心理上完成，也可以通过认知外化来完成，比如勾选掉那些不能产生有用信息的符号。

- **交互指南**。考虑提供关于哪些符号已经被研究过的历史反馈。

对层次结构向下钻取的限制

通过向下钻取来搜索信息受一个基本的限制，这在信息觅食理论中阐述过（Pirolli，2009）。在数据被组织为严格的层次结构时，向下钻取操作包含沿着信息气味在多路分支树中向下搜索。信息气味总不尽如人意。Pirolli 表明，即使在信息气味大概率很准确的情况下，搜索成本也会随着搜索树的深度变大呈指数增长。分支因子也是一个关键变量。

信息觅食理论的方程式是复杂的，但其含义是直接的。对于具有高分支因子的深度搜索，分层向下钻取信息的效率非常低。例如，如果信息气味有 70% 的几率能够准确预测从一个特定符号沿着层次树的一个分支到达的信息，那么对于五层树而言，用户只会有 16% 的几率能找到所需的信息。当不能通过最明显的选择找到信息时，搜索的时间就会变多。对于深层层次，由于不可能提供准确的信息气味，故而向下钻取并不是一种有效的搜索机制。这就是为什么对于大量数据，关键字搜索比向下钻取更受欢迎。

- **数据指南**。如果数据被组织为一个深层层次结构，则不要仅依靠向下钻取来查找信息，还应实施关键字搜索或其他查找信息的方法。

通常，简洁地描述文件内容的最好方法是通过精心选择的关键字，而不是通过精心组织的视觉符号，尽管这些关键字可以通过使用了颜色或形状等的图形化显示的类别信息来补充。

找出中小型网络中的局部模式

利用中小型的节点连接图可以找到许多问题的解决方案。

例子 1：谁知道社交网络里有谁呢？他们之间的关系是什么？他们如何沟通？

例子 2：在软件关系图中，哪些模块依赖于特定的节点？它依赖于什么模块？

例子 3：在地图显示中，两个地点之间的最佳路线是什么？

非交互式的节点连接图是支持此任务的最常见解决方案，它将实体的属性以图形方式编码在节点中，并使用连接的图形属性对关系的属性进行编码。然而，这只适用于非常小的网络，通常节点和连接的数量都少于 30 个。

- **数据指南**。使用固定布局图，其中节点数小于 30 个，最高节点度小于 4。

如果节点数超过 30 个，则相关度高亮显示这一交互技术可能会使一个可用图中的所有节点可见。在该技术中，我们有兴趣在屏幕上一次性显示所有信息，但会由于节点太过密集而难以理解。认知交互解决了这个问题，触碰一个节点会高亮显示它和其他与它紧密相连的

节点。高亮显示的节点还可以反映其他细节。使用计算机算法计算相关度，该算法旨在根据当前选择的节点对数据库中其他实体的任务相关性进行评级。

在相关度高亮显示技术中，触碰一个节点会高亮显示其邻居节点和它们之间的连接（Munzner、Guimbretire 和 Robertson，1999 年；Ware、Gilman 和 Bobrow，2008 年）。两或三个连接的路径半径用于高亮显示从选定节点开始的广度优先搜索到的其他节点。这种方法的优点是可以快速探索更大的图，可以极大地扩展可推理的网络种类，但仍受限于能够清晰显示在屏幕上的节点数量（通常小于 1000 个）。此外，也不可存在高度节点，因为选择这样一个节点会导致图中太多节点被高亮显示，从而提供的信息有限。

Munzner 等人（1999）在讨论的星座系统开创了这种交互方式。MEgraph 系统是相关度高亮显示的另一个例子。MEgraph 以财富 500 强公司为例进行测试，如图 12.8 所示。这张图是一种社交网络，以这些公司的董事会成员（灰色点）为代表显示公司之间的联系（彩色点）。当董事会成员在不止一家公司的董事会任职时，他们在公司之间形成了高层次的社会联系。在 MEgraph 中，触碰节点会通过动画来高亮显示节点之间的社交连接以及公司标签。历史模式可以使之前的子网络保持高亮显示。

图 12.8　MEgraph 系统在绿线及依附其的节点上使用动画作为额外的高亮显示方式。这使得可以独立搜索两个高亮显示的子网络

- **数据指南**。考虑对一个节点数在 20～1000 个之间的网络图使用交互式相关度高亮显示技术。相关度高亮显示在有高度节点的结构中，例如具有大量连接的单个节点中不会有效。

 另一个约束是支持交互的信息气味。如果图不能提示查询哪些节点有用，那么 1000 个节点仍然是很多的。

- **视觉查询指南**。注意提供足够的信息来支持认知操作。能够确定节点的信息值是至关重要的，这样用户就知道从哪里开始。

相关度高亮显示技术也可以用来支持地图或节点连接图上的路径发现。它的使用在地图显示中尤其常见，用户选择两个位置后，计算机计算并高亮显示它们之间的路径。有时会发

现多个可选路径。在网络图中也可以做同样的事情，该技术尤其通用于支持对节点间通信信道的推理。

先播种后生长

数据分析师通常从特定的信息种子开始，然后收集相关的信息。每一个额外的信息都可能导致数据网络有进一步扩展。这被称为"从已知开始，然后逐步探索"（Heer 和 Boyd，2005）。

例子 1：学者在搜索相关的信息时，经常查阅论文的参考书目。因此，他们对发现的任何论文都重复这个过程。

例子 2：在执法方面，犯罪组织可以从一两个嫌疑人入手，确定他们的同伙。还可以找到那些同伙的同伙等。

图 12.9 显示了一个针对食物网的"先播种后生长"用户界面。选择宽翅鹰后系统向我们展示了它捕食的所有动物。其中一个是老鼠，选择老鼠后显示了老鼠捕食的动物（用淡紫色标出）及以老鼠为食的动物（用红色标出）。

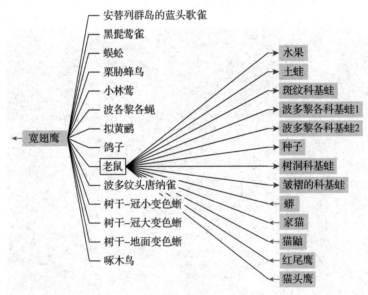

图 12.9　与食物网交互（来自 Lee、Parr、Plaisant 和 Bederson，未注明日期。经授权使用）

尽管对于层次结构，先播种后生长和向下钻取过程在概念上相当不同，但约束条件是相同的。通过从一个节点到另一个节点来搜索一个非常大的网络是无效的。在互联网的早期，用户可以通过超链接从一个信息节点导航到另一个信息节点。但随着互联网的发展，这种方法在很大程度上被抛弃，取而代之的是谷歌类型的搜索，只是对于小约束网络仍然有效。利用充分的信息来显示在网络中应该扩展哪些连接至关重要。图 12.10 展示了 Van Ham 和 Perer（2009）的实验系统，该系统为要跟踪的连接提供了视觉推荐（用红色标注）。

从技术上讲，高度节点不利于先播种后生成交互，是指连接了大量其他节点的节点。例如，在搜索一个社交软件用户的网络时，很可能会找到一些拥有数千名粉丝的用户。单独手动打开所有这些节点将非常耗时。

- **视觉化查询指南。** 准确的信息气味是进行先播种后生长操作的关键。理想情况下，这应该揭示可能选择的节点的信息，及其出向和入向连接的数量和类型。

- **数据指南 1**。如果数据中包含大规模网络，则不要只依赖先播种后生长来查询信息。应实现关键词查询或其他方法。
- **数据指南 2**。考虑到先播种后生长可能不适合探索高度节点。如果存在高度节点，可以使用一些非直接交互的方法来搜索连接。

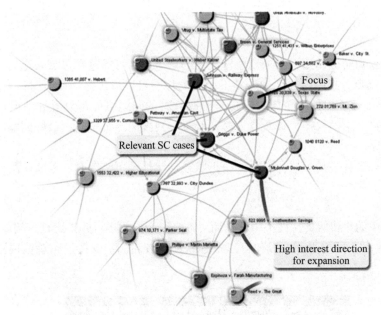

图 12.10　Van Ham 和 Perer 的交互式先播种后生长界面

大型信息空间中的模式比较

有时我们需要在大型信息空间，比如一张高分辨率图像或一个大规模复杂网络中比较细节。认知任务是找出小型模式之间的异同。通常，维护与这两种模式相关的上下文信息也很重要。

例子 1：一个地图显示，需要比较地图中一部分的小规模地质特征和另一部分的小规模特征。

例子 2：一张 X 射线图像，需要比较分布在各处的可能代表癌结节的小图案。

例子 3：一个显示细胞内代谢途径的网络图。需要比较不同物种间代谢途径的小子系统。

任何视觉模式比较都涉及将一种模式的某些方面载入视觉工作记忆中，以便之后与其他模式进行比较。如果可以通过眼球运动在图案和图案之间转移注意力，那么图案比较的效率会高得多，因为在这种情况下，信息只需要保持几分之一秒。局限是一次只能在工作记忆中保存三个简单的新形状。第 11 章详细地讨论了这个问题。

- **认知指南**。如果模式比较涉及三个以上的简单形状或模式，应确保它们可以同时显示，以便通过一组眼球运动进行视觉比较。

有限容量的视觉工作记忆所带来的视觉模式问题有多种解决方法，每种方法各有优缺点。有四种不同的设计模式解决方案：缩放、放大窗口、快照图库和智能网络缩放。

缩放

模式比较问题最常见的解决方案是允许数据显示的快速缩放（改变规模）（Bederson 和

Hollan，1994）。通过放大一个细节，并缩小再放大另一个细节来进行比较。然而，由于使用这种方法从一个细节区域转换到另一个细节区域需要几秒的时间，因此可能会降低认知效率，并给工作记忆带来负担。

认知指南。如果模式足够简单，可以保存在视觉工作记忆中，则实现快速缩放以进行比较。

交互指南。最佳缩放速率大约是 4 倍 /s。

放大窗口

交互式放大窗口可以由用户添加到总览视图的焦点上。可通过在焦点处拖动或单击新位置来控制窗口的焦点。在一些界面中，精准距离的移动可以通过拖动放大窗口本身来实现。图 11.5 显示了三维环境中的多个窗口。这个解决方案的问题可能是设置额外窗口所带来的开销，还有一些设计上的权衡，涉及放大窗口及总览视图的屏幕空间，最好的解决方案取决于具体的应用程序。

认知指南。当要比较的模式比三个简单形状或形状组件更复杂时，考虑使用放大窗口。

快照图库

保存在图库中的小快照支持使用眼球运动对许多复杂模式进行并排比较。例如，图 12.11 显示了选择的 98 个不同的星系，以便可以很容易地比较它们。支持返回总览视图的链接可以提供上下文。

图 12.11　为了便于视觉比较，98 个不同星系的视图被放置在一个矩阵中

将单个快照保存到图库中可能会有很大的认知成本。必须了解添加和组织快照的用户界面，并且需要节省标记和组织快照的成本。由于这些额外的认知成本，该方法只有在需要比较大量模式时才有用。是否提供这种功能取决于实际应用，但每当必须对五个以上的项目进行可视化比较时，就应该考虑实现快照库。

- **认知指南**。当一次必须比较五个以上的模式时，使用快照图库来支持基于眼球运动的比较。
- **交互指南**。优化添加和组织快照库的接口支持。

智能网络缩放

如果要比较的模式是一个大规模节点连接图的一部分，则可以基于图的嵌套结构实现一种鱼眼视图。可对几个不同的子网进行扩展，从而比较它们。在智能网络缩放方法（Schaffer 等人，1993）中，没有扩展的区域被收缩以节省空间，如图 12.12 所示。子图的复杂性受到限制，这将不可避免地限制比较。在撰写本文时，尚未对这些限制进行量化。

图 12.12　智能缩放允许有选择地放大更大网络中的不同子网络，以便对它们进行比较（来自 Schaffer 等人，1993）

跨视图刷选

许多可视化是复合的，包含了在屏幕上布局的图、地图和网络图的组合。在某些情况下，基础数据表示在多个视图中，将不同视图关联起来的认知任务非常具有挑战性。采用刷选这一交互方式是连接跨视图数据时一个最有效的解决方案。当在某一视图刷选一部分数据时，其他多个视图中被选中的数据也会高亮显示。针对同一数据可以有三种不同的可视化方式，即地图视图、树图视图和平行坐标视图。

　　例子：在地图上可以看到销售点的位置。散点图显示了收入与运营成本之间的关系，并使用符号表示每个销售点。这位分析师希望回答有关利润最高的商店位于何处的问题。

　　刷选的关键是选择数据点或数据范围。一旦完成，系统就会高亮显示它们。用户构造可视化查询来推断现在不同视图中的模式。刷选可以显示比其他方式更多的数据集属性，以使网络视图、时间视图、地理空间视图和图视图都可以有效地组合在一起。

　　刷选之所以认知高效的原因是因为它支持通过眼动来快速比较图、地图和网络图中的模式，这大大减少了工作记忆负荷。但这需要使用有效的高亮显示方法，理想情况下，高亮显示方法将在不同的数据视图之间保持一致。这提出了一个设计挑战，因为每个视图可能有自己的设计要求和颜色编码。例如，有关一个对象的数据在地图视图和树图视图中均使用黑色轮廓高亮显示。但是在平行坐标视图中，该对象不一致地被高亮显示为一条深蓝色线，使得连接不那么明显。这样做有一个很好的设计原因，即使用黑线会影响此图中使用的颜色编码，该线将不再显示为蓝色。用黑线包围蓝线会使其过度加粗，如果在平行坐标图中刷多条线，这将是一个大问题。有关设计高亮显示方案所涉及的感知问题的讨论，请参见第 5 章。

　　● **交互指南**。快速的视觉反馈是支持交互式的必要条件。理想情况下，高亮应该在不到

十分之一秒的时间内发生。

- **可视化查询设计指南**。刷选时请使用强高亮的方法。可能的话请减少视觉对比，同时增加刷选实体的鲜艳性和光亮度对比。另一种可能是使用动画或闪现来让用户关注刷选的实体。

动态查询

动态查询是一种根据一个或多个数据属性来限制屏幕显示内容的方法。设计动态查询的目的是处理多维离散数据。也就是说，每个实体都有许多属性数据。该方法使用自定义滑块，每个滑块根据特定的属性值限制显示的数据点范围。

例子 1：供人们从多个评论网站选择电影的交互界面。选择依据的准则包含来自不同评论网站的评分、奥斯卡奖的数量等因素。

例子 2：来自数千名心脏病患者的统计数据。这些数据包括血压、心率、血脂和其他血液化学成分，以及其他变量，如收入、锻炼和教育。研究人员需要快速探索变量之间的关系。

动态查询的解决方案是设置一组滑块，每个滑块对应数据库的每个属性。每个滑块都限制了所显示内容的范围。图 12.13 所示的应用允许将来自某影评网站和互联网电影数据库的信息结合起来，对数百部电影进行分析，找到一部值得观看的电影。

图 12.13　Aperture JS 电影数据库动态查询的示例实现

与动态查询相关联的认知操作是使用特殊的双端游标来调整滑块，允许用户选择特定属性上的一系列值。滑块的位置和宽度都可以调整。如果我们假设每个动态查询滑块选择的范围缩小到原来的 10%，那么可以交互查询的对象的数量大于 10^d，其中 d 是维数。所以五个滑块可以让用户交互式地浏览 10 万个物体。通常，目标是获得屏幕上显示的少量对象，然后使用向下钻取操作进一步单独查询这些对象。

- **数据指南**。当实体数量小于 10^d 时，考虑使用动态查询，其中 d 是通过滑块可选择的属性数量。

 该方法最常用于散点图和时间序列缩略图，但它也可以用于显示地图上的范围，以及在节点连接图上限制要显示的节点或连接。

- **交互指南**。理想情况下，滑块操作后的显示更新应该非常快（小于 100ms）。

- **信息气味指南**。应该将其他属性编码在数据符号中，以方便对任务相关信息进行视觉搜索。

基于模型的交互式规划

在越来越多的应用中，人们的决策是由系统的计算机模拟来支持的。该模型通过从一组初始条件开始，并在一段时间内（数小时到数年）运行来预测系统的行为。用户在一个交互循环中操作，调整模型参数并检查预测结果。通过这种方式，人类理解的灵活性和敏锐性可以与分布式认知系统中的计算能力相结合。

例子 1：根据对材料成本、人工成本、运输成本等变量的假设来预测利润率的商业电子表格，其输出是预测收入和利润的时间序列。

例子 2：利用交通行为模型模拟备选交叉路口的设计对拥堵模式的影响。

例子 3：利用一组贸易鱼类间的相互作用模型来预测改变捕捞量的影响。

图 12.14 显示了 MSPROD 渔业模型（St Jean、Ware 和 Gamble，2016）。分析人员可以改变不同物种类别的捕捞来查看未来 30 年鱼类数量的预测结果。每个时间序列图的阴影部分显示了从先前预测开始的变化。该模型基于的是已知的一种物种对另一种物种的捕食，例如，角鲨捕食大量鳕鱼，以及物种之间的竞争；例如，黑线鳕和鳕鱼都是底层鱼类，争夺相同的底层食物资源。渔业管理员等用户可以改变特定鱼类的允许捕捞量，并查看这一变化对所有 10 个鱼类的预测影响。

基于计算机的建模的问题之一是，大多数系统只显示结果，而模型的内部工作是不可见的。图 12.14 所示的系统试图通过显示从一个物种到另一个物种的因果链来解决这个问题。左侧和右侧的弧线显示代表竞争和捕食的鱼类之间的相互作用。软骨鱼类（角鲨和鳐鱼）捕捞量的增加导致这些物种的数量减少，鳕鱼和冬比目鱼的数量显著增加。后者是因为它们是软骨鱼类最喜欢的食物。动态链接揭示了模型的内部机理，并让分析人员不仅可以看到预测发生了变化，还可以理解变化的原因。

设计指南。尽可能地让模型的底层工作对用户可见，这样就可以解释结果的原因。

在许多情况下，系统的计算机模型在预测中包含不确定性。显示这些不确定性的问题已经在第 9 章通过对飓风的模拟进行了讨论。一般来说，显示模型的不确定性总是很重要的，特别是在不确定性较大的情况下。图 12.14 所示的系统有另一种观点，即渔业模型的不确定性非常大。

- **认知指南**。使模型的不确定性可见，以便决策者能够考虑这些因素。

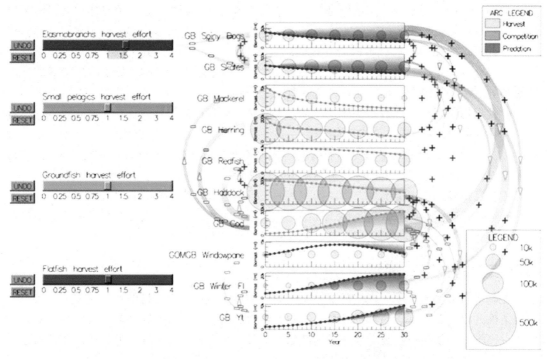

图 12.14　与鱼类相互作用模型相关联的可视化图

选择要实现的交互设计模式

给定一个问题、一组认知任务和一个可应用的数据来源，可视化设计师的任务是从一组可视化类型（图、地图、网络图和表格）以及最有效的交互方法中选择。表 12.2 提供了对不同设计模式适用性的总结。

表 12.2　适用性

设计模式	适用性
视觉监视	用于监视应用，在这种情况下，监视只是操作员要执行的一系列任务之一
向下钻取	只要有额外的任务相关信息，就使用该符号代表的信息
在层次聚合中向下钻取	适用于本身是分层或有分层结构的中等规模的数据集。为了提升认知效率，应该提供足够多的信息提示，以帮助决定哪些聚合对象值得向下钻取
寻找局部网络模式	用于寻找中等复杂度的网络中的局部网络模式（节点数在 30～500 个之间，节点度小于 1000）。对于小型网络，可以使用静态的布局
先播种后生长	用于大型网络，发现与种子节点有关的信息。高度节点（节点度大于 10）会出现问题，因为网络扩展得太快了
模式比较	用来比较大信息空间中的局部模式。解决方案包括缩放、放大窗口、快照图库和智能网络缩放
跨视图刷选	用来连接复合显示中的多个数据视图
动态查询	用于多维离散数据，最大的数据集大小约为 2^d，其中 d 是可选择的维数
基于模型的规划	只要有计算机模型可以支持预测，就适用。受到预测中不确定性水平的限制

第六步：原型开发

为了测试备选的设计方案的认知供给性，通常需要有某种形式的原型。这可以像一组关

键屏幕的设计草图一样简单，也可以像一个工作原型应用一样复杂，展示了关键的设计理念，但缺乏完整的功能。目的是在将可视化应用于第三步中确定的认知任务时，提供一个关于认知效率的推理基础。快速原型是一个庞大而多样的主题，它超出了本书的讨论范围。读者应该参考 Preece、Rogers 和 Sharp（2015）或 Snyder（2003）等人的书籍来了解原型设计方法。

第七步：评估

给定一个原型系统，设计的最后一个步骤是评估它满足任务需求的程度，并发现可用性的缺陷等。一种简单易用的方法是认知演练。这涉及让潜在用户在大声说话的同时浏览执行一组任务所需的步骤。当他们对所显示的信息感到困惑或不能正确地使用系统时，这些地方将立即显现出来。这种方法还可以帮助识别认知瓶颈，比如不合理的内存负载，或者可以转移到计算机上的重复性工作。

通常一个早期阶段的原型只是一个起点，特别是对于一个复杂的系统。通过多次设计迭代，原型将逐步细化且功能逐步增加。评价也是一个庞大而多样的主题，超出了本书的讨论范围。对用户界面评估有用的资源有 Wilson（2013）和 Krug（2013）两本书。

结论

本章概述了交互式可视化设计的认知工程方法的基础知识，但内容不是完整的，缺少了设计过程中的一些重要方面。好的设计需要很多技巧。首先，了解目标用户的需求至关重要。发现需求是很困难的，因为许多用户不能清楚地表达他们的需求，也可能是因为他们从未想到问题的解决方案。此外，一些用户不希望与设计师谈论新产品，因为他们已经花了几十年才学会熟练使用工具，因而没有什么动力去改变。用户可能缺乏视角，不理解他们的工作流程如何适应更大规模的数据分析问题。因此，优秀设计师需要理解任务的本质，将其从当前的实践中抽象出来。另一项技能是利用使用其他软件工具的丰富经验，看看哪些可以适应特定的问题领域。优秀的设计师还必须精通各种可能的艺术。新软件必须在现有软件工具的环境中工作。预算是有限的，可用的开发人员通常只熟悉某些开发环境。设计师还需要有说服的技巧，能够向客户提出设计想法，倾听理解他们收到的反馈。本书所介绍的是一套感知和认知的原则。这些可以提供重要和有用的指导，但它们只是组成良好设计的一部分。

书籍推荐

这里提供数据可视化领域和相关领域中一些教科书的简要注释书目，这些教科书提供了不同的视角。可视化设计是一门兼收并蓄的学科，因此主要推荐介绍人类感知和认知以及人机交互和编程方面的书籍。

可视化通用类

《可视化分析和设计》，Tamara Munzner（2014），AK Peters/CRC Press。这本关于信息可视化的优秀书籍提供了一个层次嵌套模型，包括从外壳的问题描述到内壳的算法设计。

《数据分析的图解方法》，John M. Chambers（2017），Chapman and Hall/CRC Press。这是 1983 年首次出版的一部真正的经典之作，为那些想要深入了解如何显示统计数据的人提供了一个极好的资源。

《信息设计：可视化背后的历史、理论和最佳实践》，Isabelle Meirelles（2013），Rockport

Publishers。这本书从设计师的角度出发，提供了很多发人深省的例子。

《功能艺术：信息图形和可视化》，Aberto Cairo（2012），New Riders。向公众展示数据是信息可视化的一个重要组成部分，许多新闻媒体，如纽约时报提供详尽的可视化来补充新闻报道。Cairo 的书中介绍了这些媒体的设计原则。

《量化信息的可视化显示》，Edward Tufte（2001），Graphics Press。这是从设计角度写的几本书之一。核心观点是简洁而清晰的表达。本书对数据的表示有很好的建议。

用户界面设计类

交互式可视化可以看作人机交互的一个分支学科。可视化通常只是交互式应用程序的一部分。因此，对什么是好的用户界面有一个宽泛的理解是至关重要的。

《设计用户界面：有效的人机交互策略》，Edition V. Ben Shneiderman，Plaisant，C. 和 Cohen，M.S.（2009），Pearson Education。本书全面地介绍了用户界面设计与评价。从 1980 年出版的《软件心理学》开始，它经历了几十年的修订。

《交互设计：超越人机交互》，Jenny Preece，Rogers，Y. 和 Sharp，H.（2015），John Wiley 和 Sons。本书对交互方法和评估用户界面方法的提供了极好的介绍。

感知类

任何对人类感知如何运作有兴趣的人，都可以从一本通用的介绍性教科书开始。

《感觉与知觉》，第五版，Jeremy M. Wolfe，Keith R. Kluender，Dennis M. Levi（2017）Sinauer。这是一本综合性的教科书，作者都是人类感知子领域的顶尖研究人员。

《认知神经科学》，Marie T. Banich 和 Compton，R. J.（2018）。像 fMRI 这样的新工具正在揭示负责感知和认知的大脑机制。本书对这个快速发展的领域做出了概述。

认知类

下面的书籍改变了我们对思考如何工作的认识。前两本介绍了分布式认知以及认知是通过大脑中的神经过程和认知工具、外部世界中的其他人与物之间的相互作用产生的。

《荒野中的认知》，Hutchins（1995），The MIT Press。这是一项关于大型船舶导航的里程碑式研究。它证明了复杂的认知不仅是在个体的大脑中进行的，而且是在许多个体之间以及环境和认知工具之间的复杂交互里产生的。

《天生的电子人：思维、技术和人类智能的未来》，Andy Clark（2003），Oxford University Press。Clark 是当代哲学家，他认为认知技术是构成人类智力的解决问题系统的深层和不可分割的部分。认知技术最好被视作构成我们大脑的计算装置的部分。换句话说，我们是有认知能力的电子人，并且逐渐与基于计算机的思考工具结合在一起。

《思考，快与慢》（第 1 卷），Daniel Kahneman 和 Egan，P.（2011）. Farrar，Straus 和 Giroux。该书探索了人类拥有的两个认知系统的意义，一个是基于高度学习模式的快速系统，它允许我们快速做出往往带有偏见的决定，另一个是采用深思熟虑的推理的缓慢系统。这本书很好地介绍了人们在做决定时存在偏见的一些方式。

可视化编程入门类

为了获得最大的灵活性，可视化必须从头开始编程，在这种情况下，需要同时具备编

程语言和图形语言的技能。有各种各样的语言可用。下面几本书介绍了三种最常见的编程环境。

《OpenGL 超级圣经：综合教程和参考（第七版）》，Graham Sellers，Richard Wright 和 Nicholas Haemel（2015），Addison-Wesley Professional。OpenGL 从 Silicon Graphics 图形语言发展而来，再加上 C++，几十年来一直是计算机图形学编程尤其是数据可视化的首选环境。近年来，这已经被着色器图形所取代，用于要求高的应用程序，但从 OpenGL 开始仍然是获得对计算机图形的全局理解的最佳方式。

《IPython：交互式计算和可视化教程》，Cyrille Rossant（2018），Packt Publishing。Python 已经成为数据分析和可视化构建的主导脚本语言。

《数据可视化与 D3》。Zhu，N. Q.（2013），Packt Publishing Ltd。D3 是一个广泛使用的 JavaScript 库，用于在网页浏览器中生成交互式数据可视化。

大多数可视化不是从零开始编程，而是使用科学或数据分析领域的专门软件应用程序开发的。有用于流场可视化、GIS、基因组学、分子建模、商业智能、地震学、海洋学、网络分析和其他数百个应用领域的软件包。不幸的是，应用领域太多了，这里无法提供具体的建议。标准的搜索工具应该很快就能显示出可用的内容。

参考文献

Accot, J., & Zhai, S. (1997). Beyond Fitts' law: Models for trajectory-based HCI tasks. In *Proceedings of CHI* (Vol. 97) (pp. 295–302).

Ahlberg, C., & Shneiderman, B. N. (1994). Visual information seeking using the film-finder. In *Proceedings of CHI* (Vol. 94) (pp. 433).

Ahlberg, C., Williamson, C., & Shneiderman, B. (1992). Dynamic queries for information exploration. In *Proceedings of CHI* (Vol. 92) (pp. 619–626).

Alexander, C. (1964). *Notes on the synthesis of form.* Cambridge, MA: Harvard University Press.

Alexander, C., Ishikawa, S., & Silverstein, M. (1977). *A pattern language.* Oxford University Press.

Alsallakh, B., Micallef, L., Aigner, W., Hauser, H., Miksch, S., & Rodgers, P. (2014). *Visualizing sets and set-typed data: State-of-the-art and future challenges.* EuroVis–State of The Art Reports. The Eurographics Association, 1–21.

Amaya, K., Bruderlin, A., & Calvert, T. (1996). Emotion from motion. In *Proceedings of graphics interface* (Vol. 96) (pp. 222–229).

Anderson, J. R. (2007). *How can the human mind occur in the physical universe?* Oxford, UK: Oxford University Press.

Anderson, J. R., Matessa, M., & Lebiere, C. (1997). Act-r: A theory of higher-level cognition and its relation to visual attention. *Human–Computer Interaction*, *12*, 439–462.

Anderson, J. R., & Milson, R. (1989). Human memory: An adaptive perspective. *Psychological Review*, *96*(4), 703–719.

Anderson, S. J., Mullen, K. T., & Hess, R. E. (1991). Human peripheral spatial resolution for achromatic and chromatic stimuli: Limits imposed by optical and retinal factors. *Journal of Physiology*, *442*, 47–64.

Anstis, S. M. (1974). A chart demonstrating variations in acuity with retinal position. *Vision Research*, *14*, 589–592.

Anstis, S. M., & Cavanaugh, P. (1983). A minimum motion technique for judging equiluminance in color vision. In J. D. Mollon, & L. T. Sharpe (Eds.), *Physiology and psychophysics* (pp. 156–166). London: Academic Press.

Arditi, A. (1987). Binocular vision. In K. R. Boff, L. Kaufman, & J. P. Thomas (Eds.), *Handbook of perception and human performance* (pp. 23–41). New York: Wiley.

Aretz, A. J. (1991). The design of electronic map displays. *Human Factors*, *33*(1), 85–101.

Armstrong, D. E., Stokoe, W. C., & Wilcox, S. E. (1994). Signs of the origin of syntax. *Current Anthropology*, *35*(4), 349–368.

Arsenault, R., & Ware, C. (2004). The importance of stereo, eye coupled perspective and touch for eye–hand coordination. In M. Slater, et al. (Ed.), *Presence: Teleoperators and virtual environments* (pp. 549–559). Cambridge, MA: MIT Press.

Arthur, K. W., Booth, K. S., & Ware, C. (1993). Evaluating task performance for fishtank virtual worlds. *ACM Transactions on Information Systems, 11*(3), 239–265.

Aygar, E., Ware, C., & Rogers, D. (2018). The contribution of stereoscopic and motion depth cues to the perception of structures in 3D point clouds. *ACM Transactions on Applied Perception, 15*(2), 9–15.

Bach, B., Riche, N. H., Hurter, C., Marriott, K., & Dwyer, T. (2017). Towards unambiguous edge bundling: Investigating confluent drawings for network visualization. *IEEE Transactions on Visualization and Computer Graphics, 23*(1), 541–550.

Baddeley, A. D., & Hitch, G. J. (1974). Working memory. In G. H. Bower (Ed.), *The psychology of learning and motivation: Advances in research and theory* (pp. 647–667). Hillsdale, NJ: Erlbaum.

Baddeley, A. D., & Logie, R. H. (1999). Working memory: The multiple-component model. In A. Miyake, & P. Shah (Eds.), *Models of working memory* (pp. 28–61). Cambridge, UK: Cambridge University Press.

Badler, N. I., Manoochehri, K. H., & Baraff, D. (1986). Multi-dimensional interface techniques and articulated figure positioning by multiple constraints. In *Proceedings of workshop on interactive 3D graphics* (pp. 151–169).

Baecker, R. M. (1981). *Sorting out sorting, presented at ACM SIGGRAPH Conference.* Dallas, TX: Film and Video Versions Available from Morgan Kaufmann, San Francisco.

Baecker, R. M., & Small, I. (1990). Animation at the interface. In B. Laurel (Ed.), *The art of human–computer interface design* (pp. 251–267). Reading, MA: Addison-Wesley.

Baecker, R. M., Small, I., & Mander, R. (1991). Bringing icons to life. In *Proceedings of CHI* (Vol. 91) (pp. 1–12).

Baird, J. C., Romer, D., & Stein, T. (1970). Test of a cognitive theory of psychophysics: Size discrimination. *Perceptual and Motor Skills, 30*(2), 495–501.

Bair, A. S., House, D. H., & Ware, C. (2009). Factors influencing the choice of projection textures for displaying layered surfaces. In *Proceedings of ACM symposium on applied perception in graphics and visualization* (pp. 101–108).

Balakrishnan, R., & MacKenzie, I. S. (1997). Performance differences in the fingers, wrist and forearm in computer input control. In *Proceedings of CHI* (Vol. 97) (pp. 303–310).

Ballesteros, S. (1989). Some determinants of perceived structure: Effects of stimulus and tasks. In B. E. Shepp, & S. Ballesteros (Eds.), *Object perception: Structure and process* (pp. 235–266). Hillsdale, NJ: Erlbaum.

Banks, M. S., Cooper, E. A., & Piazza, E. A. (2014). Camera focal length and the perception of pictures. *Ecological Psychology, 26*(1–2), 30–46.

Bar, M., & Biederman, I. (1998). Subliminal visual priming. *Psychological Science, 9*, 464–469.

Barfield, W., Hendrix, C., Bjorneseth, O., Kaczmarek, K. A., & Lotens, W. (1995). Comparison of human sensory capabilities with technical specifications of virtual environment equipment. *Presence, 4*(4), 329–356.

Barlow, H. (1972). Single units and sensation: A neuron doctrine for perceptual psychology? *Perception, 1*, 371–394.

Barsalou, L. W. (2008). Grounded cognition. *Annual Review of Psychology, 59*, 617–645.

Bartram, L. (1998). Perceptual and interpretative properties of motion for information visualization. In *Proceedings of the workshop on new paradigms in information visualization and manipulation* (pp. 3–7).

Bartram, L., Ho, A., Dill, J., & Henigman, E. (1995). The continuous zoom: A constrained fisheye technique for viewing and navigating large information spaces. In *Proceedings of UIST* (Vol. 95) (pp. 207–215).

Bartram, L., Ovans, R., Dill, J., Dyck, M., Ho, A., & Harens, W. S. (1994). Contextual assistance in user interfaces to complex, time-critical systems: The intelligent zoom. In *Proceedings of graphics interface* (Vol. 94) (pp. 216–224).

Bartram, L., Patra, A., & Stone, M. (2017). Affective color in visualization. In *Proceedings of the CHI conference on human factors in computing systems* (pp. 1364–1374). ACM.

Bartram, L., & Ware, C. (2002). Filtering and brushing with motion. *Information Visualization, 1*(1), 66–79.

Bartram, L., Ware, C., & Calvert, T. (2003). Moticons: Detection, distraction and task. *International Journal of Human–Computer Studies, 58*(5), 515–545.

Bassili, J. N. (1978). Facial motion in the perception of faces and of emotional expressions. *Journal of Experimental Psychology: Human Perception and Performance, 4*, 373–379.

Bassili, J. N. (1979). Emotion recognition. *Journal of Personality and Social Psychology, 37*, 2049–2058.

Baudisch, P., Good, N., & Stewart, P. (2001). Focus plus context screens: Combining display technology with visualization techniques. In *Proceedings of UIST* (Vol. 01) (pp. 31–34).

Bauer, B., Jolicoeur, P., & Cowan, W. B. (1996). Distractor heterogeneity versus linear separability in colour visual search. *Perception, 25*, 1281–1294.

Beardsley, T. (1997). The machinery of thought. *Scientific American, 277*, 78–83.

Beck, J. (1966). Effect of orientation and of shape similarity on perceptual grouping. *Perception and Psychophysics, 1*, 300–302.

Becker, R. A., & Cleaveland, W. S. (1987). Brushing scatterplots. *Technometrics, 29*(2), 127–142.

Beck, J., & Ivry, R. (1988). On the role of figural organization in perceptual transparency. *Perception and Psychophysics, 44*, 585–594.

Beck, D. M., Pinsk, M. A., & Kastner, S. (2005). Symmetry perception in humans and macaques. *Trends in Cognitive Sciences, 9*(9), 405–406.

Beckwith, M., & Restle, F. (1966). Process of enumeration. *Psychological Review, 73*(5), 437.

Bederson, B., & Hollan, J. (1994). Pad++: A zooming graphical interface for exploring alternate interface physics. In *Proceedings of UIST* (Vol. 94) (pp. 17–36).

Bellugi, U., & Klima, E. S. (1976). Two faces of sign: Iconic and abstract. *Annals of the New York Academy of Sciences, 280*, 514–538.

Benedikt, M. (1991). Cyberspace: Some proposals. In M. Benedikt (Ed.), *Cyberspace: First steps* (pp. 119–224). Cambridge, MA: MIT Press.

Bennett, A., & Rabbetts, R. B. (1989). *Clinical visual optics* (2nd ed.). Oxford: Butterworth Heinemann, 31.

Berlin, B., & Kay, P. (1969). *Basic color terms: Their universality and evolution.* Berkeley: University of California Press.

Berry, R. N. (1948). Quantitative relations among vernier, real depth and stereoscopic depth acuities. *Journal of Experimental Psychology, 38*, 708–721.

Berry, E., Kapur, N., Williams, L., Hodges, S., Watson, P., Smyth, G., et al. (2006). The use of a wearable camera, SenseCam, as a pictorial diary to improve auto-biographic memory in a patient with limbic encephalitis. *Neuropsychological Rehabilitation, 17*(4/5), 582–601.

Bertin, J. (1977). *Graphics and graphic information processing*. Berlin: de Gruyter Press.

Bertin, J. (1983). In W. J. Berg, trans (Ed.), *Semiology of graphics*. Madison: University of Wisconsin Press.

Bhatt, R., Carpenter, G., & Grossberg, S. (2007). Texture segregation by visual cortex: Perceptual grouping, attention, and learning. *Vision Research, 47*, 3173–3211.

Bichot, N. P., & Schall, J. D. (1999). Effects of similarity and history on neural mechanisms of visual selection. *Nature Neuroscience, 2*(6), 549–554.

Bickerton, D. (1990). *Language and species*. Chicago: University of Chicago Press.

Biederman, I. (1987). Recognition-by-components: A theory of human image understanding. *Psychological Review, 94*(2), 115–117.

Biederman, I., & Cooper, E. (1992). Size invariance in visual object priming. *Journal of Experimental Psychology: Human Perception and Performance, 18*, 121–133.

Bier, E. A., Stone, M. C., Pier, K., Buxton, W., & DeRose, T. D. (1993). Tool glasses and magic lenses: The see-through interface. In *Proceedings SIGGRAPH* (Vol. 93) (pp. 73–80).

Bieusheuvel, S. (1947). Psychological tests and their application to non-European peoples. In G. B. Jeffrey (Ed.), *Yearbook of education* (pp. 185–207). London: University of London Press.

Bingham, G. P., Bradley, A., Bailey, M., & Vinner, R. (2001). Accommodation, occlusion, and disparity matching are used to guide reaching: A comparison of actual versus virtual environments. *Journal of Experimental Psychology: Human Perception and Performance, 27*(6), 1314–1334.

Bishop, C. M., & Tipping, M. E. (1998). A hierarchical latent variable model of data visualization. *IEEE Trans on Pattern Analysis and Machine Intelligence, 20*(3), 281–293.

Blake, R., & Holopigan, K. (1985). Orientation selectivity in cats and humans assessed by masking. *Vision Research, 23*(1), 1459–1467.

Blike, G. T., Surgenor, S. D., & Whalen, K. (1999). A graphical object display improves anesthesiologists' performance on a simulated diagnostic task. *Journal of Clinical Monitoring and Computing, 13*, 37–44.

Bollen, J., Van de Sompel, H., Hagberg, A., Bettencourt, L., Chute, R., Rodriguez, M. A., et al. (2009). Clickstream data yields high-resolution maps of science. *PLoS One, 4*, e4803.

Booher, H. R. (1975). Comprehensibility of pictorial information and printed word in proceduralized instructions. *Human Factors, 17*(3), 266–277.

Boritz, J., & Booth, K. S. (1998). A study of interactive 6 DOF docking in a computerised virtual environment. In *Proceedings of the IEEE virtual reality annual international symposium* (pp. 139–146).

Borkin, M. A., Bylinskii, Z., Kim, N. W., Bainbridge, C. M., Yeh, C. S., Borkin, D., et al. (2016). Beyond memorability: Visualization recognition and recall. *IEEE Transactions on Visualization and Computer Graphics, 22*(1), 519–528.

Borkin, M. A., Vo, A. A., Bylinskii, Z., Isola, P., Sunkavalli, S., Oliva, A., et al. (2013). What makes a visualization memorable? *IEEE Transactions on Visualization and Computer Graphics, 19*(12), 2306–2315.

Borland, D., & Taylor, R. M. (2007). Rainbow color map (still) considered harmful. *IEEE Computer Graphics and Applications, 27*(2), 14–17.

Boroditsky, L. (2000). Metaphoric structuring: Understanding time through spatial metaphors. *Cognition, 75*(1), 1–28.

Bovik, A. C., Clark, M., & Geisler, W. S. (1990). Multichannel texture analysis using localized spatial filters. *IEEE Transactions on Pattern Analysis and Machine Intelligence, 12,* 55–73.

Bower, G. H., Karlin, M. B., & Dueck, A. (1975). Comprehension and memory for pictures. *Memory and Cognition, 3*(2), 216–220.

Bowman, D. A., Koller, D., & Hodges, L. F. (1997). Travel in immersive virtual environments: An evaluation of viewpoint motion control techniques. In Proc. *Virtual reality annual international symposium, 1997., IEEE 1997* (pp. 45–52). IEEE.

Bradshaw, M. E., Parton, A. D., & Glennister, A. (2000). The task-dependent use of binocular disparity and motion parallax information. *Vision Research, 4,* 3725–3734.

Bray, T. (1996). Measuring the web. *Computer Networks and ISDN Systems, 28,* 993–1005.

Bremmer, E., Schlack, A., Duhamel, J. R., Graf, W., & Fink, G. R. (2001). Spaced coding in primate posterior parietal cortex. *Neuroimage, 14,* S46–S51.

Brewer, C. A. (1996a). Guidelines for selecting colors for diverging schemes on maps. *Cartographic Journal, 33*(2), 79–86.

Brewer, C. A. (1996). Prediction of simultaneous contrast between map colors with Hunt's model of color appearance. *Color Research and Application, 21*(3), 221–235.

Bridgeman, B. (1991). Separate visual representations for perception and visually guided behavior. In S. R. Ellis (Ed.), *Pictorial communications in virtual and real environments* (pp. 316–327). London: Taylor & Francis.

Broad, K., Leiserowitz, A., Weinkle, J., & Steketee, M. (2007). Misinterpretations of the "cone of uncertainty" in Florida during the 2004 hurricane season. *Bulletin of the American Meteorological Society, 88*(5), 651–667.

Brooks, E. E. (1988). Grasping reality through illusion: Interactive graphics serving science. In *Proceedings of CHI* (Vol. 88) (pp. 1–11).

Bruce, V., & Morgan, M. J. (1975). Violations of symmetry and repetition in visual principles. *Perception, 4,* 239–249.

Bruce, V., & Young, A. (1986). Understanding face recognition. *British Journal of Psychology, 77,* 305–327.

Bruce, V., & Young, A. (1998). *In the eye of the beholder: The science of face perception.* Oxford: Oxford University Press.

Bruckner, S., & Gröller, E. (2007). Enhancing depth-perception with flexible volumetric halos. *IEEE Transactions on Visualization and Computer Graphics, 13*(6), 1344–1351.

Bruno, N., & Cutting, J. E. (1988). Minimodality and the perception of layout. *Journal of Experimental Psychology: General, 117,* 161–170.

Bull, P. (1990). What does gesture add to the spoken word? In H. Barlow, C. Blakemore, & M. Weston-Smith (Eds.), *Images and understanding* (pp. 108–121). Cambridge, UK: Cambridge University Press.

Burke, R., & Brickson, L. (2013). Focus cue enabled head-mounted display via microlens array. ACM Transactions on Graphics, 32, 220.

Burr, D. C., & Ross, J. (1982). Contrast sensitivity at high velocities. *Vision Research, 22*(4), 479–558.

Bushnell, I. W. R., Sai, E., & Mullin, J. T. (1989). Neonatal recognition of the mother's face. *British Journal of Developmental Psychology, 7*, 3–15.

Butkiewicz, T., Meentemeyer, R. K., Shoemaker, D. A., Chang, R., Wartell, Z., & Ribarsky, W. (2010). Alleviating the modifiable areal unit problem within probebased geospatial analyses. *Computer Graphics Forum, 29*(3), 923–932.

Buxton, W., & Myers, B. (1986). A study in two-handed input. In *Proceedings of CHI* (Vol. 86) (pp. 321–326).

Buzsáki, G. (2015). Hippocampal sharp wave–ripple: A cognitive biomarker for episodic memory and planning. *Hippocampus, 25*(10), 1073–1188.

Cabral, B., & Leedom, L. C. (1993). Imaging vector fields using line integral convolution. In *Proceedings of SIGGRAPH* (Vol. 93) (pp. 263–272).

Caelli, T., & Bevan, P. (1983). Probing the spatial frequency spectrum for orientation sensitivity with stochastic textures. *Vision Research, 23*(1), 39–45.

Caelli, T., Manning, M., & Finlay, D. (1993). A general correspondence approach to apparent motion. *Perception, 22*, 185–192.

Caelli, T., & Moraglia, G. (1985). On the detection of Gabor signals and discrimination of Gabor textures. *Vision Research, 25*(5), 671–684.

Callaghan, T. C. (1989). Interference and dominance in texture segmentation: Hue, geometric form and line orientation. *Perception and Psychophysics, 46*(4), 299–311.

Campbell, E. W., & Green, D. G. (1965). Monocular versus binocular visual acuity. *Nature, 208*, 191–192.

Card, S. K., Moran, T. P., & Newell, A. (1983). *The psychology of human–computer interaction*. Hillsdale, NJ: Erlbaum.

Card, S. K., & Nation, D. (2002). Degree-of-interest trees: A component of an attentionreactive user interface. In *Proceedings of advanced visual interfaces* (pp. 231–245).

Card, S. K., Pirolli, P., & Mackinlay, J. D. (1994). The cost-of-knowledge characteristic function: Display evaluation of direct-walk dynamic information visualizations. In *Proceedings of CHI* (Vol. 94) (pp. 238–244).

Card, S. K., Robertson, G. G., & York, W. (1996). The WebBook and the web Forager: An information workspace for the world wide web. In *Proceedings of SIGCHI* (Vol. 96) (pp. 111–117).

Carroll, J. M., & Kellogg, W. A. (1989). Artifact as theory-nexus: Hermeneutics meets theory-based design. In *Proceedings of SIGCHI* (Vol. 89) (pp. 7–14).

Carter, C. S., Botvinick, M. M., & Cohen, J. D. (2011). The contribution of the anterior cingulate cortex to executive processes in cognition. *Reviews in the Neurosciences, 10*(1), 49–58.

Casey, S. (1993). *Set phasers on stun and other true tales of design, technology and human error*. Santa Barbara, CA: Aegean Publishing.

Cataliotti, J., & Gilchrist, A. L. (1995). Local and global processes in lightness perception. *Perception and Psychophysics, 57*(2), 125–135.

Cave, C. B., & Squire, L. R. (1992). Intact and long-lasting repetition priming in amnesia. *Journal of Experimental Psychology: Learning, Memory, and Cognition, 18*, 509–520.

Chambers, A. M. (2017). The role of sleep in cognitive processing: Focusing on memory consolidation. *Wiley Interdisciplinary Reviews: Cognitive Science, 8*(3), e1433.

Chambers, J. M., Cleveland, W. S., Kleiner, B., & Tukey, R. A. (1983). *Graphical methods for data analysis*. Belmont, CA: Wadsworth.

Chandler, R., & Sweller, J. (1991). Cognitive load theory and the format of instruc-

tion. *Cognition and Instruction, 8*, 293–332.

Charbonnell, J. R., Ware, J. L., & Senders, J. W. (1968). A queuing model of visual sampling: Experimental validation. *IEEE Transactions on Man–Machine Systems, MMS-9*, 82–87.

Chau, A. W., & Yeh, Y. Y. (1995). Segregation by color and stereoscopic depth in three-dimensional visual space. *Perception and Psychophysics, 57*(7), 1032–1044.

Chen, R. R. S. (1976). The entity-relationship model—toward a unified view of data. *ACM Transactions on Database Systems, 1*, 1–22.

Chernoff, H. (1973). Using faces to represent points in k-dimensional space. *Journal of the American Statistical Association, 68*, 361–368.

Chomsky, N. (1965). *Aspects of the theory of syntax*. Cambridge, MA: MIT Press.

Chuang, J., Stone, M., & Hanrahan, P. (2008). A probabilistic model of the categorical association between colors. In *Color and imaging conference, v. 2008* (pp. 6–11) (1).

CIE Subcommittee E-1.3.1. (1971). *Recommendations on uniform color spaces*. Paris: Commission Internationale de l'Eclariage (CIE). Supplement #2 to CIE Publication #15.

Clark, A. (2001). Natural-born cyborgs? In *Cognitive technology: Instruments of mind* (pp. 17–24). Berlin, Heidelberg: Springer.

Clark, A. (2013). Whatever next? Predictive brains, situated agents, and the future of cognitive science. *Behavioral and Brain Sciences, 36*(3), 181–204.

Cleveland, W. S., & McGill, R. (1983). A color-caused optical illusion on a statistical graph. *American Statistician, 37*(2), 101–105.

Cleveland, W. S., & McGill, R. (1984). Graphical perception, experimentation, and application to the development of graphical methods. *Journal of the American Statistical Association, 79*(387), 531–554.

Cockburn, A., & McKenzie, B. (2001). 3D or not 3D? Evaluating the effect of the third dimension in a document management system. In *Proceedings of SIGCHI* (Vol. 99) (pp. 434–441).

Cohen, M. E., & Greenberg, D. R. (1985). The hemi-cube: A radiosity solution for complex environments. In *Proceedings SIGGRAPH* (Vol. 85) (pp. 31–40).

Colby, C. L. (1998). Action-oriented spatial reference frames in cortex. *Neuron, 20*, 15–24.

Cole, J. (1995). *Pride and a daily marathon*. Cambridge, MA: MIT Press.

Colle, H. A., & Reid, G. B. (1998). The room effect: Metric spatial knowledge of local and separated regions. *Presence, 7*(2), 116–128.

Collins, A. M., & Loftus, E. E. (1975). A spreading activation theory of semantic processing. *Psychological Review, 82*, 407–428.

Coltheart, V. (1999). *Fleeting memories: Cognition of brief visual stimuli*. Cambridge, MA: MIT Press.

Coren, S., & Ward, L. M. (1989). *Sensation and perception* (3rd ed.). New York: Harcourt Brace Jovanovich.

Cornsweet, T. N. (1970). *Visual perception*. New York: Academic Press.

Correll, M., & Gleicher, M. (2014). Error bars considered harmful: Exploring alternate encodings for mean and error. *IEEE Transactions on Visualization and Computer Graphics, 20*(12), 2142–2151.

Craik, E., & Lockhart, R. (1972). Levels of processing: A framework for memory research. *Journal of Verbal Learning and Behavior, 11*, 671–684.

Cross, A. R., Armstrong, R. L., Gobrecht, C., Paton, M., & Ware, C. (1997). Three-dimensional imaging of the Belousov–Zhabotinsky reaction using magnetic

resonance. *Magnetic Resonance Imaging*, 15(6), 719–728.

Cruz-Neira, C., Sandin, D. J., DeFanti, T. A., Kenyon, R. V., & Hart, J. C. (1992). The CAVE: Audio visual experience automatic virtual environment. *Communications of the ACM*, 35(6), 65–72.

Cutrell, E. B., Czerwinski, M., & Horvitz, E. (2000). Effects of instant messaging interruptions on computing tasks. In *Proceedings of CHI* (Vol. 2000) (pp. 99–100).

Cutting, J. E. (1986). *Perception with an eye for motion*. Cambridge, MA: MIT Press.

Cutting, J. E. (1991). On the efficacy of cinema, or what the visual systems did not evolve to do: Visual enhancements in pick-and-place tasks. In S. R. Ellis (Ed.), *Pictorial communication in virtual and real environments* (pp. 486–495). London: Taylor & Francis.

Cutting, J. E., Springer, K., Braren, P. A., & Johnson, S. H. (1992). Wayfinding on foot from information in retinal, not optical flow. *Journal of Experimental Psychology: General*, 121, 41–72.

Cypher, A., & Smyth, D. (1995). KidSim: End user programming of simulations. In *Proceedings of CHI* (Vol. 95) (pp. 27–34).

Czerwinski, M., van Dantzich, M., Robertson, G. G., & Hoffman, H. (1999). The contribution of thumbnail image, mouse-over text and spatial location memory to Web page retrieval in 3D. In *Proceedings of interact* (Vol. 99) (pp. 163–170).

Dakin, S. C., & Herbert, A. M. (1998). The spatial region of integration for visual symmetry detection. In *Proceedings of the royal society of London, series B* (Vol. 265) (pp. 659–664).

Darken, R. P., Allard, T., & Achille, L. B. (1998). Spatial orientation and wayfinding in large-scale virtual spaces: An introduction. *Presence*, 7(2), 101–107.

Darken, R. P., & Banker, W. P. (1998). Navigating in natural environments: A virtual environment training transfer study. In *Proceedings of VRAIS* (Vol. 98) (pp. 12–19).

Darken, R. P., & Sibert, J. L. (1996). Wayfinding strategies and behaviors in large virtual worlds. In *Proceedings of CHI* (Vol. 96) (pp. 142–149).

Daugman, J. G. (1984). Spatial visual channels in the Fourier plane. *Vision Research*, 24, 891–910.

Daugman, J. G. (1985). Uncertainty relation for resolution in space, spatial frequency, and orientation optimized by two-dimensional visual cortical filters. *Journal of the Optical Society of America, A*, 2, 1160–1169.

Davies, D. R., & Parasuraman, R. (1980). *The psychology of vigilance*. London: Academic Press.

Davies, M. (2011). Concept mapping, mind mapping and argument mapping: what are the differences and do they matter? *Higher education*, 62(3), 279–301.

De Bruijn, O., Spence, R., & Tong, C. H. (2000). Rapid serial visual presentation: A space–time trade-off in information presentation. In *Proceedings of advance visual interfaces (AVI 2000)* (pp. 189–192).

De Martino, B., Camerer, C. F., & Adolphs, R. (2010). Amygdala damage eliminates monetary loss aversion. *Proceedings of the National Academy of Sciences*, 107(8), 3788–3792.

Deering, M. (1992). High-resolution virtual reality. *ACM SIGGRAPH Computer Graphics*, 26(2), 195–202.

DeFanti, T. A., Dawea, G., Sandin, D. J., Schulze, J. P., Otto, P., Girado, J., et al. (2009). The StarCAVE, a third-generation CAVE and virtual reality OptIPortal. *Future Generation Computer Systems*, 25, 169–178.

Dehaene, S. (1997). *The number sense: How the mind creates mathematics*. Oxford: Oxford University Press.

Delmarcelle, T., & Hesselink, L. (1993). Visualizing second-order tensor fields with hyperstreamlines. *IEEE Computer Graphics and Applications*, *13*(4), 25–33.

Deregowski, J. B. (1968). Picture recognition in subjects from a relatively picture-less environment. *African Social Research*, *5*, 356–364.

Deuchar, M. (1990). Are the signs of language arbitrary? In H. Barlow, C. Blakemore, & M. Weston Smith (Eds.), *Images and understanding* (pp. 168–179). Cambridge, UK: Cambridge University Press.

Di Battista, G., Eades, P., Tamassia, R., & Tollis, I. G. (1998). *Graph drawing: Algorithms for the visualization of graphs*. Upper Saddle River, NJ: Prentice Hall.

Díaz, J., Ropinski, T., Navazo, I., Gobbetti, E., & Vázquez, P. P. (2017). An experimental study on the effects of shading in 3D perception of volumetric models. *The Visual Computer*, *33*(1), 47–61.

Dickinson, S., Christensen, H., Tsotsos, J., & Olofsson, G. (1997). Active object recognition integrating attention and viewpoint control. *Computer Vision and Image Understanding*, *6*(3), 239–260.

Dimara, E., Manganari, E., & Skuras, D. (2017). Survey data on factors influencing participation in towel reuse programs. *Data in brief*, *10*, 26–29.

Dimara, E., Bezerianos, A., & Dragicevic, P. (2018). Conceptual and methodological issues in evaluating multidimensional visualizations for decision support. *IEEE Transactions on Visualization and Computer Graphics*, *24*(1), 749–759.

Distler, C., Boussaoud, D., Desmone, R., & Ungerleider, L. G. (1993). Cortical connections of inferior temporal area REO in Macaque monkeys. *Journal of Comparative Neurology*, *334*, 125–150.

DiZio, P., & Lackner, J. R. (1992). Spatial orientation, adaptation and motion sickness in real and virtual environments. *Presence*, *1*(3), 319–328.

Doeller, C. F., Barry, C., & Burgess, N. (2010). Evidence for grid cells in a human memory network. *Nature*, *463*(7281), 657.

Donoho, A. W., Donoho, D. L., & Gasko, M. (1988). MacSpin: Dynamic graphics on a desktop computer. *IEEE Computer Graphics and Applications*, *8*(4), 51–58.

Dosher, B. A., Sperling, G., & Wurst, S. A. (1986). Trade-offs between stereopsis and proximity luminance covariance as determinants of perceived 3D structure. *Vision Research*, *26*(6), 973–990.

Douglas, S., & Kirkpatrick, T. (1996). Do color models really make a difference? In *Proceedings of CHI* (Vol. 96) (pp. 399–405).

Drascic, D., & Milgram, P. (1991). Positioning accuracy of a virtual stereoscopic pointer in a real stereoscopic video world. In *Proceedings of SPIE* (Vol. 1457) (pp. 58–69).

Drasdo, N. (1977). The neural representation of visual space. *Nature*, *266*, 554–556.

Driver, J., McLeod, P., & Dienes, Z. (1992). Motion coherence and conjunction search. *Perception and Psychophysics*, *51*(1), 79–85.

Drucker, S. M., & Zeltzer, D. (1995). CamDroid: A system for implementing intelligent camera control. In *Proceedings of symposium on interactive 3D graphics* (pp. 139–144).

Drury, C. G., & Clement, N. R. (1978). The effect of area, density, and number of background characters on visual search. *Human Factors*, *20*, 597–603.

Duda, R., & Hart, P. E. (1973). *Pattern classification and scene analysis*. New York: Wiley.

Dudai, Y. (2004). The neurobiology of consolidations, or, how stable is the engram? *Annual Reviews of Psychology*, *55*, 51–86.

Dudai, Y., & Evers, K. (2014). To simulate or not to simulate: What are the ques-

tions? *Neuron, 84*(2), 254–261.

Duncan, J., & Humphreys, G. (1989). Visual search and stimulus similarity. *Psychological Review, 96*, 433–458.

Durgin, E. H., Proffitt, D. R., Olson, T. J., & Reinke, K. S. (1995). Comparing depth from motion with depth from binocular disparity. *Journal of Experimental Psychology: Human Perception and Performance, 21*(3), 679–699.

Dwyer, E. M. (1967). The effect of varying the amount of realistic detail in visual illustrations. *Journal of Experimental Education, 36*, 34–42.

Dzhafarov, E. N., Sekuler, R., & Allik, J. (1993). Detection of changes in speed and direction of motion: Reaction time analysis. *Perception & Psychophysics, 54*, 733–750.

D'Zmura, M., Lennie, P., & Tiana, C. (1997). Color search and visual field segregation. *Perception and Psychophysics, 59*(3), 381–388.

Eckstein, M. P., Beutter, B. R., Pham, B. T., Shimozaki, S. S., & Stone, L. S. (2007). Similar neural representations of the target for saccades and perception during search. *Neuron, 27*, 1266–1270.

Edelman, S. (1995). Representation of similarity in 3D object discrimination. *Neural Computation, 7*, 407–422.

Edelman, S., & Buelthoff, H. H. (1992). Orientation dependence in the recognition of familiar and novel views of 3D objects. *Vision Research, 32*, 2385–2400.

Edwards, B. (1979). *Drawing on the right side of the brain.* Los Angeles, CA: J.E. Tarcher.

Egeth, H., & Pachella, R. (1969). Multidimensional stimulus identification. *Perception and Psychophysics, 5*, 341–346.

Ekman, P. (2003). *Emotions revealed: Recognizing faces and feelings to improve communication and emotional life.* New York: Times Books.

Ekman, P., & Friesen, W. (1975). *Unmasking the face: A guide to recognizing emotions from facial expressions.* Upper Saddle River, NJ: Prentice Hall.

Ekman, P., & Friesen, W. (1978). *The facial action coding system.* Palo Alto, CA: Consulting Psychologists Press.

Ekman, P., Friesen, W., & O'Sullivan, M. (1988). Smiles when lying. *Journal of Personality and Social Psychology, 54*, 414–420.

Ekman, G., & Junge, K. (1961). Psychophysical relations in visual perception of length, area and volume. *Scandinavian Journal of Psychology, 2*(1), 1–10.

Ekstrom, A. D., Spiers, H. J., Bohbot, V. D., & Rosenbaum, R. S. (2018). *Human spatial navigation.* Princeton University Press.

Eley, M. G. (1988). Determining the shapes of land surfaces from topographical maps. *Ergonomics, 31*, 355–376.

Elmes, D., Kantowitz, B. H., & Roedinger, H. L. (1999). *Research methods in psychology* (6th ed.). Pacific Grove, CA: Brooks/Cole.

Elvins, T. T., Nadeau, D. R., & Kirsh, D. (1997). Worldlets: 3D thumbnails for wayfinding in virtual environments. In *Proceedings of UIST* (Vol. 97) (pp. 21–30).

Elvins, T. T., Nadeau, D. R., Schul, R., & Kirsh, D. (1998). Worldlets: 3D thumbnails for 3D browsing. *Proceedings of CHI, 98*, 163–170.

Emmorey, K., & McCullough, S. (2009). The bimodal bilingual brain: Effects of sign language experience. *Brain & Language, 109*, 124–132.

Englehardt, Y., de Bruin, J., Janssen, T., & Scha, R. (1996). The visual grammar of information graphics. In *Proceedings of workshop on visual representation, reasoning, and interaction in design* (pp. 1–11).

Enns, J. T., Austin, E. L., Di Lollo, V., Rauchenberger, R., & Yantis, S. (2001).

New objects dominate luminance transients in setting attentional priority. *Journal of Experimental Psychology: Human Perception and Performance, 27*(6), 1287–1302.

Eriksen, C. W., & Hake, H. N. (1955). Absolute judgements as a function of stimulus range and number of stimulus and response categories. *Journal of Experimental Psychology, 49*, 323–332.

Everts, M. H., Bekker, H., Roerdink, J. B. T. M., & Isenberg, T. (2009). Depth-dependent halos: Illustrative rendering of dense line data. *IEEE Transactions on Visualization and Computer Graphics, 15*(6), 1299–1306.

Fach, P. W., & Strothotte, T. (1994). Cognitive maps: A basis for designing user manuals for direct manipulation interfaces. In M. J. Tauber, D. E. Mahling, & E. Arefi (Eds.), *Cognitive aspects of visual languages and visual interfaces* (pp. 89–117). New York: Elsevier.

Faraday, P. (1998). *Theory-Based design and evaluation of multimedia presentation interfaces* Ph.D. thesis. London: City University.

Faraday, P., & Sutcliffe, A. (1997). Designing effective multimedia presentations. In *Proceedings of CHI* (Vol. 97) (pp. 272–279).

Faraday, P., & Sutcliffe, A. (1999). Authoring animated Web pages using "contact points.". In *Proceedings of CHI* (Vol. 99) (pp. 458–465).

Farah, M. J., Soso, M. J., & Dashieff, R. M. (1992). Visual angle of the mind's eye before and after unilateral occipital lobectomy. *Journal of Experimental Psychology: Human Perception and Performance, 18*, 214–246.

Feiner, S., MacIntyre, B., Haupt, M., & Solomon, E. (1993). Windows on the world, 2D windows for 3D augmented reality. In *Proceedings of UIST* (Vol. 93) (pp. 145–155).

Feldman, J. A. (1985). Four frames suffice: A provisional model of vision and space. *Behavioural and Brain Sciences, 8*, 265–289.

Few, S. (2012). *Show me the numbers: Designing tables and graphs to enlighten.* Analytics Press.

Field, D. J., Hayes, A., & Hess, R. E. (1993). Contour integration by the human visual system: Evidence for a local "association field." *Vision Research, 33*(2), 173–193.

Field, G., & Spence, R. (1994). Now, where was I? *New Zealand Journal of Computing, 5*(1), 35–43.

Findlay, J. M., & Gilchrist, I. D. (2005). Eye guidance and visual search. In G. Underwood (Ed.), *Cognitive processes in eye guidance* (pp. 259–281). Oxford: Oxford University Press.

Fine, I., & Jacobs, R. A. (2000). Perceptual learning for a pattern discrimination task. *Vision Research, 41*, 449–461.

Fine, I., & Jacobs, R. A. (2002). Comparing perceptual learning across tasks: A review. *Journal of Vision, 2*, 190–203.

Fisher, S. K., & Cuiffreda, K. J. (1990). Adaptation to optically increased interocular separation under naturalistic viewing conditions. *Perception, 19*, 171–180.

Fitts, P. M. (1954). The information capacity of the human motor system in controlling the amplitude of movements. *Journal of Experimental Psychology, 47*, 381–391.

Fleet, D. (1998). *Visualization of communications in 3D* Master's thesis. Canada: University of New Brunswick.

Foley, J. D., van Dam, A., Feiner, S. K., & Hughes, J. E. (1990). *Computer graphics: Principles and practice* (2nd ed.). Reading, MA: Addison-Wesley.

Fowler, R. H., & Dearholt, D. W. (1990). Information retrieval using pathfinder networks. In R. W. Schvaneveldt (Ed.), *Pathfinder associative networks: Studies in knowledge organization* (pp. 165–178). Norwood, NJ: Ablex.

Fowler, D., & Ware, C. (1989). Strokes for representing univariate vector field maps. In *Proceedings of graphics interface* (Vol. 89) (pp. 249–253).

Franklin, D., Hill, C., Dwyer, H. A., Hansen, A. K., Iveland, A., & Harlow, D. B. (2016). Initialization in scratch: Seeking knowledge transfer. In *Proceedings of the 47th ACM technical symposium on computing science education ACM* (pp. 217–222).

Frisby, J. P. (1979). *Seeing, illusion, brain and mind.* Oxford: Oxford University Press.

Frisby, J. P., Buckley, D., & Duke, P. A. (1996). Evidence for good recovery of lengths of real objects seen with natural stereo viewing. *Perception, 25,* 129–154.

Fuchs, J., Isenberg, P., Bezerianos, A., Fischer, F., & Bertini, E. (2014). The influence of contour on similarity perception of star glyphs. *IEEE Transactions on Visualization and Computer Graphics, 20*(12), 2251–2260.

Fuchs, J., Isenberg, P., Bezerianos, A., & Keim, D. (2017). A systematic review of experimental studies on data glyphs. *IEEE Transactions on Visualization and Computer Graphics, 23*(7), 1863–1879.

Furnas, G. W. (1986). Generalized fisheye views. In *Proceedings of CHI* (Vol. 86) (pp. 17–26).

Furnas, G. W. (1991). New graphical reasoning models for understanding graphical interfaces. In *Proceedings of CHI* (Vol. 91) (pp. 71–78).

Gallistel, C. R., & Gelman, R. (1992). Preverbal and verbal counting and computation. *Cognition, 44*(1), 43–74.

Gamma, Helm, R., Johnson, R., & Vlissides, J. (1995). *Design patterns: Elements of reusable object-oriented software.* Addison-Wesley.

Garner, W. R. (1974). *The processing of information and structure.* Hillsdale, NJ: Erlbaum.

Geertz, C. (1973). *The interpretation of cultures.* New York: Basic Books.

Gemmell, J., Bell, G., & Lueder, R. (2006). MyLifeBits: A personal database for everything. *Communications of the ACM, 49*(1), 88–95.

Gibson, J. J. (1979). *The ecological approach to visual perception.* Boston: Houghton Mifflin.

Gibson, J. J. (1986). *The ecological approach to visual perception.* Hillsdale, NJ: Erlbaum.

Gilbert, S. A. (1997). *Mapping mental spaces: How we organize perceptual and cognitive information.* Ph.D. thesis. Cambridge: Massachusetts Institute of Technology.

Gilchrist, A. L. (1979). The perception of surface blacks and whites. *Scientific American, 240,* 88–96.

Gilchrist, A. L. (1980). When does perceived lightness depend on perceived spatial arrangement? *Perception and Psychophysics, 28,* 527–538.

Gilhooly, K. J. (1988). *Thinking: Directed, undirected and creative.* London: Academic Press.

Ginsburg, A. P., Evans, D. W., Sekuler, R., & Harp, S. A. (1982). Contrast sensitivity predicts pilots' performance in aircraft simulators. *American Journal of Optometry and Physiological Optics, 59,* 105–108.

Glennerster, A., Tcheang, L., Gilson, S. J., Fitzgibbon, A. W., & Parker, A. J. (2006). Humans ignore motion and stereo cues in favor of a fictional stable world. *Current Biology, 16*(4), 428–432.

Goldin-Meadow, S., & Mylander, C. (1998). Spontaneous sign systems created by deaf children in two cultures. *Nature, 391,* 279–281.

Goldschmidt, G. (1991). The dialectics of sketching. *Creativity Research Journal, 4*(2), 23–143.

Goldstein, D. A., & Lamb, J. C. (1967). Visual coding using flashing lights. *Human Factors, 9*, 405–408.

Goldstone, R. L., & Sakamoto, Y. (2003). The transfer of abstract principles governing complex adaptive systems. *Cognitive Psychology, 46*, 414–466.

Goldstone, R. L., & Son, J. Y. (2003). The transfer of abstract principles using concrete and idealized simulations. *The Journal of the Learning Sciences, 14*, 69–110.

Gonzalez, R. C., & Woods, P. (1993). *Digital image processing* (2nd ed.). Reading, MA: Addison-Wesley.

Goodman, N. (1968). *Language of art*. New York: Bobbs-Merrill.

Goodwin, C. J. (2001). *Research in psychology: Methods and design*. New York: Wiley.

Gray, C. M., Konig, P., Engel, A. K., & Singer, W. (1989). Oscillatory responses in cat visual cortex exhibit intercolumnar synchronisation which reflects global stimulus properties. *Nature, 388*, 334–337.

Gray, W. G. D., Mayer, L. A., & Hughes Clarke, J. E. (1997). *Geomorphological applications of multibeam sonar and high-resolution DEM data from Passamaquoddy Bay*. Ottawa: Geological Association of Canada. '97 Proceedings Abstracts 57.

Gray, W. D., Simms, C. R., Fu, W. T., & Schoelles, M. J. (2006). The soft constraints hypothesis: A rational analysis approach to resource allocation for interactive behavior. *Psychological Review, 113*(3), 461–482.

Gregory, R. L. (1977). Vision with isoluminance color contrast: A projection technique and observations. *Perception, 6*(1), 113–119.

Grimson, W. E. L., Ettinger, G. J., Kapur, T., Leventon, M. E., Wells, W. M., III, & Kikinis, R. (1997). Utilizing segmented MRI data in image-guided surgery. *International Journal of Pattern Recognition and Artificial Intelligence, 11*(8), 1367–1397.

Grossberg, S., & Williamson, J. (2001). A neural model of how horizontal and interlaminar connections of visual cortex develop into adult circuits that carry out perceptual grouping and learning. *Cerebral Cortex, 11*(1), 37–58.

Gugerty, L., & Brooks, J. (2001). Seeing where you are heading: Integrating environmental and egocentric reference frames in cardinal direction judgments. *Journal of Experimental Psychology: Applied, 7*(3), 251–266.

Guiard, Y. (1987). Asymmetric division of labor in skilled bimanual action: The kinematic chain as a model. *Journal of Motor Behavior, 19*, 486–517.

Guitard, R., & Ware, C. (1990). A color sequence editor. *ACM Transactions on Graphics, 9*(3), 338–341.

Guo, H., Zhang, V., & Wu, J. (2000). *The effect of zooming speed in a zoomable user interface*. Student CHI Online Research Experiments (SHORE). Retrieved from http://otal.umd.edu/SHORE2000/zoom/.

Gutwin, C., Greenberg, S., & Roseman, M. (1996). Workspace awareness support with radar views. In *Proceedings of CHI* (Vol. 96) (pp. 210–211).

Hafting, T., Fyhn, M., Molden, S., Moser, M.-B., & Moser, E. I. (2005). Microstructure of a spatial map in the entorhinal cortex. *Nature, 436*(7052), 801.

Hagen, M. A. (1974). Picture perception: Toward a theoretical model. *Psychology Bulletin, 81*, 471–497.

Hagen, M. A., & Elliott, H. B. (1976). An investigation of the relationship between viewing conditions and preference for true and modified perspective with adults. *Journal of Experimental Psychology: Human Perception and Performance, 5*, 479–490.

Hallett, P. E. (1986). Eye movements. In K. R. Boff, L. Kaufman, & J. P. Thomas

(Eds.), *Handbook of perception and human performance* (Vol. 1) (pp. 25–28). New York: Wiley.

Halverston, J. (1992). The first pictures: Perceptual foundations of paleolithic art. *Perception, 21,* 389–404.

Haring, M. J., & Fry, M. A. (1979). Effect of pictures on children's comprehension of written text. *Educational Communication and Technology Journal, 27*(3), 185–190.

Harris, C. S. (1965). Perceptual adaptation to inverted, reversed and displaced vision. *Psychological Review, 72*(6), 419–444.

Harrison, B., & Vincente, K. J. (1996). An experimental evaluation of transparent menu usage. In *Proceedings of CHI* (Vol. 96) (pp. 391–398).

Hasler, B. S., Kersten, B., & Sweller, J. (2007). Learner control, cognitive load and instructional animation. *Applied Cognitive Psychology, 21,* 713–729.

Havre, S., Hetzler, B., & Nowell, L. (2000). ThemeRiver: Visualizing theme changes over time. In *Proceedings of IEEE information visualization conference* (pp. 115–123).

Hawkins, J., & Blakeslee, S. (2004). *On Intelligence.* Times Books, New York.

Hawkins, J., & Blakeslee, S. (2007). *On intelligence: How a new understanding of the brain will lead to the creation of truly intelligent machines.* Macmillan.

Hay, D., Kinchin, I., & Lygo-Baker, S. (2008). Making learning visible: The role of concept mapping in higher education. *Studies in Higher Education, 33*(3), 295–311.

Healey, C. G. (1996). Choosing effective colors for data visualization. In *Proceedings of IEEE visualization conference* (pp. 263–270).

Healey, C. G., Booth, K. S., & Enns, J. T. (1998). High-speed visual estimation using pre-attentive processing. *ACM Transactions on Human–Computer Interaction, 3*(2), 107–135.

Healey, C. G., Kocherlakota, S., Rao, V., Mehta, R., & St Amant, R. (2008). Visual perception and mixed-initiative interaction for assisted visualization design. *IEEE Transactions on Visualization and Computer Graphics, 14*(2), 396–411.

Heer, J., & Agrawala, M. (2006). Multi-scale banking to 45 degrees. *IEEE Transactions on Visualization and Computer Graphics, 12*(5), 701–708.

Heer, J., & Boyd, D. (2005). Vizster: Visualizating online social networks. In *Proc. IEEE information visualization* (pp. 32–39).

Heider, B., Meskanaite, V., & Peterhaus, E. (2000). Anatomy and physiology of a neural mechanism defining depth order and contrast polarity at illusory contours. *European Journal of Neuroscience, 12*(11), 4117–4130.

Heider, E., & Simmel, M. (1944). An experimental study of apparent behavior. *American Journal of Psychology, 57,* 243–259.

Heiser, J., Phan, D., Agrawala, D., Tversky, B., & Hanrahan, P. (2004). Identification and validation of cognitive design principles for automatic generation of assembly instructions. In *Proceedings of advanced visual interfaces* (Vol. 04) (pp. 311–319).

Held, R. T., Cooper, E. A., & Banks, M. S. (2012). Blur and disparity are complementary cues to depth. *Current Biology, 22,* 1–6.

Held, R., Efstanthiou, A., & Green, M. (1966). Adaptation to displaced and delayed visual feedback from the hand. *Journal of Experimental Psychology, 72,* 887–891.

Hendrix, C., & Barfield, W. (1996). Presence within virtual environments as a function of visual display parameters. *Presence, 5*(3), 272–289.

Hering, E. (1920/1964). *Grundzuge der Lehr vom Lichtsinn.* Berlin: Springer-Verlag. Outlines of a theory of light sense (L. M. Hurvich & D. Jameson, trans.). Cambridge, MA: Harvard University Press.

Herndon, K. P., Zelenik, R. C., Robbins, D. C., Conner, D. B., Snibbe, S. S., & van

Dam, A. (1992). Interactive shadows. In *Proceedings of UIST* (Vol. 92) (pp. 1–6).

Herskovits, M. J. (1948). *Man and his works.* New York: Knopf.

Hickox, J. C., & Wickens, C. D. (1999). Effect of elevation angle disparity, complexity and feature type on relating out-of-cockpit field of view to an electronic cartographic map. *Journal of Experimental Psychology: Applied, 5*(3), 284–301.

Hill, B., Roger, T., & Vorhagen, E. W. (1997). Comparative analysis of the quantization of color spaces on the basis of the CIELAB color-difference formula. *ACM Transactions on Graphics, 16*(2), 109–154.

Hillstrom, A. P., & Yantis, S. (1994). Visual attention and motion capture. *Perception and Psychophysics, 55*(4), 399–411.

Hobeika, L., Diard–Detoeuf, C., Garcin, B., Levy, R., & Volle, E. (2016). General and specialized brain correlates for analogical reasoning: A meta–analysis of functional imaging studies. *Human Brain Mapping, 37*(5), 1953–1969.

Hochberg, J. (1968). In the mind's eye. In R. N. Haber (Ed.), *Contemporary theory and research in visual perception* (pp. 309–331). New York: Holt, Rinehart and Winston.

Hochberg, J. (1971). Perception: Space and movement. In J. W. Klink, & L. A. Riggs (Eds.), *Experimental psychology* (pp. 475–550). New York: Holt, Rinehart and Winston.

Hochberg, J. (1986). Representation of motion and space in video and cinematic display. In K. R. Boff, L. Kaufman, & J. P. Thomas (Eds.), *Handbook of perception and human performance* (pp. 1–64). New York: Wiley.

Hochberg, J. E., & Brooks, V. (1962). Pictorial recognition as an unlearned ability. *American Journal of Psychology, 75,* 624–628.

Hochberg, J., & Brooks, V. (1978). Film cutting and visual momentum. In J. W. Senders, D. E. Fisher, & R. A. Mony (Eds.), *Eye movements and the higher psychological functions* (pp. 293–313). Hillsdale, NJ: Erlbaum.

Hoffman, D. M., Girshick, A. R., Akeley, K., & Banks, M. S. (2008). Vergence–accommodation conflicts hinder visual performance and cause visual fatigue. *Journal of Vision, 8*(3), 33.

Hollingworth, A., & Henderson, J. M. (2002). Accurate visual memory for previously attended objects in natural scenes. *Journal of Experimental Psychology: Human Perception and Performance, 28*(1), 113–136.

Holten, D., & van Wijk, J. J. (2009). A user study on visualizing directed edges in graphs. In *Proceedings of SIGCHI* (Vol. 2009) (pp. 2299–2308).

Holten, D., & van Wijk, J. J. (2010). Evaluation of cluster identification performance for different PCP variants. *Computer Graphics Forum, 29*(3), 793–802.

Horgan, J. (1997). *The end of science: Facing the limits of knowledge in the twilight of the scientific age.* Reading, MA: Helix Books.

Horwitz, B., Amunts, K., Bhattacharyya, R., Patkin, D., Jeffries, K., Zilles, K., et al. (2003). Activation of Boca's area during the production of spoken and signed language: A combined cytoarchitectonic mapping and PET analysis. *Neuropsychologia, 41*(14), 1868–1876.

Hotelling, H. (1933). Analysis of a complex of statistical variables into principal components. *Journal of Educational Psychology, 24,* 498–520.

Houde, S. (1992). Iterative design of an interface for easy 3-D direct manipulation. In *Proceedings of CHI* (Vol. 92) (pp. 135–142).

Houtkamp, R., Spekreijse, H., & Roelfsema, P. R. (2003). A gradual spreading of attention during mental curved tracing. *Perception and Psychophysics, 65*(7), 1136–1144.

Howard, I. P. (1991). Spatial vision within egocentric and exocentric frames of ref-

erence. In S. R. Ellis, M. K. Kaiser, & A. J. Grunwald (Eds.), *Pictorial communication in virtual and real environments* (pp. 338–358). London: Taylor & Francis.

Howard, I. P., & Childerson, L. (1994). The contributions of motion, the visual frame, and visual polarity to sensations of body tilt. *Perception, 23,* 753–762.

Howard, I. P., & Heckman, T. (1989). Circular vection as a function of the relative sizes, distances and positions of two competing visual displays. *Perception, 18*(5), 657–667.

Howard, J. H., & Kerst, S. M. (1981). Memory and perception of cartographic information for familiar and unfamiliar environments. *Human Factors, 23*(4), 495–504.

Huang, F. C., Chen, K., & Wetzstein, G. (2015). The light field stereoscope: Immersive computer graphics via factored near-eye light field displays with focus cues. *ACM Transactions on Graphics (TOG), 34*(4).

Huang, C. R., Chung, P. C. J., Yang, D. K., Chen, H. C., & Huang, G. J. (2014). Maximum a posteriori probability estimation for online surveillance video synopsis. *IEEE Transactions on Circuits and Systems for Video Technology, 24*(8), 1417–1429.

Huber, D. E., & O'Reilly, R. C. (2003). Persistence and accommodation in short-term priming and other perceptual paradigms: Temporal segregation through synaptic depression. *Cognitive Science, 27,* 403–430.

Hullman, J., & Diakopoulos, N. (2011). Visualization rhetoric: Framing effects in narrative visualization. *IEEE Transactions on Visualization and Computer Graphics, 17*(12), 2231–2240.

Hullman, J., Drucker, S., Riche, N. H., Lee, B., Fisher, D., & Adar, E. (2013). A deeper understanding of sequence in narrative visualization. *IEEE Transactions on visualization and computer graphics, 19*(12), 2406–2415.

Hummel, J. E., & Biederman, I. (1992). Dynamic binding in a neural network for shape recognition. *Psychological Review, 99*(3), 480–517.

Humphreys, G. W., & Bruce, V. (1989). *Visual cognition: Computational, experimental and neurological perspectives.* Hillsdale, NJ: Erlbaum.

Hurvich, L. M. (1981). *Color vision.* Sunderland, MA: Sinauer Associates.

Hutchins, E. (1995). *Distributed cognition.* Cambridge, MA: MIT Press.

Hutto, D. D., & Myin, E. (2012). *Radicalizing enactivism: Basic minds without content.* Mit Press.

Hyman, R. (1953). Stimulus information as a determinant of reaction time. *Journal of Experimental Psychology, 45,* 423–432.

Iavecchia, J. H., Iavecchia, H. P., & Roscoe, S. N. (1988). Eye accommodation to headup virtual images. *Human Factors, 30*(6), 689–702.

Igarashi, T., Kadobayashi, R., Mase, K., & Tanaka, H. (1998). Path drawing for 3D walkthrough. In *Proceedings ACM symposium on user interface software and technology* (pp. 173–174).

Immel, D. S., & Brock, P. J. (1986). An efficient radiosity approach for realistic image synthesis. *IEEE Computer Graphics and Applications, 6*(2), 26–35.

InsKelberg, A., & Dimsdale, B. (1990). Parallel coordinates: A tool for visualizing multidimensional geometry. In *Proceedings of IEEE visualization conference* (pp. 361–378).

Interrante, V., Fuchs, H., & Pizer, S. M. (1997). Conveying 3D shape of smoothly curving transparent surfaces via texture. *IEEE Transactions on Visualization and Computer Graphics, 3*(2), 98–117.

Intraub, H., & Hoffman, J. E. (1992). Reading and visual memory: Remembering scenes that were never seen. *American Journal of Psychology, 105,* 101–114.

Irani, P., Tingley, M., & Ware, C. (2001). Using perceptual syntax to enhance semantic content in diagrams. *IEEE Computer Graphics and Applications, 21*(5), 76–84.

Irani, P., & Ware, C. (2003). Diagramming information structures using 3D perceptual primitives. *ACM Transactions on Computer–Human Interaction, 10*(1), 1–19.

Irwin, D. E. (1992). Memory for position or identity across eye movements. *Journal of Experimental Psychology: Learning, Memory and Cognition, 18,* 307–317.

Irwin, R. J., & McCarthy, D. (1998). Psychophysics: Methods and analyses of signal detection. In K. A. Lattal, M. Perone, et al. (Eds.), *Handbook of research methods in human operant behavior* (pp. 291–321). New York: Plenum Press.

Ishii, H., & Kobayashi, M. (1992). ClearBoard: A seamless medium of shared drawing and conversation with eye contact. In *Proceedings of CHI* (Vol. 92) (pp. 525–532).

Ishikawa, T., Fujiwara, H., Imai, O., & Okabe, A. (2008). Wayfinding with a GPS-based mobile navigation system: A comparison with maps and direct experience. *Journal of Environmental Psychology, 28*(1), 74–82.

Jackson, R., MacDonald, L., & Freeman, K. (1994). *Computer-generated color: A practical guide to presentation and display.* New York: Wiley.

Jackson, R., MacDonald, L., & Freeman, K. (1998). *Computer-generated color.* Chichester, UK: Wiley Professional Computing.

Jacob, R. J. K. (1991). The use of eye movements in human-computer interaction techniques: What you look at is what you get. *ACM Transactions on Information Systems, 9*(3), 152–169.

Jacob, R. J. K., Egeth, H. E., & Bevon, W. (1976). The face as a data display. *Human Factors, 18,* 189–200.

Jankowski, J., & Hachet, M. (2015). Advances in interaction with 3D environments. *Computer Graphics Forum, 34*(1), 152–190.

Jankun–Kelly, T. J., Lanka, Y. S., & Swan, J. E. (2010). An evaluation of glyph perception for real symmetric traceless tensor properties. *Computer Graphics Forum Blackwell Publishing Ltd, 29*(3), 1133–1142.

Jern, M., Thygesen, L., & Brezzi, M. (2009). A web-enabled Geovisual analytics tool applied to OECD regional data. In *Proceedings Eurographics* (pp. 137–144).

Jobard, B., & Lefer, W. (1997). Creating evenly spaced streamlines of arbitrary density. In *Visualization in scientific computing Proceedings of the 8th Eurographics workshop* (Vol. 97) (pp. 43–56).

Johansson, G. (1973). Visual perception of biological motion and a model for its analysis. *Perception and Psychophysics, 14*(2), 201–211.

Johnson, S. H. (2001). Seeing two sides at once: Effects of viewpoint and object structure on recognizing three-dimensional objects. *Journal of Experimental Psychology: Human Perception and Performance, 27*(6), 1468–1484.

Johansson, G. (1975). Visual motion perception. *Scientific American, 232,* 76–98.

Johnson, S. (2007). *The Ghost Map.* Riverhead Trade, Johnson, S. H. (2001). Seeing two sides at once: Effects of viewpoint and object structure on recognizing three-dimensional objects. *Journal of Experimental Psychology: Human Perception and Performance, 27*(6), 1468–1484.

Johnson-Laird, P. N. (1983). *Mental models.* Cambridge, MA: Harvard University Press.

Johnson, B., & Shneiderman, B. (1991). Treemaps: A space-filling approach to the visualization of hierarchical information structures. In *Proceedings of IEEE information visualization conference* (pp. 43–50).

Jolicoeur, P., Gluck, M. A., & Kosslyn, S. M. (1984). Pictures and names: Making the connection. *Cognitive psychology, 16*(2), 243–275.

Jolicoeur, P. (1985). The time to name disoriented natural objects. *Memory & cognition, 13*(4), 289–303.

Jonassen, D. H., Beissner, K., & Yacci, M. A. (1993). *Structural knowledge: Techniques*

for conveying, assessing, and acquiring structural knowledge. Hillsdale, NJ: Erlbaum.

Jonides, J. (1981). Voluntary versus automatic control over the mind's eye. In J. Long, & A. D. Baddeley (Eds.), *Attention and performance* (Vol. 9) (pp. 187–203). Hillsdale, NJ: Erlbaum.

Jordan, G., Deeb, S. S., Bosten, J. M., & Mollon, J. D. (2010). The dimensionality of color vision in carriers of anomalous trichromacy. *Journal of Vision, 10*(8), 12.

Jorg, S., & Hormann, H. (1978). The influence of general and specific labels on the recognition of labelled and unlabelled parts of pictures. *Journal of Verbal Learning and Verbal Behaviour, 17,* 445–454.

Judd, D. B., & Wyszecki, G. W. (1975). *Color in business, science and industry* (3rd ed.). New York: Wiley.

Kabbash, P., Buxton, W., & Sellen, A. (1994). Two-handed input in a compound task. In *Proceedings of CHI* (Vol. 94) (pp. 417–423).

Kahn, K. (1996a). Drawings on napkins, video-game animation and other ways to program computers. *Communications of the ACM, 39*(8), 49–59.

Kahn, K. (1996). ToonTalk—an animated programming environment for children. *Journal of Visual Languages and Computing, 7*(2), 197–217.

Kahneman, D., & Egan, P. (2011). *Thinking, fast and slow* (Vol. 1). New York: Farrar, Straus and Giroux.

Kahneman, D., & Henik, A. (1981). Perceptual organization and attention. In M. Kubovy, & J. R. Pomerantz (Eds.), *Perceptual organization* (pp. 181–209). Hillsdale, NJ: Erlbaum.

Kahneman, D., Treisman, A., & Gibbs, B. J. (1992). The reviewing of object files: Object-specific integration of information. *Cognitive Psychology, 24,* 175–219.

Kaiser, M., Proffitt, D., Whelan, S., & Hecht, H. (1992). Influence of animation on dynamic judgments. *Journal of Experimental Psychology: Human Perception and Performance, 18*(34), 669–690.

Kalaugher, P. G. (1985). Visual effects with a miniature Leonardo's window: Photographs and real scenes fused stereoscopically. *Perception, 14,* 553–561.

Kalra, P., Gobbetti, E., Magnenat-Thalmann, N., & Thalmann, D. (1993). A multimedia testbed for facial animation control. In T. S. Chua, & T. L. Kunii (Eds.), *(Multi-Media modeling Proceedings of MMM 93).* (pp. 59–72). Singapore: World Scientific.

Kanizsa, G. (1976). Subjective contours. *Scientific American, 234,* 48–64.

Kanwisher, N., McDermott, J., & Chun, M. (1997). The fusiform face area: A module in human extrastriate cortex specialized for the perception of faces. *Journal of Neuroscience, 17,* 4302–4311.

Kanwisher, N., Stanley, D., & Harris, A. (1999). The fusiform face area is selective for faces, not animals. *NeuroReport, 10*(1), 183–187.

Karagiorgi, Y., & Symeou, L. (2005). Translating constructivism into instructional design: Potential and limitations. *Educational Technology & Society, 8*(1), 17–27.

Karsh, D. (2009). Problem solving and situated cognition. In P. Robbins, & M. Aydede (Eds.), *The cambridge handbook of situated cognition* (pp. 264–306). Cambridge, UK: Cambridge University Press.

Kawai, M., Uchikawa, K., & Ujike, H. (1995). Influence of color category on visual search. In *Annual meeting of the association for research in vision and ophthalmology* Paper #2991, Tampa Bay.

Keahey, A. T. (1998). The generalized detail-in-context problem. In *Proceedings of IEEE information visualization conference* (pp. 44–51).

Kelly, D. H. (1979). Motion and vision II: Stabilized spatio-temporal threshold sur-

face. *Journal of the Optical Society of America, 69,* 1340–1349.

Kennedy, J. M. (1974). *A psychology of picture perception.* San Francisco: Jossey-Bass.

Kennedy, R. S., Lilienthal, M. G., Berbaum, K. S., Baltzley, D. R., & McCauley, M. E. (1989). Simulator sickness in U.S. Navy flight simulators. *Aviation, Space and Environmental Medicine, 15,* 10–16.

Kersten-Oertel, M., Chen, S. J. S., & Collins, D. L. (2014). An evaluation of depth enhancing perceptual cues for vascular volume visualization in neurosurgery. *IEEE Transactions on Visualization and Computer Graphics, 20*(3), 391–403.

Kersten, D., Mamassian, P., & Knill, D. C. (1997). Moving cast shadows induce apparent motion in depth. *Perception, 26,* 171–192.

Kersten, D., Mamassian, P., Knill, D. C., & Bulthoff, I. (1996). Illusory motion from shadows. *Nature, 351,* 228–230.

Kieras, D. E., & Meyer, D. E. (1997). An overview of the EPIC architecture for cognition and performance with application to human–computer interaction. *Human–Computer Interaction, 12,* 391–438.

Kiewra, K. A., Kauffman, D. F., Robinson, D., DuBois, N., & Staley, R. K. (1999). Supplementing floundering text with adjunct displays. *Journal of Instructional Science, 27,* 373–401.

Kim, S., Hagh-Shenas, H., & Interrante, V. (2003). Showing shape with texture: Two directions are better than one. In *Proceedings of SPIE* (Vol. 5007) (pp. 332–339).

Kim, W. S., Tendick, E., & Stark, L. (1991). Visual enhancements in pick-and-place tasks. In S. R. Ellis (Ed.), *Pictorial communication in virtual and real environments* (pp. 265–282). London: Taylor & Francis.

Kindlmann, G., Reinhard, E., & Creem, S. (2004). Face-based luminance matching for perceptual colormap generation. In *Proceedings of IEEE visualization conference* (pp. 299–306).

Kindlmann, G., & Westin, F. F. (2006). Diffusion tensor visualization with glyph packing. *IEEE Transactions of Visualization and Computer Graphics, 12*(5), 1329–1335.

Kirby, R. M., Marmanis, H., & Laidlaw, D. H. (1999). Visualizing multivalued data from 2D incompressible flows using concepts from painting. In *Proceedings of IEEE visualization conference* (pp. 333–340).

Kirsh, D., & Maglio, P. (1994). On distinguishing epistemic from pragmatic action. *Cognitive Science, 18,* 513–549.

Knill, D. C., & Pouget, A. (2004). The Bayesian brain: The role of uncertainty in neural coding and computation. *TRENDS in Neurosciences, 27*(12), 712–719.

Koch, C. (2004). *Biophysics of computation: Information processing in single neurons.* Oxford University Press.

Koffka, K. (1935). *Principles of Gestalt psychology.* New York: Harcourt-Brace.

Kohlberg, D. L. (1971). Simple reaction time as a function of stimulus intensity in decibels of light and sound. *Journal of Experimental Psychology, 54,* 757–764.

Kolers, P. A. (1975). Memorial consequences of automatized encoding. *Journal of Experimental Psychology: Human Learning and Memory, 1,* 689–701.

Komerska, R., & Ware, C. (2003). Haptic task constraints for 3D interaction. In *Proceedings of IEEE haptic interfaces for virtual environments and teleoperator systems symposium* (pp. 270–277).

Kosara, R., Miksch, S., & Hauser, H. (2002). Focus + context taken literally. *IEEE Computer Graphics and Applications, 22*(1), 22–29.

Kosslyn, S. M. (1987). Seeing and imagining in the cerebral hemispheres: A computational approach. *Psychological Review, 94,* 148–175.

Kosslyn, S. M. (1990). Thinking visually. *Mind and Language, 5*(4), 324–341.

Kosslyn, S. M. (1994). *Image and brain: The resolution of the imagery debate.* Cambridge, MA: MIT Press.

Kosslyn, S. M., Alpert, N. M., Thompson, W. L., Maljkovic, S. B., Weise, C. E., Chabreis, S., et al. (1993). Visual mental imagery activates topographically organized visual context: PET investigations. *Journal of Cognitive Neuroscience, 5,* 263–287.

Kosslyn, S. M., & Thompson, W. L. (2003). When is early visual cortex activated during mental imagery? *Psychological Bulletin, 129*(5), 723–746.

Kroll, J. E., & Potter, M. C. (1984). Recognizing words, pictures and concepts: A comparison of lexical, object and reality decisions. *Journal of Verbal Learning and Verbal Behaviour, 23,* 39–66.

Krug, S. (2013). *Don't make me think revisited: A common sense approach to Web usability.* Pearson Education India.

Kubovy, M. (1986). *The psychology of linear perspective and Renaissance art.* Cambridge, UK: Cambridge University Press.

Kurtenbach, G., Fitzmaurice, G., Baudel, T., & Buxton, B. (1997). The design and evaluation of a GUI paradigm based on two-hands, tablets and transparency. In *Proceedings of CHI* (Vol. 97) (pp. 35–42).

Laidlaw, D. H., Ahrens, E. T., Kramers, D., Avalos, M. J., Readhead, C., & Jacobs, R. E. (1998). Visualizing diffusion tensor images of the mouse spinal cord. In *Proceedings of IEEE visualization conference* (pp. 127–134).

Laidlaw, D. H., Kirby, R. M., Davidson, J. S., Miller, T. S., da Silva, M., Warren, W. H., et al. (2001). Quantitative comparative evaluation of 2D vector field visualization methods. In *Proceedings of IEEE visualization conference* (pp. 143–150).

Lakoff, G., & Johnson, M. (1980). *Metaphors we live by.* University of Chicago Press.

Lamping, J., Rao, R., & Pirolli, P. (1995). A focus + content technique based on hyperbolic geometry for viewing large hierarchies. In *Proceedings of CHI* (Vol. 95) (pp. 401–408).

Landauer, T. K. (1986). How much do people remember? Some estimates of the quantity of learned information in long-term memory. *Cognitive Science, 10,* 477–493.

Land, M. K., & Tatler, B. (2009). *Looking and acting: Vision and eye movements in natural behavior.* Oxford: Oxford University Press.

Laramee, R. S., & Ware, C. (2002). Rivalry and interference with a head-mounted display. *ACM Transactions on Human–Computer Interaction, 9*(3), 1–14.

Larkin, J. H., & Simon, H. A. (1987). Why a diagram is (sometimes) worth ten thousand words. *Cognitive Science, 11,* 65–99.

LaViola Jr, J. J., Kruijff, E., McMahan, R. P., Bowman, D., & Poupyrev, I. P. (2017). 3D user interfaces: theory and practice. Addison-Wesley Professional.

Lawson, R., Humphreys, G. W., & Watson, D. (1994). Object recognition under sequential viewing conditions: Evidence for viewpoint-specific recognition procedures. *Perception, 23,* 595–614.

Lee, D. N., & Young, D. S. (1985). Visual timing of interceptive action. In D. Ingle, M. Jeannerod, & D. N. Lee (Eds.), *Brain mechanisms of spatial vision* (pp. 1–30). Leiden, The Netherlands: Martinus Nijhoff.

Lennie, P. (1998). Single units and cortical organization. *Perception, 27,* 889–935.

Leslie, A. M., & Keeble, S. (1987). Do six-month-old infants perceive causality? *Cognition, 25,* 265–288.

Levelt, W., Richardson, G., & Heu, W. (1985). Pointing and voicing in deictic

expressions. *Journal of Memory and Language, 24*, 133–164.

Levine, M. (1975). *A cognitive theory of learning*. Hillsdale, NJ: Erlbaum.

Levine, M., Marchon, I., & Hanley, G. (1984). The placement and misplacement of you are here maps. *Environment and Behavior, 16*(2), 139–157.

Levkowitz, H., & Herman, G. T. (1992). The design and evaluation of color scales for image data. *IEEE Computer Graphics and Applications, 12*(1), 72–80.

Levoy, M., & Whitaker, R. (1990). Gaze-directed volume rendering. *Computer Graphics, 24*(2), 217–224.

Li, Y. (1997). *Oriented particles for scientific visualization*. Canada: Master's thesis, University of New Brunswick.

Li, Z. (1998). A neural model of contour integration in the primary visual cortex. *Neural Computing, 10*(4), 903–940.

Liang, J., Shaw, C., & Green, M. (1991). On temporal–spatial realism in the virtual reality environment. In *Proceedings of UIST* (Vol. 91) (pp. 19–25).

Li, J., Martens, J.-B., & van Wijk, J. J. (2010). Judging correlation from scatterplots and parallel coordinate plots. *Information Visualization, 9*(1), 13–29.

Limoges, S., Ware, C., & Knight, W. (1989). Displaying correlation using position, motion, point size, or point color. In *Proceedings of graphics interface* (Vol. 89) (pp. 262–265).

Linos, P. K., Aubet, P., Dumas, L., Helleboid, Y., Lejeune, D., & Tulula, P. (1994). Visualizing program dependencies: An experimental study. *Software Practice and Experience, 24*(4), 387–403.

Linstrom, C. J., Silverman, C. A., & Susman, W. M. (2000). Facial motion analysis with a video and computer system: A preliminary report. *American Journal of Otology, 21*, 123–129.

Little, W., Fowler, H. W., & Coulson, J. (Eds.). (1972). *Shorter oxford english dictionary* (3rd ed.) (Vol. 2) (p. 2364). Oxford: Oxford University Press.

Liu, S., & Hua, H. (2009). Time multiplexed dual-focal plane head-mounted display with liquid lens. *Optics Letters, 34*(11), 1642–1644.

Liu, E., & Picard, R. W. (1994). Periodicity, directionality, and randomness: World features for perceptual pattern recognition. In *Proceedings of the 12th international conference on pattern recognition* (pp. 184–189).

Livingston, M. S., & Hubel, D. H. (1988). Segregation of form, movement and depth: Anatomy, physiology and perception. *Science, 240*, 740–749.

Lloyd, R. (1997). Visual search processes used in map reading. *Cartographica, 34*(1), 11–32.

Loftus, E. E., & Hoffman, H. G. (1989). Misinformation and memory: The creation of new memories. *Journal of Experimental Psychology: General, 118*, 100–104.

Logan, G. D. (1994). Spatial attention and the apprehension of spatial relations. *Journal of Experimental Psychology: Human Perception and Performance, 20*, 1015–1036.

Lokuge, I., Glibert, S. A., & Richards, W. (1996). Structuring information with mental models: A tour of Boston. In *Proceedings of CHI* (Vol. 96) (pp. 413–419).

Lowther, K., & Ware, C. (1996). Vection with large-screen 3D imagery. In *Proceedings of CHI* (Vol. 96) (pp. 233–234).

Luck, S. J., & Vogel, E. K. (1997). The capacity of visual working memory for features and conjunctions. *Nature, 390*, 279–280.

Lu, C., & Fender, D. H. (1972). The interaction of color and luminance in stereoscopic vision. *Investigative Ophthalmology, 11*, 482–490.

Luo, M. R., Cui, G., & Rigg, B. (2001). The development of the CIE 2000 colour–difference formula: CIEDE2000. *Color Research & Application, 26*(5), 340–350.

Macdonald-Ross, M. (1977). How numbers are shown. *Educational Technology Research and Development*, *25*(4), 359–409.

MacKenzie, I. S. (1992). Fitts' law as a research and design tool in human–computer interaction. *Human–Computer Interaction*, *7*, 91–139.

Mackenzie, C. L., & Iberall, T. (1994). The grasping hand. In *Advances in psychology series* (Vol. 104). Amsterdam: North-Holland.

Mackinlay, J. D., Card, S. K., & Robertson, G. G. (1990). Rapid controlled movement through a virtual 3D workspace. In *Proceedings SIGGRAPH '90* (Vol. 24) (pp. 171–176).

Mack, A., & Rock, I. (1998). *Inattentional blindness*. Cambridge, MA: MIT Press.

Mackworth, N. H. (1976). Ways of recording line of sight. In R. A. Monty, & J. W. Senders (Eds.), *Eye movements and psychological processing* (pp. 173–178). Hillsdale, NJ: Erlbaum.

MacLeod, C. M. (1991). Half a century of research on the Stroop effect: An integrative review. *Psychological Bulletin*, *109*(2), 163–203.

Madison, C., Thompson, W., Kersen, D., Shirley, P., & Smits, B. (2001). Use of interreflection and shadow for surface contact. *Perception and Psychophysics*, *63*, 187–193.

Mahny, M., Vaneyecken, L., & Oosterlinka, A. (1994). Evaluation of uniform color spaces after the adoption of CIElab and CIEluv. *Color Research and Application*, *19*(2), 105–121.

Malik, J., & Perona, P. (1990). Preattentive texture discrimination with early vision mechanisms. *Journal of the Optical Society of America*, *A7*(5), 923–932.

Maloney, J., Resnick, M., Rusk, N., Silverman, B., & Eastmond, E. (2010). The scratch programming language and environment. *ACM Transactions on Computing Education (TOCE)*, *10*(4), 16.

Mark, D. M., & Franck, A. U. (1996). Experiential and formal models of geographical space. *Environment and Planning B: Planning and Design*, *23*(1), 3–24.

Marr, D. (1982). *Vision*. New York: W.H. Freeeman.

Marr, D., & Nishihara, H. K. (1978). Representation and recognition of the spatial organization of three-dimensional shapes. In *Proceedings of the royal society of London series B* (Vol. 207) (pp. 269–294).

Masin, S. C. (1997). The luminance conditions of transparency. *Perception*, *26*, 39–50.

Massie, T. H., & Salisbury, J. K. (1994). The PHANToM haptic interface: A device for probing virtual objects. *Dynamic Systems and Control*, *55*(1), 295–301.

Massironi, M. (2004). *The psychology of graphic images*. Hillsdale, NJ: Erlbaum.

Matlin, M. W. (1994). *Cognition* (3rd ed.). Fort Worth, TX: Harcourt Brace.

Mayer, L. A., Dijkstra, S., Hughes Clarke, J., Paton, M., & Ware, C. (1997). Interactive tools for the exploration and analysis of multibeam and other seafloor acoustic data. In N. G. Pace, E. Pouliquen, O. Bergem, & A. P. Lyons (Eds.), *High-Frequency acoustics in shallow water* (pp. 355–362). Office of Naval Research, U.S. National Liaison Officer to the SACLANTCEN.

Mayer, R. E., Hegarty, M., Mayer, S., & Campbell, J. (2005). When static media promote active learning: Annotated illustrations versus narrated animations in multimedia instruction. *Journal of Experimental Psychology: Applied*, *11*(4), 256–265.

Mayer, R. E., Moreno, R., Boire, M., & Vagge, S. (1999). Maximizing constructivist learning from multimedia communications by minimizing cognitive load. *Journal of Educational Psychology*, *91*(4), 638–643.

Mayer, R. E., & Sims, V. K. (1994). For whom is a picture worth a thousand

words? Extensions of a dual-coding theory of multimedia learning. *Journal of Educational Psychology, 86,* 389–401.

McCauley, M. E., & Sharkey, T. J. (1992). Cybersickness: Perception of self-motion in virtual environments. *Presence, 1*(3), 311–318.

McCormick, E., Wickens, C. D., Banks, R., & Yeh, M. (1998). Frame of reference effects on scientific visualization subtasks. *Human Factors, 40,* 443–451.

McGreevy, M. W. (1992). The presence of field geologists in Mars-like terrain. *Presence, 1*(4), 375–403.

McManus, I. C. (1977). Note: Half a million basic color words: Berlin and Kay and the usage of color words in literature and science. *Perception, 26,* 367–370.

McNeill, D. (1992). *Hand and mind: What gestures reveal about thought.* Chicago: University of Chicago Press.

Megaw, E. D., & Richardson, J. (1979). Target uncertainty and visual scanning strategies. *Human Factors, 21*(3), 303–316.

Melcher, D. (2001). Persistence of visual memory for scenes: A medium-term memory may help us keep track of objects during visual tasks. *Nature, 412,* 401.

Metelli, E. (1974). The perception of transparency. *Scientific American, 230,* 91–98.

Meyer, G. W., & Greenberg, D. R. (1988). Color-defective vision and computer graphics displays. *IEEE Computer Graphics and Applications, 8*(5), 28–40.

Michotte, A. (1963). *The perception of causality* (T. Miles & E. Miles, trans.). London: Methuen.

Mihtsentu, M. T., & Ware, C. (2015). Discrete versus solid: Representing quantity using linear, area, and volume glyphs. *ACM Transactions on Applied Perception (TAP), 12*(3), 12.

Milner, A. D., & Goodale, M. A. (1995). The visual brain in action. *Oxford Psychology Series* (Vol. 27). Oxford: Oxford University Press.

Mitchell, P., Ware, C., & Kelley, J. (2009). Designing flow visualizations for oceanography and meteorology using interactive design space hill climbing. In *Proceedings of SMC* (Vol. 2009) (pp. 355–361).

Miyake, A., & Shah, P. (1999). Toward unified theories of working memory: Emerging general consensus, unresolved theoretical issues, and future research directions. In A. Miyake, & P. Shah (Eds.), *Models of working memory* (pp. 442–481). Cambridge, UK: Cambridge University Press.

Mon-Williams, M., & Wann, J. P. (1998). Binocular virtual reality displays: When problems do and don't occur. *Human Factors, 40*(1), 42–49.

Montemurro, M. A., Rasch, M. J., Murayama, Y., Logothetis, N. K., & Panzeri, S. (2008). Phase-of-firing coding of natural visual stimuli in primary visual cortex. *Current Biology, 18*(5), 375–380.

Moray, N. (1981). Monitoring behavior and supervising control. In K. R. Boff, L. Kaufman, & J. P. Thomas (Eds.), *Handbook of perception and human performance 2* (pp. 40–46). New York: Wiley.

Moray, N., & Rotenberg, I. (1989). Fault management in process control: Eye movements and action. *Ergonomics, 32*(11), 1319–1342.

Moroney, N., Fairchild, M. D., Hunt, R. W., Li, C., Luo, M. R., & Newman, T. (January 2002). The CIECAM02 color appearance model. In *Proceedings Color and Imaging Conference. Society for Imaging Science and Technology* (2002(1)) (pp. 23–27).

Morovi, J. (2008). *Color gamut mapping.* New York: Wiley.

Morton, J., & Johnson, M. H. (1991). CONSPEC and CONLEARN: A two-process theory of infant face recognition. *Psychological Review, 98,* 164–181.

Mousavi, S. Y., Low, R., & Sweller, J. (1995). Reducing cognitive load by mixing auditory and visual presentation modes. *Journal of Educational Psychology*, *87*, 319–334.

Mullen, K. Y. (1985). The contrast sensitivity of human color vision to red–green and blue–yellow chromatic gratings. *American Journal of Optometry and Physiological Optics*, *359*, 381–400.

Munzner, T., Guimbretire, E., & Robertson, G. (1999). Constellation: A visualization tool for linguistic queries from MindNet. In *Proceedings of IEEE information visualization conference* (pp. 132–135).

Najjar, L. J. (1998). Principles of educational multimedia user interface design. *Human Factors*, *40*(2), 311–323.

Nakayama, K., Shimono, S., & Silverman, G. H. (1989). Stereoscopic depth: Its relation to image segmentation, grouping and the recognition of occluding objects. *Perception*, *18*, 55–68.

Nakayama, K., & Silverman, G. H. (1986). Serial and parallel processing of visual feature conjunctions. *Nature*, *320*, 264–265.

Nemire, K., Jacoby, R. H., & Ellis, S. R. (1994). Simulation fidelity of a virtual environment display. *Human Factors*, *36*(1), 79–93.

Neurath, O. (1936). International picture language. In *The first rules of isotype*. With isotype pictures. Kegan Paul & Company.

Neveau, C. E., & Stark, L. W. (1998). The virtual lens. *Presence*, *7*(4), 370–381.

Newell, A. (1990). *Unified theories of cognition*. Cambridge, MA: Harvard University Press.

Newell, K. M. (1991). Motor skill acquisition. *Annual Review of Psychology*, *42*(1), 213–237.

Newell, A., & Rosenbloom, P. (1981). Mechanisms of skill acquisition and the law of practice. In J. R. Anderson (Ed.), *Cognitive skills and their acquisition* (pp. 1–55). Hillsdale, NJ: Erlbaum.

Norman, D. A. (1988). *The psychology of everyday things*. New York: Basic Books.

Norman, J. E., Todd, J. T., & Phillips, E. (1995). The perception of surface orientation from multiple sources of optical information. *Perception and Psychophysics*, *57*(5), 629–636.

Noro, K. (1993). Industrial application of virtual reality and possible health problems. *Japanese Journal of Ergonomica*, *29*, 126–129.

North, M. N., North, S. M., & Coble, J. R. (1996). Effectiveness of virtual environment desensitization in the treatment of agoraphobia. *Presence*, *5*(3), 346–352.

Novak, J. D. (1981). Applying learning psychology and philosophy of science to biology teaching. *The American Biology Teacher*, *43*(1), 12–20.

Novak, J. D. (1991). Clarify with concept maps: A tool for students and teachers alike. *The Science Teacher*, *58*(7), 45–49.

O'Regan, J. K., & Noë, A. (2001). A sensorimotor account of vision and visual consciousness. *Behavioral and Brain Sciences*, *24*(5), 939–973.

Oakes, L. M. (1994). Development of infants' use of continuity cues in their perception of causality. *Developmental Psychology*, *30*, 869–879.

Ogle, K. N. (1962). The visual space sense. *Science*, *135*, 763–771.

Oliva, A. (2005). Gist of the scene. In L. Itti, & G. Rees (Eds.), *Neurobiology of attention* (pp. 251–256). San Diego, CA: Academic Press.

Oliva, A., & Schyns, P. (1997). Coarse blobs or fine edges? Evidence that information diagnosticity changes the perception of complex visual stimuli. *Cognitive Psychology*, *34*, 72–107.

Oliva, A., Torralba, S., Castelhano, M. S., & Henderson, J. M. (2003). Top-down

control of visual attention in object detection. In *Proceedings of IEEE international conference on image processing* (pp. 253–256).

Oviatt, S. (1999). Mutual disambiguation of recognition errors in a multimodal architecture. In *Proceedings of CHI* (Vol. 99) (pp. 576–583).

Oviatt, S., DeAngeli, A., & Kuhn, K. (1997). Integration and synchronization of input modes during multimodal human–computer interaction. In *Proceedings of CHI* (Vol. 97) (pp. 415–422).

Owlsley, C. J., Sekuler, R., & Siemensne, D. (1983). Contrast sensitivity through adulthood. *Vision Research, 23,* 689–699.

O'Regan, J. K. (1992). Solving the "real" mysteries of visual perception: The world as an outside memory. *Canadian Journal of Psychology, 46,* 461–488.

Paas, F., Renkl, A., & Sweller, J. (2003). Cognitive load theory and instructional design: Recent developments. *Educational Psychologist, 38*(1), 1–4.

Paivio, A. (1987). *Mental representations: A dual coding approach.* Oxford Psychology Series. Oxford: Oxford University Press.

Paivio, A., & Csapo, K. (1969). Concrete image and verbal memory codes. *Journal of Experimental Psychology, 80,* 279–285.

Palmer, S. E. (1975). The effect of contextual scenes on the identification of objects. *Memory and Cognition, 3*(5), 519–526.

Palmer, S. E. (1992). Common region: A new principle of perceptual grouping. *Cognitive Psychology, 24,* 436–447.

Palmer, S. E. (1999). Vision science: Photons to phenomenology. MIT press.

Palmer, S. E., & Rock, I. (1994). Rethinking perceptual organization: The role of uniform connectedness. *Psychonomic Bulletin and Review, 1*(1), 29–55.

Palmer, S. E., Rosch, E., & Chase, P. (1981). Canonical perspective and perception of objects. In J. Long, & A. Baddeley (Eds.), *Attention and performance* (Vol. 9). Hillsdale, NJ: Erlbaum.

Palmiter, S., Elkerton, J., & Paggett, P. (1991). Animated demonstrations vs. written instructions for learning procedural tasks: A preliminary investigation. *International Journal of Man–Machine Studies, 34,* 687–701.

Parker, G., Franck, G., & Ware, C. (1998). Visualizing of large nested graphs in 3D: Navigation and interaction. *Journal of Visual Languages, 9,* 299–317.

Pashler, H. (1995). Attention and visual perception: Analyzing divided attention. In S. Kosslyn, & D. Osherson (Eds.), *An invitation to cognitive science: Visual cognition* (Vol. 2) (pp. 71–100). Cambridge, MA: MIT Press.

Patterson, R., & Martin, W. L. (1992). Human stereopsis. *Human Factors, 34*(6), 669–692.

Pausch, R., Snoddy, J., Taylor, R., Watson, S., & Haseltine, E. (1996). Disney's Aladdin: First steps towards storytelling in virtual reality. In *Proceedings SIGGRAPH* (Vol. 96) (pp. 193–203).

Pearson, D., Hanna, E., & Martinez, K. (1990). Computer-generated cartoons. In H. Barlow, C. Blakemore, & M. Weston Smith (Eds.), *Images and understanding* (pp. 46–60). Cambridge, UK: Cambridge University Press.

Peli, E. (1999). Optometric and perceptual issues with head-mounted display (HMD). In P. Mouroulis (Ed.), *Optical design for visual instrumentation* (pp. 205–276). New York: McGraw-Hill.

Perrett, D. I., Oram, M. W., Harries, M. H., Bevan, R., Hietanen, J. K., Benson, P. J., et al. (1991). Viewer-centered and object-centered coding of heads in the Macaque temporal cortex. *Experimental Brain Research, 86,* 159–173.

Perry, M. (2003). Distributed cognition. In J. M. Carroll (Ed.), *HCI models, theories, and frameworks: Toward a multidisciplinary science* (pp. 193–223). San Francisco:

Morgan Kaufmann.

Peterson, H. E., & Dugas, D. J. (1972). The relative importance of contrast and motion in visual detection. *Human Factors, 14*, 207–216.

Phillips, W. A. (1974). On the distinction between sensory storage and short-term visual memory. *Perception and Psychophysics, 16*, 283–290.

Pickett, R. M., & Grinstein, G. G. (1988). Iconograhic displays for visualizing multidimensional data. In *Proceedings of IEEE conference on systems, man, and cybernetics* (pp. 514–519).

Pickett, R. M., Grinstein, G. G., Levkowitz, H., & Smith, S. (1995). Harnessing pre-attentive perceptual processes in visualization. In G. Grinstein, & H. Levkowitz (Eds.), *Perceptual issues in visualization* (pp. 33–45). New York: Springer.

Pilar, D. H., & Ware, C. (2013). Representing flow patterns by using streamlines with glyphs. *IEEE Transactions on Visualization and Computer Graphics, 19*(8), 1331–1341.

Pineo, D., & Ware, C. (2010). A neural modeling of flow rendering effectiveness. *ACM Transactions on Applied Perception, 7*(3), 1–15.

Pinker, S. (2007). *The stuff of thought: Language as a window into human nature.* New York: Viking Press.

Pirolli, P. (2003). Exploring and finding information. In J. M. Caroll (Ed.), *HCI models, theories and frameworks: Toward a multidisciplinary science* (pp. 157–191). San Francisco: Morgan Kaufmann.

Pirolli, P., & Card, S. K. (1995). Information foraging in information access environments. In *Proceedings of CHI* (Vol. 95) (pp. 51–58).

Pirolli, P., & Card, S. (May 2005). The sensemaking process and leverage points for analyst technology as identified through cognitive task analysis. In *Proc. International Conference on Intelligence Analysis* (5) (pp. 2–4).

Plumlee, M. (2004). *Linking focus and context in 3D multiscale environments, doctoral dissertation.* Durham: University of New Hampshire.

Plumlee, M., & Ware, C. (2002). Modeling performance for zooming vs. multi-window interfaces based on visual working memory. In *Proceedings of advanced visual interfaces* (pp. 59–68).

Plumlee, M., & Ware, C. (2003). An evaluation of methods for linking 3D views. In *Proceedings SIGGRAPH* (Vol. 2003) (pp. 193–201).

Plumlee, M., & Ware, C. (2006). Cognitive costs of zooming versus using multiple windows. *ACM Transactions on Applied Perception, 13*(2), 1–31.

Poirson, A. B., & Wandell, B. A. (1996). Pattern-color separable pathways predict sensitivity to simple colored patterns. *Vision Research, 36*(4), 515–526.

Posner, M. I., & Keele, S. (1968). On the generation of abstract ideas. *Journal of Experimental Psychology, 77*, 353–363.

Post, D. L., & Greene, E. A. (1986). Color name boundaries for equally bright stimuli on a CRT: Phase I. *Society for Information Display, Digest of Technical Papers, 86*, 70–73.

Post, D., Han, B., & Ifju, P. (1997). *High sensitivity Moiré: Experimental analysis for mechanics and materials.* New York: Springer.

Postma, A., & De Haan, E. H. E. (1996). What was where? Memory for object locations. *Quarterly Journal of Experimental Psychology, 49A*(1), 178–199.

Postma, A., Izendoorn, R., & De Haan, E. H. E. (1998). Sex differences in object location memory. *Brain and Cognition, 36*, 334–345.

Potter, M. C. (1976). Short-term conceptual memory for pictures. *Journal of*

Experimental Psychology: Human Learning and Memory, 2, 509–522.

Potter, M. C. (2002). Recognition memory for briefly presented pictures: The time course of rapidly forgetting. *Journal of Experimental Psychology: Human Perception and Performance, 28*(5), 1163–1175.

Potter, M. C., & Levy, E. I. (1969). Recognition memory for a rapid sequence of pictures. *Journal of Experimental Psychology, 81,* 10–15.

Poupyrev, I., Billinghurst, M., Weghorst, S., & Ichikawa, T. (1996). The Go-Go interaction technique: Non-linear mapping for direct manipulation in VR. In *Proceedings of UIST* (Vol. 96) (pp. 79–80).

Preece, J., Rogers, Y., & Sharp, H. (2015). *Interaction design: Beyond human-computer interaction.* John Wiley & Sons.

Price, C. J., & Humphreys, G. W. (1989). The effects of surface detail on object categorization and naming. *Quarterly Journal of Experimental Psychology, 41A,* 797–828.

Puce, A., Allison, T., Gore, J. C., & McCarthy, G. (1995). Face-sensitive regions in human extra-striated cortex studied by functional MRI. *Journal of Neurophysiology, 74,* 1192–1199.

Pylyshyn, Z. W., & Storm, R. W. (1988). Tracking multiple independent targets: Evidence for a parallel tracking mechanism. *Spatial Vision, 3,* 179–197.

Qian, N., & Zhu, Y. (1997). Physiological computation of binocular disparity. *Vision Research, 37,* 1811–1827.

Quinlan, P., & Humphreys, G. (1987). Visual search for targets defined by combinations of color, shape and size: An examination of task constraints on feature and conjunction searches. *Perception and Psychophysics, 41*(5), 455–472.

Rader, C., Brand, C., & Lewis, C. (1997). Degrees of comprehension: Children's understanding of a visual programming environment. In *Proceedings of CHI* (Vol. 97) (pp. 351–358).

Ramachandran, V. S. (1988). Perception of shape from shading. *Nature, 331,* 163–166.

Ramachandran, V. S. (1999). *Phantoms in the Brain: Probing the mysteries of the human mind.* New York: Quill Press.

Ramlogan, S., Raman, V., & Sweet, J. (2014). A comparison of two forms of teaching instruction: Video vs. live lecture for education in clinical periodontology. *European Journal of Dental Education, 18*(1), 31–38.

Rao, R., & Card, S. K. (1994). The table lens: Merging graphical and symbolic representations in an interactive focus + context visualization for tabular information. In *Proceedings of CHI* ('94) (pp. 318–322).

Ratcliff, R., & McKoon, G. (1996). Bias effects in implicit memory tasks. *Journal of Experimental Psychology, 125*(4), 403–421.

Raymond, J. E., Shapiro, K. L., & Arnell, K. M. (1992). Temporary suppression of visual processing in an RSVP task: An attentional blink? *Journal of Experimental Psychology: Human Perception and Performance, 18,* 849–860.

Regan, D. (1989). Orientation discrimination for objects defined by relative motion and objects defined by luminance contrasts. *Vision Research, 18,* 1389–1400.

Regan, D., & Hamstra, S. (1991). Shape discrimination for motion and contrast defined contours: Squareness is special. *Perception, 20,* 315–336.

Rensink, R. A. (2000). The dynamic representation of scenes. *Visual Cognition, 7,* 17–42.

Rensink, R. A. (2002). Change detection. *Annual Review of Psychology, 53,* 245–277.

Rensink, R. A., & Baldridge, G. (2010). The perception of correlation in scatter-

plots. *Computer Graphics Forum, 29,* 1203–1210.

Rensink, R. A., O'Reagan, J. K., & Clark, J. J. (1997). To see or not to see: The need for attention to perceive changes in scenes. *Psychological Science, 8*(5), 368–373.

Rheingans, P. (1999). Task-based color scale design: 3D visualization for data exploration and decision making. In *Proceedings of applied image and pattern recognition* (pp. 35–43). Bellingham, WA: SPIE Press.

Rhodes, G. (1995). Face recognition and configurational coding. In T. Valentine (Ed.), *Cognitive and computational aspects of face recognition* (pp. 47–68). New York: Routledge.

Rhodes, P. A., & Luo, M. R. (1996). A system of WYSIWYG colour communication. *Displays, 16*(4), 213–221.

Richards, W. (1967). Differences among color normals: Classes I and II. *Journal of the Optical Society of America, 57,* 1047–1055.

Richards, W., & Koenderink, J. J. (1995). Trajectory mapping: A new non-metric scaling technique. *Perception, 24,* 1315–1331.

Riggs, L. A., Merton, P. A., & Mortion, H. B. (1974). Suppression of visual phosphenes during saccadic eye movements. *Vision Research, 14,* 997–1010.

Rimé, B., Boulanger, B., Laubin, P., Richants, M., & Stroobants, K. (1985). The perception of interpersonal emotions originated by patterns of movements. *Motivation and Emotion, 9,* 241–260.

Ritter, W., Sussman, E., Deacon, D., Cowan, N., & Vaughan, H. G. (1999). Two cognitive systems simultaneously prepared for opposite events. *Psychophysiology, 36*(6), 835–838.

Rizzolatti, G., & Sinigaglia, C. (2008). *Mirrors in the Brain: How we share our actions and emotions.* Oxford: Oxford University Press.

Robertson, G., Czerwinski, M., Larson, K., Robbins, D., Thiel, D., & van Dantzich, M. (1998). Data Mountain: Using spatial memory for document management. In *Proceedings of UIST* (Vol. 89) (pp. 153–162).

Robertson, G., Mackinlay, J. D., & Card, S. W. (1993). Information visualization using 3D interactive animation. *Communications of the ACM, 36*(4), 57–71.

Robertson, P. K., & O'Callaghan, J. E. (1986). The generation of color sequences for univariate and bivariate mapping. *IEEE Computer Graphics and Applications, 6*(2), 24–32.

Robertson, P. K., & O'Callaghan, J. E. (1988). The application of perceptual colour spaces to the display of remotely sensed data. *IEEE Transactions on Geoscience and Remote Sensing, 26*(1), 49–59.

Rock, I., & Gutman, D. (1981). The effect of inattention on form perception. *Journal of Experimental Psychology: Human Perception and Performance, 7*(2), 275–285.

Rogers, E. (1995). A cognitive theory of visual interaction. In J. Glasgos, N. H. Narayanan, & B. Chandraseekaran (Eds.), *Diagrammatic reasoning: Cognitive and computational perspectives* (pp. 481–500). Cambridge, MA: AAAI Press/MIT Press.

Rogers, B., & Cagnello, R. (1989). Disparity curvature and the perception of three-dimensional surfaces. *Nature, 339,* 137–139.

Rogers, B., & Graham, M. (1979). Similarities between motion parallax and stereopsis in human depth perception. *Vision Research, 22,* 261–270.

Rogowitz, B. E., & Treinish, L. A. (1996). How not to lie with visualization. *Computers in Physics, 10*(3), 268–273.

Romesburg, C. H. (1984). *Cluster analysis for researchers.* Belmont, CA: Lifetime Learning Publications.

Rood, O. N. (1897). *Modern chromatics.* Reprinted in facsimile in 1973. New York:

Van Nostrand Reinhold.

Rosch, E. (1973). On the internal structure of perceptual and semantic categories. In T. E. Moore (Ed.), *Cognitive development and the acquisition of language* (pp. 111–144). New York: Academic Press.

Rosch, E. (1975). Cognitive representation of semantic categories. *Journal of Experimental Psychology: General, 104*(3), 192–233.

Roscoe, S. R. (1991). The eyes prefer real images. In S. R. Ellis, M. Kaiser, & A. J. Grunwald (Eds.), *Pictoral communication in virtual and real environments* (pp. 577–585). London: Taylor & Francis.

Rosenthal, N. E. (1993). Diagnosis and treatment of seasonal affective disorder. *Journal of the American Medical Association, 270,* 2717–2720.

Rosetti, Y., Koga, K., & Mano, T. (1993). Prismatic displacement of vision induces transient changes in the timing of eye-hand coordination. *Perception and Psychophysics, 54*(3), 355–364.

Ruginski, I. T., Boone, A. P., Padilla, L. M., Liu, L., Heydari, N., Kramer, H. S., et al. (2016). Non-expert interpretations of hurricane forecast uncertainty visualizations. *Spatial Cognition & Computation, 16*(2), 154–172.

Rumbaugh, J., Booch, G., & Jacobson, I. (1999). *Unified modeling language reference manual.* Reading, MA: Addison-Wesley Object Technology Series.

Russo, J. E., & Rosen, L. D. (1975). An eye fixation analysis of multi-alternative choice. *Memory and Cognition, 3,* 267–276.

Rutkowski, C. (1982). An introduction to the human applications standard computer interface, Part 1: Theory and principles. *Byte, 7*(11), 291–310.

Ruttkay, Z., Noot, H., & Hagen, P. (2003). Emotion disc and emotion squares: Tools to explore the facial expression space. *Computer Graphics Forum, 22*(1), 49–53.

Ryan, T. A., & Schwartz, C. B. (1956). Speed of perception as a function of mode of representation. *American Journal of Psychology, 69,* 60–69.

Sadr, J., Jarudi, F., & Sinha, P. (2003). The role of the eyebrows in face recognition. *Perception, 32*(3), 285–293.

Sáez-López, J. M., Román-González, M., & Vázquez-Cano, E. (2016). Visual programming languages integrated across the curriculum in elementary school: A two year case study using "scratch" in five schools. *Computers & Education, 97,* 129–141.

Saito, T., & Takahashi, T. (1990). Comprehensible rendering of 3-D shapes. *ACM SIGGRAPH Computer Graphics, 24*(4), 197–206.

Sarkar, M., & Brown, M. H. (1994). Graphical fisheye views. *Communications of the ACM, 37*(12), 73–83.

Saunders, J. A., & Chen, Z. (2015). Perceptual biases and cue weighting in perception of 3D slant from texture and stereo information. *Journal of Vision, 15*(2), 14.

Saussure, F. de (1959). *Course in general linguistics.* New York: Reprinted by Fontana/Collins (Published posthumously based on lectures given at the University of Geneva between 1906 and 1911.).

Sayim, B., Jameson, K. A., Alvarado, N., & Szeszel, M. K. (2005). Semantic and perceptual representations of color: Evidence of a shared color-naming function. *Journal of Cognition and Culture, 5*(3), 427–486.

Scanlan, L. A. (1975). Visual time compression: Spatial and temporal cues. *Human Factors, 17,* 337–345.

Schacter, D. L., Addis, D. R., & Buckner, R. L. (2007). The prospective brain: Remembering the past to imagine the future. *Nature Reviews. Neuroscience, 8,* 657–661.

Schaffer, D., Zuo, Z., Bartram, L., Dill, D., Dubs, S., Greenberg, S., et al. (1993).

Comparing fisheye and full-zoom techniques for navigation of hierarchically clustered networks. In *Proceedings of graphics interface* (Vol. 93) (pp. 87–96).

Schreiber, B. E., Fukuta, J., & Gordon, F. (2010). Live lecture versus video podcast in undergraduate medical education: A randomised controlled trial. *BMC Medical Education, 10*(1), 68.

Schreiber, B., Wickens, C. D., Alton, J., Renner, G., & Hickox, J. C. (1998). Navigational checking using 3D maps: The influence of elevation angle, azimuth and foreshortening. *Human Factors, 40*, 209–223.

Schroeder, W., Martin, K., & Lorenson, B. (1997). *The visualization toolkit*. Upper Saddle River, NJ: Prentice Hall.

Schultz, T., & Kindlmann, G. L. (2010). Superquadric glyphs for symmetric second-order tensors. *IEEE Transactions on Visualization and Computer Graphics, 16*(6), 1595–1604.

Schumann, J., Strotthotte, T., Raab, A., & Laser, S. (1996). Assessing the effect of non-photorealistic rendered images in CAD. In *Proceedings of CHI* (Vol. 96) (pp. 35–41).

Schwarz, M., Cowan, W., & Beatty, J. (1987). An experimental comparison of RGB, YIQ, LAB, HSV and opponent color models. *ACM Transactions on Graphics, 6*(2), 123–158.

Segel, E., & Heer, J. (2010). Narrative visualization: Telling stories with data. *IEEE Transactions on Visualization and Computer Graphics, 16*(6), 1139–1148.

Seigel, A. W., & White, S. H. (1975). The development of spatial representations of large-scale environments. In H. W. Reese (Ed.), *Advances in child development and behaviour* (pp. 9–55). London: Academic Press.

Sekuler, R., & Blake, R. (1990). *Perception* (2nd ed.). New York: McGraw-Hill.

Selker, T., & Koved, L. (1988). Elements of visual language. In *Proceedings of IEEE symposium on visual languages* (pp. 38–44).

Sellen, A., Buxton, B., & Arnott, J. (1992). Using spatial cues to improve videoconferencing. In *Proceedings of CHI* (Vol. 92) (pp. 651–652).

Sellen, A., Fogg, A., Aitken, M., Hodges, S., Rother, C., & Wood, K. (2007). Do life-logging technologies support memory for the past? An experimental study using SenseCam. In *Proceedings of CHI* (Vol. 07) (pp. 81–90).

Serra, L., Hern, N., Choon, C. B., & Poston, T. (1997). Interactive vessel tracing in volume data. In *Proceedings of symposium on interactive 3D graphics* (pp. 131–137).

Shelton, A. L., & McNamara, T. P. (2001). Systems of spatial reference in human memory. *Cognitive Psychology, 43*, 274–310.

Shenker, M. (1987). Optical design criteria for binocular helmet-mounted display. *Proceedings of SPIE, 778*, 173–185.

Shepard, R. N. (1962). The analysis of proximities: Multidimensional scaling with unknown distance function, Part I. *Psychometrika, 27*(2), 125–140.

Shepard, R. N., & Cooper, L. A. (1982). *Mental images and their transformations*. Cambridge, MA: MIT Press.

Shepard, R. N., & Hurwitz, S. (1984). Upward direction mental rotation and discrimination of left and right. *Cognition, 18*, 161–193.

Sheridan, T. (1972). On how often the supervisor should sample. *IEEE Transactions on Systems Man and Cybernetics, 6*, 140–145.

Shimojima, A., & Katagiri, Y. (2008). An eye-tracking study of exploitations of spatial constraints in diagrammatic reasoning. In *Proceedings of the 5th International conference on diagrammatic representation and inference* (pp. 74–88).

Shirley, P., & Marschner, P. (2009). *Fundamentals of computer graphics* (3rd ed.). Natick, MA: A.K. Peters.

Shneiderman, B. (1996). The eyes have it: A task by data type taxonomy for information visualizations. In *Proc. IEEE symposium on visual languages* (pp. 336–343). Washington: IEEE Computer Society Press.

Shneiderman, B. (1998). *Designing the user interface* (3rd ed.). Reading, MA: Addison-Wesley.

Sigman, M., & Gilbert, C. D. (2000). Learning to find a shape. *Nature Neuroscience, 3*, 264–269.

Simons, D. J., & Levin, D. T. (1998). Failure to detect changes to people during a realworld interaction. *Psychonomic Bulletin and Review, 5*, 644–669.

Singer, W., & Gray, C. M. (1995). Visual feature integration and the temporal correlation hypothesis. *Annual Review of Neuroscience, 18*, 555–586.

Slater, A., & Kirby, R. (1998). Innate and learned perceptual abilities in the newborn infant. *Experimental Brain Research, 123*, 90–94.

Slater, M., Pérez Marcos, D., Ehrsson, H., & Sanchez-Vives, M. V. (2009). Inducing illusory ownership of a virtual body. *Frontiers in Neuroscience, 3*, 29.

Slater, M., Usoh, M., & Steed, A. (1995). Taking steps, the influence of walking technique on presence in virtual reality. *ACM Transactions on CHI, 2*(3), 201–219.

Slocum, T. S. (1983). Predicting visual clusters on graduated circle maps. *American Cartographer, 10*(1), 59–72.

Small, S. A., Nava, A. S., Perera, G. M., DeLaPaz, R., Mayeux, R., & Stern, Y. (2001). Circuit mechanisms underlying memory encoding and retrieval in the long axis of the hippocampal formation. *Nature Neuroscience, 4*, 442–449.

Smith, A. R. (1978). Color gamut transform pairs. *Computer Graphics, 12*, 12–19.

Smith, G., & Atchison, D. A. (1997). *The eye and visual optical instruments.* Cambridge, UK: Cambridge University Press.

Snyder, E. W., & Pronko, N. H. (1952). *Vision with spatial inversion.* Wichita, KS: University of Wichita Press.

Sollenberger, R. L., & Milgram, P. (1993). The effects of stereoscopic and rotational displays in the three-dimensional path tracing task. *Human Factors, 35*(3), 483–500.

Solomon, J. A., & Pelli, D. (1994). The visual filter mediating letter identification. *Nature, 369*, 395–397.

Solstad, T., Boccara, C. N., Kropff, E., Moser, M. B., & Moser, E. I. (2008). Representation of geometric borders in the entorhinal cortex. *Science, 322*(5909), 1865–1868.

Souman, J. L., Frissen, I., Sreenivasa, M. N., & Ernst, M. O. (2009). Walking straight into circles. *Current Biology, 19*(18), 1538–1542.

Spangenberg, R. W. (1973). The motion variable in procedural learning. *AV Communication Review, 21*(4), 419–436.

Spence, R. (2002). Rapid, serial and visual: A presentation technique with potential. *Information Visualization, 1*, 13–19.

Spence, I., & Efendov, A. (2001). Target detection in scientific visualization. *Journal of Experimental Psychology: Applied, 7*(1), 13–26.

Spence, I., Kutlesa, N., & Rose, D. L. (1999). Using color to code quantity in spatial displays. *Journal of Experimental Psychology: Applied, 5*(4), 393–412.

Spence, R., & Witkowski, M. (2013). *Rapid serial visual presentation: Design for cognition.* Heidelberg: Springer.

Sperling, G. (1960). The information available in brief visual presentations. *Psychological Monographs: General and Applied, 74*(11).

St Jean, C., Ware, C., & Gamble, R. (June 2016). Dynamic change arcs to explore

model forecasts. *Computer Graphics Forum*, *35*(3), 311–320.

Standing, L., Conezio, I., & Haber, R. N. (1970). Perception and memory for pictures: Single trial learning of 2560 visual stimuli. *Psychonomic Science*, *19*, 73–74.

Stankiewicz, B. J., Hummerl, J. E., & Cooper, E. E. (1998). The role of attention in priming for left–right reflections of object images: Evidence for a dual representation of object shape. *Journal of Experimental Psychology: Human Perception and Performance*, *24*, 732–744.

Stasko, J. T. (1990). Tango: A framework and system for algorithm animation. *IEEE Computer*, *23*(9), 27–39.

State, A., Livingston, M. A., Garrett, W. E., Hirotal, G., Whitton, M. C., & Pisano, E. D. (1996). Technologies for augmented reality systems: Realizing ultrasound-guided needle biopsies. In *Proceedings SIGGRAPH* (Vol. 96) (pp. 439–446).

Stenning, K., & Oberlander, J. (1994). A cognitive theory of graphical and linguistic reasoning: Logic and implementation. *Cognitive Science*, *19*, 97–140.

Stevens, S. S. (1946). On the theory of scales of measurement. *Science*, *103*, 677–680.

Stevens, S. S. (1961). The psychophysics of sensory function. In W. A. Rosenblith (Ed.), *Sensory communication* (pp. 1–33). Cambridge, MA: MIT Press.

Stewart, J., & Kennelly, P. J. (2010). Illuminated choropleth maps. *Annals of the Association of American Geographers*, *100*(3), 513–534.

Stoakley, R., Conway, M. J., & Pausch, R. (1995). Virtual reality on a WIM: Interactive worlds in miniature. In *Proc.SIGCHI conference on human factors in computing systems* (pp. 265–272). ACM Press / Addison-Wesley Publishing Co.

Stone, M. C., Cowan, W. B., & Beatty, J. C. (1988). Color gamut mapping and the printing of digital color images. *ACM Transactions on Graphics*, *7*(4), 249–292.

Stone, M. C., Fishkin, K., & Bier, E. A. (1994). The movable filter as a user interface tool. In *Proceedings of CHI* (Vol. 94) (pp. 306–312).

Stone, M., Szafir, D. A., & Setlur, V. (2014). An engineering model for color difference as a function of size. In *Color and Imaging Conference* (Vol. 2014, No. 2014, pp. 253–258). Society for Imaging Science and Technology.

Stroop, J. R. (1935). Studies of interference in serial verbal reactions. *Journal of Experimental Psychology*, *18*, 643–662.

Strothotte, C., & Strothotte, T. (1997). *Seeing between the pixels*. Berlin: Springer-Verlag.

Sun, E., Staerk, L., Nguyen, A., Wong, J., Lakshminarayanan, V., & Mueller, E. (1988). Changes in accommodation with age: Static and dynamic. *American Journal of Optometry and Physiological Optics*, *65*(6), 492–498.

Suwa, M., & Tversky, B. (1997). What do architects perceive in their design sketches? A protocol analysis. *Design Studies*, *18*, 385–403.

Suwa, M., & Tversky, B. (2002). External representations contribute to the dynamic construction of ideas. In *Diagrams '02: Proceedings of the second International conference on diagrammatic representation and inference* (pp. 341–343).

Sweet, G., & Ware, C. (2004). View direction, surface orientation and texture orientation for perception of surface shape. In *Proceedings of graphics interface* (Vol. 2004) (pp. 97–106).

Sweller, J., Chandler, P., Tierner, P., & Cooper, G. (1990). Cognitive load as a factor in the structuring of technical material. *Journal of Experimental Psychology*, *119*(2), 176–192.

Swets, J. A. (1996). *Signal detection theory and ROC analysis in psychology and diagnostics: Collected papers*. Mahwah, NJ: Erlbaum.

Tabachnick, B. G., & Fidell, L. S. (2001). *Using multivariate statistics* (4th ed.). New York: HarperCollins.

Tarini, M., Cignoni, P., & Claudio Montani, C. (2006). Ambient occlusion and edge cueing to enhance real time molecular visualization. *IEEE Transactions on Visualization and Computer Graphics, 12*(5), 1237–1244.

Telea, A., & Ersoy, O. (2010). Image-based edge bundles: Simplified visualization of large graphs. *Computer Graphics Forum, 29*(3), 843–852.

Theeuwes, J., & Kooi, F. L. (1994). Parallel search for a conjunction of contrast polarity and shape. *Vision Research, 34*(22), 3013–3016.

Thomas, K. M., King, S. W., Franzen, E. L., Welsh, T. E., Berkowitz, A. L., Noll, D. C., et al. (1999). A developmental functional MRI study of spatial working memory. *NeuroImage, 10*, 327–338.

Thorisson, K., Koons, D., & Bolt, R. (1992). Multi-modal natural dialogue. In *Proceedings of CHI* (Vol. 92) (p. 653).

Thorndyke, P. W., & Hayes-Roth, B. (1982). Differences in spatial knowledge acquired from maps and navigation. *Cognitive Psychology, 14*, 560–589.

Tittle, J. S., Todd, J. T., Perotti, V. J., & Norman, J. F. (1995). Systematic distortion of perceived three-dimensional structure from motion and binocular stereopsis. *Journal of Experimental Psychology: Human Perception and Performance, 21*(3), 663–687.

Todd, J. T., & Mingolla, E. (1983). Perception of surface curvature and direction of illumination from patterns of shading. *Journal of Experimental Psychology: Human Perception and Performance, 9*(4), 583–595.

Tominski, C., Gladisch, S., Kister, U., Dachselt, R., & Schumann, H. (2014). A survey on interactive lenses in visualization. *EuroVis State-Of-The-Art Reports, 3*(2).

Trafton, J. G., Altmann, E. M., Brock, D. P., & Mintz, F. E. (2003). Preparing to resume an interrupted task: Effects of prospective goal encoding and retrospective rehearsal. *International Journal of Human-Computer Studies, 58*(5), 583–603.

Treisman, A. (1985). Preattentive processing in vision. *Computer Vision, Graphics and Image Processing, 31*, 156–177.

Treisman, A., & Gelade, G. (1980). A feature integration theory of attention. *Cognitive Psychology, 12*, 97–136.

Treisman, A., & Gormican, S. (1988). Feature analysis in early vision: Evidence from search asymmetries. *Psychological Review, 95*(1), 15–48.

Treisman, A., Vieira, A., & Hayes, A. (1992). Automaticity and preattentive processing. *American Journal of Psychology, 105*, 341–362.

Trumbo, B. E. (1981). A theory for coloring bivariate statistical maps. *American Statistician, 35*, 220–226.

Tse, T., Marchionini, G., Ding, W., Slaughter, L., & Komlodi, A. (1998). Dynamic key frame presentation techniques for augmenting video browsing. In *Proceedings of advanced visual interfaces* (pp. 185–194).

Tufte, E. R. (1983). *The visual display of quantitative information*. Cheshire, CT: Graphics Press.

Tufte, E. R. (1990). *Envisioning information*. Cheshire, CT: Graphics Press.

Tulving, E. (1983). *Elements of episodic memory*. Oxford: Oxford University Press.

Tulving, E., & Madigan, S. A. (1970). Memory and verbal learning. *Annual Review of Psychology, 21*, 437–484.

Turk, G., & Banks, D. (1996). Image-guided streamline placement. In *Proceedings SIGGRAPH* (Vol. 96) (pp. 453–460).

Turner, M. R. (1986). Texture discrimination by Gabor functions. *Biological Cybernetics, 55*, 71–82.

Tversky, B., Morrison, J. B., & Betrancourt, M. (2002). Animation: Can it facilitate? *International Journal of Human–Computer Studies, 57*, 247–262.

Tweedie, L. (1997). Characterizing interactive externalizations. In *Proceedings of CHI* (Vol. 97) (pp. 375–382).

Tweedie, L., Spence, R., Dawkes, H., & Su, H. (1996). Externalizing abstract mathematical models. In *Proceedings of CHI* (Vol. 96) (pp. 406–412).

Ullman, S. (1984). Visual routines. *Cognition, 18*, 97–159.

Uomori, K., & Nishida, S. (1994). The dynamics of the visual system in combining conflicting KDE and binocular stereopsis cues. *Perception and Psychophysics, 55*(5), 526–536.

Urness, T., Interrante, V., Longmire, E., Marusic, I., O'Neill, S., & Jones, T. W. (2006). Strategies for the visualization of multiple 2D vector fields. *IEEE Computer Graphics and Applications, 26*(4), 74–82.

de Valois, R. L., & de Valois, K. K. (1975). Neural coding of color. In E. C. Carterette, & M. P. Friedman (Eds.), *Handbook of perception Vol. 5 seeing* (pp. 117–166). New York: Academic Press.

Valyus, N. A. (1966). *Stereoscopy.* (translated from the original). London: Focal Press.

Van Ham, F., & Perer, A. (2009). Search, show context, expand on demand": Supporting large graph exploration with degree-of-interest. *IEEE Transactions on Visualization and Computer Graphics, 15*(6), 953–960.

Venturino, M., & Gagnon, D. (1992). Information trade-offs in complex stimulus structures: Local and global levels in naturalistic scenes. *Perception and Psychophysics, 52*(4), 425–436.

Veron, H., Southard, D. A., Leger, J. R., & Conway, J. L. (1990). Stereoscopic displays of terrain database visualization. In *Proceedings of symposium on interactive 3D graphics* (pp. 39–42).

Viguier, A., Clement, G., & Trotter, Y. (2001). Distance perception within near visual space. *Perception, 30*, 115–124.

Vinson, N. G. (1999). Design guidelines for landmarks to support navigation in virtual environments. In *Proceedings of CHI* (Vol. 99) (pp. 278–285).

Vogel, E. K., Woodman, G. F., & Luck, S. J. (2001). Storage of features, conjunctions and objects in visual working memory. *Journal of Experimental Psychology: Human Perception and Performance, 27*(1), 92–114.

Vygotsky, L. S. (1978). *Mind in society: The development of higher psychological processes.* Cambridge, MA: Harvard University Press.

Wade, N. J., & Swanston, M. T. (1966). A general model for the perception of space and motion. *Perception, 25*, 187–194.

Wadill, P., & McDaniel, M. (1992). Pictorial enhancement of text memory: Limitations imposed by picture type and comprehension skill. *Memory and Cognition, 20*(5), 472–482.

Wainer, H., & Francolini, C. M. (1980). An empirical enquiry concerning human understanding of two variable maps. *American Statistician, 34*(2), 81–93.

Wallach, H. (1959). The perception of motion. *Scientific American, 201*, 56–60.

Wallach, H., & Floor, L. (1971). The use of size matching to demonstrate the effectiveness of accommodation and convergence as cues for distance. *Perception and Psychophysics, 10*, 423–428.

Wallach, H., & Karsh, E. (1963). The modification of stereoscopic depth perception based on oculomotor cues. *Perception and Psychophysics, 11*, 110–116.

Wallach, H., & O'Connell, D. N. (1953). The kinetic depth effect. *Journal of Experimental Psychology, 45*, 205–217.

Wanger, L. (1992). The effect of shadow quality on the perception of spatial rela-

tionships in computer-generated images. In *Proceedings of symposium on interactive 3D graphics* (pp. 39–42).

Wanger, L. R., Ferwander, J. A., & Greenberg, D. A. (1992). Perceiving spatial relationships in computer-generated images. *IEEE Computer Graphics and Applications, 12*(3), 44–58.

Wang, Y., & Frost, B. J. (1992). Time to collision is signaled by neurons in the nucleus rotundus of pigeons. *Nature, 356,* 236–238.

Wang, Y., & MacKenzie, C. L. (1999). Object manipulation in virtual environments: Relative size matters. In *Proceedings of CHI* (Vol. 99) (pp. 48–55).

Wang, W., & Milgram, P. (2001). Dynamic viewpoint tethering for navigation in large-scale virtual environments. In *Proceedings of the human factor and ergonomics society* (pp. 1862–1866).

Wann, J. P., Rushton, S. K., & Lee, D. N. (1995). Can you control where you are heading when you are looking at where you want to go? In B. G. Bardy, R. J. Bootsmal, & Y. Guiard (Eds.), *Studies in perception and action III* (pp. 201–210). Hillsdale, NJ: Erlbaum.

Wann, J. P., Rushton, S., & Mon-Williams, M. (1995). Natural problems for stereoscopic depth perception in virtual environments. *Vision Research, 35*(19), 2731–2736.

Ware, C. (1988). Color sequences for univariate maps: Theory, experiments, and principles. *IEEE Computer Graphics and Applications, 8*(5), 41–49.

Ware, C. (1989). Fast hill shading with specular reflection and cast shadows. *Computers and Geosciences, 15,* 1327–1334.

Ware, C. (2008). Towards a perceptual theory of flow visualization. *IEEE Computer Graphics and Applications, 28*(2), 6–11.

Ware, C. (2010). *Visual thinking: For design.* Elsevier.

Ware, C., & Arsenault, R. (2004). Frames of reference in virtual object rotation. In *Proceedings of ACM symposium on applied perception in graphics and visualization* (pp. 135–141).

Ware, C., Arsenault, R., Plumlee, M., & Wiley, D. (2006). Visualizing the underwater behavior of humpback whales. *IEEE Computer Graphics and Applications, 26*(4), 14–18.

Ware, C., Arthur, K. W., & Booth, K. S. (1993). Fish tank virtual reality. In *Proceedings of INTERCHI* (Vol. 93) (pp. 37–42).

Ware, C., & Balakrishnan, R. (1994). Object acquisition in VR displays: Lag and frame rate. *ACM Transactions on Computer Human Interaction, 1*(4), 331–357.

Ware, C., & Beatty, J. C. (1988). Using color dimensions to display data dimensions. *Human Factors, 30*(2), 127–142.

Ware, C., & Bobrow, R. (2004). Motion to support rapid interactive queries on Node-Link diagrams. *ACM Transactions on Applied Perception, 1,* 1–15.

Ware, C., & Bobrow, R. (2005). Supporting visual queries on medium sized node-link diagrams. *Information Visualization, 4*(1), 49–58.

Ware, C., Bolan, D., Miller, R., Rogers, D. H., & Ahrens, J. P. (2016). Animated versus static views of steady flow patterns. In *Proceedings of the ACM symposium on applied perception.* (pp. 77–84). ACM.

Ware, C., Bonner, J., Knight, W., & Cater, R. (1992). Moving icons as a human interrupt. *International Journal of Human–Computer Interaction, 4*(4), 341–348.

Ware, C., & Cowan, W. B. (1982). Changes in perceived color due to chromatic interactions. *Vision Research, 22,* 1353–1362.

Ware, C., & Cowan, W. B. (1987). Chromatic mach bands: Behavioral evidence of

lateral inhibition in color vision. *Perception and Psychophysics, 41,* 173–178.

Ware, C., & Cowan, W. B. (1990). The RGYB color geometry. *ACM Transactions on Graphics, 9*(2), 226–232.

Ware, C., & Franck, G. (1996). Evaluating stereo and motion cues for visualizing information nets in three dimensions. *ACM Transactions on Graphics, 15*(2), 121–140.

Ware, C., Gilman, A. T., & Bobrow, R. J. (2008). Visual thinking with an interactive diagram. *Lecture Notes in Artificial Intelligence, 5223,* 118–126.

Ware, C., Gobrecht, C., & Paton, M. (1998). Dynamic adjustment of stereo display parameters. *IEEE Transactions on Systems, Man and Cybernetics, 28*(1), 56–65.

Ware, C., Kelley, J. G., & Pilar, D. (2014). Improving the display of wind patterns and ocean currents. *Bulletin of the American Meteorological Society, 95*(10), 1573–1581.

Ware, C., & Knight, W. (1995). Using visual texture for information display. *ACM Transactions on Graphics, 14*(1), 3–20.

Ware, C., & Lewis, M. (1995). The DragMag image magnifier. In *Proceedings of CHI* (Vol. 95) (pp. 407–408).

Ware, C., & Mikaelian, H. (1987). An evaluation of an eye tracker as a device for computer input. In *Proceedings of CHI* (Vol. 87) (pp. 183–188).

Ware, C., & Mitchell, P. (2008). Visualizing graphs in three dimensions. *ACM Transactions on Applied Perception, 5*(1), 1–15.

Ware, C. (2009). Quantitative texton sequences for legible bivariate maps. *IEEE Transactions on Visualization and Computer Graphics, 15*(6), 1523–1530.

Ware, C., & Osborne, S. (1990). Explorations and virtual camera control in virtual three-dimensional environments. *Computer Graphics, 24*(2), 175–183.

Ware, C., Plumlee, M., Arsenault, R., Mayer, L. A., Smith, S., & House, D. (2001). Geo-Zui3D: Data fusion for interpreting oceanographic data. In *Proceedings of oceans* (Vol. 2001) (pp. 1960–1964).

Ware, C., Purchase, H., Colpoys, L., & McGill, M. (2002). Cognitive measurements of graph aesthetics. *Information Visualization, 1,* 103–110.

Ware, C., & Rose, J. (1999). Rotating virtual objects with real handles. *ACM Transactions on CHI, 6*(2), 162–180.

Ware, C., TurtonK, T. L., Bujack, R., Samsel, F., Shrivastava, P., & Rogers, D. H. (2018). Measuring and modeling the feature detection threshold functions of colormaps. *IEEE Transactions on Visualization and Computer Graphics.*

Ware, C., Wright, W., & Pioch, N. J. (2013). Visual thinking design patterns. *In DMS,* 150–155.

Warren, W. H. (1984). Perceiving affordances: Visual guidance of stair climbing. *Journal of Experimental Psychology: Human Perception and Performance, 10,* 683–703.

Warrick, M. S., Kibler, A., Topmiller, D. H., & Bates, C. (1964). Response time to unexpected stimuli. *American Psychologist, 19,* 528.

Watanabe, T., & Cavanaugh, P. (1996). Texture laciness: The texture equivalent of transparency. *Perception, 25,* 293–303.

Watson, A. B., & Ahumada, A. J. (2015). Letter identification and the neural image classifier. *Journal of Vision, 15*(2), 15.

Weigle, C., Emigh, W., Liu, G., Taylor, R., Enns, J., & Healey, C. (2000). Oriented texture slivers: A technique for local value estimation of multiple scalar fields. In *Proceedings of graphics interface 2000* (pp. 163–170).

Welch, R. B. (1978). *Perceptual modification: Adapting to altered sensory environments.* New York: Academic Press.

Welch, R. B., & Cohen, M. M. (1991). Adaptation to variable prismatic displacement. In S. R. Ellis (Ed.), *Pictorial communication in virtual and real environments* (pp. 295–304). London: Taylor & Francis.

Wenderoth, P. (1994). The salience of vertical symmetry. *Perception, 23,* 221–236.

Wertheimer, M. (1959). *Productive thinking.* New York: Harper Torchbooks.

Wetherill, G. B., & Levitt, H. (1965). Sequential estimation of points on a psychometric function. *British Journal of Mathematical and Statistical Psychology, 18,* 1–10.

Wheeler, M. E., & Treisman, A. (2002). Binding in short-term visual memory. *Journal of Experimental Psychology: General, 131,* 48–64.

Wickens, C. D. (1992). *Engineering psychology and human performance* (2nd ed.). New York: HarperCollins.

Wickens, C. D. (1999). Frames of reference for navigation. In D. Gopher, & A. Koriat (Eds.), *Attention and performance* (pp. 113–144). Cambridge, MA: MIT Press.

Wickens, C. D., Haskell, I., & Harte, K. (1989). Ergonomic design for perspective flight path displays. *IEEE Control Systems Magazine, 9*(4), 3–8.

van Wijk, J. J., & Telea, A. (2001). Enridged contour maps. In *Proceedings of IEEE visualization conference* (pp. 69–74).

van Wijk, J. J., & van de Wetering, H. (1999). Cushion treemaps. In *Proceedings of IEEE information visualization conference* (pp. 73–78).

Wildemuth, B. M., Marchionini, G., Yang, M., Geisler, G., Wilkens, T., Hughes, A., et al. (2003). How fast is too fast? Evaluating fast forward surrogates for digital video. In *Proceedings of the 3rd ACM/IEEE-CS joint conference on digital libraries* (pp. 185–194).

Wilkins, A. (1995). *Visual stress.* Oxford: Oxford University Press.

Williams, L. J. (1985). Tunnel vision induced by a foveal load manipulation. *Human Factors, 27*(2), 221–227.

Williams, A. J., & Harris, R. L. (1985). *Factors affecting dwell times on digital displays.* Technical Memorandum 86406. Langley, VA: NASA.

Williams, M. D., & Hollan, J. D. (1981). The process of retrieval from very long-term memory. *Cognitive Science, 5,* 87–119.

Williams, S. P., & Parrish, R. V. (1990). New computational control techniques and increased understanding for stereo 3-D displays. In *Proceedings of SPIE* (Vol. 1256) (pp. 73–82).

Willis, J. (1995). A recursive, reflective instruction design model based on constructivist–interpretivist theory. *Educational Technology, 35*(6), 5–23.

Wilson, C. (2013). *User interface inspection methods: A user-centered design method.* Newnes.

Wilson, H. R., & Bergen, J. R. (1979). A four mechanism model for threshold spatial vision. *Vision Research, 19,* 19–32.

Wise, J. A., Thomas, J. J., Pennock, K., Lantrip, D., Pottier, M., Schur, A., et al. (1995). Visualizing the non-visual: Spatial analysis and interaction with information and text documents. In *Proceedings of IEEE information visualization conference* (pp. 51–58).

Witkin, A., & Kass, M. (1991). Reaction diffusion textures. In *Proceedings of the 18th annual conference on computer graphics and interactive techniques* (pp. 299–308).

Wittenburg, K., Ali-Ahmad, W., LaLiberte, D., & Lanning, T. (1998). Rapid-fire image previews for information navigation. In *Proceedings of advanced visual interfaces* (pp. 76–82).

Wittgenstein, L. (1953). *Philosophical Investigations.* Oxford, UK: Blackwell.

Wolfe, J. M., & Gancarz, G. G. (1996). Guided search 3.0: A model of visual search catches up with Jay enoch 40 years later. In V. Lakshminarayanan (Ed.), *Basic and clinical application of visual science* (pp. 189–192). Dordrecht: Kluwer Academic.

Wolfe, J. M., & Horowitz, T. S. (2004). Opinion: What attributes guide the deployment of visual attention and how do they do it? *Nature Reviews. Neuroscience, 5*(6), 495.

Wolfe, J. M., Horowitz, T. S., Van Wert, M. J., Kenner, N. M., Place, S. S., & Kibbi, N. (2007). Low target prevalence is a stubborn source of errors in visual search tasks. *Journal of Experimental Psychology: General, 136*(4), 623–638.

Wong, P. C., & Bergeron, R. D. (1997). Multivariate visualization using metric scaling. In *Proceedings of IEEE visualization conference* (pp. 111–118).

Wyszecki, G., & Stiles, W. S. (1982). *Color science concepts and methods, quantitative data and formulae* (2nd ed.). New York: Wiley Interscience.

Xu, Y. (2002). Limitations of object-based features encoding in visual short-term memory. *Journal of Experimental Psychology: Human Perception and Performance, 28*(2), 458–468.

Yantis, S. (1992). Multielement visual tracking: Attention and perceptual organization. *Cognitive Psychology, 24*, 295–340.

Yates, E. A. (1966). *The art of memory*. Chicago: University of Chicago Press.

Yeh, Y., & Silverstein, L. D. (1990). Limits of fusion and depth judgment in stereoscopic color displays. *Human Factors, 32*(1), 45–60.

Yoshimura, T., Nakamura, Y., & Sugiura, M. (1994). 3D direct manipulation interface: Development of the Zashiki–Warashi system. *Computers and Graphics, 18*(2), 201–207.

Young, M. J., Landy, M. S., & Maloney, L. T. (1993). A perturbation analysis of depth perception from combinations of texture and motion cues. *Vision Research, 33*, 2685–2696.

Young, E. W., Takane, Y., & de Leeuw, J. (1978). The principal components of mixed measurement level multivariate data: An alternating least squares method with optimal scaling features. *Psychometrika, 43*, 279–281.

Yufic, Y. M., & Sheridan, T. B. (1996). Virtual networks: New framework for operator modeling and interface optimization in complex supervisory control systems. *Annual Review of Control, 20*, 179–195.

Zeiler, M. D., & Fergus, R. (2014). Visualizing and understanding convolutional networks. In *European conference on computer vision* (pp. 818–833). Springer.

Zeki, S. (1992). The visual image in mind and brain. *Scientific American, 267*(3), 69–76.

Zeki, S. (1993). *A vision of the brain*. Oxford: Blackwell.

Zhai, S., Buxton, W., & Milgram, P. (1994). The "silk cursor": Investigating transparency for 3D target acquisition. In *Proceedings of CHI* (Vol. 94) (pp. 459–464).

Zhang, J. (1997). The nature of external representations in problem solving. *Cognitive Science, 21*(2), 179–217.

Zhang, H., Zherdeva, K., & Ekstrom, A. D. (2014). Different "routes" to a cognitive map: Dissociable forms of spatial knowledge derived from route and cartographic map learning. *Memory & Cognition, 42*(7), 1106–1117.

Zuanazzi, A., & Noppeney, U. (2018). Additive and interactive effects of spatial attention and expectation on perceptual decisions. *Scientific Reports, 8*.

计算机图形学原理及实践（原书第3版）（基础篇）

作者：（美）约翰·F. 休斯 安德里斯·范·达姆 摩根·麦奎尔 戴维·F. 斯克拉 詹姆斯·D. 福利 史蒂文·K. 费纳 科特·埃克里 译者：彭群生 刘新国 苗兰芳 吴鸿智 等
ISBN：978-7-111-61180-6

计算机图形学原理及实践（原书第3版）（进阶篇）

作者：（美）约翰·F. 休斯 安德里斯·范·达姆 摩根·麦奎尔 戴维·F. 斯克拉 詹姆斯·D. 福利 史蒂文·K. 费纳 科特·埃克里 译者：彭群生 吴鸿智 王锐 刘新国 等
ISBN：978-7-111-67008-7

本书是计算机图形学领域久负盛名的经典教材，被国内外众多高校选作教材。第3版从形式到内容都有极大的变化，与时俱进地对图形学的关键概念、算法、技术及应用进行了细致的阐释。为便于教学，中文版分为基础篇和进阶篇两册。

主要特点

首先介绍预备数学知识，然后对不同的图形学主题展开讨论，并在需要时补充新的数学知识，从而搭建起易于理解的学习路径，实现理论与实践的相互促进。

更新并添加三角形网格面、图像处理等当代图形学的热点内容，摒弃了传统的线画图形内容，同时关注经典思想和技术的发展脉络，培养解决问题的能力。

基于WPF和G3D展开应用实践，用大量伪代码展示算法的整体思路而略去细节，从而聚焦于基础性原则，在读者具备一定的编程经验后便能够做到举一反三。